현대미술의 여정

Journey to Contemporary Art

By Kim Hyun Hwa

Published by Hangilsa Publishing Co., Ltd., Korea, 2019

현대미술의 여정

사실주의에서 포스트모더니즘까지
미술은 인간과 사회를 어떻게 만나는가

김현화 지음

한길사

현대미술의 여정 9

제1부 리얼리즘의 태동과 자포니즘

제2부 표현주의에서 초현실주의

제3부 추상표현주의에서 포스트모더니즘

현대미술의 여정

· 머리말

　『20세기 미술사: 추상미술의 창조와 발전』을 집필한 지 어느덧 18년이 흘렀다. 그동안『성서 미술을 만나다』를 비롯해 두 권의 책을 더 썼지만『20세기 미술사』를 보완할 책이 절실했다.『20세기 미술사』가 나올 당시 후속작을 곧 집필할 계획이었으나 이렇게 많은 세월이 흘러버렸다. 무엇인가가 변하고 완성되는 데 가장 중요한 것은 시간이다. 현대미술(Modern Art)도 생성되고 발전하면서 오늘날에 이르기까지 수많은 시간이 흘렀다.

　현대미술은 언제, 어떻게, 왜 생성되었을까? 이 질문에 답하기 위해 현대미술의 전개와 의미를 찾아가며 다각적으로 고찰하고자 했다. 현대미술은 미술가들이 리얼리티의 문제를 제기하면서 시작되었다. 르네상스 이후 미술가들은 리얼리티를 일루전(illusion)으로 인식해 원근법, 명암법을 만들었고 자연을 정교하게 재현하고자 했다. 그러나 19세기 중엽부터 젊고 진보적인 미술가들은 리얼리티를 재현이 아니라 현실로 인식하기 시작했다. 그들은 자연을 정확하게 재현하기 위해 전력을 다하고 문학, 성경, 전설, 신화 등을 가시적으로 표현하는 회화의 전통적인 역할에 의문을 제기했다. 화가들은 회화가 독립된 장르임을 자각하면서 회화의 매체인 캔버스, 물감, 붓 등 물질성을 과감하게 드러내는 방향으로 나아가고자 했다. 바로 모더니즘 미술의 등장이다.

　모더니즘 미술은 형식요소의 조화와 구성을 무엇보다 중요하게

고려하면서 '미술을 위한 미술'로 나아갔다.

위대한 창조자인 모더니스트 미술가들은 창조를 위한 사투를 벌이고 유토피아 비전으로 대중을 이끄는 엘리트가 되고자 했다. 그러나 모더니즘 미술이 주장했던 '위대한 창조' '유토피아를 향한 웅장한 야망'은 두 번의 세계대전을 치르면서 허망한 실망감만 안겨주었다. 모더니즘 신화가 무너지면서 등장한 포스트모더니즘은 미술에 깊은 영향을 미쳤다. 모더니즘이 갈라놓았던 장르들이 서로 결합했고 따라서 미술은 더욱더 다양한 기법, 매체, 주제, 형식 등을 선보이게 되었다.

미술가가 정치성이 있든 없든 미술은 시대를 표현한다. 미술가는 의식적이든 무의식적이든 작품에 시대적 욕구와 현상을 담아낸다. 예를 들어 귀스타브 쿠르베(Gustave Courbet, 1819-77)가 더 이상 천사를 그릴 것이 아니라 화가가 보고 경험한 현실을 그려야 한다고 주장한 것은 근대화, 산업화로 사회 전반에 물질주의가 팽배해졌기 때문이다. 모더니즘 미술가들이 근대화와 산업화에 따른 사회적 변화 속에서 지니게 된 가치관을 표현했다면 포스트모더니즘 미술은 모더니즘에서 파생한 모순을 직시하면서 부르주아, 백인, 남성 중심주의를 거부하고 그동안 소외되었던 인종, 여성, 제3세계에 주목한다.

나는 이 책에서 미술의 형식적 발전뿐 아니라 시대적 변화가 미술에 미치는 영향도 함께 고려하고자 했다. 그러나 지나치게 시대적 양상과 연결해 미술 자체의 형식적 발전과 독립성을 저해하는 것은 최대한 경계했다. 로저 프라이(Roger Fry, 1866-1934) 같은 형식주의자들은 미술이 정치, 사회, 문화 등과 무관하게 발전했다고 강하게 주장했다. 프라이의 주장은 르네상스, 바로크 미술보다는 모더니즘 미술에 해당한다. 나는 이 책에서 모더니즘 미술이 사회적·역사적 발전과 무관하게 '미술을 위한 미술'의 천국을 만들었다는 것을 존중하면서, 동시에 작품이 탄생한 동시대적 상황도 고려하고자 했다.

이 책은 리얼리티의 문제를 제기한 쿠르베의 사실주의부터 포스

트모더니즘 미술까지 이르는 현대미술을 광범위하게 다루고 있다. 19세기 중엽부터 오늘날까지 미술이 걸어온 길은 무궁무진하여 미술가 한 명마다 논문 수십 개가 쓰일 정도다. 이 책은 그 모든 것을 종합하고 정리하여 일목요연하게 미술운동과 그 변화 과정을 추적하고자 했다. 이 책이 미술 전공자들은 물론이고 현대미술의 흐름을 알고 싶어하는 비전공자들에게도 도움을 주기를 희망한다.

이 책을 쓰면서 내내 아버지를 생각했다. 미술사로 석사과정을 시작했을 때 아버지는 일본어를 모르는 딸을 위해 책과 논문을 대신 해석하시며 말없이 격려와 용기를 주셨다. 지금 천상에서 나를 지켜보고 계시는 아버지께서 이 책의 출판을 누구보다도 기뻐하실 것 같다. 몇 년 전, 새벽인데도 아버지의 장례미사에 참석해준 제자들과 동료 교수님들께 이 책으로나마 깊은 감동과 감사를 전하고 싶다.

이 책을 흔쾌히 출판해주신 한길사 김언호 사장님께 깊이 감사드리고, 김광연 과장님과 김대일 편집자님 외 편집부의 노고에도 경의와 감사의 마음을 드린다.

절대적 보호자이신 그리스도와 항상 그리움으로 맴도는 아버지께 이 책을 바친다.

2019년 1월
김현화

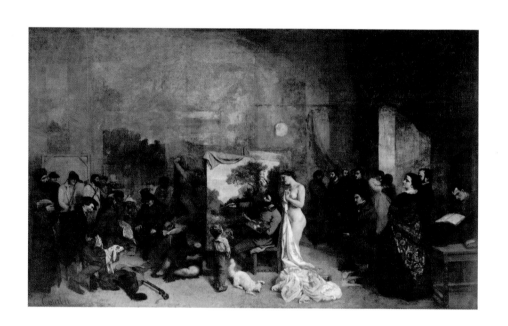

리얼리즘의 태동과 자포니즘

젊고 진보적인 화가들은
자유로운 붓질과 순수한 색채로 프랑스대혁명의
자유사상을 시각적으로 표현했다.

1. 사실주의, '전통에서의 이탈'

1. 쿠르베와 사실주의

전통의 전복

쿠르베는 화가란 직접 눈으로 보고 경험한 것을 그려야 한다고 주장하며 1855년에 사실주의(Realism, *Realisme*)를 선언했다. 오늘날의 관점에서 보면 쿠르베의 주장은 지극히 상식적이지만 서양미술사에서 회화는 수백 년 동안 신화, 전설, 종교 등 이야기를 전달하는 데만 초점을 맞추고 현실의 장면을 그리는 일을 경시해왔다. 쿠르베의 사실주의 선언은 수백 년 동안 지속되어온 서양미술사에 대한 도전이자 전복이었다.

사실주의란 무엇일까? 쿠르베가 선언한 사실주의는 정교한 묘사가 아니라 화가의 시각적 경험에 근거한 현실을 그린다는 뜻이다. 그는 자신의 작품 「안녕하세요? 쿠르베 씨」(1854)^{그림 1-1}에서 외출하던 중 우연히 만난 지인과 인사 나누는 장면을 그렸다. 당시에는 이런 사소한 일상이 미술의 주제가 될 수 있다고 아무도 생각하지 못했다. 사실 쿠르베보다 약간 앞선 거장들인 외젠 들라크루아(Eugène Delacroix, 1798-1863)의 「사르다나팔로스의 죽음」(1827)^{그림 1-2}과 자크루이 다비드(Jacques-Louis David, 1785-1825)의 「호라티우스 형제의 맹세」(1784)^{그림 1-3}와 비교해 보면 쿠르베의 작품은 참으로 빈약해 보인다. 들라크루아는 「사르다나팔로스의 죽음」에서 전설 속의 이

그림 1-1 귀스타브 쿠르베, 「안녕하세요? 쿠르베 씨」, 1854, 캔버스에 유채, 129×149, 파브르
 미술관, 몽펠리에.

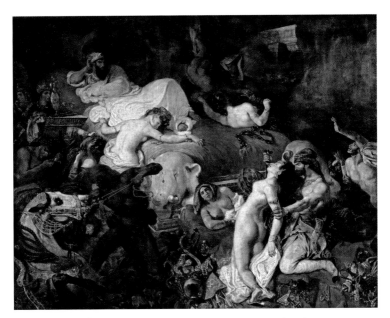

그림 1-2　외젠 들라크루아, 「사르다나팔로스의 죽음」, 1827, 캔버스에 유채, 392×496, 루브르 박물관, 파리.

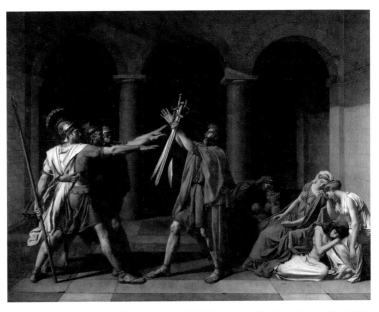

그림 1-3　자크루이 다비드, 「호라티우스 형제의 맹세」, 1784, 캔버스에 유채, 330×425, 루브르 박물관, 파리.

야기를 극적인 긴장감 속에서 표현했다. 다비드는 「호라티우스 형제의 맹세」에서 결투를 앞두고 있는 고대 로마 군인들의 승리를 향한 의연한 결의와 넘치는 기백을 화면 전체에 가득 채웠다. 들라크루아와 다비드는 고대의 이야기를 작가의 풍요로운 상상력으로 가시화했다. 그러나 쿠르베의 회화는 다르다. 「안녕하세요? 쿠르베 씨」의 주제는 작가가 실제로 경험한 일상이다. 화면에서 등산복을 입고 있는 오른쪽 남자가 쿠르베이고, 왼쪽의 인물은 은행가이자 쿠르베의 후원자였던 알프레드 브뤼야스(Alfred Bruyas, 1821-76), 또 그 옆에서 공손히 인사하는 남자는 브뤼야스의 하인이다. 당시 미술계는 눈으로 보지 않고도 그릴 수 있는 것이 작가의 진정한 재능이라고 하며 쿠르베를 과소평가했다. 그러나 쿠르베는 이 그림을 눈으로 보면서 사생(寫生)하지 않고 경험한 것을 기억해두었다가 스튜디오에서 그렸다. 중요한 것은 문학적 이야기를 배제하고 작가가 경험한 현실을 그렸다는 점이다. 그래서 일각에서는 'Realism'을 '현실주의'로 번역하기도 한다.

전통적으로 서구인들은 회화의 위계를 장르별로 나눴다. 역사화와 종교화를 가장 우위에 두었으며 초상화, 풍속화, 정물화, 풍경화 순으로 등급을 매겼다. 동양에서는 자연의 법칙을 따르는 것을 미덕으로 여겨 자연을 인간보다 우위에 두었고 회화에서도 산수화를 높게 평가했다. 하지만 기독교 문명에 근본을 둔 서양인들에게 인간은 자연을 다스리는 만물의 영장이었고 미술에서도 인간의 육체, 인간의 영웅적인 행위, 인류문명의 역사적 담론 등을 자연보다 우위에 두었다. 이 같은 관점에서 역사화와 누드화가 발달했고 풍경화는 하류작가의 몫이었다. 역사화와 종교화는 상상력을 발휘해서 그려야 되는 장르이고 정물화, 풍경화는 실재(현실)를 보고 그려야 되는 장르다. 이 등급을 보면 서구인들이 주변 대상을 보고 표현하는 능력보다 상상력을 더 높이 평가했다는 것을 알 수 있다. 정부에 인정받는 역사화가가 되는 것이 모든 화가의 희망이었다. 19세기 중엽까지 최고의 거장으로 군림한

장오귀스트 도미니크 앵그르(Jean-Auguste Dominique Ingres, 1780-1867)는 누군가가 "여기가 초상화가 앵그르의 집입니까"라고 묻자 화가 나서 상대방의 면전에서 문을 쾅 닫아버렸다고 한다.[1] 역사화는 당대의 지성, 종교, 정치와 연결되어 있었고 정부와 교회의 권력을 시각화하는 대표적인 장르였다. 이런 환경에서 쿠르베는 천사를 본 적이 없기 때문에 천사를 그리지 않고 눈으로 본 것만을 그리겠다고 선언한 것이다.

사실주의 선언문

쿠르베는 오르낭(Ornans)의 부르주아 집안 출신이었지만 극단적인 사회주의 정치 성향을 지니고 있었고 권력자와 기득권층 중심의 회화에 반감을 품었다. 그는 자유와 평등을 외치며 민중이 일으킨 프랑스대혁명의 지지자였다. 당연히 평범한 사람들의 생활에서 삶의 진솔함을 찾았다. 그는 1840년 파리로 와서 「오르낭의 매장」(1849),^{그림 1-4} 「돌 깨는 사람들」(1849),^{그림 1-5} 「안녕하세요? 쿠르베 씨」 등을 발표하며 미술에도 새로운 시대적 변화가 도래했음을 선언했다. 그러나 전통적 관습에 젖어 있던 미술계의 비평가들과 원로들은 평범한 사람의 일상을 리얼하게 표현하는 것에 반감이 있었다. 쿠르베의 「오르낭의 매장」을 주제가 유사한 엘 그레코(El Greco, 1541-1614)의 「오르가즈 백작의 매장」(1586-88)^{그림 1-6}과 비교해보면 쿠르베의 사실주의를 쉽게 이해할 수 있다. 두 그림은 주제가 동일하지만 작가의 표현방법이 다르다. 「오르가즈 백작의 매장」은 천상과 현실의 장면으로 나눠져 있다. 백작의 장례식답게 화려하고 장엄하며 그의 영혼을 기다리는 천상은 매우 극적으로 묘사되어 있다. 쿠르베의 작품은 평범한 촌부의 장례식을 담았을 뿐 천상은 아예 묘사되어 있지도 않다. '땅을 파는 노동자' '장례를 집전하는 사제' '흐느끼는 주변 사람들' 모두 우리가 흔히 볼 수 있는 현실적인 장면이다. 또한 「돌 깨는 사람들」에서는 학교

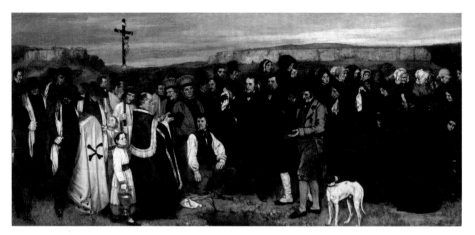

그림 1-4 귀스타브 쿠르베, 「오르낭의 매장」, 1849, 캔버스에 유채, 315×668, 오르세미술관, 파리.

그림 1-5 귀스타브 쿠르베, 「돌 깨는 사람들」, 1849, 캔버스에 유채, 165×257, 1945년경 소실.

그림 1-6 엘 그레코, 「오르가즈 백작의 매장」, 1586-88, 캔버스에 유채, 480×360, 톨레도 산토
토메 교회, 톨레도.

에 가서 공부해야 할 소년과 편히 쉬어야 할 노인이 생계를 위해 채석장에서 함께 일하고 있는 모습을 그려 근대화의 부정적인 측면을 사실적으로 묘사했다.

서양미술사에서 수백 년 동안 순수미술은 상류층의 전유물이었다. 평범한 민중을 위해 회화를 전시하는 것은 금지되었다. 미술의 주제도 지배층이 선호했던 장군의 전투, 종교, 신화 등이었다. 평범한 서민의 일상이 회화의 주제로 다루어지는 것은 매우 드문 일이었다. 국가가 운영해 최고의 권위를 누리던 공모전 형식의 미술대전 '살롱'(Le Salon)이 대혁명의 성공으로 엄격한 권위주의에 사로잡힌 아카데미에서 벗어나기도 했지만 역사화를 가장 품격 있는 미술의 장르로 고려한 것은 변함이 없었다. 그런데 쿠르베는 상류층의 취향에 초점을 맞추는 것이 아니라 중류층, 하류층 사람들의 일상에 초점을 맞췄다. 촌부의 죽음을 애도하는 장례식, 채석장에서 노동하는 소년과 노인 등의 주제를 등장시켰다. 장엄하고 신비로운 화면에 익숙했던 관람객과 비평가는 서민의 평범하거나 고단한 삶을 매우 낯설게 받아들였다. 쿠르베는 화가가 직접 보지도 못한 전투나 신화, 전설, 성경에 등장하는 여신이나 영웅 등을 표현하는 역사화 대신 평범한 일상이 회화의 진실이 되어야 한다고 주장했다.

당시에는 산업혁명으로 산업이 급격히 발달하면서 자본가와 노동자의 갈등이 심화되어 극심한 빈부격차, 노동착취 등 여러 사회문제가 발생하고 있었다. 쿠르베의 작품 전반에는 이런 현실을 비판하는 의식이 깔려 있다. 물론 노동자 계급 같은 하층민에 관심을 기울이고 그들의 생활상을 폭로하는 것은 오노레 도미에(Honoré Daumier, 1808-79)가 더 적극적이었다. 도미에는 부르주아 계층이나 기득권자의 위선적인 모습을 신랄하게 풍자하고 하층민의 삶의 애환을 날카로운 시각으로 통찰했다. 반면에 쿠르베의 리얼리즘은 풍자적이지 않다. 쿠르베는 농촌과 노동자계층의 생활을 리얼리티로 표현하는 것에 관

심을 두었다. 그는 화가의 역할이란 사회를 해석하고 선도하는 것임을 은유적으로 표현했다.

쿠르베는 「화가의 아틀리에–7년 간의 내 예술적 윤리적 삶을 결정짓는 사실적 우의」(1854)^{그림 1-7}를 1855년 '살롱'에 출품했지만 낙선했다. 낙선에 화가 난 쿠르베는 이 작품을 '사실주의관'(Pavillon du Realisme)이라고 스스로 이름 붙인 창고에 전시하면서 「사실주의 선언문」을 작성해 관람객에게 나눠주었다. 「화가의 아틀리에–7년 간의 내 예술적 윤리적 삶을 결정짓는 사실적 우의」에서 우리의 눈길을 압도적으로 끄는 것은 화면 중앙을 차지한 감미로운 우윳빛 피부를 드러내고 있는 아름다운 누드다. 그 옆에는 화가가 그림을 그리고 있다. 그는 아름다운 누드모델을 본 척도 하지 않고 풍경화를 그린다. 그 앞에는 남루한 옷을 입고 있는 남자아이가 캔버스를 보고 있다. 또한 화가의 캔버스 뒤에는 종교화가 은밀히 숨어 있다.

서양미술사에서 누드화와 종교화는 전통적으로 우위를 차지하고 있는 주제였다. 반면 풍경화는 가장 열등한 것으로 취급받았다. 화면 속의 화가가 누드를 외면하고 풍경화를 그리는 것은 전통에 대한 거부를 선언하는 행위다. 그러므로 화면 속의 화가는 쿠르베다. 쿠르베 좌우에 있는 사람들은 모두 그의 주변 지인이다. 화면의 오른편 사람들은 파리에서 알고 지냈던 사람들이고 왼편의 남루한 차림새의 사람들은 고향 오르낭의 사람들이다. 이 회화에서 밑바닥 계층의 인물들이 등장한 것은 민중이 국가의 주체라는 대혁명 이후의 인식을 표현한 것으로 해석할 수 있다. 다만 부르주아 출신이었던 쿠르베는 남루한 차림새의 오르낭 사람들을 화면의 뒤편으로 약간 밀려나게 묘사하고, 오른편의 부르주아 파리 사람들을 화면 전면에 놓고 있다. 아무래도 그에게는 파리의 문화예술계에서 활동하던 사람들이 더 중요했을 것이다. 화면 오른편 가장자리에 앉아서 책을 읽고 있는 사람은 현대성을 찬미하며 개혁적인 젊은 미술가들을 옹호했던 문학가이자 미술비평가

그림 1-7
귀스타브 쿠르베, 「화가의 아틀리에-7년 간의 내 예
술적 윤리적 삶을 결정짓는 사실적 우의」, 1854, 캔
버스에 유채, 361×598, 오르세미술관, 파리.

샤를 보들레르(Charles Baudelaire, 1821-67)다. 보들레르의 사진을 본 적 있는 사람이라면 누구나 화면 속의 그를 알아볼 수 있을 정도로 쿠르베는 정확하게 묘사하고 있다. 「화가의 아틀리에-7년 간의 내 예술적 윤리적 삶을 결정짓는 사실적 우의」의 주제는 '리얼리티'다. 이 작품에서는 누드의 여인을 제외하고는 모두 쿠르베가 직접 현실에서 만나거나 적어도 동시대를 함께 산 사람들이다. 쿠르베는 전통을 상징하는 여인 누드를 외면하고 현실의 풍경이 전통적인 누드화보다 더 가치있음을 선언한다.

2. 사실주의와 시대적 배경

대혁명과 '살롱'의 쇠퇴

쿠르베의 회화에서는 매끈한 피부를 드러낸 에로틱한 누드도 볼 수 없고 천상의 세계도 없으며 전쟁을 승리로 이끈 영웅도 없다. 대신 가난한 사람들, 노동하는 사람들, 동성애하는 사람들, 여성의 성기 등이 솔직하게 표현되어 있다. 쿠르베는 주제의 혁명을 일으켰다.

주제의 혁명은 전통사회에서 근대사회로 가는 변화를 반영한다. 프랑스의 정치, 경제, 사회제도 등은 대혁명과 함께 급격한 변화를 거친다. 특히 산업혁명이 이룬 과학기술과 산업의 급격한 발달은 종교와 인문학적 사상에 큰 영향을 미쳤다. 먼저 신분체제에 변화가 왔다. 전통적 신분체제는 혈통에 따라 귀족의 자식은 귀족이 되고 농민의 자식은 농민이 되었지만 산업혁명 이후에는 능력에 따라 신분상승이 가능해졌다. 공업과 상업으로 성공하여 부를 일군 새로운 신분인 부르주아 계층이 등장하게 되었다. 신흥 부유층인 부르주아 계층은 막대한 경제력을 바탕으로 사회에 막강한 정치적·경제적 영향력을 발휘했다.

문화예술에서도 그들의 영향력은 절대적이었다. 대혁명의 결과, 가톨릭 성직자는 신의 대리인에서 국민의 봉사자로 지위가 격하되었

다. 종교가 사회에 미치는 영향력은 축소될 수밖에 없었는데, 사람들은 천국에 가는 것보다 현실적 풍요를 더 중요하게 여겼고 헌금과 기부금은 급속하게 줄어들었다. 무너진 왕정체제와 가톨릭교회의 쇠퇴는 미술계의 판도를 바꾸는 엄청난 파장을 불러일으켰다. 경제적으로 약화된 교회는 더 이상 미술품을 주문하거나 미술가를 후원할 만한 여유가 없었다. 전통적으로 미술아카데미 회원들은 정부에서 봉급과 작업실을 받아 생계를 유지하면서 작업에만 몰두했지만 대혁명 이후의 정부는 미술가들을 후원할 재정적 여유가 없었고 이는 교회도 마찬가지였다. 미술품을 팔아 생계를 유지해야 하는 상황에 이르게 된 것이다.

자연스럽게 후원제도가 사라지고 화상(畫商)이 등장하여 부르주아를 중심으로 미술품이 판매되었다. 주요한 수집가로 대두된 부르주아 계층의 취향과 요구는 미술의 주제와 위계를 바꾸는 동인이 되었다. 부르주아가 원하는 장르는 집안을 장식하기에 알맞은 풍경화였다. 교회와 정부의 재력이 약화되면서 수세기 동안 황실과 교회가 후원한 종교화와 역사화는 쇠퇴할 수밖에 없었다. 정부와 교회의 후원을 기대할 수 없게 된 화가들은 생계를 유지하기 위해 개인수집가의 취향에 맞춰 역사화 대신 풍경화를 집중적으로 그렸다. 그러나 이것이 단박에 이루어진 것은 아니었다.

1789년 대혁명이 일어나기 전까지는 왕립회화조각아카데미 (Académie Royal de peinture et de sculpture)가 국가가 지향하는 미술의 중심이었으며 미술과 미술가들의 활동을 통제하는 절대적인 기구였다. 당연히 아카데미 미술만이 순수미술로 정의되었고 미술가들은 정부의 후원과 특혜를 받기 위해 아카데미의 정책에 순종해야 했다. '살롱'은 아카데미 보자르(Beaux-Arts)의 지침에 따라 운영되었다. 전통적이고 고전적 기법, 양식, 주제 등을 중요시하는 편협한 사고를 견지한 아카데미는 역사화를 가장 품위 있고 우월한 장르로 간주했고 그 외의 풍경화, 정물, 풍속화 등은 대수롭지 않은 아류로 간주했다. 역사

화의 주제는 일반적으로 개인의 자유와 행복을 희생하고 국가를 위해 목숨을 바친 영웅들을 찬양하는 것이었다. 당연히 권력자들은 역사화를 좋아할 수밖에 없었다. 그러나 대혁명은 국민의 의식구조를 바꿔놓았다. 혁명이 진행되면서 자유, 평등, 박애의 정신이 전 국민에게 전파되었다. 평등과 자유의 외침은 전통적으로 지속되어왔던 경제, 정치, 사회, 신분 등에 엄청난 변화를 가져왔고 근본적인 사고의 틀을 바꿨다. 미술에서도 마찬가지였다. 가장 하급으로 인식되던 풍경화가 점점 유행하여 가장 인기 있는 장르가 되었다. 젊은 미술가들이 '살롱'의 개혁을 부르짖으며 도전장을 내밀었다. 그들은 개혁을 외치며 아카데미도 혁명이 만들어낸 사회변화를 따를 것을 주장했다.

진보적인 미술가들에게 엄격한 아카데미는 권위와 억압의 상징이었다. 미술가들은 "혁명이 일어나기 15일 전에 벌써 거리에서 '아카데미 폐지'를 외쳤다"[2] 아카데미 산하에 있는 화가들의 데뷔 무대이자 출세의 관문이었던 '살롱'의 개혁도 자연스럽게 제기되었다. 1790년 다비드를 중심으로 조직된 미술공동체(Commune des Arts)는 '살롱'을 아카데미 회원이든 비회원이든 차별 없이 모든 미술가에게 개방할 것을 요구했다. 1791년 8월 21일 마침내 미술가라면 아카데미 회원이든 아니든 간에 심지어 외국인이라도 '살롱'에 참여할 수 있다고 선포되었다.[3] 이 공표 이후 누구나 자유롭게 '살롱'에 출품할 수 있었고, 결국 아카데미 회원이 아니었던 쿠르베, 에두아르 마네(Edouard Manet, 1832-83) 등이 '살롱'에 출품하여 「사실주의 선언」 선포와 인상주의 탄생의 계기를 마련한다. 그러나 이렇게 되기까지 신진 미술가와 원로의 대립과 갈등이 계속되었다. 보수파가 개혁과 변화를 받아들이기 위해서는 상당한 시간이 필요하다. 당시 권위주의에 가득 차 있었던 언론과 가톨릭교회는 들라크루아의 자유로운 붓질과 보색대비가 사회적 질서를 어지럽힌다고 거세게 비난했다. 전통주의자는 들라크루아의 작품을 '환청 상태의 색채와 형태' '손상된 엉터리 해부학' 등으로

비난한 반면 현대성을 찬미한 보들레르는 들라크루아를 '뛰어난 소묘가' '경탄할 만한 색채가' '열정적이고 풍요로운 구성가'로 평가했다.[4] 전통주의자에게 들라크루아의 자유로운 상상력과 색의 예찬은 전통이 이룩한 소묘, 비례, 진리 그리고 사회적 권위에 대한 도전이었다.[5] 일부 지식층은 역사화와 종교화 쇠퇴의 원인을 사회적 도덕의 타락에서 찾았다. 1868년 마네의 친구이자 가톨릭 신부였던 우렐(Hurel)은 그의 지서 『현대종교미술』(*L'Art regligieux contemporain*)에서 "그리스도 미술은 쇠퇴했다. 왜냐하면 도덕적인 분위기가 불건전해졌기 때문이다"라고 주장했다.[6] 아카데미 회원이 아닌 미술가에게도 '살롱'을 개방했지만 심사단은 여전히 존재했고 미술가들은 작품의 양식과 테마 등을 심사기준에 맞춰야 했다. 개인의 자유와 행복을 중시하는 근대사회의 분위기에 푹 빠진 젊은 미술가들은 '살롱'이 내건 역사화의 주제를 낡고 진부하게 느꼈다. 전통적인 기준을 따르는 '살롱' 심사의 엄격성과 혁신적인 개혁을 원하는 젊고 추진력 있는 미술가의 대립은 불가피했다. 신구(新舊)대립의 결과 1860년대에는 전시가 '살롱'과 '재야'로 나뉘었고, '살롱'의 심사 결과에 거세게 항의하는 사건도 벌어져 1863년에는 '살롱'에서 낙선한 작품을 위해 '낙선자 살롱'[7](Le Salon des Refusés)이 개최되었다. '살롱'의 쇠퇴는 시대를 거스를 수 없었다.

1867년 아카데미의 상징이었던 거장 앵그르가 죽었다. 이 대가의 죽음으로 고전주의와 낭만주의의 분리가 없어졌으며 아카데미의 존재 자체에 의문이 제기되었다. 아카데미의 보호하에 있었던 역사화와 종교화의 쇠퇴는 더욱더 빨라질 수밖에 없었다. 그의 강력한 힘이 사라지자 아류들은 자신의 독창적인 재능을 발휘하는 것이 아니라 아카데미의 원칙을 따라 고대의 겉치레만 답습한 유령 같은 작품을 재생산할 뿐이었다. 고전주의의 대가 앵그르의 죽음은 근대미술의 도래가 불가피하다는 일종의 상징처럼 받아들여졌다.

전통을 수호했던 화가들이 붓터치를 없애고 깔끔하게 마무리했

다면 젊은 진보주의자들은 자유로운 붓질과 순수한 색채를 통해 대혁명의 자유사상을 시각적으로 표현했다. 자유로운 붓터치와 과감한 색채 사용은 화가의 내적 자유, 주관성, 감성 그리고 화가로서의 존엄성을 표현하는 것이었다. 대혁명 이전의 사회에서 후원받는 미술가는 후원자에게 얽매여 있었지만 「안녕하세요? 쿠르베 씨」에서 쿠르베는 자신의 후원자에게 고개를 치켜들고 오히려 더 거만한 인상을 풍기고 있다. 이것은 화가의 자존심의 표현이었고 또한 신분의 전복을 가능하게 한 대혁명이 가져다 준 혜택이었다. 화가를 존중하는 사회가 곧 자유를 존중하는 사회라는 프랑스의 인식은 당시에 만들어졌다고 할 수 있다.

3. 사생교육과 바르비종 화파

풍경화의 발달

1859년의 '살롱'은 역사화의 쇠퇴와 풍경화의 급격한 부상을 확실하게 보여주었다.[8] 이 전시에는 10여 년 뒤 인상주의를 형성하게 되는 마네, 에드가 드가(Edgar De Gas, 1834-1917), 카미유 피사로(Camille Pissarro, 1830-1903), 앙리 팡탱라투르(Henri Fantin-Latour, 1836-1904), 제임스 휘슬러(James Whistler, 1834-1903) 등이 입상을 노리고 작품을 출품했다. 비록 유일하게 피사로의 「몽모랭시 풍경」(Paysage à Montmorency, 1859)만 입상하고 모두 낙선했지만 미래의 인상주의자들이 대거 참여했다는 사실만으로 중요한 전시라고 할 수 있다. 특히 이 전시에서는 풍경화를 집중적으로 그렸던 바르비종 화파(Ecole de Barbizon)가 대거 입상했다. 전통주의자인 장레옹 제롬(Jean-Léon Gérôme, 1824-1904)은 '살롱'이 개혁주의자들에게 오염되고 있다며 통탄했다. 그러나 새로움을 향한 미술의 변화는 막을 수 없는 역사적 필연이었다. 미술의 역사와 전통을 전복하는 힘은 근대사회의 발달에서 기인했지만 가장 직접적인 원인은 사생교육이었

다. 1863년 파리국립미술학교 '에콜 데 보자르'(Ecole des Beaux-Arts à Paris)는 미술교육에서 사생을 중시하는 개혁을 단행했다. 사생교육이란 학생들이 직접 눈으로 보는 것을 스케치하면서 여러 기법을 익히는 것이다. 이와 더불어 이론을 강화하고, 여러 미술가의 아틀리에에서 수업하는 '아틀리에 교육기관'(L'Institution des ateliers)이 만들어졌다. 파리국립미술학교의 대대적인 교육개혁을 두고 1864년에 비평가 프로스페르 메리메(Prosper Mérimée, 1803-70)는 "에콜 데 보자르가 재형성되고 아카데미가 없어진다"[9]라고 평가하기도 했다.

사실 지방의 미술학교에서 파리국립미술학교보다 먼저 사생교육을 강화하고 있었다. 쿠르베는 오르낭의 콜레즈(Collège d'Ornans)에서 앙투안 그로(Antoine Gros, 1771-1835)의 제자 오귀스트 보보비(Auguste Baud-Bovy, 1848-99)에게 사생교육을 받았다. 이것은 쿠르베가 사실주의를 태동시키는 기반이 되었다. 이처럼 새로운 미술교육을 받은 젊은 세대들이 새로운 미술의 시대를 열었다. 사생을 중시하는 풍토는 풍경화의 유행에 따른 것이었고 동시에 풍경화의 급속한 확산을 가져왔다. 풍경화의 유행은 시대적 요구였다. 보수주의자가 옹호했던 역사화는 권위와 억압의 상징이었고 풍경화는 개혁과 진보의 상징이었다. 또한 부르주아는 집안을 장식하기 위해 풍경화를 원했다. 그들의 수집기준은 '살롱' 입상작가였다. 피에르오귀스트 르누아르(Pierre-Auguste Renoir, 1841-1919)는 1881년에 이 같은 상황을 잘 설명했다. "파리에서 '살롱'과 상관없이 그림을 좋아할 수 있는 사람은 겨우 15명 정도 있을 뿐이고 '살롱'에 입상하지 못한 화가의 작품이라면 1인치의 캔버스도 사지 않을 사람은 8,000명 정도 있다."[10]

제2제정기와 바르비종 화파

풍경화는 제2제정기에 급격하게 발달했다. 1848년 12월 10일에 시행된 대통령 선거에서 샤를 루이 나폴레옹 보나파르트(Charles

Louis Napoléon Bonaparte, 1808-73), 즉 나폴레옹 3세(Napoléon III, 재위 1852-70)가 선출되었다. 그러나 그는 곧 쿠데타를 일으켜 1852년에 황제에 취임하고 제2제정기를 열었다. 그는 민중의 군주를 자처하며 구제도와는 다른 체제로 나라를 이끌고자 했다. 제2제정은 자유주의를 표방했고 은행이 설립되어 자본주의가 급격히 팽창했다. 그 당시 수상이었던 조르주외젠 오스만(George-Eugène Haussmann, 1809-91)은 파리의 슬럼가를 모두 외곽으로 내쫓고 도로를 정비하고 관개사업과 정화사업 등을 활발하게 추진하여 파리를 현재의 모습으로 완전히 새롭게 재탄생시켰다. 제2제정은 무엇보다 문예학술옹호 정책을 추진했다. 정부는 미술품을 매입하거나 궁정이나 기념할 만한 장소 그리고 기념비적 의식 등을 위한 건축, 조각, 회화작품을 주문하는 방법으로 미술가들의 작업을 독려했다. 나폴레옹 3세는 고전주의를 좋아했고 역사화를 집중적으로 구입하여 전통을 수호하고자 했지만 풍경화의 유행을 막을 수 없었다. 자본주의가 발달한 제2제정기에는 부르주아 계층이 견고해짐으로써 그들이 좋아했던 풍경화는 시대적 요구가 되었다. 풍경화에 대한 관심이 높아진 데는 두 가지 이유가 있었다. 첫 번째는 신분질서가 파괴되고 자유와 평등의 가치를 지향하는 시대적 분위기다. 두 번째는 도시화가 진행되면서 자각한 자연에 대한 중요성이다. 산업의 발달로 농촌을 떠나 도시로 간 사람들은 자연을 그리워하게 되었고, 화가들은 자연을 화폭에 담기 위해 전원으로 달려갔다. 풍경화를 비난하는 보수적인 여론과 고전주의의 고귀한 구성을 권하는 비평에도 새로움을 갈망하는 개혁주의자들은 사실주의 풍경화의 유행을 강력하게 이끌었다.

이 유행은 파리 근교의 작은 마을인 바르비종에 화가들이 모여들면서 본격적으로 전개되었다. 그들을 바르비종 화파라 부른다. 바르비종 화파는 1820년대 후반부터 1870년대까지 바르비종 주변의 풍경을 부지런히 화폭에 담았다. 바르비종 화파에 속하는 화가들로 테오도르

루소(Théodore Rousseau, 1812-67), 샤를프랑수아 도비니(Charles-François Daubigny, 1817-78), 장바티스트 코로(Jean-Baptiste Corot, 1796-1875), 장프랑수아 밀레(Jean-François Millet, 1814-75), 콩스탕 트루아용(Costant Troyon, 1810-65) 등이 있다. 역사화가들이 풍요로운 상상력을 보여주었다면 풍경화가들은 풍요로운 시각적 경험을 선사했다. 쿠르베는 풍경화가라고 할 수는 없지만 그 역시 때때로 풍경화를 그리며 자연의 화창한 대기를 표현했다. 바르비종 화파는 진실로 풍경의 위대한 교량을 열었다. 이 당시의 풍경화는 농촌이나 시골의 경치를 묘사하는 것이 아니라, 자연의 위대함이나 청명한 대기를 표현했다. 1855년에 에드몽 아부(Edmond About, 1828-85)는 풍경화의 유행에 대해 말하길, "프랑스 화가들이 화파로서 결합되는 유일한 장르는 풍경화다. 이것은 이전의 대가들이 자연, 시골로 인식한 것과는 다르다. 작업실로 자연을 선택한 것이다."[11]

근대미술 이전에 풍경화가 전혀 없었던 것은 아니다. 그러나 풍경이 주제라기보다는 풍경이 배경으로 등장하는 경우가 많았고 이럴 때는 화가들이 풍경을 직접 눈으로 보고 그리기보다 기억이나 상상으로 풍경을 만들었다. 근대미술에서의 자연을 묘사하는 풍경화는 프랑스 미술의 정체성을 찾는 작업이기도 했다. 고전주의 회화는 사실 고대 그리스와 이탈리아에서 정립된 것을 가져와 발달시킨 것으로 주제도 그리스·로마신화가 주를 이룬다. 그러나 바르비종 화파의 풍경화는 프랑스의 자연을 화폭에 담았다. 프랑스의 정신을 함축한 것이다. 풍경화를 보며 관람객은 대기와 땅에 감정을 이입했다. 1857년 '살롱'에 입상한 밀레의 「이삭 줍는 여인들」(1857)^{그림 1-8}은 당시 가난한 농촌 여인들의 고단한 일상을 종교화처럼 고요함과 숙연한 분위기로 전달하고 있다. 전통적으로 프랑스에서는 가난한 농민을 위해 추수 후에 이삭줍기 행사를 했었다. 밀레는 지주들이 흘려놓은 이삭을 줍기 위해 허리를 굽히며 힘겹게 일하는 농촌 여인들을 종교화처럼 신성하고 고

그림 1-8 장 프랑수아 밀레, 「이삭 줍는 여인들」, 1857, 캔버스에 유채, 85.5×110, 오르세미술
관, 파리.

귀하게 표현했다. 생계에 허덕이며 노동에 찌든 가난한 농촌 여인의 삶에 깊은 경의의 감정을 불어넣었다는 점에서 이것은 근대미술의 역사화라고 할 수 있다.

대표적인 인상주의 화가 클로드 모네(Claude Monet, 1840-1926)는 바르비종 화가들의 풍경화에 특히 관심을 가졌다. 모네는 바르비종 화가인 코로, 루소, 트루아용, 도비니 등이 대거 입상한 1859년 '살롱'을 방문해서 그들의 생동감 넘치는 빛과 대기의 표현에 주목했다. 모네는 외젠 부댕(Eugène Boudin, 1824-98)과 요한 용킨트(Johan Jongkind, 1819-91)에게 영향받았으며 작업도 점점 쿠르베나 바르비종 화파와 연결된다. 모네가 훗날 "내가 화가가 될 수 있었던 것은 부댕의 덕택이다"[12]라고 회고했듯이 하늘과 구름, 대기를 정확하게 관찰하고 그리는 데서 시각적인 즐거움을 추구한 부댕의 화풍은 모네의 출발점이 되었다고 할 수 있다. 인상주의를 대표하는 화가인 모네는 뒤에서 더 자세히 고찰할 것이다.

2. 인상주의와 모더니티^{Modernity}

1. 마네와 모더니티

낙선자 '살롱'과 「풀밭 위의 점심식사」

평범한 사람들의 삶을 존중하는 혁명의 정신이 근대사회를 열었 듯이 화가들이 평범한 사람들의 현실을 주제로 택하면서 미술도 근대 성(Modernity)을 향한 걸음을 내딛었다. 그러나 주제의 변화에서만 근 대성을 찾을 수는 없다. 근대성에는 양식의 변화, 회화에 대한 인식이 나 개념의 변화 등이 포함된다.

마네를 제쳐놓고 근대미술에 대한 논의를 시작할 수 없다. 마네 는 전통을 가지고 전통에 도전하면서 근대미술의 토대를 만들었다. 마 네는 1863년 '살롱'에 「풀밭 위의 점심식사」(1863)^{그림 1-9}를 출품했으 나 낙선했다. 원근법도 맞지 않고 붓질도 거칠며 아카데미의 규범을 전혀 적용하지 못했다는 게 이 그림의 심사평이었다. 실제로 「풀밭 위 의 점심식사」에서 강가의 목욕하는 여인은 화면 전경의 세 명의 인물 과 너무 가까워 공간의 원근감이 성립하지 않는다. 이는 캔버스의 평 평한 표면이 느껴지게 할 정도다. 1863년 '살롱'에서 낙선작은 거의 3,000-4,000여 점 정도였고, 마네를 비롯한 낙선자들은 심사위원의 편협한 심사기준에 항의했다. 대중에게 자신들의 작품을 보여주고 심 사받겠다고 주장하며 낙선자를 위한 전시를 개최해줄 것을 강력하게 요구했다. 오귀스트 가스파르 루이 데누아이에(Auguste Gaspard Louis

Desnoyers, 1800-87)는 작품들이 명백한 기준도 없이 입상하거나 탈락했다고 평가했다.[13] 진보적인 비평가들은 심사가 지나치게 편협하다며 낙선작과 입상작의 질적 수준이 다르지 않다고 주장하면서 '낙선자 살롱'전의 개최 요구를 편들었다.

나폴레옹 3세는 낙선자들의 청원을 받아들여 '낙선자 살롱'을 개최하도록 지시했다. 이는 그동안 여러 제도적 규정이 개정된 데 힘입어 가능했다. 위에서 언급했듯이 1791년 8월 21일에 아카데미 회원이 아니라도 '살롱'에 출품할 수 있음이 공표되었고, 1863년에는 파리국립미술학교가 미술교육 과정과 제도를 개혁했다. 물론 이런 상황에서도 '살롱'에는 아카데미 양식과 규범이 여전히 존속해 강력한 힘을 발휘하고 있었고 이것에 대한 반발로 '낙선자 살롱'전의 개최가 강하게 요구되었다. 제2제정기의 문화예술에 대한 존중과 자유로운 사상적 분위기도 '낙선자 살롱'전의 개최에 한몫했다. 1863년 '낙선자 살롱'전의 가장 큰 의미는 작품에 대한 질적 판단을 특정 심사위원이 아니라 재야의 비평가와 관객에게 직접 받을 수 있다는 점이었다. 비평가 쥘 클라리티에(Jules Claretie, 1840-1913)는 "사람들이 공식적인 전시장에서 만나는 모든 장르의 회화들을 '낙선자 살롱'전에서 만날 수 있다"라고 하면서 입상자와 낙선자의 작품의 질이 대등하다고 평가했다.[14]

1863년에 개최된 최초의 '낙선자 살롱'전은 성공적이었다. 그런데 간과하면 안 되는 것이 있다. 정부에 대한 반발로 연 재야전시가 아니라 정부가 개최해준 관변(官邊)전시라는 점이다. 낙선한 젊은 미술가들은 재야전시를 개최해 자유롭게 작품을 발표할 수 있었는데도 정부가 개최해주는 관전(官展)에 참여하고 싶어 했다는 것은 관전의 권위가 그만큼 대단했다는 뜻이다. 다른 한편으로는 정부가 '낙선자 살롱'전을 승인함으로써 공식적으로 아카데미의 권위를 축소시켰다고 해석할 수도 있다. 실제로 1863년의 '낙선자 살롱'전이 대중에게 크게 인기를 끌면서 아카데미의 지위가 흔들렸다. 공식적으로 '낙선자

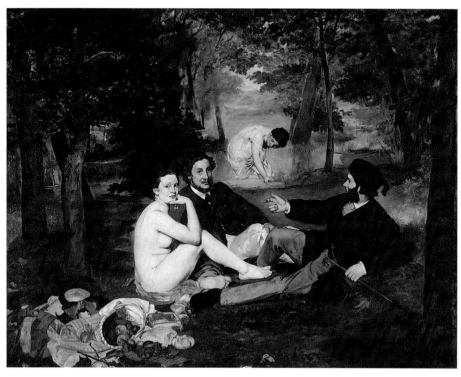

그림 1-9　에두아르 마네, 「풀밭 위의 점심식사」, 1863, 캔버스에 유채, 208×264.5, 오르세미술관, 파리.

살롱'전은 1863년, 1864년, 1873년 세 번 개최되었으며, 최초로 열린 1863년의 '낙선자 살롱'전이 가장 성공적이었다. 당시의 '낙선자 살롱' 전은 대중에게 새로운 아방가르드 회화를 보여줄 수 있는 최상의 기회였다. 훗날 인상주의와 후기인상주의의 대표적인 작가들이 될 마네, 피사로, 휘슬러, 팡탱라투르, 폴 세잔(Paul Cézanne, 1839-1906), 아르망 기요맹(Armand Guillaumin, 1841-1927) 등이 출품했고, 이 중 가장 주목받은 것은 마네의 「풀밭 위의 점심식사」였다.

「풀밭 위의 점심식사」의 처음 제목은 「목욕」이었는데, 1867년 '알마'(place d'Alma)에서 특별전을 열며 제목을 바꿨다. 그래서 '낙선자 살롱'전에는 「목욕」으로 출품되었다. 제목이 「목욕」이 되면 화면 전경의 세 사람 뒤에서 목욕하는 여인이 회화의 중심이 되고, 제목이 「풀밭 위의 점심식사」가 되면 야외로 나들이 온 화면 전경의 세 사람이 회화의 주제가 된다. 아마도 마네는 원근법을 과감하게 축소해 화면의 평평한 표면을 드러낸 것을 강조하고 싶어서 제목을 「목욕」이라 지었는지도 모른다.

「풀밭 위의 점심식사」는 인물화인지 풍경화인지 경계가 모호하다. 배경은 전원풍경이고 화면 전경에는 인물 세 사람이 부각되어 있으며 그 옆의 나들이 바구니는 정물화와 다름없다. 이렇듯 「풀밭 위의 점심식사」는 인물화, 풍경화, 정물화의 통합을 보여준다. 이 그림은 도시의 부르주아가 야외에서 나들이를 즐기는 장면이다. 부르주아의 일상이 인상주의의 주된 주제라는 점에서 「풀밭 위의 점심식사」는 인상주의의 출발이 된다. 그뿐만 아니라 「풀밭 위의 점심식사」가 보여주는 캔버스 표면에 대한 존중, 생동감 넘치는 붓질 등은 모더니즘 회화의 향방을 가리키는 이정표다.

마네는 과격하리만큼 혁신적인 아방가르드 화가로 인식되었지만 전통을 거부하거나 무시한 것은 아니었다. 「풀밭 위의 점심식사」도 당시에는 파격적인 아방가르드 작품으로 받아들여졌지만 찬찬히 살펴보

면 전통에 대한 존경이 함축되어 있다. 「풀밭 위의 점심식사」는 티치아노 베첼리오(Vecellio Tiziano, 1488-1576) 「전원음악제」(1509)^{그림 1-10}를 현대화한 것이다. 그뿐만 아니라 세 명의 인물이 보여주는 구도는 마르칸토니오 라이몬디(Marcantonio Raimondi, 1480-1534)의 판화 「라파엘로의 파리스의 심판」(1510-20)^{그림 1-11}의 오른편 구석에 있는 여인과 두 남자의 구도와 일치한다. 더 거슬러 올라가면 로마 시대 석관에서도 유사한 구도를 발견할 수 있다. 그러나 양식과 색채에서는 전통에서 벗어난다. 마네는 이 그림을 스튜디오에서 그리기는 했지만 대기의 빛이 느껴질 정도로 생생한 활력과 생동감을 보여준다.

무엇보다 가장 눈길을 끄는 것은 남자들과 함께 있는 여인의 누드다. 생생한 붓터치로 표현된 빛나는 육체는 이 여인이 맥박이 뛰는 현실 속의 인물이라는 것을 보여준다. 그는 빅토린 뫼랑(Victorine Meurent, 1844-1927)으로 마네의 모델이다. 나들이 바구니 옆에 벗어놓은 옷은 뫼랑이 포즈를 취하기 위해 옷을 벗었다는 것을 암시한다. 이 그림은 음란하고 퇴폐적이라고 공격받았다. 프랑스에서 누드화는 공식적으로 그려졌고 관람객들은 아름다운 누드화를 감상하는 것을 매우 즐겼다. 그럼에도 당시 대중이 「풀밭 위의 점심식사」를 퇴폐적이고 음란하다고 비난한 이유는 무엇일까. 마네가 참조한 「전원 음악제」의 여인 누드는 상상 속의 여신이지만 「풀밭 위의 점심식사」에는 현실의 여인, 즉 뫼랑이 나체로 부르주아 남자들과 어울리고 있었기 때문이다. 당시에는 매춘업이 매우 발달했고 부르주아가 매춘부와 어울리는 것은 공공연한 사실이었다. 「풀밭 위의 점심식사」는 당시 성행했던 부르주아의 은밀한 사생활을 연상시켰다. 물론 마네가 음란하고 퇴폐적인 호기심을 불러일으켜 화제의 주인공이 되고자 한 것도 아니고, 부르주아의 퇴폐적인 성적 방종을 고발하고자 한 것도 아니다. 마네는 부르주아의 사생활을 있는 그대로 표현했을 뿐이다. 즉 그는 현실을 주제로 다뤘다.

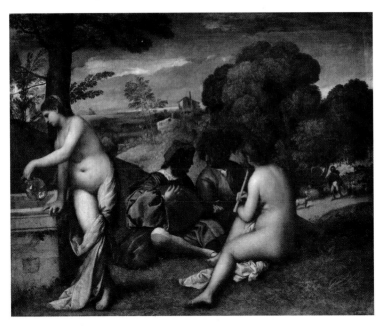

그림 1-10　티치아노 베첼리오, 「전원음악제」, 1509, 캔버스에 유채, 105×137, 루브르박물관, 파리.

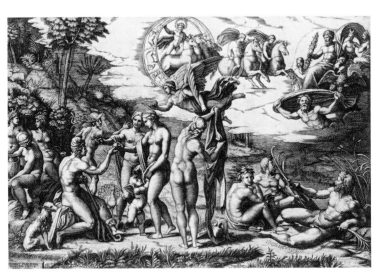

그림 1-11　마르칸토니오 라이몬디, 「라파엘로의 파리스의 심판」, 1510-20, 종이 위에 판화, 29.8×
44.2, 대영박물관, 런던.

마네는 「튈르리 공원의 음악회」(1862)^{그림 1-12}에서도 일상의 모습을 진솔하게 표현했다. 이 그림의 왼쪽 끝에 잘려 있는 남자가 마네다. 그가 부르주아와 함께 있다는 것은 그 자신도 부르주아 세계에 속한다는 것을 의미한다. 마네는 주변 세계를 관찰하는 플라뇌르(Flâneur)다. 프랑스어 'Flâneur'의 의미는 단순하게 '거니는 자' '산책자'이지만 19세기에는 특별한 의미를 지녔다. 플라뇌르는 별다른 목적 없이 도시를 걸어 다니면서 도시를 관찰하는 부르주아를 뜻하는 단어다. 즉 산업혁명의 성공으로 등장한 신흥부유층인 부르주아는 플라뇌르로서 산업혁명이 만든 도시를 객관적으로 관찰하는 역할을 한다. 마네는 자신을 「튈르리 공원의 음악회」에서 부르주아 세계의 일원이자 동시에 부르주아 세계를 객관적으로 관찰하는 플라뇌르로 묘사했다.

르누아르를 제외한 인상주의자들은 부르주아 가정 출신이었고 부르주아의 일상은 인상주의의 가장 주요한 주제였다. 「풀밭 위의 점심식사」「튈르리 공원의 음악회」에는 인생의 어떤 고통, 슬픔, 고뇌도 찾아볼 수 없고 밝고 순수한 색채와 활발하고 경쾌한 붓터치만이 존재할 뿐이다. 마네가 보여준 부르주아의 일상, 자유롭고 대담한 붓터치, 원근법과 명암법이 무시된 평평한 표면 등은 분명 전통적인 아카데미 회화에서 이탈한다. 마네는 리얼리티를 추구하는 데 쿠르베의 영향을 받았다. 그러나 쿠르베가 현실을 표현하는 데 그의 사회주의적 정치 성향을 함축시켰다면 마네는 부르주아의 근대생활을 주제로 삼아 순수하게 미학적인 논쟁을 불러일으켰다. 이것이 마네가 쿠르베와 구별되는 특징이다. 쿠르베는 하위계층의 장례식, 노동하는 어린 소년과 노인, 부르주아 여인과 농촌의 굶주린 어린 소녀 등의 대립적 관계를 표현함으로써 사회의 모순적 구조에 대한 현실의식을 드러냈다. 그러나 마네는 화창하고 청명한 대기 속에서 부르주아 문인들과 예술가들의 평화롭고 여유로운 일상을 밝고 순수한 색채, 생동감 넘치는 붓질로 표현했다. 이것이 마네 인상주의의 특징이다. 그는 '살롱'의 권

그림 1-12 에두아르 마네, 「튈르리 공원의 음악회」, 1862, 캔버스에 유채, 118×76, 내셔널갤러리, 런던.

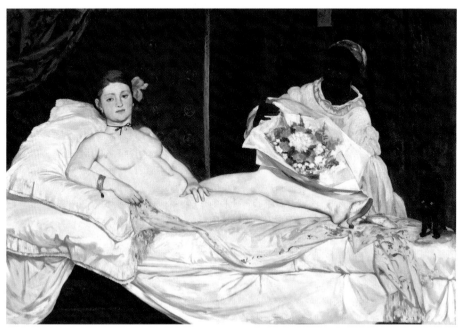

그림 1-13 에두아르 마네, 「올랭피아」, 1863, 캔버스에 유채, 130×190, 오르세미술관, 파리.

위를 존경해 최초의 인상주의 전시회인 1874년의 '화가, 조각가, 판화가 무명 미술가 협회전'(La Société Anonyme Coopérative des Artistes Peintres, Sculpteurs, Graveurs)에 초대받았지만 이름 없는 재야전시에 참여하기를 거부했다. 그는 당대 최고의 권위를 지닌 전시였던 '살롱'에서 인정받고 싶었다. 마네의 이 같은 태도가 그를 인상주의자로 인정하는 것을 주저하게 하지만 인상주의 전시회의 성공 이후 마네는 인상주의자들과 어울리며 회화개념을 공유했고 모더니즘 미술의 대표적인 선구자가 되었다.

마네의 회화에서 가장 두드러지는 특징은 캔버스의 평평한 표면을 드러내는 평면성과 경쾌한 붓질 그리고 세부묘사 대신 노란색, 푸른색, 빨간색 등의 물감으로 캔버스 표면에 부여한 생생한 물질성이다. 마네는 생동감 넘치는 붓터치가 미적 가치의 조건이 될 수 있다는 가능성을 확신시켜주었다. 전통주의자들이 회화의 매체를 감추고 자연을 완벽하게 묘사하고자 한 노력을 비웃기라도 하듯이 마네는 캔버스의 표면이 평평하다는 것, 그림은 붓과 물감으로 그려진 표면이라는 것을 감추지 않았다. 마네는 회화의 절대적 조건인 캔버스의 표면, 물감, 붓터치를 회화의 특성으로 과감히 보여주면서 모더니즘 미술의 선구자가 되었다. 이 같은 특성을 더욱더 분명히 드러낸 것이 「올랭피아」(1863)^{그림 1-13}다.

「올랭피아」의 근대성

마네는 「풀밭 위의 점심식사」로 물의를 일으키면서 젊은 아방가르드 미술가들의 리더로 떠올랐다. 그리고 1865년 '살롱'에 누드화 「올랭피아」(1863)를 출품하여 입상했다. 「올랭피아」의 입상은 심사위원들이 젊은 아방가르드 미술의 리더로 떠오른 마네를 무시할 수 없어 내린 결정으로 보인다. 「올랭피아」는 단순하게 구성된 누드화지만 '침대에 누운 누드' '침대 위의 고양이' '문을 열고 들어오는 꽃다발을 든

흑인 하녀'로 엄청난 스캔들을 일으켰다.

누드화는 당시 대중이 지속적으로 관심을 보인 장르였기에 마지막까지 아카데미 조형원칙의 전통을 지키는 파수꾼 노릇을 했다. 대중은 에로틱한 감각을 만족시켜주는 아카데믹한 기법으로 그려진 요정 같은 누드, 꿈의 화신으로서 우윳빛 피부가 반짝이는 아름다운 누드를 보기 원했다. 1863년 '살롱'에 출품된 알렉상드르 카바넬(Alexandre Cabanel, 1823-89)의 「비너스의 탄생」(1863)^{그림 1-14}은 아카데미의 전통적 기법에 따라 부드럽고 감미로운 이상적인 미를 보여주어 최고의 칭송을 받았다. 반면에 마네의 누드는 전혀 다르다. 감미롭지도 않고 설렘을 주지도 않는다. 표면의 평면성에 조응하는 육체는 신비와 환상을 조금도 자극하지 않는다. 마네는 환상이 아니라 현실의 여인을 누드로 표현하기를 원했다. 쿠르베, 마네 등의 진보적인 미술가들은 사실주의 풍경화가 자연의 생명력을 보여주듯이 누드화도 현실의 살아 있고 맥박이 뛰는 실제 육체를 표현해야 한다고 생각했다. 그러나 풍경화와 누드화는 달랐다. 사실주의 풍경화를 선호한 대중조차도 사실적인 누드화를 보는 것을 곤혹스러워했다. 마네는 「올랭피아」로 서양 미술사에서 오랜 전통이었던 누드의 신화성을 제거하고 현실의 여인을 보여주었다. 「올랭피아」는 심지어 당시 성행했던 매춘의 문제까지 환기시켰다. 카바넬의 비너스는 여신이지만 마네의 올랭피아는 매춘부다. 전통적인 누드화에 익숙한 파리의 비평가와 관객은 이 그림에 분노했다. 그들은 「올랭피아」가 전통적인 구도를 사용하고 있다는 사실도 알아차리지 못하고 매춘부를 주제로 했다는 사실에 격하게 화를 냈다. 「올랭피아」에서 침대에 비스듬히 누워 있는 구도는 티치아노의 「우르비노의 비너스」(1538)^{그림 1-15}에서 유래했다. 「우르비노의 비너스」에는 성실하게 집안일을 하는 두 하녀와 충실함을 상징하는 개가 나온다. 반면 「올랭피아」는 아프리카 식민지에서 건너온 흑인 하녀를 배치해 근대사회의 단면을 드러낸다. 침대 위에 있는 검은 고양이는

그림 1-14 알렉상드르 카바넬, 「비너스의 탄생」, 1863, 캔버스에 유채, 130×225, 오르세미술관, 파리.

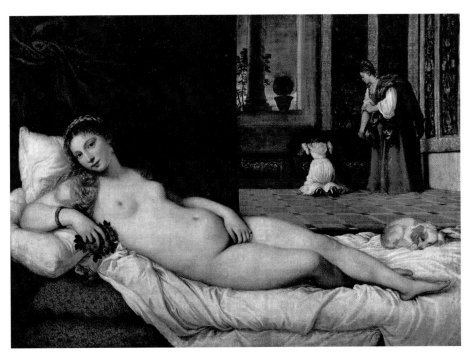

그림 1-15 티치아노 베첼리오, 「우르비노의 비너스」, 1538, 캔버스에 유채, 119×165, 우피치미술관, 피렌체.

성적 문란함의 상징으로 근대사회에 들어와 문란해진 성적 가치관을 표현한 것이다. 카바넬의 비너스는 몸을 보여주면서 고개를 돌리고 있어 관객을 편안하게 해주지만 올랭피아는 옷을 벗고 침대에 누워 관객을 빤히 쳐다보고 있다. 관람객을 향한 당돌한 올랭피아의 시선은 남성이 여성을 지배한다는 환상을 깨뜨리고 여성의 자존감을 드러낸다. 이것은 근대사회에 들어와 부쩍 커진 여권신장을 함축한 것으로 해석되었고 남성 우월주의에 빠진 사람들을 불편하게 했다.

한편에서는 매춘부가 남자를 똑바로 쳐다보며 유혹하는 것으로 받아들이기도 했다. 관람객을 빤히 바라보는 매춘부의 누드는 남성에게 매우 불편한 것이었다. 당시 전시장의 관람객은 대부분 남성이었고 그들은 매춘부인 올랭피아의 시선에서 은밀한 사생활을 들킨 것 같은 느낌을 받았을 것이다. 산업혁명 이후 프랑스는 도시화가 진행되면서 사창가가 발달하여 파리에 등록된 매춘부만 3,000여 명이 넘었을 정도다. 가난한 가정의 소녀와 부르주아 남성의 은밀한 성적 거래가 공공연하게 이뤄지고 있었다. 관람객들은 흑인 하녀가 들고 있는 커다란 꽃다발을 남성 고객이 보낸 선물로 해석하며 분노했다. 전통주의자들은 벌거벗은 채 침대에 누워 남성 고객을 빤히 바라보며 유혹하는 매춘부를 아카데믹한 '살롱'에서 전시하는 것 자체를 참을 수 없어 했다. 「올랭피아」의 노골적인 매춘부 묘사가 게이샤를 주요 주제로 삼은 일본의 전통목판화 우키요에(浮世繪)에서 영감받은 것이라는 견해도 있다. 마네가 우키요에에 열광했다는 점에서 보면 그럴 가능성도 충분하다.

사실주의 누드는 비도덕적이라고 비난받았다. 전통적으로 누드는 실제 사람이 아니라 성적 대상이 될 수 없는 여신이나 요정을 그릴 때에만 용인되었다. 그러나 누드가 실재하는 사람, 특히 매춘부라면 문제가 달라진다. 매춘부의 누드는 부도덕한 것으로 받아들여졌다. 그당시 비평가들은 쿠르베의 「앵무새를 들고 있는 여인」(1866)은 물에

빠져 혼절한 것 같다고, 마네의 「올랭피아」는 너무나 불결해서 목욕할 필요가 있다고 혹평했다. 대중과 비평가들은 쿠르베, 마네 등의 근대 화가들을 회화의 사디스트로 몰아부쳤다. 그들은 아카데미 기법에 따라 부드럽고 감미롭게 그려진 여인 누드를 원했다. 「올랭피아」에서 가장 중요한 것은 이 여자가 매춘부인지 아닌지의 문제가 아니라 형태와 색채의 조화 그리고 구성과 형식이다. 「올랭피아」에서 마네는 디테일을 생략하고 음영을 명확하게 하지 않는 대신 자유로운 붓질로 캔버스 표면의 평면성을 더욱더 강조했다. 가령 꽃다발에서도 꽃을 정교하게 표현하지 않고 가벼운 붓질로 노랑, 파랑, 빨강 등 여러 물감의 물질성을 강조했다.

마네는 이야기를 전달하거나 미묘한 심리를 포착하는 데 관심이 없었다. 마네가 관심을 보인 것은 캔버스의 평평한 표면, 화면의 구성과 조화 그리고 질서였다. 쿠르베의 사실주의가 사회적·정치적 논쟁을 함축하고 있다면, 마네는 미학적 논쟁에 불을 지피며 현대미술이 나아가야 할 방향을 제시했다.

마네, '회화의 평면성과 물질성'

쿠르베는 천사를 그리지 않겠다고 했지만 마네는 종교화를 그렸다. 화가는 주제에 얽매일 필요 없이 자유로워야 하고, 주제의 선택은 화가의 권한이라고 생각했기 때문이다. 그러면서도 그의 종교화는 단지 주제만 종교에서 채택했을 뿐이지 종교적 목적을 띠지 않았고 종교적 환상이나 신비를 표현하지도 않았다. 그는 어떤 주제를 선택하든 미학적 가치를 우선적으로 고려했다. 마네의 종교화는 종교적인 기능 대신에 새로운 회화의 의미를 담고 있었다. 정확하고 명료한 드로잉 대신에 자유로운 붓질로 발산되는 순수한 색채는 화면에 생동감 넘치는 물질성과 캔버스 표면의 평면성을 돋보이게 한다.

아방가르드 미술의 옹호자였던 에밀 졸라(Emile Zola, 1840-

1902)는 마네의 「그리스도 무덤에 있는 천사들」(1864)^{그림 1-16}을 보며 "나에게 이것은 신선함과 몽롱함, 빛으로 가득 찬 그려진 시체다"라고 평가했다.[15]

전통 아카데미 회화는 자연을 완벽하게 재현하기 위해 원근법과 명암법을 사용해서 3차원의 세상을 묘사했고, 자연의 모습과 유사하게 보이기 위해 물감의 생생한 질감과 붓터치의 흔적을 감추고자 했다. 그러나 마네는 회화 그 자체를 보여주었고, 캔버스의 평면성과 물질성을 숨김없이 드러냈다. 근대회화는 자연을 정확히 재현하거나 문학적 이야기를 전달하는 수단이 아니라 회화의 매체인 캔버스의 표면, 붓, 물감 등을 드러내면서 회화가 독립된 장르라는 것을 강조한다. 이는 회화가 문학적 이야기를 전달하는 수단이 아니고 자연을 반사하는 거울도 아니라는 것을 의미한다. 회화는 어떤 것과도 관련이 없는 독립된 세계다. 예를 들어 마네의 「피리 부는 소년」(1866)^{그림 1-17}은 캔버스의 평평한 표면을 적나라하게 보여준다. 이 작품은 별다른 감정을 느끼거나 상상력을 발휘할 여지 없는 밋밋하고 평범한 그림처럼 보인다. 당시 회화의 평면성은 매우 파격적인 시도였다. 「피리 부는 소년」의 정면을 향한 포즈, 대담한 색채, 평면성, 강렬한 윤곽선 등은 실제 인물의 재현이라기보다 회화 그 자체의 조형성을 염두에 둔 것이다.

이것들이 마네의 독창적인 기법은 아니다. 「피리 부는 소년」의 주제와 절제되고 검소한 회화적 기법은 17세기 스페인 바로크 미술의 거장이었던 디에고 벨라스케스(Diego Velázquez, 1599-1660)의 회화를 떠올리게 한다. 마네는 1865년 마드리드의 프라도미술관에서 벨라스케스의 작품을 보았고 그를 깊이 존경하게 되었다. 또한 「피리 부는 소년」의 강렬한 윤곽선과 대담한 색채의 평면성은 당시 유행했던 우키요에의 영향이다. 마네는 누구보다도 우키요에에 심취했다. 마네는 「에밀 졸라의 초상화」(1868)^{그림 1-18}에서 배경에 프란시스코 고야(Francisco Goya, 1746-1828)의 회화와 우키요에를 그려 넣어 스페인

그림 1-16 에두아르 마네, 「그리스도 무덤에 있는 천사들」, 1864. 캔버스에 유채, 179.4×149.9, 메트로폴리탄미술관, 뉴욕.

그림 1-17 에두아르 마네, 「피리 부는 소년」, 1866, 캔버스에 유채, 161×97, 오르세미술관, 파리.

그림 1-18 에두아르 마네, 「에밀 졸라의 초상화」, 1868, 캔버스에 유채, 146.5×114, 오르세미술관, 파리.

미술과 일본 목판화에 경의를 표했다. 이 그림에서 졸라는 샤를 블랑(Charles Blanc, 1813-82)이 쓴 『모든 화파의 화가들의 역사』(*Histoire des peintres de toutes les écoles*)를 들고 있다. 이는 마네가 미술사에 대한 존경을 드러낸 부분이다.

또한 이 그림은 졸라의 초상화이지만 인물의 성격이 전혀 묘사되지 않아 마치 정물화를 보는 것 같고, 또한 마네가 특별히 애착을 품었던 우키요에와 블랑의 미술사 책을 그려놓아 졸라의 초상이라기보다 자신의 자화상처럼 느껴진다. 그러나 마네가 표현하고자 한 것은 졸라의 초상이나 자신의 자화상이 아니라 회화 그 자체다. 그러므로 마네는 모든 심리적 관계를 차단한다. 「피리 부는 소년」 「에밀 졸라의 초상화」 등에서 관람객은 회화 속 인물과 심리적인 관계를 맺지 못하고 중립적으로 회화의 형식을 탐색해야 한다. 또한 마네는 회화 속의 인물들이 그 속에서 맺는 심리적 관계도 차단해 그들을 정물화처럼 중립적이고 객관적으로 표현했다. 예를 들어 「발코니」(1868-69)^{그림 1-19}에서 세 인물의 시선을 달리함으로써 심리적으로 연결되지 못하게 했다. 마네는 인물들의 심리적 관계를 차단해 내러티브적 요소를 철저히 제거하고 대신 조형적 형식 그 자체에 대한 관심을 유도했다. 위에서 언급했듯이 모더니즘 회화는 문학적 이야기를 제거하고 회화의 매체, 기법, 조형성을 강조하여 회화를 독립된 세계로 구축하려는 시도다. 그러므로 마네의 이러한 시도는 모더니즘 회화의 선구자다운 태도라 할 수 있다. 「발코니」는 고야의 작품에서 영감을 얻었지만, 고야와 달리 마네는 이야기적 요소를 제거했다. 또한 화면을 수평으로 가로지르는 밝은 초록색의 발코니 난간은 캔버스의 표면이 평평하다는 것을 깨닫게 해준다.

마네는 '미술을 위한 미술', 즉 미술 자체의 조형성과 미학적 가치를 발전시키는 모더니즘 미술의 시작점을 제시했다고 할 수 있다. 마네는 회화의 표면, 즉 캔버스의 표면이 평평하다는 것 그리고 그 표면

그림 1-19　에두아르 마네, 「발코니」, 1868-69, 캔버스에 유채, 170×125, 오르세미술관, 파리.

이 물감으로 덮여 있다는 것을 솔직하게 드러냈고 모더니스트 회화의 선구자가 되었다. 그러나 마네는 모네의 그림을 보기 전까지 대기의 빛을 포착한다는 것을 미처 생각하지 못했다.

2. 인상주의 화가들, 모네와 드가

모네, '대기 빛의 사냥꾼'

제1회 인상주의 전시회는 1874년에 사진작가 펠릭스 나다르(Félix Nadar, 1820-1910)의 스튜디오에서 개최되었다. 이 전시는 순수하게 재야전시였다. 30여 명의 작가가 참여했고, 165여 점의 작품이 전시됐다. 이 전시의 기획과 조직에 매우 열성적인 인물이 드가였다. 드가는 이 전시의 성공을 위해 '살롱'의 전통주의자들도 참여시켜야 한다고 주장했고 실제로 다수의 '살롱' 작가가 참여하도록 이끌었다. 드가의 이 같은 열성으로 이 전시에는 많은 작가가 참여하게 되었고 대중과 언론의 관심도 받을 수 있었다. 이 전시에서 가장 크게 주목받은 작가는 모네, 피사로, 알프레드 시슬레(Alfred Sisley, 1839-99) 등의 풍경화가들이었고, 무엇보다 모네의 「인상, 해돋이」(1872)^{그림 1-20}가 큰 스캔들을 일으키면서 인상주의가 근대미술의 시발점이 되었다.

인상주의라는 명칭은 이 전시에 출품된 모네의 작품 「인상, 해돋이」에서 유래했다. 이 전시회를 방문한 비평가인 루이 르루아(Louis Leroy, 1812-85)는 1874년 4월 25일 당대의 유명한 풍자잡지 『르 샤리바리』(Le Charivari)에 인상만큼은 확실하다고 빈정거리는 투의 글을 쓴 것이 계기가 되었다. 르루아는 특별히 모네의 「인상, 해돋이」를 언급하며 이것은 스케치지 완성된 작품이 아니라고 혹평했다. 여하튼 이 글 때문에 인상주의 전시회는 어엿한 전시회로 인정받게 되었고, 1877년 개최된 제3회 전시에서 공식적으로 인상주의라는 명칭을 사용하여 전시회 타이틀을 '인상주의자들의 전시'(Exposition des Impressipnnistes)라

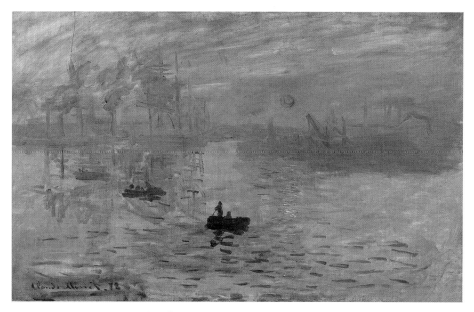

그림 1-20 클로드 모네, 「인상, 해돋이」, 1872, 캔버스에 유채, 48×63, 마르모탕미술관, 파리.

했다. 인상주의 전시회는 1886년 제8회 전시회를 끝으로 막을 내렸다.

「인상, 해돋이」는 해가 떠 있는 바로 그 시점의 풍경을 재빠르게 그린 것으로 매 순간 변하는 대기의 빛을 포착해냄으로써 인상주의의 가장 주요한 기법을 선취했다. 모네는 마네가 「올랭피아」를 출품하여 큰 스캔들을 일으킨 1865년 '살롱'에서 부댕과 용킨트의 풍경화에 영향받은 「바다풍경」을 출품하여 입상했다. 그러나 관람객과 비평가들의 별다른 주목을 받지는 못했다. 모네는 프랑스 북부에 소재한 르 아브르(Le Havre)에서 소년 시절을 보내며 그곳의 미술학교에서 아카데믹한 드로잉 교육을 받았지만 그에게 깊은 영향을 미친 화가는 풍경화가 부댕이었다. 모네는 부댕에게서 '야외의 대기'(en plein air)를 그리는 것을 배운 후 열아홉 살인 1859년 파리로 상경해 아카데미 쉬스(Academie Suisse)에서 수학하며 풍경화가 피사로와 우정을 나눴다. 모네는 청명한 전원의 대기를 보여주는 바르비종 화파의 풍경화가 대거 입상한 1859년 '살롱'에서 자신의 작업방향을 확신했다. 또한 1862년 샤를 글레르(Charles Gleyre, 1808-74)를 사사하면서 르누아르, 시슬레, 프레데리크 바지유(Frédéric Bazille, 1841-70) 등 미래의 인상주의자들과 교류하며 전통미술에서 벗어나야 한다는 신념을 교환했다. 이 과정에서 모네가 가장 큰 관심을 기울인 것은 그 누구도 시도하지 못한 대기의 빛을 포착하는 일이었다.

모네가 받은 사생교육은 그가 인상주의를 개척하게 된 결정적인 계기가 되었다. 아카데미 쉬스에서 교류한 피사로, 르누아르, 시슬레, 바지유는 모두 미래에 인상주의자가 되었다. 피사로, 시슬레 등은 바르비종 화파처럼 대기 속의 청명한 풍경을 순수한 색채와 생동감 넘치는 붓질로 화폭에 담았지만 모네처럼 시시각각 변하는 대기의 빛을 화폭에 담는다는 것은 미처 생각하지 못했다.

모네는 「풀밭 위의 점심식사」(1866)^{그림 1-21}에서 '대기의 빛'을 포착하고 '부르주아의 일상'을 다룸으로써 인상주의의 전형적인 특징을

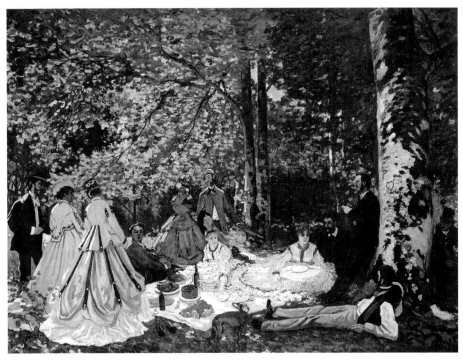

그림 1-21 클로드 모네, 「풀밭 위의 점심식사」, 1866, 캔버스에 유채, 130×181, 푸쉬킨미술관, 모스크바.

보여주었다. 이 작품은 마네의 「풀밭 위의 점심식사」와 동명으로 약간의 혼동을 불러일으키지만 모네의 작품이 더욱 더 현실적이다. 마네의 「풀밭 위의 점심식사」의 원래 제목은 「목욕」이었고 1867년에 제목을 변경했으니 '풀밭 위의 점심식사'란 제목은 사실 모네가 먼저 단 것이다. 마네의 작품은 야외에 여인 누드가 있다는 점에서 전통적이고 비현실적이지만 모네의 「풀밭 위의 점심식사」는 나들이를 즐기는 부르주아들의 일상을 있는 그대로 묘사한 것으로 마네의 것보다 훨씬 더 근대적이다. 특히 모네의 작품은 대기의 빛을 포착했다는 데 그 특징이 있다. 모네는 마네가 미처 깨닫지 못한 찰나의 순간 대기의 빛을 포착하고 진지하게 탐구하여 「풀밭 위의 점심식사」에 적용했다. 마네도 시각작용을 고려해 대기의 청명함을 순수한 색채로 표현하여 밝은 화면을 보여주지만 모네처럼 반사광까지 섬세하게 포착할 정도로 빛을 염두에 두지 않았다. 모네는 인물의 옷깃, 머리카락, 정물의 유리병, 과일 하나까지 반짝거리는 반사광을 포착하여 청명한 대기의 맑음과 온도를 짐작할 수 있을 정도로 생생한 생명력을 부여한다. 인상주의의 대표적인 옹호자였던 비평가 졸라는, "젊은 화가들은 우스꽝스러운 눈속임 기법(trompe-l'oeil)에 만족하지 않는다. 그들은 그들의 시대를 인간의 감정으로 해석한다. 그들의 작품은 살아 있다. 왜냐하면 그들은 생명을 포착하기 때문이며 현대에 등장하는 주제에서 느낄 수 있는 사랑을 품은 채 그리기 때문이다. 이 화가들 가운데 첫 번째가 나는 클로드 모네라고 생각한다"[16]라고 평했다.

모네는 「풀밭 위의 점심식사」를 1867년 '살롱'에 출품하기 위해 제작했지만 너무 커 '살롱'에 적합하지 못하다고 판단하여 내지 않는다. 대신에 정원에서 나들이를 즐기는 부르주아 여성 세 명의 모습을 그린 「정원의 여인들」(1867) 그림 1-22 을 출품했다. 그러나 직사광선이 여인의 치마에 떨어지면서 만들어진 밝음과 어두움의 격렬한 대조가 심사위원들에게 미숙하게 보여 낙선했다. 모네는 이 그림을 현장에서

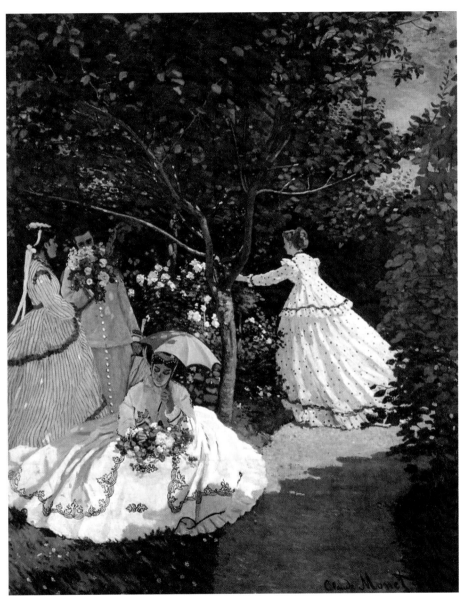

그림 1-22 클로드 모네, 「정원의 여인들」, 1867, 캔버스에 유채, 255×205, 오르세미술관, 파리.

직접 보면서 그렸다.[17] 이때 가장 염두에야 할 것이 빛이라는 것을 심사위원들은 미처 깨닫지 못했다. 모네는 1870년에 프로이센 전쟁을 피해 아내 카미유와 함께 런던으로 이주하여 1871년까지 지내면서 조지프 말로드 윌리엄 터너(Joseph Mallord William Turner, 1775-1851), 존 콘스터블(John Constable, 1776-1837) 같은 영국의 풍경화가들이 이미 바람, 비, 구름, 햇빛 등의 대기현상을 화폭에 담고 있음을 확인했다. 모네는 파리로 돌아온 후 더욱 적극적으로 매 시간, 매 분, 매 초마다 변하는 빛을 관찰하여 화폭에 담았다. 세잔은 빛의 변화에 민감하게 반응하는 모네의 능력에 감탄하면서 "모네는 신의 눈을 지닌 유일한 인간"이라는 유명한 말을 남기기도 했다.[18]

　　모네는 태양이 뜨고 질 때까지 빛에 따라 변화하는 건초더미의 모습을 일련의 연작으로 화폭에 담아 1891년 5월 파리의 뒤랑뤼엘 갤러리(Galerie Durand-Ruel)에서 전시했다. 바로 「건초더미」 연작(15점)이다. 이때는 대표적인 후기인상주의자들이 모네보다 먼저 죽은 후였다. 빈센트 반 고흐(Vincent van Gogh, 1853-90)가 1890년에 자살했고, 조르주 쇠라(Georges Seurat, 1859-91)가 「서커스」를 남기고 1891년 3월에 요절했다. 폴 고갱(Paul Gauguin, 1848-1903)은 타히티로 떠났고 세잔 역시 프로방스에서 은둔하고 있었다. 모네는 1886년 마지막 인상주의 전시회 참여도 거절했다. 그는 인상주의 전시회의 회원 모네가 아니라 수식어가 필요 없는 대화가(大畵家) 모네가 되었다. 피사로는 모네의 「건초더미」 연작을 "위대한 대가의 작품"이라 호평했다.[19] 또한 이 연작은 뒤랑뤼엘 화랑의 주인 폴 뒤랑뤼엘(Paul Durand-Ruel, 1831-1922)에게 화상으로서, 그리고 평론가로서의 명성과 재정적 성공을 가져다주었다. 「건초더미」 연작은 그해 여름이 지나기 전에 모두 팔렸고 다른 작품을 거래하는 데도 도움이 되었다. 근대미술사에서 「건초더미」 연작 전시처럼 평론가와 수집가를 모두 만족시키며 호평받은 경우는 드물다. 모네는 이후 「포플러」「루앙 대성

당 「수련」 연작 등을 제작, 발표하며 미술계의 거장이 되었다. 모네의 연작이 아침의 모습, 흐린 날의 모습, 맑고 화창한 오후의 모습 등 시간대와 날씨에 따라 변하는 형태와 색채를 그렸다는 것은 누구나 알고 있다. 그러나 이 연작은 알려진 것처럼 오직 야외에서만 작업한 것이 아니다. 물감을 말리고 또 덧바르는 시간이 필요했기 때문에 작업시간은 길 수밖에 없었다. 그러나 대기의 빛을 포착한다는 모네의 신념은 굳건했고 이것은 인상주의 미학으로 굳어졌다. 인간의 시각작용을 화폭에 담는 것이 인상주의의 가장 큰 특징이라면 모네를 인상주의에 가장 적절한 화가로 꼽는 데 이의를 제기할 사람은 아무도 없을 것이다. 그러나 한편에서는 모네가 판매를 염두에 두고 연작을 그렸다는 해석도 있다. A가 그림을 구입하고 B가 그것과 유사한 것을 구입하려 할 때 모두를 만족시킬 수 있는 것이 연작이기 때문이다. 서양미술사에서 연작은 찾아보기 힘들기에 모네의 연작 제작에 여러 해석이 달린 것은 당연했다.

근대미술에서 대기의 빛에 대한 관심이 커진 것은 사생교육 덕분이기도 하지만 무엇보다 사진의 등장에 기인한다. 빛을 이용하는 사진기술은 화가들에게 빛의 중요성을 자각시켰다. 그러나 인간의 시각으로 포착한 세상은 분명 카메라가 바라보는 세상과 다르다. 당시의 흑백사진은 형태를 포착하는 능력을 보여줄 뿐이지 색채에 대한 관심을 불러일으키지는 못했다. 하지만 빛에 대한 자각은 순수한 색채에 대한 관심으로 이어졌다. 모네가 시시각각 변하는 대기의 빛을 포착하고자 한 것은 날씨나 기후를 객관적으로 기록하는 것과 전혀 다른 문제였다. 모네와 인상주의자들은 인간이 바라보는 세상, 즉 빛이 만들어내는 색채를 인간의 시각능력으로 포착해 화가의 주관적 감성으로 표현하고자 했다.

모네를 비롯한 인상주의자들은 색채의 순수성을 유지하기 위해 명암법 대신 냉온대비법을 사용했다. 명암법이 밝음과 어두움의 대조

라면 냉온대비법은 차갑고 따뜻한 색채의 대비다. 명암법은 사물의 어두운 부분과 그림자에는 검정색을 사용하고, 밝은 부분에는 흰색을 사용해 사물의 입체감을 표현하는 방식으로 조토 디 본도네(Giotto di Bondone, 1266/67-1337) 이래 수백 년 동안 사용되었다. 이 기법은 궁극적으로 입체감을 살려 구체적으로 형태를 묘사해낸다. 그러나 냉온대비법은 형태보다는 색채를 표현하는 기법이다. 명암법의 모순은 이미 들라크루아가 제기한 바 있다. 들라크루아는 그림자와 그늘이 일반적으로 생각하듯 검정색이 아니라 사물의 보색이라고 주장했다. 즉 노란색의 그림자는 보색인 짙은 보라색이다. 인상주의자들은 색채의 순수성을 상실하는 명암법 대신 냉온대비법을 이용하여 색채의 순수성을 화폭에 담고자 했다. 인상주의 작품은 자유로운 붓질과 냉온대비법으로 견고한 형태와 입체감을 상실하고 평면적인 것이 되었다.

인상주의의 '인상'이라는 용어를 사전에서 찾아보면 "어떤 대상에 대하여 마음속에 새겨지는 느낌"[20]이라는 뜻이다. 따라서 인상주의는 이성, 합리성, 객관성보다는 감성과 주관성에 호소한다. 다시 말해 위에서 언급한 바르비종 화파가 일상이나 풍경을 진솔하게 표현하는 자연주의를 추구했다면, 쿠르베는 작가의 경험, 주관적 의식 그리고 사고를 화면 안에 함축시킨 사실주의를 추구했고, 인상주의자들은 자연을 주관적 감성으로 재해석하여 인상주의를 하나의 미술사조로 만들었다. 인상주의 화가들은 시시각각 변하는 세상을 자유로운 붓질과 순수한 색채로 포착하면서 개개인의 감각을 자유롭게 드러냈다. 따라서 인상주의는 자연에 충실하면서도 동시에 주관적 자아와 내적 감성을 최대치로 표현할 수 있었다. 이때 화면은 오히려 비사실적인 것이 된다. 이것이 인상주의의 독창성이다.

인상주의가 발휘하는 강력한 힘은 주제의 근대성과 회화의 매체를 솔직하고 자유롭게 드러내는 독창성에 기인한다. 인상주의가 모더니즘 미술의 선구자가 된 것은 현실을 재현하는 것을 거부하지 않으면

서도 개인의 독창성과 자유를 최대한 발휘했기 때문이다. 인상주의의 주관성은 추상으로 나아가는 출발선이 되는데, 훗날 추상미술의 선구자 바실리 칸딘스키(Wassily Kandinsky, 1866-1944)는 추상의 가능성을 모네의 「건초더미」 연작에서 얻었다고 밝히기도 했다.

드가, '실내 빛의 대가'

인상주의의 가장 주요한 주제는 평범한 사람들의 일상이다. 드가는 인상주의 동료들과 열심히 교류하며 인상주의 전시에 참여했지만 대기의 빛을 쫓아 포착하는 것에는 관심이 없었다. 대신에 '경마' '세탁소에서 다림질하는 여인' '부인의복 상점의 점원들' '무용수' '목욕하는 여인들' 등을 치밀하게 관찰하여 화면에 담아냈다.

드가는 부르주아 가정 출신으로 명문 루이르그랑 고등학교(Lycée Louis-Le Grand)를 졸업했다. 부모님은 법대에 진학하길 원했지만 화가의 뜻을 품은 드가는 1855년에 파리국립미술학교에 입학하여 앵그르의 제자 루이 라모트(Louis Lamothe, 1822-69)에게 수업을 받았고 또한 앵그르를 찾아가 사사했다. 이러한 이력에서 충분히 알 수 있듯이 드가는 항상 전통에 대한 존경을 품고 있었다. 고전주의 정신을 유지한 드가는 데생을 중시했고 옛 거장들의 작품을 모사했다. 종교화를 제작한 마네처럼 드가도 역사화에 관심이 많았다. 또한 그는 1856년부터 1859년까지 이탈리아에 체류하면서 르네상스, 바로크 회화 등을 익혔고 명료한 데생과 정확한 형태를 주의 깊게 관찰했다. 그는 스승 라모트와 앵그르의 가르침을 따라 선적 드로잉으로 명료한 형태를 추구했다. 그러나 앵그르가 데생을 사물의 정확한 묘사를 위한 윤곽선 개념으로 사용한 데 반해 드가는 사물을 관찰하기 위한 하나의 방식이라고 생각했다. 다시 말해 앵그르는 명료한 형태를 만들기 위해서였지만 드가는 그 대신 사물을 잘 관찰하여 화면 전체를 조화롭게 구성하기 위해 데생을 사용했다. 이런 점에서 드가는 모네 같은 외광파(外光

派) 인상주의와 의견을 달리하고 또한 무조건적으로 아카데미의 규범을 따른 전통주의자와도 차별된다. 그는 정확하고 명료한 데생과 인상주의의 순수한 색채로서 근대생활의 생생한 현실을 안정적이고 조화롭게 표현했다.

드가는 1860년대까지 중세의 전쟁 등을 주제로 그림을 그리거나 르네상스 회화를 모사하며 전통회화의 규범과 원칙을 탐구했다. 그러나 1865년 마네의 「올랭피아」가 엄청난 화제를 불러일으키는 미술계의 분위기에 반응해 역사화의 시대가 지나가고 있음을 확신하고 진보적인 미술가들과 교류하면서 근대생활의 일상적 단면을 화폭에 담는데 주력했다. 초기 시절의 가장 대표적인 작품은 피렌체에 살고 있었던 고모 가족을 방문했을 때 받은 인상을 그린 「발레리 일가의 초상」(1858-67)^{그림 1-23}이다. 이 작품은 정확한 소묘능력과 신선한 색채감각을 보여주면서 가족 구성원 간의 심리적 관계를 순간적인 포즈로서 드러내고 있다. 「발레리 일가의 초상」은 1867년 '살롱'에 입상한 작품으로 이 작품에는 근대생활, 고전주의적 형태감각, 인상주의적 색채감각, 예리한 심리적 관찰이 통합되어 있다. 「발레리 일가의 초상」의 화면에는 드가의 고모, 고모의 두 딸, 고모부 그리고 개가 있다. 화면에서 드가의 고모는 큰딸을 살며시 끌어안으며 어깨에 손을 얹고 있고, 작은딸은 엄마와 아버지 사이에서 독립적으로 존재한다. 부인 그리고 두 딸과 동떨어져 거울 앞에 앉아 있는 고모부는 거울의 세계, 즉 다른 세상에 속해 있는 것처럼 보인다. 가족 구성원이 모두 서로의 시선을 피하며 심리적으로 분리되어 있고 개는 이런 분위기를 눈치챈 듯이 슬그머니 화면 밖으로 나가고 있다. 실제로 드가의 고모는 남편과 사이가 나빴다. 두 딸 중 큰딸이 엄마 편이었고 작은딸은 누구의 편도 들지 않았던 것으로 알려져 있다. 드가는 제3자의 시선으로 가족 구성원의 심리적 관계를 예리하게 관찰해서 표현했다. 인상주의자 가운데 드가만큼 심리적 서사와 내적 성찰에 충실한 작가는 없다. 드가는 분명 외광

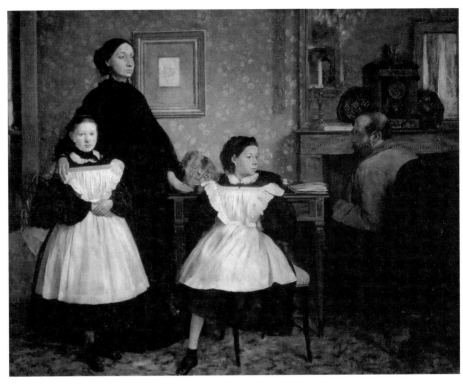

그림 1-23 에드가 드가, 「발레리 일가의 초상」, 1858-67, 캔버스에 유채, 200×250, 오르세미술관, 파리.

파 인상주의에 속하지 않는다. 외광파 인상주의자인 모네가 햇빛의 변화에 따라 시시각각 달라 보이는 대상의 모습을 포착하고자 했다면, 드가는 끈질기게 대상의 내면을 파고들었다.

드가가 정립한 인상주의적 특성은 근대의 일상생활, 실내에서의 빛의 효과, 스냅사진처럼 우연하고 찰나적인 순간을 포착하는 구도, 일본 우키요에의 반영이다. 이것이 드가 작품의 근대성이다. 모네가 찰나성에 집착하며 빛과 색의 대가가 되었다면, 드가는 찰나성을 영원성으로 승화시켜 공간과 구도 그리고 조화의 대가가 되었다. 드가는 인상주의자로서 전통회화의 소묘력과 자연주의적 감각을 동시에 발휘하여 역동적인 회화를 생산했다. 「국화와 여인」(1865)^{그림 1-24}은 기존의 전통회화와 확연하게 차별된다. 이 그림의 주제는 여인일까? 화병일까? 전통회화에서 주인공은 항상 화면의 중앙에 있었다. 그러나 드가는 꽃병을 화면 중앙에 그려 넣어 이 그림이 초상화인지 정물화인지 모호하게 했다. 무엇보다 인간이 정물과 대등하게 처리되는 것은 매우 획기적인 발상이었다. 그는 전통회화에 대한 경의를 평생 품고 살았지만 결코 그것을 답습하지 않았다. 전통회화에서는 인간이 항상 회화의 주인공이고 주체였다. 그러나 드가가 주제로 삼은 것은 여인이 아니라 꽃이라고 할 수 있을 만큼 꽃을 더 비중 있게 그렸다. 꽃병은 화면 중앙에 당당하게 있고, 여인은 화면의 가장자리로 밀려나 있다. 따라서 이 그림은 초상화 같지도 않고 정물화 같지도 않다. 포즈를 취하기 위해 여인이 앉아 있는 것이 아니라 우연히 꽃병 옆에 앉은 여인을 화가가 재빠르게 그린 것처럼 보인다. 우연적 구도에서 드러나는 우연성은 우키요에와 스냅사진의 영향을 동시에 반영한 것이다. 드가는 화면의 가장자리를 잘라내거나 대상을 확대해 화면 중앙에서 이탈시키는 구도법을 스냅사진과 우키요에에서 발견했다. 그는 이런 우연성과 찰나성을 영원성으로 승화시켰다. 이는 「오페라의 오케스트라」(1870)^{그림 1-25}에 분명히 반영되어 있다.

그림 1-24　에드가 드가, 「국화와 여인」, 1865, 캔버스에 유채, 73.7×92.7, 메트로폴리탄미술관, 뉴욕.

그림 1-25 에드가 드가, 「오페라의 오케스트라」, 1870, 캔버스에 유채, 56.5×45, 오르세미술관, 파리.

드가는 1870년대부터 오페라 극장을 드나들면서 발레단의 무용수들이 연습하는 장면을 섬세하게 관찰하고 그려냈다. 그는 무용수가 연습하는 과정을 단순히 기록하는 것이 아니라 공간구성과 실내조명의 섬세한 변화를 세밀하게 관찰하여 다양한 각도로 포착했다. 드가는 반드시 외광과 인상주의의 방법으로만 빛의 효과를 탐구할 필요는 없다고 생각했고 이것을 증명하기 위해 인공조명이 내뿜는 빛으로 색채의 구성과 조화에 몰두했다. 그에게 중요한 것은 빛의 원천이 아니라 빛의 효과였다. 무엇보다 인공조명의 빛은 심리적 서사를 표현하는 데 더 적합했다. 인공조명의 빛은 섬세하게 움직이는 무용수들의 조형성을 파악하는 데 적절했고 또한 무용수들의 은밀한 사생활을 들춰내는 연출적 효과가 있었다. 당시 발레단의 대부분 무용수는 부르주아 남성들과 은밀한 성적 거래를 했다. 발레연습 장면을 주제로 삼은 드가는 부르주아로서 자신이 수시로 오페라에 드나들 수 있고 무용수들을 관찰할 수 있는 지위에 있다는 특권을, 즉 신분계급에 따른 우월의식을 회화에 함축시켰다.

드가는 주변 사물을 이용해 인물의 신분을 관객에게 알려준다. 예를 들어 「다림질하는 여인들」(1884-86)^{그림 1-26}은 세탁소에서 일하는 여인들을 주제로 한 풍속화처럼 보이지만 드가는 사물에 신데렐라를 꿈꾸는 여인의 심리를 은밀하게 함축시켰다. 두 명의 여인 가운데 한 명은 열심히 다림질하고 있지만 또 다른 한 명은 하품하며 와인병을 들고 있다. 세탁부가 일은 하지 않고 술을 마신다는 것이 얼른 납득하기 어렵다. 이 그림에서 와인병은 여인의 속마음을 말해주는 장치다. 와인병은 남근을 상징한다. 따라서 여인이 와인병을 붙잡고 있는 것은 높은 신분의 남자를 만나서 본인의 신분도 상승하기를 바라는 욕망을 나타내는 것이다. 작업대를 대각선으로 그린 건 우키요에의 영향이지만 위기감을 고조하고 불안 심리를 자극하는 형태이기도 하다. 꿈꾼다고 해서 실현될 수 있는 것은 아니기 때문이다. 그러므로 꿈

그림 1-26 에드가 드가, 「다림질하는 여인들」, 1884-86, 캔버스에 유채, 76×81.5, 오르세미술관, 파리.

이 크면 클수록 불안도 가중되기 마련이다. 와인병을 붙잡고 하품하는 여인의 마음 깊숙이 자리 잡은 불안을 드가는 대각선 구도를 이용해 표현했다. 이처럼 극단적인 대각선 구도로 표현한 불안 심리는 「압생트」(1875-76)^{그림 1-27}에서 특징적으로 나타난다. 우울한 표정의 여인, 그 옆에서 무심하게 다른 곳을 바라보는 남자, 두 사람은 심리적으로 전혀 연결되어 있지 않고, 거울에 비친 두 사람의 뒷모습은 우울과 고독 그리고 내적 불안 등의 심리적 상황을 전달한다. 내적 심리를 표출하거나 회화적 공간을 확장시키기 위해 거울을 사용하는 것은 전통회화에서도 흔히 볼 수 있는 기법이다. 그러나 「압생트」에서 볼 수 있는 인물과 사물의 구도와 배치는 전통회화의 문법에서 완전히 벗어나 있다. 두 인물은 화면의 중심에서 약간 벗어나 있고 대각선으로 그려진 테이블이 관람객의 시선을 사로잡으며 회화의 주체가 되고 있다. 이 그림의 전체적인 구도는 우키요에에 영향받았지만 인물들의 중량감과 심리적 서사는 드가 고유의 특징이다.

1880년대부터 인상주의는 쇠퇴하게 된다. 르누아르는 1881년의 이탈리아 여행 이후 고전주의로 복귀하고 드가는 내적 성찰과 심리적 서사에 더욱 열중하게 된다. 특히 이때부터 드가는 '목욕하는 여인'에 관심을 보였다. 모델은 대부분 매춘부였고 드가는 이 여인들을 탐색하듯이 관찰하며 여러 각도에서 다양한 포즈를 그렸다. 「대야」(1886)^{그림 1-28} 등을 보면 주변의 소도구 때문에 목욕하는 여인이 매춘부라는 사실을 잊게 되고 선정적인 요소도 제거되어 있지만 그들이 취한 포즈에서 관음증적인 시각으로 바라본 장면임을 알 수 있다. 관음증은 뒤틀린 성적 욕망의 발산이다. 목욕하는 여인을 훔쳐보면서 탐색한다는 것은 부도덕한 시각적 폭력이다. 화가는 일방적으로 상대(모델)를 바라보는 시각의 폭력적 권력을 합법적으로 공인받은 존재다. 드가는 한 걸음 더 나아가 관음증적 시선으로 남성의 우월적 지위를 드러낸다. 근대성은 자유, 평등, 박애를 지향하는 대혁명에서 출발한다. 당시 남

그림 1-27 에드가 드가, 「압생트」, 1875-76, 캔버스에 유채, 92×68.5, 오르세미술관, 파리.

그림 1-28 에드가 드가, 「대야」, 1886, 종이에 파스텔, 60×83, 오르세미술관, 파리.

성과 여성이 평등해야 한다는 의식은 막 싹트고 있었을 뿐 사회적으로 용인될 만큼 실현되지는 못하고 있었다. 부르주아 출신의 남성인 드가는 하층계급 여성들에 대한 관음증적 시선의 폭력으로 성평등, 신분평등을 지향해가는 사회적 분위기를 거부하고 싶었는지도 모른다. 무엇보다 그는 화가로서 모델보다 우월적 지위에 있다는 것을 나타내고 싶었을 것이다.

3. 인상주의와 정치, 경제, 미술의 만남

근대사회의 가치관

인상주의는 순수하게 미학적 차원에서 빛과 색채를 다루지만 1871년 노동자들이 봉기해 세운 파리 코뮌(La Commune de Paris)이 진압당한 사건을 전후해 본격적으로 미술계에 등장한 미술운동이라는 점에서 정치성을 띠지 않을 수 없었다. 나폴레옹 3세가 프러시아 전쟁에서 패한 후 1870년 9월 2일 항복하고 이틀 뒤 제3공화국이 선포되었을 때 피사로는 기쁨에 들떠 "파리는 패권을 회복할거야"라고 말했고, 졸라는 1871년 7월 세잔에게 "우리의 시대가 오고 있어"라고 알렸다.[21] 실제로 얼마 후 나폴레옹 3세가 퇴위하고 제3공화국 시대가 열렸다.

인상주의의 특징을 요약해보면 '근대사회의 단면 포착' '사진과의 제휴' '자포니즘(Japonisme)의 영향' 그리고 '시시각각 변하는 빛의 포착'이다. 이 모두가 근대사회의 가치관을 반영한다. 당시 색채의 자유로운 사용은 혁명의 자유사상과 동일하게 간주되었다. 일례로 빅토르 위고(Victore Hugo, 1802-85)가 서사적이며 낭만적인 시편 『세기의 전설』(La Légende des siècles)을 발표하자 언론과 가톨릭교회는 그의 자유주의 사상을 개탄하면서 들라크루아를 함께 비난했다. 그들은 들라크루아가 예찬한 '상상력과 색'을 전통이 이룩한 소묘, 비례, 진리 등의 권위에 대한 도전, 더 나아가 전통적·사회적 권위에 대한 도전으로 받

아들였다.[22] 전통주의자는 같은 이유로 인상주의자도 비난했다. 인상주의자들은 정치적 주제를 노골적으로 다루지 않았지만 사회의 변혁을 바라는 간절한 열망을 대기의 빛과 조형성을 다루는 방식에서 은유적으로 드러냈기 때문이다.

인상주의의 주제는 '청명한 대기 속의 풍경' '평화로운 전원을 배경으로 나들이를 즐기는 부르주아 남녀들' '피아노를 치거나 뜨개질하는 여인들' '부르주아의 연회' 등으로 평화롭고 한가로워 삶의 고통이나 고뇌를 찾아볼 수 없기에 이러한 그림을 그리는 화가가 뚜렷한 정치사상을 지니고 있다고 생각하기 어렵다. 그러나 인상주의자들에게 영향을 미친 쿠르베는 극단적인 사회주의자였고, 인상주의자들도 르누아르를 제외하곤 모두 진보적 사상을 지닌 공화주의자였다. 마네는 정부 당국이 지목한 요주의 인물이었으며, 유대인이었던 피사로는 혁명가로 비유될 정도로 과격한 공화주의자였다. 르누아르는 1882년에 뒤랑뤼엘에게 보낸 편지에서 "피사로는 아마 다음에는 러시아의 라브로프(무정부주의자)나 또 다른 혁명가를 인상주의 전시회에 초대할 겁니다. 대중은 정치 냄새를 싫어하고 나도 이 나이에 혁명가가 되고 싶지 않습니다. 유대인인 피사로와 손을 잡는 것은 곧 혁명을 의미합니다"라고 말하기도 했다.[23]

피사로는 청명한 대기를 듬뿍 안고 있는 전원풍경을 평생 그렸다. 그런 그가 혁명가라 불릴 만큼 과격하고 진보적인 사상의 화가라는 것은 언뜻 이해하기 힘들다. 피사로는 남프랑스의 명문가 출신이지만 급진적이고 자유로운 사상가였다. 양성애자라는 소문도 있었고, 결혼도 가정부와 해서 세 명의 아이를 낳았다. 전통적 인습에 대한 도전은 회화보다는 그의 사생활에서 노골적으로 드러났다. 밀레, 반 고흐 등은 농부의 고단한 삶을 표현했지만 피사로는 전원풍경의 힘에 주목했다. 피사로의 풍경화는 급진적이고 진보적인 사상보다는 심원(深遠)한 대지의 목소리와 대기의 청명한 공기를 듬뿍 느끼게 한다. 피사로

가 표현하고자 한 것은 자연이 전하는 강한 생명력이었다.

피사로는 모네처럼 반사광이나 빛의 진동에 관심을 품었지만 형태와 구조를 흐트러뜨리는 것은 반대했다. 그는 항상 화면을 구조적으로 구성했다. 화면의 질서와 탄탄한 형태구조가 마치 사회의 구조적질서를 요구하는 것처럼 보이지만 피사로는 이런 구조를 전원풍경 안에 감췄다. 대부분 인상주의 회화가 도시풍경을 다룬다는 점에서 피사로가 그린 전원풍경은 도시화와 산업화에 대한 반대 심리를 내포하고있는지도 모른다. 1880년대가 되면 피사로 역시 인상주의에서 이탈을 시도한다. 「막대기를 든 소녀」(1881)^{그림 1-29}에서 쇠라와 폴 시냐크(Paul Signac, 1863-1935)의 영향으로 점묘법을 사용하지만 피사로는곧 점묘법의 과학적 이론에 구속감을 느끼고 이를 버리게 된다. 피사로가 원한 것은 자유였다.

마네의 「막시밀리안 황제의 처형」(1868)^{그림 1-30}은 정치적인 이유로 정부의 검열과 통제를 받았다. 이 그림은 제목 그대로 당대의 정치적 사건을 주제로 삼았다. 1864년 나폴레옹 3세는 멕시코를 점령하기위해 군대를 개입시켜 오스트리아 황제 프란츠 요세프(Franz Joseph, 1830-1916)의 동생 막시밀리안 대공을 멕시코 왕으로 앉혔다. 멕시코인들은 강하게 반발하며 게릴라 전투를 이어갔고 결국 미국까지 개입하자 나폴레옹 3세는 1867년 군대를 철수, 막시밀리안 황제는 멕시코인들에게 처형당했다. 마네는 신문으로 이 소식을 접했다. 이 그림의 구성은 실제 처형 장면과는 전혀 상관없고 마네가 깊이 존경한 스페인 화가 고야의 「1808년 5월 3일」(1814)^{그림 1-31}을 참조한 것이다. 나폴레옹이 스페인을 침략했을 때 스페인 왕과 귀족은 모두 도망갔고, 시민만이 프랑스 군대에 맞서 싸웠다. 고야는 나폴레옹 군대에 잡힌마드리드 시민이 총살당하는 장면을 정치적 순교로서 비장하고 감동적으로 묘사했다. 그러나 마네의 그림에는 비장함과 장엄함이 없고 분노나 고발 또는 비판의식도 찾아 볼 수 없다. 무감각하고 중립적이다.

그림 1-29 　카미유 피사로, 「막대기를 든 소녀」, 1881, 캔버스에 유채, 81×65, 오르세미술관, 파리.

그림 1-30　에두아르 마네, 「막시밀리안 황제의 처형」, 1868, 캔버스에 유채, 252×305, 쿤스트할
레, 만하임.

그림 1-31 프란시스코 고야, 「1808년 5월 3일」, 1814, 캔버스에 유채, 268×347, 프라도미술관,
마드리드.

「막시밀리안 황제의 처형」에서 총살당하는 사람과 총살하는 군인들의 이분법적인 구도는 분명 고야의 영향이다. 그러나 고야의 이분법적인 구도는 강렬한 빛과 어둠 그리고 기독교적인 선과 악, 불의와 정의로 구분되지만 마네의 「막시밀리안 황제의 처형」은 그런 의미를 전혀 찾아볼 수 없다. 고야의 작품이 영웅적인 역사화라면 마네는 당대의 사건 가운데 하나를 주제로 삼았을 뿐 역사화가 아니다. 그러면 마네는 이 정치적 사건에 대한 개인적 비판의식을 회화에 전혀 개입시키지 않았을까? 막시밀리안 황제는 멕시코인들에게 처형당했는데 마네는 처형하는 군인들의 제복을 프랑스 군인의 것과 비슷하게 그렸다. 마네는 막시밀리안을 이용하려다 불리해지니까 무책임하게 그를 버린 프랑스 정부의 비열함을 고발한 것으로 의심받았다. 그러나 그는 어떤 해석도 직접적으로 밝히지 않았고 침묵했다. 정치적 논쟁이 아니라 미학적 논쟁을 원했기 때문이다. 고야가 이름 없는 시민의 숭고한 애국심을 극적으로 표현하고자 했다면, 마네는 회화적 매체에 대한 존중과 새로운 조형적 형식미의 개발을 원했다. 처형당하는 막시밀리안 황제 뒤로 그려진 담벼락과 그 위에서 구경하는 사람들의 얼굴은 캔버스 표면의 평면성을 강조하는 역할을 한다. 관람객의 시선은 담장과 그 위의 사람들 때문에 그림 깊숙이 들어가지 못하고 캔버스 표면에 부딪친다. 「막시밀리안 황제의 처형」이 보여주는 활달한 붓터치와 물감의 생동감은 형식주의 미학을 논하기에 충분하다.

모네, '연작을 그리다'
오늘날의 미술사학자들은 공화주의 이상을 꿈꾸던 인상주의자들이 정치와 서민의 삶에 어떠한 관심도 보이지 않고 부르주아들의 뒤꽁무니나 쫓으며 그들의 여유로운 삶을 포착했다고 생각하지 않는다. 인상주의 주제인 풍요로운 일상, 자유롭고 행복한 삶, 자연의 강한 생명력은 안정되고 부강한 국가에서만 만끽할 수 있다. 일부 미술사학자

는 모네의 「인상, 해돋이」「생 라자르 역」은 프랑스 산업의 부흥을 보여주고, 「루앙 대성당」 연작은 프랑스의 문화적 자부심을 나타내며, 「건초더미」 연작은 전통적인 농업국가 프랑스의 국민으로서 품은 대지에 대한 애국심을 드러낸다고 해석하기도 한다.[24] 모네는 1891년에는 「건초더미」 연작을, 1892년에는 「포플러」 연작을 뒤랑뤼엘 화랑에서 발표하는데, 전 작품이 판매되고 비평계에서도 호평이 쏟아지는 등 대성공을 거두었다. 프랑스어 'peuplier'는 '민중의 나무'를 뜻한다. 포플러는 자유와 평등을 선언한 대혁명 이후 자유의 나무로 선정되어 프랑스 전역에 수천 그루가 심어졌고 오늘날까지 민중이 주체인 국가를 상징한다. 혁명의 지지자였던 모네는 포플러만큼 프랑스를 대표하는 상징은 없다고 생각했을 것이고 어쩌면 「포플러」 연작으로 자신의 애국심과 공화주의 이상을 드러내고 싶었는지도 모른다.

모네의 회화 「포플러」「건초더미」「수련」「루앙 대성당」은 모두 연작이다. 서양미술사에서 찾아보기 힘든 연작이 이렇게 집중적으로 그려진 것은 인상주의부터다. 연작 제작에 가장 적극적이었던 화가가 바로 모네다. 모네는 아침에 본 루앙 대성당, 저녁에 본 루앙 대성당, 눈 오는 날 본 루앙 대성당 등을 연작으로 그리며 시시각각 변하는 대기의 빛을 포착했다. 사람들은 대기의 빛에 따라 변하는 회화적 원리와 표현에 열광했고 미술사학자들은 연작이 보여주는 빛과 색채의 상호관계를 인상주의 이론으로 정립해나갔다.

그러나 일각에서는 인상주의가 순수하게 빛과 색채를 탐구하기만 했던 미술운동인지에 대해 의문을 제기한다. 인상주의자들은 결코 은둔자가 아니었다. 부와 명예라는 세속적 욕망을 향해 달려간 사람들이었다. 그들이 '살롱'에 작품을 출품하고 전통주의자들과 대립한 이유는 화가로서 명성과 명예 그리고 부를 쟁취하기 위해서였다. 당시 프랑스는 산업혁명의 성공으로 경제적 호황을 누리고 있었다. 1860년대 이후에는 경제성장의 여파로 넘쳐나는 자금이 미술시장으로 흘

러들어 미술계가 투기판이 되었다. 미술사학자 제임스 루빈(James Rubin)은 이런 분위기 속에서 연작 제작은 훌륭한 판매 전략이었다고 설명한다.[25] 모네는 수백 년의 서양미술사에서 재테크에 성공한 대표적인 화가에 속한다. 그는 자신과 작품을 마케팅하는 데 빈틈이 없었고 그 결과 1900년경에 이르러 엄청난 재산을 축적했다.[26] 정원이 끝없이 펼쳐진 모네의 지베르니(Giverny) 저택을 방문해보면 그가 생전에 소유한 재산의 정도를 짐작할 수 있다. 연작 제작은 그에게 화가로서의 명예와 엄청난 부를 가져다주었다. 「건초더미」 연작은 전시회 개막 뒤 사흘 만에 개당 3,000~4,000프랑에 모두 팔렸고,[27] 「포플러」 연작도 전시를 시작하자마자 순식간에 모두 팔렸다.[28] 연작의 가장 큰 장점은 주제가 동일하기 때문에 일단 누군가 사면 다른 사람의 구매 욕구를 자극한다는 데 있다. '대기의 빛에 따른 변화'를 포착한다는 인상주의 이론이 일종의 예술적 신화로 떠받들어지면서 연작은 대단히 큰 인기를 끌었다. 연작 제작이 구매자들을 위해 대량생산된 회화라는 의견이 있지만 모네가 일련의 연작에서 미학적·경제적·사회적 가치가 결합된 힘을 보여준 것은 틀림없는 사실이다.

모네의 연작에는 빛의 효과의 즉시성, 즉 시각적 경험뿐만 아니라 감정적이고 개인적인 경험이 기록되어 있다. 형식적으로 모네에게 연작의 가능성을 가르쳐준 것은 우키요에였다. 당시 유럽에는 가쓰시카 호쿠사이(葛飾北斎, 1760-1849)의 「후지산 36경」 「후지산 100경」 등이 알려져 있었다. 근대미술과 우키요에의 관계는 뒤에서 자세히 살펴볼 것이다.

3. 신인상주의와 후기인상주의, '본질을 향하여'

1. 제3공화국의 출범과 인상주의의 극복

세잔의 「목을 맨 사람의 집」

1870년 프러시아 전쟁에서의 패배로 나폴레옹 3세가 퇴위하자 제3공화국(1870-1940)이 들어섰다. 패전이 가져온 사회의 혼란과 무질서를 극복하는 것이 당면한 절대적 과제였다. 이런 정치적 혼란 속에서 1874년 제1회 인상주의 전시회가 개최되었다. 인상주의는 처음부터 성명을 발표하고 시작한 운동이 아니었다. 인상주의 원리는 쿠르베의 사실주의, 바르비종 화파의 사실적 풍경화, 마네의 모더니티, 모네의 대기의 빛 포착 등을 거치며 정립되었다. 인상주의의 자유로운 붓질과 생동감 넘치는 색채, 전통과 대립하는 아방가르드적 성격은 문화예술의 자유로운 사고를 존중해준 제2제정기(1852-70)에 마련되었다. 제3공화국이 정착된 이후부터 인상주의는 서서히 쇠퇴의 길로 들어서게 된다. 엄격한 구도와 질서를 보여준 세잔의 「목을 맨 사람의 집」(1873)^{그림 1-32}이 1877년 인상주의 전시회에 출품된 것은 인상주의가 극복의 대상이 되었음을 의미한다.

제3공화국 정부는 사회 전반에 걸쳐 도덕성을 강조했으며 사회질서 확립을 위한 개혁을 강력하게 추진했다. 미술계에서도 제2제정기에 확산되었던 자유로운 창작 분위기가 미술의 규범, 질서, 통일성을 저해하는 것으로 간주되었다. 보수주의자들은 미술에서의 질서와

아카데미의 위대한 전통으로의 복귀를 소리 높여 요구했다. 그 와중에 고전주의자 블랑이 1868년에는 순수미술아카데미(L'Académie des Beaux-Arts)의 회원이, 1870년에는 파리국립미술학교의 교장이 되었다. 그는 1873년까지 재직하면서 아카데미의 엄격한 규범과 질서를 강조했다. 연장선에서 1863년 '낙선자 살롱'을 개최한 제2제정기의 자유로운 문화정책을 비판하며, '살롱'을 아카데믹한 회화 위주로 채워야 한다고 주장했다. 아카데미가 강력한 힘을 발휘했던 과거의 영광을 되찾고자 한 것이다. 이런 생각은 정치와 사회 그리고 정부의 도덕적 가치와 미학적 가치를 일치시키며 미술의 질서 회복을 국가의 질서 회복과 동등하게 바라보는 태도에서 기인한다. 블랑은 미학자였고 『데생 기술의 문법』(*Grammaire des arts du dessin*, 1867)을 써 고전주의의 원칙인 데생, 드로잉의 중요성을 체계화했으며 1859년에 잡지 『가제트 보자르』(*La Gazette des Beaux-Arts*)를 발행했다. 또한 총 14권으로 구성된 『모든 화파의 화가들의 역사』 가운데 19세기 미술을 다룬 『19세기 프랑스 화가의 역사』(*Histoire des peintres français au XIXe siècle*)를 저술했다. 마네의 「에밀 졸라의 초상화」에서 졸라가 『모든 화파의 화가들의 역사』를 손에 들고 있을 정도이니 미술계에서 블랑의 영향력이 어떠했는지 충분히 짐작할 수 있다.^{그림 1-18} 젊고 진보적인 미술가들은 질서 회복과 미학의 재정립은 필요하지만 무조건적인 전통으로의 복귀는 시대착오적이라며 반발했다. 그들은 '살롱'의 강화된 엄격함에 반발했고 동시에 인상주의도 극복의 대상으로 간주했다.

인상주의에 대한 관심은 점점 시들어갔다. 인상주의는 산업혁명의 성공으로 물질과 현실을 중시하는 가치관이 팽배해지는 사회적 분위기에서 탄생했다. 인상주의의 토대는 형이상학적 사변(思辨)을 거부하고 사실 그 자체에 대한 과학적 탐구를 강조하는 실증주의(實證主義, positivism)다. 실증주의는 초월적인 존재를 믿지 않고 상상력을 배척하며 경험한 사실만을 인식의 대상으로 제한하는 학문이다. 따라서

그림 1-32 폴 세잔, 「목을 맨 사람의 집」, 1873, 캔버스에 유채, 55×66, 오르세미술관, 파리.

인상주의도 눈으로 본 것만을 표현하고자 했다. 그러나 시대가 변했다. 1870년대 후반에 이르러 과학은 우주만물이 눈에 보이지 않는 법칙에 좌우된다는 것을 증명했고, 철학에서도 비가시적인 세계에 대한 논의가 활발하게 일어났다. 그 결과 1880년경부터 실증주의에 대한 반발이 거세지고 주관적 인식을 중요시하는 관념론이 대두되었다. 1880년에 개최된 제5회 인상주의 전시회에는 모네, 르누아르, 시슬레가 불참하면서 인상주의의 와해가 예고되었다. 특히 르누아르와 시슬레는 세잔과 함께 다음 해 열린 제6회 인상주의 전시회에 불참하는 것은 물론이고 심지어 '살롱'에 출품했다. 다만 이처럼 인상주의에 대한 회의가 커지는 데는 과학의 발전이나 시대적 변화뿐만 아니라 내부적인 문제도 한몫했다. 인상주의는 개혁, 혁신, 변화의 아이콘으로 등장했지만 시간이 흐르면서 화단의 주류가 되었고 인상주의자들은 과거의 거장들과 다를 바 없는 독단적이고 편협한 태도를 보였다. 모네가 인상주의에 전혀 맞지 않는 작품들이 전시회에 출품된다고 불평할 정도로 내부 균열은 심각했다. 1877년의 제3회 인상주의 전시회에 출품된 세잔의「목을 맨 사람의 집」은 인상주의 원리가 흔들리고 있음을 증명했고, 1886년의 제8회 인상주의 전시회에 출품된 쇠라의「그랑자트섬의 일요일 오후」(1884-86)^{그림 1-33}는 인상주의의 종말을 선언했다. 실제로 제8회를 끝으로 인상주의 전시회는 더 이상 열리지 않았다.

쇠라의「그랑자트섬의 일요일 오후」

인상주의자 개개인은 각자의 방식대로 전통으로 복귀하고 있었다. 감미로운 여인 누드와 대기의 빛을 오묘하게 조화시킨 르누아르는 1880년 이탈리아를 방문해 라파엘로 산치오(Raffaello Sanzio, 1483-1520)의 작품을 연구하다가 새삼 자신이 그동안 드로잉하는 방법조차 몰랐다는 생각에 전통적인 데생과 형태론을 다시 공부하기 시작했다. 드가는 역사화도 근대미술에 포함될 수 있다는 확신을 품고 1880년부

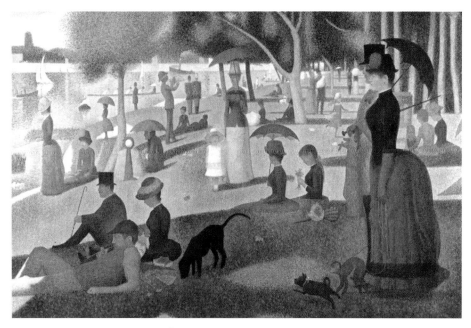

그림 1-33　조르주 쇠라, 「그랑자트섬의 일요일 오후」, 1884-86, 캔버스에 유채, 207.5×308, 아트 인스티튜트, 시카고.

터 역사화를 다시 그리기 시작했다. 마네 역시 말년에는 고전주의로 돌아갔다. 마네는 「폴리 베르제르의 주점」(1881-82)^{그림 1-34}에서 중앙 집중적인 구도와 견고하고 탄탄한 형태를 선보이며 고전주의로 복귀했음을 확실하게 보여주었고 그다음 해인 1883년에 사망했다. 그러나 「폴리 베르제르 주점」이 무조건적인 전통으로의 복귀는 아니다. 활달한 붓질, 순수한 색채, 하층계급에 대한 관심 등은 모더니티적 특징이다. 이것은 당대 최고의 사교장이었던 카페 콩세르(café concert)의 여급을 그린 인물화로 다양한 의미가 함축된 흥미로운 작품이다. 쉬종(Suzon)이라는 이름의 여급은 당당하게 화면의 중앙을 차지하고 있지만 우울한 표정으로 관람객을 바라본다. 적극적으로 눈을 마주친다기보다는 멍하니 다른 생각을 하고 있는 듯하다. 당연히 관람객과 쉬종 간의 심리적 교류는 불가능하다. 이 여인은 시끌벅적한 카페의 분위기와 동떨어져 주변 일에 전혀 관심 없는 듯하고 테이블에 놓인 술을 팔 생각도 전혀 없어 보인다. 마치 정물 가운데 하나처럼 보일 정도다. 그녀 뒤에는 큰 거울이 있어 카페의 실내를 비춰주고 있다. 마네는 거울을 이용하여 그녀의 은밀한 사생활을 들춰낸다. 거울을 자세히 보면 부르주아 남성이 그녀에게 다가가 무엇인가를 속삭이고 있음을 알 수 있다. 당시 여급은 부르주아 남성과 매춘하는 것이 일반적이었다. 정면으로 앞을 바라보는 여급의 실제 모습과 거울에 반사된 뒷모습은 서로 어긋나 있어 어색하기 짝이 없다. 동일한 사람의 앞모습과 뒷모습이 아니라 전혀 다른 사람으로 보일 정도다. 이것은 겉과 속이 다른 그녀의 이중생활을 보여주기 위해 마네가 의도한 것으로 짐작된다. 화면의 중앙을 차지하고 있는 주점의 종업원은 관람객의 시선을 피하면서 정숙한 느낌을 주지만 거울에 비친 부르주아 남성과 은밀한 대화를 나누는 모습은 그녀가 성적 상품이라는 것을 알려준다. 그녀는 성적 상품으로서 테이블 위에 놓인 술병처럼 서 있는 것이다. 「폴리 베르제르의 주점」은 인상주의 작품과 거리가 먼 것 같지만 대담한 붓질과 물감

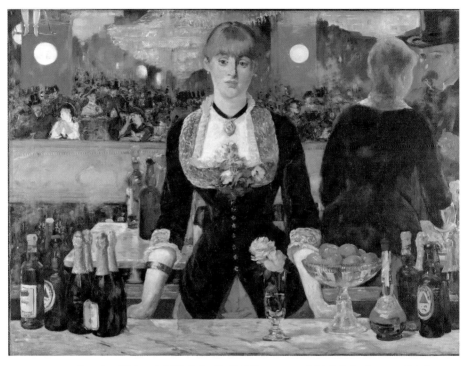

그림 1-34　에두아르 마네, 「폴리 베르제르의 주점」, 1881-82, 캔버스에 유채, 96×130, 코톨드미
술관, 런던.

의 물질성 그리고 뒷면 거울에 비친 서커스하는 사람들을 잘라낸 구도 등은 전형적인 인상주의적 기법이다.「폴리 베르제르의 주점」은 인상주의가 전통이 되었음을 선언한다.

마네는「폴리 베르제르의 주점」으로 세계가 객관적 관찰 대상이 아니라 주관의 산물이라는 것을 선언하고 젊은 미술가들에게 회화의 무궁무진한 내적 세계를 발굴해나갈 것을 제안하며 세상을 떠났다. 젊은 미술가들은 인상주의를 전통으로 받아들이고 그것을 극복하기 위해 새로운 형식을 탐구하기 시작했다. 특히 모더니스트 화가들의 활동이 두드러지는데 그들은 1884년에 '독립 미술가 협회'(Société des artistes indépendants)를 발족했다. 이 협회는 공모전 형식의 '살롱'에 대항해서 누구에게나 자유롭게 창조할 수 있고 전시할 수 있는 권리를 보장하기 위해 심사위원도 없고, 입상도 낙선도 없는 '앙데팡당'전을 매년 개최했다. 1884년 5월에 개최된 제1회 '앙데팡당'전에 402명이 작품을 보내올 정도로 대부분의 모더니스트가 참여했다. 따라서 인상주의 전시의 해체는 당연한 수순이었다. 1886년 마지막 인상주의 전시회에 모네가 불참하고 인상주의자라고 할 수 없는 쇠라, 시냐크, 고갱, 오딜롱 르동(Odilon Redon, 1840-1916) 등이 참여하여 새로운 미술사조인 신인상주의와 후기인상주의를 예고했을 뿐이다. 이 전시에서 인상주의의 종말을 알리며 대단한 관심을 불러일으킨 작품이 쇠라의「그랑자트섬의 일요일 오후」^{그림 1-33}다. 견고한 형태와 순수한 색채의 광학작용에 근거한 점묘법은 인상주의의 종말을 선언하기에 충분했다. 쇠라는 시시각각 변하는 대기의 빛을 쫓으면서도 흐트러뜨린 형태와 무질서에 가까운 붓터치를 질서 있게 정리하여 일상의 찰나성을 기념비적인 영원성으로 승화시켰다.

2. 신인상주의, '색채의 광학적 효과'

쇠라, '점묘법(Pointilism)의 분할주의'

1880년대에 인상주의의 와해는 불가피했다. 관념주의가 팽배하면서 미술가들은 절대적 관념과 순수한 본질에 관심을 보이기 시작했다. 그들은 찰나적이고 우연적인 것을 거부하고 영구불변하는 본질적 형태와 주관적 관념을 추구했다.

쇠라는 파리국립미술학교에서 신고전주의의 대가 앵그르의 제자인 앙리 레만(Henri Lehmann, 1814-82)을 사사하여 전통적인 미술교육을 받았다. 레만은 고전주의의 신봉자였고 인상주의자들을 신경증 환자로 매도하며 혐오했다. 쇠라는 스승을 존경했고 엄격한 아카데미의 회화원리를 배웠지만 결코 관습적인 전통회화의 원리를 그대로 답습하지 않았다. 그는 인상주의자들처럼 스냅사진의 순간적이고 우연히 포착된 듯한 구도를 보여주지만 인상주의와 달리 우연적 효과가 아니라 영원하고 기념비적인 효과를 추구했다. 또한 광선을 포착하기 위해 형태를 흩뜨리는 것도 반대했다. 그는 인상주의의 토대 위에 고전주의의 구도, 선, 형태 같은 엄격한 질서를 가미하고, 과학적이고 논리적인 색채학의 원리를 융합하여 독창적인 화풍을 완성했다.

'살롱'에서 낙선한 쇠라의 「아니에르에서의 물놀이」(1884)^{그림 1-35}는 제1회 '앙데팡당'전에서 대단한 반응을 불러일으켰다. '살롱'의 심사위원들은 서양미술사에서 최초로 시도된 점묘법의 분할주의를 제대로 이해하지 못했고 심지어 그들은 쇠라가 고전주의의 엄격한 규범을 따르고 있다는 것조차 깨닫지 못했다. 「아니에르에서의 물놀이」의 구도는 화면을 왼쪽 위에서 오른쪽 아래로 가로지르는데, 이는 퓌비 드 샤반(Puvis de Chavannes, 1824-98)의 「온화한 나라」(1882)^{그림 1-36}를 참조한 것이다. 그러나 샤반은 비현실적이고 신화적인 주제를 다뤘고, 쇠라는 산업사회의 노동자들의 여가를 표현했다. 화면 상단에는 다리

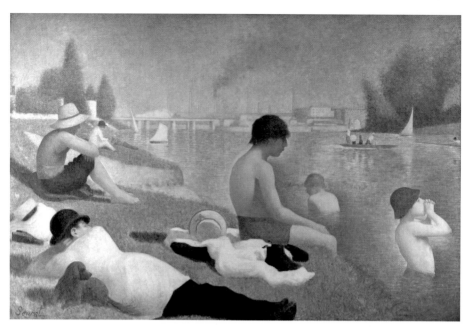

그림 1-35 조르주 쇠라, 「아니에르에서의 물놀이」, 1884, 캔버스에 유채, 201×300, 내셔널갤러리, 런던.

그림 1-36 퓌비 드 샤반, 「온화한 나라」, 1882, 캔버스에 유채, 원본소실.

가 수평선이 되어 화면을 가로지르고, 다리 너머의 공장 굴뚝에서는 연기가 피어오르고 있다. 공장 굴뚝의 연기는 산업 혁명 이후의 일상적인 풍경이며 노동자들이 휴식을 취할 수 있는 여유로움은 근대사회가 지향하는 이상이다. 강변에는 화창한 햇빛 아래 휴식을 취하고 있는 사람들, 강에서 물놀이하는 아이들, 더 멀리는 요트를 타는 사람들, 그 위에 화면을 수평으로 가로지르는 다리 그리고 그 너머 수직으로 우뚝 선 공장 굴뚝은 우리의 눈을 단계적으로 이끌면서 질서정연하게 유토피아의 세계로 안내한다. 쇠라는 형태의 견고성을 엄격하게 구축하기 위해 가장자리 선을 강조한다. 선적인 형태는 그가 평생 존경했던 앵그르의 회화 기법에서 유래한 것으로 화면에 명료성과 정확성을 부여한다. 쇠라는 매우 논리적이고 질서 있는 고전주의적 구도와 휴일의 정경이라는 인상주의적 주제를 결합시켜 근대사회의 이상을 제시했다.

「아니에르에서의 물놀이」의 기법, 구도, 형식 그리고 휴일에 야외에서 여가를 즐기는 평범한 파리 시민의 일상이라는 주제가 제시하는 유토피아적 비전은 「그랑자트섬의 일요일 오후」에서 더욱더 성숙하고 파격적인 조형미학으로 발전한다. 쇠라는 색채의 순수성을 추구해야 한다는 인상주의의 논리를 받아들였지만 본능적 직관과 즉흥적 감성 그리고 거친 붓질로 형태의 고유성을 파괴하는 것은 반대했다. 쇠라는 인간의 시각작용으로 산출되는 색채의 효과를 치밀하게 계산했다. 쇠라는 붓으로 색점을 찍어 정갈하게 순수한 색채를 살렸다. 예를 들어 초록을 만들기 위해 노란색 물감과 파란색 물감을 팔레트에서 섞는 것이 아니라 캔버스에 나란히 찍어서 멀리서 볼 때 초록색으로 보이게 했다. 즉 팔레트에서 물리적으로 색을 혼합하는 것이 아니라 우리 눈의 광학적 효과로 색을 혼합하는 것이다. 쇠라는 색채학자 미셸 외젠 슈브뢸(Michel-Eugène Chevreul, 1786-1889)의 『색채의 동시대비 법칙』(De la loi du contraste simultané des couleurs, 1839) 등을 탐독하여 색채학과 광학이론을 공부했고, 들라크루아의 작품에서 보이

는 색채대비와 보색관계를 연구했다. 이처럼 「그랑자트섬의 일요일 오후」의 전위성은 무엇보다 점묘법의 광학적 효과를 선취했다는 데 있다. 색채는 단독으로 존재하는 것이 아니라 주변의 색에 좌우된다는 것이 색채학의 일반원리다. 실제로 주황 옆에 있는 빨강보다 초록 옆에 있는 빨강이 더 선명하고 순수해 보인다. 우리는 이런 쇠라의 시도를 점묘법, 점묘주의 또는 분할주의(分割主義, Divisionnisme)라고 부른다. 시냐크는 분할주의가 미학적 이념의 표상이라면 점묘주의는 기법적 차원의 용어이므로 분할주의라고 부르는 게 합당하다고 주장했다.[29]

쇠라, '완벽한 모더니즘으로의 전환'

분할주의는 이론적으로 색점을 나란히 찍기만 하면 될 것 같지만 실제로는 색점들이 망막에서 혼합되지 않는 경우가 많아 화면의 통일성을 이루는 게 쉽지 않다. 회화의 통일성을 추구한 쇠라는 점묘법의 분할성을 극복해야 했다. 따라서 그는 채도와 명도를 조절했고 색점을 선으로 사용하여 사물과 인물이 지니는 형태의 견고성을 유지하고자 했다. 「그랑자트섬의 일요일 오후」는 샤반의 화면구도를 참조하여 고전주의의 이상과 인상주의를 결합했다. 샤반이 이 세상 어디에도 존재하지 않는 상상과 신비의 이상향을 보여준다면, 쇠라는 현실세계를 표현하고 있다는 점에서 인상주의적이다. 「그랑자트섬의 일요일 오후」의 경쾌하고 생생한 색채는 인상주의에서, 질서 있게 구축된 정적인 화면은 고전주의에서 영향받은 듯하다. 인상주의자들이 거칠고 빠른 붓터치로 평범한 일상의 소란스러움과 분주함 그리고 찰나성을 보여주었다면 쇠라는 불변하는 본질의 영원성을 추구했다. 쇠라에게 선, 명암, 색채는 침착함, 고요함, 평화의 가시적인 기호가 되었다.

그랑자트섬은 실제로 휴일을 즐기기 위해 파리 사람들이 종종 방문하는 섬이다. 「그랑자트섬의 일요일 오후」가 보여주는 완벽한 질서

와 조화는 쇠라의 유토피아적 비전을 함축하고 있다. 쇠라가 근대사회 속의 사람들의 일상을 유토피아적으로 표현한 것은 인상주의의 영향이다. 모네는 산업화된 도시의 장면, 피사로는 전원풍경, 르누아르는 부르주아들의 안락한 일상의 단면과 아름답고 풍성한 누드로 시민사회로 향하는 근대사회의 유토피아적 이상을 보여주었다. 부르주아들의 여유롭고 행복한 일상의 단면을 주제로 한 인상주의가 현실의 유토피아를 보여준 것과 마찬가지로 쇠라의 회화도 고통, 고뇌, 두려움 등 심리적 불안이 개입될 여지가 전혀 없는 유토피아적 비전을 보여준다. 오늘날에도 많은 노동자가 휴일을 반납하고 과도한 노동에 시달리는데, 19세기 노동자가 이렇게 휴일을 즐길 수 있었을까? 가능한 노동자도 있었겠지만 보통은 어려웠을 것이다. 노동자들이 휴일을 이용해 야외에서 휴식을 즐긴다는 「그랑자트섬의 일요일 오후」의 주제 자체가 유토피아적 비전이다. 공화주의자였던 인상주의자들은 유토피아적 비전을 지니고 있었다. 단지 표현방법이 달랐을 뿐이다. 피사로가 전원풍경화를 그려 산업화에 지친 도시인들에게 유토피아로서의 자연을 제공하고자 했다면 쇠라는 노동자들이 자연과 더불어 여유로운 시간을 보낼 수 있을 정도로 향상된 삶의 질, 즉 공화주의의 이상을 기념비적으로 표현했다.

흥미로운 점은 쇠라 역시 「그랑자트섬의 일요일 오후」에서 마네나 드가처럼 매춘부와 부르주아 남성의 은밀한 성적 관계를 은유적으로 함축시켰다는 것이다. 화면 오른편에 부르주아 남성과 함께 있는, 원숭이를 데리고 온 여인은 매춘부로 보인다. 원숭이가 성적 문란을 상징하기 때문이다. 19세기에는 워낙 매춘이 성행하여 부르주아 남성들은 사창가에서 몸을 파는 매춘부 외에도 카바레의 여급, 무용수, 가난한 계층의 여성들과 은밀하게 성관계를 맺었다.

「그랑자트섬의 일요일 오후」는 앉아 있고, 서 있고, 또 비스듬히 누워 있는 40여 명의 인물을 정면, 측면, 후면 등 여러 각도에서 그렸

다. 쇠라는 2년에 걸쳐 사람들의 자세와 동작을 면밀히 관찰하고 수많은 습작을 그려본 후 이 그림을 완성했다. 그 습작으로 유화 패널 14점, 드로잉 10장이 남아 있다. 각 인물은 고대 이집트 조각 또는 고대 그리스 건축의 프리즈에 새겨져 있는 형상들처럼 경직되어 있다. 영원불멸의 조각상처럼 보이기도 한다. 고전주의는 혼돈스러운 자연현상 속에서 사물의 내면에 숨겨져 있는 본질, 영구불변하는 절대적 관념을 찾는다. 고전주의가 추구하는 화면의 통일성, 조화, 견고한 형태 등은 쇠라가 평생 지켜낸 절대원칙이었다.

쇠라는「그랑자트섬의 일요일 오후」를 발표한 후 화면의 균형 잡힌 비율과 질서 있는 조화를 점점 더 발전시켜 나간다. 인상주의자들이 즐겨 다루던 카바레와 서커스 등도 쇠라의 회화에서는 가볍게 여가를 즐기는 장소가 아닌 고전주의의 엄격한 질서가 투영된 기념비적인 장소처럼 보인다.「서커스 퍼레이드」(1887-88)^{그림 1-37},「샤위 춤」(1889-90),「서커스」(1890-91) 등은 기념비적이고 견고한 형태를 유지하면서도 동적이며 활발한 구성을 보여준다. 특히 수직과 수평의 격자 구성과 비대칭적 리듬은 20세기의 기하학적 추상회화와 다를 바 없다.「퍼레이드」에서 화면 하단의 머리와 어깨만 보이는 관객이나 연주하는 음악가들처럼 가장자리를 자르는 구도는 드가의「오페라의 오케스트라」^{그림 1-25}를 떠올리게 한다. 이러한 구도는「서커스」「샤위 춤」등에서도 찾아볼 수 있다. 카바레나 서커스라는 주제에 걸맞게 쇠라는 캉캉을 추는 댄서들의 동작을 활기차게 묘사하고, 말을 타고 기교를 부리는 무용수의 빠른 율동을 민첩하게 포착하고 있다. 또한 인공조명의 불빛도 화면에 경쾌함을 더해준다. 무엇보다「서커스」「샤위 춤」등은「아니에르에서의 물놀이」나「그랑자트섬의 일요일 오후」보다 색점이 더 크고 보색대비도 적극적으로 활용되어 화면 전체가 경쾌하고 활동적이다.

쇠라는 고전주의를 모더니즘으로 완벽하게 탈바꿈시켰다. 주제

그림 1-37 조르주 쇠라, 「서커스 퍼레이드」, 1887-88, 캔버스에 유채, 99.7×149.9, 메트로폴리탄 미술관, 뉴욕.

에서도 모더니티를 드러낸 쇠라는 고전주의의 견고하고 엄격한 형태를 추구하면서도 원근법과 명암법은 그다지 활용하지 않고 대신 점묘법으로 캔버스의 평면성을 최대한 드러냈다. 또한 색점 하나하나에서 물감과 붓질의 물질성을 솔직하게 노출했다. 실제로 모더니즘 회화는 회화의 매체적 조건인 평면성과 물질성을 강조하는 방향으로 발전해 나갔다. 회화의 현대성 추구에 이바지한 쇠라는 32세의 짧은 나이로 생을 마감했다.

점묘법은 시냐크의 노력으로 전 유럽에 알려졌고 많은 화가에게 영향을 미쳤다. 20세기 최초의 미술운동인 야수주의(野獸主義, Fauvisme), 다리파(Die Brücke)의 대부분 작가가 점묘법으로 색채의 순수성을 체계적으로 인식했다. 쇠라가 이지(理智)적인 구성을 보여주었다면 시냐크는 활발하고 뜨거운 감성을 보여주었다. 시냐크는 1899년에 출간한 『들라크루아에서 신인상주의까지』(*From Eugène Delacroix to Neo Impressionism*)에서 점묘법의 미학적 조형성을 미술사적으로 다뤘다. 시냐크의 활동으로 신인상주의는 20세기 화단에까지 영향을 미쳤지만 화가로서 시냐크는 쇠라에 미치지 못한다는 평가가 일반적이다.

3. 후기 인상주의, 세잔, 반 고흐, 고갱

인상주의에서 출발했지만 인상주의의 한계를 극복하여 새로운 조형성을 탐구한 사조를 후기인상주의(Post-Impressionism)라 부른다. 대표적인 작가는 세잔, 고갱, 반 고흐이며 신인상주의로 분류되는 쇠라도 인상주의를 극복했다는 점에서 후기인상주의에 포함된다. 당대에는 후기인상주의라는 용어도 없었고 조직된 그룹이나 미술운동도 없었다. 1910년에 영국의 미술비평가 로저 프라이(Roger Fry, 1866-1934)가 런던의 그라프턴(Grafton) 갤러리에서 열린 '마네와 후기인상주의'(Manet and Post impressionists) 전시회를 기획하며 인상주의

를 극복하고 그 대안을 제시한 쇠라, 세잔, 반 고흐, 고갱 등을 후기인 상주의로 묶으며 처음 개념화되었다. 후기 인상주의라 불리는 미술가들은 인상주의에서 출발하여 인상주의를 극복하고자 했다는 공통점을 제외하면 각자의 개성이 너무나 뚜렷하여 유사성을 찾기가 힘들다. 세잔은 화가의 의도에 따라 형태는 얼마든지 변형될 수 있음을 보여주었고 고갱은 색채를 대상에서 독립시켰다. 반 고흐는 감정적 표현에 따른 형태와 색채의 변형과 왜곡을 실험했다. 그들은 회화가 자연과 대등한 고유의 법칙을 갖춘 독립된 세계라는 것을 확신시켜주었으며 궁극적으로 20세기 초 추상미술의 탄생을 앞서 준비했다.

세잔, '형태의 자율성'

영국의 형식주의 미학자 클라이브 벨(Clive Bell, 1881-1964)은 세잔을 "형태의 신대륙을 발견한 콜럼버스"[30]라고 평가했다. 세잔은 회화의 형태란 독립적이고 자율성을 지닌다는 것을 대중에게 확신시키는 데 평생을 바쳤다.

세잔은 프랑스 남부의 엑상프로방스(Aix-en-Provence) 출신으로 평생 생활비 걱정 없이 그림에 몰두할 수 있을 정도로 부유한 가정에서 태어났다. 그는 아버지의 뜻대로 1859년 엑상프로방스대학의 법학과에 입학했지만 본인이 원하는 꿈은 화가가 되는 것이었고 결국 아버지의 반대를 무릅쓰고 1861년에 파리로 갔다.

파리에 도착한 후 도미에와 들라크루아 그리고 스페인 바로크 미술에 깊이 감동받은 세잔은 중학교 동창생이자 인상주의자들과 교류하던 졸라의 조언으로 아카데미 쉬스에서 미술을 공부했다. 여기에서 피사로, 기요맹 등을 만났다. 특히 세잔은 피사로를 평생의 친구이자 스승으로 삼았다. 졸라와의 우정도 세잔이 현대미술을 개척하는 데 크게 도움을 주었다. 세잔은 미술계에서 명성을 얻는 지름길이 '살롱'에 입상하는 것이라 판단하고 계속해서 시도했지만 번번이 낙선했다. '살

롱'의 심사위원들은 바로크 회화처럼 강한 명암처리와 거칠고 두껍게 덧칠한 붓터치 등을 보여준 세잔의 작품을 회화의 기본원리도 모르는 삼류로 평가했다. 1863년에 '낙선자 살롱'전에도 출품했지만 마네의 「풀밭 위의 점심식사」에 대중과 미술계의 관심이 집중되면서 세잔은 전혀 주목받지 못했다. 그는 20년 후인 1882년이 되어서야 '살롱'에 처음으로 입상했는데 그때는 '살롱'의 위상이 이미 쇠퇴하고 있는 중이었다.

비록 '살롱'에는 번번이 낙선했지만 세잔은 고전주의를 회화의 기본원리로 간주했다. 그는 자주 루브르박물관을 방문하여 전통회화를 모사하면서 형태와 구성의 기본원리를 익혔다. 고전주의에 대한 세잔의 관심은 회화가 견고한 형태와 질서를 회복하는 데 주요한 역할을 했다. 예를 들어 「신문을 읽는 아버지」(1866)^{그림 1-38}는 바로크적인 어두운 색채, 거친 붓질, 묵직한 질감의 표면 등을 보여주면서도 수평과 수직의 기하학적 구성과 구축된 질서 그리고 안정된 구도를 보여준다.

세잔은 1870년대부터 초기작품에서 보여준 어두운 색조와 표현적인 붓질의 낭만주의적 감정분출과 이별하고, 피사로의 권유로 인상주의 원리와 화풍을 익혔다. 그는 물감을 두껍게 바르는 바로크 양식을 버리라는 피사로의 충고를 받아들여 인상주의의 밝고 청명한 색채를 사용하기 시작했다. 마네의 「올랭피아」를 개작(改作)한 「현대적 올랭피아」(1873-74)^{그림 1-39}는 마네보다 더 거친 붓질과 평면성을 보여준다. 세잔은 인상주의에 머물 수 없었다. 1877년 제3회 인상주의 전시회에 출품한 「목을 맨 사람의 집」^{그림 1-32}은 인상주의 원리가 흔들리고 있음을 증명하는 사례가 되었다. 「목을 맨 사람의 집」은 모네처럼 시시각각 변하는 대기의 빛을 포착하고 있지도 않고, 드가처럼 미묘한 심리 관찰도 없으며, 르누아르처럼 화사한 대기 속의 누드를 그리지도 않는다. 이 작품의 주제는 피사로가 즐겨 그린 노변 풍경이지만, 구도면에서 피사로와 확연히 구별된다. 피사로는 모네와 달리 시시각각 변

그림 1-38　폴 세잔, 「신문을 읽는 아버지」, 1866, 캔버스에 유채, 198.5×119.3, 국립미술관(폴 메
론 부부 컬렉션), 워싱턴.

그림 1-39　폴 세잔, 「현대적 올랭피아」, 1873-74, 캔버스에 유채, 46×55, 오르세미술관, 파리.

하는 대기의 빛, 반사광 등을 포착하여 덧없고 순간적인 자연에서 받은 인상을 표현하는 것에 별로 관심이 없었다. 대신에 그는 청명한 대기 속의 자연풍경을 밝고 순수한 색채로 표현하여 자연의 에너지와 힘을 보여주고자 했다. 세잔은 모네보다 피사로에 더 가까웠고 피사로를 평생의 스승으로 생각했다. 그러나 「목을 맨 사람의 집」에서 알 수 있듯이 대기의 밝은 분위기는 인상주의적이지만 세잔은 피사로처럼 대기의 청명한 빛을 포착하는 데 큰 관심을 보이지 않았다. 세잔은 피사로가 그린 노변 풍경화의 수평적인 구도와 확연히 구별되는 역삼각형의 기하학적 입방체 형태로 화면을 견고하게 구축했다. 「목을 맨 사람의 집」은 인상주의가 추구한 빛과 명암의 표면적인 분석을 뛰어넘어 형태의 본질과 화면구성의 질서를 탐구한 작품이다. 세잔은 주관적 감성에 의지하며 눈으로 본 것만을 쫓는 인상주의에 회의를 느꼈고, 회화에는 눈의 시각과 두뇌의 지각이 종합된 감각(sensation)이 필요하다고 주장했다. 그는 평생 자연을 존중하면서 자연의 법칙과 동등한 질서와 내적 법칙을 견고하게 구축하고자 했다. 그에게 자연은 재현의 대상이 아니라 내적 법칙과 질서를 가르쳐주는 위대한 신념이었다. 평생 흔들리지 않은 세잔의 회화적 신념은 '고전에 대한 관심' '화면의 질서와 구성' '견고하고 엄격한 형태'였다.

세잔에게 그린다는 것은 맹목적으로 대상을 모방하는 것이 아니라 수많은 관계 사이의 조화를 포착하여 그것을 새롭고 독창적인 논리에 따라 발전시키고 자기만의 색조로 옮기는 것이다. 그의 신념은 「목욕하는 남자」(1885)^{그림 1-40}에서 여실히 드러난다. 「목욕하는 남자」는 입체감과 실물감이 전혀 없으며 원근법도 적용되지 않아 캔버스의 평평한 표면이 그대로 강조된다. 세잔은 「목욕하는 남자」에서 남자의 멋있는 모습을 재현하는 것이 아니라 물감의 물질성, 붓질의 방향, 형태의 구성, 구도, 색채와 형태의 조화, 캔버스 표면의 평면성 등을 탐구하는 데 집중한다. 화면을 가득 채우고 있는 「목욕하는 남자」는 걸어 나

그림 1-40　폴 세잔, 「목욕하는 남자」, 1885, 캔버스에 유채, 127×97, 현대미술관, 뉴욕.

오는 듯한 자세로 관람객에게 다가오지만 눈을 아래로 깔아 관객과 눈이 마주치는 것을 피하기 때문에 관람객의 시선이 닿는 곳은 결국 캔버스의 평평한 표면이다. 세잔은 자연의 모든 대상이 원통(cylinder), 구(sphere), 원뿔(cone)의 기하학적 입방체로 구성되어 있고,[31] 회화는 색채감각을 보여주는 것이므로 기하학적 입방체, 붓질(patches) 등으로 리얼리티가 실현된다고 주장했다.[32] 이로써 인상주의를 박물관의 것처럼 견고하게 할 수 있다고도 생각했다. 「목욕하는 남자」는 명암법을 사용하지 않아 입체감은 없지만 머리는 타원형, 허벅지와 팔뚝은 원통형, 상반신은 사각형 형태의 기하학적 입방체로 구성되어 있다. 세잔은 형태의 견고성과 엄격성을 유지하기 위해 검은 윤곽선을 활용했다. 「목욕하는 남자」의 형태를 둘러싸고 있는 윤곽선은 두께가 일정하지 않고 군데군데 끊어져 형태와 형태가 그리고 형태와 주변 공간이 상호관계(소통)하고 있다. 검은 윤곽선이 군데군데 끊어지지 않고 형태를 완전하게 둘러싸고 있다면 형태와 주변 공간이 분리되는 느낌을 주었을 것이다. 세잔은 형태와 형태, 형태와 공간의 소통을 중요하게 생각했고, 공기의 진동을 가시화하는 붓질과 색채를 애용했다. 「목욕하는 남자」는 전체적으로 푸른색을 띠며 대각선 터치로 필촉 하나하나를 질서 있게 쌓아 비가시적인 공기의 진동을 물질화했다.

세잔은 대상과 대상, 대상과 공간과의 상호관계를 중요시하면서 회화를 위해 형태를 얼마든지 변형할 수 있다고 생각했다. 「빨간 조끼를 입은 소년」(1888-90)[그림 1-41]을 보면 소년의 왼팔이 유난히 길어 비정상적으로 느껴진다. 그뿐만 아니라 소년의 팔은 어깨와 몸통과의 연결도 어색하고 전체적인 비례도 맞지 않다. 그러나 중요한 것은 인물이 실재처럼 보이는 것이 아니라 형태와 형태의, 또 형태와 배경의 상호관계와 내적 질서 그리고 화면의 조화로운 구성이다. 세잔은 소년의 왼쪽 팔을 약간 굴곡진 커튼에 맞춰 상호관계를 이루게 하기 위해 의도적으로 팔을 길게 그렸다. 그에게 소년의 팔은 회화를 위한 구

그림 1-41　폴 세잔, 「빨간 조끼를 입은 소년」, 1888-90, 캔버스에 유채, 89.5×72.4, 국립미술관, 워싱턴.

성요소, 회화적 형태다. 우리는 이것을 '형태의 자율성'이라 부른다. 즉 '형태의 자율성'은 회화적 구성을 위해 화가가 자유롭게 형태를 변형하는 것을 뜻한다. 「목욕하는 남자」 「빨간 조끼를 입은 소년」에서 보듯이 세잔의 목적은 자연을 재현하는 것이 아니라 회화 고유의 미적 가치를 드러내는 데 있다.

세잔은 정물화를 그리며 형태의 자율성, 화면의 내적 질서, 형태와 공간의 상호관계 등을 집중적으로 탐구했다. 그가 유난히 많이 그린 것은 사과였다. 사과 하나하나는 회화의 단독적 요소가 되기에는 존재감이 약하지만 형태의 상호관계와 내적 질서를 분석하는 데 용이한 소재였다. 무엇보다 세잔이 정물화에서 실험한 것은 다(多)시점이었다. 세잔은 정물의 본질을 파악하여 표현하기 위해 위에서 본 시점, 정면에서 본 시점, 측면에서 본 시점 등 여러 시점을 동시에 적용했다. 세잔은 사물의 참모습을 표현하기 위해서는 보이는 부분만 그려선 안되고 다시점을 적용해야 한다고 주장했다. 세잔은 정물 하나하나의 독립성을 유지하면서 공간도 하나의 물질적 형태로 간주해 다시점으로 바라보며 형태의 상호관계와 질서를 탐구했다. 다시점이 도입되면서 수백 년 동안 지속된 원근법이 더 이상 유효하지 않음이 증명되었다. 원근법이란 단일한 시점을 전제해 실제 공간처럼 보이게 하는 기법이다. 그런데 다시점이 적용됨으로써 실재 같은 공간의 깊이감은 사라지고 평면성이 강조되었다.

세잔은 1880년대 후반에 엑상프로방스로 돌아가 그 지방을 대표하는 「생빅투아르산」 연작에 몰두하며 여생을 보냈다. 생빅투아르는 '신성한 승리' '영웅적인 승리'라는 의미로 1세기에 프로방스의 영웅 마리우스가 야만족의 침입을 물리친 것을 기념하여 붙인 이름이다. 세잔이 이 산을 소재로 연작을 그리기 시작한 1880년대에 프로방스 민족주의가 되살아났다. 생빅투아르산만큼 프로방스를 상징하는 단일 모티프는 없었다. 따라서 세잔이 이 산을 주제로 연작을 제작한 것은

고향에 대한 애착과 열정적 감성을 담기 위해서였다. 세잔은 지방분권을 주장하거나 시위에 참여하지는 않았다. 하지만 지방분권주의자들과 친밀히 교류했으므로 어떤 생각을 분명 지니고 있었을 것이다.

　　세잔은 「생빅투아르산」 연작을 통해 전통적인 원근법 대신 높이의 원근법을 사용하면서 캔버스의 평면성을 탐구했다. 높이의 원근법이란 근경은 화면의 하단에, 원경은 화면의 상단에 배치하는 것을 말한다. 세잔은 높이의 원근법으로 무한히 확장되는 자연풍경의 환영적인 깊이감을 제거하고 또한 다시점으로 구조적인 질서를 구축해 형태를 밀도 있게 재구성했다. 「생빅투아르산과 아크 리버 밸리의 육교」(1882-85)^{그림 1-42}을 보면 화면을 수직으로 가로지르는 중앙의 소나무가 멀리 보이는 철교의 수평선과 결합되어 십자형의 질서로 화면의 균형을 이룬다. 또한 중앙의 소나무가 근경과 원경의 거리감을 단축시키고 평면성을 강조한다. 「소나무가 있는 생빅투아르산」(1886-87)^{그림 1-43}은 캔버스 가장자리에 소나무를 배치하여 캔버스 틀을 강조한다. 자연주의 회화라면 바람이 부는 방향으로 나뭇가지가 기울게 묘사했겠지만 세잔은 화면의 오른쪽 나뭇가지들은 왼편으로, 왼쪽 나뭇가지들은 오른편으로 기울게 해 화면 중앙을 강조한다. 이렇게 화면 중앙에 초점을 모아 안정감 있게 화면의 균형을 잡는 것은 고전주의 대가인 니콜라 푸생(Nicolas Poussin, 1594-1665)의 방식이다. 세잔은 실물감을 포기하고 캔버스 틀에 맞춰 형태를 질서 있게 재배치하고자 했다. 이는 그림에서 나뭇가지가 시야를 방해하지 않도록 캔버스 틀을 둘러싸고 있는 데서 알 수 있다.

　　세잔은 형태뿐 아니라 색채의 강한 힘에도 주목했다. 그는 색채가 가장 풍부한 상태에 도달했을 때 형태도 충만해진다고 생각했다. 세잔은 빛의 진동이 공기를 통과한다는 것을 표현하기 위해 청색을 충분히 사용해야 한다고 생각했으며 구조적인 붓터치로 색채의 진동을 더욱 강렬하게 했다. 세잔의 회화는 물감의 물리적 질감과 공기의 진

그림 1-42 폴 세잔, 「생빅투아르산과 아크 리버 밸리의 육교」, 1882-85, 캔버스에 유채, 65.4× 81.6, 메트로폴리탄미술관, 뉴욕.

그림 1-43 폴 세잔, 「소나무가 있는 생빅투아르산」, 1886-87, 캔버스에 유채, 66.8×92.3, 코톨드 미술관, 런던.

동을 표현하는 청색 그리고 힘찬 붓질로 매우 현실적이고 구체적인 실재가 되었다. 「생빅투아르산」 연작은 후기로 갈수록 세부적인 묘사가 사라지고 색의 분할도 활달해지면서 단순해진다. 추상에 근접할 만큼 원근감을 최대한 압축하여 캔버스의 평평한 표면과 물감, 붓터치의 물질성을 강조했다. 세잔은 정확한 균형과 질서정연한 화면구성을 자연에서 소생시키고 싶어 했다. 아울러 그는 자유로운 붓질과 푸른색의 미묘한 변조로 비가시적인 대기를 가시적·물질적으로 표현했다.

세잔이 탐구한 전통의 현대화는 말년의 「수욕도」(1900-1906)^{그림 1-44} 에서 절정에 이른다. 큰 삼각형 구도로 되어 있는 「수욕도」는 관람객의 시선이 화면 중앙으로 집중되는 고전주의적 기법이 적용되어 있다. 여유롭게 목욕하는 여인 누드는 서양미술사의 전통적인 주제다. 전통회화는 누드의 감미롭고 에로틱한 아름다움을 강조했고 근대화가들 역시 누드의 에로티시즘을 쉽게 포기하지 못했다. 그러나 「수욕도」의 여인 누드는 기하학적 입방체로 처리해 중성적으로 보이며 에로티시즘을 전혀 느끼게 하지 않는다. 세잔이 보여주고자 한 것은 감미로운 누드의 에로티시즘이 아니라 형태의 본질적 구조다. 「수욕도」에서 여인 누드는 큰 삼각형 구도 안에 집중적으로 모여 있어 관람객의 눈은 쉽게 화면 밖으로 빠져나가지 못한다. 또한 강 건너편에서 여인 누드를 바라보고 있는 사람들 때문에 관람객의 시선은 화면 깊숙이 들어가지 못하고 캔버스 표면에 부딪히게 된다. 이 두 사람의 존재로 회화는 평면성을 유지한다. 이 같은 요소는 이전에 이미 시도되었다.

단순한 구도와 엄격성을 보여주는 「카드놀이 하는 사람들」 (1890-92)^{그림 1-45}에서 서 있는 남성 왼쪽에 그려진 담배 파이프 몇 개 때문에 그곳은 배경이라는 모호한 공간이 아니라 벽이라는 물질적 공간이 되었다. 또한 관객의 시선이 담배 파이프에 부딪히면서 평면성이 유지된다. 이러한 예에서 보듯 세잔이 주장한 회화의 구성, 조화, 내적 질서와 법칙은 회화를 자연에서 독립된 세계로 규정하게 했다. 근대회

그림 1-44　폴 세잔, 「수욕도」, 1900-1906, 캔버스에 유채, 210×251, 필라델피아미술관, 필라델
피아.

그림 1-45　폴 세잔, 「카드놀이 하는 사람들」, 1890-92, 캔버스에 유채, 65.4×81.9, 메트로폴리탄
미술관, 뉴욕.

화는 거기에서 다시 시작되었다.

고갱, '색채의 자율성'

고갱은 1881년 여름 피사로에게 세잔을 소개받았다. 고갱은 세
잔의 회화적 개념에 전적으로 동의했고, 가장 가난했을 때도 소유하
고 있던 세잔의 그림을 팔지 않을 정도로 세잔을 존경했다. 반면 세잔
은 고갱의 능력을 높이 평가하지 않았다. 세잔과 고갱 모두 내면에 관
심을 기울였지만 회화의 방향은 서로 달랐다. 세잔은 형태의 내적 본
질과 관념에 관심이 있었고, 고갱은 환상과 신비에 관심이 있었다. 따
라서 세잔이 대상의 본질적인 구조와 법칙, 질서를 회화에 부여하고자
했다면 고갱은 신비와 상징적 은유를 회화에 함축시키고자 했다.

페루 여인에게서 태어난 고갱이 이국적 신비에 관심을 보인 것은
자연스러운 일이었는지도 모른다. 고갱의 프랑스인 아버지는 자유주
의적 정치신문 『르 나시오날』(*Le National*)의 정치부 기자였는데, 고갱
이 한 살 때 페루의 수도 리마(Lima)에 신문사를 설립하기로 마음먹고
가족과 페루로 가던 중 배 안에서 갑작스럽게 사망했다. 고갱은 어머
니와 함께 다섯 살 때까지 리마에서 살다가 1854년에 프랑스로 돌아
와 오를레앙(Orléans)에 정착해 가톨릭 교단에서 운영하는 학교에 다
녔다. 화가가 되기 이전에는 짧게 선원으로 일하다 증권거래소에 자리
를 잡았다. 경제적으로 윤택해지면서 덴마크 여성과 결혼하여 다섯 명
의 자녀를 두는 등 단란한 가정을 꾸렸고 취미생활도 병행하여 사설연
구소에서 그림을 직접 그리거나 수집했다. 이 평화로운 삶을 무너뜨린
것은 화가가 되겠다는 고갱의 결심이었다.

고갱은 피사로의 도움을 받아 화가로서의 활동을 시작했다. 피사
로는 그를 인상주의 전시회에 참여하도록 주선해주었다. 고갱은 1880
년 제5회 인상주의 전시회부터 꾸준히 참여하며 활동해나갔다. 하지
만 이것으로 만족할 수 없었다. 그는 본격적으로 그림에 전념하기 위

해 1886년 6월 브르타뉴(Bretagne)의 퐁타벤(Pont-Aven)으로 혼자 떠났다. 불멸의 화가로서 앞으로 감당할 고통과 고독한 삶은 이 조그만 마을에서 시작되었다. 고갱은 퐁타벤에서 자연의 깊고 신비로운 심연에 다다르고자 나비파(Les Nabis) 화가들인 에밀 베르나르(Émile Bernard, 1868-1941), 루이 앙크탱(Louis Anquetin, 1861-1932) 등과 함께 종합주의(Synthétisme)를 확립했다.

종합주의는 화가가 보고 듣고 경험한 모든 것을 종합하여 표현하는 것을 의미한다. 기억, 상상, 명상 등에 의존하여 대상을 단순화시켜 사물의 중심부로 들어가 신비로운 내면세계를 탐색하고 표현하는 것이다. 종합주의는 신비한 내적 세계를 탐색하면서 눈으로 본 것만을 쫓는 인상주의와 완전히 결별한다. 종합주의라는 용어는 1889년 파리에서 고갱이 '인상주의 및 종합주의'전을 개최하면서 처음 사용했는데, 당시에는 정확하고 명료한 정의가 내려진 것은 아니다. 종합주의는 인상주의의 빛의 탐구, 신인상주의의 분할주의 등과 같이 고갱과 그의 브르타뉴 친구들이 탐색했던 화풍을 설명하는 용어다. 종합주의는 인상주의의 산발적이고 해체적인 붓질을 색면으로 종합한다는 의미도 있고 가시적 세계와 비가시적 세계, 외부와 내부, 주관과 객관을 종합한다는 의미도 있다.

고갱과 종합주의자들은 인상주의가 해체시킨 대상을 다시 회복시키고자 색면을 사용했다. 종합주의의 양식적 기법은 색면을 짙고 굵은 윤곽선으로 둘러싸 이차원의 평면을 강조하는 데 있다. 이 기법은 베르나르가 고갱보다 먼저 개발했는데, 스테인드글라스의 '클루아조네'(cloisonné) 에나멜 기법과 유사하다는 점에서 '클루아조니슴'(cloisonnisme)이라고 불린다. 고갱에 따르면 예술이란 눈에 보이는 세상의 재현이 아니라 상상력과 깊은 사고로 탄생하는 것이다. 이 같은 고갱의 예술관은 20세기 미술운동에 큰 영향을 미쳤다.

고갱은 1890년까지 브르타뉴에 머무는 동안 내면세계의 신비를

표현하기 위해 종교적 주제를 자주 사용했다. 그는 종교적 주제에서 신비와 환상, 상징을 다시 되찾고자 했다. 쿠르베는 천사를 본 적이 없기 때문에 천사를 그리지 않겠다고 했고, 인상주의자들은 눈으로 보는 것을 화폭에 옮기기 위해 이젤을 들고 야외로 나갔다. 그러나 고갱은 종교를 다시 부활시켜 신비, 은유, 상징을 회화의 주제로 복권시켰다. 이 시기의 대표작품인 「설교 후의 환영」(1888)^{그림 1-46}이 다룬 것도 종교적 주제다. 화면의 중앙에는 선악과로 보이는 나무를 사선으로 그려 이를 경계선 삼아 현실세계와 상상세계를 나눈다. 화면 하단의 기도하는 여인들은 설교를 들은 후 야곱과 싸우는 천사의 환영을 보고 있고 관람객도 여인들과 함께 이 광경을 바라보는 구조로 되어 있다. 즉 관람객은 이 여인들의 뒤에 있다. 화면 왼쪽 상단에 있는 암소는 원죄를 씻기 위해 신에게 바치는 제물이다. 브르타뉴의 조상이었던 켈트족은 태양신에게 제물로서 암소를 바쳤다고 한다. 기독교에서도 예수 등장 이전에는 제물을 하느님께 바치면서 속죄와 구원을 기도했지만 예수가 대속물이 되면서 더 이상 동물을 제물로 바칠 필요가 없어졌다. 고갱은 종교적 내용을 전달하기 위해 이 작품을 만들지 않았다. 이 작품은 우주의 깊은 곳에 있는 신비와 환상의 세계에 대한 탐색이다. 고갱은 「후광을 쓴 자화상」(1889)^{그림 1-47}에서도 종교적 내용에 기대 화가로서의 자신을 은유하고 있다. 「후광을 쓴 자화상」에서 고갱은 자신을 후광을 쓴 신(神)인 동시에 뱀의 유혹을 받아 원죄를 지은 아담의 후손으로 표현하고 있다. 고갱은 이 그림에서 미술가는 인간으로서 고통과 고뇌에 사로잡혀 살아가는 존재이며 동시에 창조주인 신과 같다고 말한다. 어쩌면 고갱은 화가가 되기 위해 처자식을 버리고, 반 고흐의 광기를 자극하여 자해하게 한 처사를 창조자가 되기 위해 어쩔 수 없이 저지른 선택이었다고 변명하고 있는지도 모른다. 형식적으로 고갱이 손에 들고 있는 뱀의 구불구불한 곡선, 강렬한 색채, 장식적인 평면성은 아르 누보(Art Nouveau)와 우키요에의 영향을 드러내지만 독립

그림 1-46　폴 고갱, 「설교 후의 환영」, 1888, 캔버스에 유채, 72.2×91, 스코틀랜드국립미술관, 에든버러.

그림 1-47　폴 고갱, 「후광을 쓴 자화상」, 1889, 나무에 유채, 79.2×51.3, 내셔널미술관, 워싱턴.

된 선, 색채와 구성의 추상성은 20세기 미술을 예고한다.

　고갱이 종교적 주제를 택한 것은 전통으로 되돌아가기 위함이 아니라 화가는 어떤 이유로도 주제에 관해 제약받지 않아야 한다는 신념을 보여주기 위해서였다. 그에게는 눈으로 본 현실만을 그려야 한다는 인상주의 논리도 독단이고 편협이다. 「설교 후의 환영」에서 주목되는 것은 색면이다. 화면을 압도하는 빨강 색면은 현실세계와 상상세계의 혼합을 위해 주관적으로 선택한 색채일 뿐 현실과는 아무런 관련이 없다. 고갱은 자연을 묘사하기 위해 색채를 사용하지 않고 색채 그 자체의 독립적인 존재를 보여주기 위해, 조형적·미학적 가치로서 사용했다. 이를 '색채의 자율성'이라고 하는데 색채가 대상의 묘사에서 무한히 자유롭다는 의미다. 고갱은 색면을 강조하면서 원근법과 명암법을 버렸다. 「설교 후의 환영」의 주조색인 빨강색은 평평한 표면을 강조한다. 「설교 후의 환영」과 「후광을 쓴 자화상」의 강렬한 색면, 윤곽선은 우키요에의 영향이다. 특히 「설교 후의 환영」의 '씨름하는 야곱과 천사'의 묘사는 우키요에에서 얻은 아이디어다. 고갱은 우키요에에 깊이 영향받았다.

　고갱은 1887년 남대서양의 마르티니크(Martinique)섬을 짧게 여행한 후 1888년 10월 반 고흐가 살고 있던 프랑스 남부의 작은 도시, 아를(Arles)로 향했다. 그러나 이것은 비극의 시작이었다. 언제나 자유를 갈구했던 고갱은 아를에서 오래 머물 수 없었지만 반 고흐는 고갱과 함께 있기를 원했다. 그해 12월 고갱이 떠나겠다고 하자 반 고흐는 슬픔과 절망을 이기지 못하고 결국 귀를 자르는 소동을 벌였다. 고갱은 광기로 고통스럽게 발작하는 반 고흐를 뒤에 남기고 다시 브르타뉴로 돌아가 괴로운 심경을 담담하게 표현한 「겟세마네에서의 고뇌」(1889),^{그림 1-48} 「황색 그리스도」(1889)^{그림 1-49}를 제작했다. 겟세마네는 예수가 잡혀가기 전 하느님께 기도를 올린 곳이다. 저 멀리 유다가 예수를 체포하려는 병사들을 데리고 오고 있고 화면 중앙의 십자가 형태의 나

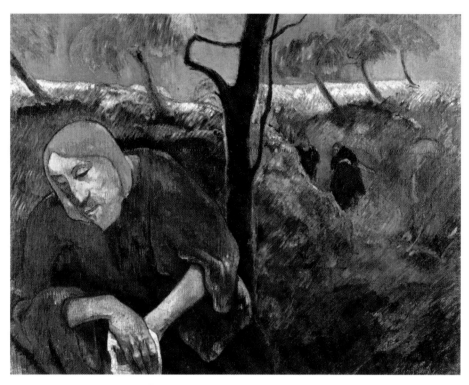

그림 1-48 폴 고갱, 「겟세마네에서의 고뇌」, 1889, 72.4×91.4, 캔버스에 유채, 노턴미술관, 플로
리다.

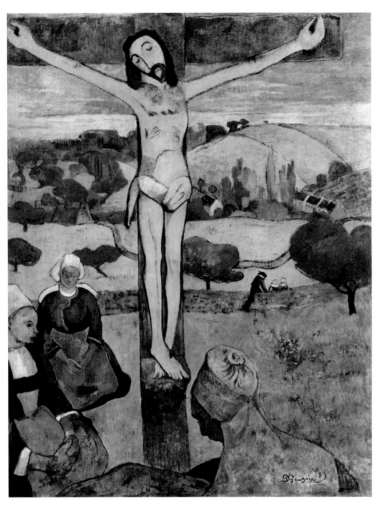

그림 1-49　폴 고갱, 「황색 그리스도」, 1889, 캔버스에 유채, 92×73, 올브라이트녹스미술관, 버팔로.

뭇가지는 예수의 앞날을 예고하고 있다. 무엇보다 화면 전경에 고갱의 얼굴을 한 예수가 손수건을 쥐고 파르르 떨고 있다. 즉 이것은 고갱의 자화상이다. 십자가 책형을 앞두고 있는 예수만큼 고갱 자신도 불안, 두려움, 고뇌에 가득 차 있음을 표현한 것이다. 예수의 붉은 머리는 반 고흐가 흘린 피일 수도 있고, 또한 반대로 고갱이 마음으로 흘리는 피일 수도 있다. 무엇보다 중요한 것은 붉은색의 형식적 효과다. 갈색 톤의 어두침침한 화면에 칠해져 있는 강렬한 붉은색은 생기와 생동감을 부여한다. 붉은색은 머리를 표현하기 위함이 아니라 회화의 조화, 구성, 형식을 위해 필요한 것이다. 고갱은 색채의 자율성을 보여주었다.

고갱이 예수와 자신을 동일시한 것은 「황색 그리스도」에서도 나타난다. 고갱은 당시 반 고흐의 광기와 가난 그리고 친정이 있는 덴마크로 돌아가 버린 부인과 아이들 때문에 고통과 고독에 시달렸다. 「황색 그리스도」에서 고갱은 자신의 고통을 예수의 고통과 동일시하며 자신의 모습을 투영했다. 화면 하단에서 기도하는 여인들은 「설교 후의 환영」의 여인들처럼 관람객과 공간을 공유해 모두 함께 이 장면에 동참하게 한다. 나무, 들판, 논, 길, 하늘 등 모두 색면으로 처리해 평면적이다.

고갱은 1889년 파리만국박람회에 초청받는 등 점차 미술계에 이름을 알리기 시작했지만 그가 갈구한 것은 자유였다. 고갱은 체계화된 조직을 갖춰 사람을 구속하는 문명사회에 염증을 느꼈고 본능이 존중받는 원시세계에서 완전한 자유를 만끽할 수 있다고 믿었다. 결국 그는 1891년 봄 남태평양의 타히티섬으로 떠났다. 고갱은 그곳의 원주민 여인과 함께 살면서 그들과 똑같은 생활을 하며 그림을 그렸다. 그는 그곳의 강렬한 햇빛, 원주민의 생활방식 등을 화폭에 담으며 신비와 현실을 결합해 나갔다. 「마리아를 경배하며」(1891)^{그림 1-50}는 현실과 환상, 원시와 문명의 결합을 보여주는 대표작으로 평가받는다. 타히티섬은 1844년부터 프랑스 식민지가 되어 현재까지 프랑스령이며,

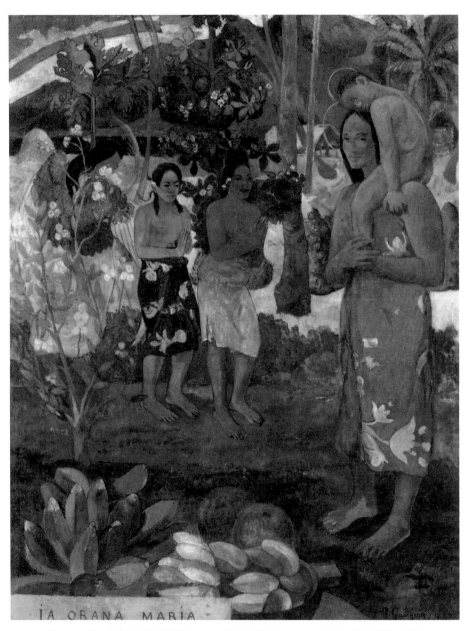

그림 1-50 폴 고갱, 「마리아를 경배하며」, 1891, 캔버스에 유채, 113.7×87.6, 메트로폴리탄미술관, 뉴욕.

그곳의 사람들은 가톨릭을 믿고 프랑스어를 사용한다. 또한 고갱이 도착했을 때 이미 대부분 문명화되어 있어 완전한 원시사회라고 할 수는 없었다.

고갱은 원시미술이야 말로 정신에서 나온 것이며 자연을 지배하는 미술이라고 생각했다. 그에게 서구미술은 자연을 주인으로 섬기며 자연을 재현하기 위해 몸부림친 수치스러운 것이었다. 고갱의 화풍은 타히티섬에서 약간 변한다. 브르타뉴에서의 종교화는 고갱 자신을 예수에 은유했지만 타히티섬에서는 성모 마리아를 은유한 부드럽고 풍만한 여성이 주로 등장한다. 색채도 브르타뉴에서는 강렬한 원색을 사용한 반면 타히티섬에서는 중성적으로 순화된 색조를 주로 사용했다.

태양이 이글거리는 이국적인 풍경 또한 타히티섬에서의 안정된 생활이 회화에 반영된 결과다. 「마리아를 경배하며」는 기독교와 원시종교, 서구문명과 원시사회가 결합된 원시적인 풍습과 원시인을 보여주지만 주제는 기독교적이다. 구세주를 잉태할 거라고 고지하는 천사는 프라 안젤리코(Fra Angelico, 1390/95-1455)의 회화를 떠올리게 할 정도로 서구적인 모습이지만 마리아와 주변 여인들, 정물, 제단은 모두 원시적인 모습이다. 천사는 수태를 고지하고 있는데 예수는 이미 태어나 마리아의 어깨 위에 올라 타 있다. 예수는 세네 살 정도 되어 보인다. 이는 상상력을 발휘해 과거, 현재, 미래를 동시에 표현한 결과다. 고갱은 지평선을 높게 설정하고 이국적인 식물로 화면을 가득 채워 하늘이 거의 보이지 않게 했다. 또한 제단을 가득 채운 열대과일은 원시사회의 정취를 물씬 풍긴다. 화면 뒤에서 기도하는 자세로 경배하는 여인들의 모습은 인도네시아 자바(Java)에 있는 보로부두르(Borobudur) 신전의 조각과 부조에서 영감을 받은 것으로 알려져 있다. 서구와 원시, 현실과 상상의 결합, 특히 원시인들의 주술에 대한 믿음은 환상과 신비의 세계에 대한 고갱의 탐색을 더욱더 깊어지게 하는 회화적 주제가 되었다. 「죽음의 혼이 보고 있다」(1892)^{그림 1-51}는 외

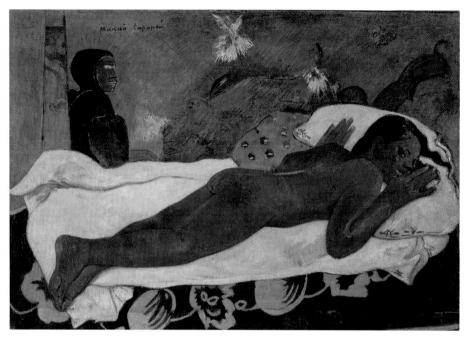

그림 1-51　폴 고갱, 「죽음의 혼이 보고 있다」, 1892, 캔버스에 유채, 72.5×92.5, 올브라이트녹스
미술관, 버팔로.

그림 1-52　폴 고갱, 「우리는 어디서 왔는가? 우리는 누구인가? 우리는 어디로 갈 것인가?」,
1897-98, 캔버스에 유채, 139×375, 보스턴미술관, 보스턴.

출 후 집으로 돌아왔을 때 침대에 누워 있는 동거녀가 죽음의 혼이 자신을 보고 있다며 침대 위에서 뒹굴고 있는 장면이다. 침대 위의 누드, 누드 뒤의 여인 등의 구성은 마네의 「올랭피아」^{그림 1-13}에서 따온 것이다. 그러나 마네의 회화가 지극히 현실적이라면 고갱의 회화는 주술에 사로잡힌 원시적 신비가 현실보다 더 주요하게 부각되고 있다.

타히티섬에서의 생활이 마냥 행복한 것은 아니었다. 열대의 풍요로운 태양과 자유가 해결해주지 못한 빈곤, 가족에 대한 그리움이 고갱을 고독에 빠져들게 했다. 1893년 6월에 그는 다시 프랑스로 돌아갔지만 거기서도 적응하지 못해 약 2년 만에 다시 타히티섬으로 돌아와 1903년에 고독, 가난, 병마로 얼룩진 생을 마쳤다. 고갱은 「우리는 어디서 왔는가? 우리는 누구인가? 우리는 어디로 갈 것인가?」(1897-98) ^{그림 1-52}를 유언장 대신 남겼다. 이것은 샤반의 벽화가 연상될 만큼 고갱의 작품 가운데 가장 크고, 고갱의 상징주의적 성격이 가장 강렬하게 투영된 작품이다. 이 작품은 습작을 그려보지 않고 거의 한 달 만에 완성한 것으로 알려져 있다. 고갱은 화면의 왼쪽 상단에 작품제목을, 오른쪽 상단에 서명을 남겼다. 이 작품은 제목이 암시하듯이 생의 의미를 찾아간다. 화면 가운데 청년은 과일을 따면서 '우리는 어디서 왔는가? 우리는 누구인가? 우리는 어디로 갈 것인가?'라고 자문한다.

이 그림에는 갓난아이부터 노인까지 열두 명의 사람과 개, 고양이, 산양, 새가 등장한다. 화면의 오른쪽 끝에는 갓난아기가, 왼쪽 끝에는 노파가 있는데, 탄생과 죽음이라는 인생의 여정을 가리킨다. 오른쪽 끝에서 갓난아기를 향해 뛰어오는 듯한 개는 탄생, 생의 봄을 의미하고, 왼쪽 끝에서 노파 옆에 앉아 있는 하얀 새는 피안의 세계를 의미하는 듯 하다. 갓난아기 옆에 세 명의 여인이 있고 그 옆, 즉 화면의 중심에서 과일을 따는 청년이 생에 대해 자문하고 있다. 청년 뒤로 팔을 올리고 있는 여성이 보이는데 원근법을 제대로 적용하지 않아 앞에 서 있는 청년과 비슷할 정도로 크다. 그 여인 뒤에 두 명의 여인이 어

둠 속에서 서로 속삭이듯이 얘기하고 있다. 어느 것 하나 명쾌하게 해석할 수 없다. 화면 왼쪽 상단에는 두 팔을 벌리고 있는 타히티섬의 푸른 신상(神像)이 있고 그 옆에는 젊은 여인이 있다. 혹자는 이 여인을 제사장으로 해석하기도 하지만 불분명하다. 중앙의 청년 옆에서 과일을 먹고 있는 소녀는 고갱의 죽은 딸로 짐작된다. 이 그림을 그리기 직전 딸의 사망 소식을 들은 고갱은 깊은 슬픔에 빠졌다. 이 그림에서 과일을 따는 청년을 고갱으로 간주한다면 그림에 대한 해석도 약간 달라진다. 고갱이 딸에게 주기 위해 과일을 따고 있고, 그 옆에서 딸이 과일을 먹고 있는 것으로 해석할 수 있기 때문이다. 즉 고갱이 죽은 딸을 그리워하는 절절한 마음에 과일(사랑)을 따서 딸에게 주는 모습을 표현한 것으로 짐작할 수도 있다. 고갱은 딸의 죽음과 본인의 고통 등으로 삶의 허무를 느끼며 '우리가 누구이며 어디로 가는지' 자문한 것처럼 보인다. 그렇다면 팔로 얼굴을 감싼 채 괴로워하고 있는 듯한 노파의 추한 모습은 죽음의 공포를 의미하는 것일까. 하지만 바로 옆에서 땅에 손을 짚고 있는 여인은 죽음에 무관심해 보인다. 그녀는 죽음을 생각하기에는 아직 젊다. 과연 이 그림의 인물들, 사물들, 동물들은 무엇을 상징하는 것일까. 인생이 무엇인지 답을 찾을 수 없는데, 이 그림에서 정확한 답을 발견할 수 있을까.

고갱은 완전한 자유의 이상향을 찾아 원시세계로 갔다. 열대림의 뜨거운 태양, 원주민들의 본능적 삶이 존재하는 그곳에서도 삶은 여전히 고통스러웠다. 「마리아를 경배하며」 「죽음의 혼이 보고 있다」 「우리는 어디서 왔는가? 우리는 누구인가? 우리는 어디로 갈 것인가?」 등에서 알 수 있듯이 고갱은 원시세계에도 완전히 동화되지 못했다. 이 승과 저승을 오가는 떠돌이처럼 서구사회와 원시사회 어느 곳에서도 완전히 정착하거나 동화되지 못했다. 그의 회화 속 원시종교는 기독교와 결합되어 있고, 원주민 여인조차 '올랭피아'와 혼합되어 있다. 고갱은 자유를 찾아 원시세계로 떠났지만 서구에 남아 있는 가족, 친구 등

의 흔적이 그의 가슴 깊은 곳에서 그리움으로 변환해 그를 더욱더 고독하게 했다.

고갱은 1901년 마르키즈제도의 히바오아섬으로 들어가 2년 후인 1903년 빈곤, 그리움, 고독, 매독 등의 고통에서 그를 완전히 해방시켜 줄 이상향, 피안의 세계로 떠났다. 고갱은 생전에 가톨릭을 떠나 원시종교의 품에 안겼지만 사후에 그는 가톨릭 공원묘지에 매장되었고, 그의 이름은 모더니즘 회화의 선구자로서 서양미술사에 영원히 기록되었다.

반 고흐, '감정의 자율성'

반 고흐는 그를 꼬리표처럼 따라다니는 가난, 고독, 광기, 자살 등 때문에 서양미술사에서 가장 비극적인 인물로 알려져 있다. 그러나 그는 네덜란드의 프로테스탄트 성직자와 화상을 배출한 가문의 유복한 가정에서 태어나 영어와 프랑스어를 모국어처럼 구사할 정도로 수준 높은 교육을 받았으며 화가로서의 명성에 대한 욕망도 여타 작가들과 다르지 않았다. 그를 죽음으로 몰고 간 광기는 아를에서 우정을 나누던 고갱과의 갑작스런 이별로 촉발되었지만 근본적인 원인은 반 고흐 가문의 유전병이었다. 그의 광기는 회화가 자연을 정확하게 재현하는 전통에서 벗어나게 하는 계기가 되기도 했다. 반 고흐에게 원근법, 명암법, 드로잉 등 회화의 모든 작법은 무의미하다. 그의 회화는 본능적이다. 그는 뜨거운 여름날 작열하는 태양처럼 본능적인 감정을 화폭 위에서 폭발시켰다. 인상주의자들이 눈으로 본 인상을 그리고자 했다면 반 고흐는 감정 그 자체를 폭발시키듯 자유롭게 표현했다. 반 고흐는 짧은 생을 살다 갔지만 900여 점의 유화와 1,100여 점의 드로잉을 남겼다. 그는 인물화, 풍경화, 정물화, 종교화에 이르기까지 모든 장르를 섭렵했지만 그의 근원적인 관심은 인간이었고, 특히 렘브란트 판 레이(Rembrandt Van Rijn, 1606-69)에 비견될 정도의 깊은 자기애로 수많은 자화상을 남겼다.

반 고흐는 목사였던 부친의 뒤를 잇기 위해 신학교에 입학하려 했으나 실패하고 화가로서의 길도 순탄하지 않았다. 그는 본래 화상이 되고자 구필 화랑(Goopil & Cie)에서 일했지만 곧 싫증을 내고 부친처럼 목사가 되기 위해 고향으로 돌아왔다. 반 고흐는 교단의 허락을 받아 성경을 가르치는 전도사가 되어 조그만 광산촌에서 살았다. 그곳 사람들의 고단하고 가난한 삶은 그의 깊은 연민을 자극했다. 그는 광부들과 똑같이 가난한 삶을 살겠다며 거적을 덮고 길거리에서 자는 등 극단적인 행동을 했고, 교단은 성직자의 품위를 손상시켰다는 이유로 그를 파면했다. 다시 고향으로 돌아온 반 고흐는 화가가 되기 위해 브뤼셀 왕립 미술대학에 입학했지만 규범과 원칙에 얽매인 미술대학의 수업을 견디지 못해 자퇴하고 독학으로 자유롭게 그림을 공부했다.

반 고흐가 본격적으로 그림을 그리기 시작한 것은 1879-80년경부터다. 그는 밀레에게 깊이 감명받아 가난한 농부의 고되고 소박한 삶을 진솔하게 표현한 밀레의 그림을 모사하고 습작하며 그림을 공부했다. 초기의 가장 대표적인 작품은 「감자 먹는 사람들」(1885)^{그림 1-53}이다. 「감자 먹는 사람들」은 광산촌의 가난한 사람들을 기억하며 그린 것으로 밀레가 「이삭 줍는 여인들」「만종」 등에서 가난한 농민의 일상을 역사화처럼 엄숙하고 경건하게 표현했듯이 반 고흐도 가난한 농부의 삶에 종교적 경건함을 함축시켰다. 「감자 먹는 사람들」의 가난한 일가족은 바람이 숭숭 들어오는 낡고 허름한 판잣집에서 찐 감자와 뜨거운 차로 저녁을 먹고 있지만 마치 예수의 성찬식처럼 경건하고 엄숙하다. 화면 중앙의 찐감자에서 올라오는 김은 마치 후광처럼 소녀의 뒷모습을 감싸고, 왼편 상단의 어둠 속에 희미하게 표현되어 있는 십자가가 그들을 바라보고 있다. 물감을 덧칠해 두꺼운 질감으로 표현된 뼈마디가 튀어나온 거친 손과 광대뼈가 튀어나온 얼굴, 화면 전체에 깔린 짙은 갈색 톤의 어둠은 가난한 노동자들의 삶에 경건함을 부여하고 있다. 반 고흐는 왼편 남자의 의자에 서명함으로써 자신이 가

그림 1-53 　반 고흐, 「감자 먹는 사람들」, 1885, 캔버스에 유채, 82×114, 반고흐미술관, 암스테르담.

난한 식사에 동참하고 있음을 확인시켜주고 있다. 어쩌면 자기 자신의 은유로 이 가난한 광부를 그린 건지도 모른다. 목사의 아들로 태어나 종교가 생활화된 반 고흐에게 광부의 가난한 삶은 예수의 고난처럼 받아들여졌을 것이다. 인간에 대한 기독교적인 연민과 휴머니즘은 반 고흐가 그린 모든 작품의 토대가 된다.

반 고흐는 아버지가 사망했을 때 아버지의 영전에 바치려는 듯 「성경이 있는 정물」(1885)^{그림 1-54}을 그렸다. 아버지 생전에 반 고흐는 그다지 자랑스러운 아들이 아니었다. 화가가 되기 위해 미술대학에 입학했지만 결국 자퇴했고, 사촌 여동생을 좋아해서 쫓아다녔으며 알코올 중독자였던 매춘부와 어울리기도 했다. 「성경이 있는 정물」은 반 고흐 작품에서 보기 드물게 은유적 해석이 가능한 작품이다. 이 작품에서 활짝 펼쳐진 성경은 목사였던 아버지의 생애를, 그 옆의 불 꺼진 초는 아버지의 죽음을 의미한다고 해석해도 무리가 없다. 펼쳐져 있는 성경에 ISAIE라고 적어놓았다. 즉 「이사야」다. 「이사야」 제1장에는 "하늘아, 들어라! 땅아, 귀를 기울여라! 주님께서 말씀하신다. 내가 아들들을 기르고 키웠더니 그들은 도리어 나를 거역하였다"라는 구절이 있다. 마치 반 고흐의 아버지가 아들에게 하는 탄식처럼 들린다. 성경 옆에 불안하게 놓인 졸라의 책은 반 고흐가 원하는 자유로운 인생을 의미한다.

1886년 2월 파리로 이주한 반 고흐는 인상주의, 신인상주의를 받아들이면서 암울하고 어두운 색조에서 벗어난다. 그는 네덜란드 태생이지만 화가로서 그의 역량을 충분히 평가해준 곳은 파리였다. 반 고흐는 파리에서 드가, 모네, 피사로, 시슬레 등의 인상주의자들과 교류했지만 순수한 색채를 제외하곤 인상주의에 흥미를 느끼지 못하고 오히려 쇠라의 점묘법에 관심을 보였다. 그는 「탕기 영감의 초상」(1887)^{그림 1-55} 등에서 쇠라의 보색대비와 빛의 효과를 실험했다. '탕기 영감'은 물감 값을 지불할 돈이 없는 화가들에게 돈 대신 그림 한 점을 받고 물감을 내

그림 1-54 반 고흐, 「성경이 있는 정물」, 1885, 캔버스에 유채, 65×78, 반고흐미술관, 암스테르담.

그림 1-55　반 고흐, 「탕기 영감의 초상」, 1887, 캔버스에 유채, 92×75, 로댕미술관, 파리.

준 물감장수다. 반 고흐는 그에 대한 경의가 녹아 있는 「탕기 영감의 초상」에서 점묘법, 우키요에 등 당시 그가 관심을 품었던 새로운 기법과 주제를 모두 반영했다. 그런 점에서 이것은 마네의 「에밀 졸라의 초상화」^{그림 1-18}를 떠올리게 한다. 특히 반 고흐를 매료시킨 것은 우키요에였다. 「탕기 영감의 초상」 배경은 후지산, 일본 옷을 입은 여인 등을 그린 우키요에다. 반 고흐는 우키요에의 밝고 강렬한 색면을 햇빛 찬란한 이국의 땅에서 온 신비로 받아들였다. 반 고흐는 일본을 낙원으로 생각했고 거기에 가고 싶어 했다. 그러나 일본은 너무나 멀어 갈 수 없는 나라였고 대신 1888년 2월에 햇빛 가득한 프랑스 남부의 아를로 떠났다. 격정적이고 감정을 잘 조절하지 못하는 성격의 반 고흐는 내적 열정을 화폭에 폭발하듯이 쏟아부었다. 아를에서 제작한 「밤의 카페 테라스」(1888) 등은 빨강과 초록의 보색대비와 왜곡된 원근법에서 그의 심리적인 불안과 고독을 느낄 수 있다. 「밤의 카페 테라스」는 원근법이 적용된 듯하면서도 평면적이다. 열려 있는 홀 안쪽이 카페의 마룻바닥과 동일한 색채로 되어 있어 공간의 깊이감이 발생하지 않고 평면적으로 보인다.

「노란 집」(1888)^{그림 1-56}은 반 고흐가 아를에서 묵은 집을 그린 작품이다. 이곳으로 이사한 후 예술가들의 공동체 생활을 꿈꾸며 여러 화가에게 편지를 보냈다. 하지만 그에게 응답한 화가는 고갱뿐이었다. 사실 고갱도 아를로 갈 여비가 없어 주저했으나 반 고흐의 동생 테오의 적극적인 권유로 그해 10월 아를에 도착했고 그들은 노란 집에서 함께 살며 작업했다. 그러나 그들의 공동체 생활은 두 달을 넘기지 못했다. 12월 말, 반 고흐는 고갱과의 이별을 감당하지 못해 귀를 자르는 소동을 벌였다. 이후 광기의 굴레에 갇혀버렸고 정신병원으로 이송되었다.

반 고흐는 생레미(Saint Rémy) 정신병원에서 「계류」(1889), 「별이 빛나는 밤」(1889)^{그림 1-57} 등 대표적인 작품들을 제작했다. 「별이

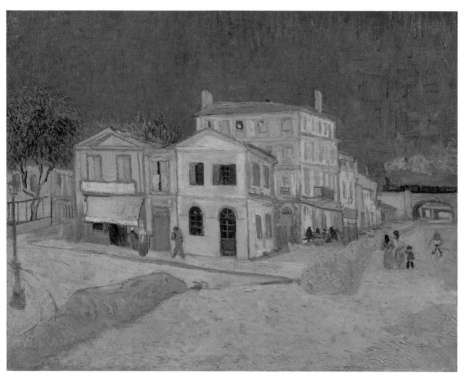

그림 1-56 반 고흐, 「노란 집」, 1888, 캔버스에 유채, 72×91.5, 반고흐미술관, 암스테르담.

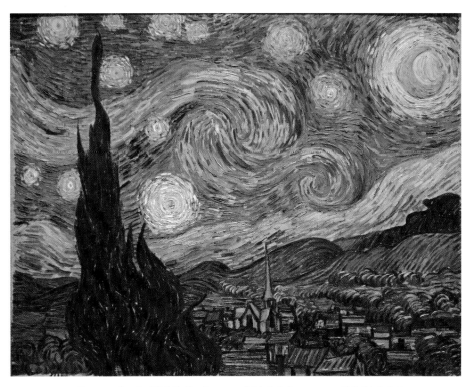

그림 1-57 반 고흐, 「별이 빛나는 밤」, 1889, 캔버스에 유채, 73.7×92.1, 현대미술관, 뉴욕.

빛나는 밤」에는 충동적이고 격렬한 감흥이 절제되고 이지적인 구성으로 표현되어 있다. 「별이 빛나는 밤」의 왼편에 있는 사이프러스 나무는 보통 공동묘지에 많이 심는 나무로 죽음을 가리키는 듯하고, 저 멀리 있는 교회의 첨탑은 부활을 약속하는 듯하다. 이 그림의 균형은 완벽하다. 산등성이의 수평선이 사이프러스 나무와 교회 첨탑의 수직선과 균형을 이루고 있다. 하늘을 휘감듯이 지나가는 행성의 리듬은 열정을 뿜어내고 동시에 사이프러스 나무의 수직선은 이 열정을 차분히 가라앉힌다. 청색과 노란색의 보색대비는 화가의 복잡한 심리를 보여주는 것으로 지배적인 색조인 푸른색은 고뇌를 표현하는 듯하지만 유난히 빛나는 노란 초승달은 희망을 약속하는 듯하다.

행성이 뜨겁게 소용돌이치는 하늘의 열정과 마을의 정적인 평화는 완벽한 균형을 이뤄 반 고흐가 광기로 그림을 그리지 않았다는 것을 보여준다. 「별이 빛나는 밤」에서 수직과 수평의 구도, 감성과 이성, 소란과 침묵의 대립은 완벽하게 조화를 이룬다. 정신병을 앓고 있는 사람이 광기에 사로잡힌 채 그린 것이라고 누가 말할 수 있을까. 반 고흐는 발작만 하지 않으면 비정신질환자와 다름없이 생활할 수 있었다고 한다. 반 고흐는 테오에게 "내 의사가 말했듯이 난 진짜 미친 것이 아닌 듯하다. 발작이 없을 때는 정말 아주 평화롭고 안온하다. 그러나 이런 증세를 보이는 순간에는 난 의식이 없다"[33]라고 했고, 그를 담당했던 의사는 동생 테오에게 보낸 편지에서 "정확히 원인을 찾을 수 없지만 아마 간질을 앓고 있는 것으로 보인다"[34]라고 썼다.

당시에는 정신병에 관한 연구가 크게 진척되지 못해 정확한 병명이 전해지지 않고 있다. 반 고흐를 연구할 때는 성급하게 그의 사생활이나 정신병에 방점을 찍기보다는 더욱 객관적이고 논리적으로 접근할 필요가 있다. 인상주의자들이 눈으로 본 것에 대한 인상을 표현하려고 했다면 반 고흐는 가슴으로 느끼는 감정을 표현하고자 했다. 반 고흐가 유난히 많이 그린 '낮에 떠 있는 초승달'은 정신병에 따른 착각

적 증상으로 해석되기도 하고, 한편에서는 다른 상징적 의미가 있을 것으로 추측되지만 무엇보다 타성에 젖은 관습에 대한 반발의 표현일 수도 있다.

반 고흐는 종교적 주제에 몰두하면서 마음의 위안을 얻기도 했다. 「피에타」(1889)^{그림 1-58}, 「착한 사마리아 사람」(1890), 「라자로의 소생」(1890) 등을 제작하며 자신의 삶이나 갈망 등을 투영하기도 하고, 조형적 실험을 하기도 했다. 반 고흐는 가톨릭과 프로테스탄트를 구분하지 않았고 종교적 교리를 전달할 생각도 전혀 없었다. 「착한 사마리아 사람」과 「피에타」는 들라크루아가 그린 「착한 사마리아 사람」(1849-51)과 「피에타」(1850)^{그림 1-59}에서 형태와 구도를 가져와 변형시킨 것이다. 보색대비 역시 들라크루아에게서 영향을 받았지만 반 고흐의 작품들이 훨씬 밝고 가볍다. 피에타는 기독교 미술의 대표적 주제로 십자가에서 내린 죽은 예수를 무릎 위에 놓고 슬퍼하는 마리아를 표현한다. 「피에타」에서 예수의 얼굴은 반 고흐의 자화상인데, 십자가에 책형당해 죽은 예수의 고통을 본인의 고통으로 비유하고 있다. 반 고흐는 자신의 생애를 예수의 생애에 비유하여 표현했다. 「라자로의 소생」에서는 예수가 라자로의 무덤을 찾아가 '라자로야, 나오느라' 하고 소리치니 죽은 지 사흘이 지난 라자로가 벌떡 일어나 무덤 밖으로 걸어 나왔다는 성경의 구절을 가시적으로 표현했다. 병마와 싸운 반 고흐는 그런 기적을 바랐을 것이다. 그는 정신병원에서도 동생 테오에게 그림에 관한 아이디어가 많으니 물감이 더 필요하다는 편지를 쓸 정도로 의욕적이었다.

반 고흐는 1890년에 파리 근교의 오베르쉬르우아즈(Auvers-Sur-Oise)로 갔다. 「오베르의 교회」(1890)를 그리는 등 의욕적으로 창작에 전념했지만 한순간 엄습한 절망으로 자제력을 잃어버리고 가슴에 총을 쐈다. 반 고흐는 「까마귀가 나는 밀밭」(1890)을 유언처럼 남기고 동생 테오가 지켜보는 가운데 1890년 7월 29일 숨을 거두었다.

그림 1-58 반 고흐, 「피에타」, 1889, 캔버스에 유채, 73×60.5, 반고흐미술관, 암스테르담.

그림 1-59 외젠 들라크루아, 「피에타」, 1850, 캔버스에 유채, 35×27, 국립미술관, 오슬로.

4. 파리 근대사회, 근대미술, 자포니즘^{Japonisme}

1. 19세기 파리화단과 자포니즘

이 미술(일본미술)은 영원히 우리의 것과 하나가 되었다. 이것은 우리의 피와 혼합된 핏방울 같다. 이것을 다시 분리시킬 수 있는 힘은 지구상에 없다.[35]

이 말은 1888년 5월, 일본미술을 파리에 알리는 데 결정적인 역할을 한 사무엘 빙(Samuel Bing, 1838-1905)이 잡지 『일본 예술』 (*Le Japon Artistique*)의 첫 호 「서문」에 쓴 것이다. 모네의 「일본 여인」 (1876)^{그림 1-60}을 보면 기모노를 입고 일본 여인처럼 포즈를 취하고 있는 금발의 여인이 조금도 어색해 보이지 않을뿐더러 언뜻 보면 일본 여인으로 착각할 정도다. 빙의 말처럼 핏방울이 섞인 것처럼 동서양이 서로 완벽하게 융합되어 있다. 문학가이며 미술비평가인 에드몽 드 공쿠르(Edmond de Goncourt, 1822-96)와 쥘 드 공쿠르(Jules de Goncourt, 1830-70) 형제는 19세기의 시대적 특징을 자연주의, 18세기의 유행 그리고 자포니즘으로 요약했다.[36]

자포니즘, '자유'

자포니즘은 일본예술에서 받은 영감을 조형예술에 다양하게 응용하여 새롭고 독창적인 표현양식을 만들어내는 행위로서 회화에만

국한된 것이 아니라 조각, 판화, 소묘, 공예, 건축, 복식, 연극, 음악, 문학 등 예술 전반에 폭넓게 나타난 현상이다.[37] 파리에서 일본미술의 유행은 대략 1860년경부터 약 반 세기 동안 지속되었으며 이러한 유행은 동유럽과 미국까지 전파되었다.

　파리화단에서의 자포니즘은 후기인상주의자들을 포함한 인상주의자들이 주도했다. 특히 인상주의자들이 관심을 보인 것은 일본미술 전체가 아니라 특별히 우키요에였다. 수묵화와 불교미술은 중국미술과 유사하여 참신함이 없었고 우키요에가 일본미술의 독창성을 드러내는 것으로 받아들여졌다. 그러나 따지고 보면 우키요에의 근원은 유럽미술이다. 일본은 17세기부터 유럽미술의 원근법, 그림자 처리, 색채 등을 받아들였다. 그것을 독창적으로 발전시킨 것이 우키요에다. 우키요에는 19세기 들어 서구 근대미술가들의 미적 개념과 조형성에 깊은 영감을 주게 되었다.

　19세기 프랑스에서 일본과 일본인을 가장 먼저 접한 이는 당연히 외교관이었고 그 뒤를 이어 미술품 수집가, 화상 등이 일본미술을 대중적으로 전파했다. 인상주의자들에게 우키요에가 본격적으로 알려진 것은 판화가 펠릭스 브라크몽(Félix Bracquemond, 1833-1914)이 1856년에 호쿠사이의 드로잉 책자(화첩) 『망가』(漫畵, Manga)를 발견한 이후부터다.[38] 총 28권으로 목판화 연작처럼 구성된 『망가』는 평범한 일본 서민들의 생활상과 행동을 진솔하게 담아내고 있다. 인상주의자들과 드가, 고갱 등은 서민들의 일상이 진솔하게 표현된 『망가』에 깊은 감동을 받았고, 여기에 그려진 사람들의 포즈, 제스처를 차용했다. 『망가』는 일본의 풍속을 정확하게 전달했고, 특히 자연과 인간이 한데 어울려 살아가는 모습은 유럽인들에게 일본에 대한 신비와 환상을 심어주기에 충분했다. 왜 프랑스인들은 우키요에에 그토록 열광했을까? 유럽미술의 근대성은 일본미술과의 관련을 논하기에 앞서 사회의 근대성과 관련이 있다. 즉 파리 근대사회, 근대미술, 자포니즘은 서

그림 1-60　클로드 모네, 「일본 여인」, 1876, 캔버스에 유채, 231.8×142.3, 보스턴미술관, 보스턴

로 밀접하게 연결되어 있다.

19세기 프랑스는 정치적·사회적·경제적 혁명(대혁명과 산업혁명)을 거치며 전통적인 관습, 사고, 체제, 제도를 낡고 타파해야 할 악습으로 여기게 되었다. 모든 사람은 평등하며 인간의 존엄성을 훼손하는 사회체제에 저항해야 한다는 장자크 루소(Jean-Jacques Rousseau, 1712-78)의 선언은 혁명의 기본강령이자 근대사회가 나아가야 할 방향이다. 1789년 7월 14일 대혁명은 왕권이 더 이상 신(神)이 아니라 국민에게서 나오는 것이라고 만천하에 선포했다.[39] 또한 그해 11월 2일에는 성직자들의 재산을 빼앗는 법이 공표되어 교회의 기반을 흔들었다. 성직자는 신의 대리인이 아니라 국가의 공무원, 즉 시민을 위한 봉사자가 되었다. 1830년 7월 혁명, 1848년 2월 혁명이 이어지면서 프랑스가 수세기 동안 지켜왔던 체제와 관습이 무너졌다. 바로 이 시기에 우키요에가 전해졌다.

프랑스의 젊고 진보적인 문학가나 예술가는 근대사회가 성립되는 과정에 직접적이든 간접적이든 참여하고자 했다. 그들이 우키요에와 호쿠사이에 열광한 것은 그들의 사상적 배경과도 관련이 있다. 대부분 인상주의자와 그들의 비평가는 공화주의자들이었다. 우키요에를 좋아했던 사람들도 그들이었고 호쿠사이를 찬미했던 자들도 그들이었다. 전통주의자들은 우키요에를 경시했고 그다지 관심을 보이지도 않았다. 프랑스인들은 전통적으로 회화, 조각, 건축이라는 순수미술을 우위에 두고 판화와 공예를 낮잡아 보았다. 순수미술, 특히 회화 내에서도 위계질서가 분명해 역사화가 가장 우위에 있고 그다음으로 초상화, 풍속화, 정물화, 풍경화 순이었다. 그러나 일본인들은 회화, 조각, 공예를 모두 똑같은 등급으로 간주했다. 그들에게는 역사화가 풍경화보다 더 우월하다는 인식이 전혀 없었다. 유럽 사회에서 평등주의가 확산되었듯이 미술에서도 장르의 통합, 즉 위계파괴운동이 활발하게 전개되었다. 영국의 미술공예운동, 프랑스의 아르누보 운동, 독일과 오스

트리아의 총체예술(토탈 아트)운동의 공통점은 전통적으로 계급이 낮은 장인의 행위로 인식되어온 공예의 위상에 대한 재평가다. 순수미술과 공예의 위계를 평등하게 하고자 하는 근대미술의 시도는 평등과 자유를 향한 공화주의 사상과 무관하다고 말할 수 없다. 유럽인들은 목판화인 우키요에를 회화처럼 대우하며 열광했다. 호쿠사이는 공예가였으며 판화가였다. 프랑스인들은 화가도 조각가도 아닌 장인인 호쿠사이를 렘브란트, 미켈란젤로(Michelangelo di Lodovico Buonarroti Simoni, 1475-1564)에 비견할 만한 대가로 치켜세웠다.[40]

인상주의자들은 자연을 재발견한 자연주의자들이다. 산업혁명으로 사회가 산업화, 도시화되면서 사람들은 다시 자연을 그리워했다. 이때 우키요에는 자연과 인간이 더불어 살아가는 낭만적인 환상을 그들에게 심어주었다. 평범한 사람들의 일상과 자연을 다룬 우키요에는 낮은 계급을 대변하는 것으로, 즉 공화주의적으로 비춰졌다. 인상주의자들은 르누아르를 제외하곤 대부분 부르주아 계층 출신이었지만 평등과 자유를 신봉하는 공화주의자였다. 피사로는 혁명가에 비유될 정도로 극단적인 공화주의자였다. 반 고흐는 혁명적인 정치관을 표출하지 않았지만 빈부격차를 발생시키는 자본주의에 반대했고 노동자 편에 선 사회주의자였다. 은행가의 아들이었던 세잔도 마찬가지였다. 프랑스 공화주의자들은 우키요에가 보여주는 서민의 잔잔한 일상이 민중의 나라를 지향하는 공화주의적 이상과 일치한다고 생각했다. 자유와 평등은 공화주의적 가치의 최종 목표였다. 이것을 미술에 반영하는 것은 당연했다. 공화주의를 지지했던 인상주의자들은 자포니즘을 '자유'로 받아들였다.[41]

프랑스에서 공화주의자라고 하면 왕정을 전복시키기 위해 왕을 단두대로 보낸 대혁명의 지지자를 가리킨다. 그러나 일본은 체제전복이나 신분전복을 감히 꿈꾸지 못하는 나라였고 오늘날까지 단 한 번도 민중혁명이 일어나지 않은 나라다. 일본에서 우키요에를 제작한 미술

가들은 공화주의자들도 아니었고 우키요에에 정치적 의미를 함축하지도 않았다. 그들은 평범한 서민으로서 자연과 더불어 살아가는 서민의 일상을 묘사한 화가일 뿐이었다. 물론 우키요에는 상류층이 아니라 평범한 서민의 일상을 진술하게 보여준다는 점에서 인상주의자들이 추구하는 주제와 유사하다. 그러나 이 서민에 포함되는 이들이 달랐는데, 인상주의자들이 부유한 부르주아들의 평온한 일상을 주제로 했다면 우키요에는 낮은 계층 사람들의 일상을 보여주었다. 인상주의 회화는 부르주아들이 구입했지만 우키요에는 서민용 그림이었다. 이런 차이점은 별개로 차치하고 미학적 가치와 조형성에서 전통 미술의 이단아였던 인상주의는 자연스럽게 우키요에와 연결되었다.

2. 인상주의 미학과 우키요에

모네, '우키요에 구도법의 활용'

르네상스 회화에서 벗어나고자 했던 아방가르드 미술가들이 우키요에에서 발견한 것은 시점의 자유로움, 평면성, 생동하는 강렬한 색채, 모티프의 다양성 그리고 비대칭과 불규칙성을 활용한 자유로운 리듬이었다.[42] 무엇보다 인상주의자들은 우키요에의 강렬하고 순수한 색채에 관심을 보였다. 마네, 모네, 드가, 르누아르, 귀스타브 카유보트(Gustave Caillebotte, 1848-94) 등 인상주의자들과 세잔, 고갱, 반 고흐 등 후기인상주의자들은 우키요에에 심취했다. 고갱은 우키요에를 원시성과 결부시켰고, 반 고흐는 일본을 햇빛이 찬란한 낙원으로 생각했다.

인상주의자들은 우키요에를 보며 창살, 미닫이문, 격자문을 활용한 격자구조가 아름다운 베일처럼 보인다는 것과 공간 분할에도 요긴하게 사용할 수 있다는 것을 깨달았다. 격자구조는 우키요에에서 흔하게 쓴 모티프였는데 유럽인들은 이 구조에서 추상성, 표면과 공간의 상호작용성을 발견했다. 예를 들어 마네의 「철도에서」(1873)^{그림 1-61}를

보면, 두 인물 뒤에 있는 기하학적으로 엄격한 격자 구조는 일본의 유곽가(遊廓街)인 요시와라(吉原)를 묘사한 우키요에와 매우 유사하다. 창살 때문에 원근감이 사라지고 평면적으로 보이는 것은 우키요에의 특징적인 구도다. 풍경화에서 전경에 나뭇가지를 두고 그 나뭇가지 사이로 원경을 표현하는 방식도 전통적인 서양회화에서는 찾아보기 힘들다. 이는 우키요에가 보여준 전형적인 동양의 구도법이다. 우키요에의 구도법은 원근감을 느끼게 하는 동시에 화폭의 평평한 표면을 인지시킨다. 이 구도법을 즐겨 활용한 화가는 모네였다.

모네는 누구보다도 우키요에에 심취했고 1860년대부터 우키요에를 수집하기 시작했다. 그의 「포플러」 연작(1891)^{그림 1-62}에서 화면전경에 배치된 수직의 포플러 나무들과 그 사이로 원경의 나무를 볼 수 있는 구도는 우키요에와 유사하다. 예를 들어 우타가와 히로시게(歌川廣重, 1797-1858)의 「가마타의 매화 정원」(1857)^{그림 1-63}을 보면 전경에 큰 매화나무가 있고 중경, 원경으로 순차적으로 매화나무가 작아지고 나무들 사이로 집과 사람이 배치되어 원근감을 느끼게 한다. 나무를 주제로 한 것, 화사한 색채는 두 작품을 유사하게 느끼게 한다. 그러나 히로시게가 매화정원을 근경, 중경, 원경을 통해 자연주의적으로 충실하게 묘사하고 있는 반면에 모네는 중경과 원경의 거리감을 축소해 평면적으로 보이게 하고 무엇보다 모네는 대기의 빛에 대한 주관적인 해석을 순수한 색채로서 표현하는데 중점을 두고 있다. 모네의 「포플러」 연작에서 주목할 만한 것은 대기의 빛을 포착하기 위해 주관적으로 선택한 분홍, 보라, 노랑 등의 감미롭고 순수한 색채다. 모네의 회화에서 대기의 빛은 우키요에의 흔적을 완전히 지운다.

서양미술의 원근법은 근경, 중경, 원경을 분명히 묘사하면서 깊이감을 재현해내지만 우키요에는 나무, 다리 등을 이용해서 근경, 중경, 원경을 압축하거나 동시에 표현한다. 모네의 「석탄 하역하는 사람들」(1875)^{그림 1-64}은 화면 좌우로 크게 다리의 기둥을 배치하고 그 사이

그림 1-61 에두아르 마네, 「철도에서」, 1873, 캔버스에 유채, 93.3×111, 국립미술관, 워싱턴.

그림 1-62 클로드 모네, 「포플러」, 1891, 캔버스에 유채, 93.0×
74.1, 필라델피아미술관, 필라델피아.

그림 1-63 우타가와 히로시게, 「가마타의 매화 정원」, 1857, 목판화, 33.7×21.9, 메트로폴리탄미술관, 뉴욕.

그림 1-64 클로드 모네, 「석탄 하역하는 사람들」, 1875, 캔버스에 유채, 55×66, 오르세미술관, 파리.

로 풍경을 볼 수 있게 했다. 이런 구도는 전통적인 유럽미술에서는 보기 힘들다. 아치 모양의 다리가 화면을 크게 둘러싸고 그 사이로 원경이 보이는 구도는 우키요에에서 흔히 볼 수 있다. 모네는 우키요에의 부감법(俯瞰法)을 활용하여 관람객의 시선을 다리 아래의 노동하는 사람들에게서 원경의 굴뚝 너머로 차근차근 옮겨가게 한다.「석탄 하역하는 사람들」에는 근경, 중경, 원경이 존재하지만 화면의 좌우와 상부를 둘러친 거대한 다리로 화면의 깊이는 차단되고 평면적으로 보인다.「석탄 하역하는 사람들」이 우키요에의 구도법을 도입했다고 하지만 다리 아래에서 인부들이 분주하게 오가며 일하는 산업세계의 풍경은 일본과의 연관성을 훌륭하게 지워낸다. 모네는 다리를 모티프로 한 근대의 풍경을 많이 보여주었다. 19세기 들어 다리가 회화의 주요 모티프로 등장한 것은 교통발달과 건설공법의 발전으로 다리가 많이 건설된 때문일 수도 있지만 우키요에에서 찾은 모티프 때문일 수도 있다. 일본인들은 가정집 연못에도 작은 다리를 설치할 만큼 다리를 좋아했고 유키요에에도 다리가 많이 등장한다. 산업혁명 이후 프랑스에서도 철교와 다리가 많이 건설되었다. 모네는 우키요에의 구도를 독창적으로 재구성하여 산업화된 근대 파리의 모습과 인상주의의 원리를 결합시켰다.「아르장퇴유의 철교」(1873)^{그림 1-65}에서 증기를 내뿜으며 철교를 달리는 기차, 청명한 하늘의 구름, 햇빛으로 반짝거리는 수면 등은 전적으로 인상주의의 주제를 적용한 것이지만 철교를 비스듬한 사선으로 배치하는 구도는 우키요에에서 영향받은 것이다.

카유보트의 「유럽다리」

우키요에의 사선구도는 유럽인들에게 근대성과 결합될 수 있는 풍부하고 다양한 영감을 제공하여 유럽 회화에 막대한 영향을 미쳤다. 인상주의자들은 회화적 깊이를 창조하고 원경으로 빠르게 돌진하여 동적인 흥미를 불러일으키는 우키요에의 급격한 사선구도에 관심을 보였다.

그림 1-65 클로드 모네, 「아르장퇴유의 철교」, 1873, 캔버스에 유채, 60×98.4, 개인소장.

그림 1-66 귀스타브 카유보트, 「유럽다리」, 1876, 캔버스에 유채, 125×180, 프티팔레미술관, 제네바.

또한 사선구도가 만들어 낸 공간과 표면 사이의 끊임없는 상호작용이 유발하는 팽팽한 긴장감이 근대성을 표현하는 데 적합하다고 생각했다. 다리를 모티프로 하여 근대 파리와 우키요에를 연결시켜 근대미술을 탄생시킨 주목할 만한 예는 카유보트의 「유럽다리」(1876)^{그림 1-66}다.

카유보트가 묘사한 유럽다리는 제2제정기의 수상이었던 오스만이 1865-68년 사이에 만든 철제 다리로 산업화된 근대 파리를 상징한다. 유럽다리는 현재에도 생라자르(Saint-Lazare)역 근처에서 볼 수 있다. 「유럽다리」의 구도는 우타가와 히로시게(歌川広重, 1797-1858)의 1858년 작 「에도 100경」 가운데 하나인 「면직물 상점 거리」(1858)^{그림 1-67}를 참조했다.[43] 이 작품의 급격한 사선을 활용한 왜곡된 원근법은 우키요에 특유의 원근법이다. 카유보트는 우키요에의 열렬한 애호가였고 수집도 했다. 「유럽다리」의 급격한 대각선 구도는 우키요에에서 따왔지만 분위기는 전적으로 다르다. 우키요에의 급격한 사선구도는 낭만적인 분위기를 불러일으키지만 「유럽다리」의 급격한 사선구도는 철 난간과 함께 근대성, 남성적인 기백을 표현한다. 사선으로 그려진 다리는 관람객에게 이동하는 느낌을 경험하게 함으로써 근대화된 파리의 힘과 에너지, 역동성을 드러낸다. 카유보트의 「유럽다리」는 당시 파리의 사회상을 솔직하게 보여준다. 「유럽다리」에서 여자에게 말을 거는 남자는 할 일 없이 거리를 소요하는 당시의 전형적인 부르주아 남성의 모습이다. 이 남자는 실제로 대단한 재산가였던 카유보트의 자화상으로 추측된다.[44] 철로 만든 다리, 저 멀리 공장 굴뚝에서 뿜어져 나오는 연기는 산업화의 성공에 대한 프랑스에 대한 자부심을 표현한다.

카유보트는 주로 근대도시를 그렸다. 그는 대로변의 집을 사서 발코니에서 바라보이는 파리의 모습을 그림에 담았다. 카유보트의 「발코니」(1875)^{그림 1-68}에서 근대 파리의 변모된 정경을 바라보고 있는 남자의 뒷모습은 산업화, 근대화에 성공한 프랑스의 자부심, 기백, 힘을

그림 1-67　우타가와 히로시게, 「면직물 상점 거리」, 1858, 목판화, 34×23, 브룩클린박물관, 뉴욕.

그림 1-68　귀스타브 카유보트, 「발코니」, 1875, 캔버스에 유채, 117×82, 개인소장.

그림 1-69　카스파르 다비드 프리드리히, 「안개바다를 바라보는 방랑자」, 1817, 캔버스에 유채,
94.8×74.8, 쿤스트할레, 함부르크.

느끼게 하고 이것은 근대사회의 역동성과 연결된다. 그 남자는 독일 낭만주의 화가 카스파르 다비드 프리드리히(Caspar David Friedrich, 1774-1840)의 「안개바다를 바라보는 방랑자」(1817)^{그림 1-69}의 뒷모습이 보여주는 숭고함을 떠올리게 한다. 프리드리히가 자연의 숭고를 표현하고 있다면 카유보트는 근대사회에 숭고를 부여한다. 프랑스의 회화에서 등을 돌리고 있는 인물은 거의 나오지 않는다. 카유보트가 우키요에의 열성적인 애호가였다는 점을 고려한다면, 등을 돌리고 경의롭게 대상을 바라보는 인물의 구성은 우키요에에서 온 것으로 짐작할 수 있다.

호쿠사이의 판화 「500 나한상 절의 사자이 홀」(1830-32)^{그림 1-70}에서 개방된 격자구조의 건물 옥외에서 사람들이 후지산을 경의롭게 바라보고 있다. 주목해야 할 것은 그림의 주체가 등을 돌리고 있는 인물들이 아니라 그들이 바라보는 대상이라는 점이다. 호쿠사이가 후지산에 무한한 존경과 경의를 보내고 있다면 카유보트는 파리의 근대성에 찬미와 경의를 보내고 있다. 「발코니」의 당당하고 기백 넘치는 남자를 근대화를 이룬 일원 가운데 한 명인 카유보트의 자화상으로 생각할 수도 있다. 카유보트가 바라보는 것은 근대화된 파리의 모습이다. 발코니의 난간 또한 산업발전의 상징인 철로 만들어졌다. 발코니는 전통적인 서양건축에는 없던 것으로 오스만이 벌인 파리 재건축사업에서 처음 등장했다. 호쿠사이의 작품에서 보이는 개방된 격자 구조의 건물 옥외는 발코니와 유사한 역할을 한다. 카유보트는 발코니를 주제로 여러 작품을 제작했다. 철로 만든 발코니의 창살 사이로 풍경이 보이는 구도는 우키요에에서 온 것이다.

인상주의자들은 격자 구조를 근대도시의 풍경과 연결시켰다. 인상주의자들은 등을 돌리고 있는 인물, 격자 구조를 활용한 원경 묘사 등 우키요에의 모티프와 구도법을 즐겨 참조했다. 마네의 「철도에서」에도 등을 돌린 채 창살을 붙들고 있는 아이가 그려져 있다. 그러나 아

그림 1-70　가쓰시카 호쿠사이, 「500 나한상 절의 사자이 홀」, 『후지산 36경』, 1830-32, 목판화, 26×38.7, 메트로폴리탄미술관, 뉴욕.

방가르드 회화에 도전하면서도 전통회화를 항상 염두에 둔 마네는 아이보다 노스탤지어(Nostalgie)에 사로잡혀 있는 듯 불안한 눈빛으로 앞을 응시하는 여인을 강조함으로써 관람객의 눈길이 이 여인에게 먼저 가도록 유도했다.

「생빅투아르산」과 「후지산 36경」

우키요에에 누구보다도 열광적인 반응을 보인 화가는 반 고흐였다. 우키요에는 그에게 영감의 원천이 되었다. 우키요에의 강렬하고 밝은 순색, 화폭의 표면을 존중하는 평면성, 낭만적 취향을 자극하는 이국성은 반 고흐를 매료시키기에 충분했다. 반 고흐는 일본을 햇빛이 이글거리는 이상향으로 상상했다. 그는 일본 대신 선택한 아를에 도착한 후 동생 테오에게 "이 지방은 청명한 분위기와 화사한 색채로 일본만큼이나 아름다워 보인다"[45]라고 편지를 쓰기도 했다. 반 고흐는 우키요에의 조형적 기법이나 구도를 참조해 아를의 풍경을 표현했다. 예를 들어 「랑글루아 다리와 빨래하는 여인들」(1888)^{그림 1-71}에서 화면 높게 그린 다리, 그 아래에서 빨래하는 여인들은 우키요에의 구도를 반영한 것이다. 색채에서도 일본 미술사학자 이나가 시게미(稲賀繁美, 1956-)는 "반 고흐의 푸른색 물과 노란색 다리는 호쿠사이에서 왔다"[46]라고 주장했다.

세잔은 동료화가들이 찬미를 쏟아낸 우키요에를 인쇄물 포스터 같다며 평가절하했다. 존 리월드(John Rewald, 1912-94)는 인상주의자 가운데 르누아르와 세잔은 우키요에의 영향을 받지 않았다고 주장했다.[47] 그러나 현재는 많은 이가 르누아르가 그린 부르주아 여인들의 평범한 가정생활이 우키요에에서 영향받은 주제이고, 세잔의 회화도 자포니즘과 관련된다고 믿는다. 피에르 프랑카스텔(Pierre Francastel, 1900-70)은 세잔에게 미친 자포니즘의 영향력을 무시한 리월드의 연구를 비판하면서 세잔의 「생빅투아르산」 연작은 호쿠사이의 「후지

그림 1-71 반 고흐, 「랑글루아 다리와 빨래하는 여인들」, 1888, 캔버스에 유채, 65×54, 크뢸러뮐러 미술관, 오테를로.

산 36경」에서 영감을 받았다고 주장했다.[48] 조아생 가스케(Joachim Gasquet, 1873-1921)가 쓴 세잔의 전기에 따르면 세잔은 에드몽 드 공쿠르의『우타마로』와『호쿠사이』를 읽었다.[49]

세잔의「자 드 부팡의 밤나무」(1885-86)^{그림 1-72}는 풍경화지만 엄격한 수평과 수직의 기하학적 구성이 화면을 압도한다. 특히 화면 전경에 수직으로 곧게 서 있는 나무 사이로 생빅투아르산이 보이는 구도는 호쿠사이의「호도가야」(1830-32)^{그림 1-73}와 유사한 느낌을 준다. 그러나 호쿠사이가 인간이 자연과 함께 살아가는 모습을 묘사하면서 감미로운 시적 서정성을 자극한다면 세잔은 인간을 배제한 긴장감 넘치는 견고한 기하학적 구성으로 자연의 존엄성을 말하고 있다.

동양에서는 사람이 자연의 일부이지만 서양에서 인간과 자연은 분리된 개념이다. 우키요에는 자연과 더불어 살아가는 사람들의 일상을 보여주지만 세잔은 자연을 회화의 법칙으로 추적한다. 세잔이 자연에서 회화의 모더니즘을 탐구한 것은「목을 맨 사람의 집」을 보면 충분히 알 수 있다. 독일 미술사학자 프리츠 버거(Fritz Burger, 1877-1916)는「목을 맨 사람의 집」의 역삼각형 구도가 히로시게의 작품과 비슷하다는 견해를 밝혔지만,[50] 세잔의 입체적인 구도와 형태, 볼륨감 있는 공간은 우키요에의 색면과 확연히 다르다.

세잔은 환영을 피하면서 견고한 형태를 추구했다. 위에서 언급했듯이 세잔은 윤곽선으로 색면을 만들어내는 우키요에를 인쇄물 포스터 같다고 경멸했다.[51] 세잔은 입방체로 형태를 분석하면서 견고하고 단순한 구성, 공간의 물질화 등으로 화면의 평면성을 유지하고자 했다. 따라서 세잔의 평면은 부피감이 있다. 윤곽선으로 형태를 둘러싸서 색면을 표현하는 것은 고갱의 방식이다. 고갱이 우키요에에 심취했다는 것은 이미 앞에서 확인했다. 고갱의 클루아조니즘은 중세의 스테인드글라스 기법에서 유래한 것으로 알려져 있지만 직접적으로 우키요에에서 영향받았음을 당시 주변 사람들은 물론이고 세잔도 알고 있

그림 1-72 폴 세잔, 「자 드 부팡의 밤나무」, 1885-86, 캔버스에 유채, 71.1×90.1, 인스티튜트 오브 아트(W. H. 던우디 재단), 미네아폴리스.

그림 1-73 가쓰시카 호쿠사이, 「호도가야」, 『후지산 36경』, 1830-32, 목판화, 25.2×37.5, 메트로폴리탄미술관, 뉴욕.

었다. 세잔은 고갱식의 '자포니즘'에 반대했다. 더구나 세잔은 고갱이 자신의 독창성을 훔쳐갈지 모른다고 걱정하기까지 했다. 고갱이 친구인 에밀 슈페네커(Emile Schuffenecker, 1851-1934)에게 "미술은 자연에서 끌어낸 추상"이라고 말한 것은 세잔에게서 발견한 사상의 표현일지도 모른다.[52]

세잔은 "자연은 모든 것을 말한다"라고 했다.[53] 자연의 우위성을 강조하는 것은 불교적 개념이다. 일본의 미술사학자 다나카 히데미치(田中英道)에 따르면 세잔은 졸라의 집에서 불상을 보고 드로잉했으며 불교에 대해 알고 있었다. 사실 세잔이 졸라의 집에서 본 것은 불상이 아니라 일본의 장군상이었는데 그 당시 프랑스인들은 그것을 불상으로 잘못 알고 있었다.[54] 서구인들은 일본인들이 자연과 더불어 살아가는 사람들이라고 생각했다.

에드워드 모스(Edward Morse, 1838-1925)는 1877년의 우에노 박람회를 본 후, "……이 지구에 사는 문명인 가운데 일본인만큼 자연의 모든 형태를 사랑하는 국민은 없다"라고 적었을 정도다.[55] 그러나 자연을 우위에 두는 세잔의 사상이 우키요에와 불교에서 왔다고 단정하면 지나친 과장이다. 세잔의 자연관은 당시 파리에 팽배했던 자연주의 개념을 적극적으로 반영한 것이다. 산업화와 도시화가 급진적으로 진행된 파리에서 자연에 대한 시민의 향수는 점점 깊어져만 갔다. 세잔은 1870년에 "나는 보는 것을, 느끼는 것을 그린다. 그리고 매우 강한 감각을 지닌다"라고 하며 자연에서 감각을 키우고 회화의 본질을 탐구하고자 했다.[56] 세잔의 「생빅투아르산」 연작을 자세히 분석해보면 양식적으로 호쿠사이의 「후지산 36경」과 구도, 모티프, 공간 배치 등에서 유사한 부분을 많이 발견할 수 있다. 「생빅투아르산」 연작 가운데 하나인 「생빅투아르산과 아크 리버 밸리의 육교」(1882-85)^{그림 1-42}을 호쿠사이의 「칼 지방의 미시마 길」(1830-32),^{그림 1-74}「시나노 지방의 수와 호수」(1831년경)^{그림 1-75}와 비교해보면 화면 전경에 나무

그림 1-74 가쓰시카 호쿠사이, 「칼 지방의 미시마 길」, 『후지산 36경』, 1830-32, 목판화, 24.8×
37.5, 메트로폴리탄미술관, 뉴욕.

그림 1-75 가쓰시카 호쿠사이, 「시나노 지방의 수와 호수」, 『후지산 36경』, 1830-32, 목판화,
26×38.4, 메트로폴리탄미술관, 뉴욕.

가 있고 그 뒤로 산이 보이는 구도가 상당히 유사하다는 것을 알 수 있다. 양식상의 유사성은 물론이고 산을 주제로 연작을 제작한다는 아이디어 자체가 호쿠사이에게서 받은 영감일지도 모른다. 세잔과 생빅투아르산 그리고 호쿠사이와 후지산은 유사한 감정으로 연결되어 있다. '생빅투아르'는 '신성한 승리'라는 의미이다. 이 명칭은 1세기에 프로방스의 영웅 마리우스가 야만족의 침입을 물리친 것을 기념하여 붙인 것이다.[57] 아르크 골짜기의 소나무 숲 위로 우뚝 솟아 있는 이 황량한 바위산, 생빅투아르산은 엑상프로방스의 대표적인 상징물로서 생활 속에서 함께하는 친근하면서도 든든한 보호자 그리고 수호자였다. 호쿠사이에게 후지산이 그러했던 것처럼 세잔에게 생빅투아르산은 신성한 존재로 미술의 모티프가 되었다. 일본의 우키요에 작가들은 후지산과 더불어 살아가면서 후지산을 중심으로 일상의 장면을 그렸다. 세잔 역시 청년 시절 잠시 파리에서 살았던 기간을 제외하면 평생을 생빅투아르산 곁에서 보냈다. 그에게 생빅투아르산은 노스탤지어다. 로버트 모리스(Robert Morris, 1931 -)는 세잔의 어린 시절의 기억이 엑상프로방스 주변의 장소에 매여 있으며 따라서 「생빅투아르산」 연작은 깊은 향수를 되찾고 싶은 심리적 투쟁이라고 주장했다.[58]

세잔은 「생빅투아르산」 연작을 그리면서 자신의 무의식 안에 자리 잡고 있는 향수, 기억, 욕망 등을 투영했을 것이다. 혹자는 세잔이 거의 은둔에 가까울 정도로 고향에 머물면서 「생빅투아르산」 연작에만 매달린 것은 고향에 대한 애착과 지방분권주의 사상 때문이라고 해석한다. 세잔이 파리를 떠나 엑상프로방스에 정착할 무렵 파리의 중앙정부는 도시화, 현대화 사업을 추진하면서 중앙집권을 획책하고 있었고, 이것에 대항하여 엑상프로방스에서는 지방분권주의 운동이 일어나고 있었다. 부유한 은행가의 아들이었던 세잔은 정치적 성향을 노골적으로 드러내지는 않았지만 그의 주변 사람들이 좌파 성향의 공화주의자나 지방분권주의자였다는 것을 감안한다면 충분히 그도 그런 생각

을 지녔을 거라고 여겨진다. 필사적으로 모더니즘 미술을 실험했던 세잔이 근대사회의 정치적·사회적 동향에 무관심했다고 말할 수는 없다. 세잔의 「생빅투아르산」 연작은 점점 후기로 갈수록 화면공간을 압축하면서 표면을 드러내는 순수미학적 가치의 실현으로 나아간다.

우키요에가 19세기 프랑스 근대회화에 미친 영향은 광범위하다. 드가는 우키요에의 인물 표현, 구도법 등에 깊은 감명을 받았다. 우키요에에서 인물의 팔, 다리를 자르고 가장자리 구석에 배치하는 등의 구성방법은 드가의 작품에서 잘 활용되었다. 우키요에의 자유로운 구도와 장식적인 색채, 평면적인 색면 등은 추상성을 보여준다. 미술을 위한 미술을 주장하며 형식주의 미학을 강하게 표방한 휘슬러도 우키요에의 찬미자였다. 휘슬러는 추상성을 추구하면서 우키요에의 구도법, 색채의 장식성 등에서 받은 영감을 자신의 작품에 활용했다. 우키요에의 밝은 색채와 부감시점, 탈명암법, 색면 등은 서양미술의 아카데믹한 규범, 원근법, 명암법이 절대진리가 될 수 없다는 아방가르드 미술가들의 확신에 신선한 생기를 불어넣어주었다.

표현주의에서 초현실주의

1905년 동시에 시작된 프랑스의 야수주의와
독일의 다리파는 각자의 미술운동을 지칭하는 용어가 있지만
감성을 표현한다는 점에서 모두 표현주의다.
20세기 미술은 '표현주의'로 시작되었다.

1. 20세기 최초의 미술운동, 야수주의와 다리파

1. 야수주의와 마티스

20세기 들어 프랑스와 독일에서 두 개의 표현주의 운동이 일어났다. 1905년 거의 동시에 시작된 프랑스의 야수주의와 독일 드레스덴에서 시작된 다리파로 이 둘의 감성적 표현이 20세기 미술의 물꼬를 텄다. 프랑스의 야수주의와 독일의 다리파는 각자의 미술운동을 지칭하는 용어가 있지만 넓게 보면 감성을 표현한다는 점에서 모두 표현주의다. 20세기 미술은 표현주의로 시작되었다.

마티스, '단순성' '장식성' '음악성'

1905년 파리의 '살롱 도톤느'(Salon d'Automne) 전시에서 20세기 미술의 시작이 선언되었다. 몇몇 젊은 화가가 강렬한 원색과 거친 붓질로 형태를 무작위적으로 왜곡한 그림을 제7전시실의 벽면에 걸었다. 이 전시에 출품된 앙리 마티스(Henri Matisse, 1869-1954)의「모자를 쓴 여인」(1905)^{그림 2-1}은 객관적 형태묘사 대신 거칠고 본능적인 붓질로 주관적 감성의 격렬함을 보여준다. 이것이 전통적인 초상화와 전적으로 다른 것은 말할 필요도 없고, 19세기 후반의 세잔, 고갱, 반고흐 등의 인물화와 비교해도 파격적이다. 마티스의 회화에서 가장 주목할 만한 것은 냉온대비법이다. 르네상스 이후 수백 년 동안 이어져왔던 명암법은 밝은 곳에 흰색을 더하고, 어두운 곳에 짙은 갈색이나

검정을 섞어 명암의 대비를 만드는 것이었다. 냉온대비법은 밝은 곳은 따뜻한 색을 더하고 어두운 곳에는 차가운 색을 섞어 밝고 어두움을 표현한다. 냉온대비법은 인상주의 이후 시도되어왔지만 마티스의 「모자를 쓴 여인」처럼 솔직하고 적나라하게 사용된 것은 야수주의에 와서다. 순수하고 강렬한 붉고 푸른색의 생동 그리고 거칠고 재빠른 붓질은 화가의 감성과 주관성을 솔직하게 표현하고 있다. 거친 붓질로 감성을 폭발하듯 표현하면서 디테일은 포기할 수밖에 없었지만 형태의 질량감과 견고성은 유지했다. 마티스는 「모자를 쓴 여인」에서 '인상주의자들의 주관성' '세잔의 견고한 구조와 형태의 자율성' '고갱의 강렬한 원색과 색채의 자율성' '반 고흐가 보여준 감성의 자유로운 분출' 등을 결합하여 20세기 미술양식을 제시했다. 이것은 「모자를 쓴 여인」뿐 아니라 야수주의의 특징이다. 무엇보다 우리의 눈길을 끄는 것은 강렬한 순색의 향연이다. 이처럼 20세기 최초의 미술운동은 색채의 자유분방함을 폭발시키며 시작되었다. 우리는 그것을 야수주의라 부른다.

야수주의는 화가들이 성명서를 발표하거나 프로그램을 개발하면서 조직적으로 시작된 미술운동이 아니다. 야수주의라는 명칭도 화가들이 붙인 것이 아니라 미술비평가 루이 복셀(Louis Vauxcelles, 1870-1943)이 한 말에서 유래했다. 1905년 '살롱 도톤느' 전시를 방문한 그는 제7전시실 중앙에 놓인 15세기 르네상스 양식으로 제작된 청동조각을 보고 "야수의 우리 속에 갇힌 도나텔로"라고 말했다. 야수주의의 주요 멤버는 파리국립미술학교 교수 귀스타프 모로(Gustave Moreau, 1826-98)의 문하생들이었던 마티스, 알베르 마르케(Albert Marquet, 1875-1947), 앙리 망갱(Henri Manguin, 1874-1949), 샤를 카무엥(Charles Camoin, 1879-1965), 장 퓌이(Jean Puy, 1876-1960), 그리고 사투 출신 작가들인 모리스 블라맹크(Maurice Vlaminck, 1876-1958), 앙드레 드랭(André Derain, 1880-1954) 그리고 르 아브르 출신의 오톤 프리즈(Otton Friez, 1879-1949), 조르주 브라크(Georges

그림 2-1 앙리 마티스, 「모자를 쓴 여인」, 1905, 캔버스에 유채, 80.6×59.7, 현대미술관, 샌프란시스코.

Braque, 1882-1963), 라울 뒤피(Raoul Dufy, 1877-1953) 등이었다.[1]

1905년 '살롱 도톤느' 전시에서 출발한 야수주의는 이듬해 '앙데팡당'전에 마티스의 「생의 기쁨」(1905-1906)^{그림 2-2}이 출품되면서 절정에 이르렀다. 야수주의는 처음부터 조직적으로 창립된 그룹이 아니었기에 자유로운 창작활동을 원했던 회원들이 각자의 길을 걸으면서 겨우 2년 만에 막을 내렸다. 야수주의 회원들은 각자 고유의 개성대로 작업했지만 야수가 포효하는 듯한 야성적이고 강렬한 순색을 추구했다는 공통점이 있다. 물감 그 자체가 지니는 강렬한 색채의 물질성, 순수한 색채의 보색대비가 보여주는 야만성, 폭력적인 붓질은 색채의 향연이라기보다 색채의 침공이라는 표현이 더 적절할 정도로 당시 미술계에 큰 충격을 주었다. 야수주의는 겨우 2년 정도 지속됐지만 색채의 자율성을 확고히 마련했다는 점에서 20세기에 미친 영향은 대단하다. 야수주의의 대표자는 모더니즘 미학의 발달에 지대한 영향을 미쳤다. 그가 바로 마티스이며 그는 평생 야수주의의 정신을 지켰다.

마티스는 프랑스 북부 출신으로 부모의 간절한 뜻에 따라 파리의 법과대학에 진학했으나 적성에 맞지 않아 결국 포기하고 화가의 길을 걷는다. 아카데미 줄리앙에서 고전주의자 윌리엄아돌프 부그로(William-Adolphe Bouguereau, 1825-1905)에게 전통회화를 배운 마티스는 전통회화에 만족하지는 않았지만 깊이 감동해 아카데미 회화의 보고(寶庫)인 루브르미술관을 다니면서 거장들의 작품을 모사했다. 푸생, 라파엘 등의 작품을 모사하면서 회화의 비례, 규칙, 원리를 익혀나갔다. 또한 그는 17세기의 네덜란드 풍경화 작가인 야코프 판 라위스달(Jacob van Ruysdael, 1628-82), 18세기의 장바티스트시메옹 샤르댕(Jean-Baptiste-Siméon Chardin, 1699-1779)의 작품에 깊이 감명받았다. 마티스는 파리국립미술학교에 진학해서 모로를 사사했고 조르주 루오(Georges Rouault, 1871-1958), 마르케, 망갱 등의 동기생들과 함께 20세기 최초의 미술운동인 야수주의의 문을 열었다. 모로는

그림 2-2 앙리 마티스, 「생의 기쁨」, 1905-1906, 캔버스에 유채, 176.5×240.7, 반스재단, 필라
델피아.

제자들에게 어떤 것도 강요하지 않고 새로운 회화를 자유롭게 실험하도록 고무했다.

마티스는 피사로, 피에르 보나르(Pierre Bonnard, 1867-1947) 등에게서 인상주의의 원리를 익히고 아방가르드 미술을 실험했다. 「후식」(1897)에서 빛을 받아 반짝이는 은식기와 유리잔의 섬세한 묘사는 인상주의와 감미롭고 낭만적인 보나르를 연상시킨다. 또한 진솔하고 소박한 물감의 질감과 회화적 분위기는 샤르댕의 정물화를 떠올리게 한다. 이 작품은 19세기의 낭만적이고 문학적인 화풍을 여실히 반영하지만 「스튜디오의 누드」(1899)^{그림 2-3}는 20세기의 야수주의를 예고한다. 마티스는 「스튜디오의 누드」에서 물감의 물질성과 강렬한 순색의 향연을 확연히 보여주었다. 여인 누드는 빨강색과 주황색으로 배경은 녹색과 파란색으로 칠해 보색대비의 강렬한 순색을 강조했다. 마티스는 이 작품에서 인상주의와 후기인상주의자들의 회화원리를 종합하여 20세기의 새로운 회화를 개척하고 있음을 증명했다. 고갱은 색면으로 색채를 규정했지만 마티스는 본능적이고 거친 붓질로 색채를 대상에서 분리했다. 본능적이고 거친 붓질에서는 반 고흐가 연상되지만 붓질이 만들어내는 짧은 선의 반복에서는 쇠라의 점묘법의 영향도 감지된다. 그러나 쇠라가 매우 침착하고 이성적으로 색점을 구성했다는 점에서 마티스의 야수적인 붓질은 반 고흐에 가깝다. 에너지 넘치는 역동적이고 활발한 붓터치와 폭발하는 듯한 강렬한 색채의 보색대비는 형태를 경시하는 것처럼 보인다. 이 시기는 야수주의가 시작되기 직전이라는 의미로 '선(先)야수주의'라 불린다. 이 시기에 제작된 정물화를 보면 마티스의 관심이 더 이상 인상주의가 아니라는 것을 분명히 알게 된다. 형태를 투박하고 과감하게 표현하는 것과 다시점은 세잔을, 강렬하고 대담한 색채대비는 고갱을, 격정적이고 자유로운 붓질은 반 고흐를 연상시킨다.

마티스는 1904-1905년에 지중해 연안 생트로페(Saint-Tropez)

그림 2-3 앙리 마티스, 「스튜디오의 누드」, 1899, 캔버스에 유채, 65.4×49.9, 이시바시 재단 브리지스톤미술관, 도쿄.

에 체류했고 거기서 신인상주의자 시냐크와 교류했다. 그는 시냐크의 『들라크루아에서 신인상주의까지』를 읽고 그 영향으로 점묘법을 활용한 「사치, 고요, 쾌락」(1904)^{그림 2-4}을 완성했다. 제목인 「사치, 고요, 쾌락」은 보들레르의 시 「여행에의 초대」(L'Invitation au Voyage)에 나오는 후렴 구절에서 따왔다.² 마티스의 「사치, 고요, 쾌락」은 나체의 여인들이 한가롭게 햇빛을 받으며 휴식을 즐기는 이상향을 그린 것으로 현실적인 삶의 고통, 고뇌, 고독, 슬픔은 찾아볼 수 없고 오직 평화와 안락함만이 존재한다. 평온, 경쾌, 낙천, 행복, 기쁨 등의 감정은 마티스의 전 시기를 관통하는 특징이다. 천국이나 이상향 같은 감미롭고 평화로운 풍경 속의 여인 누드는 서양미술사에서 흔히 볼 수 있는 전통적인 주제이고 바로 앞서 세잔도 이 주제로 다수의 「수욕도」를 제작했다. 마티스의 「사치, 고요, 쾌락」은 시냐크에게 큰 감동을 주었고 그는 이 작품을 구입하기까지 했다. 그러나 마티스는 점묘법이 회화의 통일성을 저해한다고 느껴 더 이상 점묘법을 활용하지 않았다. 「콜리우르 창문」(1905)에서 점묘법을 부분적으로 사용하지만 주로 색면을 활용하고 있다. 「콜리우르 창문」에는 원근법이 제대로 적용되어 있지 않고 묽은 물감과 경쾌한 붓놀림은 캔버스의 평평한 표면을 솔직하게 드러낸다. 경쾌한 붓놀림은 찰나적이지만 인상주의처럼 순간적 인상을 표현하는 것이 아니라 본능적 감성을 자유롭게 드러내기 위한 것이었다.

마티스는 「콜리우르 창문」에서 색채를 강조하다 보니 형태와 구도가 희생되었음을 스스로 간파하고 색채를 활용해 견고한 형태와 탄탄한 구조를 완성한 「드랭의 초상화」(1905)^{그림 2-5}, 「마티스의 부인-녹색 띠」(1905)^{그림 2-6} 등을 그렸다. 이 두 작품의 견고한 형태와 볼륨감은 선적 드로잉이나 명암법이 아니라 색채로서 성취되었다. 명암법 대신 사용한 냉온대비법으로 명암에 따른 원근감이 완전히 배제되었고 얼굴의 견고한 형태도 3차원의 실물감 대신 색채의 명도와 채도로 결정되었다. 「마티스의 부인-녹색 띠」에서 얼굴 중앙의 녹색 띠는 얼

그림 2-4 앙리 마티스, 「사치, 고요, 쾌락」, 1904, 캔버스에 유채, 98.5×118.5, 오르세미술관, 파리.

그림 2-5 앙리 마티스, 「드랭의 초상화」, 1905, 캔버스에 유채, 39.5×29, 테이트모던미술관, 런던.

그림 2-6 　앙리 마티스, 「마티스의 부인-녹색 띠」, 1905, 캔버스에 유채, 40.5×32.5, 국립미술관, 코펜하겐.

굴의 일부라기보다 회화의 독립된 형태를 이뤄 화면에 견고하고 구조적인 긴장감을 부여한다. 「드랭의 초상화」에서 눈부신 광선은 물감의 물질성을 바탕으로 견고하고 구조적인 형태를 만든다. 마티스는 냉온 대비법과 물감의 물질성으로 빛을 만들어냈고 동시에 평면성을 성취했다. 마티스가 보여준 견고한 형태감과 평면성의 동시적 성취는 세잔이 이루고자 한 것이다. 마티스는 세잔을 평생의 스승으로 존경했다. 마티스는 "세잔이 정신적으로 지탱해주었고 그에게서 신뢰와 끈기를 얻을 수 있었다"라고 말했다.[3] 마티스는 「마티스의 부인-녹색 띠」 등에서 색채의 순수함과 붓질의 유연성을 견고하고 영속적인 구조 위에 구축하고 있다.[4] 마티스는 1899년부터 1936년까지 세잔의 「목욕하는 세 여인」(Three Bathers)을 소유하고 있다가 프티팔레미술관(Musée du Petit Palais)에 기증했다.[5] 1925년 마티스는 "세잔이 옳다면 나도 옳다. 세잔의 작품 안에는 건축적 법칙이 있다"[6]라고 말하기도 했다. 마티스는 세잔이 탐구한 견고한 형태, 본질적 구조, 회화의 내적 질서를 색채로 성취하고자 했다. 「드랭의 초상화」 「마티스의 부인-녹색 띠」 등은 초상화의 성격을 띠지 않는다. 마티스의 회화에서 중요한 것은 모델이 누구인지, 외모는 어떤지, 성격은 어떤지 등 대상의 개인적인 특성이 아니라 순수한 색채가 만들어내는 구조적 질서다. 인상주의자들이 대기의 빛을 포착하고자 했다면 마티스는 물감으로 빛을 창조하고자 했다. 물감의 강렬한 색채는 광선을 만들어 대기의 빛보다 더 강렬하게 회화적 빛의 존재를 보여준다.

「드랭의 초상화」 「마티스의 부인-녹색 띠」 등에서 드러난 세잔식의 견고한 구성에 대한 마티스의 관심은 리드미컬한 선적 구성에 대한 관심으로 전환되었는데, 「생의 기쁨」(Joie de Vivre, 1906)이 이를 잘 보여준다. 「생의 기쁨」의 처음 제목은 「생의 행복」(Bonheur de Vivre)이었는데 앨버트 반즈(Albert Barnes, 1798-1870) 재단이 제목을 바꿨다.[7] 「생의 기쁨」의 주제는 이상향이고 이는 2년 전의 작품 「사치, 고

요, 쾌락」과 연결된다. 그러나 색점 대신 색면을 활용했고 선적 율동을 강조해 춤과 음악의 리듬처럼 경쾌해졌다. 이상향에서 여유롭게 휴식을 취하는 여인들은 푸생, 클로드 로랭(Claude Lorrain, 1600-82), 샤반 등의 고전회화에서 흔히 볼 수 있고, 특히 둥근 원을 그리며 춤추는 여인들은 앵그르의 「황금시대」(1862)^{그림 2-7}에서 찾을 수 있다. 1904년 '살롱 도톤느'에서 샤반과 세잔의 전시회가 열렸고, 1905년에는 앵그르의 회고전이 열렸다. 마티스는 이 전시들을 봤을 것이다. 「생의 기쁨」의 리드미컬한 선은 음악적 리듬의 가시화다. 앵그르의 취미는 바이올린 연주였고 마티스 역시 바이올린 연주를 상당히 잘했다. 마티스는 앵그르에 대해 음악적인 선의 구사력을 높이 평가했는데, 앵그르를 아카데믹한 환영(幻影)의 진부함에서 벗어나게 한 요인으로 보았기 때문이다.[8] 마티스는 「생의 기쁨」에서 유연하면서도 정교한 선적 리듬을 구사한다. 이로써 입체감 없이도 정확하게 형태를 규정하는데 이는 앵그르에게 영향받은 것이다. 여인들의 포즈도 앵그르 회화를 떠올리게 한다. 「생의 기쁨」이 보여주는 활발하고 경쾌한 순색, 평면성, 단순성, 장식성 등은 마티스 고유의 특징이다. 마티스는 세잔처럼 전통을 존중하면서도 세잔과 다른 방향으로 혁신과 변화를 실험했다. 「생의 기쁨」의 부드러운 선적 리듬은 앵그르, 아르누보, 앙리 드 툴루즈로트레크(Henri de Toulouse-Lautrec, 1864-1901), 고갱 등을 총체적으로 받아들이고 재해석한 것이다.

　　마티스는 1897년 작 「후식」의 주제를 야수주의 화풍으로 번안하여 「붉은색의 조화」(1908)^{그림 2-8}를 제작했다. 「붉은색의 조화」에서 눈에 띄는 것은 생명체처럼 꿈틀거리는 아르누보적 곡선이다. 당시 가정집 가구들은 아르누보적 곡선으로 디자인되었고 포스터도 아르누보적 패턴이 흔하게 사용되었다. 「붉은색의 조화」는 야수주의의 마지막 작품으로 강렬한 붉은색이 물감의 물질성을 드러내고 춤의 율동처럼 탁자에서 벽면을 타고 올라가는 아라베스크 문양의 선이 캔버스의 평면

그림 2-7 　장 오귀스트 도미니크 앵그르, 「황금시대」, 1862, 캔버스에 유채, 46.4×61.9, 하버드
대학미술관, 매사추세츠 케임브리지

그림 2-8 　앙리 마티스, 「붉은색의 조화」, 1908, 캔버스에 유채, 180.5×221, 에르미타쥬미술관,
상트페테르부르크.

적인 표면을 확인시켜준다. 야수주의는 해체되었지만 마티스는 평생 야수주의 정신을 간직했다.

마티스가 평생 보여준 회화적 특징은 단순성 그리고 장식성의 조화다. 마티스는 색채의 제한과 형태의 절제로 단순성을 그리고 리드미컬한 선으로 장식성을 성취했다. 또한 단순성과 장식성은 음악성과 연결된다. 이런 특징을 모두 보여주는 작품이 「춤」(1909-10)^{그림 2-9}과 「음악」(1910)^{그림 2-10}이다. 이 작품은 러시아의 부호 세르게이 슈추킨(Sergei Schukin, 1854-1936)과 이반 아브라모비치 모로조프(Ivan Abramovich Morozov, 1871-1921)에게 의뢰받아 제작한 것으로 벽돌색, 푸른색, 붉은색만으로 매우 단순하게 사람, 전원, 하늘을 표현했다. 명암법, 원근법을 전혀 적용하지 않은 평평하고 단순한 세 개의 면에서 우리는 우주의 만물을 충분히 상상할 수 있다. 마티스는 수집가 슈추킨과 모로조프를 만나기 위해 상트페테르부르크와 모스크바를 방문한 적이 있는데, 이때 러시아 정교회의 비잔틴 미술을 보고 그 평면성과 리드미컬한 곡선, 빛나는 색채 등에 감명받았다. 그렇다고 마티스가 비잔틴 미술의 화려한 금색을 자신의 회화에 반영한 것은 아니다. 마티스가 비잔틴 미술의 영향을 받았다고 거론할 수 있는 특징적인 요소는 없지만 단순성과 빛나는 장식성은 마티스의 영감을 자극했을 것으로 보인다.

마티스는 회화의 리드미컬한 선을 음악의 선율처럼 다뤘다. 회화의 선적 리듬은 청각을 자극한다. 그는 "선은 조화롭게 연주되어야 하고 음악 그 자체로 되돌아가야 한다"[9]라고 말했다. 마티스는 색채의 화합이 음색의 조화와 같다고 생각했고 시각적 리듬으로 청각적 리듬을 재창조하고자 했다. 20세기 화가들은 하나의 감각이 다른 감각의 자극을 불러일으킨다는 공감각(共感覺, synesthesia)을 보편적으로 인식하고 있었다. 마티스의 작품은 색면으로 색채 자체의 존재를 느끼게 하고 선적 리듬으로 청각적 감각을 자극해 음악이 들리는 것 같은

그림 2-9 앙리 마티스, 「춤」, 1909-10, 캔버스에 유채, 260×391, 에르미타쥬미술관, 상트페테르부르크.

그림 2-10 앙리 마티스, 「음악」, 1910, 캔버스에 유채, 260×391, 에르미타쥬미술관, 상트페테르부르크.

효과를 준다. 마티스가 주장한 회화의 음악성은 로베르 들로네(Robert Delaunay, 1885-1941)로 이어지고 칸딘스키에 와서 크게 발전하였다. 이들의 작품도 마티스 특유의 불안도 걱정도 없는 경쾌하고 낙천적인 감성, 풍요로움으로 활기 넘친다.

「춤」(1909-10), 「음악」(1910) 등의 특징은 「생의 기쁨」에서 선취된 것이다. 1906년은 현대미술의 방향이 새롭게 결정되는 해이기도 하다. 마티스가 「생의 기쁨」을 제작, 발표한 그해에 파블로 피카소(Pablo Picasso, 1881-1973)는 「아비뇽의 처녀들」(1907)^{그림 2-40}을 제작하고 있었다. 「생의 기쁨」과 「아비뇽의 처녀들」은 여인 누드가 다수 등장한다는 점에서 공통점이 있지만 형식에서는 차이가 명백하다. 마티스의 「생의 기쁨」의 음향이 울려 퍼지는 듯한 색채의 향연, 유기적이고 리드미컬한 곡선은 칸딘스키의 표현적 추상으로 발전하고, 피카소의 「아비뇽의 처녀들」은 말레비치, 몬드리안 등의 기하학적 추상회화로 발전한다. 피카소가 「아비뇽의 처녀들」을 제작하고, 브라크가 「에스타크의 집」(1908)^{그림 2-42}을 발표하자 파리 미술계의 관심은 색채에서 형태로 급변한다. 야수주의는 자연스럽게 막을 내리고 마티스도 큐비즘(Cubism, 입체주의)의 영향을 받아들인다. 「붉은 화실」(1911), 「금붕어가 있는 실내」(1912)^{그림 2-11}에는 기하학적인 구성, 다시점 등이 도입되어 있다. 이것은 큐비즘의 근본이 되는 세잔에 대한 존경의 표현이기도 하다. 마티스는 색면의 장식성과 단순성을 마지막까지 추구했고 외적 형식에서는 간헐적으로만 세잔과 연결되지만 그는 세잔의 가르침을 잊은 적이 없다. 1931년에 마티스는 지난날을 회상하면서 "얀데 헤엠(Jan de Heem, 1606-84)의 정물화 복사에서 시작해 세잔에게서 끝났다"라고 말했다.¹⁰

마티스는 1941년 암수술을 받은 후 대부분 시간을 병상에서 보냈다. 그림을 그리는 것이 불가능해지자 그는 종이 오리기 작업을 시작했다. 종이에 과슈(수용성의 아라비아고무를 교착제로 넣고 반죽한 묵

그림 2-11 앙리 마티스, 「금붕어가 있는 실내」, 1912, 캔버스에 유채, 140×98, 푸쉬킨미술관, 모스크바.

직한 느낌의 불투명 수채물감)로 색을 칠해 색종이를 만든 후 마티스의 지시대로 조수가 종이를 잘라서 화폭 위에 재배치하는 방식이었다. 종이 오리기 작업은 마티스가 평생에 걸쳐 성취한 미학적 가치를 더욱 발전시켰다. 종이의 단일한 색면은 단순성과 장식성 그리고 평면성을 실현하기에 더 용이했다. 종이 오리기 작업은 건축 작업으로 확장된다. 마티스는 1949년 남프랑스의 방스에 건축된 로사리오 성당^{그림 2-12}의 설계에서부터 실내장식까지 도맡아 종합예술에 대한 그의 원대한 야망을 실현했다. 이때에도 마티스는 평면성, 장식성, 단순성을 핵심으로 삼아 성당을 낙천적이고 경쾌한 리듬이 느껴지는 낙원과 같은 편안한 분위기로 만들고자 했다. 마티스는 예수가 십자가를 지고 골고다로 올라가 책형당하는 각 순간을 묘사한 「십자가의 길 14처」에서도 예수의 수난보다 형식주의적 미학을 더 앞세웠다. 「십자가의 길」은 가톨릭 교회에서 묵상기도에 사용된다. 총14처로 구성되며 성당의 벽면에 제1처부터 제14처까지 붙여두고 신자들이 각 처를 돌면서 예수의 수난을 묵상하며 기도한다. 마티스는 성당의 벽면 한곳에 14처까지 한꺼번에 표시했다. 또한 권위를 나타내는 로마숫자가 아니라 아라비아숫자로 각 처의 번호를 표시했다. 형상은 기초적인 스케치처럼 간략하다. 마티스는 무엇을 하든 자신의 조형적 원칙에서 벗어나지 않았다. 물감의 색채로 빛을 창조하고 극단적으로 단순화한 형태와 순수한 색채, 리드미컬한 선적 구조로 대상을 재현하는 미술에서 벗어나 감흥과 사고를 표현했다. 이를 증명하기라도 하듯 마티스는 1908년 자신이 저술한 『화가의 노트』(*Painter's Notes*)에서 "내가 무엇보다 추구하는 것은 표현이다"[11]라고 밝혔다.

드랭, 블라맹크, 뒤피, '야수주의의 다양성'

마티스는 1904년부터 1905년까지 지중해 연안의 콜리우르(Collioure)에서 드랭과 함께 지냈다. 드랭은 파리 근교의 샤투 출신으

그림 2-12 앙리 마티스, 「로사리오 성당」(내부), 1948-51, 방스.

로 1900년부터 동향의 블라맹크와 밀접하게 교류했다. 마티스, 드랭, 블라맹크는 야수주의를 대표하는 화가다.

드랭은 마티스와 교류하면서 야수주의에 합류했다. 콜리우르에서 함께 지낼 때 그곳에 있던 신인상주의자 시냐크의 영향으로 점묘법을 받아들였다. 드랭은 외젠 카리에르(Eugène Carrière, 1849-1906)를 사사했고, 사설학교인 아카데미 줄리앙에 입학해서 회화수업을 받긴 했지만 마티스처럼 루브르박물관에서 옛 거장의 작품을 모사하면서 회화의 원리를 독학으로 익혔다. 드랭은 작은 색점들로 빛의 효과를 묘사한 쇠라, 시냐크 같은 신인상주의 화가들에게서 영향받았지만 고갱에게 영감을 받은 이후 점차 색점을 쓰지 않고 강렬한 순색의 면과 원시성을 결합시킨다.

둘은 콜리우르에 살면서 서로의 초상화를 그려주었다. 앞에서 이미 살펴본 마티스의 「드랭의 초상화」와 드랭의 「마티스의 초상화」(1905)^{그림 2-13}는 냉온대비법에 따른 강렬한 색채의 순수함을 보여준다. 그러나 마티스가 묽은 물감으로 자유로운 붓질을 강조하고 있는 반면 드랭은 오일을 적게 섞은 묵직한 물감으로 색면을 강조한다. 드랭은 「콜리우르의 나무」(1905)^{그림 2-14}에서 점묘법을 사용하지만 화상 앙브루아즈 볼라르(Ambroise Vollard, 1866-1939)의 도움으로 1906년 3월부터 약 1년 동안 런던에 머물면서 점묘법에서 벗어난다. 드랭이 런던에서 그린 「웨스트민스터 사원」(1906)^{그림 2-15}에서도 색점이 보이지만 「템즈강과 타워 브리지」(1906-1907)에서는 색점과 색면이 절충적으로 사용되었다. 드랭이 런던에서 가장 먼저 발견한 것은 터너였다. 드랭은 블라맹크에게 보내는 편지에서 모네에게는 터너가 지닌 휴머니티가 부족하다고 쓰기도 했다.[12] 드랭이 터너에게 관심을 보인 것은 단지 대기의 묘사만이 아니라 터너의 작품에서 휴머니티적인 특성을 발견했기 때문이다. 드랭은 런던의 템즈강을 화면에 담을 때 터너처럼 대기의 아우라를 포착하고자 했다. 이후 드랭은 점점 분할주

그림 2-13 앙드레 드랭, 「마티스의 초상화」, 1905, 캔버스에 유채, 46×34.9, 테이트모던미술관, 런던.

그림 2-14 앙드레 드랭, 「콜리우르의 나무」, 1905, 캔버스에 유채, 65×81, 개인소장.

그림 2-15 앙드레 드랭, 「웨스트민스터 사원」, 1906, 캔버스에 유채, 81.4×100, 아농시아드미술관, 생트로페.

의 점묘법에서 벗어나 색면으로 통일감을 주는 고갱의 방식에 관심을 보였다. 특히 고갱의 원시성에 집중했다. 드랭은 고갱이 타히티섬에서 완성한 작품을 보며 문명화된 서구와 비문명화된 이국의 결합에 주목 했다. 서구 모더니즘 조형원리에 원시성을 짙게 함축시킨 드랭의 대표 작은 「춤」(1906-1907)^{그림 2-16}이다.

드랭의 「춤」은 고갱의 영향이 두드러지는 작품이다. 강렬한 색채로 칠한 넓은 면적, 이국적인 풍경, 뱀의 형상 등은 고갱에게서 따왔다. 빨강, 보라, 초록, 노랑 색면은 더 이상 신인상주의와 관련이 없다.[13] 「춤」은 로마네스크의 영향을 강하게 받았다. 왼쪽에 있는 빙빙 도는 선들로 채워진 춤추는 형상은 프랑스 로마네스크 조각을 참조한 것이다. 드랭이 실제로 로마네스크 성당을 방문했는지는 알 수 없지만 사진을 보고 구체적으로 파악한 것으로 보인다. 드랭은 중세 조각에 관심이 있었고 춤추는 인물의 손 위에 앉아 있는 새의 깃털 표현은 로마네스크 조각과 유사하다.[14]

「춤」에는 당시 유럽에서 유행하던 아시아 미술의 특성도 함축되어 있다. 19세기 말에서 20세기 초 유럽은 아시아 식민지 개척에 열을 올리고 있었다. 드랭은 런던에 머물고 있을 때 내셔널미술관에서 티치아노의 「바쿠스와 아리아드네」(Bacchus and Ariadne)를 보았고 대영박물관(British Museum)에서 인도의 무희 조각상, 마오리족(Maori)의 마스크와 주술적 오브제를 보았다. 또한 1889년 파리의 기메박물관(Musée Guimet)이 개관하면서 인도네시아, 캄보디아, 아메리카 원주민의 공예품이 전시되었고 고갱이 소유하고 있었던 캄보디아 사원과 마을 등의 사진이 전시되기도 했다.[15] 「춤」에서 잎이 꽃잎 모양인 나무들은 고갱이 소유한 사진에서 본 자바에 있는 보로부두르 사원의 부조를 참조한 것이다.[16] 이 그림의 리드미컬한 댄서들은 이사도라 덩컨(Isadora Duncan, 1877-1927)의 현대무용을 떠올리게 하는 한편 인도네시아의 민속무용을 연상시키기도 한다. 「춤」과 거의 동시에 제작된

그림 2-16 앙드레 드랭, 「춤」, 1906-1907, 캔버스에 유채, 175×225, 개인소장.

마티스의 「생의 기쁨」은 주제에서 유사하지만 마티스가 서구의 신화를 보여준 반면 드랭은 원시사회의 주술제를 보여준다. 마티스가 「생의 기쁨」에서 화면의 질서, 조화, 구성으로 조형적·미학적 가치를 실현하고자 했다면 드랭은 원시성과 본능성에 더 중심을 두었다.

드랭은 야수주의가 막을 내리는 1907년 즈음 색채에서 형태로 관심을 옮겼다. 드랭의 「목욕하는 여자」(1907)^{그림 2-17}는 피카소의 「아비뇽의 처녀들」처럼 기하학적 형태를 보여준다. 원시성에 대한 드랭의 관심은 계속되었다. 그는 파리의 민속박물관에서 접한 아프리카와 오세아니아 미술품에 관심을 보이며 조각작품 「웅크리고 앉은 남자」(1907)를 제작하는 등 형태에 대한 관심을 원시성과 결합시켰다. 드랭은 큐비즘 옹호자이자 화상이었던 다니엘헨리 칸바일러(Daniel-Henry Kanweiler, 1884-1979)와 친분을 맺었다. 1911년경부터는 노골적으로 순색의 사용을 최소화하고 형태를 구조적으로 절제하는 등 큐비즘에 상응하는 조형성을 탐구했다. 형태의 구조, 볼륨감 등에 대한 관심은 궁극적으로 고전주의에 토대를 둔다. 드랭은 결국 1910년대 후반, 힘차게 달리는 현대미술사의 수레에서 뛰어내려 고전주의의 품에 안긴다.

마티스와 드랭이 고전에 대한 존경을 평생 간직한 반면 블라맹크는 전통을 혐오했다. 블라맹크는 전통을 상징하는 에콜 데 보자르, 도서관, 학술원 등의 전통적인 제도와 규범을 불태워야 한다고 주장했다. 야수주의를 프랑스 표현주의라고 한다면 예술이 본능이라고 주장한 블라맹크를 가장 대표적인 화가로 꼽을 수 있을 것이다. 블라맹크는 반 고흐를 존경해 격정적인 붓질로 강렬한 순색을 칠하고자 했다. 그의 바이올린 연주는 수준급이었지만 회화의 음악성을 마티스만큼 고민하지 않았다. 그의 관심은 본능성, 야수성이었고 그가 사용하는 물감 그 자체의 순색은 강렬하다 못해 폭력적으로 보일 정도였다.

블라맹크는 색채에 대한 과도한 열정 때문에 형태를 간과했다. 따

그림 2-17 앙드레 드랭, 「목욕하는 여자」, 1907, 캔버스에 유채, 132.1×195, 현대미술관, 뉴욕.

라서 화면의 구조적 질서와 조화에서는 마티스보다 떨어지는 경향이 있다. 블라맹크의 「드랭의 초상」(1906)^{그림 2-18}을 마티스의 「드랭의 초상화」와 비교해보면 상대적으로 화면구조의 긴장감과 균형이 결여되어 있고 거친 붓질과 물감의 질감이 더 강조되어 있음을 알 수 있다. 블라맹크가 그린 「사투의 집들」(1905)^{그림 2-19}, 「마을」(1906) 같은 풍경화의 특징은 거친 에너지와 격한 생명감이 폭발하는 야성적인 색채와 왜곡되고 변형된 강한 형태다. 야성적인 색채가 던지는 음울한 감각은 삶에 대한 몸부림으로 야수의 포효처럼 받아들여지기도 하는데, 무엇보다도 독일 표현주의와 달리 블라맹크에게 색채는 물감의 존재 그 자체였다. 또한 그의 풍경화는 근경, 중경, 원경의 원근감이 있기는 하나 거리감이 최대한 압축되어 캔버스 표면의 평면성을 유지하고 있다.

블라맹크의 작품 가운데 화면의 질서와 구성의 조화를 보여주는 작품인 「붉은 나무가 있는 풍경」(1906)^{그림 2-20}은 직관적인 선적 리듬이 역동적으로 표현되어 있는 나무 사이로 집이 보이지만 원근감이 최대한 압축되어 있어 평면적이다. 이것은 대기 속의 풍경이라는 점에서 인상주의의 주제와 비슷하지만 블라맹크는 대기의 빛을 포착하는 것이 아니라 물감으로 밝고 강렬한 빛을 창조했다. 이때 블라맹크 특유의 물감의 질감은 색채의 본능적 폭력성보다는 안정적인 빛을 함축하고 있다. 블라맹크의 작품은 1907년 야수주의가 해체될 무렵부터 색채의 본능성이 약화되고 균형 있는 구도와 형태적 구조를 담아낸다. 그러나 이성적이고 논리적인 분석은 체질적으로 블라맹크와 맞지 않았고 1910년대 중반 이후에는 음울하고 무거운 감정을 표출하는 표현적인 구상을 추구하게 된다.

그 외 주요한 야수주의자로는 뒤피를 꼽을 수 있다. 그는 1952년 제26회 베네치아비엔날레 회화 부문 대상을 수상하여 야수주의의 대표적인 화가로 자리매김했다. 뒤피는 모네와 부댕을 배출한 북부 프랑스의 르 아브르 출신으로 인상주의에서 출발하여 야수주의에 가담

그림 2-18　모리스 블라맹크, 「드랭의 초상」, 1906, 카드보드에 유채, 27×22.2, 메트로폴리탄미술관, 뉴욕.

그림 2-19　모리스 블라맹크, 「사투의 집들」, 1905, 캔버스에 유채, 81.3×101.6, 아트 인스티튜트, 시카고.

그림 2-20　모리스 블라맹크, 「붉은 나무가 있는 풍경」, 1906, 캔버스에 유채, 65×81, 국립현대미술관, 퐁피두센터, 파리.

했다. 항상 밝고 가벼운 색채와 스케치하듯 경쾌하고 활달한 선이 뒤피의 특징이었다. 그는 마티스와의 만남을 계기로 1905년 '살롱 도톤느' 전시에 함께 참여하면서 야수주의자로 데뷔한다. 서커스, 투우, 오케스트라, 산책길의 풍경, 해변, 창이 열린 실내 등 일상의 주제를 그리며 쾌락적이고 밝고 경쾌한 삶의 기쁨을 보여주었다. 이 점에서 뒤피는 마티스처럼 전형적인 프랑스 회화의 특징을 공유한다. 뒤피의 선은 인상주의보다 음악가 집안 출신이라는 이력에서 영향받은 듯한데, 음악의 짧은 리듬인 스타카토(Staccato)처럼 보이기 때문이다. 그의 짧은 선적 구성은 청각적 효과를 유도하면서 경쾌한 즐거움, 기쁨 등의 감정을 불러일으킨다.

　　뒤피의 「트루빌의 포스터」(1906)^{그림 2-21}는 가볍고 대담한 색채를 사용하여 야수주의적이지만 포스터의 형태와 문자는 몇 년 뒤 등장하는 큐비즘과 동일한 회화적 효과를 준다. 뒤피도 야수주의가 해체되면서 색채에서 형태로 관심을 전환한다. 뒤피는 야수주의자였지만 큐비즘의 선구자로 변모한 동료화가 브라크를 지켜보면서 야수주의가 끝났음을 체감했다. 뒤피는 브라크가 세잔의 가르침을 따르고자 에스타크를 여행할 때 동행했고 그도 색채에서 형태의 본질적 구조, 공간의 질서 그리고 구성으로 관심을 전환했다. 그러나 음악성이 강했던 뒤피는 형태의 견고성과 공간적 질서를 추구하는 큐비스트가 될 수 없었다. 뒤피는 야수주의 활동 이후에도 회화를 계속 그렸지만, 판화, 직물 패턴디자인, 삽화, 무대디자인 등의 분야로도 활동범위를 넓혔다. 어떤 장르에서든 뒤피는 음악적인 짧은 선을 애용했다. 오늘날 파리의 시립현대미술관을 방문하면 보게 되는 뒤피의 대형벽화 「전기 요정」(1937)^{그림 2-22}은 경쾌하고 가벼운 색채와 선의 리듬으로 전기를 발명한 과학기술의 발전 과정을 보여주고 근대 과학기술에 경의를 표현하고 있다.

그림 2-21　라울 뒤피, 「트루빌의 포스터」, 1906, 캔버스에 유채, 65×81, 국립현대미술관, 퐁피두 센터, 파리.

그림 2-22　라울 뒤피, 「전기 요정」, 1937, 합판에 유채, 1,000×6,000, 시립현대미술관, 파리.

루오, '종교적 빛이 된 물감'

　루오는 마티스와 파리국립미술학교 동기생으로 1905년 '살롱 도톤느' 전시에 출품한 것을 계기로 야수주의자가 되었지만 야수주의의 원리나 원칙에 얽매이지 않았다. 루오의 초기 회화는 야수주의의 특징보다는 어둡고 음울한 내면세계로 우리를 인도한다. 루오의 삶과 예술에 절대적인 영향력을 발휘한 것은 특정한 미술운동이나 그룹이 아니라 오직 수난받는 예수뿐이었다. 루오는 야수적인 붓질과 표현적인 색채로 인간의 깊숙한 내면을 파헤친 20세기의 대표적인 종교화가다. 루오의 초기회화가 보여주는 자유로운 붓터치와 음울하면서도 거침없는 강렬한 색채는 야수주의적이다. 하지만 스테인드글라스 기법에서 차용한 투명한 색채와 검은 윤곽선이 주는 은유적인 신비는 루오만의 독창적인 특징이다.

　루오는 파리 근교 벨빌(Belle Ville)에서 가난한 노동자의 아들로 태어났다. 어린 시절 접했던 가난하고 상처받은 노동자들, 굶주린 아이들, 곡예사들은 그에게 평생 사회적 약자에 대한 깊은 연민을 품게 했다. 루오의 가족은 비록 경제적으로 가난했지만 예술을 사랑하는 사람들이었고, 그는 어렸을 때부터 풍부한 예술적 재능을 뽐냈다. 1891년 파리국립미술학교에 입학해 모로의 제자가 된 그는 처음에는 상징주의적이고 신비주의적인 양식에 관심을 보였다. 루오는 누구보다도 스승 모로를 사랑했고 깊이 존경했다. 그는 1898년 스승 모로가 죽자 엄청나게 충격을 받아 한동안 수도원에서 은둔 생활을 하기도 했다. 그러나 동기였던 마르케 등을 다시 만나 현대미술 운동에 동참할 것을 결심하고 1905년 '살롱 도톤느' 전시에 마티스, 마르케 등과 함께 출품하면서 야수주의 운동을 시작했다. 루오는 운동이나 조직에 큰 관심이 없어 항상 독자적으로 활동했다. 루오는 모로의 죽음으로 내적 변화를 겪으며 독자적인 표현주의적 화풍을 완성했다. 그는 "방향을 바꾼 것, 그것은 툴루즈로트레크, 드가 또는 내가 경험한 현대 작가들의 영향이

아니라 나의 내적 욕구였다"[17]라고 말했다.

루오의 작품은 대략 세 단계로 구분된다. 초기는 1903년경부터 제1차 세계대전이 끝나는 1918년까지, 중기는 1919년부터 제2차 세계대전이 끝나는 1945년까지, 후기는 1945년 이후다. 초기는 야수주의자로서 활동한 시기가 포함된다. 주로 수채화를 그렸고 매춘부에 관심을 보였다. 중기에는 유화로 전환하여 광대를 주제로 많은 그림을 제작했고 후기로 갈수록 종교적인 주제에 몰두했다. 전 시기에 걸쳐 루오가 일관되게 관심을 보인 것은 예수와 고통받는 인간이었다. 그는 예수조차 고통받고 수난받는 인간으로 묘사했다. 루오의 회화는 소재와 테마가 무엇이든 인간에 대한 깊은 사랑이 근원에 자리 잡고 있다.

루오의 인간애는 종교에 근거한다. 루오는 독실한 가톨릭 신자로서 깊은 신앙심을 바탕으로 예술을 탐구했다. 그가 초기에 집중적으로 탐구한 주제는 세상에서 가장 낮은 계급인 매춘부와 광대였다. 매춘부를 주제로 한 루오의 회화는 서양미술사에서 흔히 보는 여인 누드이지만 루오의 누드는 에로틱하거나 감미롭지 않고 추하고 썩어가는 육체다. 그녀들은 부르주아들과 은밀한 관계를 맺는 무용수도 아니고 몽마르트의 이름난 카바레에서 매춘하는 여급도 아니다. 루오의 매춘부는 거리에서, 싸구려 사창가에서, 노동자들에게 몸을 파는 세상에서 가장 낮은 계급의 여인이다. 「거울 앞의 매춘부」(1906),^{그림 2-23} 「여인」(1906) 등의 여인 누드는 짙은 푸른색, 붉은색, 검정색으로 추하게 왜곡되어 있으며 이러한 어둡고 암울한 색조는 그녀들이 직면한 삶의 굴곡을 보여준다.

그녀들은 매춘부임을 의미하는 허벅지까지 올라오는 긴 스타킹을 신고 있고, 거친 붓터치로 추하게 왜곡되어 있으며, 붉은색이 가미된 검푸른 색조로 표현된 짙은 암울함과 우울함 속으로 우리를 끌고 간다. 루오는 거칠면서도 유연하게 겹쳐지는 검은 선으로 밀폐된 공간에서 점점 육체가 썩어들어가고 영혼이 멍들어가는 매춘부의 불행과 부정, 도덕적 타락을 표현하고 있다. 루오는 매춘부를 감상적으로 동

그림 2-23　조르주 루오, 「거울 앞의 매춘부」, 1906, 종이에 수채, 70.0×55.5, 국립현대미술관, 퐁
　　　　　피두센터, 파리.

정하지 않는다. 「거울 앞의 매춘부」는 수치심이나 열등감을 보여주지 않으며 비굴한 교태도 부리지 않는다. 대신에 그녀들은 입을 굳게 다물고 절망에 가득 찬 내적인 분노를 사회로 되돌리고 있다. 매춘부는 성적 상품에 불과하다. 루오의 매춘부는 전통적인 누드의 에로틱한 미 대신 무기력한 표정, 알코올이나 약물에 중독된 듯한 퇴색한 육체로 삶의 절대적인 절망을 드러낸다. 루오는 매춘부를 도덕적 타락의 원흉으로 고발하는 것이 아니라 사회가 만들어낸 죄악의 상징으로 제시하며 이러한 사회구조에 대한 자신의 절망을 드러낸다. 매춘부는 스스로 도덕적으로 타락했다기보다 모순에 가득 찬 사회의 희생자다. 루오는 인간의 비참한 상황을 개인의 문제로 국한시키는 것이 아니라 개인과 사회의 연속성 안에서 파악하고자 했다.

수채화의 투명성과 검은 윤곽선은 루오가 어렸을 때 교육받은 스테인드글라스 기법처럼 회화를 맑고 투명하게 빛나게 한다. 이 빛은 루오가 파리국립미술학교의 도서관에서 탐독한, 렘브란트 복사본 앨범에서 받은 감동에서 기인했다.[18] 19세기 중엽부터 20세기 초까지 매춘부는 회화의 일반적인 주제였다. 특히 루오의 매춘부는 드가의 「목을 닦는 여자」(1898)^{그림 2-24}를 연상시킨다. 거울을 보며 머리를 매만지고 있는 제스처, 몸의 탄탄한 근육, 청색과 붉은색의 보색대비는 드가의 작품과 유사하지만 드가가 평범한 일상을 묘사한 반면 루오는 여인이 타락과 절망의 공간에 있음을 드러낸다.

루오는 우리가 사는 이 세상을 부자와 가난한 자, 거짓과 진실, 죄와 구원 등 가톨릭에 근거한 이원론적인 대립 관계로 파악했다. 따라서 밑바닥 계층의 사람들에게서는 깊은 연민과 사랑을 느꼈고, 사회지배층에게서는 거짓과 기만, 사회적 위선을 보았다. 물론 루오가 대놓고 부자, 지식인, 기득권층을 비난하거나 증오를 퍼붓지는 않았다. 하지만 분노와 혐오감을 분명히 지니고 있었다. 그의 「플로 씨 부부」(1905)에서는 부르주아의 속물성에 대한 혐오가 드러나고 「피고」

그림 2-24　에드가 드가, 「목을 닦는 여자」, 1898, 카드보드에 파스텔, 62.2×65.0, 오르세미술관,
파리.

(1907)^{그림 2-25}에서는 통상적으로 정의의 편이라고 여겨지는 지식인 계층에 대한 분노를 표현했다. 루오는 전형적인 인간 유형을 만들었다. 가난하고 배우지 못해 사회적 계급이 낮은 자는 무조건 선이고, 기득권층은 무조건 악으로 규정했다.

　　루오는 유독 판사를 주제로 많은 그림을 그렸는데, 그 이유는 판사라는 직업에 대한 동경이나 선망 때문이 아니라 판사를 예수를 심판한 자와 동일시하여 경멸, 혐오했기 때문이다. 루오는 인간이 인간을 재판한다는 것 자체에 분노했고 판사, 피고인, 법정을 주제로 삼아 사회의 잘못된 구조를 고발하고자 했다. 루오의 회화 속에서 판사는 힘없고 비참한 사람들에게 힘과 권위를 휘두르는 위압적인 인물로 그려지며 어리석음, 타락, 악을 상징한다. 초기에는 거친 붓터치로 판사의 오만함과 가증스러움을 강조했다. 이후 중기, 후기로 갈수록 차분히 정돈된 붓질로 냉정함과 차가움을 강조하면서 판사에 대한 심리적 거리감을 표현했다. 사회적 사실주의자 도미에도 판사와 변호사를 즐겨 그렸는데, 루오가 판사를 예수를 재판한 부정한 권력자로 치부했다면 「법정의 한 모퉁이」(1864)^{그림 2-26}에서 보듯이 도미에는 인간세계 안에서 판사를 바라보았다. 루오는 현실과 종교의 세계를 분리하지 않고 항상 종교적 관점에서 현실을 바라보았다. 앙드레 말로(Andre Malraux, 1901-76)는 "매번 루오와 도미에를 연계시키는 것을 볼 때마다 놀라곤 한다. 나에게는 그들이 정반대에 위치한 화가로 보이기 때문이다. 도미에에게는 인간의 세계만이 존재한다"[19]라고 말했다.

　　루오의 영원한 주제는 종교였다. 루오는 사람을 그릴 때도 실제 사람을 관찰해서 그리지 않고 대부분 사진이나 기억에 의존했다. 사진에는 시간을 초월하는 영원성이 있고 개개인의 개성을 드러내기보다는 보편적이고 전형화된 모습을 보여준다. 그런 이유로 그의 그림 속의 사람들은 전혀 현실적으로 보이지 않는다. 그는 영원불변한 종교적 진리를 추구하기 위해 시간, 장소, 상황에 따라 시시각각 변하는 현실

그림 2-25 조르주 루오, 「피고」, 1907, 종이에 유채, 76×106, 시립현대미술관, 파리.

그림 2-26 오노레 도미에, 「법정의 한 모퉁이」, 1864, 종이에
흑색 크레용, 펜, 수채, 과슈, 35.9×26.7, 볼티모어미
술관, 볼티모어.

적인 인간의 모습이 아니라 예수의 세계 안에 보편적으로 존재하는 인간의 모습을 재현하고자 했다. 초기작품에서는 붓질의 역동성과 색채로 인물에 활력을 부여했고, 후기로 갈수록 부동성과 정면성으로 인물에 영원성을 부여했다.

　　루오가 그린 인물들의 기념비적인 엄숙함과 영원성은 고대 이집트 미술을 떠올리게 한다. 루오뿐 아니라 동료였던 마티스도 고대 이집트 미술에 매료되었다. 마티스는 『화가의 노트』(1908)에서 "움직임을 정확히 묘사하지 않지만 움직이는 것 같으며, 더 아름답고 기념비적일 수 있다. 고대 이집트 조각을 보아라. 딱딱해 보이지만, 우리는 움직이는 듯하고 생명력으로 가득 차 있는 인체의 이미지를 느낄 수 있다."[20] 루오는 세잔에게서도 영원성과 기념비성을 발견했다. 그는 세잔의 견고한 형태에 감동받았다. 1900년 만국박람회에서 세잔의 그림을 처음 본 루오는 "가능한 세잔을 답습하지 않으면서…… 미술관 예술로서 영원히 지속될 인상주의를 만들어야 한다"[21]라고 강조했다. 루오의 말은 세잔이 "인상주의를 루브르의 것으로 만들고 싶다"라고 하거나 "회화를 푸생처럼 견고하게 만들고 싶다"라고 한 것과 동일한 맥락이다. 루오가 세잔의 영향을 직접적으로 표현하지는 않았지만, 세잔처럼 순간성을 배제하고 불변하는 견고한 이상을 표현하고자 했다. 즉 그가 세잔에게서 받아들인 것은 조형적 가치가 아니라 개념적 가치였다. 루오는 '무언의 예술'을 목표로 했다.[22] 세잔이 생빅투아르산을 수없이 그리면서 현대성을 탐구했다면, 루오는 영원하고 절대적 존재인 예수를 끊임없이 그리면서 현대성을 실험했다.

　　루오의 회화에서 판사는 도미에를, 무용수와 곡예사는 고야, 피카소, 드가, 툴루즈로트레크를, 거친 붓질과 물감의 물질성은 야수주의 동료들을, 견고하고 영원한 형태의 본질 추구는 세잔을 떠올리게 하지만 사실 어느 것 하나도 그들과 유사하지 않다. 루오에게는 어떤 운동이나 사조도 중요하지 않았고 실제로 특정한 사조에 얽매이지도 않았

다. 루오에게 중요한 것은 자신의 재능을 신에게 바치는 것이었다. 루오는 초기 작품 「두 여인」(1906), 「반도네온을 든 광대」(1906)^{그림 2-27}, 「서커스 퍼레이드」(1906)에서 야수주의의 표현적 특성을 보여주지만 마티스, 드랭, 뒤피처럼 순수한 형식주의를 따른 것이 아니라 내적 감성을 표현하기 위한 수단으로 형식을 선택했다. 루오의 회화형식의 변화는 개인의 양식적 발달 과정을 따른다. 초기에 사용한 중첩되어 길게 이어지는 검푸른 선은 매춘부의 풍만한 육체와 광대의 화려한 옷을 고통스럽고 슬프게 묘사하고, 표현적인 붓터치는 관람객의 심리적인 동요를 자극한다. 20세기 초 현대미술의 자유로운 선과 색채의 활력은 무정부주의적인 급진적 사고와 관련되기도 하지만 루오의 회화가 보여주는 사회의 구조적 모순에 대한 분노와 자유에의 갈망은 예수에 대한 깊은 신앙심에서 비롯되었다.

　　루오는 초기에 주로 수채화로 작업했지만 중기 이후부터는 유화로 작업했다. 그가 훗날 "마치 노동자처럼 그림에 덩어리를 덧붙였다"[23]라고 회상할 만큼 후기로 갈수록 물감을 몇 번이고 덧바르는 방법을 주로 사용했다. 그럴수록 캔버스의 물감은 두꺼워지고 색채는 화사하게 밝아진다. 이때 두껍게 발린 물감의 반짝거리는 질감, 빛나는 원색의 생동감 넘치는 대비효과는 물감의 물질성을 드러내기보다 온화하게 시간을 초월하는 영적인 묵상과 같은 느낌을 자아낸다. 루오는 "예술은 오래전 성당의 인물상을 조각했던 위대한 무명의 예술가들이 그랬던 것처럼 헌신적이고 열정적인 고백, 영적 삶을 옮긴 것이어야 한다"[24]라고 주장했다.

　　루오의 후기작품에서 피에로, 무용수, 광대 등은 두껍게 덧발린 물감으로 덩어리져 마치 성당의 입상이나 부조같이 기념비적이고 종교적인 이상과 숭고함을 전달한다. 루오는 주제를 대하면서도 개인적 감정이나 주관적 생각을 표현하기보다 회화의 고유한 법칙, 내적 질서, 견고한 형태와 구성을 따라 보편적인 감정, 즉 영적인 삶을 드러내

그림 2-27 조르주 루오, 「반도네온을 든 광대」, 1906, 수채화와 파스텔, 73×46, 조르주 루오 재단.

고자 했다. 루오는 색채로 견고한 형태를 탐구하면서 야수주의 형식의
대표자가 아니라 렘브란트에 비견될 만한 위대한 종교화가가 되었다.
루오가 무엇을 그리든 그의 모델은 "죽음, 십자가의 죽음까지 복종한
예수"뿐이었다.[25]

2. 독일표현주의와 다리파

20세기 들어 유럽사회는 급변했다. 19세기 산업혁명의 여파로 발
생한 극심해진 빈부격차로 자본가와 노동자의 대립과 갈등이 극심해
지고, 부르주아 계층의 부도덕, 사회구조의 불합리로 폭발한 청년들의
불만과 저항의식이 사회의 근간을 흔들고 있었다. 청년들이 원한 것은
혁명에 가까운 사회 전반의 개혁과 정신의 재무장이었다. 당시 프랑스
는 국력과 경제력이 상승한 반면 독일은 산업혁명에 뒤처지면서 청년
들의 불만이 커져만 갔다. 미술에서도 이러한 저항의식, 고독, 고뇌를
표현하는 운동이 전개되었다. 1905년 독일 드레스덴(Dresden)에서 새
로움을 추구한 청년들의 분출하는 욕구가 반영된 다리파(Die Brücke)
가 조직되었다. 야수주의가 순수하게 현대미술의 조형성을 위한 미학
적 변화에 초점을 맞췄다면 다리파는 불안한 사회에서 느끼는 고뇌와
반항심 그리고 내적 자아를 표출하는 데 집중했다.

다리파와 키르히너

다리파는 프랑스의 야수주의와 거의 동시에 출발한 미술운동이
다. 그러나 야수주의가 파리의 유명한 '살롱 도톤느' 전시에서 집단으
로 출현하여 즉각 주목받으며 화려하게 출발한 반면 1905년에 개최된
다리파의 제1회 전시회는 사정이 궁색해 카탈로그도 발행하지 못했고
조그마한 도시 드레스덴은 국제적으로 전혀 알려져 있지 않았다.

다리파는 에른스트 키르히너(Ernst Kirchner, 1880-1938)가 중

심이 되어 에리히 헤켈(Erich Heckel, 1883-1970), 카를 슈미트로틀루프(Karl Schmidt-Rottluff, 1884-1976)와 함께 창립한 그룹이다. 1906년에는 에밀 놀데(Emil Nolde, 1867-1956)와 막스 페히슈타인(Max Pechstein, 1881-1955)이 회원이 되었고 1908년에는 케이스 판 동언(Kees van Dongen, 1877-1968)도 가입했다. 놀데는 겨우 1년 반 정도 다리파에 가담했는데, 회원 가운데 가장 명성이 높아서 다리파의 핵심 멤버로 인식되고 있다. 그룹의 명칭인 '다리'는 슈미트로틀루프가 제안한 것으로 알려져 있으며 봉건적 관습을 극복하기 위해 혁명적 가치관과 회화를 연결하고자 하는 그들의 의지를 표현한다. 또한 신에게 의지하는 타성을 넘어 인간의 의지로 새롭게 건설한 세상으로 건너가고자 하는 뜻도 있으며 이는 프리드리히 니체(Friedrich Nietzsche, 1844-1900)에게 영향받았다.

20세기 초 독일 사상계에는 합리주의와 실증주의에 실망하면서 근대문명을 비판하고 극복하고자 한 니체의 철학이 반향을 일으키고 있었다. 니체는 "신은 죽었다"라고 선언하며 종래의 기독교 윤리에 기반을 둔 유럽문명을 부정하고 인간이 주체가 되어 자유로운 삶을 보장받는 새로운 사회의 건설을 주장했다. 니체에게 절대적 가치나 도덕 윤리는 존재하지 않는다. 인간은 디오니소스적인 삶을 추구하면서 끊임없이 자기를 극복해야 한다고 주장했다. 니체는 인간이 주체가 되는 새로운 사회의 도래를 디오니소스적인 감성과 본능을 표출하는 예술이 앞당길 수 있다고 생각했다. 니체는 세상의 부조리를 극복하면서 자유로운 삶을 실현하고자 한 실존주의에 영향을 미쳤으며 다리파에도 영감을 주었다.

다리파 작가들은 이성적이고 합리적인 지식을 거부하고 본능 그 자체를 자유롭게 분출하면서 인간이 주체가 되는 새로운 세상의 건설을 꿈꿨다. 그들은 내적 고뇌, 고통, 부조리하고 불합리한 사회구조 등에 대한 반항과 분노를 표출하는 데 집중했다. 야수주의와 쇠라의 점

묘법에 관심을 보였고 반 고흐의 본능적 붓질에 심취했으며 고갱의 원시주의, 강렬한 색채와 토속적인 조각, 도예 등에서 영감을 받았다. 다리파 작가들에게 직접적으로 영향을 미친 사람은 노르웨이인으로 독일에서 활동한 에드바르 뭉크(Edvard Munch, 1863-1944)로 그는 심리적 공포와 불안, 고뇌를 적나라하게 표현했다.

다리파가 추구한 것은 문명의 구속에서의 해방과 자유였다. 다리파 작가들은 제도, 규범, 체제를 만드는 문명은 인간을 옭아매지만 원시사회에서는 인간이 본능에 충실하고 자유롭게 살아간다고 믿었다. 다리파 작가들에게 원시주의는 부르주아 계층에 대한 반항심을 표현하는 데 매우 중요한 요소였다. 그들은 회화, 목조, 목판화, 석판화, 에칭(etching), 포스터 등의 여러 매체와 조형수단으로 형태의 비례를 왜곡하고, 거칠고 암울한 느낌을 주는 강렬한 원색으로 본능적 감정을 적나라하게 표현했다. 그들이 특히 중요하게 생각한 조형수단은 목판화였다. 목판화는 손으로 나무를 툭툭 잘라낸 거친 느낌을 주었으므로 원시주의를 표현하기에 적절했다. 다리파는 활동을 더욱더 활발하게 추진하기 위해 1911년 베를린으로 근거지를 옮겼고 1913년에 해체되었다.

다리파 결성에 가장 적극적이었던 인물은 키르히너였다. 그는 1901년 드레스덴의 왕립공과대학에 입학해 건축학을 전공하여 기하학, 수학, 건축학, 드로잉을 배우다가 자퇴하고 뮌헨의 미술학교에서 회화를 전공했다. 키르히너의 독창성은 독일 중세 고딕미술, 알브레히트 뒤러(Albrecht Dürer, 1471-1528)나 루카스 크라나흐(Lucas Cranach, 1472-1553) 등의 독일 르네상스 미술, 반 고흐의 강렬한 붓질, 쇠라의 점묘법, 야수주의의 강렬한 순색, 아프리카와 오세아니아의 원시미술, 유겐트슈틸(Jugendstil)의 선적 리듬, 뭉크의 신경증적인 불안, 공포, 고뇌 등이 총체적으로 결합해 완성되었다고 할 수 있다. 그의 초기작품 「해바라기와 여인의 얼굴」(1906)^{그림 2-28}에서 여인의 우울하

그림 2-28　에른스트 키르히너, 「해바라기와 여인의 얼굴」, 1906, 하드보드에 유채, 70×50, 버다 컬렉션, 오펜브르크.

고 고뇌에 찬 표정과 두껍게 덧칠한 물감의 묵직한 음울함은 다리파의 특성을 잘 보여준다. 특히 해바라기와 두껍게 칠한 물감의 표면효과는 반 고흐를 연상시킨다. 그러나 반 고흐의 감정적인 붓터치는 무작위로 중첩되는 반면 키르히너가 그은 선들은 각각 독립적으로 존재한다. 이 것은 쇠라의 점묘법을 연구했기 때문이다.

키르히너는 독일인이고 다리파는 독일에서 일어난 운동이다. 프 랑스 미술이 경쾌한 쾌락을 제공하는 장식적 요소가 있다면 독일미술 은 전통적으로 음울한 고뇌가 지배적이다. 이 같은 특징은 키르히너의 「거리」(1908)^{그림 2-29}에서 분명히 나타난다. 「거리」에서 앞으로 다가오 는 인물의 불안하고 무표정한 얼굴, 구불구불한 곡선은 유겐트슈틸과 뭉크의 영향을 받았음을 보여준다. 뭉크의 회화가 세기말적인 불안과 탐미주의를 함축하고 있다면 키르히너의 강렬한 색채와 유겐트슈틸의 선적 구성은 동물성, 야만성을 드러낸다. 또한 키르히너는 유겐트슈틸 을 이끈 헤르만 오브리스트(Hermann Obrist, 1862-1927)에게서 미 술수업을 받아 유켄트슈틸의 구불구불한 곡선을 내적 자아, 감정을 표 현하는 데 활용했다.

키르히너를 비롯한 다리파 작가들은 고뇌와 격렬한 불안을 원시 적인 누드로 표현했다. 그들의 누드화는 전통적인 프랑스 누드화에서 볼 수 있는 고상함으로 포장된 감미로운 에로티시즘이 아니라 원시주 의적인 에로티시즘으로 동물적인 본능을 적나라하게 드러내어 문명의 가식을 벗긴다. 키르히너의 「일본 양산 아래의 소녀」(1909)^{그림 2-30}에 서 위에서 아래로 내려다보는 시점으로 강조된 상반신, 측면으로 과하 게 표현된 엉덩이 그리고 노란색과 파란색이 거칠게 충돌하는 보색대 비는 성적 대상으로서의 에로티시즘을 강조한다. 또한 성적 상품으로 서의 동물성, 본능성을 표현하는 데 다시점이 매우 유용하게 사용되었 다. 세잔의 다시점이 대상의 본질, 형태의 자율성을 위한 것이었다면 키르히너의 다시점은 여인의 몸을 비정상적으로 왜곡시켜 인간 본능

그림 2-29　에른스트 키르히너, 「거리」, 1908, 캔버스에 유채, 150.5×200.4, 현대미
술관, 뉴욕.

그림 2-30　에른스트 키르히너, 「일본 양산 아래의 소녀」, 1909, 캔버스에 유채,
92×80, 노르트라인베스트팔렌미술관, 뒤셀도르프.

에 깊숙이 내재한 동물성, 폭력성, 야만성을 드러내는 수단이다. 색채에서도 야수주의자들이 냉온대비법에 근거한 보색대비로 형식주의의 조형적 가치를 강조한다면 다리파 작가인 키르히너의 보색대비는 사회구조의 불합리, 부조리, 모순을 고발한다.

「일본 양산 아래의 소녀」를 단지 성적 대상으로만 보이게 하는 거친 붓질, 야만적인 보색대비 그리고 성적 기능을 강조하기 위해 왜곡한 신체는 키르히너를 오히려 가해자로 보이게 한다. 일반적으로 키르히너와 다리파 작가들의 야만적 폭력성을 사회구조의 불합리, 부르주아들의 불건전한 도덕에 대한 반항이라고 해석하지만 한편에서는 백인 남성인 다리파 작가들이 인종적 우월감, 여성을 성적 대상으로만 바라보는 가부장적인 시각을 작품에 함축했다고 평가하기도 한다. 가부장적인 사고는 「모델과 자화상」(1910)^{그림 2-31}에서도 드러난다. 뭉크가 여성에 대한 두려움을, 루오가 매춘부에 대한 깊은 연민과 종교적인 사랑을 표현하고자 했다면 키르히너는 여성에 대한 남성의 우월성, 정복감을 보여준다. 이것은 사회의 불합리한 구조와 부르주아들의 부도덕에 반감을 품은 다리파 작가들의 모순적이고 이중적 태도라 할 수 있다.

키르히너를 비롯한 다리파 작가들은 누드화에서 인간 본능의 순수성을 찾고자 했다. 다리파의 누드화는 문명의 허식을 벗어던지고 자연의 본능성, 순수성으로 돌아가자는 자연주의의 반영이다. 키르히너는 「모리츠부르크의 목욕하는 사람들」(1909),^{그림 2-32} 「나무 아래 누드들」(1910) 등에서 자연 속의 누드를 그렸는데 그 평안하고 여유있는 모습이 세잔의 「수욕도」를 연상시킨다. 그러나 「수욕도」가 회화의 조형성에 초점을 맞추고 있다면 키르히너의 회화는 자연과 인간의 조화에 초점을 맞춘다. 서구문명의 기반인 기독교는 인간을 만물의 영장으로 세워 자연을 마음대로 지배할 권리를 주었고 인간은 오랜 세월 문명의 발달을 이유로 자연을 경시하고 훼손했다. 키르히너를 비롯한 다

그림 2-31 에른스트 키르히너, 「모델과 자화상」, 1910, 캔버스에 유채, 150.4×100, 쿤스트할레, 함부르크.

그림 2-32 에른스트 키르히너, 「모리츠부르크의 목욕하는 사람들」, 1909, 캔버스에 유채, 151 ×
199, 테이트모던미술관, 런던.

리파 작가들은 원초적인 자연으로 되돌아가 자연과 조화하는 삶을 이상으로 제시하고자 했다. 다리파 회화에서 누드는 인간 본능의 순수성을 의미한다. 키르히너가 그린 자연 속의 누드는 이상향을 꿈꾸는 마티스의 「생의 기쁨」과 달리 자연과 조화롭게 살아가는 원시인들의 삶을 동경하고 있다. 이러한 태도는 페히슈타인, 헤켈, 슈미트로틀루프 등에서 공통적으로 볼 수 있는 것으로 다리파는 자연 속의 누드에서 근대화와 산업화에 대한 그들의 노골적인 반대와 역겨움을 표하고, 동시에 자연에 완전히 동화된 오염되지 않은 순수한 삶을 촉구한다. 인간 본능의 순수성으로 되돌아가자고 주장하는 것이다. 니체의 영향을 강하게 받은 다리파 작가들은 자연의 본능적이고 원시적인 힘으로 새로운 세계를 건설한다는 희망을 보여주었다.

키르히너는 1911년 다리파의 근거지를 베를린으로 옮기고 거리의 인간군상을 화폭에 담았다. 베를린은 드레스덴보다 더 거대하고 발전한 도시로서 현대미술에 관계되는 여러 미술잡지가 발간되고 진보적이고 혁신적인 전시가 열리는 곳이었다. 키르히너는 자연에서 인간의 본능성, 순수성을 발견했고, 문명의 산물인 대도시에서는 도덕적 타락을 발견했다. 키르히너는 베를린의 거리를 주제로 한 연작에서 대도시의 어두움을 상징하는 매춘부들을 보여준다. 「베를린의 거리 풍경」(1913)^{그림 2-33}에서 키르히너는 매춘부로 대변되는 대도시의 허식과 타락을 재조명하는 동시에 양식적 변화도 꾀했다. 키르히너는 베를린에서 유겐트슈틸과 뭉크의 영향에서 완전히 벗어났으며 당시 파리를 휩쓸고 전 유럽에 전파되었던 큐비즘 양식을 받아들였다. 「베를린의 거리 풍경」은 원근법을 왜곡해 거리를 극단적으로 단축시키고, 거리의 사람들을 신경증적인 날카로운 선으로 표현했다.

그러나 키르히너가 큐비즘을 정확히 이해했던 것 같지는 않고 단지 파편적인 기하학으로 이해한 것 같다. 공간의 압축, 빠른 손짓의 스케치, 날카로운 선은 중세 고딕미술과 큐비즘의 영향이 혼합된 결과물

그림 2-33　에른스트 키르히너, 「베를린의 거리 풍경」, 1913, 121×95, 개인소장.

이다. 최대로 압축된 비합리적인 원근감은 사회의 비합리적인 구조를 은유하는 것처럼 보이고 사람들로 가득 찬 거리나 공간은 제임스 앙소르(James Ensor, 1860-1949)의 회화처럼 내적 긴장감과 불안 심리를 자극한다. 키르히너는 신경쇠약증 환자처럼 부조화된 색채대비, 불안한 색채감각, 날카롭고 뾰족한 선과 과장된 원근법으로 도시의 불안과 절망을 표현했다.

1913년 회원들의 불화로 다리파는 해체되고 그다음 해 제1차 세계대전이 발발하자 키르히너는 주저 없이 참전했다. 니체에게 영향받은 키르히너는 전쟁이 부르주아의 부도덕, 부패 등으로 가득 찬 세상을 무너뜨리고 새로운 세계를 건설하는 계기가 될 것으로 기대했지만 그가 목격한 것은 전쟁의 참혹함뿐이었다. 「군인으로서의 자화상」(1915) _{그림 2-34}에서 미래를 향한 신념은 어디에도 찾아 볼 수 없다. 전쟁의 참상에 떨고 있는 군복 입은 남자는 바로 키르히너다. 키르히너는 전쟁에서 손목이 잘린 부상을 입지 않았는데도 「군인으로서의 자화상」에서 오른팔의 손목이 잘리고 현실의 고통을 감당하지 못해 환각제를 들이마시듯이 담배를 피우며 신경증적인 불안으로 떨고 있는 군인을 자화상으로 표현하고 있다. 왜곡된 공간의 불규칙한 비례와 야만적인 색채는 손목이 잘린 군인의 신경증적 불안, 강박관념, 억압을 극대화한다. 군인 뒤에 있는 나체의 여성은 군인을 상대하는 매춘부 또는 전쟁 중에 남편을 잃고 방황하는 여성으로 보인다. 이러한 여성들은 영화, 회화 등에서 시대적 아픔을 상징한다. 전쟁에서 받은 키르히너의 정신적 트라우마는 손목이 잘리는 신체적 상해 그 이상이었다.

키르히너는 1915년 신경쇠약으로 조기제대하고 1917년 마음의 안정을 찾아 스위스에 삶의 둥지를 마련했다. 1918년 제1차 세계대전이 끝나자 유럽에 평화가 찾아왔고 키르히너도 평화롭고 안정적인 삶을 누릴 수 있었다. 그러나 1933년 아돌프 히틀러(Adolf Hitler, 1889-1945)가 나치의 총통이 되면서 유럽의 평화가 다시 흔들리기 시작했

그림 2-34　에른스트 키르히너, 「군인으로서의 자화상」, 1915, 캔버스에 유채, 69.2×61, 앨런메모
리얼미술관, 오빌린.

고 키르히너에게도 절망적 상황이 찾아왔다. 나치는 1937년 '퇴폐미술전'을 개최하고 현대미술가들을 탄압하기 시작했다. 퇴폐미술가에 포함된 키르히너는 이 같은 절망적 상황을 견디지 못해 결국 자살로써 현실의 고통에서 벗어났다.

놀데와 다리파 작가들

다리파는 1913년에 결국 해체되었다. 회원들은 독자적인 길을 걸으면서 현대미술의 폭을 넓히고 심화하는 데 이바지했다. 가장 뚜렷한 발자취를 남긴 화가는 놀데다. 그러나 놀데는 회원들과의 불화로 1년 반 만에 다리파에서 탈퇴했다. 공식적으로 다리파에 참여한 기간은 짧았지만 그는 평생 다리파의 정신을 회화에 함축했다.

놀데의 본명은 에밀 한센(Emill Hansen)으로 독일과 덴마크 국경지대인 슐레스비히홀슈타인주(Schleswig-Holstein)에서 출생했다. 그곳의 조각학교를 졸업한 후 목공예 기술자로 일하다 1889년 본격적으로 미술을 공부하기 위해 파리로 가 9개월간 머물면서 아카데미 줄리앙에서 수업을 받았다. 그는 파리화단에서 유행하던 인상주의가 부르주아의 한가하고 편안한 여흥, 여유로운 가정에서의 일상, 호기심을 충족시켜주는 에로틱한 누드를 표현하는 것에 실망했다. 독일인으로서 범신론적인 낭만적 풍경화에 익숙했던 놀데가 그러한 인상주의에 어떤 감흥도 느끼지 못한 것은 당연하다. 놀데는 어려서부터 고장의 전설이나 신화, 또는 그 지역의 농부나 어부의 고단한 삶에 관심을 보였다. 놀데에게 북유럽의 광활한 풍경과 개신교는 예술적 영감의 원천이 되었다. 풍경화와 종교화에서 놀데가 보여준 대담하게 왜곡된 형태, 강렬하고 음울한 색채, 그로테스크한 얼굴 등은 다리파의 전형이 되었다.

놀데는 병을 크게 앓고 난 후 1909년부터 20여 점이 넘는 종교적 주제의 작품을 제작했다. 교회의 주문을 받고 제작한 것이 아니라 순

수하게 본인의 의지로 제작한 것이다. 그는 개인적인 신앙심과 자유로운 모더니즘 미술의 형식주의 원리 및 기법을 훌륭하게 조화시켜 루오와 더불어 20세기 최고의 종교화가로 평가받는다. 그는 종교화를 제작하면서 전통을 외면하지 않았다. 놀데는 매우 절친했던 한스 페르(Hans Fehr, 1874-1961)에게 "하나는 새로운 미술에 대한 믿음이고, 또 하나는 옛 예술을 새로운 눈으로 고찰하는 것이다. 나는 옛 예술을 옛 시각으로, 동시에 현대의 시각으로 바라본다"[26]라고 말했다.

놀데가 종교화를 그렸다는 것 자체가 아주 전통적이고 낡은 주제를 현대미술의 눈으로 바라봤다는 의미다. 그래서 놀데의 종교화는 기존의 기독교 회화와 확연히 다르다. 놀데는 종교적 교리를 보여주기보다 인간 삶의 근본적인 고통, 불안, 회의, 고뇌를 종교적 주제에 비유하여 보여주었다. 놀데의 「최후의 만찬」(1909)^{그림 2-35}에서 성배를 든 예수의 투박하고 큰 손, 예수와 제자들의 그로테스크한 얼굴, 격정적이고 강렬한 순색과 보색대비는 극적인 순간에 고조된 감정의 충만함과 긴장감을 극대화하여 전통적인 종교화의 형식적 권위를 부순다. 놀데의 「최후의 만찬」을 레오나르도 다빈치(Leonardo da Vinci, 1452~1519)의 「최후의 만찬」(1495-97)^{그림 2-36}과 비교해보면 그 차이점을 분명히 알 수 있다.

무엇보다 놀데의 예수와 제자는 지극히 가난하다. 예수의 손은 너무나 거칠고 투박하다. 화면의 중심이 되는 예수의 투박하고 큰 손은 그가 노동자계층 출신이라는 것을 강조한다. 다빈치의 「최후의 만찬」에서 예수와 제자들은 견고하고 웅장한 실내에 있고 커다란 식탁 위에는 먹을 것과 마실 것이 충분히 있다. 놀데의 「최후의 만찬」에서 예수와 제자들이 함께 있는 공간은 다락방인지 헛간인지 너무나 비좁아 어깨와 어깨가 부딪히고 있다. 예수와 열두 제자는 가난한 노동자와 다를 바 없이 초라한 행색을 하고 있고 심지어 후광도 없다. 다빈치는 예수를 화면의 중심에 놓아 삼각형 구도로 안정감 있게 권위적인

그림 2-35 에밀 놀데, 「최후의 만찬」, 1909, 캔버스에 유채, 86×107, 국립미술관, 코펜하겐.

그림 2-36 레오나르도 다빈치, 「최후의 만찬」, 1495-97, 회벽에 유채와 템페라, 460×880, 산타 마리아 델레 그라치에 성당, 밀라노.

신성을 보여주는 반면 놀데는 예수를 고통 속에서 두려움과 공포를 느끼는 평범한 사람처럼 표현했다. 예수의 얼굴은 다가오는 형벌에 대한 두려움과 격앙된 감정으로 일그러져 있다. 놀데는 인간의 감성을 지닌 신, 즉 인간과 똑같이 고통, 불안, 두려움을 느끼는 인성(人性)을 지닌 신을 그리며 인간이 주체가 되는 사회를 희망했다. 이것은 니체의 영향으로 놀데는 전통적인 개념, 형식, 미학을 모두 파기하고 본능적인 감성, 열정적 에너지를 바탕으로 한 새로운 조형성을 정립하였다.

　　성경을 보면 예수가 제자들과 마지막으로 식사할 때 두 가지 사건이 일어난다. 첫 번째는 유다의 배신에 대한 예고다. 두 번째는 영성체를 나누며 한 구원의 약속이다. 화가는 두 사건을 하나의 화면에 표현할 수 없으므로 하나의 사건을 그릴 수밖에 없다. 다빈치는 유다의 배신에 대한 예고를, 놀데는 구원의 약속을 재현했다. 다빈치는 예수가 "너희 중에 한 명이 나를 배신할 것이다"라고 말하자 제자들이 놀라며 "그 자가 누구입니까? 저입니까"라고 반문하며 동요하는 극적인 드라마의 정점을 보여준다. 반면에 놀데는 예수가 "이것은 내 몸이니 받아 먹으라" "이것은 내 피이니 받아 마셔라"라고 하며 자신의 희생이 인류를 구원할 것임을 암시하는 상황을 재현했다. 영성체를 통한 구원의 약속은 베네치아 르네상스의 거장 틴토레토(Tintoretto, 1519-94)의 「최후의 만찬」(1592-94)에서도 볼 수 있다. 그러나 틴토레토는 시끌벅적한 잔치에서 포도주와 빵이 영성체로 변하는 광경을 보여주며 물질이 정신으로 바뀌는 것에 초점을 두었다. 즉 다빈치와 틴토레토가 예수의 신성, 기적에 관심을 보인 반면 놀데는 구원의 약속에 초점을 둔 것이다.

　　「최후의 만찬」「성령강림절」(1909)^{그림 2-37} 같은 놀데의 종교화에는 인물들이 빽빽하게 들어차 서로 밀착해 있다. 이것은 앙소르를 떠올리게 한다. 특히 놀데는 앙소르의 작품에 자주 등장하는 가면을 쓴 얼굴을 고찰했다. 그러나 앙소르가 가면을 쓴 사람에 초점을 맞췄다

그림 2-37 에밀 놀데, 「성령강림절」, 1909, 캔버스에 유채, 87×107, 베를린 구 국립미술관, 베를린.

면, 놀데는 「최후의 만찬」 「성령강림절」 등에서 마치 가면을 쓴 듯한 그로테스크한 얼굴로 신비, 고조된 불안, 긴장을 표현했다. 또한 화면의 중앙에 예수와 같은 중심적인 인물을 놓고 그 주변에 부차적인 형상들을 배치하는 구도와 빛나는 색채는 비잔틴 시대의 성상화를 연상시킨다. 놀데는 화면의 중앙에 쏟아지는 빛을 현대미술의 주요한 특징인 물감의 물질성으로 표현하고 있다.

놀데가 「최후의 만찬」 「성령강림절」 등에서 사용한 순색의 냉온 대비법은 17세기 미켈란젤로 메리시 다 카라바조(Michelangelo Merisi da Caravaggio, 1573-1610)와 조르주 드 라 투르(Georges de La Tour, 1593-1652) 등의 극단적인 명암대비만큼 강렬하다. 그러나 놀데는 강렬한 빛을 표현하면서도 명암법을 적용하지 않아 평면적이다. 미술사학자 윌리엄 시저(William Sieger)는 놀데의 원색으로 빛나는 밝고 순수한 색채가 전통회화에서는 마티아스 그뤼네발트(Matthias Graünewald, 1470/1474-1528)의 「부활」(Ressurrection), 현대회화에서는 마티스에서 영향받은 것이라 했다.[27] 놀데와 다리파 작가들은 야수주의를 충분히 알고 있었고 그 영향을 받았다. 놀데의 「최후의 만찬」에서 화면의 중앙을 강렬하게 비추는 눈부신 원색은 물감이 만들어낸 빛으로 직접적으로 마티스의 영향이다.

1908년 12월경에 베를린의 파울 카시레(Paul Cassirer, 1871-1926)의 화랑에서 마티스의 전시회가 열렸는데, 이때 놀데는 베를린에서 아내와 함께 크리스마스를 보내고 있었다.[28] 놀데는 마티스가 물감으로 빛을 창조한 것에 영감을 받았지만 마티스처럼 색채를 조형적·구조적으로 활용한 것이 아니라 격정적인 감정, 종교적 신비감 등 정신적 표현을 위해 사용했다. 고갱, 마티스 등이 색채의 자율성으로 조형예술의 균형과 질서, 미적 가치를 실현하고자 했다면 놀데의 회화에서는 본능적인 감성이 앞선다.

놀데의 가장 대표적인 종교화는 예수의 탄생에서 부활까지를 총

아홉 개의 패널로 구성한 「예수의 생애」(1912)^{그림 2-38}다. 「예수의 생애」에는 중앙에 「십자가 책형」(1912)을 가장 크게 배치하고 좌우로 「탄생」「동방박사」「도마의 의심」「부활」「승천」 등 여덟 개의 패널을 놓았다. 「십자가 책형」^{그림 2-38}에서 매질당한 예수는 십자가에 못 박히는 육체적 고통을 감당하지 못해 몸을 뒤틀고 있고, 손과 발에서는 붉은 피가 뚝뚝 떨어지고 있다. 여기에서 예수는 전지전능한 신의 아들이 아니라 육체적 고통을 이기지 못해 괴로워하는 인간이다. 놀데가 가장 많이 신경 쓴 것은 극도로 고조된 본능적인 감정을 표현하는 강렬한 색채다. 놀데는 극적인 상황을 극대화하기 위해 충돌에 가까운 보색대비를 사용했다. 이는 「예수의 생애」 아홉 개의 패널 중 우측 맨 끝 하단 패널인 「도마의 의심」에서 분명히 나타난다. 자신의 부활을 의심하는 도마에게 예수는 옆구리 상처를 직접 만져보게 한다. 전통 회화에서는 성경의 내용 그대로 도마가 예수의 옆구리를 찔러보는 것으로 묘사하지만 놀데는 예수의 손을 바라보는 것으로 표현했다. 상처를 손가락으로 찌르는 촉각적 긴장감 대신 놀데는 빨강과 초록의 보색대비로 시각적 긴장감을 유발하고자 했다. 강렬한 원색의 보색대비는 시각적으로 극적인 긴장감을 유발한다. 조형의 변화는 단순히 형식의 문제가 아니라 '시대정신'의 변화를 말해준다. 놀데의 기이하게 변형되고 왜곡된 형태, 원시적이고 야만적인 색채, 긴장감을 유발하는 평면적 구조는 전통미학에 대한 도전인 동시에 20세기 초 기성세대가 세운 사회의 체제와 도덕의식에 대한 반감과 저항의식을 드러내는 것이다.

놀데의 종교화는 기독교가 주요한 주제이지만 원시의 주술적 신비가 내재되어 있다. 이것은 니체의 영향이기도 하지만 무엇보다 놀데가 원시사회와 이국에 대한 호기심이 많았기 때문이다. 놀데는 1910년부터 남태평양의 여러 섬을 돌아보며 원시토속문화에 깊은 감동을 받았고, 1913년에는 중국을 거쳐 한국을 방문하기도 했다. 당시 세계에서 가장 가난한 나라에 속했던 한국은 그에게 원시국가였다. 놀데는

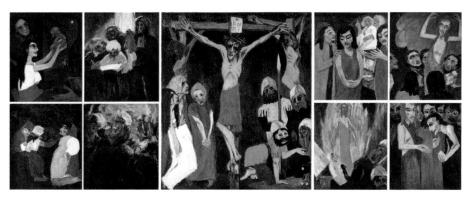

그림 2-38 에밀 놀데, 「예수의 생애」, 1912, 다폭 제단화, 캔버스에 유채, 220×579, 에밀 놀데 재단,
놀데미술관, 뉘키르첸.

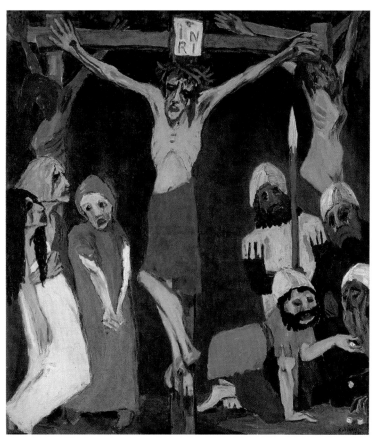

그림 2-38 「예수의 생애」 중 가운데 패널 「십자가 책형」, 1912, 캔버스에 유채, 220×193.5, 에밀
놀데 재단, 놀데미술관, 뉘키르첸.

중국이나 일본과는 다른 한국 고유의 샤머니즘 문화인 장승 등에 관심을 보였고, 한복 입은 사람들이나 장승 등을 드로잉했다.

놀데의 원시성에 대한 관심은 고갱과 비교되기도 한다. 그러나 고갱이 원시성 안에서 풍부한 미적 조형성을 발견한 반면에 놀데는 광기에 가까운 디오니소스적인 열정, 들끓는 에너지의 표현에 집중했다. 놀데가 남태평양제도를 방문했을 때 원주민의 춤을 보고 급히 화구상자에 스케치했던 것을 나중에 다시 그린 「무희 그림이 있는 정물」(1914)과 「황금송아지 둘레에서의 춤」(1910)^{그림 2-39}에는 원시인의 광적인 축제와 기독교적 요소가 결합되어 있다. 놀데는 형태의 변형과 보색대비의 강렬하고 순수한 색채로 서구의 디오니소스적인 감성과 원시성을 결합했다. 「황금송아지 둘레에서의 춤」은 '우상을 섬기지 말라'는 성경의 구절을 재현한 것이지만 열광적인 움직임과 강렬한 색채 그리고 광적인 동작은 원시인의 축제임을 단박에 알 수 있게 한다. 원시토속문화와 생활방식은 놀데에게 또 다른 영감의 원천이 되었다. 형태의 대담한 왜곡, 불꽃같이 타오르는 듯한 강렬하고 순수한 색채는 풍경화에도 반영되었다.

놀데와 다리파 작가들에게 자연은 자아의 원초적 근원의 메타포다. 슈미트로틀루프와 페히슈타인도 자연에서 인간의 원초적인 힘을 발견하고자 했다. 특히 놀데는 1910년대 중엽부터 독일 낭만주의의 범신론적인 관점으로 그가 평생 은둔한 고향의 바다풍경과 집 근처의 정원에서 피어나는 꽃을 그렸다. 놀데는 꽃, 바다풍경 등 자연을 대할 때도 종교적인 숭고함을 느꼈다. 자연의 근원적인 힘은 종교에서의 신적 존재의 힘과 동일하다. 놀데가 자연을 대하는 태도는 원시인이 고목, 바위 등 자연의 내재적인 힘을 신격화하고 숭상하는 것과 유사하다. 놀데는 자연의 생성원리와 북구의 정신성을 회화의 힘으로 변환시켰다.

조형의 변화로 시대정신을 표현한 것은 다리파 작가들의 공통점이다. 풍경화를 주로 제작했던 슈미트로틀루프는 청기사에 합류하여

그림 2-39 에밀 놀데, 「황금송아지 둘레에서의 춤」, 1910, 캔버스에 유채, 87.5×105, 피나코텍 데어 모데르네, 뮌헨.

독일 표현주의의 발전에 이바지했다. 다리파 작가들이 자연에서 발견한 원초적인 자아, 원시적 감성, 미래에 대한 긍정적 확신과 신념 등은 현대미술의 무한한 발전을 예고하는 것이었다. 다리파 작가들은 나치에 퇴폐미술로 낙인찍혀 박해받았지만 전쟁이 끝난 후 1945년에 페히슈타인, 1947년에는 슈미트로틀루프가 베를린 미술학교의 교수로 임용되어 다리파가 현대미술의 주축임을 증명했다.

2. 큐비즘, '공간과 시간의 동시성'

1. 피카소, '큐비즘의 화신(化身)'

피카소는 큐비즘의 창시자로서 20세기 미술을 대표하는 거장이다. 그는 스페인 남부의 말라가(Malaga)에서 미술교사였던 아버지 호세 루이스 블라스코(Jose Ruiz Blasco, 1838-1913)와 어머니 마리아 피카소 로페즈(Maria Picasso Lopez, 1855-1939) 사이에서 태어났다. 피카소는 어머니의 성이다. 어떤 이유인지는 확실치 않지만 1900년 10월경에 파리에 갔다가 그다음 해에 어머니의 성으로 개명한 것으로 알려져 있다. 유럽에서는 성을 바꾸는 것이 그다지 어렵지 않고 평범한 사람들도 쉽게 개명을 한다.

피카소의 작품양식은 청색 시기(1900-1904), 장밋빛 시기(1905-1906), 선(先)큐비즘 시기(1907-1908), 큐비즘 시기(1909-14), 후기큐비즘 시기(1915-) 등으로 분류된다. 일부에서는 여자가 바뀔 때마다 양식도 바뀌기 때문에 페르낭드 시기(1904-12), 에바 시기(1912-15), 올가 시기(1917-24), 마리 테레즈 시기(1924-35), 도라 시기(1935-43), 프랑수아즈 시기(1943-53), 자클린 시기(1954-73)로 구분하기도 한다.

청색시기와 장밋빛 시기
피카소는 어렸을 때부터 그림의 신동으로 불리며 주변을 놀라게

했다. 피카소가 10살 무렵 그린 그림을 보고 깜짝 놀란 아버지가 자신의 화구를 전부 아들에게 물려주고 그 이후로 그림을 그리지 않았다는 일화도 전해진다. 피카소는 무명 시기가 거의 없었다. 1900년부터 1904년까지 파리와 바르셀로나를 오가며 활동한 청색 시기부터 파리 미술계의 주목을 받았다. 청색 시기는 피카소가 몽마르트의 노숙자, 거리의 악사, 노동하는 여인 등 밑바닥 계층의 사람들을 청색 계열의 어둡고 차가운 색조로 표현하여 붙여진 명칭이다. 청색은 묘하고 신비로운 색채다. 제도와 규범을 상징해 유니폼에 많이 사용하는 색채인 동시에 신비와 환상을 자극하는 색채이기도 하다. 청색은 이성적·합리적·현실적 느낌을 주는 동시에 고독, 슬픔, 우울 등의 심리적 감성을 불러일으킨다. 세잔이 현실적·물질적인 색채로 청색을 사용했다면 피카소는 고독, 고뇌, 슬픔, 고통, 암울함, 연민 등의 감성을 표현하는 색조로 청색을 사용했다.

피카소는 청색 시기에 엘 그레코, 고갱, 툴루즈로트레크 등에게 영향받아 음울한 상징적 세계를 탐색했다. 특히 형태를 구축하고 화면을 구성하는 데 엘 그레코의 영향이 지배적이었다. 피카소는 엘 그레코처럼 몸과 팔다리를 여위고 길게 왜곡함으로써 우울하고 비참한 상황에 처한 불행한 사람들의 슬픔, 고뇌, 고통을 시각화했다. 청색 시기의 특징이 가장 잘 드러나는 작품은 「다림질하는 여인」(1904)이다. 피카소는 다림질이라는 힘겨운 노동에 지친 노동자의 비애에 초점을 맞추고 있다. 작품 속의 여인은 오랜 세월 노동하며 살아온 가난한 계층의 고통을 대변한다. 노동의 굴레에 갇힌 이 여인은 엘 그레코의 예수와 닮았다. 예수의 삶은 하느님이 결정한 것이다. 마찬가지로 피카소의 여인이 겪는 고통은 사회적으로 결정된 것이다. 엘 그레코는 「십자가 책형」에서 예수의 육체적 고통과 절망을 표현하기 위해 몸을 여위고 길게 왜곡한다. 이것은 피카소의 「다림질하는 여인」과 매우 유사한 형식이다. 그러나 엘 그레코의 「십자가 책형」에서 예수가 천둥 치는

하늘을 향해 "하느님, 나의 하느님 어찌하여 나를 버리시나이까"라고 절망적으로 외치는 것처럼 묘사된 반면 피카소의 여인은 이미 결정되어버린 운명적 삶에 순종하며 순응하는 듯 하게 보인다. 청색의 우울한 신비는 빈민층 여인을 순교자로 보이게 한다. 청색 시기에 피카소가 그린 굶주리고 비참한 사람들의 모습은 특정 지역 또는 특정 시대에 속하는 것이 아니라 지역, 시대, 인종을 초월한 보편적 모습이다. 가난, 불행, 비참함 등의 굴레에 갇혀 사회적으로 결정된 삶을 견디는 사람들의 절망은 시대와 국가를 초월해 존재해왔고 앞으로 영원히 존재할 것이다.

피카소는 바르셀로나에서의 생활을 완전히 청산하고 1904년 말부터 파리에 정착해 청색 시기를 끝내고 장밋빛 시기의 막을 연다. 장밋빛 시기에 피카소는 화상 볼라르가 그의 작품을 다수 사들임으로써 경제적인 안정을 얻게 된다. 또한 페르낭드 올리비에(Fernand Olivier, 1881–1966)와 연인 사이가 되고 훗날 큐비즘의 옹호자가 된 비평가 기욤 아폴리네르(Guillaume Apollinaire, 1880–1918)와 친해지면서 그의 인생은 그야말로 장밋빛 인생이 된다. 그러나 장밋빛 시기라고 해서 행복과 기쁨을 표현한 것은 결코 아니다. 청색 시기에 공허하고 비현실적인 공간에 놓인 가난하고 고독한 개인을 보여주었다면 장밋빛 시기에는 현실적인 공간 속의 광대, 서커스 곡예사, 가족이나 집단을 표현했다. 작품 속 인물들은 집단을 이루고 있지만 감정을 전혀 교환하지 않을뿐더러 각 캐릭터의 분위기도 우울하고 고독해 전체적으로 청색 시기와 크게 다르지 않다. 「원숭이와 곡예사 가족」(1905)에서 곡예사 가족은 마리아, 요셉, 예수가 함께 있는 성(聖)가족 같은 고전적 주제를 연상시키지만 피카소는 하층민의 우울한 삶을 잔잔히 보여주었을 뿐이다.

1905년 피카소는 연인 올리비에와 함께 떠난 스페인 고졸(Gosol)에서 고대 이베리아 조각을 본 후 양식을 파격적으로 전환한

다. 피카소는 이때부터 인간의 내적 심리보다 순수한 조형성과 미적 형식에 관심을 기울이는데, 이로써 자연스럽게 장밋빛 시기는 종식되었다. 이듬해부터는 디테일의 절제, 견고한 기하학적 형태의 볼륨감과 질량감, 투박한 조형미, 공간과 형태의 상호관계와 밀도 있는 긴장감을 집중적으로 탐구했다. 또한 마티스를 알게 되었는데, 그의 소개로 드랭과 브라크도 만난다. 브라크는 큐비즘의 동반자가 되고 1907년에 칸바일러가 개업한 화랑은 큐비즘의 산실이 된다. 1908년부터 1914년까지 계속된 큐비즘 시기는 나중에 더욱더 상세하게 논할 것이다.

피카소의 신고전주의와 「게르니카」

큐비즘은 제1차 세계대전이 발발하면서 끝났다. 큐비스트인 브라크, 레제는 징집되었고 사회 전체에 불어닥친 전쟁의 공포와 불안은 큐비즘의 동력을 모두 삼켜버렸다. 피카소는 구상회화로 복귀했고 1920년대 초엽에는 '신고전주의 시기'라고 불릴 정도로 고전주의 양식에 집중했다.

1921년 올가 코클로바(Olga Khokhlova, 1918-55)와의 사이에서 아들 폴을 얻은 기쁨과 행복에 피카소는 어머니와 아들을 주제로 여러 점의 회화를 완성했다. 「어머니와 아들」(1921), 「샘가의 여인들」(1921)에서 여인의 의상과 육체는 고대 로마 신화 속 주인공과 유사하게 표현되어 있다. 「어머니와 아들」 「샘가의 여인들」의 주제는 평범하지만 육중한 인물들이 캔버스를 가득 채우고 있어 기념비적·신화적 차원으로 승화한 듯 보인다. 이 작품들은 신화보다도 인류의 평범한 일상이 더 위대하다는 것을 보여준다. 청색 시기부터 두드러졌던 피카소의 특징은 개인적인 사건을 인류의 보편적인 사건으로 변환하는 것이었다. 피카소는 아들의 탄생이라는 그의 개인적인 사건을 고귀하고 기념비적인 양식으로 재구성해 신화로 만들었다. 이 시기의 회화들은 구상이지만 사실적 재현에 얽매이지 않는다. 고전주의 법칙을 적

용하여 견고한 형태와 질량감을 강조한 조각적 양식을 탐구했다. 육체의 견고한 질량감은 전쟁으로 피폐화된 인간 존재의 존엄성을 재건하는 듯하다. 이후 사회 전반에서 전쟁의 상처가 어느 정도 아물고 또한 파리 문화예술계에 초현실주의가 열풍처럼 불어닥치자 피카소는 초현실주의로 관심을 돌렸다. 피카소는「춤」(1925)을 초현실주의 전시회에 출품했다.「춤」의 중앙에는 십자가를 연상시키는 누드가 있고 양편에는 뒤틀리고 해체된 듯한 사지가 중첩된 형태로 놓여 있다.

분석적 큐비즘과 종합적 큐비즘이 혼재된 것 같은 이 형태는 어떤 상징적 의미를 함축하고 있는 것처럼 보여 종종 초현실주의 작품으로 분류된다. 그러나 피카소는 단 한 번도 초현실주의에 영향받았다고 인정한 적이 없다. 실제로「춤」은 초현실주의적이라기보다 종교적이다. 세 형상은 기독교의 삼위일체, 또는 세 명의 동방박사를 떠올리게 한다. 피카소는 무신론자이지만 다른 모든 유럽인과 마찬가지로 생활 깊숙이 침투한 기독교가 무의식을 지배하고 있었으므로 삶의 고뇌와 고통을 십자가 형상으로 표현했다. 피카소는 1930년에「십자가 책형」을 제작하기도 했다. 그의「십자가 책형」은 조형적 형식의 미적 가치에 집중해 종교적 감성을 전혀 불러일으키지 않는다. 마리아를 곤충이 연상되는 형상으로 과장하듯 크게 그리거나 예수를 상대적으로 빈약하게 보일 만큼 작게 그린 데는 피카소의 사적 생활이 영향을 미쳤을 것이라고 해석하기도 한다.

피카소는 1927년 17세의 마리 테레즈 발테르(Marie Therese Walter, 1909-77)를 만나 올가와 결별하고 새로운 삶을 시작했다. 올가와 지루한 이혼소송이 계속되었고 1935년에는 올가가 엄청난 위자료를 요구해 피카소를 지치게 했다. 이목구비도 없이 구석에 숨어 있는 예수의 얼굴은 크레타 조각에서 영감을 받은 것이지만 올가와의 갈등과 대립에 지친 피카소의 자화상일지도 모른다.

피카소는 1937년 작「게르니카」로 전 세계의 주목을 받았

다. 1930년대 유럽은 독일의 히틀러, 스페인의 프란시스코 프랑코(Francisco Franco, 1892-1975), 이탈리아의 베니토 무솔리니(Benito Mussolini, 1883-1945)가 등장한 전체주의의 시대였다. 1937년 파리 만국박람회에 참가한 스페인관을 위해 출품할 작품을 고민하던 때 피카소는 나치가 스페인의 조그만 마을 게르니카를 공격했다는 소식을 접한다. 당시 스페인은 여러 민족이 모인 국가였고 계속된 내전으로 혼란스러운 상황이었다. 프랑코 장군은 이 혼란을 틈타 독일과 이탈리아의 도움을 받아 쿠데타를 일으켜 정권을 장악했다. 바스크 지방의 작은 도시였던 게르니카는 프랑코 군부에 맞선 인민전선정부(공화국)의 세력권이었다. 프랑코를 도왔던 나치 공군이 무차별 폭격을 퍼부어 도시 인구의 3분의 1에 해당하는 1,654명이 사망하고 889명의 부상자가 발생했다.

프랑스 언론은 이 사건을 대대적으로 보도했고, 이 소식을 접한 피카소는 스페인에서 일어난 비극적 사건에 분노하여 이를 주제로 한 달 반 만에 「게르니카」를 완성했다. 이것은 유화이지만 349×775cm의 거대한 크기 때문에 벽화처럼 보이기도 한다. 피카소는 개인적인 분노, 슬픔 등의 표현을 최대한 자제했으며, 매우 절제되고 이성적인 구도를 적용해 객관적으로 사건을 보도하듯이 「게르니카」를 완성했다. 이를 위해 피카소는 보도사진처럼 무채색에 가까운 흰색, 황토색, 검정색 등을 사용했다.

「게르니카」는 세 폭 제단화처럼 세 부분으로 나눠져 있고 각 부분은 고전주의의 삼각형 구도로 구성되어 있다. 왼쪽의 죽은 아이를 안고 통곡하는 여인은 피에타를 연상시키고, 그 위로 잔인한 폭력의 상징인 황소가 위압적으로 묘사되어 있다. 오른쪽에는 화염 속에서 살려달라고 외치며 몸부림치는 인물이 보인다. 화면 중앙에는 삼각형 구도로 게르니카의 상황이 묘사되어 있다. 화면 하단에는 정의를 위해 싸우다 부러진 칼을 쥐고 눈을 뜬 채 죽은 사람이 있고, 그 주위로 큐

비즘적으로 해체된 여러 시체가 쓰러져 있으며, 그들 위에서 말은 고통으로 비명을 지르고 있다. 그러나 삼각형 구도의 정점에서 승리의 여신이 등불을 들고 오고 있다. 「게르니카」는 파시스트들의 폭력에도 인권, 자유, 민주주의, 정의가 실현될 것이라고 단언한다.

「게르니카」에서 통곡하는 여인의 모습은 당시의 연인 도라 마르 (Dora Maar, 1907-97)다. 피카소는 마리 테레즈를 모델로 할 때는 잠자는 뮤즈, 부드럽고 온화한 꿈의 주인공으로 묘사한 반면 도라 마르는 통곡하는 여인, 비극, 슬픔의 상징으로 다뤘다. 이후 도라 마르는 「우는 여자」(1937)의 모델이 되어 피카소의 회화 안에서 시대의 아픔을 보듬었다. 자유와 억압에 대한 저항을 상징하는 「게르니카」는 비극의 예고였지 비극의 치유는 되지 못했다. 결국 나치의 군화에 전 유럽이 짓밟히고 파리까지 점령당했다. 그리고 제2차 세계대전이 발발했다.

전쟁 중에는 자유를 기다리는 것, 생존을 염려하는 것 외에 할 수 있는 게 아무것도 없었다. 기존의 미술운동들도 숨을 죽였다. 길고 긴 전쟁은 5년 만에 연합군의 승리로 끝났고 파리도 독립했다. 전 세계가 새롭게 재편되었고 프랑스에서는 전쟁의 상처를 치유하고 부역자를 청산하는 등 사회혼란을 수습하기 위한 노력이 이어졌다. 피카소는 소르본대학 법대를 졸업한 프랑수아즈 질로(Françoise Gilot, 1921-?)를 만나 새로운 삶을 시작했다. 피카소는 공산당에 입당했으며 정치적인 사건에 계속적으로 관심을 보였고 한국전쟁이 발발하자 1951년에 「한국전쟁」을 발표했다. 이것은 마네의 「막시밀리언 황제의 처형」처럼 고야의 「1808년 5월 3일」에서 구도를 따왔으나 마네의 작품과 달리 전혀 긴장감이 없고 미적 감동도 불러일으키지 않아 혹평을 받았다. 그러나 몇몇 작품이 진부하고 별다른 감흥을 일으키지 않는다고 해서 피카소의 명성이 흔들릴 수는 없었다. 피카소는 「아비뇽의 처녀들」 (1907)^{그림 2-40}을 발표하면서 본격적으로 탐구하기 시작한 큐비즘으로 이미 20세기를 대표하는 '거장 중의 거장'의 반열에 올라 있었다.

그림 2-40 파블로 피카소, 「아비뇽의 처녀들」, 1907, 캔버스에 유채, 233.7×243.9, 현대미술관,
뉴욕.

2. 큐비즘의 시작과 전개

브라크와 피카소는 구별하기 힘들 정도로 동일한 회화원칙과 원리를 가지고 작업하며 큐비즘을 발전시켰다. 브라크와 피카소는 늘 함께 토론하면서 새로운 형식을 실험했다. 큐비즘은 세 단계로 발전했다. 첫 번째 단계는 「아비뇽의 처녀들」 「에스타크의 집」 등에서 보듯이 세잔의 화풍을 발전시킨 큐비즘(1907-1909)이다. 두 번째 단계는 분석적 큐비즘(1910-12)이며, 세 번째 단계는 종합적 큐비즘(1912-14)이다. 큐비즘이라는 용어는 브라크가 에스타크의 풍경을 그린 몇몇 작품을 살롱 도톤느에 출품했을 때 심사위원이었던 마티스가 그의 작품을 '조그만 입방체(큐브)들의 덩어리'라고 말한 데서 유래했다.[29] 야수주의라는 용어를 만들어 낸 비평가 복셀도 브라크 작품을 '큐브'라는 용어로 정의했다.

세잔 화풍의 큐비즘

1907년경부터 파리 미술계의 관심은 색채에서 형태로 옮겨가고 있었다. 야수주의자였던 드랭은 「목욕하는 여자」로 색채에서 형태로 관심이 옮겨갔음을 여실히 보여주었고, 마티스도 「청색 누드」(1907)에서 형태의 양감(量感)과 중량감에 초점을 맞췄다. 화단에 가장 큰 충격을 던진 것은 피카소의 「아비뇽의 처녀들」(1907)이었다. 그러나 처음부터 모두가 피카소가 일으킨 미술의 혁명을 알아본 것은 아니었다. 미술비평가 펠릭스 페네옹(Felix Féneon, 1861-1944)과 화상 볼라르가 가장 먼저 이 작품을 보았지만 제대로 이해하지 못했고, 미술사학자이자 수집가였던 빌헬름 우데(Wilhelm Uhde, 1874-1947)는 여인과 과일이 있는 이 거대한 캔버스에 매료되었으나 이 작품이 던지는 조형적 가치를 제대로 이해하지는 못했다.[30]

「아비뇽의 처녀들」의 여인 누드에는 다시점이 적용되어 있다. 여

인들의 형태는 정면, 측면 등이 한꺼번에 혼합된 기하학적인 단면으로 제시되어 있다. 공간도 부차적인 역할의 배경이 아니라 밀도 있는 덩어리로 형태화·물질화되어 있다. 시인으로서 미술비평을 겸하며 큐비즘를 옹호한 앙드레 살몽(André Salmon, 1881-1969)이 이 그림의 제목을 지었는데, 처음 이 그림을 보았을 때 굉장한 충격을 받았다고 한다. 아비뇽은 사창가의 이름이고 이 여인들은 매춘부다. 관객을 유혹하고 있는 다섯 명의 여인 중 가운데에 있는 두 여인의 에로틱한 자세는 앵그르의「오달리스크」에 나오는 여인 누드의 자세와 유사하다. 1905년 '살롱 도톤느'에서 앵그르 회고전이 열렸고 그곳에서 앵그르의 대표작인「오달리스크」를 본 마티스, 드랭, 피카소가 그와 비슷한 주제의 여인 누드를 화폭에 담았다고 할 수 있다.

　「아비뇽의 처녀들」에서 피카소는 고전에 대한 관심을 버리지 않았지만 백인의 절대적인 이상미를 거부하고 있다. 특히 왼편의 두 여인의 얼굴은 아프리카 가면이나 미술품에서 볼 수 있는 형상과 닮아 있다. 피카소는 에펠탑 근처에 있는 트로카데로박물관(Trocadéro, 인류학박물관)을 자주 드나들었고 아프리카 미술품에 깊은 감명을 받았다.^{그림 2-41}

　1907년경에 트로카데로는 아메리카 원주민, 에스키모 등의 예술품을 많이 소장하고 있었고 일부는 관람객에게 공개했다. 피카소는 아프리카 미술품을 직접 수집하기도 했다. 마티스, 드랭 등의 야수주의 작가와 다리파 작가들도 원시미술에 관심을 보였지만 가장 적극적으로 작품에 활용한 작가는 피카소였다. 특히 피카소는 말로에게 트로카데로박물관에서 처음으로 엑소시즘(exorcism) 주제를 생각했다고 말했다.[31] 피카소는 원시미술에서 무궁무진한 형태적 변형의 가능성을 깨달았음은 물론이고 원시미술이 내포하고 있는 생의 본질에 대한 주술적 신비가 회화의 정신적 힘이 될 수 있다는 것을 발견했다. 피카소에게 아프리카 미술은 신선한 영감으로 작용했다. 그러나 무엇보다 그

그림 2-41 아프리카 가봉의 팡부족 가면, 국립현대미술관, 퐁피두센터, 파리.

에게 회화적 원리를 가르쳐준 사람은 세잔이었다. 대상과 공간의 상호관계, 다시점으로 파악한 형태의 본질은 세잔이 가르쳐준 원리였다. 세잔이 발달시킨 회화적 개념은 큐비즘의 원천이 되었다. 「아비뇽의 처녀들」이 보여준 다시점으로 파악된 인체, 공간의 물질화, 대상과 공간의 상호관계는 모두 세잔의 회화적 원리를 참조한 것이다.

피카소와 브라크는 사물과 배경이 화폭 위에서 재구성되어야 한다고 생각했다. 브라크는 「에스타크의 집」(1908)^{그림 2-42}에서 세잔의 가르침대로 높이의 원근법을 사용하여 가까운 것은 화면 하단에, 멀리 있는 것은 화면 상단에 배치했다. 깊이를 재현하는 전통적인 르네상스의 원근법에서 벗어나 높이의 원근법을 사용하면서 회화는 자연의 환영에서 벗어나 그 자체의 구성과 질서로 이루어진 견고한 고유의 세계로 다시 태어났다. 원근법은 일종의 수학이고 자연을 관찰하는 하나의 방식이다. 르네상스인들은 시각을 더욱 간결하게 정리하기 위해 한쪽 눈은 감고 한쪽 눈으로 세상을 바라보는 방식으로 원근법을 만들었다. 그러나 인간의 두 눈은 여러 사물을 동시에 보고 두뇌는 복잡한 모자이크처럼 세계를 받아들인다. 19세기 중엽부터 과학의 발전과 실증주의 사고의 증진으로 미술가들은 전통적인 원근법이 사물을 정확하게 관찰하는 방법이 아님을 깨달았다. 큐비즘은 세잔을 비롯한 그동안의 여러 성과를 종합하고 발전시켜 회화를 르네상스 이래의 사실주의적 전통에서 해방시켰다.

1907년경 파리 미술계에서 형태에 관심을 보인 건 피카소만이 아니었다. 1907년 '세잔 회고전'이 계기가 되어 젊은 미술가들이 다시 세잔의 가르침을 상기했다. 브라크는 세잔이 말년을 보낸 에스타크를 방문하여 세잔의 회화원리를 적용한 「에스타크의 풍경」 연작을 제작했다. 그중 가장 유명한 「에스타크의 집」을 보면 세잔이 말년에 「생빅투아르산」 연작을 그리며 "모든 자연은 원통, 구, 원뿔로 환원된다"라고 한 말이 들리는 듯하다. 브라크의 「에스타크의 집」은 피카소의 「아

그림 2-42 조르주 브라크, 「에스타크의 집」, 1908, 캔버스에 유채, 73×59.5, 시립미술관, 베른.

비농의 처녀들」보다 부피감과 질량감을 더 많이 지니는 입방체로 구성된다는 점에서 세잔의 지배적인 영향력을 잘 보여준다. 피카소와 브라크는 세잔이 의도한 바를 더욱 과감하게 추진했다. 「에스타크의 집」은 자연을 원뿔, 원통, 구의 입방체 형태로 분석하고 건축적으로 구성한다. 또한 형태가 서로 침투하면서 공간을 물질화하고 있다. 형태의 상호침투는 그동안 전통적인 회화에서 항상 형태에 비해 부차적인 역할을 했던 배경으로서의 공간을 붕괴시키고, 공간에 형태와 똑같은 가치를 부여하면서 물질화하는 것을 의미한다.

브라크의 「에스타크의 집」과 칸바일러가 찍은 사진을 비교해보면 우선 원근법의 해체, 공간의 물질화, 형태의 해체와 재구성이 눈에 띈다. 전통적인 명암법은 거부되었으며 화면의 공간은 물질화되었다. 브라크는 사물의 형태를 기하학적 입방체로 환원하여 대상의 본질에 접근해야 한다는 세잔의 가르침을 충실히 따랐다. 세잔은 리얼리티의 참모습이란 세계를 완전히 파악하려는 화가의 노력으로만 규명될 수 있다고 주장했고 이것을 더욱 발전시킨 브라크는 "그림을 그린다는 것은 더 이상 묘사하는 것이 아니다. ……그림은 자체의 논리와 질서가 있는 독립된 존재다"[32]라고 선언하며 회화 그 자체에서 존재의 이유를 찾고자 했다. 피카소와 브라크는 그 이듬해부터 밀접하게 교류하며 큐비즘으로 혁명을 일으킨다.

분석적 큐비즘과 종합적 큐비즘

피카소와 브라크는 1910년부터 대상을 작은 기하학적 형태로 분해하고 공간에 중첩시켰다. 다시점으로 바라본 형태가 상호관계를 맺도록 재구성한 것이 세잔의 큐비즘이라면 분석적 큐비즘은 다시점으로 파악한 기하학적 입방체를 단면으로 분해하고 해체하여 화면에 재배치한 것이다. 그러므로 이 시기에는 입방체의 부피감과 질량감이 약화되고 결정체로 부서진 형태들이 공간과 상호침투하여 대상과 공간

의 구별이 없어졌다. 어느 것이 사물의 형태인지 공간적 형태인지 구별조차 힘들다. 피카소의 「칸바일러의 초상」(1910), 「볼라르의 초상」(1910)에서 파편화된 인물은 화면 전체에 재배치되어 있다. 그러나 인물의 얼굴과 손 등을 분명히 식별할 수 있어 인물이 중앙에 있다는 것을 알 수 있다. 큐비즘은 회화의 법칙, 내적 질서를 추구하는 고전주의의 전통을 잊지 않는다. 큐비스트들은 세잔의 가르침을 더욱 발전시켜 화가는 눈이 아니라 두뇌로 그려야 한다고 주장했다. 사물은 절대적인 형태로 존재 할 수 없다. 왜냐하면 시점에 따라 형태가 바뀌기 때문이다. 그들은 사물을 다양한 시점으로 파악해서 본질을 분석해야 한다고 강조했다.

큐비즘은 평면성을 지향하지만 2차원과 3차원을 왕래하듯 약간의 볼륨감이 있는 것이 특징이다. 2차원과 3차원을 왕래하는 듯한 것을 파사주(passage)라고 한다. 이 세상의 모든 오브제는 3차원의 형태다. 그것을 캔버스라는 2차원의 평면 위에 옮기기 위해서는 원근법과 명암법이 필요하다. 큐비즘은 원근법과 명암법을 사용하는 대신 대상의 형태를 부수고 회화의 표면 위에 재배치했다. 이렇게 해서 약간의 볼륨감은 있지만 큐비즘이 궁극적으로 성취하고자 한 것은 평면성이었다.

피카소와 브라크는 특히 알파벳이나 숫자를 써 넣는 방법으로 평면성을 실험했다. 브라크의 「포르투갈인」(1911),^{그림 2-43} 피카소의 「나의 귀여운 소녀」(1911-12) 등에서 문자와 숫자는 캔버스의 표면이 평평하다는 것을 분명히 확인시켜준다. 문자는 직접적으로 의미를 전달하는 기능이 있어 그 자체로 리얼리티다. 피카소와 브라크는 자연을 모방하는 역할에서 회화를 완전히 해방시켰지만 추상미술가는 아니었다. 「포르투갈인」은 브라크가 카페의 창 너머로 바라본 포르투갈인을 그린 것으로 알려져 있다. 화면 상단에 쓰인 'BAL' '0,40' 등의 문자와 숫자는 창에 써져 있던 것들로 캔버스 화면이 창처럼 평평하다는 것을 인지시킨다. 피카소의 「나의 귀여운 소녀」는 대상이 부서져 형태를

그림 2-43　조르주 브라크, 「포르투갈인」, 1911, 캔버스에 유채, 81×116. 8, 쿤스트뮤지움, 바젤.

알아볼 수 없지만 'Ma Jolie'라는 글자 때문에 소녀의 초상화라는 것을 짐작할 수 있다. 문자와 숫자는 일루전 대신 기호로써 리얼리티를 전달한다는 점에서 아방가르드인 큐비즘이 리얼리티 전달이라는 회화의 전통적인 역할을 잊지 않고 있음을 알려준다. 피카소와 브라크는 황토색, 갈색 등의 중성적인 색채를 사용하여 색채의 힘을 약화시키고 형태를 강조했다. 이것이 세잔과 차별되는 부분이다.

　　세잔은 공기의 진동을 가시화하면서 색채가 형태를 만들어낼 수 있다는 신념에 따라 청색을 충분히 활용했다. 피카소와 브라크가 색채를 절제한 것은 회화가 자연을 재현하는 역할에서 벗어났다는 것을 분명히 하기 위함이었다. 큐비스트들은 캔버스, 물감, 붓 등의 매체를 존중하면서 회화 자체의 질서와 논리를 정립하는 것이 진정한 회화의 리얼리티라고 생각했다. 그들은 원근법과 명암법 그리고 여러 색채를 사용하여 자연을 정확히 재현하는 대신 리얼리티를 창조하고자 했다.

　　분석적 큐비즘이 계속되면서 타성에 빠질 무렵 피카소와 브라크는 새로운 형식을 실험했다. 그들은 1912년 말부터 캔버스 표면에 여러 사물을 풀로 붙이는 작업을 하기 시작했다. 그것을 '종합적 큐비즘'이라 부른다. '종합적'이라는 수식은 여러 사물의 형태를 조합함으로써 회화의 조형성을 강조하겠다는 태도를 잘 드러낸다. 분석적 큐비즘이 형태를 여러 시점에서 본 단면으로 분해하여 화면에 재구성했다면, 즉 사물의 대상을 여러 단위요소로 분해했다면 종합적 큐비즘은 실제 사물에서 취득한 여러 요소를 종합하여 하나의 형태로 만들어나가면서 화면을 재구성했다. 전통회화가 주변세계를 정확히 묘사해왔다면 종합적 큐비즘은 주변 세계의 여러 사물을 직접 캔버스에 부착한다. 화가들은 신문, 벽지, 노끈 등 실제 사물을 캔버스에 부착한다. 이것을 콜라주(collage)라 부른다. 종합적 큐비즘은 콜라주 기법을 주로 사용하는데 프랑스어로 콜(colle)은 접착제 '풀'을 의미하고 콜라주는 '풀칠' '접착'이라는 뜻이다. 실제 사물을 캔버스에 부착하여 재현과 모사

라는 회화의 역할에 의문을 제기한다. 또한 한 걸음 더 나아가 아예 실제 사물을 화폭에 붙여 자연을 모사하기 위한 노력이 얼마나 헛된 것인지를 보여준다. 큐비스트들은 신문, 벽지, 노끈, 팸플릿 등을 캔버스에 붙이고 거기에 드로잉하거나 때로는 유화물감에 모래를 섞어 사용하기도 했다.

종합적 큐비즘은 회화와 현실의 거리를 없앴다. 전통적인 회화의 기능은 일루전이다. 미술에서 일루전은 '환영'(幻影)으로 번역된다. 환영의 사전적 의미는 '눈앞에 없는 것이 있는 것처럼 보이는 것'이다. 종합적 큐비즘은 실제로 없는 것을 있는 것처럼 보이게 하는 전통적 회화의 역할에서 벗어나 있는 그대로의 실재를 증명했다. 그들은 콜라주 기법으로 실재를 제시함으로써 회화의 리얼리티가 재현이 아니라 기호를 창조하는 것임을 보여주었다. 캔버스에 콜라주된 벽지, 노끈, 신문 등의 사물은 일상의 기능을 완전히 상실하고 회화의 요소로만 기능한다. 종합적 큐비즘에서 사용된 실제 사물은 현실에서의 기능을 완전히 박탈당했기에 자연이나 현실적 삶을 환기하기보다 캔버스의 표면, 선, 면 등의 구성과 조화를 보여준다. 색채도 실제 사물이 부착되기에 분석적 큐비즘 작품보다 더 다양하다.

종합적 큐비즘은 실제 사물과 화가가 그린 것이 중첩되고 종합되어 화면이 복잡하고 모호해져 구상적이면서도 추상적인 효과를 지닌다. 이렇게 리얼리티를 추구하는 회화의 전통을 완전히 거부하지 않으면서 회화의 리얼리티가 무엇인지 질문을 던진다.

큐비즘, '시간과 공간의 동시성의 법칙'

미술사학자 프랑카스텔은 저서 『예술과 기술』에서 "물리, 화학, 수학에도 존재하는 비이성적 원리와 비유클리드 우주를 표현하는 예술의 감성적 해석으로 기하학과 이성적인 것, 상상과 영혼의 근본적인 대립이 사라졌다. ……4차원의 세계를 도입하는 시공은 동시성의 복

합적인 관점을 탐구하고 제시할 수 있는 가능성을 던져주면서 우리 감수성의 한계를 깨뜨렸다"[33]라고 말하면서 예술과 과학기술의 상호관련성을 적극적으로 설파했다.

큐비스트들은 다시점을 활용한 분석과 종합이 회화가 지닌 리얼리티의 실현이라고 믿었다. 형태의 본질을 파악하기 위해 다시점이 필수적이라는 것을 이미 세잔이 제시했지만 큐비스트들은 이것을 시간과 공간의 동시성이라는 4차원의 세계로까지 확장한다. 우리는 흔히 정면으로 바라본 형태만을 생각한다. 그러나 사물이든 사람이든 하나의 형태가 아니라 시점에 따라 여러 형태가 있다. 정면으로 본 모습, 측면에서 본 모습, 위에서 아래로 내려다본 모습, 밑에서 위로 본 모습 등 시점에 따른 모든 형태의 모습이 바로 형태의 본질이고 진정한 리얼리티다. 그러므로 회화는 다시점으로 형태를 파악하고 분석해야 한다.

또한 물질적으로 형태화된 공간과의 상호관련으로 회화의 리얼리티를 추구해야 한다는 것이 큐비스트들의 신념이었다. 알베르 글레이즈(Albert Gleizes, 1881-1953)와 장 메칭거(Jean Metzinger, 1883-1956)는 1912년 출판한 책 『큐비즘에 관하여』에서, "사물은 보이는 그대로가 아니라 있는 그대로 재현해야 한다. 사물을 본질적·절대적 형태로 표현하기 위해 전통적인 명암법이나 원근법을 배제하는 것이다"[34]라고 강조했다.

큐비즘이 전통적인 초점체계에서 벗어나 다시점으로 사물을 분석하여 화면에 시간과 공간을 도입하고자 한 것은 4차원의 세계를 밝힌 과학의 업적을 환기한다. 큐비즘의 열렬한 옹호자였던 아폴리네르는 큐비스트가 다시점으로 시도한 동시성의 표현을 상대성이론에서의 시간과 공간의 4차원 연속체와 비교했고, 여타의 미술비평가들도 큐비즘을 해석하면서 '4차원' '비유클리드 공간' '동시성' 등의 용어들을 사용했다. 그러나 큐비즘과 과학이론을 일대일로 대응시켜 비교하는 것은 무리이고, 피카소도 자신은 과학에 관해 아무것도 모른다며 큐비즘

을 과학이론과 연관시켜 해석하는 것을 비웃었다.

그러나 당대의 정치적·사회적 현상들이 예술에 반영되듯이 과학 기술의 발전도 무의식적으로 예술가들에게 영향을 미쳐 문화예술적 현상으로 나타난다고 보는 것이 타당하다. 미술형식이 시대적 변화를 이끈 과학기술의 영향을 함축하는지 않는지에 관한 문제는 작가 개개 인의 과학이론에 대한 지식과는 별개다. 미술가들이 의식하든 의식하 지 못하든 간에 미술은 항상 당대의 주도적인 개념과 사고를 반영하기 마련이다.

르네상스 시대의 미술은 르네상스 시대를 반영하고 20세기 미술 은 20세기의 사회적인 여러 현상을 반영한다. 르네상스 시대에 미술은 수학, 기하학, 해부학 등 과학의 영향을 받아 정확한 재현을 위해 일루 전 기법을 엄청나게 발전시켰다. 르네상스 미술가들은 기하학과 대수 학의 발달에 힘입어 원근법과 명암법을 개발해낼 수 있었다. 큐비스트 들은 공간과 시간이 상대성을 지닌다는 학설이 대두된 20세기 과학이 론을 참조해 원근법과 명암법이 더 이상 유효하지 않다고 확신했으며, 이를 바탕으로 회화의 리얼리티를 새롭게 탐색했다.

시간과 공간의 동시성을 추구하는 큐비즘은 수학자 헤르만 민코 프스키(Hermann Minkowski, 1864-1909)가 1908년에 발표한 논문 「공간과 시간」(Raum und Zeit)과 유사한 측면이 있다. 이 논문에서 민 코프스키는 공간과 시간이 분리되지 않고 하나의 연속체로 존재하는 4차원의 세계라고 발표했다. 자연의 절대적이고 본질적인 형태를 추 구하고 다시점으로 형태를 파악함으로써 화면에 시간과 공간을 도입 하는 것은 빌헬름 뢴트겐(Wilhelm Röntgen, 1845-1923)의 X선 발견, 비유클리드 기하학의 등장 같은 과학의 발전과 무관하지 않다. 앙리 베르그송(Henri Bergson, 1859-1941)의 시간과 지속 개념, 에너지로 변하는 물질 개념도 비가시적인 세계를 가시화하고자 하는 미술에 영 향을 미쳤다. 과학이 눈에 보이지 않는 세계를 탐구하는 것이라면 미

술도 다르지 않다. 과학자들이 실험으로 논리적으로 증명한다면 미술가들은 직관적인 방식으로 조형적 형태를 탐구하는 것이 차이점이다.

큐비즘은 젊은 미술가들에게 급격히 확산되면서 과학기술의 발전이 낳은 시대적 특성인 현대성을 탐구하는 미학으로 발전했다. 일부 큐비즘 작가는 기계를 미적 조건 이상으로 간주하면서 기계의 속도, 활기찬 에너지의 발산, 기계의 구조 등을 현대미술의 특징적인 이미지로 채택하여 실험하고자 했다.

3. 들로네와 레제, '큐비즘과 현대성'

1911년경부터 큐비즘은 '앙데팡당'전을 계기로 파리 미술계 전반으로 확산되어 많은 지지자와 동조자를 얻게 되었고 전 유럽으로 빠르게 전파되었다. 주요 작가로는 후안 그리스(Juan Gris, 1887-1927), 페르낭 레제(Fernand Léger, 1881-1955), 로베르 들로네(Robert Delaunay, 1885-1941), 프란티셰크 쿠프카(František Kupka, 1871-1957), 프란시스 피카비아(Francis Picabia, 1879-1953), 알베르 글레이즈(Albert Fleizes, 1881-1953), 로제 드 라 프레즈네(Roger de la Fresnaye, 1885-1925), 알렉산드르 아키펭코(Alexander Achipenko, 1887-1964), 자크 비용(Jacques Villon, 1875-1963), 마르셀 뒤샹(Marcel Duchamp, 1887-1968), 레이몽 뒤샹비용(Raymond Duchamp-Villon, 1876-86) 삼형제 등이다. 주요 큐비즘 이론가로는 아폴리네르, 살몽, 모리스 레이날(Maurice Raynal, 1884-1954) 등이 있다.

큐비즘은 '앙데팡당'전이나 파리 근교인 퓌토에서 결성된 그룹 '황금분할'(Section d'Or) 등을 중심으로 활동하면서 유능한 작가를 많이 배출했다. 큐비즘의 신진 세대로서 가장 주목받은 미술가는 그리스, 레제, 들로네다. 특히 피카소와 동향인 그리스는 큐비즘 형식의 다양성에 이바지한 중요한 작가다. 그리스는 마드리드 출신으로 1906년

파리로 이주하여 피카소와 교류하면서 '앙데팡당'전과 '황금분할'을 바탕으로 활동했으며 1912년 '앙데팡당'전에 출품한 「피카소의 초상화」(1912)^{그림 2-44}로 파리 미술계의 주목을 받았다. 세잔은 사물에서 기하학적 입방체를 끌어냈지만 그리스는 연역적으로 기하학적 입방체에서 사물을 끌어냈다.

　그리스의 큐비즘 작품은 마치 투명한 보석을 깎은 것처럼 규칙적인 대각선 각면이 매우 질서 있게 반복되며 현학적인 빛을 발한다. 그는 정물화, 초상화 등 장르에 얽매이지 않았고 오히려 초상화를 정물화처럼 그리고 정물화를 종교화나 초상화처럼 그리면서 장르의 경계를 해체했다. 「피카소에게 바치는 경의」는 정물화처럼 정적이고, 종교화처럼 신비스럽다. 그의 작품은 17세기 바로크 미술의 영향을 반영해 종교적인 엄숙함, 경건함, 신비스러움을 보여준다. 그리스는 큐비즘을 이지적이고 논리적으로 체계화했다.

　피카소와 브라크의 작품은 대상과 주위 공간이 서로 침투하면서 상호관계를 맺어 불규칙적으로 중첩되지만 그리스의 「피카소에게 바치는 경의」는 공간과 대상이 독립적이고 섬세한 균형을 이뤄 배치되어 있다. 이때 공간이 대상의 배경이 되는 것이 아니라 동등한 존재로 양립한다. 면밀하게 계산해서 구도를 만들고 형태를 체계적으로 공간에 재구성하는 것이 그리스의 특징이다. 또한 그는 구성, 색채, 분석으로 종합적 큐비즘을 실험했다.

　큐비즘이 확산되면서 가장 주목받은 것은 현대성의 표현이었다. 피카소와 브라크는 큐비즘을 추상으로 발전시키지 않았지만 다음 세대 큐비스트들인 들로네와 레제 등은 큐비즘으로 광선, 기계의 리듬이 주는 역동성, 기계 자체의 형태미 등을 탐구하며 추상형식으로서 가능성을 탐구했다. 무엇보다 레제와 들로네는 현대성을 표현하는 형식으로 큐비즘을 탐구했다. 들로네는 색채로, 레제는 형태로 캔버스 표면에 부피감을 주면서 3차원도 2차원도 아닌 모호한 회화적 공간을 만들

그림 2-44　후안 그리스, 「피카소의 초상화」 1912, 캔버스에 유채, 93×74, 아트 인스티튜트, 시카고.

었다. 그러나 들로네가 색채에 깊은 관심을 보이고 보색대비의 상호관계를 큐비즘 방식으로 탐구했다면, 레제는 형태에 관심을 보이고 세잔의 가르침을 수행하기 위해 큐비즘 방식을 활용했다. 색채에서도 들로네가 서정적이고 시적인 감성을 추구했다면, 레제는 명확하고 본질적인 힘, 현실적이고 물질적인 명료성을 탐구했다. 들로네와 레제의 공통점은 과학기술에서 조형적 미를 발견했다는 것이지만 들로네가 색채의 구성으로 추상에 도달한 반면 레제는 마지막까지 추상에 별다른 관심을 두지 않았다.

들로네와 오르피즘

들로네는 큐비즘을 바탕으로 빛, 기계의 에너지, 리듬 등을 순수 색채로 표현하는 것을 탐구하면서 독자적인 추상회화를 개척한 대표적인 작가다. 그는 인상주의에서 출발하여 신인상주의, 야수주의를 거쳐 큐비즘에 안착했다. 들로네에게 인상주의, 야수주의, 큐비즘은 분리되지 않고 서로 연결되는데, 이로써 그는 고유의 조형성을 정립할 수 있었다. 들로네의 「생세브렝 성당」(1909)^{그림 2-45} 연작은 성당을 주제로 한 연작이라는 것과 빛의 포착이란 점에서 모네의 「랭스 성당」 연작을 떠올리게 한다. 그러나 모네가 시시각각 변하는 대기의 빛을 화폭에 포착하기 위해 작업방식으로 연작을 선택했다면 들로네는 다양한 시점으로 파악되는 여러 형태를 탐구하기 위해 연작을 선택했다. 다시 말해 들로네는 「생세브렝 성당」 연작에서 빛의 인상을 표현하고자 한 것이 아니라 빛이 만들어내는 조형적 형태를 큐비즘을 응용해 탐구하고자 한 것이다.

들로네는 외부의 빛이 성당 안으로 들어오면서 만들어내는 형태에 관심을 보였다. 빛은 모든 것을 변형하고 파괴할 수 있는 절대적 힘을 지니고 있다. 어둠 속에 한줄기 빛이 들어오면 빛은 어둠을 파괴하고 변형한다. 들로네는 빛과 다시점이 만들어내는 형태를 큐비즘의 조

그림 2-45 로베르 들로네, 「생세브렝 성당」, 1909, 캔버스에 유채, 117×83, 개인소장.

형성으로 탐구하기 위해 연작으로 하나의 주제를 파고들었다.

들로네의 「에펠탑」 연작^{그림 2-46}은 큐비즘 방식을 응용하여 현대성을 표현한 대표적인 작품 가운데 하나다. 철로 건축된 에펠탑은 산업혁명을 주도하며 유럽 최강의 국가로 부상한 프랑스의 과학기술과 국부(國富)를 증명하는 표상이다. 들로네는 에펠탑을 기계시대의 에너지가 집약된 상징으로 여기고 이것이 현대미술에 에너지와 힘을 불어넣어줄 수 있다고 생각했다. 그는 에펠탑에 분석적 큐비즘의 다시점을 적용해 에펠탑의 힘찬 에너지와 역동성을 표현했다. 즉 위에서 내려다보는 시점, 밑에서 올려다보는 시점, 측면에서 바라보는 시점 등 열 가지가 넘는 시점에서 관찰한 에펠탑을 동시에 묘사하여 에펠탑의 웅대하고 견고한 구조의 본질적인 성질을 드러냈다. 일반적으로 한 사물의 정면을 보고 이어서 측면이나 뒷면을 보려면 시간이 걸린다. 그런데 들로네와 큐비스트들은 정면, 측면, 뒷면을 캔버스에 한꺼번에 표현했다. 이것을 '시간과 공간의 동시적 표현'이라 부른다. 들로네는 다시점을 활용해 표현한 시간과 공간의 동시성으로 에펠탑이 지니는 역동성, 현대성 그리고 에너지와 힘을 성공적으로 드러냈다.

브라크와 달리 들로네는 야수주의를 실험하며 보여주었던 색채에 대한 관심을 끝까지 버리지 않았고 오히려 색채가 만드는 형태를 탐구했다. 들로네는 「에펠탑」 연작에서 기계문명의 에너지와 역동성을 큐비즘 방식으로 탐구했다면 「도시의 창」(1912)^{그림 2-47} 에서는 창 너머 바라보이는 도시의 풍경을 순수한 프리즘 색채만을 사용해 율동적인 추상으로까지 발전시켰다. 들로네는 슈브뢸이 『색채의 동시 대비 법칙』(1839)에서 밝힌 이론을 체계적으로 고찰했다. 슈브뢸에 따르면 색채는 상호관계로만 존재할 수 있다. 한 가지 색채를 원한다고 해서 화폭에 하나의 색채만 칠하면 안 되고 주변에 보색을 함께 칠해줄 때 원하는 색채를 얻을 수 있다는 의미다. 즉 빨간색이 필요하면 주위에 녹색을, 노란색이 필요하면 주위에 남색을 칠해야 한다. 들로네는 슈

그림 2-46 로베르 들로네, 「샹 드 마르: 붉은 탑」, 1911-23, 캔버스에 유채, 106.7×128.6, 아트 인스티튜트, 시카고.

그림 2-47 로베르 들로네, 「도시의 창」, 1912, 나무틀에 유채,
40×46, 쿤스트할레, 함부르크.

그림 2-48 로베르 들로네, 「첫 번째 원」, 1912, 캔버스에 수제양모,
지름 134, 개인소장.

브뢸의 색채이론을 받아들였다. 보색대비로 화면에 생명감 있는 리듬을 부여할 수 있다고 확신했고, 이를 활용해 광선을 화폭에 포착하고자 했다. 들로네는 「도시의 창」에서 큐비즘을 바탕으로 빛이 만들어낸 색채의 명도와 채도, 보색대비를 활용해 음악적 리듬과 역동성을 탐구했다.

들로네는 빛과 색에 대한 관심을 키우면서 색채의 대비로만 표현하는 회화를 꿈꿨고 「첫 번째 원」(1912)^{그림 2-48} 같은 작품에서 그것을 실현했다. 이것은 큐비즘적인 형식을 버리고 색채를 대비시키고 병렬하면서 색채의 관계만으로 구성된 회화다. 들로네는 자신의 이러한 기법을 동시주의(同時主義, Simutanéisme)라고 불렀다.

동시주의는 큐비즘에서의 시간과 공간의 동시적 표현, 슈브뢸이 말한 색채의 대비효과를 설명하기 위해 사용한 용어다. 다시 말해 시간과 공간의 상호연관적 변화를 하나의 화면에 표현하는 것이기도 하고, 또한 슈브뢸처럼 보색관계의 색채를 대비시켜 각 색채의 존재를 동시에 고취하는 것이기도 하다. 예를 들어 빨강과 초록이 나란히 있으면 빨강은 빨강으로서 존재가 분명히 부각되고 초록은 초록대로 존재가 부각된다. 들로네는 색채의 구성만으로 회화적 공간을 연출할 수 있다고 생각했다. 다시 말해 색채의 명도에 따라 그리고 주위의 색채에 따라 각각의 색채요소는 앞으로 튀어나오거나 뒤로 물러나는 것처럼 보이며 역동적으로 회화적 공간을 만들어낸다. 예를 들어 노란색은 앞으로 튀어나오는 것 같고 검정색은 뒤로 물러나는 것 같은 인상을 준다. 그러나 노란색이 황토색 옆에 있을 때와 검정색 옆에 있을 때 지니는 존재감은 완전히 다르다. 색채와 색채의 관계에 따라 회화의 형식과 구성이 결정되는 것이다. 색채는 자율성을 지니면서도 동시에 이웃한 색채들과 관계 맺으며 광선의 감각과 움직임, 공간의 깊이와 리듬을 표현한다.

들로네는 형태의 단면을 부순 뒤 재배치하는 것에는 관심이 없

었고 순수한 색채의 힘과 원리로 공간을 구성하는 것에 몰두했다. 엄밀히 말해 그는 빛의 포착에 관심을 보인 것이 아니라 빛을 창조하기 위해 색채와 과학적 이론을 결부시킨 것이다. 그는 기계의 속도가 주는 리듬과 광선에 매혹되었다. 들로네는 태양광선 스펙트럼의 이동성, 모터의 속도 등에서 시적 충만함을 느꼈고, 산업기술 사회의 비행술, 자동차의 속도감, 기계의 에너지, 리듬 등을 순수색채로 표현했다. 들로네 작품의 이러한 특징을 큐비즘과 구분해 오르피즘(Orphism, *Orphisme*)이라 한다. 오르피즘은 아폴리네르가 들로네의 서정적인 색채를 고대 그리스 신화의 음악의 신 오르페우스에 빗대어 '오르페우스적인 큐비즘'(Cubisme orphique)이라고 부른 데서 유래한다. 오르피즘이 보여주는 특유의 서정적이고 음악적인 색채는 쿠프카, 들로네의 부인인 소니아 들로네(Sonia Delaunay-Terk, 본명은 사라 이리니티나 스테른Sarah Ilinitchna Stern, 1885-1979) 등의 작품에서도 보인다. 오르피즘은 다양한 보색대비를 활용하여 순수하고 시적인 색채를 표현하고 역동적인 움직임, 리듬의 시간성을 추구한다.

들로네의 큐비즘을 응용한 색채연구는 추상으로 귀결되었다. 들로네 작품의 주제는 색채다. 들로네의 형태와 색채의 순수조형성은 독일의 청기사 회원들에게 신선한 자극제가 되었다. 들로네는 청기사 전시에 초대받았고 아우구스트 마케(August Macke, 1887-1914), 프란츠 마르크(Franz Marc, 1880-1916), 파울 클레(Paul Klee, 1879-1940) 등이 들로네의 파리 작업실을 방문하기도 했다. 들로네는 색채의 빛을 음악의 리듬처럼 해석하고 비재현적인 음악과 성격이 같은 추상양식으로 발전시켜 나갔다. 이것은 청기사의 칸딘스키와 유사하다. 또한 들로네도 칸딘스키의 저서 『예술에서 정신적인 것에 관하여』를 읽었을 것이다. 그러나 칸딘스키가 정신적인 성찰로 추상회화의 초석을 놓은 선구자로 미술사에 남아 있는 반면 들로네는 추상에 대한 신념과 의지가 약했다. 그에게 추상은 큐비즘을 응용하는 마지막 단계였

을 뿐이다. 들로네는 색채의 지각에 관심을 보이면서 색채가 바로 형태이고 주제라고 주장한 반면, 칸딘스키는 색채 하나하나가 함축한 정신적인 의미에 관심을 보였다. 들로네의 율동적인 화면은 제2차 세계대전 이후 옵아트(Op art, Optical art)로 계승되었다.

레제와 기계의 미

레제와 들로네는 깊은 우정을 나눴다. 둘 사이에는 현대성을 표현하는 형식으로 큐비즘을 탐구했다는 공통점이 있다. 들로네가 색채에 깊은 관심을 품은 채 보색대비의 상호관계를 큐비즘으로 탐구했다면, 레제는 형태 그 자체에 관심을 보이면서 세잔의 가르침을 수행하기 위해 큐비즘을 활용했다. 색채에서도 들로네가 서정적이고 시적인 감성을 추구했다면 레제는 명확하고 본질적인 힘, 현실적이고 물질적인 명료성을 탐구했다. 들로네가 색채의 구성으로 추상에 도달했다면 레제는 마지막까지 추상에 별다른 관심을 두지 않았다. 과학기술에서 조형적 미를 발견했다는 것이 들로네와 레제의 가장 큰 공통점이다.

레제는 피카소와 동갑이지만 미술에 늦게 입문해 들로네와 동기로 인식된다. 동년배인 피카소가 큐비즘을 발명했다면 레제는 큐비즘을 극복하고 발전시켰다. 레제는 화가로 첫출발할 당시 인상주의의 영향을 받았고, 1905년 '살롱 도톤느' 전시에서 야수주의자들의 작품을 보며 깊은 인상을 받았다. 그러나 그는 야수주의의 영향은 받지 않았다. 레제가 관심을 보인 것은 색채보다는 형태의 견고성이었다. 레제는 1907년 '세잔 회고전'에서 큰 감동을 받고 세잔이 주장한 형태의 본질과 공간 구성에 관심을 보이면서 동시에 큐비즘으로 눈을 돌렸다. 레제는 큐비스트 중에서도 세잔의 원리를 가장 충실히 따른 대표적인 화가다.

레제는 1910년 피카소, 브라크, 들로네, 아폴리네르와 교류하면서 큐비스트로서 활동하게 되었고, 1911년 '앙데팡당'전에 「숲속의 나체

들」(1909-10)^{그림 2-49}을 출품했다.「숲속의 나체들」은 레제가 독창적인 큐비스트로서 화단의 주목을 받게 된 결정적인 작품이었다. 숲속에서 벌목하는 사람들을 주제로 한 이 작품에서 '숲의 나무들'과 '벌목하는 사람들'은 원뿔, 원통, 구의 기하학적 입방체로 구성되어 있고 공간 역시 기하학적 입방체로 형태화되어 사람, 나무, 공간이 모두 상호침투하면서 관계를 맺고 있다. 그리하여 캔버스 표면은 견고한 볼륨감을 지니게 된다.「숲속의 나체들」의 힘차고 기념비적인 견고성과 양감은 세잔의 회화이론을 반영한 결과다. 그러나 세잔은 대각선으로 힘차게 그은 붓터치로 색채의 진동을 보여주지만 레제에게는 이러한 붓터치도 없고 색채에 대한 관심이 있는 것 같지도 않다.「숲속의 나체들」의 기하학적이고 조각적인 형태는 숲속에서 벌목하는 사람들에 관한 서술적인 주제를 잊게 하고 형태 그 자체가 바로 주제가 되었음을 보여준다.

레제는 현대의 삶과 함께 호흡하기 위해서는 회화의 표현방식도 변해야 한다고 주장했다. 레제가 강조한 것은 볼륨, 선, 색채의 조화였다.「푸른 옷을 입은 여인」(1912)^{그림 2-50}에서 주조색은 파란색이지만 빨강, 노랑, 파랑 삼원색이 역동적으로 대비되고, 큰 형태와 작은 형태가 서로 리드미컬하게 상호작용하고 있다. 파랑 색면이 나타내는 여인의 옷이나 손과 같은 구상적 형상이 보이기도 하지만 이는 중요하지 않다. 이 작품에서 중요한 것은 선과 색채의 조화와 탄력적인 볼륨감으로 유동적이면서도 질서 잡힌 구성이다. 세잔의 기하학적 입방체에서 볼륨감을 더 강조한 레제의 조형성을 피카소와 브라크의 큐비즘 형식과 차별된다는 점에서 튜비즘(Tubisme)이라 부른다. 즉 레제의 기하학적 입방체가 파이프, 튜브 같다는 뜻이다.

1914년경부터 레제는 기계 자체의 구조적이고 역학적인 성질을 현대미술의 미적 표현으로 추구하며 선, 형태, 색채, 볼륨의 조화로운 관계를 우선시하는 추상성을 보여준다. 예를 들어「형태의 대비」(1913)^{그림 2-51}는 튜브 형태의 구조물이 엄격하게 병치되고 대비되는

그림 2-49　페르낭 레제, 「숲속의 나체들」, 1909-10, 캔버스에 유채, 120×170, 크뢸러뮐러미술
　　　　　　관, 오테를로.

그림 2-50　페르낭 레제, 「푸른 옷을 입은 여인」, 1912, 캔버
　　　　　　스에 유채, 193×129.9, 페르낭 레제 국립미술관,
　　　　　　비오.

그림 2-51　페르낭 레제, 「형태의 대비」, 1913, 캔버스에 유채, 81×65, 개인소장.

구성이다. 정적으로 보이지만 강렬한 색채로 생동감 넘치는 역동성이 함축되어 있다. 레제는 「기계의 요소들」(1918-23), 「원반들」(1918)^그 림 2-52 에서 기계의 구조에서 추출한 추상성을 보여주었다. 「원반들」은 제목, 색채와 형태들의 조화 그리고 역동적 구성으로 끌어낸 추상성에 서 들로네와 연결되는 작품이다. 그러나 들로네의 「원형」은 해와 달에 서 유래한 순수하고 서정적 빛을 색채로서 보여주지만 레제의 「원반 들」은 산업사회의 인공적 빛을 물감으로 견고하게 표현하고 있다. 레 제는 화등기, 신호등의 빛 등에서 색채를 취해 「원반들」을 제작했다. 레제의 색채는 사물이 지닌 색채, 즉 도시의 간판이나 신호등의 색채 처럼 객관적·물질적·현실적이다.

앞에서 이미 언급했듯이 들로네는 슈브뢸의 색채학에 영향받아 초 록과 빨강을 나란히 두고 그 효과를 연구하면서 색채는 단독으로 존재 하지 않고 상호관계 속에서 존재한다고 주장했다. 레제는 들로네의 색 채개념이 인상주의의 영향에서 벗어나지 못한 것이라고 생각했다. 그는 색채를 단독으로 독립시켜 고유성을 찾고자 했다. 이렇듯 생각의 차이 는 있었지만 그들이 서로 밀접히 교류할 수 있었던 것은 현대성, 즉 현 대의 삶이 회화의 가장 근원적인 주제라는 공통된 생각 때문이었다.

레제를 매료시킨 것은 자연풍경이 아니었다. 그는 자동차, 기차 등 기계의 구조가 지닌 미적 가치에 매료되었다. 레제가 주의 깊게 본 미술가는 뒤샹이다. 1912년경부터 레제는 뒤샹과 가깝게 지냈고 뒤샹 의 「계단을 내려오는 누드」(1913)에 관해 잘 알고 있었다. 뒤샹과 레 제 모두 기계의 미학에 관심을 보였는데, 특히 뒤샹은 인간의 유기체 적 기능을 기계의 작동방식과 동일시하면서 그것을 예술에 적용시키 고자 했다. 그러나 레제는 기계의 구조를 미학적 가치로 인식했다. 레 제의 「카드놀이 하는 사람들」(1917)^{그림 2-53}에서 기하학적인 입방체로 구성된 군인들은 로봇기계처럼 보이지만 뒤샹과 달리 인간의 생물학 적 기능을 은유하지 않는다. 파이프와 유사한 기하학적 입방체로 구성

그림 2-52 페르낭 레제, 「원반들」, 1918, 캔버스에 유채, 236×
178, 시립현대미술관, 파리.

그림 2-53 페르낭 레제, 「카드놀이 하는 사람들」, 1917, 캔버스에 유채, 129×193, 크뢸러뮐러미
술관, 오테를로.

된 군인들은 인간형태의 본질적 구조를 기하학적 입방체로 바라본 세 잔의 영향을 더욱더 발전시킨 것이다. 이 그림의 주제인 '카드놀이 하는 사람들'도 세잔과 직접적으로 연결된다. 이 주제는 카라바조를 비롯해 서양미술사에서 흔히 다루어졌으며 세잔도 여러 점의 「카드놀이 하는 사람들」을 그렸다. '공간의 물질화' '형태와 공간의 상호관계' 등에 관한 세잔의 이론은 세잔의 「카드놀이 하는 사람들」^{그림 1-45}보다 오히려 레제의 회화에서 더욱 명료하게 표현되었다. 세잔의 회화를 찬찬히 들여다보면, 벽에 걸린 파이프가 인물들을 둘러싸고 있는 공간이 벽이라는 것을 확실히 지시함으로써 공간을 물질화하고 있다. 레제는 한 걸음 더 나아가 큐비즘적인 방식으로 공간을 완전히 형태화했다. 그뿐만 아니라 세잔은 「카드놀이 하는 사람들」을 풍속화로 다루고 있지만 레제의 회화는 특별한 사건을 보여준다. 카드놀이 하는 군인들은 전쟁에 대한 기억을 담고 있다.

레제는 제1차 세계대전 당시 프랑스 군인으로 참전했는데 독가스를 마시고 조기 제대한 후 이 그림을 그렸다. 레제의 「카드놀이 하는 사람들」에는 형식적으로 장엄하고 영웅적인 위엄이 함축되어 있지만 동시에 로봇같이 표현된 군인들에서 전쟁의 기계가 되어 희생당하는 비참함이 묻어 나온다. 레제의 기계의 미학은 단순히 형식만을 다루지 않고 현실에 대한 인식이 전제되어 있다. 「기계의 요소들」(1918-23), 「원반들」(1918) 등에 나타난 기계에서 추출된 형태미에는 노동자의 삶에 대한 경의가 함께 함축되어 있다. 그는 공산당에 입당할 정도로 노동자가 주체가 되는 세상, 유토피아의 실현이라는 공산주의의 순수한 이론에 매료되어 있었다. 그는 기계의 미학에서 그치지 않고 노동자의 상황을 직접적으로 연결시켰다. 정치적 활동은 하지 않았지만 기계와 노동자가 함께 살아가는 유토피아를 꿈꿨다.

레제가 자연을 재발견한 것은 1920년대다. 레제의 「개를 데리고 있는 사람」(1921)은 도시의 한적한 주택가 골목에서 한가롭게 개를

데리고 산책하는 노동자의 일상을 보여준다. 나무가 있는 정원이 딸린 반듯한 주택, 멀리서 뭉게구름처럼 피어오르는 공장의 연기는 노동자들이 꿈꾸는 편안한 일상처럼 보인다. 화려하지는 않지만 풍요로운 색채는 레제가 꿈꾼 노동자들이 편안하고 행복한 사회를 표현한다.

노동자가 주체가 되는 세상은 1917년 러시아 사회주의 혁명이 꿈꾼 이상적인 국가다. 사회주의 신념을 갖고 있었던 레제는 1945년에 프랑스 공산당에 입당했다. 평범한 일상의 존엄성과 위대함은 레제의 「세 여인(위대한 식사)」(1921-22)^{그림 2-54}에서도 보인다. 「세 여인(위대한 식사)」에서 세 여인이 있는 방은 원근법을 적용하지 않아 평면적이고, 세 여인은 견고한 기하학적 입방체로 구성되어 존엄과 품위가 느껴진다.

당시 피카소는 신고전주의 양식으로 회귀하여 인간에 대한 존엄성을 표현하는 작품을 제작하고 있었다. 레제 역시 「세 여인(위대한 식사)」에서 자연과 인간에 대한 경의를 보여준다. 피카소가 인간의 존엄성을 신화에서 찾은 반면 사회주의자 레제는 노동자의 현실적 삶에 고귀함과 경이로움을 부여하며 인간의 존엄성을 발견했다.

레제는 말년으로 가면서 큐비즘 대신 정치적 신념을 예술로 표현하는 일에 몰두했다. 만인이 평등하게 사는 세상을 외친 공산주의 이론에 매료되었던 레제는 노동자들의 안락하고 품격 있는 일상을 꿈꿨다. 이는 「자크루이 다비드에 대한 경의」(1948-49)^{그림 2-56}에서 분명하게 표현되었다. 다비드는 신고전주의의 거장이었고 정치적으로는 노동자들이 일으킨 프랑스대혁명을 지지했던 공화주의자였다. 레제는 도시의 노동자들이 시골에서 한가롭고 여유 있게 휴일을 보낸다는 주제와 다비드를 연결했다.

이 회화의 시골로 나들이 나온 가족 또는 친구들은 마치 고전주의의 군상초상화에서처럼 증명사진을 찍듯이 정면을 바라보고 있다. 증명사진은 기록하거나 증명하기 위한 것이다. 레제가 이 작품으로 증

그림 2-54 페르낭 레제, 「세 여인(위대한 식사)」, 1921-22, 캔버스에 유채, 184×252, 현대미술관, 뉴욕.

그림 2-55 페르낭 레제, 「건설자들」, 1950, 캔버스에 유채, 300×200, 페르낭 레제 국립미술관, 비오.

그림 2-56　페르낭 레제, 「쟈크루이 다비드에 대한 경의」, 1948-49, 캔버스에 유채, 154×185, 국립현대미술관, 퐁피두센터, 파리.

그림 2-57　페르낭 레제, 「시골 야유회」, 1953, 캔버스 유채, 130×160, 국립현대미술관, 퐁피두센터, 파리.

명한 가치는 노동자들이 자유, 평등, 박애가 있는 사회 속에서 살아가야 한다는 것이다. 이 그림 속의 비둘기는 레제가 입당한 프랑스 공산당의 상징이다. 레제가 희망한 것은 소비에트 공화국의 이상이 아니라 만인이 평등하게 살아가는 유토피아의 실현이었다.

그는 예술이 평화와 행복을 가져온다고 믿었다. 노동자들이 전원에서 휴식과 여가를 즐기는 장면은 레제 말년의 주요한 주제가 되었다.「시골 야유회」(1953)^{그림 2-57}도 마찬가지다.「시골 야유회」는 마네의「풀밭 위의 점심식사」를 떠올리게 한다. 그러나 마네의 작품에서는 도시의 부르주아들이 도시의 근교, 전원으로 나들이를 왔지만 레제의 작품에서는 노동자들이 시골로 여가를 보내러 왔다. 시골을 방문한 도시의 노동자 뒤로 트랙터를 모는 농부의 뒷모습이 보인다. 도시 노동자들의 작업현장 또한 레제의 중요한 소재이자 주제였다. 레제는「건설자들」(1950)에서^{그림 2-55} 노동자들의 건설장면을 그렸다. 레제는 노동자를 위해 그리고 노동자들이 원하는 그림을 그리고 싶어했다. 그러나 그의 회화를 노동자들이 얼마만큼 좋아했는지는 의문이다. 레제는 예술가가 현실의 은둔자가 아니며 현대사회가 요구하는 임무를 충실히 수행해야 한다고 믿었다. 그리고 정치적인 활동이 아니라 예술이 유토피아를 만들 수 있다고 믿었다.

소비에트 공산당이 공산주의의 실현을 위해 예술의 자유를 억압했다면 레제는 예술 및 색채, 형태, 조형성이 자유와 평등, 박애정신이 넘쳐나는 세상을 만들 수 있을 거라고 믿었다. 레제는 회화의 조형성을 응용해서 벽화, 스테인드글라스, 모자이크, 무대디자인, 태피스트리 등으로 활동 범위를 넓혀나갔다.

4. 미래주의, '큐비즘의 확산'

미래주의 선언

큐비즘은 전 유럽으로 전파되면서 새로운 개념, 새로운 미적 가치를 위한 조형적 언어로 활용되었다. 큐비즘을 활용해 현대성을 상징하는 회화이론과 조형적 형식을 선언하고 활기차게 활동한 그룹은 이탈리아에서 발생한 미래주의(Futurism)였다. 20세기 초 산업혁명에 뒤처진 이탈리아는 봉건적 관습에 젖어 경제는 낙후되고 부패는 만연했다. 이탈리아의 젊은 문화예술인들은 전통과 구습(舊習)을 파괴할 것을 외치며 산업, 과학기술, 기계혁명으로 대변되는 현대성을 찬미했다.

이탈리아의 시인 필리포 토마소 마리네티(Filippo Tommaso Marinetti, 1876-1944)는 1909년에 프랑스의 일간지 『피가로』(*Le Figaro*)에 「미래주의 선언」(Manifeste de Futurisme)을 발표했다. 이 선언에서 마리네티는 모든 전통을 파괴해야 한다고 하면서 투쟁으로만 아름다움이 존재할 수 있다고 주장했다. 심지어 모든 종류의 미술관이나 도서관, 아카데미를 문화적 묘지(墓地)로 단정하고 파괴해야 할 악으로 규정했다. 또한 전통을 무너뜨리기 위한 혁명이나 전쟁을 찬양했고, 도덕주의나 페미니즘에 반대했다. 그리고 목적성과 이기주의에 근거한 모든 비열함에 반대해 투쟁할 것을 선언했다. 「미래주의 선언」은 봉건적 관습에 젖어 정치적·사회적·문화적 쇠퇴를 방조하는 기성세대에 대한 젊은 세대의 분노와 저항의식을 함축하고 있다. 그들은 진부하고 낡은 구태에서 벗어나기 위한 대안으로 현대성을 찬양했고 기계문명의 역동성, 속도감을 조형적 미로서 선언하며 달리는 자동차가 「사모트라케의 니케」(기원전 191-기원전 190)^{그림 2-63}보다 더 아름답다고 선언했다.

「미래주의 선언」은 프랑스 일간지에 게재되었지만 미래주의 운동이 태동한 곳은 밀라노였다. 밀라노 교외는 산업지구로서 노동자 계층이 거주하던 곳으로 자본가와 노동자 간의 소득 양극화, 불평등한

그림 2-63　「사모트라케의 니케」, 기원전 191-기원전 190, 높이 328, 대리석, 루브르박물관, 파리.

조건 등에 관심을 보인 사회주의자들이 노동운동을 펼치고 있었다. 그러나 미래주의자들은 사회주의자들과 의견을 달리했다. 사회주의자들이 노동자들의 삶의 질을 높이는 데 관심을 보였다면 미래주의자들은 노동자 계층의 성장을 현대성의 발달과 연결시켰다. 미래주의자들은 산업화와 공업화를 추진하는 당시 이탈리아의 상황을 긍정적으로 받아들였고 국민 개개인의 삶의 질보다 국부와 국력을 강화하고자 하는 정부의 방침에 동조했다. 미래주의자들은 국가주의 애국심에 바탕을 둔 극우 성향을 지녔고 따라서 국가의 강력한 힘으로 대통합을 외친 파시즘과 결부되었다는 의혹을 받고 있다.

미래주의 미술과 보초니

시인 마리네티가 주도했다는 사실에서 알 수 있듯이 미래주의 운동은 초기에는 문학적 개념이 강했고 점점 미술, 연극, 음악, 건축 등 문화예술 전반으로 확산되었다. 마리네티는 1910년 3월 자신이 발행하던 『포에지』(*Poesie*)에 「미래주의 화가들의 선언」을 게재했고, 4월에는 움베르토 보초니(Umberto Boccioni, 1882-1916), 카를로 카라(Carlo Carrà 1881-1966), 루이지 루솔로(Luigi Russolo, 1883-1947), 자코모 발라(Giacomo Balla, 1871-1958), 지노 세베리니(Gino Severini, 1883-1966)가 「미래주의 회화 기술 선언」을 발표하며 미래주의는 본격적인 미술운동으로 자리매김하게 되었다. 미래주의자들은 객관적이고 논리적인 큐비즘을 전통과 기성세대에 대한 분노와 격앙된 감정의 표현을 위해 활용했다.

마리네티는 영속적 창조를 추구한다는 의지를 강력하게 표명하기 위해 '미래주의'라는 단어를 만들었다. 미래주의는 시간의 지속을 생명의 진화로 받아들인 베르그송의 사상에 영향받았다. 베르그송은 자신의 저서 『창조적 진화』(*Creative Evolution*)에서 끊임없이 변화하는 지속적·미래지향적 발전의 중요성을 강조했다. '도서관과 학술원

을 파괴하자'라는 미래주의 선언의 선동적인 과격함은 뒤에서 논할 보초니에서 약간 드러나지만 미래주의 미술은 대체로 움직임의 연속성이 가져다주는 미래지향적인 현대성을 표현한다. 발라의 「줄에 매인 개의 움직임」(1912)^{그림 2-58}은 부르주아 여성이 애완견을 데리고 가면서 움직이는 모습을 마치 시네마토그래피(cinematography)같이 표현하고 있다. 열심히 움직이는 강아지의 짧은 다리는 역동적이거나 파괴적이라기보다 귀엽고 사랑스럽다. 이것은 에드워드 마이브리지(Eadweard Muybridge, 1830-1904)의 사진과 유사하게 보인다. 발라의 「발코니를 뛰어가는 소녀」(1912)^{그림 2-59} 역시 신인상주의의 분할주의와 큐비즘을 결합시켜 밝은 색채로 어린 소녀의 쾌활함과 경쾌한 움직임을 연속사진처럼 보여준다. 관람객은 영화의 필름이 천천히 돌아가는 것처럼 움직임을 촉각적으로 느낄 수 있다. 발라는 큐비즘에서 움직임의 동시성에 관한 아이디어를 얻었다.

그는 제1차 세계대전을 전후해서 큐비즘을 적극적으로 활용했고 움직임의 동시성을 기하학적 패턴으로 시각화했다. 「미래주의 선언」에 이름을 올렸던 세베리니는 「빛의 공간적 확산」(1912)에서 들로네의 감미로운 빛 표현을 점묘법으로 재현했다. 그는 결국 나중에 혁명적인 미래주의를 떠나 신고전주의 화풍으로 전향했다. 세베리니는 들로네의 영향을 받아 음악성을 도입했는데, 이것은 화가이자 음악가였던 루솔로가 더 적극적이었다. 루솔로는 음악을 배우며 독학으로 미술을 공부했고 『미래주의 화가 선언』을 출간하고 「미래주의 회화기법 선언」에 서명하면서 미래주의에 가담하게 되었다. 그는 음악에서도 적극적으로 미래주의 정신을 발휘하여 시끄러운 소음을 음악으로 들려주는 '노이즈 오르간'을 만들었고 미래주의 음악 개념을 적용해 시간의 흐름을 가시화하는 비물질적인 회화를 탐구하고자 했다. 루솔로는 보초니 같은 미래주의자들처럼 제1차 세계대전에 의용병으로 참전하여 구세계를 파괴해 신세계를 건설한다는 신념을 보여주고자 했다.

그림 2-58 자코모 발라, 「줄에 매인 개의 움직임」, 1912, 캔버스에 유채, 89.9×
109.9, 올브라이트녹스미술관, 버팔로.

그림 2-59 자코모 발라, 「발코니를 뛰어가는 소녀」, 1912, 캔버스에 유채, 125×
125, 시립현대미술관, 밀라노.

미래주의 미술은「미래주의 선언」만큼 혁명적이고 과격하지 않지만 전 유럽에 소개되어 현대성의 찬미와 움직임의 동시성을 표현하는데 영향을 미쳤다. 미래주의자들은 들로네의 빛 포착, 리드미컬한 움직임 표현에 영향받았는데, 동시에 들로네 작품의 리드미컬한 역동성과「계단을 내려오는 누드」(1913) 등 뒤샹 작품이 표현하는 움직임의 동시성에 영향을 미쳤다.「미래주의 선언」이 전통적인 모든 규범과 원칙을 깡그리 부정하며 파괴하고자 했듯이 미래주의자들이 추구하는 주제도 현대도시의 힘찬 역동성과 진보성이다. 그렇지만 실질적으로 그들이 보여준 미래주의 회화의 조형적 양식은 신인상주의의 점묘법과 큐비즘을 받아들인 정도고 내용적 주제도 그다지 혁신적이지 않았다. 전복과 혁명을 보여준 대표적인 작품으로는 카라의「무정부주의자 갈리의 장례식」(1910-11)을 거론할 수 있을 뿐이다. 카라 역시 이 작품을 제외하곤 큐비즘 양식에 충실했다.

미래주의자들은 세계의 외형적 형식의 재현을 과감히 거부할 것과 혁명, 파괴, 분열을 외치는 군중심리의 열정적인 감정을 끌어내어 산업화된 도시가 지니는 역동적인 조형성을 표현할 것을 주장했다. 프랑스의 분할주의자들과 큐비스트들이 치밀한 개인의 합리성, 논리성을 토대로 아카데미 규범에 맞먹는 이론을 개발한 반면 이탈리아의 미래주의자들은 분할주의(점묘법)와 큐비즘을 활용해서 혁명과 건설을 위한 역동성과 들끓는 열정적 감정을 표현하고자 했다. 미래주의자들은 엄격한 규범과 이성적 논리를 거부했다. 그들이 원한 것은 혁명과 전복이었다.

미래주의의 대표적인 미술가인 보초니는 1907년 밀라노에 정착한 후 마리네티와 만나면서 미래주의에 확신을 얻었다. 보초니는 1910년에 세베리니, 카라, 루솔로, 발라와 함께 공동으로 집필하고 발표한「미래주의 화가 선언」과「미래주의 회화 선언」을 주도하며 환영적인 착각을 불러일으키는 사실주의를 비판했다. 화가는 자연의 표면적인

외관을 모방하는 대신 스스로 역동하는 자연의 극적인 힘과 속도감을 끌어내야 한다고 주장했다. 보초니는 속도감, 역동성, 기술공학적 감각 등의 현대성을 바탕으로 미래주의 신념을 「일어나는 도시」(1910)^{그림 2-60}와 「대회랑의 폭동」(1910)^{그림 2-61} 등에서 표현했다. 그는 1911년 피카소와 브라크에 대한 책을 읽고 큐비즘을 알게 되었고 점묘법과 큐비즘을 주요 조형적 요소로 사용했다.

보초니는 「대회랑의 폭동」에서 카페로 몰려가는 군중의 흥분과 격앙된 감정, 전구에서 발산하는 불빛과 유리창에 반사된 빛을 점묘법과 보색대비를 활용해서 표현했다. 쇠라가 점묘법을 처음 개발할 당시에는 눈의 광학적 작용을 유도하는 것이 목적이었지만 시냐크 등에게 전파되면서 점점이 찍히는 점들의 독립성이 강조되었고, 결국 화면의 통일성을 파괴하는 특징이 부각되었다. 1904년에 시냐크의 권유로 점묘법을 시도하던 마티스가 그것을 포기한 이유는 점점이 찍히는 점들이 화면의 통일성을 방해한다는 것을 깨달았기 때문이다.

미래주의자들은 혁명, 폭동, 파괴, 군중의 감정적 격앙을 표현하기 위해 화면의 통일성을 파괴하는 점묘법을 적극적으로 활용했다. 또한 그들이 큐비즘에서 주목한 것도 대상의 해체였다. 형태를 다시점으로 파악한 뒤 단면들로 해체시켜 화면에 재배치하는 큐비즘의 특징을 미래주의자들은 혁명과 전복, 파괴에 대한 그들의 열망을 표현하는 기법으로 활용했다. 즉 미래주의에서 큐비즘의 해체적 파괴성, 점묘법의 반(反)통일성, 강렬한 보색대비, 힘찬 붓질, 휘몰아치는 듯한 역동적인 선적 구성은 혁명과 현대성을 찬양하는 격앙된 감정을 표현하는 기법으로 사용되었다.

보초니와 미래주의자들은 점묘법과 보색대비가 지니는 강렬한 색채감각, 힘찬 붓질, 큐비즘의 다시점적 조형성 등을 결합하여 미래주의가 지향하는 역동적인 현대성을 보여주고자 했다. 보초니는 1913년부터 새로운 현대적 감각을 표현하는 '조형 역동주의'(Dynamisme

그림 2-60 움베르토 보초니, 「일어나는 도시」, 1910, 캔버스에 유채, 199.3×301, 현대미술관, 뉴욕.

그림 2-61 움베르토 보초니, 「대회랑의 폭동」, 1910, 캔버스에 유채, 76×64,
피나코테카 디 브레라, 밀라노.

plastique)를 탐구하기 시작했다. 큐비즘이 다시점으로 대상의 본질을 파악하는 것에 초점을 맞추었다면 미래주의자들은 다시점의 동시성 표현으로 움직임을 파악하는 것에 관심을 보였다. 그들은 움직임이 형태를 만들어낸다고 생각했다. 따라서 연속적인 움직임, 즉 연속성의 형태를 표현하고자 했다. 미래주의 작품에서는 시간성이 가장 중요한 요소다. 시간은 멈출 수 없고 흘러가기 때문이다. 보초니는 쇠라의 점묘법과 큐비즘의 영향을 받았지만 역설적으로 그것을 비판했다. 그는 쇠라가 점묘법으로 색을 분해하고, 큐비스트들이 형태를 분해한 것은 단지 물체의 표면적인 모습을 분석하는 수준에 지나지 않았다고 주장했다. 보초니와 미래주의자들은 큐비즘이 직관적 절대성에 다다르지 못하고 상대적 영역에 머무는 데 그쳤다고 폄하하며 미래주의만이 절대적 영역에 도달할 수 있다고 주장했다.[35] 보초니와 미래주의자들이 절대적 직관을 중요시하는 것은 베르그송의 영향이다. 베르그송은『형이상학 입문』(*Introduction to Metaphysics*)(1903)에서 지식을 상대적 지식과 절대적 지식으로 구별했다. 베르그송에 따르면 상대적 지식은 사물의 외부에 있고 절대적 지식은 사물의 내부에 있어 사물의 외적 상태와 조화를 이룬다. 이때 상대적 지식은 과학장치를 활용하는 분석으로 얻어지며, 절대적 지식은 직관으로만 얻을 수 있다. 여기에서 직관은 우리를 사물과 부합시키기 위해 사물의 내부로 인도하는 것을 의미한다.[36] 미래주의자들이 분석의 형태인 큐비즘을 상대적 지식으로 규정하고, 자신들의 미래주의를 직관으로 얻을 수 있는 절대적 지식이라고 주장한 것은 베르그송의 이론을 습득한 결과다. 보초니는 "영감(Inspiration)은 화가가 사물의 특정한 운동을 느끼기 위해 사물 안으로 들어가는 것이다"[37]라고 주장했다.

보초니는 시간성이 적극적으로 개입된 소용돌이치는 감정과 현대적 삶의 역동성을 절대적 직관으로 탐구하고자 했다. 「집으로 밀려드는 거리」(1911)[그림 2-62]는 「대회랑의 폭동」과 달리 큐비즘을 적극적

그림 2-62　움베르토 보초니, 「집으로 밀려드는 거리」, 1911, 캔버스에 유채, 100×100.6, 슈프렝
겔박물관, 하노버.

으로 활용했다. 「집으로 밀려드는 거리」는 큐비즘에서 유래한 기하학적 형태의 파편화, 불연속성을 띤 요소들과 점묘법에서 유래한 강렬한 색채로 역동적인 건설현장의 극적인 감정을 표현한다. 다시점을 적용해 건설현장의 역동적 분위기가 여인이 서 있는 발코니로 솟아오르는 듯하다. 미래주의자들은 현대적 박진감, 충전된 힘을 드러내고 동시에 극적인 감정을 표현하기 위해 점묘법의 기법과 색채를 적극적으로 사용했다. 미래주의자들은 전통 파괴, 구습 전복을 외쳤지만 주제 전달을 중요시했기 때문에 그다지 전통에서 멀리 나아가지 못했다. 보초니도 크게 다르지 않다. 그는 「일어나는 도시」에서 건설현장의 역동적이고 파괴적인 힘을 날아오르는 듯한 말의 형상과 결합했다. 미래주의는 총알처럼 달리는 자동차가 「사모트라케의 니케」보다 아름답다고 선언했는데 「일어나는 도시」에서는 자동차가 어디 있는지 보이지도 않고 날개 달린 말의 형상이 미의 주체로 등장하고 있다. 날개 달린 말은 「사모트라케의 니케」를 연상시킨다. 전통 파괴와 전복을 주장한 미래주의자가 신화적 형상을 재현하는 것은 모순적으로 보인다. 미래주의는 극단적으로 현대성을 찬양한 예술운동이다. 그런데도 보초니는 현실세계를 신화적 세계와 결합하여 현대적 혁명성보다는 풍요로운 예술적 상상력을 보여준다. 이렇듯 미래주의 미술은 「미래주의 선언」과 달리 그다지 전복적이거나 파괴적이지 않다. 이 점은 미래주의의 한계로 해석할 수 있지만 미래주의로 현대성이 새로운 신화가 되었다고도 할 수 있다.

　미래주의자들은 속도와 직관의 격렬한 감정을 조형적 미로 표현하기 위해 큐비즘을 사용했기 때문에 피카소와 브라크가 제기한 회화의 진정한 리얼리티 문제에는 그다지 관심이 없었다. 보초니는 사실주의, 인상주의, 큐비즘 등이 미술을 단순히 과학적으로 외관을 모사하는 것으로 한계 짓고 또한 예술가들에게 공간에 대한 잘못된 인식을 심어주었다고 비판[38]하면서 특히 피카소가 탐구한 형태는 감정이 없

는 과학적 수치일 뿐이라고 폄하했다.[39] 보초니는 마음의 상태에도 움직임의 연속성이 있다고 믿었다. 그는 마음 깊숙한 곳에서 생성되는 직관으로 사물의 물질적 본질을 표현하는 힘과 순수조형요소가 나타난다고 보았다.[40] 보초니는 「심리상태」(states of mind) 연작에서 큐비즘을 감정적 움직임의 연속성을 표현하는 데 활용했다.

보초니는 「심리상태 I: 이별」(1911),[그림 2-64] 「심리상태 II: 떠나는 사람들」(1911)[그림 2-65] 등에서 큐비즘에 지배적으로 영향받았지만 큐비스트들이 추구했던 형태의 견고한 구성보다는 빠르게 지나가는 선들의 역동적 움직임에 더 많은 관심을 보였다. 형태는 다시점으로 분석되었다기보다 파괴되어 변형된 것처럼 보이고 선적 흐름의 빠른 움직임은 무겁고 암울하다. 보초니는 마음의 감정도 분리되는 것이 아니라 상호관계 속에서 연속성을 지닌다고 생각했다. 미래주의자들은 4차원도 기존의 해석과 달리 풀어냈다. 큐비즘은 다시점으로 물체의 모든 면을 캔버스에 표현하는 것이었지만, 미래주의자들에게 4차원은 연속적인 힘의 발산이었다.

미래주의자들의 4차원에 대한 해석은 베르그송의 정신과 물질(mind and matter), 시간과 공간의 연속성 개념에서 기인한다. 베르그송은 물질을 가장 낮은 것으로, 정신을 가장 높은 것으로 여기면서도 정신과 물질이 연속된다고 보았다. 이것은 미래주의가 주장한 움직임의 연속성과 부합한다. 미래주의 작품은 큐비즘에서 적극적으로 도입한 문자와 숫자, 색채의 역동적인 속도감 등을 격렬한 감정적 표현과 결합시킨다. 보초니는 프랑스 큐비즘을 잘 알고 있었다. 그의 「수평의 음량」(1912)은 미래주의 원칙보다는 피카소에게 깊이 영향받으며 큐비즘 원리에 더욱더 접근하고 있고, 「술 마시는 사람」(1914)은 세잔의 이론을 실험하고 있는 듯하다. 이것은 보초니가 시간이 흐르면서 베르그송의 동시성과 역동성보다는 피카소의 큐비즘이 지니는 볼륨감, 중량감에 더 관심을 보였다는 것을 증명한다. 볼륨감과 부피감에 대한 관심

그림 2-64 움베르토 보초니, 「심리상태 Ⅰ : 이별」, 1911, 캔버스에 유채, 70.5×96.2, 현대미술관, 뉴욕.

그림 2-65 움베르토 보초니, 「심리상태 Ⅱ : 떠나는 사람들」, 1911, 캔버스에 유채, 70.8×95.9, 현대미술관, 뉴욕.

은 조각으로 옮겨간다.

보초니는 조각으로 큐비즘의 볼륨감과 중량감을 적극적으로 표현했다. 그는 1912년에 「미래주의 조각 선언」을 발표하면서 전통조각의 주제, 기법, 낡은 개념을 비판했다. 그는 「병의 공간적 전개」(1912)에서 큐비즘을 활용하여 대상 주변의 공간을 형태로서 물질화하는 방식으로 대상과 공간의 상호관계를 탐구했다. 보초니는 "천재적인 나의 형제들 마리네티, 카라, 루솔로에게" 바친 저서 『미래주의자들의 그림과 조각: 조형적 다이나미즘』(*Pittura Scultura Futurists: Dinamismo Platico*, 1913)에서 '조형적 다이나미즘'을 선언하고 이것이 반전통주의적이고 반합리주의적인 아방가르드라고 주장했다.[41] 조형적 다이나미즘을 대표적으로 보여주는 것은 「공간 속에서의 연속적인 단일 형태들」(1913)^{그림 2-66}이다. 이 작품은 제목 그대로 베르그송이 주장했던 시간의 연속성에 영향받은 것으로 상대적 운동(형태의 움직임)과 절대적 운동(움직임의 형태)의 연속성을 나타낸다. 「공간에서 연속성의 특이한 형태들」에서 중첩되어 있는 곡선적 단면들은 돌출되고 후퇴하며 분할과 연속을 반복하고 경쾌하고 유동적으로 움직임의 순간을 표현하는 듯하다. 그러나 이 작품은 대좌 위에 올려놓은 청동조각인 이 작품은 움직임의 연속성보다는 움직이는 한 순간을 정지시켜 표현한 것에 불과해 보인다. 전통조각에서 크게 탈피하지 못한 것이다. 보초니는 로마국립미술학교 출신으로 어쩌면 전통미술의 원리가 무의식을 지배하고 있었는지도 모른다.

「공간에서 연속성의 특이한 형태들」에서 운동선수가 성큼성큼 걸어가는 듯한 모습은 고대 그리스의 이상미가 물씬 풍긴다. 보초니는 관람객에게 이 작품에서 공간에서의 연속성을 느끼려면 주위를 돌면서 볼 것을 권했다. 관람객이 조각의 주위를 돌 경우 형태는 고전적인 이상미에서 현대적인 모습으로 변하며, 이는 시공간에서의 신체활동의 진화 그리고 연속성을 느끼게 한다. 절대적이고 상대적인 운동을

그림 2-66　움베르토 보초니, 「공간 속에서의 연속적인 단일 형태들」, 1913, 청동, 111.2×88.5×40,
　　　　　현대미술관, 뉴욕.

조형적으로 통합시킨 다이나미즘은 '창조적 진화'로 정의된다.[42] 보초니의 조각은 나선형 형태를 이용하여 역동성을 더욱 강조한다. 이 작품에서 인물이 입방체의 주춧돌 위에 있는 것은 정적인 형태와 역동적인 형태의 대비를 보여주기 위함이다. 신체는 근육의 움직임을 나타내는 역선(力線)과 역형을 따라 역동적인 형태를 보여준다. 역형과 역선의 중첩과 단면들이 유연한 근육과 가슴 부위에 깊은 윤곽을 만들어낸다.

보초니는 『미래주의자들의 그림과 조각』에서 이탈리아를 변화시키고 싶은 열망을 선언했다. 보초니가 「공간에서 연속성의 특이한 형태들」을 관람할 때 적극적으로 조각의 주위를 돌면서 조각의 역선과 역형 등을 감상해보라고 권유하는 것 자체가 궁극적으로 정치참여를 유도하기 위해서이고 이러한 태도는 이탈리아의 파시즘과도 연결된다고 해석되기도 한다.[43] 보초니는 베르그송과 조르주 소렐(Georges Sorel, 1847-1922)의 영향을 받아 미술의 조형성을 제국주의적 팽창 및 국가적 재생을 앞세우는 정치성과 융합했다. 베르그송은 정치적이지 않았지만 보초니의 베르그소니즘(Bergsonism)은 국가주의적 문맥과 분리될 수 없다.[44] 보초니는 「대회랑의 폭동」(1910)에서 폭동의 혼란스러움을 주제로 미래주의의 폭동, 선동성을 보여주었다. 그런데 이 작품은 프롤레타리아 계급의 남성보다는 오히려 여성에 초점을 맞추고 있다. 보초니는 여성의 폭력을 훈련된 남성의 창조적인 폭력과 동일시하기보다 혼란스러운 무정부주의와 연결 지었다.[45] 보초니는 베르그송의 연속성 개념을 이탈리아 사회에 잠재된 혁명의 기운을 광대하게 표현해낼 형태를 탐구하기 위해 도입했다.[46]

카라의 「무정부주의자 갈리의 장례식」(1910-11) 역시 1904년에 있었던 노동투쟁 때 죽은 무정부주의자 갈리의 장례식에서 일어난 싸움을 표현하며 미래주의 선언을 가시화하고 있다. 「미래주의 선언」은 "아름다움은 오직 투쟁에만 존재한다. 공격적 성격이 없는 작품은 걸작이 될 수 없다"라고 말하며 파괴, 선동, 공격, 폭력 등을 찬양한다.

「무정부주의자 갈리의 장례식」의 배경은 도시이고, 주조 색인 붉은색은 노동조합을 상징한다. 이 그림에서 무정부주의자들은 맨주먹과 지팡이로 저항하고 있고 경찰은 창을 들고 장례행렬을 양쪽에서 공격하고 있다. 갈리의 다시점으로 표현된 붉은 관, 역선으로 구성된 노동자들의 움직임은 전쟁 같은 불안정한 폭력적 분위기를 자아낸다.

소렐은 저서『폭력론』(*Réflexions sur la violence*, 1908)에서 프롤레타리아 계급이 부르주아 계급에 맞선 투쟁으로 의회주의를 무너뜨려야 한다고 주장했다. 아카데미, 박물관, 도서관 등 부패한 귀족계급의 잔재를 파괴해야 한다는 미래주의자들의 극단적인 선언은 소렐의 사상과 일치한다. 소렐의 좌파적 정치사상은 보초니의 조형적 다이나미즘에 대한 옹호가 실렸던 잡지『레스토 델 카를리노』(*Resto del Carlino*, 1910년 중반에 창간)에 게재되었다. 보초니와 미래주의자들은 이 잡지를 읽었을 것이고 소렐의 국가주의와 노동조합주의를 알게 되었을 것이다.[47] 소렐은『폭력론』에서 폭동을 나타내는 이미지들이 프롤레타리아의 감정을 움직여 선동할 수 있다고 주장했고, 이것은 미래주의 미술에 반영되었다. 보초니는 애국심으로 제1차 세계대전에 참전해서 33세의 나이로 사망했다.

3. 추상미술의 탄생과 전개

1. 청기사파[Der Blaue Reiter]와 칸딘스키

청기사파

현대미술이 발전하는 데 두 개의 중요한 그룹이 20세기 초 독일에서 탄생했다. 하나는 앞에서 살펴본 다리파이고 또 하나는 뮌헨에서 창설된 청기사파다. 다리파와 청기사파 모두 인간 내면을 표현하고자 했는데, 다리파가 감정에 치중했다면 청기사파는 정신적 사유작용에 관심을 두었다. 1911년에 창립되어 1913년까지 겨우 2년 동안 지속된 청기사파는 겨우 두 번의 전시회를 열고 한 권의 연감을 발간한 채 해체했지만 추상미술의 탄생에 절대적으로 이바지했다.

청기사파에서 활동한 미술가들은 칸딘스키와 마르크를 비롯해 칸딘스키의 연인이었던 가브리엘레 뮌터(Gabriele Münter, 1877-1962), 알렉세이 폰 야블렌스키(Alexej von Jawlensky, 1864-1941), 클레, 알프레드 쿠빈(Alfred Kubin, 1877-1959), 마케, 라이오넬 파이닝거(Lyonel Feininger, 1871-1956), 작곡가 아르놀트 쇤베르크(Arnold Schönberg, 1874-1951) 등이다. 청기사파의 가장 주도적인 인물은 칸딘스키와 마르크였다. 그들은 새로운 미술운동을 조직적으로 펼칠 필요가 있다고 판단하고 '청기사'라는 명칭으로 그룹을 결성했다. 처음에 칸딘스키는 '기사'(騎士)를, 마르크는 '블루'를 제안해 그 두 개를 합쳐 청기사로 결정했다는 일화가 전해진다. 그러나 칸딘스키가 1903

년에 푸른 기사가 말을 타고 달리는 형상의 「청기사」(1903)^{그림 2-67}를 그린 것으로 보아 '청기사'는 러시아 낭만주의 모티프에 심취해 있었던 칸딘스키의 머릿속에 이미 자리 잡고 있었다고 할 수 있다.

칸딘스키의 청기사파 결성은 1910년에 출판한 저서 『예술에서 정신적인 것에 관하여』(*On the Spiritual in Art*)의 내용을 실현하기 위한 구체적인 행동이었다. 그는 미술은 자연을 재현해서는 안 되고 인간의 정신성을 표현해야 한다고 강력하게 주장했다. 청기사파는 특정한 프로그램이나 성명서를 발표하지도 않았고 그룹이 지향하는 일정한 방향이나 통일성을 설정하지도 않았다. 회원들은 특정하고 편협한 시각을 따르지 않고 각자의 개성과 고유성을 존중했다. 그들은 특정한 이론이나 원칙에 예술을 얽매서는 안 되며 모든 편협한 사고에서 벗어나 무한히 자유롭게 탐구해야 한다고 생각했다.

그들은 현대미술을 다양한 방향에서 탐구하려는 목적으로 『청기사연감』^{그림 2-68}도 발간했다. 『청기사연감』에는 정신성과 내적 필연성을 발달시킬 수 있는 모든 가능성을 살피기 위해 희곡, 시 등의 문학과 음악에 관한 글도 게재했다. 또한 서양미술의 전통적인 미적 관념에서 벗어나기 위해 아프리카 원시미술, 중세미술, 우키요에, 러시아민속화, 아동미술, 정신병 환자의 그림도 연구 대상으로 삼았다. 청기사파 회원들은 각자 추구한 형식은 달랐지만 공통적으로 미술이 자연의 재현에서 벗어나야 한다는 신념을 지니고 있었다. 칸딘스키는 러시아 목판화와 바이에른(Bayern) 유리화를 수집했고 이러한 것들이 아카데믹한 전통의 대안이 될 수 있다고 생각했다.

청기사파 회원들은 유럽미술의 중심지였던 파리에서 일어난 조형예술의 발달에 주목하며 고갱, 세잔, 쇠라, 야수주의, 큐비즘에 관심을 보였다. 1912년 뮌헨에서 개최된 '이탈리아 미래주의 전시회'에서 접한 미래주의에도 깊은 감흥을 받았다. 『청기사연감』은 세잔, 마티스, 들로네, 브라크, 피카소, 앙리 루소 등 파리 미술계의 거장들을 소개했

그림 2-67 바실리 칸딘스키, 「청기사」, 1903, 캔버스에 유채, 65×55, 개인소장.

그림 2-68 바실리 칸딘스키, 『청기사연감』 표지화, 1912.

고 특히 당시 크게 유행했던 큐비즘에 주목했다. 청기사파 회원들이 관심을 보인 큐비스트는 피카소가 아니라 들로네였다. 당시 들로네는 「창」 연작에 몰두하며 보색대비로 시적인 빛을 표현하는 데 열중하고 있었다. 청기사 회원인 클레, 마르케, 마케는 1912년에 파리를 방문해 들로네를 만났고 청기사 전시회에 그를 초대했다. 들로네가 표현한 창을 통해 들어오는 빛의 스펙트럼으로 펼쳐지는 감미로운 색채의 향연은 클레, 마케, 마르크에게 영감을 주었다. 그들은 스테인드글라스 같은 낭만적이고 서정적인 투명한 색채의 조형성을 탐구하고 있었고, 들로네의 미적 조형성은 그들에게 영감으로 작용했다. 청기사파 회원들은 들로네의 큐비즘을 형태의 탐구가 아니라 시적 수수께끼 같은 색채의 조형성으로 이해하고 받아들였다.

청기사파는 독일의 낭만주의 자연관에 뿌리를 두면서 범신론 (pantheism, 汎神論)에 관심을 보였다. 대표적인 화가는 마르크였다. 범신론은 신과 우주를 동일시하는 종교적이고 철학적인 사상체계로, 독일 낭만주의 풍경화는 범신론에 기본을 둔다. 마르크의 아버지는 낭만주의 풍경화를 그렸던 화가였고 어머니는 독실한 칼뱅파 개신교도였다. 마르크가 범신론에 근원을 두며 자연에서 신비스런 종교적 감성을 탐색한 것은 미술사적으로는 독일 낭만주의의 영향이지만 개인적으로는 부모의 영향이었다. 마르크는 화가였던 부친의 영향으로 어렸을 때부터 미술수업을 받았다. 그는 뮌헨미술학교에서 회화를 공부했고 후기인상주의, 야수주의, 큐비즘 등의 영향을 받으며 화풍을 변화시켜갔다. 마르크는 1910년에 칸딘스키를 만났고 그의 권유로 뮌헨 신(新)미술가협회에 가입했다. 이 당시의 작품 「붉은 말」(1910-11)^{그림 2-69}과 「푸른 말」(1911)^{그림 2-70}은 고갱처럼 색채의 자율성을 보여주면서 상징적 은유도 내포하고 있다.

마르크는 동물로 범신론적인 교감을 할 수 있다고 믿었고, 1907년경부터 동물, 특히 말을 주제로 작품을 제작했다. 동물을 자연주의

그림 2-69　프란츠 마르크, 「붉은 말」, 1910-11, 182.88×120.97, 개인소장.

그림 2-70　프란츠 마르크, 「푸른 말」, 1911, 캔버스에 유채, 105.7×181.2, 워커아트센터, 미니애
폴리스.

적으로 재현하고자 하는 의도는 전혀 없었다. 동물이 인간보다 자유롭고 순수하다고 믿었으며 동물에서 자연과 인간의 조화로운 우주적 통합을 꿈꿨다. 마르크는 인간이 산업화와 물질문명에 오염되었다고 믿었고 동물이 우주만물의 가장 순수한 본성을 간직하고 있다고 확신했다. 마르크는 초기에는 자연의 식물무늬에서 유래한 유겐트슈틸의 구불구불한 곡선으로 동물의 형태를 감각적으로 표현했지만 1912년경부터는 마케와 들로네의 영향으로 기하학적·선적 구조를 사용하게 된다. 칸딘스키가 추상을 깊이 탐구했지만 마르크는 굳이 추상이어야 한다는 필연성에 매달리지 않았고 구상으로도 형태와 색채의 자율성을 활용해 충분히 풍요로운 의미와 은유가 가득 함축된 회화를 창조할 수 있다고 믿었다. 마르크는 대자연의 조화를 보여주고자 회화적 공간에 동물형상을 통합했다. 그의 작품에서 유켄트슈틸의 리드미컬한 곡선과 삼원색은 마티스의 작품처럼 형태와 공간을 조화시키는 역할을 한다. '삼원색 중심의 순수한 색채' '부드러운 선적 리듬' '공간 속에 완벽히 융합된 동물들'은 마티스의 「춤」을 연상시킬 정도로 회화적 공간과 완벽하게 조화되고 있다.

마르크는 색채 하나하나에 의미를 부여했다. 마르크는 너무 일찍 사망했기 때문에 체계적으로 색채를 연구하지 못했지만 삼원색에는 의미를 부여했다. 예를 들어 빨강, 파랑, 노랑을 삼원색으로 규정해 파랑은 강인함, 엄격함, 끈기를 상징하는 남성적 색채로, 빨강은 물질문명을 상징하는 무겁고 폭력적이고 호전적인 색채로, 노랑은 온유하고 조용함을 상징하는 관능적인 여성의 색채로 생각했다. 이 당시 칸딘스키는 이미 『예술에서 정신적인 것에 관하여』에서 빨강, 파랑, 노랑의 삼원색을 면밀하게 고찰하여 상징성을 나름대로 정리했다. 칸딘스키도 파랑은 남성적, 빨강은 물질적, 노랑은 세속적이라고 규정했다. 색채의 상징과 은유는 이미 괴테가 『색채론』에서 심도 있게 고찰했는데, 이 책은 20세기 초까지 화가들에게 필독서로 꼽힐 만큼 큰 영향을 미

쳤다. 칸딘스키와 친했던 마르크는 칸딘스키와 괴테의 저서를 잘 알고 있었을 것이다. 마르크의 「푸른 말」과 같은 작품들은 색채와 주제에서 상징성을 함축하고 있다. 마르크에게 푸른색은 정신성을 상징하고 말은 영혼을 지닌 순수함을 상징한다. 푸른 말은 실제로 존재하지 않는 영적 세계의 존재다. 다만 이러한 상징적 의미는 그다지 중요하지 않고 단지 관람객이 자유롭게 해석해나갈 수 있도록 안내하는 역할을 할 뿐이다.

마르크는 초기에는 범신론을 기본으로 회화의 정신성을 탐구해 나갔지만 제1차 세계대전 발발을 전후해서 범신론에 대한 신념보다는 새로운 세계의 도래와 건설에 의지를 불태웠다. 제1차 세계대전을 앞둔 독일은 극심한 사회혼란과 계층 간 갈등을 겪고 있었고, 일부 젊은 지성인은 혼란스러운 물질적 세상을 쓸어내기 위해 전쟁이 불가피하다고까지 생각했다. 마르크는 자연에 대한 낭만적인 숭고의 감성만으로는 혼란한 시대적 상황을 바꾸기 어렵다고 생각했다.

「티롤」(1914)^{그림 2-71}, 「싸우는 형태들」(1914)^{그림 2-72}은 전쟁의 징조에 대한 불안과 그 후 건설될 새로운 세계에 대한 기대감을 잘 표현한다. 마르크는 색채의 화음으로 기하학적 구조를 만들어가면서 자연의 리듬을 표현하고 있지만 적색과 청색의 대립은 빛과 어둠의 대조처럼 강렬하고 격렬한 진동을 불러일으킨다. 차갑고 무거운 청색과 뜨겁고 가벼운 적색이 거세게 충돌하는 「싸우는 형태들」은 새로운 세계를 건설하려면 낡은 세계와의 대립과 충돌이 불가피하다는 묵시록적인 주제를 담고 있다. 「티롤」은 알프스산맥에 있는 한 마을을 그린 것이다. 사선의 기하학적 추상양식과 순수한 색채는 해가 떠오르는 장엄한 계곡을 연상시키며 새로운 세계의 도래에 대한 희망을 나타낸다. 마르크는 마지막 작품 「동물들의 운명」(1913)^{그림 2-73}에서 종말론적이지만 세상이 새롭게 재건될 것이라는 믿음을 보여주었다. 「동물들의 운명」에 담긴 주제의 출처는 마르크가 좋아했던 문인 귀스타브 플

그림 2-71 　프란츠 마르크, 「티롤」, 1914, 캔버스에 유채, 144.5×135.7, 알테피나코테크, 뮌헨.

그림 2-72 　프란츠 마르크, 「싸우는 형태들」, 1914, 131×91, 캔버스에 유채, 알테피나코테크, 뮌헨.

그림 2-73 프란츠 마르크, 「동물들의 운명」, 1913, 캔버스에 유채, 194.7×263.5, 쿤스트뮤지움, 바젤.

로베르(Gustave Flaubert, 1821-80)의 소설 『구호수도사 성 줄리앙의 전설』(*La légende de St. Julien l'Hospitalier*)이다.[48] 플로베르의 소설에서 동물은 고통의 전달자다.[49] 마르크의 「동물들의 운명」에서 동물들은 불타는 숲속에서 불안과 공포에 사로잡혀 몸부림친다. 화면 오른편 하단 구석의 사슴들은 재앙을 피해 피난처 안에 숨어 있다. 이들은 결국 살아남아 새로운 세계의 건설을 담당하게 될 것이다. 당시 젊은 지성인들은 제1차 세계대전의 발발을 새로운 세상의 건설을 위해 불가피한 필요악으로 받아들였다. 보초니와 키르히너는 심지어 전쟁을 환영하며 기꺼이 참전했다. 그러나 보초니는 전사했고, 키르히너는 전쟁의 트라우마를 극복하지 못하다가 나치가 등장하자 자살로 생을 마감했다. 마르크도 물질적인 구세계를 타파하고 새로운 정신적 세계를 건설하자는 신념하에 전쟁에 참전했으나 결국 전장에서 목숨을 잃었다. 클레는 마르크의 전사 소식을 듣고 깊은 슬픔에 빠졌다. 「동물들의 운명」의 화면 오른쪽 하단이 화재로 파손되자 마르크의 죽음을 안타까워한 클레가 직접 복원에 나섰다. 클레가 복원한 부분에서는 클레 특유의 감미롭고 서정적인 색채감각을 엿볼 수 있다.

청기사파 회원이었던 마케도 전쟁에 참전하여 바로 그해에 전사했다. 마케는 고갱, 마티스 그리고 색채로써 형태를 탐구한 들로네에게 크게 영향받았다. 마케는 빛을 가득 담은 투명성을 탐구하기 위해 유화물감을 매우 묽게 하여 마치 수채화처럼 칠했다. 들로네에게 영향받은 마케는 추상을 고집하지 않았다. 하나의 화면에 구상과 추상을 혼용했고, 사실 빛의 표현에 관심이 더 많았다. 그의 마지막 작품이라 할 수 있는 「소와 낙타가 있는 풍경」은 매우 평범한 목가적인 풍경을 담고 있지만, 그가 클레와 함께 튀니지를 여행하며 받은 감흥을 감미롭고 시적으로 표현한 색채는 고딕성당의 스테인드글라스처럼 반짝인다. 시적 영감을 자극하는 색채감각은 클레에게서 음악성과 결합하며 더욱더 발전한다.

클레는 구상과 추상을 넘나들며 동화 속의 연약한 듯 감미로운 마법과 신비를 탐험한 아방가르드 화가다. 클레는 음악가 집안에서 성장해 음악수업을 받았지만 미술가로 방향을 전환하고 상징주의 화가 프란츠 폰 슈투크(Franz von Stuck, 1863-1928)를 사사했다. 오케스트라의 바이올린 연주자로 활동할 만큼 음악 실력이 뛰어났던 클레는 화가가 된 후 회화의 색조를 음악의 화음과 결합시키는 작업에 몰두했다. 회화의 시각적 요소를 음악의 청각적 리듬으로 전환시키는 결정적 요소는 빛이다. 클레는 빛의 투명하고 부드러운 색채를 음악의 대위법과 결합해 신비와 환상을 창조했다. 그는 1912년에 마르크, 마케와 함께 파리로 가서 들로네를 만났고, 2년 뒤 마케와 함께 튀니지를 여행하며 투명한 빛을 수채화로 담아냈다. 클레는 아프리카인들이 서구인들처럼 자연을 정확하게 묘사하려 하지 않고 그들이 받은 감흥을 기호로 전환하여 표현하는 것에 깊은 감동을 받았다. 아프리카인들에게 미술은 교육과 학습으로 성취되는 것이 아니라 즉흥적이고 자유로운 본능을 추구하는 것이었다. 클레는 마르크와 마케처럼 구상이든 추상이든 형식이 중요한 것이 아니라 감흥, 기억, 경험을 화폭에 옮기는 것이 중요하다고 생각했다. 그는 미술을 무의식의 분출이라고 생각했고 "미술은 보이는 것을 표현하는 것이 아니라 보이는 것을 만든다"[50]라고 주장했다.

클레는 자연의 외형 안에 숨어 있는 진실을 끌어내기 위해 어린아이나 원시인처럼 리얼리티를 기호로 드러내고자 했다. 클레의 회화에서 쉽게 발견되는 화살, 쉼표는 자연의 형태나 대상이 함축하고 있는 순수한 감흥과 정신을 드러내는 간략한 기호다. 클레는 상징과 은유가 회화를 신비와 시적 세계로 이끄는 필수적인 개념이라고 확신했다. 그는 "예술은 천지창조의 과정을 그대로 반영한다. 이 지상의 세계가 우주의 상징 가운데 하나이듯, 예술은 하나의 상징이다"[51]라고 말했다. 클레는 상징을 명료하게 해석하기보다는 상징을 상징 그 자체로,

더욱더 심오한 신비로 만들기를 원했다. 클레의 회화에 구상적 형상이 나타난다 할지라도 그것은 자연의 형태를 재현하기 위함이 아니다. 생명을 얻기 위해 자연과 대화한 결과다. 클레는 화가란 자연과 끊임없이 대화하면서 자연의 생명력을 파악해야 한다고 생각했다. 자연에 대한 감흥은 개인마다 다르고 이 세상 어떤 것도 절대적으로 결정된 것은 없으며 절대적인 리얼리티도 있을 수 없다고 강조했다. 그는 1920년에 "지금껏 우리는 지구상에 존재하는 물체, 더 구체적으로는 우리가 보기 좋아하는 물체를 묘사하는 일에만 익숙해져 있었다. 그러나 오늘날 우리는 물체의 이면에 숨어 있는 리얼리티를 드러내고 싶어 한다. 따라서 우리는 가시세계란 우주와의 관계에서 단지 하나의 부분적 현상에 불과하며 우주 속에는 다른 많은 종류의 리얼리티가 잠재되어 있다는 믿음을 표명하고 있는 것이다"[52]라고 말했다.

클레는 청각적인 음향이 시각적으로 울려 나올 수 있다는 공감각(共感覺), 즉 모든 감각기관이 동시에 작용한다는 믿음을 지니고 있었다. 그가 보기에 회화는 항상 청각적 음향을 내포하고 있다. 클레는 색채와 명암의 전이, 형태의 기호체계가 음악의 대위법과 유사하게 활용될 수 있다고 생각했다. 회화의 선적 리듬은 음악의 화음과 같다. 당시 아방가르드 미술가들은 회화의 음악화를 공통적으로 탐구했다. 미국인 파이닝거는 음악을 공부하러 독일에 왔다가 미술가로 진로를 바꾸고 1913년에는 제2회 청기사 전시회에도 초대받았다. 파이닝거는 건물, 배, 바다 등을 주제로 큐비즘과 미래주의에 영향받은 엄격한 선적·기하학적 구조와 색채의 긴장감 있는 상호작용을 탐구했다. 회화와 음악의 결합, 회화의 음악화를 적극적으로 탐구한 가장 대표적인 미술가는 칸딘스키다. 청기사파는 너무 빨리 해체되어버렸지만 그 정신은 후대에까지 계속되어 추상형식과 이론을 확산시키는 데 공헌했다. 그 중심에 칸딘스키가 있었다.

칸딘스키와 추상미술

칸딘스키는 초기에는 표현적 추상을, 그다음에는 기하학적 추상을, 말년에는 생물유기체적 추상을 탐구했다. 그는 머무르는 지역을 옮길 때마다 회화형식을 바꿨다. 그런 이유로 칸딘스키의 양식을 뮌헨 시기(1896-1914), 러시아 시기(1915-21), 바우하우스 시기(1922-33), 파리 시기(1934-44)로 분류한다.

칸딘스키는 러시아 모스크바 태생으로 법학과 경제학을 공부해서 박사학위를 받았고 교수직에도 임용되었지만 화가가 되기로 결심하고는 서른이 되던 해인 1896년에 뮌헨으로 떠났다. 그곳에서 칸딘스키는 미술계의 재편을 요구하며 왕성하게 활동했다. 그는 1911년에 야블렌스키와 함께 뮌헨 신미술가협회를 창립해서 회장을 맡았지만 전통적인 조형원리에서 벗어나지 못하는 회원들에게 실망하고 탈퇴했다. 그는 현대미술의 방향을 제시해줄 수 있는 새로운 그룹의 필요성을 절실히 느끼면서 마르크와 함께 청기사파를 창립하여 자연을 재현한다는 수백 년 동안 지속되어온 회화의 역할에 의문을 제기했다. 그가 궁극적으로 도달하고자 한 것은 추상미술의 필연성 확립과 창조였다.

칸딘스키는 뮌헨에서 회화의 조형이론을 체계적이고 논리적으로 연구한 저서 『예술에서 정신적인 것에 관하여』를 출간하기도 했다. 이 책은 한국에서도 번역, 출판되었다. 칸딘스키는 이 책에서 형태와 색채의 여러 의미를 분석하여 추상의 필연성을 주장했다. 그는 회화가 자연의 대상을 묘사하지 않아도 된다는 가능성을 모네의 「건초더미」, 바그너의 오페라, 원자의 발견 등에서 깨달았다. 특히 그는 1895년에 모스크바에서 개최된 '프랑스 인상주의 전시회'에서 모네의 「건초더미」를 보고 깊은 감명을 받았다. 훗날 그는 모네의 그림이 추상을 위한 내적 필연성을 인식하는 데 도움이 되었다고 밝혔다. 미술이 인간의 깊은 사고, 사색, 철학, 감성 등을 가시적으로 표현해야 한다고 주장한 칸딘스키는 예술의 창조를 세계의 창조로 생각했다.[53] 그는 위대한 정

신의 시대를 열망했다.

칸딘스키는 수채화 「최초의 추상화」(1910)^{그림 2-74}를 제작하여 최초의 추상화가로 평가받는다. 「최초의 추상화」의 대략적인 제작연도는 1910년으로 추정되지만 그림에 날짜가 기입되어 있지 않아 정확하게는 알 수 없다. 추상이라는 형식만 두고 본다면 들로네와 쿠프카가 칸딘스키보다 앞설 수도 있다. 들로네는 1911년에서 1912년 사이에 유화로 추상화를 제작했다. 그러나 들로네는 큐비즘에서 발전된 형식을 응용한 색채연구의 결과물로서 추상화를 제작했다. 다시 말해 들로네의 추상화는 빛과 색채에 대한 조형적 탐구의 결과물이지 추상에 대한 확고한 신념에서 창조된 것은 아니다. 추상미술의 선구자로 칸딘스키를 평가하는 것은 추상에 대한 확고한 신념과 탄탄한 이론적 성과 때문이다.

칸딘스키는 1910년부터 1914년까지 「인상」(Impression), 「즉흥」(Improvisation), 「구성」(Composition) 연작을 제작하며 추상회화에 도달했다. '인상'은 자연과 대면했을 때 심리적으로 받는 첫 느낌을, '즉흥'은 무의식적이고 자동발생적인 내적 감정의 충만함을, '구성'은 감정을 이성과 함께 연구하는 단계를 의미한다. 이 세 단계는 연대별로 나뉘지 않고 또한 인상이나 즉흥이라고 해서 구성보다 열등한 것은 아니다. 그는 이 세 단계를 화가의 사고, 감정, 진실, 즉 내적 필연성(Inner necessity)을 탐구하기 위해 작품제목으로 삼았다. 칸딘스키는 뮌헨 시기에 색채를 바탕으로 음악적 리듬을 탐구하면서 표현적 추상을 발달시켰다. 그는 색채의 심리적 효과, 상징과 은유를 다각도로 고찰했고 공감각을 실현하고자 했다. 공감각은 인간의 모든 감각이 서로 연결된다는 뜻이다. 또한 그는 회화의 시각적인 리듬을 청각적인 리듬으로 전환하고 색채의 조화를 음악의 순수화음과 연결하고자 했다. 칸딘스키에게 소리는 정신적이다.[54] 그는 영혼에 반응하는 내적 필연성을 표현하는 것이 회화라고 강조했다.[55] 음악이 내적 감정에서 만들어진 가장 순수한 추상이듯 회화도 음악처럼 내적 소리의 울림을 표현

그림 2-74 바실리 칸딘스키, 「최초의 추상화」, 1910, 종이에 수채와 먹, 49.6×64.8, 국립현대미
술관, 퐁피두센터, 파리.

해야 한다고 주장했다. 음악은 자연의 소리를 모방하지 않으며 순수추상으로서 정신적 충만함을 주기 때문이다. 칸딘스키는 "세계는 소리를 낸다. 소리를 내는 세계는 정신적으로 활동하는 존재의 우주다. 그리하여 물질은 죽고 정신은 살아 있다"[56]라고 말했다. 다시 말해 소리는 살아 있음을 증명하는 것이자 정신의 활동을 의미한다. 그는 음악의 절대적 요소인 소리를 가시화시켜서 구세계를 쓸어버리고 새로운 정신의 세계를 탄생시킬 수 있다고 믿었다.

칸딘스키의 추상양식이 발달하는 데 가장 큰 역할을 한 것은 묵시록적인 주제다. 그는 1910년부터 1914년까지 묵시록적인 주제를 이용하여 구상에서 추상으로 도약했다. 20세기 초 추상은 단순히 미술의 형식이 아니라 구상으로 대변되는 물질적인 구세계를 파괴하고 정신적인 신세계를 건설한다는 유토피아니즘(Utopianism)을 함축하고 있었다. 다시 말해 칸딘스키에게 구상회화는 물질적이며 낡은 봉건적 세계를 의미하고 추상화는 정신적이며 새로운 유토피아를 상징한다. 칸딘스키의 반물질주의적인 태도는 철학이자 종교인 신지학(神智學, Theosophy)과 러시아 신비주의, 허무주의 등에서 영향을 받은 것이다. 위대한 정신성의 시대가 도래할 것이라고 믿었던 칸딘스키는 신지학의 국제적인 움직임에 대해 "우울함과 어두침침함으로 깊어졌던 절망적 마음에 구원의 소리가 울려 퍼졌다"라고 찬양했다.[57]

신지학에 따르면 물질세계는 하등의 가치도 없으며 물질은 정신의 본질을 파악하려는 인간의 의지와 판단력을 흐리게 하고 혼란스럽게 하는 방해물에 불과하다. 신지학자 루돌프 슈타이너(Rudolf Steiner, 1861-1925)는 「요한계시록」이 세상을 이해하는 열쇠라고 했고, 칸딘스키 역시 최후의 심판을 비롯해 묵시록적 주제를 차용했다.[58] "재앙은 새로운 탄생의 성자로서 찬양된다"[59]라고 한 칸딘스키는 물질적 세계가 무너진 후 도래하는 정신적인 세계를 갈망하며 「노아의 홍수와 최후의 심판」(1913)[그림 2-75], 유리화 「최후의 심판」(1912) 등을 제작했다.

그림 2-75　바실리 칸딘스키, 「노아의 홍수와 최후의 심판」, 1913, 캔버스에 유채 및 혼합재료,
47.3×52.2, 개인소장.

'노아의 홍수' '최후의 심판'은 재앙이지만 낡고 악한 모든 것을 쓸어낸 다. 구상의 파괴는 정신적 세계인 추상의 건설을 위해 필연적이다.

칸딘스키의 묵시록적인 주제는 결코 서술형식으로 이야기를 전 달하지 않는다. 칸딘스키가 원한 것은 순수한 추상형식이었다. 묵시록 적인 주제는 추상의 완성을 위해 필요했지만 추상회화 그 자체는 어떤 이야기나 내용을 지니지 않는다. 추상회화에서 중요한 것은 선, 색채, 형태의 조화이고 구성이다. 제목이 무엇이든 작가가 어떤 의도로 제작 했든 관람객은 선과 색채 그리고 형태의 조화 그 자체의 미적 가치를 즐기며 어떤 식으로든 해석할 수 있는 자유와 권리를 누린다. 즉 작품 을 해석하는 자는 관람객이다. 추상의 탄생으로 회화는 자연을 재현하 는 수단이 아니라 반대로 정신성, 영혼의 소리, 울림을 색채와 형태의 조화와 구성으로 표현하는 작업으로 정의된다.

칸딘스키는 제1차 세계대전의 발발로 독일을 떠나 조국 러시아 로 돌아갔다. 이 당시 러시아 화단에서는 기하학적 추상을 탐구하는 절대주의가 유행하고 있었고 칸딘스키는 러시아에 머물면서 표현적 추상의 탐구를 중단하고 기하학적 추상에 관심을 쏟았다. 이 시기를 미술사학자 빌 그로만(Will Grohmann, 1887-1968)은 칸딘스키가 표 현적 추상에서 기하학적 추상으로 전환을 시도하는 과정이라는 의미 로 '간주곡'(間奏曲, intermezzo)이라고 부른다.[60] 칸딘스키가 러시아에 머물고 있을 때 제작한 「밝은 바탕 위의 형상」(1916), 「빨간 타원형」 (1920)[그림 2-76]은 사각형의 캔버스 안에 사각형을 그려 넣은 작품이다. 사각형과 여러 형태는 여전히 자유로운 곡선으로 구성되어 있지만 확 실히 뜨거운 열정이 느껴지는 뮌헨 시기에 비하면 차갑고 이성적이다. 사실 '사각형 안의 사각형'은 카지미르 말레비치(Kazimir Malevich, 1879-1935)가 「검은 사각형」(1915)[그림 2-77]에서 이미 선보인 것이다. 하지만 칸딘스키가 말레비치의 영향으로 '사각형 안의 사각형'에 대 한 아이디어를 얻었다 할지라도 그의 「빨간 타원형」은 말레비치의 엄

그림 2-76 바실리 칸딘스키, 「빨간 타원형」, 1920, 캔버스에 유채, 71.5×71.5,
 구겐하임미술관, 뉴욕.

그림 2-77 카지미르 말레비치, 「검은 사각형」, 1915, 캔버스에 유채, 79.5×79.5,
 트레차코프국립미술관, 모스크바.

격하고 건조한 분위기와는 달리 마치 대기인 듯한 녹색이 칠해진 공간을 충만하게 채운 서정성과 우주의 기쁨을 표현하고 있다. 칸딘스키는 『예술에서 정신적인 것에 관하여』에서 사각형, 원, 삼각형 등에 관해 상세히 서술했고 특히 사각형을 중립적인 형태로 보았다. 칸딘스키는 모든 형태가 각각 내면의 세계를, 의미와 상징을 지니고 있다고 생각했다.

러시아에서의 생활은 그다지 만족스럽지 못했다. 러시아는 1917년 볼셰비키혁명의 성공으로 소비에트연방이 되었고 공산주의 체제로 전환되었다. 볼셰비키혁명은 마르크스와 엥겔스의 유물론에 입각한 계급투쟁이었다. 부르주아 출신이었던 칸딘스키는 예술가도 생산에 참여해야 한다는 마르크스주의에 적응하지 못했고 자신이 노동자 계층으로 전락하는 것을 받아들이지 못했다. 게다가 전설과 신비주의에서 유래한 상징에 관심을 보이는 칸딘스키의 추상회화는 일부 미술가에게 공격 대상이 되었다. 더 이상 러시아에 머물 수 없었던 칸딘스키에게 희소식이 날아들었다. 독일 바이마르 바우하우스의 설립자 발터 게오르크 그로피우스(Walter Adolph Georg Gropius, 1883-69)가 칸딘스키를 교수로 초청한 것이다. 칸딘스키는 1921년 12월에 영원히 조국 러시아를 떠났다.

칸딘스키는 바우하우스에서 '기초조형반'과 '벽화반'을 담당하는 교수로 부임했다. 바우하우스는 1919년부터 1933년까지 겨우 14년간 지속되었지만, 현대미술사에 지대한 영향을 미쳤다. 그것은 학교의 교육방침이나 활동 때문이 아니라 교수들의 업적과 능력 때문이었다. 바우하우스는 당대 아방가르드를 대표하는 미술가들의 집합소였다. 바우하우스에는 회화와 조각을 가르치는 정규수업이 없었는데도 그로피우스는 당대를 대표하는 아방가르드 순수미술가들을 교수로 초빙하여 미술교육을 혁신했다. 교수진에는 클레, 칸딘스키, 파이닝거, 오스카 슐레머(Oskar Schlemmer, 1888-1943), 요하네스 이텐(Johannes Itten,

1888-1967) 그리고 이텐이 사임한 후 후임으로 동구권에서 온 라슬로 모호이너지(László Moholy-Nagy, 1895-1946) 등이 포함되었다.

건축가였던 그로피우스가 꿈꾼 것은 단순히 미술을 가르치는 미술학교가 아니었다. 예술, 건축, 공예 등의 전통적인 구별을 파기하고 서로 연계, 결합시켜 건축 안에서 예술의 종합을 실현하는 것이었다. 칸딘스키도 궁극적으로 예술의 모든 장르를 종합하여 총체적 예술을 이루고자 했다. 이 꿈은 청기사파로 활동하던 시절부터 표명한 것이지만 바우하우스의 합류로 더욱더 박차를 가하게 되었다. 다만 그로피우스가 궁극적으로 건축 안에서 모든 장르의 예술을 결합시키려 한 데 반해 칸딘스키는 회화를 건축보다 우위에 두었다. 이처럼 세부적 이상이 달랐지만 칸딘스키는 그로피우스와 협력했고 자신의 무궁무진한 학식과 이론 전부를 바우하우스에서 교육하는 데 바쳤다. 바우하우스에 와서 칸딘스키의 회화는 철저하게 기하학적 양식으로 전환되었다. 러시아에서 제작한 「빨간 사각형」의 곡선과 느슨한 기하학적 양식을 바우하우스에서 제작한 「검은 사각형 안에서」(1923)^{그림 2-78}와 비교해보면 엄격하고 딱딱한 기하학적 양식으로 완전히 변모되었음을 알 수 있다. 그러나 칸딘스키는 표현적 추상이든 기하학적 추상이든 형식에 구애받지 않고 풍요로운 감성과 감흥을 표현했다. 일찍이 뮌헨에서 『예술에서 정신적인 것에 관하여』를 출간한 칸딘스키는 바우하우스에서 미술개념과 이론을 더욱더 발전시켰다. 저서 『점, 선, 면』을 비롯한 많은 에세이를 발표했고 사후에는 그의 유고를 엮은 『바우하우스 강의노트』가 출간되기도 했다. 이러한 칸딘스키의 무궁무진한 이론적 탐구는 미술사 발전에 크게 이바지했다.

칸딘스키 이론의 핵심은 형태와 색채의 상징적 의미다. 칸딘스키는 형태의 기본요소를 원, 삼각형, 사각형으로, 색채의 기본요소를 빨강, 파랑, 노랑으로 규정하여 각각의 형태와 색채에 의미와 상징을 부여했다. 원은 파랑, 사각형은 빨강, 삼각형은 노랑과 의미적으로 짝을

그림 2-78　바실리 칸딘스키, 「검은 사각형 안에서」, 1923,　캔버스에 유채, 97.5×93.3, 구겐하임
미술관, 뉴욕.

이룬다. 칸딘스키에게 원과 파랑은 정신성과 하늘 그리고 밤을 상징하고, 삼각형과 노랑은 세속성, 물질성 그리고 낮을 의미하며, 사각형과 빨강은 중용과 대지를 상징한다. 그러나 가장 중요한 것은 모든 형태와 색채의 조화와 화합이다.

　「몇 개의 원들」(1926)을 보면 밤하늘의 별처럼 빛나는 원들이 단지 정신성과 하늘만을 상징하는 것이 아니고 자연을 바라보며 느끼는 감흥과 즉흥적 기쁨, 충만함 등의 감성을 직관적으로 표현한 것임을 알 수 있다. 칸딘스키의 회화는 기하학적 추상이라 할지라도 자유, 여유, 평화, 충만감을 느끼게 한다. 칸딘스키의 일부 작품은 자연의 여러 형상이나 풍경, 또는 그가 다른 작가에게서 받은 영향을 연상시킨다. 「원 안의 원」(1923)^{그림 2-79}의 투명한 유리가 서로 겹쳐 있는 듯한 색채는 바우하우스의 동료교수였던 모호이너지의 「A2」(1924),^{그림 2-80} 「Z IV」(1923) 등과 연결된다. 칸딘스키의 「접촉」(1924)^{그림 2-81}은 형식적으로는 엘 리시츠키(El Lissitzky, 1890-1941)의 「붉은색 쐐기로 백색을 공격하라」(1920)^{그림 2-82} 같은 작품을 떠올리게 한다. 리시츠키의 회화에서 원과 삼각형의 만남은 딱딱하고 수학적인 디자인 같지만 칸딘스키의 「접촉」에서 원과 삼각형의 만남은 여유 있고 어떤 의미가 있는 것처럼 다가온다. 칸딘스키는 원을 정신성으로, 삼각형을 물질성으로 규정했는데 「접촉」에서 정신과 물질적 세속을 각각 상징하는 두 요소가 접촉하고 있다. 일부 미술사학자는 이 작품이 「아담의 창조」에서 아담의 손가락과 하느님의 손가락의 접촉만큼 강렬한 메시지를 던진다고 평가한다.[61]

　칸딘스키는 이 작품에 특별한 의미를 부여하지 않았다. 결코 편협한 이념에 사로잡히기를 그는 원하지 않았다. 그는 볼셰비키혁명이 일어난 러시아에서 경직되고 편협한 이념에 고통스러워하면서도 작품에 절대주의나 구축주의의 형식을 부분적으로 응용하기도 하고 또한 모든 대립적 요소가 화합하고 조화를 이루어야 한다고 생각했다. 칸딘

그림 2-79 바실리 칸딘스키, 「원 안의 원」, 1923, 캔버스에 유채, 98.7×95.6, 필라델피아미술관, 필라델피아.

그림 2-80 라슬로 모호이너지, 「A2」, 1924, 캔버스에 오일과 흑연, 115.8×136.5, 구겐하임미술관, 뉴욕.

그림 2-81 바실리 칸딘스키, 「접촉」, 1924, 79×54, 캔버스에 유채, 개인소장.

그림 2-82 엘 리시츠키, 「붉은색 쐐기로 백색을 공격하라」, 1920, 다색 석판화, 51×62, 보스턴미술관, 보스턴.

스키는 색채에 관해서도 특정한 색채학자의 이론을 받아들이기보다는 슈브뢸, 괴테 등의 견해를 종합하여 독자적인 회화이론을 만들었다. 그는 빨강을 가장 중립적인 색채로 규정했다. 이유는 낮과 밤이 만나는 황혼과 새벽이 빨갛기 때문이다. 이처럼 색채를 상징적으로 고려한 것은 괴테의 영향이다.

칸딘스키는 자신의 많은 글에서 색채와 형태를 이론화했지만 정작 회화에서는 공식적인 이론을 적용하기보다 직관으로 승화시키고자 했다. 「노랑, 빨강, 파랑」(1925),^{그림 2-83} 「컴포지션 VIII」(1923) 등의 작품에서 칸딘스키는 이론을 무조건적으로 적용하지 않고 직관적으로 자유롭게 구성했다. 칸딘스키가 가장 중요하게 생각한 것은 영혼의 소리다. 영혼의 소리는 작업할 때 직관적으로 떠오르는 영감 같은 것이다. 그는 직관을 내부의 명령, 즉 영혼의 목소리로 생각했다. 영혼의 목소리를 논리적·합리적으로 설명할 수 없듯이 직관은 풍요로운 감성을 의미한다고 할 수 있다. 회화는 순수이성으로 창조될 수 없다. 그림을 그리는 과정에서는 엄격한 이론을 적용하기보다 직관에 의존하기 마련이고 영혼의 목소리, 즉 내부의 명령인 직관 없이 예술은 결코 창조될 수 없다. 그가 심혈을 기울여 탐구한 이론은 직관을 계발하기 위한 것이지 결코 회화작업을 공식화하고 구속하기 위함이 아니다.

칸딘스키에게 음악이 지니는 추상적 화음을 회화에 적용하는 것은 말년까지 일종의 원칙이 되었다. 그는 통일성을 보여주는 기하학적 추상에서도 음악의 대위법적인 효과로 오케스트라의 다양한 화음 같은 구성을 보여주고자 했다. 칸딘스키는 추상이 리얼리즘이고 리얼리즘이 추상이라고 강조하며 감흥, 격정, 정신적 진동, 반향을 수수께끼처럼 표현했다. 그에게 리얼리즘은 자연의 외형을 사실적으로 묘사하는 것이 아니라 내면을 표현하여 신비로 이끄는 데 있다.

칸딘스키의 교수생활도 1933년 바우하우스가 폐교되면서 끝났다. 칸딘스키는 나치를 피해 1934년 파리로 떠났다. 떠날 당시에는 1

그림 2-83 바실리 칸딘스키, 「노랑, 빨강, 파랑」, 1925, 캔버스에 유채, 201.5×128, 국립현대미술
관, 퐁피두센터, 파리.

년 정도 머물 계획이었지만 1944년 생을 마칠 때까지 파리에 있으면서 새로운 삶, 새로운 미술형식을 개척했다. 당시 파리에는 초현실주의가 유행하고 있었고 칸딘스키는 초현실주의자 중에서도 초현실적인 추상성을 보여주었던 호안 미로(Joan Miro, 1893-1983)에 깊은 감동을 받았다. 칸딘스키는 생의 마지막 11년 동안 「푸른 하늘」(1940),^그
림 2-84 「콤포지션 No.10」(1939) 등에서 보이듯이 생물유기체적인 추상을 시도했다. 칸딘스키는 모든 사물과 자연에서 내적 생명력을 간취하고자 했고 영혼의 소리를 시각적으로 보여주고 동시에 청각적으로 들려주고자 했다.

2. 몬드리안과 드 스틸 그룹

몬드리안의 신조형주의

위에서 고찰했듯이 1910년대에 등장한 추상회화는 1920년대에 이르러 유럽 전역에서 보편적으로 인정받는 조형적 언어가 되었다. 칸딘스키가 뮌헨에서 추상의 필연성을 주장했을 때 네덜란드에서도 유사한 일이 벌어지고 있었다. 그러나 그 형식은 서로 달랐다. 칸딘스키가 뮌헨에서 표현적 추상을 전개했다면 네덜란드의 피트 몬드리안(Piet Mondrian, 1872-1944)과 그의 동료들은 기하학적 추상회화를 탐구하고 있었다.

몬드리안은 1892년에 암스테르담 미술아카데미에 입학하여 미술수업을 받았고 1910년 이전까지 풍차가 있는 전원 풍경 등 평범한 풍경화를 그렸다. 당시 네덜란드에서는 바르비종 화풍의 사실주의 풍경화가 유행하고 있었고 몬드리안의 숙부인 풍경화가 프리츠 몬드리안(Fritz Mondrian, 1853-1932)은 바르비종 화파에 영향받은 헤이그파였다. 몬드리안에게 전환점이 된 사건은 1911년 10월 암스테르담 시립미술관에서 개최된 '세잔 기념전'이었다.

그림 2-84 바실리 칸딘스키, 「푸른 하늘」, 1940, 캔버스에 유채, 100.0×73, 국립현대미술관, 퐁 피두센터, 파리.

그는 거기서 피카소, 브라크의 큐비즘 작품을 보고 신의 계시처럼 크게 충격을 받았다고 한다. 서양미술은 오랜 세월 자연을 재현하기 위해 온갖 노력을 다해왔고 그것을 당연하게 받아들이고 있었던 몬드리안에게 큐비즘은 충격 그 자체였다. 큐비즘으로 자연을 재현하지 않아도 회화가 될 수 있다는 확신을 얻은 그는 역동적인 파리 미술계와 직접 접촉하기 위해 파리로 떠난다. 몬드리안은 1911년 말부터 1914년까지 파리에 머물면서 큐비즘을 탐구했고 독창적인 큐비스트로서 호평받았다. 몬드리안의 큐비즘 작품은 「회색나무」(1911)^{그림} ²⁻⁸⁵, 「꽃 피는 사과나무」(1912) 등에서처럼 공간과 형태가 상호침투하지만 볼륨감은 거의 없다. 큐비스트들은 평면성의 추구를 위해 공간을 형태로 간주하면서 물질화시켰다. 즉 인물화를 그릴 때 인물이라는 형태를 둘러싼 공간도 인물과 동등한 형태라고 간주하고 공간에 볼륨감을 주었다. 반면에 몬드리안은 회화의 평면성이란 캔버스의 평평한 표면을 인정하기만 하면 해결된다는 것을 자연스럽게 인지하고 있었다. 그는 큐비스트들이 추구한 공간의 물질화에는 동의했지만 큐비스트들이 공간을 형태로 간주하고 공간에 부피를 주는 것에는 반대했다. 몬드리안의 큐비즘 작품은 피카소와 브라크보다 평면적이고 화면이 질서 있게 분할되어 있다. 엄격한 칼뱅주의자였던 부친의 영향으로 몬드리안은 평생 금욕적이고 절제된 생활을 유지했다. 그의 절제된 삶은 회화에도 영향을 미쳐 구상회화에서 '신조형주의'(Neo Plasticism) 회화까지 구상과 추상을 막론하고 그의 작품은 늘 질서 있고 간결한 형식을 보여준다. 피카소와 브라크에게 큐비즘이 조형적 탐구의 결론이었다면 몬드리안에게 큐비즘은 추상으로 나아가기 위한 하나의 단계였다.

몬드리안은 1914년 부친의 병환으로 귀국한다. 그리고 곧 제1차 세계대전이 발발하여 파리로 돌아가지 못하고 네덜란드에 머물 수밖에 없었다. 눈에서 멀어지면 마음에서 멀어지듯이 몬드리안은 큐비즘

그림 2-85 피트 몬드리안, 「회색나무」, 1911, 캔버스에 유채, 79.7×109.1, 시립현대미술관, 헤이그.

작품을 더 이상 제작하지 않고 새로운 형식에 눈을 돌렸다. 그는 「검정과 흰색의 구성 No.10」(1915)^{그림 2-86} 같은 작품에서처럼 '+' '-'의 엄격하고 단순한 기호체계를 바탕으로 추상회화를 탐구했다. 몬드리안은 형태는 객관적으로 창조되어야 한다고 주장했다.[62] '+' '-'는 가장 객관적인 기호로서 몇 년 뒤 싹을 틔우는 신조형주의의 초석이 된다. 몬드리안은 1915년에 테오 판 두스부르흐(Theo van Doesburg, 1883-1931)를 만나 드 스틸(De Stijl) 그룹을 결성했다. 드 스틸 그룹은 잡지 『드 스틸』을 발간했는데, 몬드리안은 이 잡지에서 자신의 회화를 신조형주의라 명하고 신조형주의 회화이론을 에세이 형식으로 연재했다.

몬드리안의 신조형주의는 도덕 및 윤리와 연결된다. 몬드리안은 가장 고통 어린 지적 성찰을 유발해 완전히 평등한 사회를 만들게 하는 회화의 조형성을 제시하고자 했다. 그는 자연의 외형적 형태와 색채는 상대적이기 때문에 비극을 초래한다고 주장했다. 상대성은 A를 있는 그대로 보지 않고 항상 B, C 등과 비교하며 평가하기 때문에 비극이 발생할 수밖에 없다. 아무리 부자라도 자신보다 돈이 더 많은 사람을 만나면 박탈감을 느끼고, 적당히 높은 지위에 있는 사람도 자신보다 힘이 더 센 권력자와 대면하게 되면 주눅이 든다. 이처럼 상대성은 평등을 저해하고 좌절감을 느끼게 하는 요인이다. 몬드리안은 절대성·객관성·보편성을 추구하며 완전한 균형과 평등을 지향하는 세계를 추구했다. 비자연, 비개별성, 절대성 그리고 표현의 강력한 힘을 선언한 그는 신조형주의 회화요소를 수평선과 수직선이 직각으로 만나는 격자구조와 기본색인 빨강, 파랑, 노랑 그리고 무채색인 검정, 흰색, 회색으로 제한한다. 초록과 사선은 절대 사용해서는 안 된다. 몬드리안은 초록이 자연의 변덕스러운 외형을 환기시키고, 사선은 불안을 유발한다고 생각했다. 신조형주의 회화에서 격자구조와 삼원색, 무채색은 보편적이고 완전한 평형을 보장하는 우주와 자연의 핵심요소다. 자연의 외형은 모두 다르지만 핵심은 동일하다. 인간도 외형은 모두 다

그림 2-86 피트 몬드리안, 「검정과 흰색의 구성 No.10」, 1915, 85×110, 크뢸러뮐러미술관, 오테
를로.

르지만 뼈대와 장기의 형태는 동일하지 않는가.

몬드리안의 신조형주의 회화는 하루아침에 완성된 것이 아니라 큐비즘과 '+' '-' 기호의 구성체계를 치밀하고 끈질기게 탐구한 결과다. 「빨강, 파랑, 노랑의 구성」(1930)^{그림 2-87}을 보면 엄격한 격자구조와 빨강, 파랑, 노랑, 검정, 흰색으로 구성되어 있다. 격자구조 때문에 무엇이 형태인지 무엇이 공간인지 전혀 구별되지 않으며 비중도 같아 거의 완전한 평면처럼 보인다. 또한 몬드리안은 회화에 리듬의 자유를 부여하기 위해 비대칭구성을 적용하면서 선의 굵기, 사각형의 크기, 색채의 작용을 깊이 고심했고 깊이 있는 내용으로 형식상의 구성 안에 영혼을 불어넣고자 했다. 몬드리안의 구성은 매우 엄격하게 보이지만 그는 어떤 도구도 사용하지 않았고 직관에 의존하며 손으로 작업했다. 몬드리안은 수학적 계산을 따르지 않았고 직관만으로 구성의 비례를 맞추려고 노력했다.[63]

「빨강, 파랑, 노랑의 구성」은 완벽한 신조형주의 회화다. 이것이 왜 완벽한 신조형주의 회화인지는 1917년의 작품 「색면의 구성」(1917)^{그림 2-88}을 고찰해보면 분명히 알 수 있다. 「색면의 구성」은 엄격한 기하학적 구성을 보여주지만 형태와 배경이 분리되어 사각형 형태들이 화면 위에서 둥둥 떠다니는 것처럼 보인다. 즉 형태가 주체가 되고 공간이 배경이 된 것이다. 이것은 전통회화가 인물이나 사물에 초점을 맞추고 배경을 부차적으로 처리한 것과 별반 다르지 않다. 몬드리안은 신조형주의 회화에서 형태와 공간의 비중이 똑같다고 역설했다. 즉 공간이 형태 때문에 부차적으로 생긴 배경이 아니라는 의미다. 신조형주의 회화는 공간이 형태가 될 수 있고 형태가 공간이 될 수 있는, 다시 말해 공간과 형태가 동등한 가치를 지니는 구성을 추구한다. 그러므로 형태와 공간이 분리된 「색면의 구성」은 완벽한 신조형주의 회화가 아니고 신조형주의 회화로 나아가는 과정임을 알 수 있다.

몬드리안은 신조형주의가 개별적인 욕망이 빚어내는 비극이 없

그림 2-87　피트 몬드리안, 「빨강, 파랑, 노랑의 구성」, 1930, 캔버스에 유
　　　　　채, 45×45, 취리히미술관, 취리히.

그림 2-88　피트 몬드리안, 「색면의 구성」, 1917, 캔버스에 유채, 50×44,
　　　　　크뢸러뮐러미술관, 오테를로.

는 세상, 즉 유토피아를 건설하는 데 이바지할 수 있다고 믿었다. 그러므로 몬드리안은 자신이 정립한 신조형주의 이론을 회화형식에 엄격하게 적용하고자 했다. 회화에서 완전한 평형, 균형, 객관성, 절대성, 보편성 등이 실현되어야 세상도 그런 방향으로 나아갈 수 있다는 것이 그의 신념이었다. 그는 1925년에 동료화가 두스부르흐가 역동성을 강조하기 위해 사선을 도입하는 요소주의(Elementalism)를 주창했을 때 격노하며 그와 절교했다. 몬드리안에게 사선은 수평, 수직의 대립적인 긴장을 용해하고 직각의 균형을 파괴하여 보편성을 깨뜨리는 동시에 질서와 조화 그리고 평형을 파괴하는 혐오스러운 형태요소였다. 몬드리안은 조형으로 세상을 변화시키고자 했다. 그러므로 그에게 미술의 조형성은 절대적으로 지켜야 할 신념이다. 일화에 따르면 누군가가 그의 작업실을 방문할 때 튤립을 사 가지고 왔는데 그는 그것을 받자마자 초록색이 혐오스럽다며 흰색으로 칠해버렸다고 한다. 초록색은 자연의 변덕스러운 외형을 상기시키는 가장 대표적인 색채이기 때문이다. 자연의 외형은 불균형하고 변덕스럽다. 봄에는 꽃이 피고 가을이면 잎이 진다. 이것은 자연의 법칙이지만 변덕이기도 하다. 몬드리안이 추구한 것은 불변하는 진리였다. 미술로 세상을 유토피아로 만들 수 있다는 그의 믿음은 신지학에서 유래한다.

몬드리안은 신지학의 광적인 추종자로서 신지학을 토대로 신조형주의를 정립했다. 신지학은 그리스어의 'Theos'(神)와 'Sophid'(智)가 결합한 용어로 종교와 철학의 융합을 뜻한다. 신지학은 인도 등 동양의 사상과 신앙을 받아들여 기독교의 이원론을 보완하고 일원론을 추구하는 것이다. 기독교는 하늘과 땅, 신과 인간을 이원적으로 분리하지만 동양의 불교나 밀교는 마음 안에 신이 있고 육체와 정신이 하나로 결합된다는, 심지어 수양으로 인간도 신이 될 수 있다는 일원론을 추구한다. 신지학이 추구하는 것은 대립되는 요소들의 만남과 결합이다. 신지학은 극단적으로 대립하는 수평과 수직이 직각으로 만나 언

은 영구적인 균형에서 완전한 미(美)를 느낀다는 몬드리안 회화이론의 밑바탕이 되었다. 신지학은 물질을 정신의 최대 적으로 간주하면서 물질적인 외형은 곧 파멸하고 새로운 정신의 시대, 유토피아가 도래할 것이라는 믿음을 몬드리안에게 주었다.

몬드리안은 회화이론을 위한 용어와 요소를 신지학자 맛히외 스훈마커르스(Mathieu Schoenmaekers, 1875-1944)의 저술에서 차용해 정리했다. 몬드리안이 자신의 회화를 규정하기 위해 사용한 '신조형주의'라는 용어도 스훈마커르스의『세계의 새로운 이미지』(The new image of the world)에서 차용했다. 스훈마커르스는 자연이 끊임없이 변하지만 근본적으로는 절대적인 규칙에 따라 움직인다고 믿었다. 스훈마커르스는 "자연은 항상 규칙성에 따라 기본적인 기능을 행하고 있으며 그 절대적인 규칙성은 조형적인 규칙성이다"[64]라고 말했다.

몬드리안은 상대성을 거부하고 절대적·객관적인 본질로 완전하게 평등한 사회를 선취하는 회화의 조형성을 제시하고자 했다. 몬드리안은 결코 정치적·사회적 운동을 하지는 않았지만 회화에서 완전한 평등이 이루어진다면 사회도 바뀔 수 있다고 믿었다. 그러므로 몬드리안의 회화에는 화가 자신의 내적인 변화와 사회의 변화가 조형적 미로서 함축되어 있다. 몬드리안의 선과 면에 대한 탐구는 시대와 개인적·감정적 상황에 따라 변화를 거듭했다. 1930년대 유럽은 전운(戰運)이 감돌고 있었다.「흰색과 노랑의 구성 No. III」(1935-42)은 수직선이 수평선에 비해 압도적으로 권위적이다. 하나가 다른 하나보다 더 권위적이고 억압적이면 비극이 존재하고 신조형주의 원리에 어긋난다. 이것을 몬드리안이 몰랐을 리 없다. 몬드리안은 나치의 전체주의가 극성을 부리던 1930년대의 시대적 상황에 따른 불안과 공포를 표현하고 싶었을 수도 있다. 결국 나치는 전쟁을 일으켰고 몬드리안은 공습을 피해 1938년부터 2년간 런던에 머물렀다. 이때의 조형적 형식은 수평선과 수직선이 캔버스 맨 위에서 맨 아래까지, 오른쪽 끝에서 왼쪽 끝

까지 극과 극으로 연결되어 있어 불안감을 자극한다.

몬드리안의 신조형주의는 단순한 미술형식이 아니라 가장 완전한 세상, 유토피아의 도래를 꿈꾸는 신념을 담고 있기에 아주 엄격하다. 따라서 편협하고 교조적인 고집처럼 비치기도 한다. 그러나 몬드리안도 말년의 작품에서는 스스로 내세웠던 신조형주 이론의 원칙을 어기며 개인적인 행복을 자유롭게 드러내기도 했다. 전쟁을 피해 1940년에 뉴욕으로 완전히 이주한 몬드리안은 그곳에서 편안한 말년을 보냈다. 뉴욕에서 제작한 작품은 여전히 엄격한 직선과 삼원색으로 이루어져 있지만 무채색이 사라지고 경쾌한 음악적 리듬으로 구성되어 있다. 몬드리안은 뉴욕에서 너무나 편하고 행복했다. 그가 느낀 해방감, 자유, 편안함은 화면에서 검은 선을 사라지게 했고 역동성을 배가시켰다. 뉴욕 시기의 작품에서 빨강, 파랑, 노랑의 작은 면들이 보여주는 절분법의 리듬은 신인상주의 점묘법을 반영한 활동 초기의 작품을 연상시킨다.

이로써 절대적 평등을 주장하며 공간과 형태의 구분을 없앴던 몬드리안의 신조형주의 원칙은 완전히 깨졌다. 뉴욕 시기의 작품에는 공간과 형태가 분리되어 있다. 밝고 화사한 색채가 절분법의 리듬으로 공간을 떠돌며 부유하는 듯하다. 이것은 지금까지 탐구해온 절대적인 평면에 대한 신념이 흔들리고 있다는 것을 보여준다. 서로 연결된 화려한 원색의 작은 사각형들은 초기에 그가 탐구했던 신인상주의의 점묘법을 연상시킨다. 네덜란드에서 풍경화를 그리던 1909년경의 몬드리안은 신인상주의와 야수주의에 영향받은 기법을 사용했다. 말년에 이르러 과거의 기법으로 회귀한 것은 뉴욕에서 누린 심리적 안정과 자유로움 때문으로, 그것들이 지적인 절대성에 대한 평생의 고집과 몰입을 누그러뜨린 듯하다.

몬드리안은 극단적으로 단순한 양식 안에 위대한 정신적 가치를 담았다. 그는 완전한 균형을 갖춘 형식으로 신지학이 예견한 평등한

사회의 도래에 이바지하고자 했다. 그는 미를 위대한 도덕적 가치로 승화시키고자 했다. 회화에서 질서와 보편성을 추구하면서 이 세상을 비극에서 구하고 모두 평등한 유토피아로 만드는 것이 몬드리안의 꿈이었다. 비록 그의 꿈은 현실로 이루어지지 않았지만 몬드리안은 예술이 인류의 정신성에 영향을 미칠 수 있다는 것을 증명했다.

드 스틸 그룹

1914년에 발발해 1918년까지 계속된 제1차 세계대전으로 많은 작가가 죽고 정신적 가치가 흔들린 유럽미술계는 큰 변화를 겪게 되었다. 중립국이었던 네덜란드는 직접적으로 전쟁의 포화를 겪지는 않았지만 전쟁의 공포와 불안, 무질서와 혼돈 속에서 새로운 질서에 대한 욕구가 사회 전반에 팽배했다. 미술에서도 마찬가지였다.

이 당시에 가장 주목할 만한 사건은 1917년에 몬드리안, 두스부르흐, 바르트 반 데어 레크(Bart van der Leck, 1876-1958) 등의 드 스틸 그룹 창립이었다. 이 그룹의 설립을 위해 가장 적극적으로 활동한 사람은 두스부르흐였지만 이론적 체계를 제공한 몬드리안이 그룹의 실질적인 리더였다. 그들은 새로운 시대를 위해 새로운 조형양식을 추구해야 한다는 뜻에서 그룹 이름을 '드 스틸'이라 명명했다. 네덜란드어인 'De Stijl'은 한국어로 '양식', 영어로 'The Style'이다. 드 스틸 그룹은 조형적 개념을 대중적으로 널리 알리고자 잡지를 발행하기로 결정하고 1917년 6월에 『드 스틸』 창간호를 간행했다. 『드 스틸』은 회화, 조각, 건축, 장식, 가구, 타이포그래피, 영화 등의 추상적 형태의 발전에 이바지하고 총체예술의 완성을 목적으로 했다. 드 스틸 그룹의 회원으로는 몬드리안, 두스부르흐, 반 데어 레크 등을 비롯해서 빌모스 후자르(Wilmos Huzar, 1884-1960), 조르주 반통겔로(George Vantongerloo, 1886-1965), 게리트 리트벨트(Gerrit Rietveld, 1888-1964), 야곱스 요한네스 피터 오우드(Jacobus Johannes Pieter Oud,

1890-1963), 얀 빌스(Jan Wils, 1891-1972), 로버트 호프(Robert Hoff, 1887-1979)가 있다.

1917년에 창립해 1931년까지 지속된 드 스틸 그룹은 몬드리안의 신조형주의 이론을 토대로 균형과 조화라는 새로운 조형양식을 구축해 추상적 환경을 창조하고자 했다. 그들에게 추상은 조형의 미학적 원칙이기 이전에 필수불가결한 도덕적 요구였다. 그들이 추구하고자 한 것은 응용미술의 단계로서 새로운 디자인을 개발하는 것이 아니라 과학기술과 현대성을 상징하는 조형적 특성을 부여해 회화, 조각, 건축을 통합, 조화로운 환경을 형성하는 것이었다.

몬드리안은 신조형주의 회화가 건축으로까지 확장될 수 있다고 확신했지만 그 자신은 회화 이외의 어떤 것도 시도하지 않았고 제작할 의도도 전혀 없었다. 그는 드 스틸 그룹을 위해 신조형주의 이론을 제공했다. 드 스틸 그룹 안에는 가구디자이너와 건축가도 있었다. 그들은 신조형주의 이론을 바탕으로 회화, 조각, 건축을 통합하여 대중에게 새로운 환경을 제공하는 것이 예술가의 임무라고 생각했다. 드 스틸 그룹의 혁혁한 업적은 건축에서 드러난다. 몬드리안이 회화에서 보여준 극단적인 감축과 절제가 건축에서는 풍요로운 형태적 변형을 가능하게 하는 요소가 되었다. 드 스틸 그룹의 건축가들은 건물의 벽을 신조형주의 회화의 평면처럼 다뤘다. 오우드의 카페 드 위니(Café de Unie)의 파사드는 마치 몬드리안의 신조형주의 회화를 보는 듯하다. 드 스틸 그룹의 건축은 회화의 조형적 원리를 기반으로 새로운 환경을 만들고자 했기에 회화, 가구, 실내디자인을 분리해서 논의할 수 없다. 가장 대표적인 건축은 리트벨트의 「슈뢰더 하우스」(1923-24)^{그림 2-89}다. 외부형태와 실내디자인을 보면 몬드리안의 신조형주의 회화가 3차원으로 확장된 듯하다. 삼원색을 주조색으로 한 대담한 색채가 시각적으로 무한히 연장되는 듯해 시간성이 도입된 것처럼 느껴진다. 전통적인 유럽 건물은 돌로 만들어져 외부와 단절되고 답답하지만 「슈뢰

그림 2-89　게리트 리트벨트, 「슈뢰더 하우스」, 1923-24, 벽돌, 강철, 유리, 우트레히트, 네덜란드.

그림 2-89　「슈뢰더 하우스」, 실내.

더 하우스」는 창이 많아 외부와 연결된다. 건축에 회화와 똑같은 색채를 적용한 것은 드 스틸 그룹의 업적이다.

드 스틸 그룹은 처음에는 몬드리안의 신조형주의 이론을 따랐지만 두스부르흐가 1925년에 요소주의를 주장하고 이에 반발한 몬드리안이 드 스틸 그룹을 탈퇴하면서 변화가 일어나게 되었다. 두스부르흐의 영향력이 점점 커지면서 요소주의와 신조형주의를 모두 받아들이고 절충한 작가들은 더욱더 풍요로운 조형성을 보여주었다. 몬드리안은 회화에 집중한 반면 두스부르흐는 건축물을 설계하고 모형을 제작했으며 무엇보다 사회활동에 적극적이어서 드 스틸 그룹을 전 유럽에 알렸다. 두스부르흐는 건축이 시간과 공간의 4차원적 연속체라고 생각했고, 역동적인 사선을 도입해 건축에 시간이 도입되는 느낌을 주어 공간과 시간을 통합했다. 두스부르흐가 주장한 새로운 건축의 특성은 대칭과 반복의 배제, 공간과 시간의 통합, 색채의 적극적인 사용, 장식성의 거부다. 특히 색채는 장식을 위한 것이 아니라 건축의 유기적 요소라고 보아 색채를 건축의 형태 구성과 불가분의 관계로 생각했다. 색채의 도입은 건축을 수백 년 동안 지속된 칙칙한 석조건물에서 벗어나게 한 매우 획기적인 사건이었다. 이것은 회화와 건축이 통합된 결과였다. 또한 회화의 평면성이 건축에 적용되어 드 스틸 그룹의 건축은 과거의 견고한 볼륨감과 단일하고 폐쇄된 입방체 대신 중력에서 해방된 듯한 가벼움과 외부와 내부가 상호 침투하는 듯한 개방성을 보여준다.

드 스틸 그룹은 귀족성에서 벗어나 대중이 향유할 수 있는 보편적 가치를 제공하여 환경과 사회를 새롭게 변혁시키고자 했다. 그러나 역설적으로 회화, 건축, 가구, 실내디자인 등을 통합해 유토피아 건설에 이바지하고자 한 그들의 야망은 대중의 호응을 얻지 못했다. 드 스틸 그룹의 건축과 실내디자인, 가구 등이 기능적인 안락함과 편안함을 제공하지 못했기 때문이다. 대중은 그들의 작품에서 오히려 불편함

과 긴장감을 느꼈을 뿐이고, 결국 드 스틸 그룹의 시도는 심미적이고 이론적인 측면에 머물렀다. 그러나 당대의 시대적 요구에 민감하게 반응해 그 시대의 가치체계에 이바지한 드 스틸 그룹은 몬드리안과 함께 미술사에 영원히 기록되었다.

3. 러시아 아방가르드 미술, 절대주의와 구축주의

러시아에서는 20세기 들어 지난 세기 동안 축적되어온 극심한 빈부격차와 계급 간 갈등으로 젊은이들의 정치적·사회적 변화와 개혁에 대한 욕구가 점점 높아지고 있었다. 1917년 10월에 일어난 사회주의혁명은 천지개벽 같은 충격을 서방세계에 던졌다. 그러나 이 혁명은 어느 날 갑자기 폭발한 것이 아니었다. 러시아는 이미 19세기부터 엄청난 빈부격차에 시달렸다. 지성인과 젊은이 사이에서 혁명의 필요성은 꾸준히 제기되어왔다. 사회주의혁명은 결국 자유를 박탈하고 억압하는 일당독재로 변질되지만 초기에는 젊은 지성인들과 예술가들에게 새로운 유토피아가 도래할 것이라는 벅찬 기대감을 안겨주었다.

러시아 미술계는 20세기 초부터 혁명을 맞이할 준비를 하고 있었다. 특히 러시아미술을 급진적으로 변모시킨 것은 서유럽미술의 도입이다. 서유럽미술은 러시아 특유의 사회적 환경과 예술적 전통 위에서 완전히 다른 방향으로 발전한다. 러시아 아방가르드 작가들은 인상주의, 큐비즘 등의 양식을 비잔틴 성상(icon)과 결합시키면서 현대미술의 새로운 방향을 모색했다. 러시아의 대표적인 수집가였던 대부호 모로조프와 슈추킨은 젊은 미술가들을 초청해 그들이 직접 수집한 서유럽의 미술작품들을 관람할 수 있게 했다. 그들은 마티스와 피카소의 작품을 각각 거의 40-50여 점 소유하고 있었고 러시아의 젊은 미술가들을 서유럽의 유명한 작가들에게 소개해주기도 했다. 러시아에서는 미술잡지도 활발하게 간행되었고 이들 매체는 큐비즘, 미래주의 등

을 러시아 화단에 소개했다. 러시아 아방가르드 미술가들은 큐비즘과 미래주의에 매혹되었고 특히 선동적이고 공격적으로 사회변혁을 요구한 이탈리아 미래주의에 공감했다. 서유럽미술의 영향을 받아들이면서 모스크바에서는 유럽보다 더 혁신적인 미술운동이 전개되었다. 말레비치는 절대순수감성을 추구하는 절대주의(Suprematism)를, 알렉산더 로드첸코(Alexander Rodchenko, 1891-1956)와 블라디미르 타틀린(Vladimir Tatlin, 1885-1953)은 구축주의(Constructivism)를 주도했다.

말레비치와 절대주의

말레비치는 글을 읽지 못하는 노동자의 아들로 태어났다. 그는 프랑스에서 건너온 인상주의, 후기인상주의, 큐비즘을 받아들이면서 자신만의 고유의 형식을 개척해나갔다. 말레비치는 1910년에 미하일 라리오노프(Mikhail Larionov, 1881-1964)와 나탈리아 곤차로바(Natalia Goncharova, 1881-1962)를 만나면서 광선주의에 영향받기도 했고 큐비즘 작품을 제작하기도 했지만, 1915년에 절대주의 회화「검정 사각형」^{그림 2-77}을 발표하면서 그 어떤 미술형식과도 관계되지 않는 독자성을 증명했다.

말레비치는 1915년 12월 페트로그라드(Pétrograd, 현재 상트 페테르부르그)에서 열린 '0.10' 전시회에 약 35점의 작품을 전시했다. 동시에 일종의 선언문인「큐비즘과 미래주의에서 절대주의로: 회화의 새로운 사실주의」가 담긴 작은 책자를 배포하면서 절대주의 회화와 이론을 발표했다. 그는 사각형, 원 등 가장 단순한 형태를 회화의 절대적인 요소로 선택하면서 회화는 자연을 재현하는 사실주의가 아니라 가장 순수한 감성을 드러내는 절대적 사실주의를 추구해야 한다고 주장했다. 이 전시회에서 눈여겨볼 점은「검정 사각형」이 전시실의 모서리 높은 곳에 걸려 있었다는 것이다. 당시 러시아 정교회 가정에서는 악

귀가 들어오는 것을 막기 위해 성상화를 집 안의 모서리 높은 곳에 걸어두는 풍습이 있었다. 말레비치는「검정 사각형」을 성상화처럼 전시실의 동편 모서리에 걸었다.^{그림 2-90} 말레비치의 절대주의는 "회화에서의 순수한 감정 또는 감각의 지상을 의미한다."[65] 검정 사각형은 절대적으로 순수한 감성의 상징적 형태다. 그는 정사각형을 이성의 창조물이라고 생각했으며 절대주의의 가장 객관적인 형태요소로 규정했다.

말레비치는 1922년에 출간한『대상 없는 세상』(*The World without Object*)에서 절대주의가 무엇인지, 어떤 의미를 지니는지 상세하게 설명했다. 말레비치의 절대주의는 추상회화라기보다 비대상(Non-Object)회화다. 칸딘스키가 자연에서 받은 감흥을 추상으로 드러내고, 몬드리안이 자연의 핵심을 그리드(grid)로 표현하고자 했다면 말레비치는 자연과 아무런 관련 없는 비대상을 추구했다. 말레비치의 회화는 서유럽의 추상회화와 전적으로 다르다.

말레비치는 이 땅에서 유일하게 가치 있는 존재가 인간이기 때문에 절대적인 인간 존재를 드러내기 위해 오브제를 버려야 한다고 주장했다. 인간은 그 자체로 가치 있는 존재인데도 학벌, 지위, 돈, 권력 등으로 그 가치가 가려진다. 돈과 권력이 있는 사람은 존재감이 더 높아지고, 돈도 권력도 없는 사람은 상대적으로 무시받는다. 만일 인간의 존재가치를 뒤덮고 있는 오브제가 사라진다면 인간 존재만이 가치를 드러내는 세상이 될 것이다. 그러므로 대상이 부재하는 세계는 인간 존재를 강하게 드러내는 세계다. 그런 의미에서 부재는 강한 존재의 확신이다.

말레비치가 추구한 것은 오브제가 없는 세계, 오브제가 부재한 세계다. 말레비치가 발표한「흰색 위의 흰색 사각형」(1918)^{그림 2-91}은 대상의 부재를 드러내는 대표적인 작품이다. 하얀 종이 위에 아무것도 그려져 있지 않다면 우리는 무엇을 느낄까? 혹자는 무엇인가를 채울 수 있다고 생각할 것이고, 혹자는 아무것도 없다고 생각할 것이다.

그림 2-90 0.10 전시회 장면, 1915, 페트로그라드.

그림 2-77 카지미르 말레비치, 「검은 사각형」, 1915, 캔버스에 유채,
79.5×79.5, 트레차코프 국립미술관, 모스크바.

그림 2-91　　카지미르 말레비치, 「흰색 위의 흰색 사각형」, 1918, 캔버스에 유채, 79×79, 현대미술관, 뉴욕.

말레비치의 흰색 캔버스 위에 그려진 흰색 사각형은 부재이며 결핍인 동시에 역으로 무엇인가를 채울 수 있는 무한한 가능성을 깨닫게 하는 실재계다.「흰색 위의 흰색 사각형」은 '모든 것을 드러나게 하는 무(無)'로서 존재가 품은 강한 확신이다.

　　인간은 오브제에 둘러싸여 살다가 죽는다. 말레비치는 오브제의 중력에서 벗어난 회화가 인간의 삶을 변화시키는 데 이바지할 수 있다고 믿었다. 오브제의 부재는 추상의 순수한 존재가 된다. 몬드리안이 자연의 핵심만을 추출하는 정화작용으로 '순수한 리얼리티'를 추구한 반면 말레비치는 대상의 부재로 '절대적으로 순수한 감성'을 추구했다. 말레비치는 오브제가 회화의 순수한 미적 가치를 타락시킨다고 믿었으며 감수성 이외에 아무것도 감지되지 않는 절대적으로 순수한 절대주의를 주장했다.

　　말레비치는 초기에 사회주의혁명을 열렬히 환영했지만 점점 실망했다. 사회주의자들은 유물론에 입각해 부르주아들의 재산을 몰수하여 프롤레타리아 계층에 분배하는 개혁을 시도했다. 말레비치가 원한 것은 남의 것을 빼앗아 나눠 갖는 물질적 혁명이 아니라 모든 사람이 인간 존재라는 이유만으로 존중받는 정신적 혁명이었다. 그는 오브제를 나눠 갖는 것이 아니라 오브제의 중력에서 벗어나길 원했다. 이것이 말레비치가 원한 진정한 유토피아였다. 공산당은 말레비치를 몽상가적인 철학가로 간주했고, 그의 절대주의 회화를 퇴폐적이라고 낙인찍었다. 공산당은 추상미술을 금지했고 말레비치는 1920년대 중엽 이후부터 추상회화를 제작할 수 없었다. 공산당은 1930년에 키예프에서 열린 말레비치의 회고전도 사회질서를 어지럽힌다는 이유로 철거해버렸다. 또한 전시회에 초청하기 위해 독일인과 접촉했다는 이유만으로 그를 체포하기도 했다. 말레비치는 그 이후에도 지속적인 감시와 억압 속에서 통제된 생활을 할 수밖에 없었다. 그는 공산당의 감시를 피하기 위해 새로 제작한 그림에 옛날 날짜를 적어 넣었지만, 결국 추

상회화를 포기하고 구상회화로 방향을 전환했고, 가족의 초상화를 제작하며 말년을 보내다가 57세의 나이에 암으로 사망했다.

러시아 구축주의

공산당은 점점 창작의 자유를 억압했고 이에 적응하지 못한 작가들은 러시아를 떠나기 시작했다. 말레비치는 공산당의 예술정책을 마지못해 수용했지만 일부 아방가르드 미술가는 카를 마르크스(Karl Marx, 1818-83)의 '생산활동의 한 형식으로서의 예술' 개념에 동조하며 구축주의를 탄생시켰다. 말레비치가 정신적인 유토피아니즘을 추구했다면 구축주의자들은 미술을 생활과 결합시키면서 유물론적인 유토피아를 이루고자 했다.

러시아 구축주의자들은 사회주의혁명을 지지했고 예술가의 위치를 생산자로 파악했다. 그들은 부르주아 예술의 장식적 기능이나 자연에 대한 감상주의적 접근을 일체 배제하고 예술가를 새로운 사회 건설의 선도자로 여겼다. 구축주의자들은 미술이 인간의 감성과 정신을 대변하는 대상이 되기보다는 실용적인 물건처럼 일상에서 유용해야 한다고 주장했다. 그들은 미술이 미술관이나 교회에 소장되는 사치품이나 귀족의 취미생활로 전락해서는 안 되며 화가는 인민의 삶을 위해 일해야 한다고 주장했다. 공산당의 후원을 받은 그들은 예술과 산업, 기술의 조화로운 결합을 꾀했다.

사회주의혁명에 적극적으로 동참한 인물은 문학가이자 미술가인 블라디미르 마야콥스키(Vladimir Vladimirovich Mayakovskii, 1893-1930)이다. 그는 혁명을 찬양하는 시를 발표했을 뿐 아니라 로드첸코와 함께 선전용 벽보나 그림을 그리기도 했다. 그는 예술과 사회는 결속되어야 하고 예술은 사회와 연관될 때 존재의 이유를 지닌다고 주장하기도 했다. 구축주의자들은 1923년 『레프』(Lef)의 창간호를 내며 "예술은 죽었다. 그림을 그리는 우리의 사변적인 활동을 중단하자. 그

리고 실용적인 건설의 영역이나 현실의 영역 안에서 미술의 기본(선, 색채, 재료, 형태)을 재발견하자"[66]라고 주장했다. 구축주의자 가운데 가장 주목할 만한 미술가는 로드첸코와 타틀린이다.

로드첸코는 1914년부터 이듬해까지 말레비치의 영향으로 절대주의 작품을 제작하기도 했지만 1916년에 타틀린을 만나 구축주의에 가담했다. 로드첸코와 타틀린은 프롤레타리아 출신으로서 공산주의에 열광적으로 동조했고 예술이 사회의 욕구에 복종해야 한다는 데 찬동했다. 로드첸코는 1916년에 선과 컴퍼스를 이용한 데생 여섯 점을 발표하면서 말레비치의 관념론에서 완전히 벗어났음을 증명했다. 그는 말레비치의 절대순수감성이 몽상에 지나지 않는다는 공산당의 견해에 동의했다. 로드첸코는 말레비치의 「흰색 위의 흰색 사각형」이 물질의 부재와 인간 존재의 가치회복을 위한 정신혁명을 대변한다는 논리에 반박하기 위해 「검정 위의 검정」(1918)^{그림 2-92} 연작과 「빨강, 노랑, 파랑」(1921)^{그림 2-93} 모노크롬을 발표했다. 말레비치는 관념론적으로 회화에서 정신성을 찾은 반면 로드첸코는 검정은 검정, 빨강은 빨강, 노랑은 노랑일 뿐, 물감은 물질 그 외의 어떤 것도 아니라는 점을 강조하며 추상미술의 죽음을 선언했다. 그는 관념론에 근거한 추상미술의 심오하고 깊은 정신세계를 부정했다. 로드첸코는 "나는 논리적인 결론으로 축소하여 세 개의 캔버스를 전시했다. 빨강, 파랑, 노랑. 나는 단언할 수 있다. 이것은 회화의 최종 단계다. 이것은 기본적인 원색이다. 각각의 평면은 독립적이고 더 이상의 표현은 없다"[67]라고 주장했다.

구축주의자들은 1917년에 창설된 소련의 문화운동 조직인 '프롤레트쿨트'(Proletkult)의 후원을 받았다. 프롤레트쿨트는 산업계나 노동조합과 연계해서 미술가들에게 정기적으로 일거리를 제공하는 조직이다. 미술가들은 이 조직의 안내에 따라 정부 또는 노동조합에서 원하는 표지와 슬로건 그리고 벽보를 제작하게 되었고 가구와 장식품 그리고 생활용품을 만들어 생계를 유지할 수 있었다. 로드첸코는 타이포

그림 2-92　알렉산더 로드첸코, 「검정 위의 검정」, 1918, 캔버스에 유채, 105×70.5, 루트비히박물
　　　　　관, 쾰른.

그림 2-93　알렉산더 로드첸코, 「빨강, 노랑, 파랑」, 1921, 캔버스에 유채, 62.5×52.5, 개인소장.

그래피(typography, 활판인쇄술)와 포토몽타주(photomontage)의 개척자로서 『레프』의 표지를 디자인했다. 충실한 유물론자였던 타틀린은 소비에트연방의 혁명정신에 적극적으로 동의하며 노동자의 의복이나 가구 등 생활물품을 디자인했다.

타틀린은 1913년에 피카소의 파리 작업실을 방문한 것을 계기로 구축주의의 중심에 설 만큼 크게 성장했다. 그는 피카소의 작업실에서 잠시 조수로 일했는데 그때 피카소가 금속판과 철사로 제작한 작품 「기타」(1912)를 보고 깊은 감명을 받아 다양한 매체 탐구의 필요성을 절감했다. 타틀린은 고국으로 돌아온 후 회화를 중단하고 다양한 매체를 실험하면서 「역부조」(1914)^{그림 2-94}연작을 제작하기 시작했다. 나무, 철사, 판지, 금속판 등의 기초재료로 만들어진 이 작품은 전시장의 벽면을 가로지르는 형태로 각 모서리에 설치되었다. 이것은 실제의 공간에 존재하는 실제의 물체다. 사실 이 같은 구축주의 작품은 실용성과 크게 관계가 없다. 유물론에 동의했던 구축주의자들은 3차원 작품에서 전통적인 재료보다는 금속, 유리, 판지, 나무, 플라스틱 등의 재료를 사용했고 재료의 본질적 속성에 충실하고자 했다. 타틀린은 말레비치가 절대주의를 선언하며 「검정 사각형」을 비롯한 여러 기하형태의 작품들을 전시했던 1915년 '0.10' 전시회에 「역부조」를 출품했다. 말레비치가 물질을 거부하고 정신성을 보여주고자 했다면 역으로 타틀린은 물질 그 자체가 미술이 된다는 것을 입증하고자 했다.

타틀린은 특히 기계, 산업, 건축에 관심을 보였고 이것은 「제3인터내셔널 기념탑을 위한 시안」(1919-20)^{그림 2-95}에서 잘 나타난다. 제3인터내셔널은 1919년 레닌이 모스크바에서 결성한 전 세계 노동자들의 국제 조직으로 '공산주의 인터내셔널'(Communist International), 약칭하여 코민테른(Comintern)이라 부른다. 즉 제3인터내셔널, 코민테른, 공산주의 인터내셔널은 동일한 단체로 각국에 공산당 지부를 두고 혁명운동을 지원한다. 타틀린의 작품은 코민테른의 본부에 세울 기

그림 2-94 블라디미르 타틀린, 「역부조」, 1914, 철, 구리, 나무, 밧줄, 71×118, 국립러시아미술관, 상트페테르부르크.

그림 2-95 블라디미르 타틀린, 「제3인터내셔널 기념탑을 위한 시안」, 1919-20, 나무, 철, 유리, 높이 670, 파손됨.

념탑으로 구상되었다. 타틀린은 에펠탑에서 아이디어를 얻어 유리와 철로 만들어진, 300미터인 에펠탑보다 더 높은 396미터의 기념탑을 구상했다. 그리고 이것을 모스크바 광장 한가운데에 설치할 계획을 세웠다. 「제3인터내셔널 기념탑」의 외형은 일정 각도로 기울어져 있는 나선형의 금속 구조물이다. 내부 회의실은 입방체, 피라미드형, 원추형 등의 형태로 유리로 장식했다. 그의 설계대로라면 회의실은 각각 다른 속도로 일 년에 한 번 그리고 하루에 한 번씩 회전할 예정이었다. 「제3 인터내셔널 기념탑」은 소련의 악화된 경제적 상황과 건축기술의 부족으로 실현되지 못했지만 사회주의혁명의 공익적 차원에 봉사하는 미술의 대표적 사례가 되었다.

구축주의자 가운데 나움 가보(Naum Gabo, 1890-1977)와 안토인 페브스너(Antoine Pevsner, 1886-1962) 형제는 실용성과 산업에 이바지하는 미술의 속성에 관심이 전혀 없었고 순수조형적 측면에서 진일보한 작품을 제작했다. 가보와 페브스너는 부르주아 가정 출신의 형제로서 과학기술을 순수미술의 새로운 조형성을 실험하기 위해 활용했다. 특히 가보는 1920년에 전기모터로 움직이는 「키네틱 조각」을 발표하면서 돌, 청동 등의 전통적인 재료에서 탈피할 것과 시간과 공간을 미술의 매체로 사용할 것을 주장하는 새로운 사실주의를 선보였다. 물론 이렇게 순수미학적 측면을 주장한 예술가들은 더 이상 러시아에서 활동할 수 없게 되었다. 다만 이러한 시도는 조형적 혁신을 가져온 일대 변혁으로 제2차 세계대전 이후 미국을 중심으로 탄생한 미니멀아트에 영향을 미쳤다. 재료의 본질적 속성 자체가 조각의 형태가 된다는 구축주의의 주장은 미니멀리즘의 기본개념이 되었다.

1922년 경제개편을 끝낸 공산당은 예술 분야의 정화작업을 실시한다. 추상미술가들은 대중과 분리되어 있으며 퇴폐적이라는 이유로 대대적인 숙청을 당했다. 칸딘스키는 1921년 12월에 바우하우스로 떠났고, 가보도 1922년에 베를린으로 떠났다. 사회주의혁명을 적극적으

로 지지하며 동참했던 예술가들도 점점 심해지는 공산당의 간섭과 탄압을 견딜 수 없게 되었다. 마야콥스키는 자살했고 타틀린도 1930년부터 더 이상 작품을 제작하지 않았다.

러시아 아방가르드 미술은 네덜란드의 드 스틸 그룹과 독일의 바우하우스 그리고 파리의 '추상창조 그룹'에 영향을 미쳤고 구축주의가 선취한 다양한 재료의 개발, 용접 기법의 개발, 미술과 과학기술의 결합은 제2차 세계대전 이후 현대미술의 풍요로운 팽창과 전개에 이바지했다.

4. 다다이즘과 초현실주의, '반反미술과 환상'

1. 다다이즘의 출현과 전개

우연성의 추구

다다이즘(Dadaism)은 제1차 세계대전 중에 시작되었다. 앞에서 살펴본 보초니, 마르크, 키르히너는 전쟁이 새로운 세계의 건설에 불을 지피는 도화선이 될 것이라 믿으며 참전해 부상을 입거나 전사했지만 전쟁에 반대했던 미술가들은 징병을 피해 중립국이었던 스위스 취리히에 모여들었다. 기성세대가 이룩한 문명에 염증을 느낀 후고 발(Hugo Ball, 1886-1927), 장 아르프(Jean Arp, 1887-1966), 트리스탄 차라(Tristan Tzara, 1896-1963), 마르셀 장코(Marcel Janco, 1895-1984) 등은 새로운 예술운동을 전개해나갔다. 발이 적극적으로 나서고 여러 미술가가 협조하여 다다이즘의 산실인 카바레 볼테르(Cabaret Voltaire)가 만들어졌다. 취리히에 세운 카바레에 프랑스 대문호의 이름(볼테르Voltaire, 1694-1778)을 붙인 것은 다양하고 서로 대립하는 문화의 혼합을 추구하는 의지를 드러내기 위함이었다. 카바레 볼테르는 1915년 2월에 개장해서 6월부터 정기간행물을 발간했다. 이 잡지에서 발은 그들의 예술운동을 '다다'라고 명했다. 다다는 프랑스어로는 목마(木馬), 독일어로는 작별인사, 루마니아어로는 '응, 그렇고말고'를 뜻하는 음성어다.[68] 취리히에 모여든 다다이스트들은 반정부주의, 더 나아가 무정부주의를 지지했고 전쟁의 참상이 부르주아 문화에서

시작되었다고 맹비난했다. 다다는 모든 기준, 심지어 다다조차도 반대한다. 그들은 "다다는 안티다다"라고 하며 그들이 설정한 다다의 기준조차도 공격할 것을 맹세했고 이를 기이한 퍼포먼스, 시 낭송회, 전시, 출판으로 실천했다.[69]

다다이스트는 세상을 향해 분노를 쏟아내며 기존의 질서를 뒤집는 혁명을 선동했다. 그들은 애국심을 호소하며 젊은이를 죽음의 전장으로 내모는 기득권 계층을 격하게 비난했고 허무주의적인 무정부주의로 대응했다. 다다이스트는 질서, 법칙, 이성에 근거한 모더니스트 운동을 조롱했다. 그들은 과학기술의 발달이 빚어낸 모순에 좌절했고, 유토피아 건설, 사회 안정, 평화 등을 약속한 정치가들이 모두 거짓말쟁이였다는 것에 분노했다. 또한 인간의 삶이 우연의 연속이고 예측할 수 없는 불확실성을 띠고 있으므로 의도적인 질서체계, 정연한 구조는 모두 거짓이자 위선이라고 주장하면서 반문명, 반이성, 비합리성, 우연성 등을 추구하며 전통적인 예술의 심미적·미학적 가치를 거부했다. 다다이스트 문학가는 우연성을 위해 신문기사 등을 조각조각 잘라 자루에 넣고 흔들어서 섞은 다음 조각을 하나씩 꺼내 종이 위에 나열했다. 문법과 단어가 마구 뒤섞인 혼돈과 혼란 그 자체를 문학이라고 제시한 것이다.

다다이즘 전개에 중요한 영향을 미친 미술가는 아르프다. 아르프는 독일과 프랑스의 국경지대인 알자스 지방 출신으로 한스 아르프라 불리기도 한다. 그는 전쟁이 발발하기 전 청기사파로 활동했으며, 파리를 방문했을 때 만난 피카소의 콜라주에 크게 영향받았다. 아르프는 다다이즘을 탐구하기 위한 기본적인 기법으로 콜라주를 활용했다. 아르프는 작품이 제작되는 과정에서 우연적으로 형태를 만들기 위해 콜라주를 활용했다. 아르프의 콜라주는 피카소와 다르다. 피카소의 콜라주가 치밀하게 계산해서 매체 하나하나를 화폭에 붙이는 것이라면 아르프의 콜라주는 작가의 계획된 의도를 배제하기 위해 재료를 위에

서 아래로 떨어뜨리며 무작위로 붙여 우연적 효과를 극대화했다. 동양 철학에 관심이 있었던 아르프는 우연성을 추구하는 것이 우주의 질서를 따르는 것이라 주장했다. 동양사상은 인위적인 것을 배격하고 자연의 법칙에 따라 순리대로 살아가는 무위자연(無爲自然)을 근본으로 한다. 그렇지만 아르프의 일부 작품은 기하학적 추상이다. 아르프의 「우연의 법칙에 따라 배열된 시각형 콜라주」(1916-17)는 작가가 우연성을 추구했다는 것을 잊게 할 정도로 조형적·미적으로 논리적이다. 취리히의 다다이스트들은 아르프의 노력으로 추상미술에 관심을 보이게 되었고 1917년경 『다다』는 들로네, 칸딘스키, 아르프, 등의 삽화를 실었다.

다다이즘은 취리히에서 시작되었지만 파리, 쾰른, 하노버, 베를린 그리고 뉴욕까지 여러 도시로 급속히 전파되었다. 교통과 통신이 제대로 발달하지 않은 시기에 여러 도시에서 산발적으로 일어났기 때문에 일관성을 지니기 어려웠지만 다다이즘의 특징 자체가 무일관성과 무질서의 추구이고 모든 인위성을 거부하는 것이기 때문에 크게 문제되지 않았다. 여러 도시에서 진행된 다다이즘에 공통점이 있다면 반예술을 과격하게 지향한다는 것이다. 특히 제1차 세계대전을 일으킨 독일의 하노버, 베를린, 쾰른 등 여러 도시에서 다다이즘이 발전했다. 다다이스트는 쓰레기통, 벼룩시장 등에서 수집한 낡고 버려진 사물을 콜라주로 재구성하면서 미술의 전통적 심미성과 권위를 파괴하려 했다.

가장 대표적인 작가 가운데 한 명이 하노버의 쿠르트 슈비터스(Kurt Schwitters, 1887-1948)다. 슈비터스는 수백 점의 콜라주 작품에 「메르츠」(1921)^{그림 2-96}라는 제목을 붙였다. 'Merz' 즉 메르츠는 콜라주하려고 잡지에서 찢어낸 상업은행(Kommerz und Privatbank) 광고에 남아 있던 단어로 아무 의미가 없다.[70] 슈비터스는 현실에서 쓰고 버려진 쓰레기들을 주워 모아 콜라주하면서 현실의 평범한 삶과 예술의 통합을 꿈꿨다. 그러나 메르츠라 이름 붙인 대부분 작품은 벽에 걸

그림 2-96　쿠르트 슈비터스, 「체리 그림」, 1921, 혼합매체, 91.8×70.5, 현대미술관, 뉴욕.

리는 회화라는 점에서 전통과 완전히 결별했다고 할 수 없다. 이것을 깨달은 슈비터스는 평면회화의 콜라주에서 한 걸음 더 나아가 3차원의 아상블라주(assemblage)를 시도했다. 피카소와 브라크가 캔버스 위에 여러 재료를 접착제로 붙였다면 슈비터스는 이를 나무조각, 철사, 단추, 신문지, 버려진 구두 등을 접합하는 공간작업으로 확장시켰다. 그는 하노버에 있는 집을 온갖 물건으로 가득 채워나가는 작업을 시도했고 그것을 '메르츠의 집'이라는 의미로 '메르츠바우'(Merzbau)로 불렀다. '메르츠바우'는 제2차 세계대전 중에 파괴되었다.

베를린에서도 다다이즘이 일어났다. 제1차 세계대전의 패배로 독일은 극도의 혼란에 빠져 있었다. 황제는 하야했고 승전국인 프랑스의 내정간섭도 극심해졌다. 전쟁 중에 팔다리를 잃은 채 일거리를 구하는 전직 군인과 매춘부가 거리를 가득 메울 만큼 경제적 상황도 좋지 않았다. 베를린 다다이스트들은 이러한 혼란한 사회에 분노를 터뜨리며 정치적인 활동에도 적극적으로 나섰다.

게오로그 그로스(George Grosz, 1893-1959), 요하네스 바더(Johannes Baader, 1875-1955), 한나 회흐(Hannah Hoch, 1889-1978), 라울 하우스만(Raoul Hausmann, 1886-1971), 존 하트필드(John Heartfield, 1891-1968) 등은 좌파 혁명가로서 정부를 비판했고 부르주아의 부정과 위선을 조롱하며 사회의 계급체계를 부수고자 했다. 그들은 개인의 권리를 강조한 무정부주의자였다. 극단적인 사회주의자였던 하트필드는 공산당에 입당하기도 했다. 이런 젊은이들의 사회주의에 대한 과격한 열망은 현 정부의 무능과 부패에 대한 반발이었다. 당시 공산주의가 평등한 사회를 실현해줄 거라는 젊은이들의 믿음은 제2차 세계대전 이후 분할된 독일의 동독에 공산정부가 들어서는 원인이 되었다. 베를린 다다이즘과 달리 파리, 뉴욕 등의 다다이즘은 사회와 정치에 대한 관심보다는 전통적 예술에 대한 저항과 반항의식에 초점을 맞췄다. 특히 뒤샹의 과격하고 혁신적인 탐구정신은 다다이

즘 개념을 제공하고 현대미술의 범위를 무궁무진하게 넓혔다.

2. 뒤샹의 다다이즘

뒤샹과 레디메이드(ready-made)

　다다이즘의 반예술 정신은 전 세계로 확산되었다. 미국으로 건너
간 프랑스 출신의 뒤샹은 다다이즘의 정신을 과감하게 실현해나갔다.
당시의 교통사정을 고려하면 프랑스인이었던 뒤샹이 미국으로 간다
는 것 자체가 자유와 변화를 향한 엄청난 용기였다. 뒤샹은 1913년 뉴
욕에서 열린 '아모리쇼'에 「계단을 내려오는 누드」(1912)를 출품하여
뜨거운 반응을 얻었다. 사실 이 작품은 파리에서 이미 소개된 것이다.
뒤샹은 1911년부터 퓌토(Puteaux) 그룹에 가입하여 활동하면서 들로
네, 피카비아 등과 함께 '오르픽 큐비즘' 양식을 탐구했다. 이때 「계단
을 내려오는 누드」를 '앙데팡당'전에 출품했지만 어설프게 미래주의를
흉내 냈다며 혹평만 잔뜩 들었다. 움직이는 순간을 슬로우모션처럼 보
여준다는 점에서 미래주의자 발라의 작품과 유사해 보인다. 그러나 생
물유기체인 인간을 기계로 묘사하고 있다는 점에서 미래주의자들보다
더 아방가르드적이다. 뒤샹은 파리 미술계의 혹평에 대한 실망과 분노
를 딛고 「계단을 내려오는 누드」를 '아모리쇼'에 출품함으로써 자신의
인생을 송두리째 바꾸었다. 당시 미국 미술계는 여전히 사실주의 화풍
일색이었고 유럽에서 활발하게 전개되던 조형예술의 발달이 즉각적으
로 유입되지 못하고 있었다. 그런 뉴욕 미술계에 뒤샹의 「계단을 내려
오는 누드」는 현대미술의 다양성을 소개하는 귀중한 작품이었다.
　뒤샹의 다다이즘 정신은 레디메이드에서 폭발했다. 레디메이드
는 대량생산된 기성품을 의미하지만 미술용어로 사용할 때는 일상의
사물이 미술품화된 것을 지칭한다. 뒤샹은 1917년 뉴욕의 그랜드 센트
럴 화랑에서 열린 미국독립미술가협회(Society of Independent Artists)

전시회에 남성용 소변기에 사인한 「샘」(1917)^{그림 2-97}을 출품, 화제를 일으켰다. 그러나 「샘」은 공식적으로 전시되지 못했다. 미국독립미술가협회 전시회는 공모전이 아니고 누구나 출품만 하면 전시할 수 있는 규정이 있는데도, 주최 측이 소변기가 과연 미술품이 될 수 있는지 결론 내리지 못해 결국 「샘」의 전시는 불발되었다.

레디메이드는 일상의 사물이지만 미술품이 되었을 때는 일상의 사물로서의 기능이 완전히 제거되고 미술품으로서의 기능과 역할만을 할 뿐이디. 레디메이드는 조각도 아니고 회화도 아닌 새로운 장르가 되었다. 뒤샹으로 현대미술은 무궁무진해졌다. 뒤샹은 그리거나 만들지 않아도 미술가가 될 수 있는 길을 열어주었다. 뒤샹은 「샘」을 제작하기 위해 작업실로 간 것이 아니라 가게에 가서 남성용 소변기를 샀고 그 소변기에 'R. MUTT 1917'이라고 서명했다. 뒤샹이 그 이상 한 것은 아무것도 없다. 드로잉도 하지 않았고 주물도 뜨지 않았고 어떠한 손작업도 하지 않았다. 뒤샹의 레디메이드는 미술품이 미적 대상으로서 작가의 독창적 재능이 담보된 유일한 창작물이어야 한다는 전통적인 미술개념을 전복했다.

소변기는 유일한 것도 아니고 독창적인 창작물도 아니다. 뒤샹은 미술가가 선택하고 서명하는 것만으로 평범한 일상의 사물이 미술품이 될 수 있는 가능성을 열었다. 소변기는 미술품이 아니지만 서명된 채 전시공간에 놓인 유일하고 독창적인 미술품이다. 뒤샹의 행위와 개념에서 추론해보면 작가의 의도와 기법에 따라 제작된 것이 아니더라도 작가의 서명과 전시장이라는 공간만 충족되면 미술품으로 성립됨을 알 수 있다. 즉 서명과 전시공간이 미술의 조건이 된다. 뒤샹은 작가가 일상의 사물을 선택해서 새로운 미술개념으로 전환시키는 것이 중요하다고 주장했다. 레디메이드는 미술의 전통적 개념을 전복시켰고 미술가의 지위를 더욱 상승시켰다. 아무리 하찮은 오브제라 할지라도 작가가 선택만 하면 미술품으로 전환된다는 것 자체가 미술가의 대

그림 2-97　마르셀 뒤샹, 「샘」, 1917, 혼합재료, 63×48×38, 국립현대미술관, 퐁피두센터, 파리.

단한 지위를 증명해주는 셈이다.

뒤샹은 또한 레디메이드로 전시공간이 미술의 주체임을 재확인시켰다. 다빈치의 「모나리자」(1503)는 루브르 박물관이 아니라 어느 가정집의 은밀한 지하실에 있다 할지라도 예술품으로서의 가치가 훼손되지 않는다. 그러나 뒤샹의 「샘」은 반드시 전시공간에 있어야 미술품이 된다. 레디메이드가 일상의 사물이라는 점에서는 일상과 예술의 경계가 모호하지만 그것이 미술이 되려면 반드시 전시공간이 필요하다는 점에서는 사물과 작품, 미술과 일상의 경계가 여전히 유효하다. 그러면서도 관람객이 전시장에서 「샘」을 볼 때 이것이 남성용 소변기라는 것을 즉각적으로 인지할 수 있다는 점에서는 일상성과 미술의 경계가 여전히 모호하다. 레디메이드는 일상과 미술의 경계를 완전히 부수거나 또는 완전히 통합하는 것이 아니라 일상과 미술의 경계를 넘나들며 미술의 개념을 재정의한다.

전통적으로 미술은 미술가의 슬픔, 기쁨, 행복 등 내적 감정이나 고뇌, 번민 등 인문학적 성찰을 반영함으로써 극적인 신화적 산물이 되었다. 하지만 레디메이드는 작가의 개인적 감정과 아무런 상관이 없다. 레디메이드를 보면서 어떻게 해석할 것인지는 관람객의 몫이다. 일부 미술사학자는 뒤샹의 「샘」에서 성적인 은유를, 「부러진 팔에서」에서 어린 시절의 기억을, 와인병을 꽂은 「병꽂이」에서 남성과 여성의 성적 결합을 연상하는 식으로 정신분석학적인 해석을 내리기도 하지만 정답은 없다. 분명한 것은 전통적인 미적 가치를 조롱한다는 것이다. 인간의 가장 본능적인 배설욕구를 적나라하게 보여주는 소변기가 우아함과 지적 교양의 상징인 미술품이 될 수 있다는 아이디어는 파격 중의 파격으로 형이상학적·미학적 가치에 매달리는 부르주아 문화의 가식을 정면으로 조롱하는 것이었다. 실제로 뒤샹은 세기의 명화「모나리자」에 수염을 붙여 희롱한 「L.H.O.O.Q」(1919)^{그림 2-98}를 발표하여 전통적인 고상한 미적 취미를 조롱했다.

그림 2-98 마르셀 뒤샹, 「L.H.O.O.Q」, 1919, 레오나르도 다빈치의 모나리자 복사판 위에 연필,
19.7×12.4, 개인소장.

성적 정체성과 언어적 유희

뒤샹은 다빈치의 「모나리자」를 개작한 「L.H.O.O.Q」에서 양성애자와 언어유희를 미술의 주제로 보여주었다. 「L.H.O.O.Q」의 알파벳을 연결시켜 프랑스어로 읽어보면 'Elle a chaud au cul'과 발음이 같다. 이 말은 '그녀의 엉덩이는 매우 뜨겁다' '그녀가 매우 성적으로 뜨겁다 매우 섹시하다'는 의미다. 뒤샹은 「모나리자」가 보여주는 고상하고 지적인 우아한 여인을 성적 취향에 매몰된 양성적인 사람으로 탈바꿈시켰다. 「모나리자」를 그린 다빈치는 동성애자로 알려져 있다. 그러나 뒤샹이 다빈치를 조롱하기 위해 「L.H.O.O.Q」를 제작한 것은 아니다. 서양미술사에서 「모나리자」의 차갑고 이지적이며 아름다운 여성은 수세기 동안 찬사의 대상이 되었고 누구도 감히 이 고귀한 명화를 풍자하거나 희롱할 수 있다고 상상조차 하지 못했다. 뒤샹은 미술의 이러한 보편적이고 절대적인 관습을 뒤집어엎고자 한 것이다.

이는 안티아트(Anti Art) 개념으로서 다다이즘의 저항의식이 뿜어져 나온 것이다. 뒤샹은 예술의 전통적인 심미적 개념, 미술가의 역할, 작품의 미학적 가치 등을 모두 전복시켰다. 그는 반예술, 반미학을 현대미술의 방향으로 제시했다. 뒤샹은 고급미술에 대한 획일화된 존경과 경의, 숭배에 도전장을 내밀고 어느 것도 절대미의 표상이 될 수 없으며 반대로 우리의 통속적이고 평범한 삶도 예술이 될 수 있음을 보여준다.

뒤샹은 성적 유희와 언어유희를 「로즈 세라비로 분장한 뒤샹」(1920-21)에서 다시 시도했다. 세라비(Selavy)는 '이게 인생이야'라는 프랑스어 'C'est la vie'와 발음이 같게 알파벳을 나열해 만든 어휘다. 따라서 '로즈 세라비'(Rose Selavy)를 프랑스어로 읽어보면 '로즈, 이게 인생이야'라는 뜻의 'Rose c'est la vie'가 된다. 로즈는 프랑스어로 장미꽃이고 여성의 이름으로 사용된다. 그런데 뒤샹은 작품 제목에서 드러나듯 로즈 세라비를 자신의 이름으로 사용하고 있다. 그뿐만 아니라

화면에서 여성으로 자신을 표현하고 있다. 뒤샹은 「L.H.O.O.Q」에서 모나리자를 남성성을 지닌 양성적인 인간으로, 「로즈 세라비로 분장한 뒤샹」에서 뒤샹 자신을 여성으로 표현하며 보편적 관습에 도전하고 전복시키고자 했다.

뒤샹의 성적 유희는 「독신자들에게 발가벗겨진 신부, 조차도」 (1915-23)에서도 은유적으로 표현된다. 1934년에 뒤샹은 「녹색 상자」라고 불리는 글에서 이 작품을 설명한다. 뒤샹은 작품의 위쪽을 '신부'(mariée)로, 아래쪽을 '독신자들'(celibataires)로 설명한다.[71] 작품의 주제는 신부와 독신자들의 좌절된 성적 욕망이다. 그런데 신부와 독신자들의 앞 철자만 떼서 서로 합치면 뒤샹의 이름 Marcel이 된다. 작품의 하단 중앙에 초콜릿 분쇄기가 있고 분쇄기 왼편에 독신자들로 추정되는 아홉 개의 형상과 입방체 구조물이 매달려 있다. 입방체 구조물 안에는 물레방아 같은 바퀴가 들어 있다. 프랑스에는 독신자들이 밤에 외로움을 잊기 위해 초콜릿을 부순다는 말이 있다. 초콜릿 분쇄기가 돌아가면 독신자들의 성적 욕망이 작품 위쪽의 신부에게 전달될 것 같다. 그러나 독신자들과 신부 사이에는 금지선이 있고 그들은 영원히 만나지 못한다. 실험실의 도구처럼 표현된 신부의 옆에는 피어오르는 연기로 추정되는 세 개의 사각형 면이 있다. 이 신부는 뒤샹이 「신부」 (1912)에서 묘사한 형태와 매우 닮았다. 기계가 주는 중립성은 에로티시즘을 전혀 함축하지 않는다.

이 작품의 제목은 성적 충동, 성적 욕망을 암시하지만 작품 속에서 남녀는 만날 것 같지도 않고 성적 결합에 대한 어떤 가시적 암시도 없다. 실험실의 도구처럼 보이는 신부는 연금술사처럼 보이기도 한다. 연금술은 비금속을 귀금속으로 바꾸기 위해 고안된 중세 시대의 학문으로 주술적 성격을 띤다. 비금속을 귀금속으로 전환시키고자 노력한 연금술사처럼 뒤샹은 일상성, 평범성을 순수미술로 전환시키고자 노력했다. 뒤샹이 무엇보다 관심을 보인 것은 우연성이다. 이 작품은 큰

유리그림인데 운반 중에 유리에 금이 갔고 시간이 흐르면서 먼지가 쌓였다. 뒤샹은 이를 조형성으로 받아들였다. 이러한 뒤샹의 태도는 전통적 회화가 중요하게 여긴 완벽한 마무리, 즉 종결성, 화가의 명료한 계획, 의도를 모두 전복하는 것이었다.

운송 도중 우연히 일어난 사고는 작가와 전혀 상관이 없다. 이것은 그야말로 객관적이고 중립적인 우연성이다. 전통적으로 서구에서 회화는 자연을 비추는 거울로 인식되어왔다. 그러나 뒤샹의 이 작품은 전통적인 창이나 거울로서의 역할을 거부하고 그 자체로 미술이 되었다. 뒤샹은 의인화된 기계를 단지 평면에 그리는 대신 실제 기계장치를 이용하여 「회전하는 유리판들」(1920)을 제작함으로써 1960년대에 등장할 키네틱 아트, 테크놀로지 아트를 예고했다. 「L.H.O.O.Q」에서 「모나리자」를 인용, 차용, 패러디한 것 역시 포스트모더니즘 미술을 예고한 것으로 볼 수 있다.

생물유기체인 인간을 기계로서 시각화한 것은 뒤샹만이 아니었고 그와 함께 파리에서 뉴욕으로 온 프란시스 피카비아(Francis Picabia, 1879-1953)도 비슷한 작업을 했다. 뒤샹과 함께 뉴욕 다다이즘을 전개한 피카비아는 「사랑하는 퍼레이드」(1917)^{그림 2-99}, 「어머니 없이 태어난 소녀」(1917)에서처럼 인간을 기계로 표현하고 있다. 뒤샹과 피카비아 등이 유독 여성을 기계로 표현한 것은 프랑스 미술의 전통인 여인 누드를 패러디해 에로티시즘을 제거하기 위해서였다. 물론 그들의 남성 우월적 사고를 드러내는 것으로도 해석할 수 있다. 피카비아는 인간을 기계로 표현하는 것에는 열성을 보였지만 움직임의 연속성을 동시적으로 표현하는 것에는 별 관심이 없었다. 피카비아는 고상하고 지적인 인간을 기계로 풍자하여 고상함 내면에 감춰져 있는 생물적 기능을 강조함으로써 고급예술의 미적 취향을 조롱하는 것에 관심이 많았다. 뒤샹도 「신부」에서 움직임의 연속성이 제거된 기계화된 인간을 표현했다. 실험실의 도구처럼 묘사된 신부는 연금술을 떠올

PARADE AMOUREUSE

그림 2-99　프란시스 피카비아, 「사랑하는 퍼레이드」, 1917, 카드보드에 유채, 96.5×73.7, 개인소장.

리게 하는데, 이처럼 은유와 상징이 느껴지는 분위기는 피카비아와 다른 점이다. 뒤샹과 피카비아가 프랑스인으로서 미국으로 건너갔다면 뉴욕 다다이즘의 또 다른 멤버인 만 레이(Man Ray, 1890-1976)는 미국 필라델피아 태생으로 프랑스로 건너가 다다이즘과 초현실주의를 연결했다.

만 레이는 뉴욕으로 온 뒤샹과 피카비아의 영향을 받아 그들과 함께 뉴욕 다다이즘을 전개하다가 1921년에 파리로 갔다. 파리에 온 만 레이는 앙드레 브르통(André Breton, 1896-1966)을 비롯한 초현실주의 문인과 미술가를 만나면서 초현실주의에 합류했다. 다다이즘과 초현실주의의 연결고리는 성적 유희였다. 뒤샹의 영향을 받은 만 레이는 레디메이드로 다다이즘과 초현실주의를 연결했다. 만 레이의 레디메이드는 성적 유희에 대한 강박관념을 보여준다는 점에서 뒤샹과 사뭇 다르다. 만 레이의 「선물」(1921)^{그림 2-100}은 다리미를 활용한 것으로 오브제의 페티시즘과 섹슈얼리티를 고취시킨다. 뒤샹은 레디메이드 그대로를 제시하는 반면 만 레이는 다리미에 뾰족한 침을 꽂아 오브제를 변형했다.

뒤샹의 레디메이드가 다다이즘의 정신을 함축한다면 만 레이는 레디메이드를 초현실주의로 변형시킨 것이다. 「선물」의 다리미는 아주 오랜 세월 여성들이 사용해온 생활용품으로서 여성의 전형적인 역할을 상징한다. 그러나 「선물」의 다리미는 못이 추가되어 다림질할 수 없다. 심지어 밑판에 뾰족한 침이 부착되어 있어 매우 공격적·폭력적인 공포를 불러일으킨다. 만 레이의 「선물」은 남편과 아이들을 위해 다림질하는 현모양처의 마음 한 켠에 자리 잡은, 가정을 뛰쳐나가고 싶고 파괴하고 싶은 폭력적 심리를 떠올리게 한다. 한편으로는 남성인 만 레이가 19세기부터 활발해진 여성의 사회참여에 강한 거부감, 공포심을 표현한 것으로도 해석할 수 있다. 어떤 식으로 해석하든 만 레이의 「선물」이 던지는 메시지가 공포인 것은 분명하다. 미술사학자 로버

그림 2-100 만 레이, 「선물」, 1921, 철, 못, 17.8×9.4×12.6, 테이트모던미술관, 런던.

트 비나윤(Robert Benayoun, 1926-1996)은 이것을 '서정적인 테러리스트 오브제'라고 했다.[72] 못이 부착된 다리미는 옷을 갈기갈기 찢을 수 있는 무자비한 폭력의 도구다. 따라서 이것은 사디즘적인 성적 공포감과 공포행위를 잠재적으로 암시하고 있다. 혹자는 못을 남근으로, 따라서 못이 부착된 다리미를 남성처럼 억척스러운 생활력을 갖춘 강한 어머니의 상징으로 해석하기도 한다. 만 레이의 어머니는 종종 말을 험하게 하는 고압적인 여성이었고, 따라서 「선물」에는 그의 기억이 잠재되어 있다고 할 수 있다.[73] 기억, 잠재의식, 무의식 등의 내적 심리를 가시적으로 끄집어내는 것이 초현실주의의 특징이다.

다다이즘은 1924년 파리에서 초현실주의 제1차 선언이 발표되면서 자연스럽게 초현실주의에 합류하게 된다.

3. 초현실주의, '초현실의 세계를 향하여'

초현실주의의 등장과 전개

다다이즘이 꿈꿨던 무정부주의 세상은 실현되지 못했다. 뒤샹을 비롯한 다다이스트들은 전통적인 미적 체계와 가치를 전복하려고 했지만 그들의 작품은 명성 있는 미술관에 소장되었고 그들도 고귀한 미술가로서 미술사에 기록되었다. 그렇지만 그들의 혁명정신은 오늘날까지 유효하다. 다다이즘은 초현실주의가 등장하고 막스 에른스트(Max Ernst, 1891-1976)를 비롯한 몇몇 다다이스트가 초현실주의에 합류하면서 자연스럽게 막을 내렸다. 초현실주의의 대표자였던 브르통이 무의식을 매개로 부르주아의 위선과 허위를 폭로했다는 점에서 다다이즘과 초현실주의는 밀접히 연결된다. 그러나 그것은 기초적인 수준에 불과하고 다다이즘과 초현실주의는 지향하는 바가 엄연히 다르다.

다다이즘과 초현실주의는 공통적으로 자본주의 사회체제에서 기득권을 누리는 부르주아를 비판하고 공격한다. 그러나 다다이스트가

파괴, 저항, 반항정신을 노골적으로 드러내는 무정부주의자라면 초현실주의자들은 사회주의 이론을 신봉하면서 꿈과 같은 세상을 지향하는 낭만주의의 후계자다. 브르통과 초현실주의자들은 다다이스트가 궁극적으로 아무것도 실현하지 못했다고 인식했다. 초현실주의는 공산주의 사상을 공개적으로 지지할 만큼 부르주아 문화를 강하게 공격하며 새로운 문화예술운동을 전개했다. 초현실주의자들은 1927년에 공산당에 가입했지만 그들은 근본적으로 자유를 존중하는 예술가이지 정치가는 아니었다. 그들은 정치에서의 혁명가가 될 수 없었다. 이것은 사회주의자로 벽화를 주로 그린 디에고 리베라(Diego Rivera, 1886-1957)가 한 말에서 충분히 알 수 있다. 그는 1932년에 "초현실주의는 잠재적으로 가장 혁명적인 운동이지만 이념적으로 초현실주의자들은 완전한 공산주의자가 아니다. 그들이 공산주의자가 아닌 이상 진정으로 혁명적인 그림은 있을 수 없다"[74]라고 말했다.

초현실주의는 공산주의에 깊은 관심을 보였고 세상의 변혁을 꿈꿨지만 그들의 이상은 정치혁명이 아니라 봉건적 관습에 젖은 기존의 예술을 타파하는 예술혁명이었다. 초현실주의는 다다이즘의 허무적 급진성을 신비, 수수께끼, 환상에 대한 탐구로 전환했다. 초현실주의는 이성의 지배를 거부하고 비합리적인 것, 무의식, 잠재의식을 탐색하는 예술혁신운동으로 전 세계적으로 확산되었다.

1924년에는 시인이자 정신과 의사였던 브르통이 집필하고 문인이었던 루이 아라공(Louis Aragon, 1897-1982), 필리프 수포(Philippe Soupault, 1897-1990), 폴 엘뤼아르(Paul Eluard, 1895-1952) 등이 참여한 「초현실주의 선언」(Manifeste du Surréalisme)이 발표되었다. 「초현실주의 선언」에 참여한 대부분 인물이 문인이어서 초기에 초현실주의는 문학을 중심으로 일어나는 운동처럼 보였다. 초현실주의라는 용어를 처음 사용한 사람도 시인이자 미술비평가였던 아폴리네르였다. 브르통은 1916년에 아폴리네르를 만나 우정을 나누다가 아폴리네르

가 작성한 카탈로그에서 초현실주의라는 단어를 발견했고 「초현실주의 선언」에서 아폴리네르에게 경의를 표하며 새로 시작하는 표현방식을 '초현실주의'로 명명한다고 밝혔다.[75] 선언의 참가자들은 초현실주의의 정의를 분명히 하기 위해 잡지 『초현실주의 혁명』(1924-29)을 간행했고 브르통은 1928년에 『회화와 초현실주의』를 출판하기도 했다. 초현실주의 운동은 문학, 미술, 연극, 영화, 사진, 상업미술 등에서 광범위하게 일어났다.

「초현실주의 선언」에서 브르통은 정신병자 또는 어린아이처럼 이성, 논리성, 합리성, 체계성, 의식적 사고 등 어떤 법칙이나 규율에도 구속되지 않는 완전한 정신적 자유를 주장했다. 브르통은 기존의 예술이 현실을 재현하는 모방에 지나지 않는다고 비판하고 이성에서 해방된 순수한 상상력과 무의식으로 예술이 창조되어야 한다고 주장했다.

프로이트의 『꿈의 해석』(Die Traumdeutung)이 우연성, 언어유희, 무의식, 잠재의식을 연구하는 초현실주의의 교재 역할을 했다. 프로이트는 꿈을 과학적이고 논리적으로 탐구하여 인간 행동에 의식보다 무의식이 더 지배적인 역할을 한다는 것을 밝혀냈다. 제1차 세계대전 중 정신과 군의관으로 복무한 경험이 있는 브르통은 프로이트가 『꿈의 해석』에서 주장한 무의식과 잠재의식에 주목했다. 프로이트의 학설은 예술가들의 영감을 자극했다. 무의식이 가시적으로 나타나는 꿈의 세계를 그리듯 초현실주의 미술가들은 비합리적이고 모순되며 환상적인 이미지를 전개해나갔다.

브르통은 시적 상상력을 논리적 사고에서 해방시켜야 한다고 주장하며 이성, 논리, 윤리 등에 지배받지 않는 상상력을 강조했다. 초현실주의자들은 이성의 통제에 대한 상상력의 해방이 사회에서의 인간해방으로 확대되는 것까지 염두에 두었다. 브르통은 상상력이란 예술의 창조를 위한 아이디어에 그치지 않고 사회에 엄청난 영향을 미칠 수 있는 혁명적인 에너지, 힘이라고 간주했다. 초현실주의자들은 인간

심연의 깊숙한 곳에 자리 잡은 상상력을 최대한 끌어내 세계를 새롭게 재구성하고자 했다. 인간 무의식이 총동원된다면 그야말로 폭발적인 힘이 발휘될 것이라는 신념을 품고 있었던 것이다.

초현실주의는 현실의 삶을 본능적이고 잠재적인 꿈의 경험과 융합해 논리적이며 실재하는 현실을 초월하는 초현실적 세계에 도달하고자 했다. 초현실주의 문인들은 이성의 통제 없이 그리고 전통적·미적·도덕적 가치관과 선입관 없이 행해지는 사유를 글로 옮기고자 했고, 비슷한 맥락에서 초현실주의 미술가들은 자동기술법(automatism)을 개발했다. 의식적인 사고를 피하고 우연적으로 발생하는 효과를 추구하는 자동기술법에는 드리핑(dripping), 데칼코마니(décalcomanie), 프로타주(frottage) 등이 있다. 미술에서 적극적으로 자동기술법을 개발, 도입한 작가는 에른스트다.

에른스트는 1919년부터 1921년까지 쾰른에서 다다이스트로 활동하다가 1922년에 파리로 와 아폴리네르를 비롯한 여러 예술가 및 비평가와 교류하면서 초현실주의에 합류했다. 에른스트는 본(Bonn) 대학에서 철학을 전공하여 정신분석학의 이론적 배경을 갖춘 화가다.

이미 그는 초현실주의에 합류하기 전에 「셀레베스」(1921)^{그림} ²⁻¹⁰¹에서 초현실주의적인 기괴함을 보여주었다. 셀레베스는 인도네시아의 한 섬이자 이 섬에 사는 코끼리를 가리킨다. 철로 만들어져 탱크 같은 코끼리가 화면을 가득 채우고 있다. 코끼리의 코는 구부릴 수 있는 원통 모양의 파이프로 보이고 코끼리 머리 위에는 모자 같은 형상이 빨간색, 파란색, 초록색으로 그려져 있다. 저 멀리 하늘에는 검은 연기가 피어오르고 있는데 비행기 추락을 상상하게 한다. 화면의 오른쪽 하단에는 목이 잘린 여인 누드가 섬뜩하게 관객을 향해 다가오고 있다. 이 그림의 주제는 무엇일까? 어느 것 하나도 서로 관련되는 것 같지 않고 낯설게 느껴진다. 몽환적이고 기이한 형상이 결합된 「셀레베스」는 비합리적이고 비이성적인 꿈속의 한 장면 같다. 에른스트는 「셀

그림 2-101 막스 에른스트, 「셀레베스」, 1921, 캔버스에 유채, 125.4×107.9, 테이트모던미술관, 런던.

레베스」를 「초현실주의 선언」이 나오기 전에 완성했으니 그를 최초의 초현실주의 미술가라 해도 무리는 아니다. 이 작품의 오른쪽에 무엇인가가 차곡차곡 겹쳐져 있는 듯한 수직형상은 1년 전 작품 「모자가 사람을 만든다」(1920)의 형상과 유사하다. 「모자가 사람을 만든다」는 유년 시절의 기억을 담고 있다. 중절모자가 차곡차곡 쌓여 인간(남성)이 된다는 설정은 여러 은유적 의미를 유추하게 한다. 중절모는 부르주아 계급을 상징하고, 중절모가 수직으로 쌓인 형상은 남근을 떠올리게 한다. 이 형상이 부르주아 계급으로 모자공장을 운영했던 의붓아버지를 상징한다고 해석할 수도 있다.

초현실주의자들은 부르주아 계층을 일종의 억압으로 받아들였다. 의붓아버지에 대한 억압으로서의 기억은 「피에타 혹은 밤의 혁명」(1923)에서 여실히 표현되었다. 이 작품은 피에타의 변형이다. 피에타는 십자가에서 내린 그리스도의 시체를 무릎 위에 올려놓고 애도하는 마리아를 표현한 것이지만 이 작품은 중절모를 쓴 채 아들을 안은 아버지의 모습을 표현했다. 마치 아버지의 권위, 억압에 사로잡힌 아들의 모습으로 보인다. 프로이트는 오이디푸스 콤플렉스로 아들과 아버지의 관계를 설명한다. 아들은 어머니를 사랑하는 단계에서 어머니가 사랑하는 대상이 아버지라는 것을 인식하고 어머니를 포기하면서 아버지의 권위를 인정하게 된다. 자크 라캉(Jacques Lacan, 1901-81)은 이것을 '아버지의 법'이라고 불렀다. 인간은 아버지의 권위, 억압을 받아들이면서 사회적 규율, 법을 받아들이게 된다는 뜻이다. 이 작품에서 뻣뻣한 두 사람의 모습은 그들의 냉랭한 관계를 반영하는 것 같지만, 아들이 아버지에게 안겨 있다는 점에 주목하면 에른스트가 아버지와의 따뜻한 관계를 간절히 원했던 것으로 해석되기도 한다. 에른스트는 프로이트의 『꿈의 해석』을 탐독했고 무의식에 관심을 보였다. 에른스트는 독일인이었고 따라서 독일어로 작성된 『꿈의 해석』을 초현실주의자 중에서 가장 쉽게 탐독할 수 있었을 것이다.

에른스트의 「나이팅게일에 놀란 두 아이」(1924)는 초현실주의 문학을 시각적 이미지로 전환한 듯하다. 아이는 뭔가에 놀라 허둥대며 달아나는 것처럼 보이고 화면 왼쪽 하단의 콜라주로 표현된 울타리 같은 문짝이 활짝 열려 있는데도 지붕 위의 인물은 초인종을 누르려 한다. 이것은 정확하고 합리적인 해석이 불가능한, 강박관념에 사로잡힌 초현실의 세계다. 일치되지 않은 소재들을 무작위로 뒤섞어 병치하는 기법은 초현실주의에서 무의식, 잠재의식을 표현하기 위해 가장 흔하게 사용되었다. 초현실주의자들은 사물이 현실이나 의식과 연결되는 것이 아니라 무의식적 강박관념이나 잠재의식적 불안 같은 정신분석학적인 상태와 연결된다고 생각했다. 그들은 꿈에서처럼 인물과 사물을 전혀 어울리지 않는 장소에 병치시켜 잠재의식, 무의식적 강박관념, 억압의 상태를 표현했다. 에른스트의 작품은 죽음의 공포 같은 심각한 감정이 해학적으로 표현되어 비합리성을 증폭시킨다.

그는 1925년경부터 프로타주 기법을 본격적으로 사용하면서 북유럽의 고독이 휘감긴 광활한 자연의 신비, 불안, 공포, 고독을 표현했다. 깊은 고독에 사무친 듯한 새와 숲이 있는 풍경의 숭고미가 자아내는 공포, 두려움의 감정은 신이 만든 자연이 아니라 인간의 무의식 안에 깊숙이 자리 잡고 있는 초현실적 세계다. 에른스트는 1930년대부터 제작하기 시작한 콜라주 소설에서 상상력을 최대치로 발휘해 몽환적 세계의 절정을 보여주었다. 콜라주 소설은 판화 연작으로 특별한 스토리가 없으며 한 쪽 한 쪽 넘길 때마다 독해 불가능한 이미지가 시각적 충격을 안겨준다. 관람객은 시각적 이미지를 언어적으로 읽어야 하는 난해함에 충격받는다. 에른스트의 콜라주 소설은 정상적인 독해를 전복하고 시각적 충격으로 초현실을 경험하게 한다.

초현실주의 회화는 자연주의적 이미지 안에 감춰져 있는 초실재를 보여준다. 초현실주의는 단순히 상상력을 펼쳐 보이는 것이 아니라 마치 우리가 꿈에서 계시적인 예언을 얻기도 하는 것처럼 그 이미지가

암시하고 있는 내적 힘을 찾고자 하는 것이다. 초현실주의자들은 현실과 상상, 의식과 무의식, 자연과 초자연, 과거와 미래 등이 단절되어 있지 않고 서로 연관되어 있다고 믿어 전혀 어울리지 않을뿐더러 대립하는 요소들을 변증법으로 결합시키고자 한다. 이러한 작업을 적극적으로 시도한 작가가 르네 마그리트(René Magritte, 1898-1967)다.

마그리트는 벨기에 출신으로 브뤼셀의 왕립미술아카데미를 졸업하고 패션, 광고 등과 관련된 일을 하다가 1926년 파리에 와서 브르통, 살바도르 달리(Salvador Dali, 1904-89), 미로, 엘뤼아르 등과 어울리면서 초현실주의에 합류했다. 그러나 브르통은 선뜻 마그리트를 초현실주의자로 인정하지 않았고 1930년경에 이르러서야 그의 작품을 초현실주의로 받아들였다. 당시 파리의 초현실주의는 꿈의 세계에 대한 편집광적인 탐구 또는 몽환적이고 괴이한 분위기를 표현하는 자동기술법을 추구하고 있었는데 마그리트의 정교한 리얼리즘 방식이 합리적·논리적으로 보일 수도 있다는 이유에서였다. 그러나 마그리트의 데페이즈망(dépaysement) 기법은 파리 화단을 놀라게 했다. 데페이즈망은 현실세계의 사물을 전혀 낯선 곳에 두어 비합리적으로 보이게 하는 것이다. 마그리트는 평범한 오브제를 극대화하거나 전혀 예기치 않은 공간에 병치시켜 낯선 불안함과 기묘함을 불러일으킨다. 하늘 위에 떠 있거나 바다 위에 떠 있는 의자, 몸과 얼굴이 묘하게 합일된 여인, 방 안을 가득 채운 거대한 장미 꽃송이 등처럼 말이다. 마그리트 회화에 등장하는 사물은 현실에서 흔히 보이는 것이지만 전혀 어울리지 않는 장소와의 병치로 비정상적·비합리적·비논리적인 것이 된다.

데페이즈망 기법은 20세기 초에 이탈리아의 조르조 데 키리코(Giorgio de Chirico, 1888-1978)가 먼저 선보였다. 그러나 키리코가 활동할 당시에는 초현실주의라는 단어조차 없었다. 키리코는 시간과 공간을 자유롭게 왕래하는 자신의 회화를 형이상학적 회화라고 불렀다. 브르통은 「초현실주의 선언」 이후에 키리코를 발견하고 초현실주

의의 방향을 제시한 선구자로 파리화단에 소개했다. 마그리트는 관련 없는 요소의 병치가 시적 이미지를 유발한다는 것을 키리코에게서 발견했다. 키리코는 시계를 그려 시간의 궤도를 이탈하고자 했다. 그의 대부분 작품에 등장하는 시계는 시간을 알려주는 도구가 아니라 과거, 현재, 미래의 시간의 흐름을 역행시키거나 정지시키는 장치다. 이러한 표현은 달리, 마그리트 등의 회화에서도 자주 보인다.

마그리트의 「고정된 시간」(1938)에서 연기를 내뿜는 증기기관차는 벽난로에 냉동된 채로 갇혀 있다. 벽난로에 얼어붙은 증기기관차는 시간의 흐름에서 이탈되어 있다. 현실의 시간은 한 방향으로 흐르지만 초현실의 시간은 역행될 수도 있고 유동적으로 교환될 수도 있으며 정지될 수도 있다. 벽난로의 모양이나 색채가 터널을 닮았다는 점이나, 벽난로도 굴뚝으로 연기를 내뿜고 증기기관차도 연통으로 연기를 내뿜는다는 점에서 벽난로와 증기기관차는 유사성을 지닌다. 벽난로와 증기기관차의 관계는 「헤겔의 휴일」(1958)에서 우산과 유리잔의 관계와 유사하다. 「헤겔의 휴일」에는 물이 담긴 유리잔이 우산 위에 놓여 있다. 우산은 물을 통제하거나 거부하기 위한 사물이고 유리컵은 물을 담기 위한 사물이다. 긍정과 부정, 거부와 수용의 변증법적 관계를 시적인 은유로서 표현하고 있다.

마그리트의 「헤겔의 휴일」은 19세기 프랑스 시인 로트레아몽 (Lautréamont, 본명 Isidore Lucien Ducasse, 1846-70)이 해부대 위에서 재봉틀과 우산의 아름다운 만남을 읊은 시 「해부대 위의 우산」을 떠올리게 한다. 초현실주의자들은 로트레아몽의 비합리적이고 비논리적인 시적 은유에 열광했었다. 마그리트는 휴가를 맞은 헤겔이 매우 기뻐하는 모습이 떠올라 작품 제목을 「헤겔의 휴일」이라 명명했다고 밝혔다.[76] 현실에서는 분리되어 있는 사물들의 상관성을 유추로 찾아가는 것이 마그리트 미술의 특징이다. 「인간의 조건I」(1933)에서는 그림 안의 그림, 현실과 재현 등의 관계를 보여준다. 창밖으로 풍경이

보이지만 창가에 이젤과 캔버스를 이중으로 놓아 회화가 세상을 비추는 창이라는 전통적인 회화관을 상기시킨다. 관객은 「인간의 조건 I」을 볼 때 창밖의 풍경을 현실로 받아들인다. 조금 후 이젤과 캔버스를 발견하고는 창밖의 풍경이 '아, 그림이구나' 하고 생각한다. 그리고 다시 「인간의 조건 I」 자체가 그림이라는 것을 깨닫게 된다. 「이미지의 배반」(1928-29)은 언어와 시각적 이미지를 어긋나게 해 관습적인 사고의 일탈을 유도한다. 「이미지의 배반」에는 파이프가 정교하게 그려져 있고 하단에 '이것은 파이프가 아니다'라는 뜻의 'Ceci n'est pas une pipe'가 쓰여 있다. 이미지와 언어의 상관관계로 은유와 환유의 다의성을 추구한 것이다. 마그리트는 회화의 목적을 "시(운문)를 눈에 보이게 하는 것"[77]으로 정의하고 언어적이고 시각적인 이미지와의 관계를 언어학적으로 탐구했다.

　마그리트의 회화는 정교하게 묘사된 리얼리즘을 추구하지만 시간, 공간, 사물 등 모든 것이 문맥에서 이탈되기 때문에 시적인 신비와 환상을 자극한다. 신비는 은폐로서 더욱더 심화된다. 그러나 「연인들」(1928)에서 얼굴에 보자기를 뒤집어쓴 남녀의 모습은 낭만적인 신비보다 불안감을 자극한다. 마그리트가 어린 시절 겪은 보자기를 쓰고 강에 투신한 어머니의 죽음은 그의 무의식을 지배한 평생의 트라우마였고 회화의 주제로도 자주 등장한다. 「치료사」에서는 남자의 가슴이 보자기로 둘러싸인 새장으로 표현되어 있다. 얼굴은 모자로 대신하여 보이지 않는다. 새장의 문은 열려 있고 두 마리의 하얀 새가 보인다. 하나는 새장 안에 또 다른 하나는 새장 바깥에 있다. 남자의 가슴은 왜 새장으로 표현되었을까? 새장을 왜 보자기로 덮었을까? 일련의 은유적인 이미지가 불러일으킨 호기심은 점점 영혼의 비명, 고통, 억압으로 전환된다. 마그리트의 회화에는 중절모를 쓴 남자들이 하늘에서 비처럼 떨어지면서 중력의 법칙이 무효화되고, 낮과 밤이 공존하면서 시간의 흐름이 중첩되거나 역행된다. 이로써 인간의 심연 속에 깊

숙이 잠재된 불안, 억압이 노골적으로 표출된다. 또한 여인의 얼굴에 눈 대신 유방, 코 대신 배꼽, 입 대신 음모를 그려놓은 「강간」(1934)^{그림 2-102}은 몸과 얼굴의 유사성과 인접성, 동시에 불일치성에서 비롯된 낯선 감각을 사고의 틈새로서 제시한다. 마그리트는 다른 초현실주의자들처럼 공포와 충격을 의도하여 무의식과 잠재의식을 자극하기보다는 오브제 간의 보이지 않는 유사성, 언어와 이미지의 이중적인 의미를 무의식이 아니라 의식으로 유형화하고 유추해내도록 유도한다. 마그리트는 자연을 꼭 닮게 재현해내는 사실주의적 묘사 능력, 자연의 법칙을 이탈하는 데페이즈망 기법, 이미지와 언어의 불일치를 사용해 현실을 넘어 초현실의 세계로 우리를 안내한다.

달리, 에른스트, 마그리트는 정교한 사실주의 기법의 구상양식을 활용한 반면 미로는 추상적인 양식으로 초현실주의를 탐구했다. 미로는 스페인 카탈루냐 태생으로 1920년 파리에 도착해서 초현실주의자들과 어울렸다. 그러나 브르통의 초현실주의 원칙에 얽매이지 않았고 자신의 본성대로 시적 이미지를 찾아갔다. 1981년에 미로는 "나는 초현실주의자가 아니었다. 정말로 스페인 사람은 이미 비이성적이기 때문에 초현실주의자가 될 필요는 없었다. 나는 시각적인 시(visual poetry)로서의 회화개념에 관심이 있었다"[78]라고 회상했다.

미로는 시각적 시를 탐색하기 위해 드리핑 기법과 인지 가능한 구상적 기호를 동시에 활용했다. 미로는 1925년에 개최된 제1회 초현실주의 전시회에 출품한 「어릿광대의 사육제」(1924-25)가 호평받으면서 초현실주의의 주요한 일원이 되었다. 우연적 효과를 획득할 수 있는 드리핑 기법과 작은 곤충, 별 등 우주생명체의 각종 기호가 함께 사육제를 벌이는 장면은 어린아이의 그림 같아 순수한 동심의 세계로 관람객을 이끈다. 나비 등 우주의 작은 생명체를 가리키는 갖가지 기호는 농촌 출신인 미로가 지닌 어린 시절의 추억을 반영한 것이다. 미로는 인지 가능한 기호를 제시하여 상징적 의미를 유추하도록 했다.

그림 2-102 르네 마그리트, 「강간」, 1934, 캔버스에 유채, 54.6×73.3, 메닐 컬렉션, 텍사스.

미로의 회화에 등장하는 수수께끼 같은 여러 기호는 명료하게 해석된 의미보다는 심연의 환상으로 관람객을 이끈다. 미로에게 회화의 기호는 형태를 위한 형태가 아니라 수수께끼다. 미로는 1948년에 "나에게 형태는 추상적인 것이 아니고 기호다. 나에게 회화는 결코 형태를 위한 형태가 아니다"[79]라고 말했다. 미로의 초현실주의는 후기로 갈수록 추상적 이미지로 발달했다.

초현실주의자 앙드레 마송(André Masson, 1896-1987)도 추상적 이미지로 우주의 신비를 화폭에 담은 대표적인 화가다. 프랑스 출신의 그는 어린 시절에 17세기의 고전주의자 푸생과 시대를 뛰어넘는 정신적 사랑에 빠질 정도로 전통회화에 열중했다.[80] 그 후 큐비즘을 탐구한 마송은 제1차 세계대전에 참전하여 어깨에 심각한 부상을 입은 후 삶과 죽음에 관해 깊이 사색하게 되면서 초현실주의로 관심을 옮겼다. 그는 초현실주의에 참여하면서 사회적 제약, 통제를 거부한 상징주의 시인 장아르튀르 랭보(Jean-Arthur Rimbaud, 1854-1891)와 로트레아몽 그리고 니체에게 큰 영향을 받았다. 그는 「화살에 찔린 새」(1925), 「물고기의 싸움」(1927) 등에서 부드러운 선적 드로잉, 드리핑 기법으로 수수께끼 같은 우주의 세계를 펼쳐 보였다. 마송의 은유적·형이상학적으로 변화되는 선적 드로잉은 클레의 "모든 선은 움직임에 기본을 둔다"[81]라는 말을 떠올리게 한다.

초현실주의가 확산되면서 회원 간에 반목과 갈등이 표면화되었다. 1929년에 제2차 「초현실주의 선언」이 발표되었다. 초현실주의 예술가 가운데 일부는 순수한 예술운동을 넘어 공산주의에 경도되어 정치적 혁명을 실현하기 위한 움직임을 보였지만 대부분 작가는 순수한 문화예술운동으로 초현실주의를 발전시켜나갔다. 초현실주의가 후기로 가면서 여성미술가들의 활동도 두드러졌다. 스위스 바젤에서 공부한 후 파리로 온 메레 오펜하임(Meret Oppenheim, 1913-85), 에른스트와 결혼한 미국인 도로시아 태닝(Dorothea Tanning, 1910-2012),

멕시코 출신의 프리다 칼로(Frida Kahlo, 1907-54) 등의 여성작가가 초현실주의가 국제적으로 확산되는 데 이바지했다. 에른스트의 네 번째 부인인 태닝은 미국에서 전개된 후기 초현실주의 운동에 매우 적극적으로 가담했다. 칼로는 1937년 국제초현실주의 전시회에 참여했고 브르통이 그녀를 초현실주의자로 분류하기도 했지만, "나는 꿈을 그린 적이 없다. 나는 나 자신의 현실을 그렸을 뿐이다"라며 자신을 초현실주의로 분류하는 것에 반대했다.[82] 칼로가 그린 것은 현실 속의 고통이었다.

오펜하임은 초현실주의의 중심지인 파리에서 남성들과 함께 활동하며 초현실주의의 다양성 증진에 이바지한 대표적인 여성미술가이다. 브르통은 가부장적이었고 여성미술가들의 능력을 쉽게 인정하지 않았지만 오펜하임은 높이 평가했다. 만 레이의 조수로 일했던 오펜하임은 1936년에 모피로 만든 찻잔과 받침으로 구성된 「모피로 된 아침식사」를 발표하면서 미술계에 화제를 일으켰다. 프로이트는 인간의 가장 근본적인 욕망을 성적 욕망으로 간주했고, 오펜하임은 주로 여성성에 관련된 성적 욕망을 주제로 삼았다. 「모피로 된 아침식사」에서 동물의 털은 여러 가지 심리적 연상을 불러일으킨다. 털은 여성의 음모를 연상시키지만 도살당한 동물의 털이라는 점에서 음산한 뒷골목이나 폭력적이고 혐오스러운 성적 관계가 연상되기도 한다. 이 작품은 폭력적이고 본능적인 성적 욕망을 환기함으로써 후기 초현실주의의 대표작 가운데 하나가 되었다.

초현실주의는 국제적으로 확산되었고 제2차 세계대전 이후의 미술운동에도 영향을 미쳤다. 스페인 출신의 달리는 초현실주의를 전 세계적으로 확산시키는 데 크게 공헌했다. 달리의 편집광적이고 몽환적인 작품은 초현실주의를 극명하게 보여주었고, 편집증에 시달리 달리의 상상을 초월하는 기행 역시 초현실적이었다. 이렇게 '달리'라는 이름은 초현실주의와 동일시되었다.

달리, '초현실주의의 천재'

달리는 스페인 카탈루냐 출신으로 1922년 마드리드 미술학교에 입학했다. 하지만 진부한 학교수업에 염증이 나 무정부주의적인 활동을 하다가 퇴학당하고, 1928년에 파리로 떠났다. 마드리드 미술학교에서는 인상주의 이후의 미술사조에 대해 공부했는데, 그가 열광한 것은 키리코의 형이상학적 회화였다. 달리는 파리에서 동향이었던 미로와 교류하는 중에 브르통을 소개받아 초현실주의에 합류했다. 달리는 1928년 발표한 영화「안달루시아의 개」에서 관습의 억압이 불러일으키는 강박관념과 공포를 함축적으로 보여주었고, 평단과 관객의 반응도 대단했다. 브르통은 달리의 그림을 처음 보았을 때 압도당했다고 고백하기도 했다.[83] 달리는 파리에 오기 전인 1922년에 이미 스페인어로 번역된 프로이트의 저서 『꿈의 해석』을 탐독하면서 무의식과 잠재의식 속에 내재되어 있는 인간의 불안과 편집광적 집착에 공감했고 가시적 세계 뒤에 함축되어 있는 비가시적·내적 의미에 몰두했다. 그는 자신의 예술을 스스로 '편집광적·비판적 방법'이라 불렀고 자동기술법을 사용하는 대신 그의 천부적인 재능인 정교한 묘사력으로 몽환적 세계를 보여주었다.

진실 여부는 알 수 없지만 달리는 세간에 성불구자로 알려져 있다. 달리의 회화에서 대표적인 주제가 되는 것은 성불구에 대한 공포와 불안, 그에 따른 남근 숭배다. 자궁을 상징하는 오브제도 많이 등장한다. 또한 무엇인지 알 수 없는 무의식적 불안으로 마음을 짓누르는 침묵도 달리의 주요한 주제다. 침묵은 「기억의 고집」(1931)에서 대표적으로 표현되었다. 「기억의 고집」을 보면 저 멀리 투명하고 푸른 바다가 펼쳐져 있고 사막 같은 모래밭에는 까망베르치즈처럼 흐물흐물 늘어져 있는 시계들이 있다. 망망한 수평선, 텅 빈 사막, 흐물거리는 시계는 불안, 강박관념 등이 잠재된 무의식의 위력을 분명히 느끼게 한다. 이것은 마치 꿈의 한 장면 같다. 그림과 꿈은 매우 유사하다. 미술

은 현실이 아니라는 점에서 본질적으로 비현실적인 세계다. 그런 점에서 꿈속의 세계와 유사하다. 달리는 꿈처럼 비합리적이고 비논리적인 회화를 제작한 대표적인 미술가다. 꿈은 논리적으로 명료하게 정의할 수도, 설명할 수도 없는 비합리적인 신비의 세계다. 무의식을 지배하고 있는 그 어떤 무엇인가가 꿈에서 나타난다. 달리는 유동적이고 흐물흐물한 사물에 집착하는 강박관념이 있었고, 따라서 「기억의 고집」에 나타나는 흐물흐물한 시계는 달리의 무의식적 세계를 가시적으로 표현한 형상이라고 할 수 있다. 달리의 회화에서 평범한 오브제들은 여러 상징적 의미를 지닌다. 칼, 막대기 등 수직적 형태의 오브제는 남성(남근)을, 펼쳐진 우산은 발기된 성기를 그리고 수평적이고 넓은 그릇은 여성의 자궁을 상징한다. 달리의 작품에서 성불구의 공포와 남근숭배, 자궁은 중요한 주제다. 이것은 성적 욕망을 인간의 가장 근원적인 욕망으로 해석한 프로이트의 영향이기도 하고, 달리 스스로 성적 강박관념에 시달렸기 때문이기도 하다.

달리의 성적 강박관념은 아버지에게서 비롯되었다. 달리의 아버지는 매우 금욕적이고 종교적인 사람이었다. 그는 아들에게 도덕적이고 금욕적인 생활방식을 강압적으로 요구했고 그 때문에 달리가 성적 강박관념을 지니게 되었다고 알려져 있다. 독실한 가톨릭 신자였던 달리의 아버지는 자유와 반항을 일삼으며 제도와 규율에 적응하지 못하는 아들을 못마땅하게 생각했다. 더구나 달리가 10살 연상의 갈라와 결혼하자 격노하며 아들과의 절연을 선언했다. 이것은 달리에게 평생의 상처로 남았다. 엘뤼아르의 아내였던 갈라는 남편 몰래 에른스트와 사귀다가 적극적으로 구애한 달리와 결혼하기 위해 엘뤼아르와 이혼했다. 달리의 아버지는 유부녀와 사랑에 빠진 아들을 용서하지 못했다. 달리는 사랑을 얻었고 그 대가로 아버지를 잃었다. 갈라는 달리의 아내인 동시에 보호자였고, 그의 불안을 치유해주는 마리아 같은 존재였다. 달리는 갈라를 자신과 동일시하며 의지했고 1940년대 말부터 1950년

대 초까지 집중적으로 그린 종교화에서 그녀를 성모 마리아, 또는 성녀로 표현했다. 갈라에게서 얻은 위안과 평화가 녹아든 것이다.

아버지에게서 비롯된 달리의 강박관념은 왜곡된 원근법과 환각적인 음영장치를 이용해 제작한 「윌리엄 텔」(1930) 연작에서 잘 드러난다. 윌리엄 텔은 아들의 머리 위에 사과를 올려놓고 화살을 쏜 인물로서 아들이 아버지에게서 느끼는 거대한 권력과 억압의 상징이다. 달리는 자신의 아버지를 윌리엄 텔과 동일시했다. 아들이 아버지에게 품는 근원적인 질투와 증오를 프로이트는 '부친살해의 욕망'으로 설명했다. 이러한 설명은 달리와 아버지의 관계에서 증명된다. 달리의 아버지는 금욕적이고 도덕적인 사람으로 아들을 엄격하게 훈육하고자 했고 달리는 억압과 강박관념에 시달리며 아버지를 증오했다. 이것은 밀레의 「만종」에 대한 달리의 강박적인 해석에서도 드러난다. 달리는 「만종」을 아버지의 아들살해로 해석했다. 기도하는 부부 옆에 놓여 있는 바구니에 아버지가 죽인 아들의 시체가 담겨 있다는 것이 달리의 주장이다. 미술사적으로 밀레의 만종은 일과를 마친 부부의 감사기도에서 느껴지는 경건함과 도덕성 때문에 종교화에 가깝다는 평가를 받는다. 그렇지만 달리는 이 그림에서 아들을 살해한 후 조용히 기도하는 아버지의 위선을 본 것이다. 다시 말해 달리는 「만종」의 아버지를 겉으로는 인자하고 도덕적이지만 내적으로는 잔혹하고 억압하는 아버지로 해석했다. 그는 도덕성, 경건함 뒤에 숨어 있는 질투, 증오, 살해 등의 근원적·본능적 욕망을 표현하고자 했다.

달리는 이중적 자아에도 시달렸다. 이것은 달리의 대표작 「나르시스의 변용」(1937)^{그림 2-103}에서 가시화되었다. 달리는 평생 아내인 갈라와 죽은 형을 자신과 동일시하는 이중적 자아를 지니고 있었다. 아내와의 동일시에서는 치유와 위안을 받았다면 죽은 형과의 동일시에서는 불안과 억압을 느꼈다. 그는 어렸을 때부터 죽은 형의 영혼이 자신의 내면에 들어와 있는 듯한 이중적 자아에 시달렸다. 달리의 이

그림 2-103 살바도르 달리, 「나르시스의 변용」, 1937, 캔버스에 유채, 51.2×78.1, 테이트모던미술관, 런던.

름 '살바도르' 역시 애초 죽은 형의 이름이었다. 그의 부모는 큰아들을 기억하기 위해 달리의 이름을 '살바도르'로 지었다. 달리는 형의 영혼과 함께 살고 있는 것 같은, 형의 영혼이 자신에게 씌워진 것 같은 정체성의 혼란을 겪었다고 회고하곤 했다.

「나르시스의 변용」에서 나르시스는 이중적으로 표현되어 있다. 왼편에는 달걀형 두상에 땋은 머리를 휘날리는 형상이 샘을 바라보고 있고, 또 그 옆에는 돌로 된 손가락 위에 올려놓은 달걀이 부서지면서 수선화가 피어나고 있다. 둘 다 변용된 나르시스다. 그리스 신화에서 나르시스는 샘에 비친 자신의 모습에 반해 끌어안으려다 샘에 빠져 죽는다. 그 후 샘가에 수선화가 피었다고 전해진다. 달리는 나르시스가 샘을 바라보고, 빠져 죽고, 부활한다는 내용의 그리스 신화를 충실하게 보여주면서 서양문명의 발달사를 하나의 화면에 모두 담았다.

자기애의 원천은 자기동일시다. 라캉은 유아기의 아이가 거울에 비친 자신의 모습을 볼 때 손으로 거울을 탁탁 치면서 좋아하는 것은 자신과 반사된 모습을 완전히 동일시하기 때문이라고 설명한다. 라캉은 그때를 '거울단계'라 불렀다. 엄마와 자신을 동일시하는 것도 마찬가지다. 엄마가 타자라는 것을 인식하는 순간 아이는 고독과 소외의 감정을 경험하며 어른으로 성장한다. 달리는 유아기의 아이처럼 갈라와 자신을 동일시했고, 어렸을 때는 죽은 형과 자신을 동일시했다. 따라서 땋은 머리를 하고 물을 바라보고 있는 형상은 갈라로 해석되고, 차가운 돌로 된 손가락 위의 깨진 달걀에서 피어나는 수선화는 죽은 형으로 해석된다. 갈라로 해석되는 형상은 불꽃에 휩싸인 듯 붉은색으로 표현되어 있고 그 옆의 차가운 돌과 달걀은 물을 상징하는 듯 차가운 청회색으로 표현되어 있다. 갈라의 형상이 샘을 바라보는 자세는 카라바조의 「나르시스」(1597-99)^{그림 2-104}를 참조한 것이다. 「나르시스」는 한 청년이 샘을 바라보고 있는 단순한 구성이지만 달리의 「나르시스의 변용」은 비교적 복잡하다. 「나르시스의 변용」에서 갈라로 해석

그림 2-104 미켈란젤로 카라바조, 「나르시스」, 1597-99, 캔버스에 유채, 113.3×94, 국립고전회화관, 로마.

되는 형상은 불꽃에 휩싸여 있는 듯해서 죽은 자로 보이지 않지만 죽은 형으로 해석되는 형상은 묘지의 비석처럼 차가운 돌로 되어 있고 죽음을 암시하는 개미들이 기어 다니고 있다. 즉 벌레가 우글거리는 시체를 암시한 것이다. 그러나 달걀을 뚫고 피어나는 수선화는 새로운 시작을, 즉 윤회와 같은 물체의 변용을 보여준다.[84] 나르시스가 있는 곳에는 항상 숲과 샘의 님프인 에코가 함께 있다. 푸생은 나르시스를 에코와 함께 그렸다. 에코는 헤라에게 미움을 사 자신이 먼저 말을 걸 수도 없고 상대의 말을 따라할 수밖에 없는 벌을 받아 나르시스에게 사랑을 고백하지 못했다. 달리의 「나르시스의 변용」에는 에코가 있을까? 달리는 에코를 메아리, 즉 음(音)으로 해석하고 화면 상단의 중앙에 강강술래 하듯 춤추는 군상으로 표현했다.

달걀은 둥글다. 서양에서 둥근 형태는 자기 꼬리를 물고 있는 뱀과 연결되는데 이는 정신착란을 의미한다. 또한 자기 꼬리를 문 뱀이 돌고 돌면서 무한히 이어진다는 점에서 선과 악, 완전함과 불완전함의 공존, 상호관계를 의미하기도 한다. 「나르시스의 변용」에서 나르시스가 보고 있는 샘도 둥글다. 달걀도 둥글다. 인간의 머리도 둥글다. 둥근 달걀이 깨진 것은 깊은 트라우마를 상징하는 것으로 여겨진다. 달리의 이중적 자아였던 형은 뇌에 염증이 발생하는 뇌수막염으로 죽었다. 따라서 깨진 달걀은 형을 상징한다고 할 수 있다. 서양에서는 르네상스 시대에도 뇌수술이 행해졌고 그 장면이 회화로 묘사되기도 했다. 인간의 머리를 연상시키는 둥근 형태가 깨졌다는 것은 정신적 트라우마, 억압, 불안 그리고 죽음을 의미하고 또한 깨진 곳에서 수선화가 피었다는 것은 죽음과 삶의 끝없는 변형을 상징한다. 삶과 죽음의 끝없는 윤회는 생에 관한 동양적인 사고방식이다. 서양에서는 동양적인 윤회 개념이 아니라 연금술 같은 변형, 변용의 개념이 더 강했다. 「나르시스의 변용」은 나르시스가 수선화로 변용되었다는 것을 보여준다. 변용의 관점에서 「나르시스의 변용」은 연금술을 반영하고 있다. 연금술

은 하나의 사물을 전혀 다른 사물로 변화시키는 것이다. 연금술의 정련은 순수한 화학적 작용뿐 아니라 창조적 영감을 물질적인 것으로 완전하게 변형시키는 작용도 포함한다.[85] 달걀의 내부는 유동적인 액체로 가득 차 있는데, 그 액체는 결국 생명체로 변용된다. 그런 측면에서 달걀은 완벽한 연금술이다. 달리는 「나르시스의 변용」에서 달걀의 연금술적 변용을 염두에 둔 듯하다. 달리는 이 작품에서 연금술사가 누구인지 묻는 듯하다. 혹자는 화면 오른편 상단 먼 곳의 남자 조각상을 연금술사로 해석하기도 한다.

누가 나르시스를 죽였는가? 나르시스는 샘에 반사된 본인의 모습을 끌어안으려다 빠져 죽었다. 그럼 자살인가? 우리나라에 우물에서 귀신이 불쑥 튀어나와 누구 집 딸을 우물 안으로 데려갔다는 이야기가 있듯이 고대 그리스에도 물의 정령이 사람의 영혼을 물속으로 끌어당겨 죽음으로 이끈다는 이야기가 있었다. 인간은 엄마의 배 속에서부터 양수에 둘러싸여 있다. 물은 생의 시작이자 끝을 의미한다. 나르시스를 죽인 것은 샘이다. 즉 물이 그를 죽였다. 인간의 탄생을 긍정적으로 보지 않았던 달리는 물에 대한 공포를 품고 있었고 이를 죽음의 악마 같은 그로테스크한 형상으로 여러 회화에서 표현했다.

달리의 주제는 무궁무진했다. "창조적인 예술가는 자신의 시대에서 벗어날 수 없다"[86]라는 말이 있듯이 달리도 조국 스페인에서 벌어지는 정치적 상황을 외면할 수 없었다. 스페인은 1930년에 공화국이 들어서면서 근대화가 진행되는 듯했지만 겨우 3년 만에 막을 내리고 파시스트 세력과 공산주의 세력이 내전을 벌이다가 결국 1938년에 프랑코 장군의 군사독재정권이 들어섰다. 달리는 직접 정치에 뛰어들지는 않았지만 「내란의 예감」(1936)에서 내전을 벌이는 스페인의 우둔함을 고발하고, 「스페인」(1938)에서 내전으로 황폐해져 불모의 땅이 된 조국을 유린당한 여인, 어머니의 몸으로 표현했다. 달리는 정치에 예술이 지나치게 반응하는 것에 반대했다. 프랑스 초현실주의자들은 예술

이 결코 현실을 바꿀 수 없다는 이유로 1927년에 공산당에 입당했고 점점 공산주의에 매몰되어갔다.[87] 달리는 초현실주의자들이 공산당에 입당하는 것도 반대했고 예술이 정치와 관계 맺는 것을 강하게 거부했다.

달리는 1940년대 후반부터 1950년대 초까지 여러 점의 종교화를 제작했다. 달리는 무신론자였지만 대부분 국민이 가톨릭을 믿는 스페인 출신으로서 당연히 가톨릭에 관심이 많았다. 그는 1937년 이탈리아 여행에서 피에로 델라 프란체스카(Piero Della Francesca, 1416-92), 라파엘로 등에 깊이 감명받았고 고전주의 회화기법으로 종교화를 제작했다. 종교적 주제와 초현실주의, 고전주의 회화기법의 결합은 엄숙하고 경이로운 신비를 발산하는 종교화를 탄생시켰다. 달리의 종교화는 고전주의를 현대적으로 재해석한 최고의 작품으로 평가받는다. 달리의 「최후의 만찬」(1955)에 흐르는 장엄함과 엄숙함은 다빈치의 「최후의 만찬」을 능가한다. 다빈치의 「최후의 만찬」에서 예수가 유다의 배신을 예고할 때 제자들은 '그가 누구입니까? 저입니까?' 하며 동요하지만, 달리의 「최후의 만찬」에서 제자들은 예수의 예언을 순종적으로 받아들인다. 제자들에게 둘러싸인 예수는 손가락으로 하늘을 가리키며 자신의 미래를 예고한다. 손가락이 가리키는 곳, 화면 상단에서 십자가 형태의 예수가 성령처럼 하강하고 있다. 이들의 모습은 어떤 종교화와도 비교할 수 없는 신성한 엄숙함으로 가득 차 있다. 성경을 면밀히 검토해보면 유다가 자의적으로 예수를 배반했다기보다 예수를 배신하는 운명을 지닌 채 태어났다는 것을 알 수 있다. 배반은 유다의 예정된 운명이었다. 달리의 「최후의 만찬」에서 유다는 배반을 상징하는 노란색의 옷을 입고 머리를 조아리며 "너희 중의 한 명이 나를 배신할 것이다"라는 예수의 예언을 순종적으로 듣고 있다. 달리는 「십자가 책형」(1954)에서 노란색을 입은 유다와 십자가의 예수를 대면시켰다. 여기에서 유다는 비굴하지 않고 예수는 고통으로 몸을 뒤틀고 있지 않

다. 그들은 그들의 예정된 운명을 담담히 받아들이며 서로를 확인할 뿐이다. 기존의 종교화가 예수를 배신하는 유다의 비굴한 모습을 가끔 주제로 다루곤 했지만 달리처럼 당당히 예수와 대면하는 유다의 모습을 표현한 적은 없다. 종교화에서 유다를 신성시하거나 유다의 죄에 면죄부를 주는 듯한 주제는 금기시되었다. 달리의 종교화는 교회를 위한 것도 아니고 교리를 전달하고자 하는 목적이 있는 것도 아니었다. 그의 자유로운 선택이었다. 그는 인간의 잠재의식과 무의식을 종교적 신비와 결합시켜 더욱더 신비로운 초현실의 세계로 우리를 안내한다.

초현실주의는 전 세계로 전파되었고 달리의 명성도 점점 높아졌다. 달리는 1934년에 미국에서 첫 전시를 열었고 제2차 세계대전이 발발하자 1940년에 미국으로 망명했다. 1930년대부터 미국 미술계는 초현실주의에 대해 지대한 관심을 보였다. 줄리안 레비(Julien Levy) 갤러리에서 1932년 '에른스트와 초현실주의'(Ernst and Surrealism) 전시회가 개최되었고, 1936년에 뉴욕현대미술관은 '환상예술, 다다, 초현실주의'(Fantastic Art, Dada, Surrealism)라는 주제로 전시회를 개최했다. 이후 미국에서는 후기 초현실주의가 전개되었고 새로운 형식을 실험하는 미국의 젊은 미술가들에게 깊은 영향을 미쳤다. 미국 초현실주의는 유럽 초현실주의보다 에로티시즘과 성적 강박관념의 표현이 약한 것이 특징이다.[88] 또한 미국에서는 초현실주의와 정치의 연관성이 구체적으로 연구되기도 했다. 달리의 「내란의 예감」은 정치적 참여의 예로 거론되었고, 1937년 1월 달리와 월터 퀴트(Walter Quirt, 1902-68)는 뉴욕현대미술관에서 개최된 '초현실주의와 그 정치적 의미' 심포지엄에 참여하여 논쟁했다. 달리는 미학적으로 초현실주의를 논한 반면 퀴트는 콧수염을 달고 있는 달리의 모습이 히틀러를 연상시킨다는 이유로 파시즘과 달리를 연관 짓기도 했다. 미국인들은 1936년부터 1939년까지 계속된 스페인 내전에 깊은 관심을 보였고, 프랑코 장군의 쿠데타와 파시즘에 반대하는 정서가 지성인 사이에 널리 퍼져가

고 있었다. 피카소의 「게르니카」가 뉴욕현대미술관에 전시되었을 때 그들이 열광한 것도 이런 이유에서였다. 이것은 로버트 마더웰(Robert Motherwell, 1915~91)의 「스페인 공화국의 비가」에서 분명히 표현되었다. 제2차 세계대전의 상처는 미국의 젊은 미술가들의 작품에 반영되었다. 그들은 전쟁의 상처를 극복해가는 과정에서 초현실주의를 받아들였고 또한 그들의 최종 목표를 향한 출발점으로 초현실주의를 활용했다.

추상표현주의에서 포스트모더니즘

참혹했던 2차 세계대전이 끝난 후
본능적 충동의 분출을 따르는 우연적·불확실적 형식이
활발하게 탐구되었고 이를 '추상표현주의'라 불렀다.

1. 제2차 세계대전 이후, 1950년대 미국미술

1945년 8월의 무더운 여름날 히로시마와 나가사키에 원자폭탄이 투하되었다. 일주일 정도 지나 천황이 항복선언을 발표하면서 길고 긴 전쟁은 드디어 마침표를 찍게 된다. 이미 1년 전 여름에는 전 유럽을 초토화시키고 수많은 인명을 살상한 히틀러가 자살한 터였다. 나치도 완전히 해체돼 수뇌들은 전범재판을 받고 있었다. 전쟁 중 수없이 자행된 학살, 고문, 폭력, 인권유린은 전 세계인에게 엄청난 충격을 주었다. 엄청난 파괴력을 보유한 최첨단 군사무기의 개발로 제2차 세계대전은 인류 역사상 가장 잔혹하고 비극적인 전쟁이 되었다. 서구인들은 인간의 편리와 행복을 위해 발전시킨 과학문명이 인류를 가장 비극적이고 참담한 상황으로 몰고 간 현실에 좌절했다.

참혹했던 전쟁이 끝난 후 사회, 경제, 문화예술 등 모든 분야에서 기존의 가치를 뒤엎는 큰 변화가 일어났다. 사람들은 정확한 계산, 합리적·이성적 판단, 과학적 논리에 회의를 느끼고 본능적인 충동을 무한히 자유롭게 표출하기를 원했다. 절대논리로 믿은 과학기술의 모든 논증과 확신은 불확실성의 체계로 대체되었고 인문학과 예술은 불확실성 자체를 연구주제로 삼게 되었다. 미술의 새로운 중심지로 떠오른 뉴욕에서 본능적 충동의 분출을 따르는 우연적·불확실적 형식이 활발하게 탐구되었고, 이를 '추상표현주의'라 불렀다.

1. 추상표현주의와 액션페인팅

추상표현주의의 성립과 액션페인팅

제2차 세계대전이 끝난 후 미술의 중심은 파리에서 뉴욕으로 바뀌었다. 전쟁의 상처는 너무나 아팠고 후유증도 컸다. 전쟁은 연합군의 승리로 종결되었지만 승자도 패자도 없는 비극이었다. 반면 미국의 상황은 달랐다. 유럽과 달리 미국은 전쟁터가 아니었다. 진주만을 제외하면 미국 본토는 전혀 공격받지 않았고 뒤늦게 참전한 전쟁을 승리로 이끈 자부심으로 들떠 있었다. 미국은 전쟁을 치르며 군사력의 절대 우위를 증명해 보였고, 동시에 세계 최고 수준의 과학기술과 세계 최강의 경제력까지 보여주었다. 유럽이 전쟁의 상처를 치유하느라 허덕이고 있을 때 미국은 문화예술에까지 세계 최고의 수준을 보여주고자 했고 실제로 전후 미술의 중심지는 파리에서 뉴욕으로 옮겨갔다.

제2차 세계대전 동안 뉴욕의 미술계는 오히려 더욱더 활발하게 움직였다. 나치를 피해 유럽미술의 거장인 샤갈, 몬드리안, 달리, 에른스트, 브르통, 레제 등이 뉴욕으로 망명했다. 유럽에서 모여든 미술가들 덕분에 뉴욕은 미술의 새로운 중심지로 떠올랐다. 그들은 뉴욕 미술계에서 명성을 인정받았고 여러 전시회에 참여하며 미국의 젊은 미술가들에게 자극을 주었다. 미국의 젊은 미술가들은 초현실주의의 자동기술법, 마티스의 야수주의, 큐비즘, 기하학적 추상 등 유럽의 발달한 조형예술에 크게 관심을 보였다. 특히 피카소를 전지전능한 신처럼 받들면서 그의 천재성을 필사적으로 극복하고자 했다. 아실 고키(Arshile Gorky, 1904-48)는 젊은 추상표현주의자들이 피카소의 작품을 보면서 좌절했다고 회상했다.[1]

미국의 젊은 미술가들은 유럽에서 건너온 초현실주의의 생물유기체적 형상, 고대 그리스·로마 신화, 프로이트와 카를 융(Carl Gustav Jung, 1875-1961)의 정신분석학 등에 관심을 보였고, 미국미술의 고

유성과 정체성을 확립하기 위해 아메리카 원주민의 문화예술을 탐색했다. 그들은 유럽 거장들의 조형이론과 형식에 자극받았지만 미국의 주요 미술관과 화랑이 유럽 거장들만 지나치게 대우한다고 불만을 터뜨리기도 했다. 그러면서 '예술가 연합'(Artists Union)이라는 단체를 만들어 미국미술이 나아갈 방향을 고찰하고 토론했다. 당시 미국에서는 뉴딜정책의 하나로 공공사업진흥국(WPA)에서 '공공미술사업계획'(Public Work of Art Project)을 만들어 예술가에게 일거리를 제공했다. 젊은 미술가들은 이 사업에 참여하면서 자연스럽게 서로 만나고 토론하며 의견을 교환했다. 이는 새로운 미술운동인 추상표현주의의 탄생을 추동했다.

추상표현주의는 선언서를 발표하지도 않았고 행동지침, 통일된 이념이나 이론이 있지도 않았다. 작품의 유사성, 공통된 프로그램, 특정한 미술개념을 선보이기 위해 집단화된 그룹이 아니었다. 미국미술을 새로운 방향으로 전개시키고자 독자적인 조형적 형태를 발전시킨 젊은 미술가들이 1942년부터 1946년까지 페기 구겐하임(Peggy Guggenheim, 1898-1979)의 화랑과 베티 파슨스(Betty Parsons, 1900-82)의 화랑에서 여러 차례 전시회를 열면서 하나의 미술사조로서 추상표현주의를 정립했다. 1942년 10월 구겐하임의 화랑 '금세기의 미술'(Art of This Century)에서 열린 전시회에는 유럽에서 이주한 초현실주의자들과 미국의 젊은 화가들이 동시에 초대받았다. 이 전시회에 잭슨 폴록(Jackson Pollock, 1912-56), 고키, 아돌프 고틀리브(Adolp Gottlieb, 1903-74), 클리포드 스틸(Clyfford Still, 1904-80) 등이 참여했고 이들은 추상표현주의를 이끄는 대표적인 작가들로 성장하게 된다. 추상표현주의는 1940년대 중반에서 1950년대 초반까지 뉴욕을 중심으로 전개된 미술운동으로 제2차 세계대전 이후 최강국으로서 등장한 미국의 위상을 상징하는 대표적인 미술운동이 되었다.

추상표현주의라는 용어는 1945년 『뉴요커』의 기자 로버트 코

츠(Robert Coates, 1897-1973)가 폴록과 윌렘 드 쿠닝(Willem de Kooning, 1904-97)의 작품을 언급하면서 처음 사용했다. 추상표현주의 안에는 드 쿠닝의 완전하게 추상적이지 않은 작품도 포함되고, 애드 라인하르트(Ad Reinhardt, 1913-67)의 기하학적 추상 작품이나, 마크 로스코(Mark Rothko, 1903-70), 바넷 뉴먼(Barnett Newman, 1905-70) 등의 색면파 작가의 작품도 포함되었는데, 이들의 작품은 결코 표현적인 추상이 아니었다. 추상표현주의는 두 갈래로 나뉘는데 하나는 액션페인팅이고 또 다른 하나는 색면회화다. 액션페인팅은 1952년에 해롤드 로젠버그(Harold Rosenberg, 1906-78)가 명명했고, 색면회화(Color field painting)는 1955년에 클레멘트 그린버그(Clement Greenberg, 1909-94)가 명명했다. 액션페인팅에는 폴록, 드 쿠닝, 프란츠 클라인(Franz Kline, 1910-62), 한스 호프만(Hans Hofmann, 1880-1966) 등이 포함되고, 색면회화에는 로스코, 뉴먼, 라인하르트, 스틸 등이 포함된다.

액션페인팅은 캔버스를 화가가 행동하는 장(場)으로 삼는다. 화가의 격렬한 제스처를 이용해 분출하는 감정과 본능적 직관을 캔버스에 표현하는 것이다. 액션페인팅 작가들은 그릴 대상을 미리 결정하지 않고 우연성과 즉흥성을 존중한다. 특히 호프만과 고키는 유럽미술과 추상표현주의 사이에서 다리 역할을 한 인물이다. 독일 태생인 호프만은 파리에서 신인상주의와 야수주의의 색채개념, 들로네와 큐비즘의 공간개념을 익혔고 뮌헨에서 미술학교를 열어 학생들을 가르치는 등 화가이자 교육가, 이론가로도 활동했다. 1932년에 미국으로 이주한 뒤에는 뉴욕에서 '한스 호프만 미술학교'를 열고 미국의 젊은 미술가들에게 유럽의 발달한 조형예술이론을 가르쳤으며 추상표현주의자로도 활동했다. 호프만은 야수주의적인 강렬한 색채를 사용하면서 색채의 상호관계를 큐비즘의 공간개념과 결합시켰다. 가령 노랑 같은 밝은 색채는 화면에서 돌출하고, 검정 같은 어두운 색채는 후퇴하는 시각적

효과를 준다. 이처럼 색채의 밀고 당기는 시각적 효과로 화면의 공간을 탐구했다. 1940년대에는 드리핑 기법과 제스처를 이용한 거친 붓질로 액션페인팅적인 특성을 강조하지만 1950년대 중엽 이후부터는 점점 야수주의적인 색면에 천착하며 색면주의적인 성격을 강하게 띠게 된다.

유럽미술과 미국미술 사이의 다리 역할을 한 또 한 명의 작가가 고키다. 고키는 아르메니아 태생으로 16세인 1920년에 미국으로 와서 피카소의 큐비즘을 배웠다. 고키는 유럽에서 교육받고 유럽미술을 미국에 전수하는 역할을 한 호프만과 달리 미국에서 유럽미술을 배웠고 그것을 추상적으로 재해석했다. 또한 세잔, 마티스, 피카소의 작품과 초현실주의의 생물유기체적 형태, 칸딘스키의 초기 표현주의적 추상에 관심을 보이면서 은유적인 회화를 창조했다. 호프만이 유럽미술을 미국에 전파하는 역할을 했다면 고키는 유럽의 흔적을 일종의 향수로서 보여준 것이다. 「간은 수탉의 볏이다」(1944)^{그림 3-1} 등 그가 1940년대에 제작한 작품에서 보이는 드리핑 기법과 생물유기체적 추상, 리드미컬한 선적 구성은 추상표현주의의 토대가 되었다. 신비하고 음울한 공간 속에서 배회하는 괴이한 형상의 부드러운 유기체, 꽃잎 같은 식물의 형상들, 여성과 남성의 생식기를 연상시키는 생물유기체적 형태들은 초현실적 세계의 수수께끼 같은 신비를 자아낸다. 고키의 수수께끼 같은 초현실적 공간은 그의 동성 애인이었던 로베르토 마타(Roberto Matta, 1911-2002)에게 영향받은 것이다. 몽상적이고 신비한 공간을 떠도는 형상들은 바로 고키 자신일지도 모른다.

로젠버그는 그의 작품을 "멜랑콜리의 기념비"라고 언급하기도 했다.[2] 고키의 어머니는 제1차 세계대전 때 터키군이 자행한 아르메니아인 대학살로 사망했다. 그는 소리 없는 통곡으로 가득한 자신의 심연을 몽상적이고 신비한 회화적 공간으로 표현했다. 브르통이 "자연은 암호로 다뤄진다"라고 했듯이 고키는 동물의 생물유기체적 형태와 구

그림 3-1 아실 고키, 「간은 수탉의 볏이다」, 1944, 캔버스에 유채, 186×249, 올브라이트녹스미
 술관, 버팔로.

조를 어린 시절의 추억이나 아픔 등 심리적 상황을 투사하는 암호로 다뤘다.[3] 성인이 되어서도 고키의 불행은 끝나지 않았다. 1946년 화재로 그림 27점과 여러 권의 노트, 각종 드로잉이 소실되었고, 암에 걸려 수술받았으며, 교통사고까지 당했다. 마타와의 동성애 문제가 불거져 아내와도 별거하게 되자 우울증이 심해져 결국 1948년 자살로 생을 마감했다.

대부분 추상표현주의자는 생물유기체적 형태를 탐구하면서 추상으로 이행했다. 그러나 클라인은 예외였다. 클라인은 초현실주의의 생물유기체적 형태에는 관심이 없었고 견고한 건축적 구조를 지향했다. 그는 공업용 안료와 집을 칠할 때 사용하는 페인트를 묻힌 붓을 손에 쥐고 팔을 휘두르며 거대한 캔버스를 공격하듯 채워나갔다. 「무제」 (1957), 「회화 No. 3」(1952)^{그림 3-2} 등에서 보이듯이 그의 작품은 동양의 서예처럼 한 획 한 획이 순수하고 즉흥적인 신체행위로 단 한 번에 솟아오른 듯한 느낌을 준다. 그의 선적 구조는 엄격한 숙고와 계획에 따라 창조되었다. 클라인은 렘브란트, 고야 등의 유럽회화 전통에 깊은 관심을 보이면서 엄격하고 단단한 형태와 공간의 관계를 탐구했다. 클라인이 대형 흰색 캔버스에 그은 검은 선적 형태는 서예를 연상시킨다. 클라인은 뉴욕에서 서예와 수묵화를 하는 일본인들의 작은 모임인 묵인회와 교류했는데, 아마도 그들과의 교류에서 추상적 형태의 영감을 얻었을지도 모른다. 그러나 클라인은 자신의 선적 형태가 서예처럼 글씨를 쓰는 것이 아니라 그림을 그리는 것이며 또한 흰색 배경은 여백이 아니라 채색된 공간이라는 점을 강조하면서 동양미술과의 관련을 부인했다. 클라인의 검정은 동양의 먹(墨)이 아니라 석탄산업이 발달한 고향에 대한 기억, 즉 석탄의 검정이다.

추상표현주의 이론가였던 그린버그는 추상표현주의자들이 동양미술에 조금도 관심이 없다고 하면서 추상표현주의가 가장 미국적인 미술임을 강조했다. 그러나 전후에 중국과 일본에 대한 관심은 대단했

그림 3-2 프란츠 클라인, 「회화 NO.3」, 1952, 메이소나이트에 유채, 96.2×78.4, 개인소장.

고 추상표현주의자들도 동양미술을 피상적으로 아는 수준이었다고 해도 서예와 수묵화 정도는 분명히 알고 있었을 것으로 추측된다. 동양인들은 신체의 에너지를 최대한 발휘해 선에 생명을 부여하는 것을 서예의 근본으로 삼았다. 클라인은 서예의 영향을 부인했지만 추상표현주의자들에게 서예는 자동기술법을 대신해 충동적이고 자발적인 역동성을 화면에 부여하는 중요한 역할을 했다. 신체적 힘, 정신적 통일성, 호흡 등을 획으로 표현하는 서예는 제스처로 화가의 내면적 정신과 고유의 생명력을 표현하는 액션페인팅과 유사하다. 그러나 클라인에게 가장 중요한 것은 서예와의 관련성이 아니라 견고한 건축적 구조였다. 그는 큐비즘을 공부하면서 공간개념을 터득했다. 클라인은 1950년대 중엽부터 색채와 덩어리를 중요시하면서 단단한 건축적 견고성을 강조했다.

추상표현주의자 가운데 동양미술의 영향을 적극적으로 인정한 작가는 마크 토비(Mark Tobey, 1890-1976)다. 토비는 중국을 여행했고 일본의 선(禪)을 수양하는 사원에서 서예를 배우고 시를 쓰며 명상하는 등 동양에 대한 관심이 컸고 깊이 연구했다. 당연히 그는 서예의 영향과 중국미술, 일본미술과의 관련성을 적극적으로 인정했다. 클라인의 경우 형태적인 측면에서 서예와의 관련성이 예측되지만, 토비는 선을 형태로 정의하지 않고 내적 에너지와 생명의 힘으로 규정하는 동양미술을 적극적으로 반영하고자 했다. 또한 그는 동양미술의 여백이 비어 있는 것이 아니라 눈에 보이지 않는 강한 선적인 힘과 강렬한 에너지로 채워져 있다고 믿었다. 토비는 동양의 서예, 회화 그리고 사상을 기반으로 미술의 형태와 색채, 공간 등 모든 요소를 정신적이고 생명을 지닌 것으로 간주하는 유심론적인 태도를 견지했다.

토비는 특히 바하이교(Bahā'i faith, Bahaism)에 크게 관심을 보였고 이를 회화적 개념과 결합시키고자 했다. 바하이교의 핵심원리는 인류도 하나, 지구도 하나 그리고 종교도 하나라는 것이다. 바하이교

에 따르면 국가, 종교, 인종 등이 외적으로는 다양하게 보여도 내적으로는 불가분의 실체로서 단일하다. 그러므로 바하이교는 인류일체성의 구현을 목표로 삼는다. 바하이교는 바하올라의 가르침을 수행하면 모든 편견, 차별, 갈등, 모순 등을 극복하고 완전한 조화와 평등 그리고 균형에 도달할 수 있다고 설파한다. 토비는 바하이교에 깊이 몰두하면서 미술의 개념과 조형성 안에서 완전한 조화와 균형, 평형을 이루고자 노력했다. 연장선에서 선, 면, 공간, 색채 등이 완벽한 조화에 도달하는 것을 목표로 했다. 그는 공간(여백)과 중첩되는 선과 선의 리듬을 추구하면서 2차원의 평면성을 추구했다. 또한 섬세하게 중첩되는 선들의 리듬과 담백하고 서정적인 구성을 보여주는「백색 글씨」연작을 제작하여 동양과 중동에 매료돼 활동한 10여 년 간을 총 정리하는 1944년 4월의 전시회에서 발표했다.「백색 글씨」연작에서 끝없이 뒤엉키며 무한대로 확대되는 '올오버'(all over) 공간 속의 선들은 개체성을 잃어버리고 궁극적으로 총체적인 전체성, 단일성, 즉 바하이즘의 완성으로 승화된다.

화폭을 거의 뒤덮는 망(網)으로 서로 엉켜 있는 선들의 집합은 빛을 발산하는 듯 신비와 명상으로 관람객을 이끈다. 토비는 후기로 가면서 점점 우주의 신비와 영적인 문제에 몰두했고, 화면에서 색채는 더욱더 풍요로워지고 시적 서정성이 강조된다. 토비는 1958년 베네치아비엔날레에서 대상을 받으면서 추상표현주의의 주요 작가로 전 세계에 추상표현주의를 널리 알리는 데 이바지했다. 그러나 그는 뉴욕의 추상표현주의자들과 약간 거리를 두고 있었고, 또한 동양미술과의 관련성을 스스로 강조하면서 미국적 현대미술의 정립이라는 추상표현주의의 정체성을 약간 애매하게 한 미술가이기도 했다.

추상표현주의가 전개될 당시 가장 유명세를 떨친 작가는 드 쿠닝이다. 네덜란드 태생의 드 쿠닝은 미국으로 귀화하긴 했지만 네덜란드가 배출한 거장 가운데 한 명이다. 각 시대를 대표하는 네덜란드 미술

가로는 17세기 렘브란트, 19세기 반 고흐, 20세기 초반의 몬드리안 그리고 20세기 후반의 드 쿠닝이다. 그러나 드 쿠닝은 미국 시민권을 획득했고 추상표현주의에 몰두하며 철저한 미국인으로 거듭났다. 드 쿠닝은 로테르담 미술학교에서 수학했고 졸업 후 화가로 활동했지만 별다른 주목을 받지 못하고 1926년에 뉴욕으로 왔다. 뉴욕에서 고키를 만난 드 쿠닝은 그의 소개로 추상표현주의와 관련된 작가들과 교류했다. 1940년대에 흑백추상화를 제작한 그는 1950년부터 10여 년 동안 제작한 「여인」 연작으로 주목받는 대표적인 추상표현주의 작가로 떠올랐다. 그런데 「여인 I」(1950-52)$^{그림 3-3}$은 추상화가 아니라 여인의 초상화라는 것을 단박에 알아챌 수 있는 구상회화다. 여인의 초상화는 유럽미술이 오랫동안 다루어온 전통적인 주제였다. 「여인」 연작의 장미색, 초록색, 노란색 등의 밝고 미묘한 색채와 여인 형상이 화면을 가득 채우는 고전주의적 구도는 티치아노, 페테르 파울 루벤스(Peter Paul Rubens, 1577-1640) 등이 그린 「밀짚모자」 같은(1622-25)$^{그림 3-4}$ 전통적인 여인초상화를 떠올리게 한다. 전후 현대미술에서 여인초상화 같은 전통적 주제를 그리는 것은 구태의연한 하류작가의 몫이었다. 그런 이유로 당시 몇몇 비평가는 「여인」 연작이 어설픈 구상회화, 진부한 주제라고 공격하기도 했다.

그러나 여인 초상화가 진부하다고 해서 무조건 피하는 것이 아방가르드적일까. 드 쿠닝은 "그림으로 인간의 이미지를 만드는 것은 정말 어리석은 일이야. 그러나 갑자기 그것을 그리지 않는 것은 더 바보 같은 거야"라고 말했다.[4] 드 쿠닝의 「여인I」은 특정한 여인의 초상화가 아니라 여인의 보편적 이미지다. 그러므로 이것은 초상화가 아니다. 풍만한 가슴, 악마 같은 입과 치아 그리고 튀어나올 것 같은 큰 눈을 지닌 드 쿠닝의 '여인'은 풍요와 다산을 기원하는 선사시대의 「빌렌도르프의 비너스」(기원전 25000-기원전 20000)$^{그림 3-5}$를 상기시키기도 하고, 뭉크의 「마돈나」(1894-95)$^{그림 3-6}$의 에로티시즘으로 불안감

그림 3-3 　 윌렘 드 쿠닝, 「여인I」, 1950-52, 캔버스에 유채, 193×147.5, 현대미술관, 뉴욕.

그림 3-4 페테르 파울 루벤스, 「밀짚모자」, 1622-25, 목판에 유채, 79×55, 내셔널갤러리, 런던.

그림 3-5
「빌렌도르프의 비너스」, 기원전 25000-기원전 20000
년경, 조각, 높이 11.1, 자연사박물관, 비엔나.

그림 3-6 에드바르 뭉크, 「마돈나」, 1894-95, 캔버스에 유채, 90.5×70.5,
국립미술관, 오슬로.

과 공포심을 자극하는 팜므 파탈(Femme Fatal)의 이미지를 연상시키기도 하며, 피카소의 「아비뇽의 처녀들」^{그림 2-40}의 서구의 미적 개념을 공격하는 원시적인 얼굴의 여인들을 떠올리게도 한다. 「빌렌도르프의 비너스」에서 「아비뇽의 처녀들」까지 수만 년을 관통하는 메시지는 성(性)이다.

드 쿠닝의 「여인」 연작에서 커다란 붓이 지나간 힘찬 선의 흔적은 열정적인 색채와 어울려 에로티시즘을 발산한다. 격렬한 붓질은 여인의 고무된 성적 욕망을 한층 더 자극하는 듯하고 상업용 간판에서나 볼 수 있는 색채, 크고 탐욕스러워 흡혈귀처럼 보이는 입, 거친 붓터치로 파괴된 육체, 성적 기능을 담당하는 신체 부위의 강조 등은 미디어의 발달로 상품화된 여인의 에로티시즘을 보여준다. 이러한 여인 형상은 드 쿠닝의 여성혐오증이 표현된 것으로 해석되기도 한다.[5] 마녀같이 찢어진 입, 살짝 일그러진 미소, 툭 튀어나온 눈, 비정상적으로 부푼 가슴 등은 여성혐오증을 지닌 남성이 폭력적인 붓질로 여성을 망가뜨린 흔적이라는 것이다. 「여인 I」 이후 드 쿠닝은 쌍을 이루는 여인들을 그렸다. 여인의 육체는 큐비즘적 구성처럼 해체되어 상호침투하면서 캔버스 평면 위에 재배치되었다. 드 쿠닝의 인간에 대한 관심은 지속되었고, 1963년에는 「누워 있는 남자」를 그려 화제를 모았다.

서양미술에서 누워 있는 여성은 많이 그려졌지만 남자의 경우는 드물다. 가끔 누워 있는 남성을 그린 예가 있지만 그것은 누워 있는 여성과 달리 죽었다는 표현이다. 다시 말해 서양미술에서 누워 있는 여성은 에로티시즘을, 누워 있는 남성은 죽음을 의미한다. 마네의 「투우사의 죽음」(1864-65), 안드레 만테냐(Andrea Mantegna, 1431-1506)의 「죽은 그리스도」(1490) 등에서 죽은 자를 누워 있는 남자로 표현했다. 따라서 드 쿠닝의 「누워 있는 남자」 역시 죽은 자로 해석된다. 드 쿠닝은 1930-40년대에 십자가 책형을 습작하면서 예수를 누워있는 남자로 드로잉하기도 했다. 1963년 11월 존 케네디(John Kennedy,

1917-63) 대통령이 암살당했는데, 드 쿠닝의 「누워 있는 남자」는 그 이후에 그려진 것으로 추정된다. 따라서 「누워 있는 남자」는 장례 이미지의 전통에 속하는 것으로, 특히 케네디 대통령의 죽음을 표현한 것으로 해석되기도 한다. 그러나 드 쿠닝은 암살 장면이 아니라 만테냐의 「죽은 그리스도」처럼 죽어 있는 모습을 보여준다. 큰 눈을 뜨고 있는 「누워 있는 남자」는 「여인 I」과 닮았다.

드 쿠닝이 표현하고자 하는 것은 인간이 피할 수 없는 죽음의 보편적 이미지다. 그의 회화는 영웅의 초상화가 아니라 「여인 I」과 마찬가지로 한 시대를 살다 간 인물화다. 그는 일상 속에 언제나 존재하는 죽음 그 자체를 회화로서 보여주고자 했다. 존 브록만(John Brockman, 1941-)은 "드 쿠닝은 촌스러운 주제를 좋아한다. 그는 삶의 평범함에 대해 생각하는 것을 좋아한다"[6]라고, 맥마흔(McMahon)은 "드 쿠닝은 우리의 죽을 수밖에 없는 운명에 대해 생각하곤 했다"[7]라고 말했다. 그러므로 「누워 있는 남자」는 구상 형상을 보여주지만 죽음이라는 보편적 개념을 다룬다는 점에서 개념적으로 추상에 가깝다. 그러나 구상이든 추상이든 드 쿠닝에게는 그다지 중요한 문제가 아니었다.

드 쿠닝의 작품에서 중요한 것은 여성이나 남성의 초상이 아니라 붓의 움직임에 따른 색채와 형태의 상호작용이다. 드 쿠닝은 인물을 주제로 삼아 화면의 구성, 색채, 형태, 공간 등의 문제를 해결하고자 했다. 「여인 I」은 구상이지만 큰 붓이 남기는 자국이 추상적 형태를 만든다. 큰 붓은 면에 해당할 만큼 커다란 선을 흔적으로 남긴다. 큰 붓 때문에 선이 면으로 보이지만 여인은 엄연히 선적 형태로 구성되어 있다. 선적 형태는 자연히 명암을 불필요하게 하고 캔버스는 2차원의 평면성을 유지한다. 드 쿠닝이 획득한 것은 구상적 형상이 아니라 회화의 고유한 조건인 평면성과 물질성이다. 평면성과 물질성의 확보는 모더니즘 회화가 도달하고자 하는 궁극적인 목표다. 이것이 드 쿠닝을 추상표현주의의 대표적인 작가로 꼽는 가장 큰 이유다. 그린버그는 드

쿠닝의 회화를 '전통과 모더니즘의 종합'이라고 했다.[8] 드 쿠닝은 추상과 구상을 구별 없이 넘나들면서 이 두 개의 분리된 경계를 추상표현주의라는 이름으로 파괴했고 또다시 그것을 결합시켰다.

폴록, '미국현대미술의 신화'

폴록은 드 쿠닝과 달리 미국에서 태어나 자라고 미술을 공부한 화가로서 미국적 정체성을 가장 완벽하게 표현한 대표적인 추상표현주의자다. 오늘날에는 폴록을 미국의 전설적인 추상표현주의 화가로서 평가하지만 1940-50년대 미국 미술계는 유럽미술에 매료되어 있었고 따라서 유럽적 전통을 함축하고 있는 드 쿠닝의 작품에 호기심을 보였다. 그러나 미국 현대미술의 위상이 유럽미술을 능가하면서 폴록은 미국이 낳은 가장 미국적인 현대미술의 개척자로 서양미술사에 기록되었다.

와이오밍(Wyoming)주에서 태어난 폴록은 1930년부터 뉴욕 아트 스튜던트 리그(The Arts Students League of New York)에서 토마스 벤턴(Thomas Benton, 1889-1975)에게 드로잉, 회화, 구성 등을 배웠다. 벤턴은 전통에 대한 존경부터 가르쳤다. 16-17세기의 대가들인 루벤스, 틴토레토, 엘 그레코 등의 그림을 분석하면서 구성 능력을 길러주는 데 주력했다. 특히 벤턴의 벽화 강의를 들으며 폴록은 다비드 시케이로스(David Siqueiros, 1896-1974), 호세 오로스코(Jose Orozco, 1883-1949)가 작업한 벽화에 관심을 품게 되었다. 폴록은 뉴욕으로 오기 전 로스앤젤레스 미술고등학교를 다니며 유럽에서 건너온 신지학을 접하고 흥미를 느꼈다. 뉴욕에서는 알코올중독과 심리적 불안을 치료하기 위해 정신과 전문의에게 상담을 받았는데, 이때 프로이트와 융이 설명한 무의식과 잠재의식에 매료되어 공부모임에도 나가고 관련 도서를 여러 권 탐독했다. 프로이트는 주로 개인적인 무의식을 분석했고 융은 개인적인 무의식의 저변을 형성하는 집단무의식에 천착

했다.

융에 따르면 초월적인 어떤 힘에 대한 공포와 위험, 남녀관계, 애증 등 개인적 영역 또는 역사적 흐름에 상관없이 그리고 특정한 사회적 집단에 관계없이 인간이 보편적으로 반응하는 집단무의식이 있다. 집단무의식에 있는 원형들(archetypes)이 신화의 모체다. 이 원형들은 처음부터 존재하는 영원한 것이고, 변하지 않는 의미를 이루는 핵심상징이다. 가장 적절한 예가 고대 그리스·로마 신화다. 인간은 무의식 상태에서 그가 속한 집단의 원형에 지배받는다. 폴록은 정신분석학을 고찰하면서 고대 그리스·로마 신화와 초현실주의에 흥미를 느꼈으며 동시에 아메리카 원주민의 문화예술과 관습, 고대 멕시코의 신화와 전설이 함축하고 있는 의미와 상징을 탐색해 1940년대에 발표한 초기작품의 주제를 개발했다.

폴록은 1943년 11월 구겐하임의 화랑에서 연 첫 번째 개인전으로 미술계의 주목을 받게 된다. 「남과 여」(1942-43)^{그림 3-7}, 「달의 여인」(1942) 등에서 볼 수 있듯이 폴록은 1943년부터 1946년까지 피카소의 후기작업과 초현실주의의 형식 및 기법을 아메리카 원주민의 토템양식과 연결해 본능적이고 격렬한 고유의 양식을 완성했다. 다시 말해 이 시기의 폴록의 작품은 큐비즘의 공간개념과 초현실적 내적 세계, 아메리카 원주민의 열정과 에너지를 묵직한 물감과 거친 붓질로 총체적으로 결합하여 보여준다. 이로써 유럽의 모더니즘 미술, 아메리카 원주민의 역사와 전설 그리고 예술을 성공적으로 결합한 작가로 인정받았다. 폴록은 원주민 예술의 조형적 특성에 깊은 인상을 받았다. 특히 그는 동부 아메리카 원주민의 원시미술과 멕시코혁명 이후 본격적으로 그려지기 시작한 벽화를 신화가 풍부한 토양에서 자라난 토템적 미술로 받아들였다. 폴록은 이런 토템적 미술이 대상의 외적 형태에 구속되지 않기 때문에 주제와 관련된 이미지를 독특한 기호로서 자유롭게 창조할 수 있다고 생각했다. 폴록은 1936년 시케이로스가 연

그림 3-7　잭슨 폴록, 「남과 여」, 1942-43, 캔버스에 유채, 186.1×124.3, 필라델피아미술관, 필
라델피아.

워크숍에 참가하면서 초현실주의 자동기술법 가운데 하나인 드리핑 기법을 알게 되었다. 그는 드리핑 기법에서 본능과 정신의 자유로움을 발견했고 이를 정신적 개념, 사고의 표출로 승화시켰다. 드리핑 기법은 미리 계획하고 의도해서 그리는 것이 아니고 무의식을 표출하는 것이다. 폴록에게 고대 그리스·로마 신화는 프로이트와 융의 정신분석학과 결합되면서 작가의 영혼을 충만하게 하는 영양분이 되었다. 폴록의 초기작품 「암늑대」(1943)^{그림 3-8}는 로마를 건국한 로물루스(Romulus)와 레무스(Remus)가 암늑대의 젖을 먹고 자랐다는 로마의 건국신화를 떠올리게 한다. 또한 「더위 속의 눈」(1946)^{그림 3-9}에는 눈이 인간 내면을 바라본다는 융의 심리학이 반영되어 있다. 폴록의 작품에서 공중에 떠 있는 눈은 신의 눈이자 자아의 눈이다. 초기작품은 강한 본능적 에너지와 격렬한 충동적 힘을 보여주지만 뭔가 문학적 스토리가 있는 듯한 상징적 은유를 느끼게 한다. 그의 친구인 그린버그는 폴록의 회화에 어떤 이야기가 함축되어 있다고 하면서 회화란 캔버스의 평평한 표면을 물감으로 뒤덮은 것이니 문학적 요소를 제거할 것을 조언했다. 이미 앞에서 언급했듯이 모더니즘 회화는 회화의 매체를 강조하며 자연, 문학과 결별했다. 모더니스트 회화는 회화일 뿐이고, 독립된 장르다. 그러므로 회화에 이야기적 요소는 불필요하다는 것이 그린버그의 생각이었다. 폴록은 이야기적 요소 대신 회화의 매체적 특성인 평면성과 물질성을 드러내기 위해 고민하고 또 고민했다. 그러던 중 어느 날 손에 들고 있는 붓에서 뚝뚝 떨어지는 물감의 방울방울이 캔버스 위에서 스스로 형태를 만들어나간다는 것을 발견했다. 폴록의 드리핑 회화가 탄생하는 순간이었다.

폴록은 1947년부터 1951년까지 붓, 이젤, 팔레트 같은 전통적 화구를 버리고 삽, 막대기 등 여러 도구를 활용해 드리핑을 시도했다. 그는 이젤 위에 캔버스를 올린 채 붓으로 그림을 그리는 관습을 거부하고 화폭을 바닥에 못, 집게 등으로 고정한 후 그 주변을 뛰거나 천천히

그림 3-8 잭슨 폴록, 「암늑대」, 1943, 캔버스에 과슈, 오일, 파스텔, 석고, 170.2×106.4, 현대미
술관, 뉴욕.

그림 3-9 잭슨 폴록, 「더위 속의 눈」, 1946, 캔버스에 유채, 109.2×137.2, 구겐하임미술관, 베네
치아.

걸으면서 그리고 팔에 힘을 세게 주거나 반대로 힘을 빼면서 물감을 뿌렸고 이렇게 우연적으로 발생된 형상을 작품화했다. 전통적인 유채 물감은 뻑뻑하기 때문에 드리핑 기법에는 어울리지 않았다. 폴록은 뿌리기에 알맞은 묽은 농도의 공업용 왁스인 듀코 에나멜로 드리핑하여 복잡하게 얽힌 그물 같은 형상의 작품을 창조했다. 폴록은 화면의 구성을 정교하게 계산, 계획하지 않고 자유로운 신체행위와 무의식적 반응으로 회화의 조형성이 저절로 결정되도록 했다. 회화의 공간은 화가, 물감, 캔버스 간의 관계에서 결정된다. 즉 제스처를 따라 뿌려지는 물감이 겹쳐지면서 화면은 바탕과 형상이 구별되지 않는 복합적인 세계가 된다. 제스처의 즉흥성이 예술의 정체성이 되는 것이다. 폴록은 우연성, 객관성, 중립성을 강조하기 위해 작품제목을 「No. 1」(1948)^{그림} ³⁻¹⁰ 「No. 5」(1948)^{그림 3-11} 등으로 번호를 매겼다.

폴록의 드리핑 회화는 유럽에서 발달해온 전통적 회화의 모든 요소를 한순간에 뒤집었다. 당시에는 이젤을 거부할 수 있다는 것을 누구도 생각하지 못했다. 화폭을 바닥 위에 펼쳐놓고 그 주변을 돌아다니며 작업하는 것. 화가가 거친 신체행위를 한다는 점에서 말을 타고 미국 대륙을 누빈 서부개척자들을 떠올리게 한다. 즉 바닥 위에 펼쳐놓은 캔버스는 대지와 밀착된 촉각적인 공간이고 캔버스 주위를 달리거나 천천히 걸으면서 물감을 흩뿌리는 폴록의 신체행위는 서부개척자들의 정신과 태도를 은유적으로 함축하는 것이다. 이때 신체행위는 폴록이 숨 쉬는 것을 잊을 만큼 회화에 몰두하게 했다. 화가가 회화를 창조하는 순간 몰입한다는 것은 결국 화가와 회화가 하나로 일치된다는 것을 의미한다. 화가의 호흡과 생명이 회화에 직접적으로 이입됨으로써 회화는 고유의 생명을 지닌다. 이것은 이젤을 사용한 회화의 전통과는 완전히 다른 개념이다.

폴록의 회화는 그물처럼 뒤엉킨 선들이 끊임없이 움직이는 듯한 환영을 창조하기 때문에 완전한 평면성을 유지하지는 못하지만 밝고

그림 3-10 잭슨 폴록, 「No.1」, 1948, 캔버스에 유채와 에나멜, 172.7×264.2, 현대미술관, 뉴욕.

그림 3-11 잭슨 폴록, 「NO.5」, 1948, 섬유판에 유채와 에나멜, 244×122, 개인소장.

어두운 색채들의 밀고 당기는 작용으로 평면성을 최대한 유지하고 있다. 폴록의 작업은 신체행위를 강조하지만 결코 해프닝이나 퍼포먼스가 아니다. 폴록의 경우 중요한 것은 행위 그 자체가 아니라 행위로 창조된 예술적 결과물인 화면이다. 따라서 폴록의 작품은 해프닝의 흔적이나 결과가 아니다. 퍼포먼스의 경우에는 행위가 강조되지만 폴록의 경우에는 에너지와 내적 생명이 넘치는 작품을 만들기 위해 신체의 제스처가 이용됐을 뿐이다.

폴록은 드리핑 기법으로 작업한 회화를 1948년 뉴욕의 '금세기 미술' 화랑에서 연 대규모 개인전에서 발표했고, 그 후 미국 현대미술을 대표하는 미술가의 반열에 올랐다. 폴록은 1950년에 드 쿠닝, 고키와 함께 베네치아비엔날레에 참여하여 추상표현주의를 전 세계에 알리는 데 이바지했다. 그러나 드리핑 기법은 몇 년간 계속되면서 한계에 다다르게 되고 1951년 말부터 똑같은 것을 계속 반복한다는 비판마저 받게 되자 폴록은 드리핑 기법을 버린다. 폴록은 「초상화와 꿈」(1953)^{그림 3-12}에서처럼 초기작품이 연상되는 상징적인 도형을 반복하는 등 구상과 추상 사이에서 어느 것도 선택하지 못하고 회의와 우유부단에 빠진 듯한 조형성을 보여주었다. 창조성의 한계를 느끼고 고통스러워하며 알코올중독에 더욱더 깊이 빠져든 폴록은 1956년 만취 상태로 운전하다가 교통사고로 숨졌다.

2. 색면주의, '색채의 숭고를 향하여'

로스코와 뉴먼, '숭고와 초월적 감정'

색면주의 화가들은 액션페인팅 화가들과 달리 화가의 감정 또는 본능적·감성적 반응을 직접적으로 드러내지 않았다. 그들은 감정을 정화하고 절제하면서 회화에 철학적 의미를 부여했다. 대표적인 색면주의 화가로는 로스코, 뉴먼, 스틸, 라인하르트가 있으며 개개인의 작품

그림 3-12　잭슨 폴록, 「초상화와 꿈」, 1953, 캔버스에 유채, 148.5×342.2, 달라스미술관, 달라스.

형식과 기법은 서로 다르지만 주제는 공통적으로 명상, 사색, 사유작용이었다. 색면주의 화가들은 액션페인팅 화가들과 동시대에 활동했다. 그들은 폴록과 마찬가지로 공공근로사업에 참여하면서 친분을 쌓게 되었고 새로운 미국적 회화가 태어나야 한다는 인식을 공유하면서 의기투합했다. 색면주의 화가들은 전적으로 새로운 방법과 철학적 개념으로 작품을 제작해야 한다고 주장하면서 인간 내면의 깊이 있는 철학적 사유를 회화에 부여하고자 했다.

가장 대표적인 색면주의 작가는 로스코와 뉴먼이다. 그들은 액션페인팅 작가들과 마찬가지로 유럽의 큐비즘, 초현실주의 등에 진지하게 접근하면서 회화의 새로운 언어를 개발하기 위해 노력했다. 그들은 유럽미술의 한계를 뛰어넘어 유럽인들이 감히 상상할 수조차 없을 정도로 거대한 단색조 색면을 순수한 회화언어로 제시하는 용기를 보여주었다. 색면주의 작가들은 넓으면 넓을수록 색채의 강도가 증가한다고 믿고 큰 캔버스를 선택했다. 우리는 분명히 1제곱센티미터의 푸른색보다 1제곱미터의 푸른색을 더 짙고 깊은 색으로 느낀다. 색면주의자들에게 색채는 하나의 면을 채우는 역할을 넘어서 그 스스로 자신의 존재를 주장하는 것이었다. 관람객은 작은 캔버스를 볼 때 그림의 이곳저곳, 형태 하나하나를 찬찬히 관찰할 수 있지만 거대한 캔버스는 관찰하는 것을 불가능하게 하고 화면에 둘러싸여 일치감을 느끼게 함으로써 명상에 잠기게 한다.

로스코는 러시아에서 태어나 10세가 되던 1913년에 가족과 함께 미국으로 이주한 이민자였다. 예일 대학에 입학했지만 중퇴하고 뉴욕의 아트 스튜던트 리그에서 회화를 공부하며 1930년대까지 풍경화를 비롯한 구상회화를 탐색했다. 로스코는 새로운 회화를 시도하면서 우선적으로 고대 그리스·로마 신화에 관심을 품었다. 그는 신화가 시대를 초월하여 존재한다고 여겼고 예술의 영원한 영감으로 작용할 수 있다고 믿었다. 그는 신화의 주제를 생물유기체적인 형태로 표현하다가

1940년대 중엽부터 두세 개의 모호한 색면을 보여주는 추상으로 전환했다. 두세 개의 사각형은 캔버스 표면 위에 둥둥 떠다니면서 미묘한 색채의 변조를 보여준다. 1950년대부터 로스코는 두 사각형을 수평으로 상단과 하단에 배치하는 단순한 색면 구성을 시도한다. 이로써 극단적인 환원을 이루며 순수화의 경향을 보여주는 독자적인 회화양식을 완성했다(1951)^{그림 3-13}. 로스코는 색채로 면적과 볼륨을 만들었다. 빛과 공기의 진동처럼 떠오르는 두 개의 큰 색면이 상호침투하며 미묘한 평형관계를 이루어 화폭은 평면성을 유지한다. 로스코의 회화는 평평한 색면이 아니라 빛으로 가득 찬 듯한 볼륨감을 지니기 때문에 끝없이 2차원과 3차원을 왕래하는 것처럼 보인다.

로스코가 1950년대 이후 즐겨 사용한 빨강, 노랑, 주황, 보라 등은 감각적인 색채다. 그런데도 캔버스 표면 안으로 침투하지 않고 빛의 떨림이 되어 발산되는 것처럼 보인다. 미술사학자 피터 풀러(Peter Fuller, 1947-90)는 로스코 회화의 노랑, 빨강, 보라 등에 초현실적 신비가 존재한다고 했다.[9] 로스코의 회화는 신비스러운 종교성에서는 렘브란트를, 대기의 분위기에서는 터너와 인상주의자들을, 강렬한 색조에서는 마티스를 떠올리게 한다. 그는 또한 이 모든 것을 심리적으로 결합시킨다. 또 일부 작품에는 장앙투안 바토(Jean-Antoine Watteau, 1648-1721) 그리고 고야류의 우울함이 스며들어 있고 또 다른 작품에서는 비극, 운명, 죽음 등의 감정이 직접적으로 표출되기도 한다. 로스코는 자신이 색상이나 형식 그 어떤 것에도 관심이 없으며 비극, 무아지경, 운명 같은 인간의 기본적인 감정을 표현하기를 원한다고 말했다. 자신의 그림 앞에서 눈물을 흘리는 사람은 작가 자신이 그림을 그릴 때 지녔던 일종의 종교적인 경험을 느낀 것이라고 설명했다. 이렇듯 색채 그 자체만 이끌렸다면 로스코의 회화를 제대로 이해하지 못한 것이다.[10] 미술사학자 로버트 로젠블럼(Robert Rosenblum, 1927-2006)은 로스코의 작품에 대해 독일 낭만주의 화가 프리드리히의 「해

그림 3-13 마크 로스코, 「무제」, 1951, 캔버스에 유채, 236.9×120.7, 텔아비브미
술관, 텔아비브.

변의 수도사」(1808-10)그림 3-14 같은 영적인 회화의 계보를 이으면서
동시에 프랑스의 감각적인 모더니즘과 접목했다고 주장했다.[11]

　　로스코는 자신의 작품을 가리켜 '숭고'라는 단어를 자주 언급했
다. 따라서 일반적으로 그의 회화를 '숭고'로 정의한다. 그러나 그는 거
대한 캔버스가 필요한 이유를 설명할 때는 '친밀한'(intimate)이란 단
어를 사용했다. 그는 "내가 매우 큰 그림을 그리는 이유는, 내가 알고
있는 다른 예술가에게도 적용되지만, 친밀하고 인간적이고 싶기 때문
이다"[12]라고 말했다. '숭고'와 '친밀함'은 사실 대립되는 단어다. '숭고'
의 의미에는 형언할 수 없는 감동, 두려움, 불안이 함께 들어 있다. 우
리는 예쁘고 자그마한 꽃밭을 보고 숭고함을 느낀다고 말하지 않는다.
거대한 계곡에서 형언할 수 없는 벅찬 감동과 자연의 위대함에 압도당
하는 두려움이 밀려올 때 우리는 숭고함을 느낀다고 말한다. 로스코가
'숭고'와 '친밀함'을 동시에 얘기하는 것은 그가 작품을 매개로 관람객
과 일치되고 싶고 동시에 관람객을 알 수 없는 신비한 미지의 세계로
인도하고 싶다는 뜻이다.

　　친밀감을 느끼면서 두려움, 신비, 숭고의 감정을 유도하는 것은
종교다. 로스코는 회화를 종교와 같은 초월적 세계로 이끌고자 했다.
종교에서 신은 보이지 않는다. 즉 시각적으로 무(無)이기 때문에 절대
적 힘을 발휘한다. 로스코도 종교와 유사하게 형상이 거의 없는, 즉 형
상의 무로 회화의 절대적 존재를 말하고자 한다. 미술사학자 제임스
브레슬린(James Breslin, 1935-96)은 로스코의 전기에서 "로스코의 업
적은 무에 가까운 무엇인가를 보여준 것이다"라고 썼다.[13] 로스코 회
화의 신비한 빛은 인상파의 자연광선과는 전혀 다르며 영적인 종교성
을 함축하고 있는 것이 특징으로 오히려 렘브란트의 종교화가 추상화
된 것 같다. 색채는 색채 그 자체로서가 아니라 종교적인 신비를 분출
함으로써 정신의 사유작용을 이끄는 절대요소가 된다. 로스코 회화의
종교적 신비성은 명상으로 관람객을 이끌어가는 가장 큰 요소다. 로스

그림 3-14 카스파르 다비드 프리드리히, 「해변의 수도사」, 1808-10, 캔버스의 유채, 110×172,
베를린 구 국립미술관, 베를린.

코는 빛을 포착하고자 한 것이 아니라 초월적인 경험을 가능하게 하는 신비를 표현하고자 한 것이다. 로스코의 화폭에서 발산되는 빛은 관람객을 에워싸면서 퍼져나가고 거대한 화면은 관람객이 캔버스에 둘러싸이는 느낌을 준다. 대형 캔버스에 그림을 그리는 화가는 관람객에게 보여줄 것을 창조하는 것이 아니라 명상으로 이끈다. 로스코는 이것을 '초월적인 경험'이라 했다.

로스코가 추구한 것은 침묵과 고독, 비극과 좌절, 절망 등 인간의 삶과 죽음에서 비롯되는 기본적인 감성이었다. 정신과 우주와의 교감은 죽음을 환기시키기 때문에 로스코의 화면은 비극적인 측면을 지니고 있다. 로스코는 1958년 시그램 빌딩을 위한 작품을 제작한 이후부터 어두운 색채로 절망적 감정을 심화시켜나갔고, 초월적 세계를 향한 숭고의 표현도 점점 절정으로 치달았다. 결국 그는 초월적 경험을 위해 1970년 스스로 목숨을 끊었다. 로스코가 자살하고 채 몇 달 지나지 않아 그와 유사한 이상을 추구한 색면주의의 또 다른 대가 뉴먼도 죽었다. 그들 회화의 조형적 방법은 달랐지만 거의 동일한 이상과 이념을 지니고 있었다.

로스코의 마지막 작품은 1971년에 완공된 「로스코 채플」에 소장되어 있다. 이것은 현대미술품 수집광이었던 존 드 메닐(John de Menil, 1904-73)과 도미니크 드 메닐(dominique de Menil, 1908-97) 부부가 로스코의 작품을 소장하기 위해 세운 건축물이다. 「로스코 채플」이라는 용어가 말해주듯이 이 건물은 종교처럼 명상과 사유를 유도하고자 한 로스코의 회화적 이상을 담고 있다. 이 건물 안에는 로스코가 어두운 단색으로 그린 거대한 규모의 회화 14점이 있어 관람객들을 정신적 치유를 위한 명상으로 이끈다. 이 건물 입구에 조성한 작은 연못가에는 로스코와 영원한 우정을 나눈 뉴먼의 조각 작품인 「부러진 오벨리스크」가 세워져 있다. 뉴먼의 '오벨리스크'는 비록 부러진 모양이지만 인간의 신성함과 영웅적인 성격을 표현하겠다는 희망과 의

지를 드러내는 듯하다.

　뉴먼은 러시아 태생의 유대인 이민자 가정 출신으로 뉴욕에서 태어났다. 그는 1940년대에 로스코처럼 고대 신화에 깊은 관심을 보이면서 생물유기체적 형태를 탐구하다가 1940년대 말부터 점진적으로 색면회화를 추구해갔다. 뉴먼은 초기에 미술이론가로 활동했고 미술개념을 회화에 훌륭하게 반영하는 화가로서 역량을 인정받았다. 뉴먼은 미국 화단에서 유럽미술이 미국미술보다 훨씬 더 우수한 것으로 인정받는 분위기를 매우 못마땅하게 생각했으며 미국 현대미술의 정체성을 확립할 필요성을 누구보다도 깊이 자각했다. 그렇다고 그가 유럽미술을 멀리하거나 의도적으로 폄하한 것은 아니다. 오히려 유럽미술가들의 업적을 인정했고 그 바탕 위에서 독자적인 미국 현대미술을 개척하여 유럽미술의 중력에서 벗어나고자 했다. 뉴먼의 색면은 로스코와 달리 붓터치의 흔적, 음영의 변화, 볼륨감 없이 명료하고 깔끔하게 구성되어 있다. 그는 3차원이나 2차원 등의 회화적 공간에 대한 고민 없이 캔버스의 평평한 표면을 그대로 인정하면서 전체를 단일한 색면으로 칠해 평면성을 완성했다.

　뉴먼은 로스코처럼 초기에는 생물유기체적 형태를 탐구했고 1940년대 중엽부터 ZIP(수직의 띠)를 사용하면서 순수추상으로 나아간다. 초기의 ZIP는 엄격한 기하학적 직선이 아니었으며 붓으로 자유롭게 그은 선이었지만 1950년대에 들어서면 완벽한 직선으로 정립된다. 캔버스 표면은 ZIP로 움직임을 지닌다. ZIP는 공간을 가르기도 하고 이어주기도 하는 동시적 역할을 한다. 또한 캔버스를 작은 면들로 반복해서 분리시키는 것처럼 보이기도 하고 부분의 작은 면들을 이어주면서 무한대로 확장될 것처럼 보이기도 하는 착시효과를 발생시킨다. 뉴먼뿐 아니라 대부분 추상표현주의자는 화폭의 끝이 그림의 경계선이라는 전통적 개념을 무시하고 공간이 무한대로 확장되는 가능성을 열어두고자 했다. 즉 회화는 실질적으로 캔버스의 틀 안에서 끝나

지만 뉴먼의 ZIP는 캔버스의 틀을 넘어 무한대로 확장될 것처럼 보인다. 이것을 올 오버(all over), 즉 전면균질 회화공간이라 부른다.

　　로스코가 반투명 색채의 은은한 분위기로 심연에서 퍼져 나오는 빛을 묘사했다면, 뉴먼은 단일한 색면 위에 수직으로 직사하는 듯한 ZIP로 빛을 묘사했다. 이때 ZIP와 여백의 관계에서 일반적이고 보편적인 상징이 드러난다. 수직선은 남성, 수평선과 여백이 여성을 상징한다는 것은 동서양 모두에서 보편적으로 통용되는 상징이다. 혹자는 뉴먼의 ZIP가 카발라로 알려진 유대교 신비주의의 숭고개념에 기반을 두고 있다고 말하기도 한다.[14] 유대교 신비주의에 따르면 신은 창조자로서 자신을 나타내기 위해 빛을 방출했고 이 빛에서 아담이 만들어졌다.[15] 검푸른 또는 붉은 색면을 가로지르는 ZIP는 천지창조의 첫 번째 구절 "빛이 있으라"를 현시하는 듯하다. 즉 창조의 힘을 느끼게 하는 것이다. 따라서 ZIP는 아담에게 생명을 불어넣는 전능한 신의 몸짓, 신비한 창조의 표현으로도 볼 수 있다. 또한 수직선은 인간의 직립보행을, 선을 긋는다는 것은 인간 태초의 몸짓을 보여준다. 그러나 뉴먼은 전통적인 유대교에 얽매이지 않았고 종교적 원리를 회화에 구현하고자 하는 의도도 전혀 없었다.

　　그가 원한 것은 형이상학의 세계를 표현하는 것이었고 종교와 같은 가장 순수한 정신성을 추구하는 것이었다. 뉴먼이 회화에 ZIP를 도입하기 시작한 1940년대 후반은 이스라엘 건국으로 유대인들이 흥분했던 시기다. 이 당시 뉴먼이 제작한 「시작」 「명령」 「아브라함」(1949), 「수평선의 빛」 등은 건국을 눈앞에 둔 유대인들의 가슴 부푼 기대감, 희망 등과 연결시킬 수 있다. 그러나 뉴먼은 "나의 주제는 반-일화적(anti-anecdotal)이다"[16]라고 밝혔다. 그의 회화에서 ZIP는 종교적 창조가 아니라 회화적 창조를 위한 빛이다. 신의 창조적 힘을 예술의 창조적 힘에 비유하고자 한 뉴먼의 회화는 예술을 종교적인 관념의 세계로 이끌었다는 점에서 말레비치와 가깝다. 그린버그는 "뉴먼에게 색채

는 색조(hue)로만 기능할 뿐이지 그 외에 다른 것은 아니다"라고 말했다.[17] 그린버그의 말은 뉴먼의 회화가 문학적·종교적 스토리를 지니고 있지 않음을 강조한 것이지 작가 고유의 개념과 철학이 없다는 의미는 아니다. 뉴먼은 회화로 관람객에게 형이상학적인 사유를 제안한다. 그는 유대교와 기독교 등의 종교, 니체의 『비극의 탄생』 등의 철학서 그리고 아메리카 원주민의 생활관습과 문화예술 등에서 인간 삶의 관조와 명상의 힘을 발견했다. 인간은 죽음의 공포, 삶의 고통에서 벗어날수 없다. 그는 세상을 혼란한 상태라고 규정하며 비극적 상황으로 인식했다. 비극적 상황을 탈피하기 위해 초월적인 힘과 영혼의 불가사의한 힘에 대해 탐구할 필요가 있다고 생각했다. 뉴먼에게 미술은 그 자체로 목적이고 존재의 이유다.

수직으로 하늘을 향하는 구성은 피라미드, 오벨리스크, 고딕 미술 등에서 신적인 위대한 숭고의 힘을 가시화하기 위해 쓰였다. 중세의 건축가들은 하늘로 높이 치솟는 수직적 구성으로 신앙심을 고양시키려고 했지만 뉴먼은 수직의 ZIP로 미술의 신비와 숭고를 표현하고자 했다. 그는 미술이 표현할 수 있는 불가사의하고 경외스러운 신비의 힘을 보여주고자 했다. 뉴먼은 1948년 『호랑이의 눈』(Tiger's Eye)이라는 잡지에 투고한 글 「숭고는 바로 지금」(sublime is now)에서 숭고는 낭만적이고 흥분되게 하고 동시에 일종의 계시라고 할 만한 예술을 가리키는 새로운 개념이라고 주장했다. 뉴먼은 관람객이 자신의 회화를 보며 압도당하는 듯한 벅찬 경외감과 창조의 숭고를 느끼길 원했다. 숭고는 창조에 대한 일종의 거룩하고 고통스러운 경외의 감정이다.

고대 그리스의 카시우스 롱기누스(Cassius Longinos, 217-273?)는 『숭고론』에서 높이의 개념으로 숭고를 설명했다. 그는 평범한 인간 이상으로 위대한 자에게 느끼는 감정 또는 인간을 압도하는 자연 앞에서 느끼는 감정을 '숭고'로 정의했다. 뉴먼의 숭고 개념은 임마누엘 칸트(Immanuel Kant, 1724-1804)와 에드먼드 버크(Edmund Burke,

1729-97)에게서 영향받았다. 칸트에 따르면 미는 감성 및 질적인 것과 관계되고, 숭고는 이성 및 양적인 것과 관계된다. 인간이 거대한 자연을 대할 때 미의 감정을 느끼기보다는 자신을 초월하는 압도적인 힘에 숭고의 감정을 느낀다는 것이다. 반대로 아름다운 꽃들이 만발한 작은 정원에서는 숭고의 감정이 아니라 미의 감정을 느낀다. 버크는 숭고의 감정을 두려움, 공포 등과 연결시켰다. 미가 즐겁고 편안한 감정이라면 숭고는 압도당하는 듯한 두려움, 경외감 등을 느끼는 격렬한 감정이다. 또한 불확실성, 신비, 불안이 뒤섞인 상태로 예술에서 미와 숭고의 감정은 분리되는 것이 아니라 통합된다. 예술에서 표현된 고통과 고뇌 등이 미적 쾌감을 불러일으키는 것이 단적인 예다. 이와 같은 원리에서 색면주의 화가들은 거대한 색면을 관람객에게 제시하면서 미의 감정이 아니라 숭고의 감정을 불러일으킨다.

신에 대한 숭고는 믿음을 고취시키기 위함이고, 파라오 또는 황제들의 절대적 권력에 대한 숭고는 한 개인을 우상화하기 위함이다. 반면 색면주의 화가들의 '숭고'는 회화 자체에 목적을 둔다. 그들은 거대하고 단일한 색면으로 미학적 성찰에 대한 숭고를 불러일으키고자 했다. 뉴먼, 로스코, 스틸 등의 색면주의가 추구하는 숭고개념은 어느 특정한 종교 또는 철학의 산물이 아니라 숭고의 감정에 압도될 만큼 순수한 회화를 창조하는 것이다. 로스코는 숭고란 기하학과 기억, 역사 등을 거부하는 것이라고 했고, 뉴먼은 기억, 향수, 전설, 신화 등에서 인간을 해방시키는 것이라고 했다. 스틸은 낡아빠진 신화 또는 일상적인 관습을 거부하는 것이 숭고라고 했다. 각자가 느끼는 숭고의 감정을 한마디로 규정지을 수는 없다. 로스코는 숭고를 초월적인 경험으로 규정짓고 비극적인 측면을 담은 반면 뉴먼은 신과 접하는 듯한 경외, 두려움의 절대적인 감동을 추구했다. 두 화가의 공통점은 저 너머의 미지의 세계에 대한 신비적 감정을 추구했다는 데 있다.

숭고개념은 창조의 고통에 관한 의미가 내포되어 있다. 뉴먼은

니체의 『비극의 탄생』을 읽었으며 니체의 비극개념을 받아들였다. 이 책은 예술의 발전이 '아폴론적인 것'과 '디오니소스적인 것'의 이중성과 관련이 있다고 밝힌다. 두 개의 대립되는 요소의 만남은 비극이다. 그러나 이 비극은 건강한 비극이다. 예술의 능력은 고통스러워하는 능력, 고통을 아는 능력과 관계가 있다. 뉴먼은 화가의 창조가 신의 창조와 동일한 성격을 지닌다고 생각했다. 즉 화가의 창조는 우주를 창조하고 신성시하는 작업과 같고, 예언자를 통해 메시지를 전하며 성령의 불을 내리는 신의 계시적인 성격과 유사하다고 믿었다.

1956년부터 그리기 시작해 1966년에 완성한 「십자가의 길 14처」를 보면 뉴먼의 창조개념이 종교와 연결된다는 것을 분명히 알 수 있다. 가톨릭교회는 예수가 십자가를 메고 골고다로 올라가는 과정을 새긴 14개의 패널을 성전 벽에 걸어놓는데, 신도들은 이 벽을 돌면서 예수의 수난을 묵상한다. 그런데 뉴먼의 「십자가의 길 14처」에는 십자가를 어깨에 메고 골고다로 가는 예수의 모습을 찾아볼 수 없다. 다른 작품과 마찬가지로 「십자가의 길 14처」도 ZIP가 있는 단일한 색면으로 구성되어 있다. 뉴먼의 회화는 종교와 같은 숭고함을 차용했지만 결코 종교적인 작품은 아니다. 뉴먼은 가톨릭 신자도 아니었다. 가톨릭 신자들이 「십자가의 길 14처」를 보면서 묵상하고 명상하듯이 뉴먼은 그의 작품을 보는 관람객이 삶과 존재에 관해 관조하고 명상하길 원했다. 색면주의 회화에서 색채는 정신을 고양시키는 것이다. 거대한 색면은 우주와 인간의 현존을 바라보게 하고 느끼게 하며 또한 그 존재를 생각하게 하는 장(場)이다.

1951년 뉴욕의 베티 파슨 화랑(Betty Parsons Gallery) 입구에 "거대한 그림은 멀리 떨어져서 보는 경향이 있다. 이 전시회의 거대한 그림들은 가까이에서 보도록 의도한 것이다"라고 쓰인 게시문이 내걸렸다.[18] 당시 화랑에서는 뉴먼의 「위대한 숭고를 향하여」(1950-51)^{그림 3-15}가 전시되고 있었다. 뉴먼은 관객이 멀리서 자신의 회화를 관찰하기보다

그림 3-15　바넷 뉴먼, 「위대한 숭고를 향하여」, 1950-51, 캔버스에 유채, 242×541.7, 현대미술
관, 뉴욕.

회화에 둘러싸여 '내가 어디에 있으며 어디로 가고 있는지' 성찰해보기를 원했다. 즉 관람객에게 '거기에 내가 있다'라는 존재의 위치감각을 일깨워주고, '내가 왜 여기에 있는가'를 자문(自問)하게 하는 것이 바로 뉴먼이 생각한 회화다. 그는 "내가 회화에서 몰입하는 것 가운데 하나가 사람들에게 자신의 위치에 대한 인식을 주는 것이다. 자신이 있는 위치를 알고 그래서 스스로에 대해 깨닫는 것이다"[19]라고 말했다. 이것은 색면주의가 관람객에게 공통적으로 요구하는 것이 되었다. 극단적으로 절제된 형태, 순수한 색면, 최고도의 긴장감을 주면서 종교와 같은 집중성을 발휘하는 뉴먼의 회화는 라인하르트의 「검은 회화」에 영향을 미쳤다.[20]

라인하르트, 스틸, 마더웰, '사색의 장(場)'

색면주의의 공통점은 시간을 초월하는 감동, 명상, 사색의 장이 되는 화면을 추구하는 것이다. 추상표현주의자 가운데 가장 지적인 화가로 엄격한 색면을 추구하고 회화의 순수성을 주장한 작가가 라인하르트다. 그는 순수한 색채로 이루어진 순수한 회화는 명확하고 순수한 미학적 요소만을 지닐 뿐이라고 생각했다. 그는 예술적 표현은 순수하게 미학적이어야 한다고 주장하면서 "미술은 미술로서의 미술을 말한다. 그 밖의 다른 것들은 다른 것일 뿐이다"[21]라고 말했다.

라인하르트는 컬럼비아 대학에서 문학과 미술사를 공부했고, 액션페인팅이 대세가 된 1950년을 전후로 동양문화, 동양사상, 철학, 예술 등을 공부하면서 독창성을 강화해나갔다. 그는 처음에 후기 큐비즘에 관심을 보였고 1940년대 초에는 몬드리안에게 영향받은 기하학적 추상을 탐구했다. 라인하르트는 1957년에 '미술학교를 위한 12법칙'을 발표하면서 자신의 회화원칙을 확고히 했다. 라인하르트의 법칙에 따르면 절대적인 첫째 원칙은 순수성이다. 순수성은 형태의 최소화다. 그는 순수성을 지키기 위해 일상적인 것을 다뤄 정신을 사라지게 하는

사실주의를 금해야 한다고 주장하며 예술가는 외적 세계의 구속에서 벗어나야 한다고 강조했다. 그는 표현주의와 초현실주의는 외설적이라고 생각했고 야수주의, 구성주의, 콜라주까지 금지해야 한다고 주장했다. 그는 수평과 수직으로 분할되는 기하학적 추상형태가 회화의 순수성을 더욱 강화시킬 것이라고 생각했고, 연장선에서 색채의 차이를 최소화했다. 라인하르트에게 정치, 종교, 일화적인 이야기는 미술을 타락시킬 뿐이다. 라인하르트는 1950년경에 형상을 배제하고 색채와 형태를 최소한으로 감축하여 유사한 색조의 스펙트럼에 속하는 다양한 붉은색과 파란색만을 사용한 단색 그림을 제작했다. 이 단색 그림에서는 뉴먼의 영향이 드러난다. 회화를 종교와 같은 높은 정신적 수준으로 끌어올리고자 하는 개념도 뉴먼과 비슷하다. 이것은 라인하르트의 업적으로 인정받는 1960년대의 「검은 회화」 연작에서 절정에 달한다.

라인하르트는 절대적인 순수를 추구하면서 회화라는 신성한 물체를 만들어나갔다. 라인하르트는 「검은 회화」 연작을 예술로서의 예술(art as art)이라고 말했지만 육안으로 거의 보이지 않는 십자가 모양의 형태는 절대적으로 순수하며 신성한 사물을 의미한다. 그의 사적인 편지와 글을 참고하면 어둠, 십자가 형태의 기하학적 이미지는 동양사상과 서양의 신비주의에서 비롯된 것이다.[22] 「검은 회화」 연작의 금욕적인 정신성과 십자가 형태는 말레비치의 절대주의를 떠올리게 한다. 말레비치 역시 신비주의의 영향을 받아 회화를 종교와 같은 높은 정신적 수준으로 끌어올렸다. 라인하르트는 「검은 회화」 연작과 종교의 관련성을 부인했지만 명상을 요구한다는 것 자체가 회화를 종교의 수준으로 끌어올리는 것이다. 「검은 회화」 연작은 종교화가 아니라 관람객에게 명상을 유도하는 회화적 공간이다. 라인하르트는 수평과 수직으로 대변되는 우주의 이원적 논리에 관심을 보였으며, 특히 우주를 도식화하여 설명하는 만다라에 크게 흥미를 느꼈다.

라인하르트는 1950년대부터 뉴욕 대학에서 동아시아와 인도미술

을 공부했고, 터키, 시리아, 레바논, 요르단, 이라크, 이란, 이집트, 파키스탄, 인도, 네팔, 태국, 캄보디아, 홍콩, 일본 등을 여행했으며, 브루클린 대학에서 6년 동안 이슬람미술과 동양미술을 가르치기도 했다. 라인하르트는 동양미술뿐만 아니라 동양의 종교, 사상, 철학에 포괄적인 관심을 품었고 심층적으로 탐구했다. 그는 불교, 힌두교, 자이나교 등에 관한 책을 읽었으며, 트래피스트(Trappist)의 수사(修士)이자 학자인 토머스 머튼(Thomas Merton, 1915-68)과 교류하면서 선(禪)사상에 심취했다. 이처럼 그는 자신의 회화를 사색과 명상을 위한 일종의 성상 같은 도상으로 제시하고자 했다.

　　라인하르트는「검은 회화」연작에서 빛이 가득 찬 회화를 보여주고자 했다.「검은 회화」연작은 빛이 가득 담긴 용기다. 검정은 일반적으로 빛이 부재하는 암흑으로 인식되지만 실제로는 모든 색채 가운데 빛을 가장 많이 흡수하는 특성을 지닌다. 강렬한 햇볕 아래 흰색 자동차와 검은색 자동차를 나란히 두면 먼저 달궈져 폭발하는 것은 검은색 자동차다. 그러나 라인하르트는 단지 빛을 보여주고자 한 것이 아니고 관람객이 빛을 매개로 신비로운 명상을 체험하기를 원했다.「검은 회화」연작을 지각하는 데는 시간이 필요하다. 관람객에게는 복잡한 형태와 색채로 구성된 회화보다 아무것도 그려져 있지 않은 것 같은 텅 빈 캔버스가 때로는 혼란스럽고 복잡하고 어려울 수 있다. 극단적으로 단순한 회화를 마주한 관람객은 '이것이 무엇인가?' '무엇을 의미하는가?' 등 스스로에게 질문을 던지며 회화 표면을 면밀히 관찰하기도 하고, 명상과 사색에 빠지기도 한다. 초월적인 신비성을 추구하는 명상은 라인하르트 미학의 핵심이다. 특히 그는 검은색을 가장 도덕적이라고 생각했다. 신성한 표상으로 대변되는 성직자들이 검은 옷을 입는 것이 단적인 예다.「검은 회화」연작을 감상하는 전체 과정은 종교적인 의식처럼 초월적인 시간성을 경험하는 것이다. 최소한으로 절제된 형식은 종교에서 요구하는 금욕과 유사하다. 종교가 금욕으로 명상에

들게 하듯이 라인하르트는 미술을 극단적인 순수성으로 정화시켜 관람객에게 명상의 경험을 유도하고자 했다. 순수성으로 정화시킨다는 것은 모든 연상작용과 외부요소를 제거하고 회화를 비물질적이고 정신적인 세계로만 향하게 하는 것이다. 동료화가 스틸은 라인하르트의 독자적 성취에 존경을 표하며 "누군가는 반드시 걸어가야 했던 길. 혼자 가야 하기에 외로웠던 길. 계곡 사이의 암흑을 뚫는 끝없는 고통의 길"[23]이라고 표현했다.

1946년에 뉴욕으로 온 스틸은 로스코를 만나 우정을 나누면서 색면주의에 확신을 얻었다. 스틸은 1946년 '금세기 미술' 화랑에서 개최한 전시회에서 폴록과 드 쿠닝이 제시한 방향과는 또 다른 새로운 가능성을 보여주었다. 스틸은 처음에 세잔, 고갱 등이 이룩한 유럽미술의 조형적 발전을 배웠지만 결코 유럽미술의 범주 안에 머무르지 않았다. 스틸은 전통이란 환상이며 진부함 그 자체라고 생각했다. 전통에 경의를 표하는 것은 죽음을 찬미하는 것과 같다는 스틸의 주장은 다른 추상표현주의자들과 공통된다. 그들은 유럽미술에서 빌려온 전통의 무게를 등에 지고 있었지만 전통에 특권을 부여하면서 전통적인 개념과 정신에 구속되고 속박되는 것을 거부했다.

스틸은 1947년경부터 미국의 광활한 풍경을 연상시키는 너비 2미터 이상, 길이 3미터 이상의 거대한 작품을 제작하면서 색면주의에 동참했다. 스틸의 특징은 두껍게 칠한 물감과 팔레트 나이프를 이용해 비늘처럼 날카롭고 들쑥날쑥한 표면을 만든다는 것과 짙은 갈색, 적갈색, 노란색, 짙은 청색 등의 색채를 주로 사용한다는 것이다. 스틸의 회화는 색면추상이지만 폭발하는 듯한 표현성은 다리파 작가들의 고뇌와 번민에서 오는 우수를 환기시킨다. 스틸의 비늘처럼 들쑥날쑥한 작은 색면들은 강렬한 색채의 대비효과를 보여주면서, 형태와 배경으로 분리되는 것이 아니라 평면과 평면의 만남을 이룬다. 마치 광활한 풍경에서 빛이 스며나오는 듯하다. 검은색과 노란색의 거대한 색면 사이

에 밝고 어두운 악센트가 주어짐으로써 캔버스는 마치 빛이 요동치는 듯한 비물질적인 공간으로 제시된다.

추상표현주의는 액션페인팅과 색면주의로 정확하게 양분되지 않는다. 두 가지 경향을 절충적으로 보여주는 마더웰, 윌리엄 바지오츠(William Baziotes, 1912-63), 고틀리브, 필립 거스턴(Philip Guston, 1913-80) 등도 추상표현주의에 속해 있었다. 거스턴은 인상주의 화풍을 연상시키는 서정적인 추상표현주의를 추구하다가 1960년대 말 구상회화로 전환했고, 고틀리브는 상형문자 같은 도형과 고요한 색면을 융합시켜 역동적이면서도 정적인 조형성을 보여주었다. 광활한 미국 대륙의 풍경을 절제된 추상으로 보여주는 듯한 조형성은 미국적 회화의 고유성이라 할 수 있다. 바지오츠는 초현실주의자인 미로와 마송 등에게서 영향받았고 서정적이고 시적인 화면을 추구했다. 색면과 드리핑을 조화시킨 마더웰은 폴록이나 뉴먼 등과는 또 다른 추상표현주의의 개성을 보여주었다. 마더웰의 작품이 사색적이고 철학적인 사유작용을 불러일으키기 때문에 그를 색면주의 화가로 분류하기도 한다.

마더웰은 미국의 명문인 스탠포드 대학, 하버드 대학, 컬럼비아 대학과 대학원에서 철학과 미술사를 공부하며 탄탄한 이론적 기반을 쌓았다. 1940년대 초반부터 회화에 전념하면서 마티스의 색채, 큐비즘의 형태, 초현실주의의 자동기술법을 활용한 추상양식을 탐구했다. 마더웰은 뉴욕에서 유럽의 미술가들인 에른스트, 이브 탕기(Yves Tanguy, 1900-55), 마송, 마타 등의 초현실주의자들을 알게 되었고, 특히 자동기술법이 표현할 수 있는 직관, 불합리, 우연, 무의식 등의 개념에 매료되었다. 1944년부터 본격적으로 자동기술법을 실험했고 같은 해 구겐하임의 '금세기의 미술' 화랑에서 전시회를 열며 실험적인 젊은 미술가로 주목받았다. 1948년부터 뉴먼, 로스코와 교류한 마더웰은 명암의 변화를 억제하고 형태와 색채 간의 평면적인 관계에 더 많은 관심을 보이게 되면서 색면주의적인 작업을 하게 된다.

마더웰의 대표작은 1948년부터 20여 년 동안 스페인의 정치적 상황을 주제로 그린 「스페인 공화국에 바치는 비가」 연작이다. 1937년에 프랑스의 소설가이자 미술비평가이고 정치가인 말로가 샌프란시스코에서 스페인 내전에 대해 강연했다. 이를 들은 마더웰은 스페인의 정치적 상황에 큰 관심을 품고 이것을 일생의 주제로 선택했다. 스페인은 프랑코 장군이 1975년 사망할 때까지 군사독재하에 있었다. 말로는 독재자 프랑코 치하에서 고통받는 스페인의 우울한 정치적 상황을 전 세계에 알리고, 독재정권과 싸우는 스페인 공화파 민주주의 운동가들에게 정신적 지지와 재정적 원조를 보내줄 것을 호소하기 위해 미국에 왔다. 작품의 제목에서부터 스페인 내전에 대한 마더웰의 특별한 관심이 드러나는 이유다. 「스페인 공화국에 바치는 비가」 연작은 흰 바탕에 드리핑 기법을 활용해서 그린 검은색의 수직과 타원형으로 구성되어 있다. 대부분 비슷한 형태와 색채이지만 마더웰은 150가지 이상의 섬세한 변형을 보여주었다. 이때 죽음과 불안 등은 검은색으로, 삶과 찬미 등은 흰색으로 표현되었다. 색채와 형태의 대비로 표현되었다는 점에서 이 연작은 삶과 죽음, 사랑과 증오 등 반대되는 감정의 병립으로도 볼 수 있다.

추상표현주의는 작가의 과도한 자아 표현, 난해한 철학적 개념 등으로 1950년대 말부터 대중의 관심에서 멀어지기 시작했다. 무엇보다 사회적 분위기가 변하고 있었다. 제2차 세계대전의 상처는 기억 속에서 점점 사라져가고, 대신 과학기술의 급진적인 발전에 힘입은 미디어산업 발달, 대량생산체제 구축, 자본주의 확산 등으로 대중소비사회가 급격하게 형성되고 있었다. 미술도 전쟁의 공포, 죽음, 인간성 상실의 아픔을 옛날이야기로 치부하고 대중의 물질적 흥청거림에 호기심을 보이며 그 주변을 기웃거리게 되었다.

2. 미술, 산업사회, 대중문화의 결합

1. 팝아트, '순수미술과 대중문화의 결합'

해밀턴과 파올로치, '영국 팝아트의 선구자들'

팝아트(Pop Art)는 전후에 급격하게 발달한 대중소비사회의 형성과 함께 시작되었다. 1950년대 후반부터 미국과 유럽의 산업이 급격하게 발달하고 물질적 풍요가 넘쳐나자 대중의 정치적·사회적·문화적 욕구도 커졌다. 냉장고, 진공청소기 등의 가전제품은 삶의 질을 높였고 TV, 라디오, 영화, 신문, 잡지 등 미디어산업과 언론매체도 크게 호황을 누리며 각종 정보를 쏟아냈다. 상품과 정보의 홍수는 대중의 소비욕망과 환상을 자극했고 젊은 미술가들은 대중문화와 순수미술의 상호관계에 대해 고민하기 시작했다.

팝아트는 뉴욕에서 크게 발달했지만 실은 런던에서 먼저 시작되었다. 팝아트라는 용어도 영국의 미술비평가 로렌스 알로웨이(Lawrence Alloway, 1926-90)가 붙였다고 알려져 있다. 영국은 순수예술(Fine Art)이 강한 프랑스와 달리 사회와 삶 그리고 예술의 상호관련성, 통합, 협업의 전통이 강한 국가로서 19세기에 이미 미술공예운동을 벌여 삶과 미술의 통합을 미학적 측면에서 탐구한 바 있다. 제2차 세계대전 이후 미디어산업이 발달하면서 대중의 사회적·정치적 참여도 활발해졌고 예술도 과학기술이 바꾸어놓은 일상의 삶과 통합되어야 한다는 요구가 강하게 제기되었다.

1952년 런던에서 리처드 해밀턴(Richard Hamilton, 1922-2011), 에두아르도 파올로치(Eduardo Paolozzi, 1924-2005), 건축가 엘리슨 스미슨(Alison Smithson, 1928-93) 등을 중심으로 결성된 인디펜던트(Independent) 그룹이 팝아트의 산실 역할을 했다. 인디펜던트 그룹은 1953년 9월에 현대예술원(Institute of Contemporary Arts)에서 연 '삶과 예술의 평행'(Parallel of Life and Art) 전시회, 1955년 '인간, 기계, 움직임'(Man, Machine, Motion) 전시회 그리고 1956년에 화이트채플(Whitechapel) 화랑에서 연 '이것이 내일이다'(This is Tomorrow) 전시회 등에서 일상의 삶과 예술의 협업 가능성을 탐구하며 팝아트를 선보였다. '삶과 예술의 평행' 전시회는 제목 그대로 순수미술의 귀족성에서 벗어나 화가, 조각가, 상업디자이너, 엔지니어 등이 협업해 대중의 삶과 순수미술을 통합하기 위한 다양한 시도를 보여주었다. 이 전시회는 현미경으로 보는 세포의 형태와 색채가 순수미술의 위대한 업적인 추상회화의 선과 색채, 피카소의 구성 등과 다를 바 없는 미적 가치를 지니고 있으므로 미술이 우리 주변의 평범한 사물과 협업하는 것은 필연적이라고 주장했다. 물론 이 같은 주장에 전적으로 동의하기는 어렵지만 그들은 미술관에서 작품을 감상하는 것과 가전제품으로 청소하는 것이 동등하다고 생각했고 예술은 일상의 삶과 통합되어야 한다고 주장했다.

창조의 개념으로 보면 과학적 발명과 예술은 동일하다. 자율적으로 행동하고 말하는 인형을 갖고 싶다는 인간의 꿈은 과학에서는 로봇을, 문학에서는 피노키오를 그리고 미술에서는 오토마타(Automata)를 탄생시켰다. 과학과 미술의 원천은 똑같이 인간의 상상과 꿈이다. 따라서 '삶과 예술의 평행' 전시회는 미술과 과학 모두 일상의 삶과 분리될 수 없기 때문에 서로 소통하고 협업하여 미학적 폭을 더욱 넓혀야 함을 강조했다.

'이것이 내일이다' 전시회에서는 팝아트의 직접적 효시라고 할

수 있는 해밀턴의 작품 「오늘의 가정을 그토록 색다르고 멋지게 만드는 것은 무엇인가」(1956)^{그림 3-16}가 출품되었다. 해밀턴은 이 작품에서 동시대의 사회적 현상, 일반 가정에서의 일상의 삶, 순수미술이 상호 소통하고 있음을 보여주었다. 이 작품은 잡지, 신문에 게재된 광고, 카탈로그에서 잘라낸 이미지들을 콜라주하여 생생한 대중소비사회의 단면을 전달한다. 작품에는 통속적인 대중잡지에 나오는 근육질의 남성과 육감적인 몸매의 여자가 집주인인 듯이 등장한다. 거실에 놓인 축음기, TV, 진공청소기 등의 가전제품은 대중소비사회의 풍요를 보여주고, 소파에 올려놓은 신문과 벽에 걸려 있는 영화 포스터, 창밖으로 보이는 영화관 간판은 미디어산업의 발달을 한눈에 알게 해준다. 거실 천장은 달의 표면으로 구성되어 있어 당시 우주과학의 발달과 대중의 관심을 보여준다.

통속적인 대중잡지에서 가져온 이미지들은 이해하기 쉽고 편안하여 순수미술의 이지적인 엄숙함에 질려서 미술을 떠나버린 대중을 다시 불러들이는 효과를 가져왔다. 해밀턴은 대중문화의 특징을 대중성, 즉흥성, 소모성, 저비용, 대량생산, 성 상품화 등으로 거론했는데 이것을 주제로 한 것이 팝아트다. 그러나 팝아트인 「오늘의 가정을 그토록 색다르고 멋지게 만드는 것은 무엇인가」는 대량생산된 것이 아니라 유일한 단 하나의 작품이고 상상할 수도 없는 고가이며 미술관에 소장되어 있다. 해밀턴은 비틀스(Beatles)의 『화이트 앨범』(1968)의 표지를 디자인하기도 하면서 팝아트를 디자인 영역과 결합하기도 했지만 미술사에서 팝아트는 순수미술의 한 장르를 가리킨다.

해밀턴의 「오늘의 가정을 그토록 색다르고 멋지게 만드는 것은 무엇인가」는 대중의 일상을 그리고 있는가? 그림은 풍요로움으로 가득 찬 천국, 유토피아의 단면을 보여준다. 이곳에는 어떤 고민도 고통도 없을 것 같다. 두 남녀는 에덴동산의 아담과 이브처럼 행복과 쾌락만이 가득한 20세기 낙원에서 살고 있다. 실제로 해밀턴은 이 작품의

그림 3-16 리처드 해밀턴, 「오늘의 가정을 그토록 색다르고 멋지게 만드는 것은 무엇인가」, 1956,
콜라주, 26×25, 쿤스트할레, 튀빙겐.

그림 3-17　얀 페르메이르, 「와인글라스」, 1661, 캔버스에 유채, 67.7×79.6, 게말드갈레리에, 베를린.

기원이 아담과 이브라고 밝혔다.[24] 해밀턴의 작품에서 두 남녀는 물질적 풍요로움이 넘쳐나는 에덴동산에서 쾌락을 만끽하는 듯이 즐거워 보인다. 소비의 탐욕이 현대인에게 주어진 당연한 권리이자 대중소비 사회의 의무라는 것을 말해주는 듯하다. 첨단과학기술이 만들어준 일상용품인 축음기, TV, 진공청소기 등에 둘러싸인 두 남녀의 모습은 불과 10여 년 전만 해도 첨단과학기술이 인류를 살상하는 공포의 무기였다는 사실을 잊게 한다. 이 작품은 분명 현실을 반영하고 있지만 이 정도로 풍요로운 삶을 누릴 수 있는 계층은 중상류층뿐이다. 작품 왼쪽 상단을 보면 계단 위에서 청소하는 가정부가 있다. 상류층 부부와 하녀는 전통적인 풍속화에서 흔히 볼 수 있는 주제다. 해밀턴의 작품은 원근법도 잘 적용되어 있고 주제도 상류층의 일상이라는 점에서 페르메이르의 풍속화 같은 전통회화와 크게 다르지 않다.^{그림 3-17}

이 작품은 20세기의 풍속화라 해도 과언이 아니다. 페르메이르의 풍속화는 17세기의 일상을, 해밀턴의 작품은 20세기의 일상을 보여준다는 시대적 차이가 있을 뿐이다. 그러나 근육질의 남성과 에로틱하고 육감적인 몸매의 여성은 현실의 인물이라기보다 성적 욕망을 자극하는 허구의 인물로 보인다. 대중잡지에서 볼 수 있는 육감적인 남녀는 대중이 꿈꾸는 욕망의 대상이다. 해밀턴은 대중의 일상의 삶을 재현하고 있기보다 대중이 꿈꾸는 내적 욕망과 객관적 현실을 맞대응시키는 것 같다. 이 작품을 보면서 자기가 현실에서 누리는 삶이라고 말할 수 있는 사람은 극히 소수다. 우리 중 누군가는 전기청소기를 끌고 힘겹게 계단을 올라가는 가정부에 속한다. 대부분 사람은 이 작품을 보면서 두 남녀처럼 살고 싶다는 꿈, 부러움, 욕망을 투영할 것이다. 대중매체의 급격한 확산, 풍요로운 물질문명 속에서 대중은 내적 욕망과 본인이 직면한 객관적 현실 사이에서 좌절한다. 만일 관람객이 해밀턴의 작품을 보면서 꿈과 현실의 괴리감을 느끼고 대중소비사회에 대하여 비판적으로 사고한다면 해밀턴의 작품은 대중의 정치참여를 자극하는

요소를 지닌 게 된다. 그런 점에서 해밀턴의 작품은 전통적인 풍속화와 다르다. 대중잡지에서 발췌한 부분을 콜라주하여 대중소비사회에 비판적 관점을 제시한 작가는 파올로치다.

파올로치는 「나는 부자들의 노리개였어요」(1947)에서 대중소비사회의 성상품화를 비판한다. 이 작품은 통속적인 대중잡지에서 도려낸 이미지를 콜라주한 것으로 상단에는 '은밀한 고백'(Intimate Confessions)이란 제목이 쓰여 있고 옷을 반쯤 벗은 매춘부로 보이는 여인과 그녀를 향해 권총을 든 손이 보인다. 권총은 남근을 상징한다. 권총이 뿜는 흰색 연기에 'POP'이라는 글자가 쓰여 있다. 작품 하단의 왼쪽에 있는 프로펠러 전투기는 제2차 세계대전을 환기하고, 오른쪽에 있는 코카콜라병과 로고는 전후 대중소비사회의 풍요를 상징한다. 파올로치는 이 그림에서 전쟁과 전쟁 이후를 대비시키며 과학기술의 변천을 보여준다. 해밀턴이 대중소비사회의 사람들을 에덴동산의 아담과 이브로 묘사했다면, 파올로치는 전후 급속히 발달한 자본주의로 양극화된 사회에서 성적 소비품으로 전락한 여인의 모습에서 대중소비사회의 모순과 부정적 측면을 고발한다. 파올로치는 1950년대 중엽부터 조각으로 관심을 옮기게 된다. 그는 기계파편에 온 몸이 찍혀 상처 난 왁스 인물상을 브론즈로 주물하는 기법으로 기계문명으로 피폐해진 인간성을 고발하는 듯한 작품을 보여주었다.

영국 팝아트는 대중문화 그 자체를 순수미술의 주제로 삼았다기보다 과학기술과 기계에 둘러싸인 대중의 삶을 관찰하고 그것을 순수미술과 동등하게 협업할 수 있는 대상으로 삼았다. 대중소비사회의 특징 그 자체가 순수미술의 주제, 소재, 매체가 되어 팝아트가 크게 발달한 곳은 뉴욕이었다. 영국 팝아트가 전후에 급진적으로 발달한 과학기술로 급격하게 변화한 대중의 삶에 관심을 보였다면, 미국 팝아트는 더욱 순수하게 조형적 측면을 강조하며 전개되었다. 미국에서 팝아트는 추상표현주의에 대응하는 것으로 출발했다.

존스와 라우션버그, '미국 팝아트의 시작과 선구자들'

1958년 레오 카스텔리(Leo Castelli, 1907-99)의 화랑에서 개최된 신진작가 재스퍼 존스(Jasper Johns, 1930-)의 전시회는 추상표현주의와 전혀 다른 방향의 미술형식이 탄생했음을 확인시켜주었다. 존스가 1954년 또는 1955년부터 제작한 성조기, 과녁, 지도 등을 주제로 한 작품들은 대성공을 거두며 본격적인 팝아트의 출현을 알렸다. 이 당시 미술계에서 독보적인 위상을 차지한 추상표현주의는 지나친 자아도취와 주관성 그리고 관념성으로 대중에게서 점점 멀어지고 있었다. 대중은 추상표현주의를 이해하지 못했고 나아가 현대미술에 대한 흥미까지 상실했다. 과학기술의 눈부신 발달로 사회도 급격하게 변하고 있었다. 대량생산체제의 도입으로 산업화가 급격히 진행되면서 영화, TV 등의 미디어산업이 발달하고, 물질문명의 풍요로움으로 대중소비사회가 견고하게 형성되어갔다. 그러다 보니 순수미술도 사회의 변화를 무시하고 관념적 유희에만 빠져 있을 수 없었다. 대중문화의 속성과 대중의 일상의 삶을 순수미술의 주제로 삼으면서 친근하게 다가가는 팝아트의 등장은 필연적이었다. 그러나 팝아트가 대중에게 친근한 미술이라는 이유 하나만으로 탄생했다면 일시적 유행으로 그치고 미술사에서 삭제되었을 것이다.

미국에서 팝아트는 추상표현주의의 한계를 극복하는 새로운 대안으로 떠올랐다. 팝아트는 통속적인 조형성을 극복하기 위해 TV, 영화, 신문, 잡지 등에서 정보를 발췌하거나 차용하여 대중의 존재와 대중문화의 여러 특성을 주제로 삼아 모더니즘 미술의 원리를 발전시켰다. 대중소비사회는 획일화, 표준화, 몰개성, 보편성, 익명성, 통속성, 쾌락성을 특징으로 하고 인스턴트식의 잡다한 이미지를 방출하며 미디어산업의 발달로 복제와 반복의 무한한 가능성도 지니고 있다. 이 모든 대중소비사회의 특성을 순수미술의 주제, 테마, 형식 그리고 의미까지 수용하며 현대사회에 걸맞은 현대미술로 등장한 것이 팝아트

다. 뒤샹의 레디메이드 개념과 조형성을 활용한다는 점에서 팝아트를 네오다다이즘(Neo-Dadaism)이라 부르기도 한다.

팝아트의 선구자적인 작가로는 존스와 로버트 라우션버그(Robert Rauschenberg, 1925-2008)가 있다. 존스와 라우션버그는 절친한 관계였고 관념화된 형식에 반기를 들고 일상성을 회복하는 새로운 미술의 방향에 관한 공통된 의견을 공유하고 있었다. 그러나 그들 작품의 뿌리는 전통적 구상회화가 아니라 추상표현주의에 있다.

존스가 팝아트 미술가로서 연 1958년의 첫 개인전은 미술에 대한 일반적인 인식을 뒤집는 획기적인 사건이었다. 당시에는 성조기, 과녁, 숫자, 알파벳, 지도 등이 회화의 주제나 소재가 될 수 있다는 것을 상상하기 힘들었다. 이 같은 소재는 너무나 하찮고 평범해서 아무도 관심을 보이지 않았다. 존스를 유명하게 한, 성조기를 그린「깃발」(1954-55)은 색면주의가 한참 유행하던 1954년부터 제작되기 시작했다. 존스는 평범한 일상의 오브제를 순수미술의 주제로 선택함으로써 관람객에게 시각적 행위의 적극성을 되찾게 했다. 다시 말해 성조기는 일상에서 무심히 보며 스쳐 지나가는 오브제이지만 작품의 주제가 됨으로써 그것을 적극적으로 보고 새롭게 인지하며 그 의미를 다시 생각하게 된다. 성조기는 보편적이고 일반적이며 매우 평범한 오브제이지만 작품「깃발」은 매우 특별하며 독자적 고유성이 있는 작품으로서 유일성을 지닌다. 그러므로「깃발」은 다의성을 지닌다.

이것은 마치 언어와 같다. 동일한 말을 들어도 듣는 사람마다 다르게 해석하듯이 성조기가 작품이 되면 관람객 개개인은 각자 다른 의미를 추론하게 된다. 존스의 작품에서 성조기는 미국의 국기가 아니라 회화적 기호다. 추상표현주의가 작가의 개인적인 감정, 자아를 표현했다면, 존스는 대중에게 즉각적인 반응을 불러일으킬 수 있는 인지 가능한 기호를 제시함으로써 그들의 감성을 드러내고자 했다. 존스의「깃발」이 대중에게 처음 소개되었을 때 일부는 강대국의 일원으로서

느끼는 자부심, 애국심 등을 떠올리기도 했다.

실제로 존스는 1952년부터 1953년까지 한국전쟁에 참전했다. 당시 세계 최강국으로 발돋움한 미국의 위상은 미국인의 자부심을 불러일으키기에 충분했다. 그러나 존스의 작품에서 성조기는 미국적 정체성을 가리키는 것이 아니라 회화가 무엇인지 질문을 던지는 기호다. 만일 존스가 애국심을 표현하기 위해 성조기를 주제로 삼았다면 바람에 펄럭거리는 모습 같은 뭔가 자연스러운 모습으로 묘사했을 것이다.

성조기는 캔버스의 표면과 일치하면서 철저하게 회화의 매체적 특성인 평면성과 물질성을 드러낸다. 「세 개의 깃발」(1958)^{그림 3-18}에서 미묘하게 중첩되는 빨강 수평선과 파랑 사각형의 변조는 실제의 성조기를 잊게 한다. 성조기는 캔버스의 평면성을 인지시키기에 적합한 형태이고 또한 비계급적이고 중립적인 성격을 지닌다. 성조기를 비롯해서 존스가 주제로 채택한 과녁, 지도 등도 같은 특징이 있다. 존스는 일상의 오브제라는 키치(kitsch)적인 소재를 활용해서 모더니즘 미술의 원리를 탐구해나갔다. 존스의 작품은 모더니즘적이면서 반모더니즘이다. 그뿐만 아니라 모더니즘 미술의 형식주의적 성격을 유지하면서도 작가의 개인적 상징이나 은유가 함축되어 있다.

「석고상이 있는 과녁」(1955)에서 캔버스의 평평한 표면이 강조되고 있지만 과녁 위에 있는 석고상은 잠재된 트라우마로 초현실주의적인 의미를 함축하고 있는 듯하다. 이것은 관람객에게 작품의 의미와 상징에 대한 호기심을 불러일으키고 질문을 유도하여 해석의 폭을 넓히고자 함이다. 일상과 미술의 경계를 해체시키고자 하는 존스의 의도는 레디메이드 작업에서 더 분명히 표현된다. 전구, 맥주깡통, 안경, 붓통 등 주변에서 흔히 볼 수 있는 일상적 사물의 주제와 활용은 뒤샹의 다다이즘과 유사하다는 오해를 받아 네오다다이즘으로 분류되었다.

그러나 이것이 과연 다다이즘과 연결될 수 있을까? 존스가 두 개의 맥주깡통을 작품화한 「채색된 청동, 두 개의 맥주깡통」(1960)을 보

그림 3-18　재스퍼 존스, 「세 개의 깃발」, 1958, 캔버스에 납, 77.8×115.6×11.7, 휘트니미술관, 뉴욕.

면 뒤샹의 레디메이드 작품과 확연히 다르다는 것을 알 수 있다. 뒤샹은 소변기, 자전거 바퀴, 와인병 등의 오브제를 있는 그대로 보여주었다면 존스는 오브제를 전통적 조각재료인 브론즈로 작품화하여 전시했다. 뒤샹이 전통적인 관습과 미학적 관념을 조롱하고자 레디메이드를 사용했다면 존스는 작품에 전통에 대한 존중을 담았다. 다다이즘은 구체제, 봉건적 관습, 전통적 개념에 대한 반항과 저항의식으로 타성적인 모든 것을 전복시키고자 안티아티를 지향했다. 그러나 존스는 오히려 전통적 기법과 관습을 존중한다. 「채색된 청동, 두 개의 맥주깡통」은 당시 팝아트에 수집가들이 몰려들자 드 쿠닝이 화상(畫商) 카스텔리라면 맥주깡통도 미술품으로 팔 수 있을 것이라고 말한 것에 응수하려고 제작한 것이다. 네오다다이즘이라는 용어는 다다이즘의 뒤를 잇는다는 의미보다 뒤샹의 영향력을 확인시켜주는 의미로 사용되었다고 해도 과언이 아니다. 「비평가는 본다」(1964)에서는 안경 안에 눈이 아니라 입이 있다. 존스는 "비평가는 입으로 본다. 그런 방식으로 보니 비평가는 장님이다"[25]라고 말했다. 이 같은 태도는 기성세대, 기성관습에 대한 반항이라기보다 작가의식이라고 하는 편이 더 타당하다. 일상의 소소한 것들을 미술의 주제로 삼아 하찮은 것에 대한 경의와 존경을 표한 대표적인 작가는 라우션버그다.

　　라우션버그의 출발은 추상이었다. 1948년 블랙마운틴 대학에 입학하여 바우하우스 폐교 후 미국으로 건너온 앨버스를 사사했고, 음악가 케이지, 무용가 머스 커닝엄(Merce Cunningham, 1919-2009) 등과 교류하며 현대예술의 방향에 대해 숙고했다. 라우션버그는 「백색 그림」(1951)으로 미술계의 주목을 받았다. 「백색 그림」은 말레비치의 「흰색 위의 흰색 사각형」(1918)에 비견될 정도로 극단적인 형태의 감축을 보여주며 존 케이지((John Cage, 1912-92)의 「4분 33초」에서 받은 영향도 드러낸다. 「4분 33초」는 '4분 33초' 동안 연주하지 않는 곡이다. 케이지는 이 침묵의 시간 동안 이곳저곳에서 작게 들리는

부스럭거리는 소리를 비롯한 모든 잡음을 음악으로 제시했다. 라우션버그의 「백색 그림」도 회화적 언어로 표현한 침묵이다. 라우션버그는 「지워진 드 쿠닝 드로잉」(1953)으로 형태의 극단적인 감축을 시도했고 이것은 이후 등장할 미니멀아트를 예고했다. 그러나 라우션버그는 추상에서 탈피하여 일상의 다양한 오브제를 사용하면서 새로운 미술을 개척하기 시작했다.

라우션버그는 1955년 다다이즘의 아상블라주와 추상표현주의, 초현실주의를 결합시킨 「침대」(1953)를 발표했다. 「침대」에서 너덜너덜하게 해진 이불이라는 레디메이드를 사용한 것은 다다이스트 뒤샹을, 드리핑은 추상표현주의자 폴록을, 은유적 상징은 초현실주의를 떠올리게 한다. 라우션버그의 작품을 '콤바인 페인팅'(Combine painting)이라 부른다. 콤바인 페인팅은 회화와 오브제를 결합한 것으로 회화, 조각, 일상의 경계를 부수고 서로 통합시킨 형식을 일컫는다. 「침대」는 일상의 사물이라기보다 벼룩시장이나 쓰레기통에서 발견할 수 있는 낡고 해진 이불을 화면에 붙인 다음 드리핑과 거친 붓질을 가미한 것이다.

라우션버그의 작품에는 기억, 잠재의식, 향수 등을 환기하는 초현실주의적 요소가 짙게 가미되어 있다. 라우션버그는 왜 이불을 주제로 했을까? 「침대」의 찢어지고 해진 이불은 어머니에 대한 어린 시절의 기억이 함축되어 있다. 그의 어머니는 매우 검소하여 새 옷을 사주기보다는 손수 옷을 만들거나 낡고 해진 옷들을 기워서 아들에게 주었다고 한다. 그렇다면 「침대」는 어머니께 바치는 헌정인 듯하다. 「침대」가 어머니에 대한 기억을 함축하고 있다면 아버지에 대한 기억은 「모노그램」(1955-59)^{그림 3-19}에서 표현되었다. 「모노그램」은 박제된 앙고라염소의 몸통에 타이어를 끼우고 염소의 얼굴과 몸, 타이어에 물감을 거칠게 뿌려서 판 위에 올려놓은 작품이다. 제스처를 이용한 액션페인팅 회화처럼 보일 정도로 거친 붓질이 눈에 띈다. 제스처의 격한 붓질

그림 3-19　로버트 라우션버그, 「모노그램」, 1955-59, 혼합매체, 106.7×106.7×164, 현대미술관, 스톡홀름.

은 추상표현주의에서 받은 영향을 보여준다. 그러나 관람객의 관심은 추상표현주의적인 붓질이나 형식보다는 앙고라염소의 상징적 의미일 것이다.

앙고라염소는 예수가 활동하던 시대부터 우유와 털을 제공하던 귀한 동물이었다. 라우션버그는 이렇게 귀한 존재에 폐기된 타이어를 끼워 꼭 어딘가에 버릴 것처럼 만들었다. 왜 그랬을까? 여러 가지 의미를 유추해볼 수 있다. 옛날에는 귀하고 존중받았던 것들이 현대에 와서는 낡아빠지고 버려야 할 것들로 추락하고 있는 현실을 은유하는 것 같기도 하고 다른 한편으로는 전통이 쓸모없는 존재가 되어야 한다는 당위성을 보여주고 있는 것 같기도 하다. 혹자는 「모노그램」을 라우션버그의 어린 시절과 관련시킨다.

그는 어린 시절 우연히 아버지가 염소를 총으로 쏘아 죽이는 장면을 보고 큰 충격을 받았다고 한다. 어른이 된 후에도 그것은 트라우마로 남아 있었고, 어느 날 벼룩시장에서 박제된 염소를 발견했을 때 어린 시절의 기억을 작품화하고자 마음먹었다는 것이다. 또한 라우션버그가 어린 시절 살았던 마을에는 타이어 공장이 있었으니, 「모노그램」에서 염소와 타이어의 결합은 그의 어린 시절에 대한 재현이라 할 수 있다. 염소와 타이어의 결합을 동성애자였던 라우션버그의 자전적 은유라고 해석하는 사람도 있다. 자전적인 은유, 잠재의식, 억압적 기억 등을 함축하는 것은 초현실주의의 영향이다. 그러나 라우션버그는 초현실주의를 지향하지 않았다. 일상에서 사람들이 사용하는 모든 오브제는 사용자 개개인의 다양한 삶을 내포한다. 오브제는 우리의 기억, 잠재의식, 무의식이 담긴 용기다. 「모노그램」에서 박제된 앙고라염소는 라우션버그가 어린 시절 겪은 정신적 충격을 담고 있는 오브제이고 동시에 성적 강박관념을 드러내는 특별한 매체다. 성적 은유는 성적 욕망을 인간의 가장 기본으로 간주하는 초현실주의의 주요 주제이기도 하지만 동성애자였던 라우션버그는 일종의 강박관념처럼 다뤘

다.「모노그램」에서 타이어에 끼워진 채 물감으로 거칠게 난도질된 듯한 앙고라염소의 모습은 성적 폭력을 상상하도록 하기에 충분하다.

라우션버그는「오달리스크」(1955-58)에서 성적 쾌락에 탐닉하는 현대인의 통속적 속성을 은유적으로 표현했다. 오달리스크는 터키 황제의 관능적 욕구를 위해 시중드는 후궁이나 시녀를 지칭하는 것으로 제목부터 성적이다. 19세기의 대표적인 화가 앵그르는 수많은「오달리스크」에서 관능성의 극치를 보여주었고, 마티스는「오달리스크」연작으로 백인우월주의를 드러냈다. 라우션버그의「오달리스크」는 박제된 암탉이다. 암탉은 현대의 오달리스크, 즉 매춘부이거나 혹은 어쩌면 동성애자로서 성적 폭력에 가까운 모욕에 시달린 라우션버그 자신을 은유할 수도 있다.「오달리스크」에서 암탉은 추상표현주의적 붓터치가 난무하는 상자 위에 올려져 있다. 이것은 범신론이나 샤머니즘적 상징을 함축하고 있는 듯하지만 확실하게는 알 수 없고 다만 내적으로 잠재된 불안을 자극한다. 분명한 것은 불안, 두려움, 공포 등의 심리적 반응이 특정한 사건에서만 유발되는 것이 아니고 평범한 매일의 삶 속에 항상 잠재되어 있다는 것이다. 라우션버그는 일상 속에 내재된 심리적 상황까지 예술로 전환하고자 했다.

라우션버그는 점점 초현실주의적 은유를 버리고 대중의 일상을 지배하는 오브제를 사용하게 된다.「코카콜라 플랜」(1958)은 고대 그리스 신화의 승리의 여신을 형상화한「사모트라케의 니케」를 연상시킨다. 코카콜라는 대중소비사회의 새로운 승리의 여신이 되었다. 코카콜라를 주된 주제로 삼아 작업한 앤디 워홀(Andy Warhol, 1928-87)이 단독적인 오브제를 담백하게 보여준다면 라우션버그는 다양한 오브제에 추상표현주의적인 붓질과 색채를 가미하여 물신주의적인 개념을 표현하는 것이 특징이다. 벼룩시장에서 발견한 폐품을 활용하는 라우션버그의 작업은 슈비터스 같은 다다이스트의 태도와 유사하지만 그의 작업방식은 안티아트가 아니라 대중의 일상적 삶과 순수미술

을 소통, 통합, 협업시키는 것이었다. 라우션버그도 존스와 마찬가지로 네오다다이스트로 분류되지만 그는 뒤샹과 같은 의미로 레디메이드를 사용하지 않았다.

라우션버그의 「침대」 「모노그램」 등의 작품에서 오브제는 캔버스처럼 물감으로 칠해져 있다. 라우션버그는 기존 미술의 개념적 틀 안에서 레디메이드를 사용한다. 뒤샹이 전통적 심미주의를 부정하고 이에 대한 도전으로서 레디메이드를 발견했다면 팝아티스트들은 순수미술과 일상을 통합하기 위해 레디메이드를 사용했다. 팝아트는 일상적 오브제를 활용해서 삶과 순수미술의 간격을 없애고자 했다. 다다이즘이 인류가 발달시킨 문명을 부정한다면 네오다다이즘은 20세기 중엽의 대중문화를 긍정하고 대중문화와의 협업으로 대중소비사회에서 미술의 존재를 다시 설정하고자 했다.

라우션버그는 1960년을 전후하여 콤바인 페인팅에서 실크 스크린으로 전환했다. 대중잡지나 신문 등에서 발췌한 이미지를 실크 스크린으로 표현한다는 점에서 워홀과 유사하다. 그러나 워홀이 단독적인 오브제를 기계적인 반복으로 제작했다면 라우션버그는 실크 스크린이라 할지라도 붓터치의 흔적이나 구성 등에서 회화적 표현을 가미했다. 그는 실크 스크린 작품에서 매스미디어의 발달로 홍수처럼 유입되는 다양한 정보를 하나의 화면에 표현하여 대중이 무엇을 기억하고 어떤 판단을 하는지를 묻는다. 실크 스크린으로 제작한 「반동적 II」(1963)는 케네디 대통령 암살사건과 대중의 반응을 다루고 있다. 사건 이후 제작된 「반동적 II」에서 케네디 대통령은 손가락으로 무엇인가를 가리키며 지시하는 듯한 모습으로 표현되어 있다. 달라스에서 그가 암살당한 이후 언론과 대중은 그를 추모하는 수준을 넘어 절대군주처럼 신격화하고 숭배하는 분위기에 젖어 있었다. 라우션버그는 대중의 마음속에서 신격화된 그를 표현하고 싶었을 수도 있다. 이것 역시 대중의 일상적 삶 가운데 하나다. 라우션버그는 「펙텀 I」(1957), 「펙텀 II」(1957)

에서 팝아트의 근간이 되는 후기자본주의와 산업사회의 가장 큰 특징인 대량생산체제의 복제와 반복의 문제를 제기했다. 라우션버그는 두 그림을 동시에 제작했다. 이 두 그림은 라우션버그가 말했듯이 하나가 다른 하나를 모방한 것이 아니며,[26] 복제의 정확성이 아니라 반복에서 비롯된 차별성을 제시하려는 것이었다. 그는 "매우 똑같아 보이는 그림들이 서로 어떻게 다른지 보기를 원한다"[27]라고 말했다. 대량생산 시대의 반복과 복제는 대중의 일상 깊숙이 침투된 것이다. 대량생산된 인스턴트 음식을 먹고, 대량생산된 옷을 입는 대중의 일상을 지배하는 반복과 복제를 미술의 주제로서 탐구한 대표적인 미술가는 워홀이다.

워홀, '팝아트의 아이콘'

1960년대 미국이 이룬 물질문명의 풍요로움을 미국적 정체성의 아이콘으로 만든 대표적인 작가는 워홀이다. 워홀은 동시대의 사회적 현상이었던 대중소비사회의 특징과 대중문화의 속성을 날카롭게 통찰하고 이를 순수미술의 주제로서 결합하는 천재적인 직관을 지녔다. 그는 팝아트의 아이콘이었다.

워홀은 동유럽 이민자의 아들로 펜실베이니아(Pennsylvania)주의 피츠버그(Pittsburgh)에서 태어났다. 그의 어렸을 적 이름은 앤드루 워홀라(Andrew Warhola)였지만 동유럽식 이름이라 앤디 워홀로 개명했다. 워홀은 피츠버그에 있는 카네기 공과대학[28]에서 산업디자인을 전공하고 1949–50년경에 뉴욕으로 가서 상업디자이너로 활동했다. 그의 커리어는 성공적이었지만 만족하지 못한 워홀은 1960년경 순수미술로 전환했다. 1962년 뉴욕의 시드니 제니스(Sidney Janis) 화랑에서 개최된 '새로운 사실주의자들'(New Realists) 전시회에서 주목받기 시작하면서부터 팝아트의 대표적 작가로 성장했다.

워홀은 평면회화, 입체작품뿐 아니라 280편에 이르는 영화를 제작하는 등 장르의 경계 없이 활동했고 모든 장르에서 예외 없이 대중

과 대중문화의 속성을 여실히 드러내었다. 그는 1960년경 만화 캐릭터인 슈퍼맨, 배트맨 등을 그렸지만 곧 실크 스크린으로 전환하여 팝아트 작가로서 자신의 고유성과 정체성을 확립했다. 워홀의 실크 스크린 작업은 우연히 시작되었다. 처음에는 드로잉을 실크 스크린으로 했는데 누군가가 그에게 사진 이미지도 사용할 수 있다고 말해주면서 실크 스크린 작업이 본격화되었다.[29]

워홀은 인스턴트 음식, 대중이 열광하는 스타, 디즈니의 만화 캐릭터, 들판에 핀 꽃 등의 보편적 이미지나 죽음에 관한 이미지 등을 주제로 삼아 공장(Factory)이라 이름 붙인 작업실에서 실크 스크린으로 대중소비사회의 대량생산체제를 반영한 기계적 복제와 반복을 수행하며 작업했다. 상업디자이너로 활동한 워홀은 대중이 단숨에 정보를 지각하기 위해서는 사회적 문맥 안에서 즉각적으로 인지 가능한 기호를 제시해야 한다는 것을 알고 있었다. 워홀은 캠벨수프 깡통, 코카콜라병 등의 대중적인 인스턴트 음식, 달러, 헐리우드 스타를 비롯한 유명인의 초상화를 마치 상업광고의 기호처럼 채택하여 실크 스크린으로 제작했다. 이러한 작업방식에 대한 집착은 강박관념 수준이었다.

워홀은 이 같은 기호가 대중문화, 대중소비사회의 속성을 명료하게 전달한다고 믿었다. 르네 데카르트(René Descartes, 1596-1650)가 "나는 생각한다. 고로 존재한다"라고 천명하며 이성적 사고로 인간 존재를 증명했다면, 20세기 대중소비사회의 대중은 소비로 인간 존재를 증명한다. 대중은 상품을 소비하고, 은막의 스타가 지닌 익숙한 이미지를 소비하며, 심지어 누군가의 죽음조차도 소비한다. 워홀은 대중소비사회 속에서 물신주의를 광신적으로 숭배하는 대중의 욕망, 대중의 속성을 팝아트의 본질적 주제로 삼았다.

워홀은 작업실의 개념에도 현대산업사회의 특징을 반영하고자 했다. 고독한 천재 예술가의 영혼이 담긴 스튜디오가 아니라, 현대산업사회의 대량생산체제를 반영한 공장으로 제시한 것이다. 그곳은 작

업을 위한 여러 기계, 도구, 장치, 자원봉사자로 붐볐다. 워홀의 작품은 공장생산품처럼 성격, 감정 등을 벗어던지고 오직 이미지만을 보여준다.[30] 워홀의 「마릴린 먼로」(1967)^{그림 3-20}를 보면 잡지 속의 이미지 그대로다. 마릴린 먼로(Marilyn Monroe, 1926-62)는 당대 최고의 스타였지만 사생아로 태어나 어린 시절을 불우하게 보냈으며 스타가 된 후에도 결혼에 실패하고 약물중독에 빠져 결국 36세의 젊은 나이로 생을 마친 비극적인 인물이다. 그의 죽음이 자살이라는 항간의 추측은 여전히 유효하다. 하지만 워홀이 보여준 먼로의 이미지에서 내면의 심리적 상황은 전혀 감지되지 않고 대중이 열광했던 고혹적이고 에로틱한 이미지만이 실크 스크린으로 반복되고 있을 뿐이다.

워홀의 이미지는 실재와 아무런 관계도 없다. 잡지, 신문 등의 매스미디어를 통해 대중에게 연출된 사진을 토대로 작업된 것이다. 워홀이 표현하는 먼로는 잡지나 영화 속의 모습 그대로다. 대중은 매스미디어에서 만들어진 모습에 열광한다. 대중소비사회에서 먼로는 상품으로 소비되는 은막의 스타다. 워홀은 대중이 열광하는 먼로의 짙은 화장, 관능적이고 몽롱한 표정, 성적 매력에 초점을 맞췄다. 워홀은 스스로 대중의 일원이 되어 내면에 무관심한 대중의 속성을 객관적이고 중립적으로 표현할 뿐이다. 대중은 그녀 내면의 생각, 깊숙이 잠재되어 있는 고독, 고뇌, 슬픔 따위에는 관심이 없다. 대중은 짙은 화장을 하고 에로틱한 표정을 짓는 섹스심볼로서의 먼로를 사랑할 뿐이고, 워홀은 대중이 사랑하는 모습을 포착할 뿐이다. 그는 단지 대중의 속성, 대중의 욕망을 주제로 했을 뿐, 작가로서의 개인적 감정이나 재해석 따위는 첨가하지 않았다. 이것은 워홀이 제작한 다른 여러 작품에서도 마찬가지다. 워홀은 먼로, 엘리자베스 테일러(Elizabeth Taylor, 1932-2011), 엘비스 프레슬리(Elvis Presley, 1935-77), 제임스 딘(James Dean, 1931-55) 등을 대중이 좋아하고 원하는 모습 그대로 보여준다. 워홀의 작품에는 인간의 내면이 아니라 대중의 욕망에 부합하는 상품

그림 3-20 앤디 워홀, 「마릴린 먼로」, 1967, 실크스크린, 91.5×91.5, 테이트모던미술관, 런던.

으로서의 스타가 존재한다.

이러한 객관성과 중립성은 이미지의 반복으로 강조된다. 반복은 산업사회의 대량생산체제와 대중문화의 특징이다. 제품은 반복해서 대량생산되고, 대중은 각종 미디어를 통해 동일한 정보를 수십 번도 더 제공받는다. 반복과 연속성은 팝아트의 주요한 특징으로 후기자본주의 시대의 특징, 즉 대중소비사회의 시스템을 반영한다. 워홀은 "왜 수프 깡통을 그리느냐"는 질문에 "내가 많이 먹던 것이기 때문이다. 한 20년 동안 매일 같은 메뉴의 점심을 먹었다. 똑같은 것을 질리지도 않고 계속 먹었다"라고 답한 적이 있다.[31] 반복은 현대사회의 고유한 속성이다. 통상적으로 이미지가 반복을 거듭하면 지루함, 무개성, 무감정, 무감동 등에 빠지게 된다. 그러나 「마릴린 먼로」「캠벨스프 깡통」(1962), 「녹색 코카콜라」(1962) 등의 작품에서 보듯이 밝은 색채, 단순한 디자인, 친근한 주제는 호기심을 자극한다. 게다가 반복되는 각각의 도상을 자세히 보면 완전히 똑같지도 않다. 반복적이고 연속적인 이미지는 공정상의 이유로 에디션이 반복될수록 약간의 차이가 생겼고, 이 차이가 워홀 회화의 중심구조가 된다. 워홀은 그의 작품이 어느 것도 진짜가 아니며 원본도 부재하다고 말한다. 그러므로 그의 연속적 이미지는 서로 다른 이미지들의 연속이라고 봐야 한다.

워홀에게는 반복 자체가 바로 주제다. 일상의 하찮은 오브제를 회화의 성상으로 변신시킨 것은 거듭된 반복이다. 워홀은 "모든 것은 반복한다. 모든 사람이 모든 것이 새롭다고 여기는 건 우습다. 사실 그건 모두 반복이니까"[32]라고 말했다. 반복으로 이미지는 현실에서 비현실로 옮겨간다. 단일한 코카콜라, 캠벨수프 깡통, 먼로 등은 구상적인 개체이지만 이것이 반복적으로 구성되면 고유성을 잃어버리고 전체성으로 전환되면서 추상적 화면이 된다. 워홀은 반복을 활용해 관람객의 시각적 흥미를 작품의 도상에서 화면의 표면으로 옮겨놓는다.

워홀은 "만일 당신이 워홀에 관한 모든 것을 알고 싶다면, 나의

그림과 영화 그리고 나의 표면만을 바라보라. 그곳에 내가 있다. 그 뒤에는 아무것도 없다"³³라고 말했다. 캔버스의 표면을 중시하는 것은 모더니즘 형식주의의 특징이다. 그러므로 워홀을 비롯한 팝아트는 모더니즘 미술의 맥락에 속한다. 키치적인 주제는 모더니즘 미술의 원리에서 벗어나지만 추상을 토대로 한 구성과 형식에서는 모더니즘 미술의 맥락을 따른다. 팝아트는 구상적 형상을 보여주지만 실재를 재현하지 않았다. 잡지나 신문 등에서 발췌한 2차적인 이미지로 작업하면서 이미지의 재현보다는 화면의 구성, 구조, 형식에 초점을 맞춘다. 그러므로 팝아트는 전통적 구상회화의 부활이 아니라 추상미술의 또 다른 전환이라 할 수 있다. 워홀이 보여준 기호적인 도상의 반복적 이미지는 추상적 조형성을 보여주고, 평면성, 균일성, 비계급성 등은 미니멀아트와도 연관된다.

위홀은 「브릴로 박스」(1964)에서 미니멀리스트들처럼 사물로 환원되는 예술을 보여주었다. 미니멀아트가 재료 그 자체를 예술로 보여주었다면 워홀의 「브릴로 박스」는 상품을 담는 박스, 즉 완성된 제품을 예술로 보여주었다. 레디메이드 개념을 활용했다는 점에서 「브릴로 박스」는 미니멀리즘(Minimalism)보다 뒤샹에 더 가깝다. 그러나 워홀은 뒤샹처럼 일상용품을 그대로 활용하지 않았다. 워홀의 「브릴로 박스」는 존스가 맥주 깡통을 주물로 뜬 것과 유사한 제작 과정을 거쳤다. 원본 브릴로 박스는 두꺼운 종이에 인쇄한 것이지만 워홀은 합판에 실크 스크린으로 무늬를 입혀 「브릴로 박스」를 제작했다. 워홀을 비롯한 팝아트 작가들은 뒤샹처럼 일상용품을 그대로 예술공간으로 옮겨놓은 것이 아니라 실제로 작품을 만들었다. 팝아트 작가들은 산업적으로 대량생산된 기성품을 예술작품으로 내세우기 위해 미학적 과정을 필요로 했다. 알로웨이에 따르면 "팝아트는 본질적으로 기호(signs)와 기호체계(sign-systems)에 관한 것이다."³⁴ 반복과 복제는 팝아트의 기호와 기호체계를 구성하는 하나의 요소다.

실크 스크린은 무한히 반복할 수 있는 기법으로 공급과 수요로 이뤄진 대량생산체제를 예술의 기호와 기호체계로 전환시킨다. 워홀이 수없이 복제한 「모나리자」 「최후의 만찬」 등은 현대사회를 정의하는 기호가 되었다. 워홀이 복제하고자 한 것은 다빈치의 명화 「모나리자」 「최후의 만찬」의 원본이 아니라 현대에 와서 그것을 엽서 등으로 수없이 복제하는 시스템, 현대사회의 단면이다. 값을 매길 수 없는 명화는 엽서가 되면서 고유성과 정체성을 상실했다. 이는 대중도 마찬가지다.

각 개인은 모두 고유의 성격, 개성 등을 지니고 있지만 수없이 복제되는 엽서처럼, 대량생산된 인스턴트 식품처럼, 대중이라는 이름으로 획일화되고 표준화된다. 워홀은 대량생산된 상품으로 전락해가는 대중의 정체성을 복제와 반복의 기법으로 보여주었다. 그러면서도 그는 반복과 복제를 원본의 가치와 존엄성을 상실시키는 것이 아니라 오히려 현대미술의 미학적 가치로 전환시켰다. 그는 대중문화의 대량생산적인 복제와 반복, 획일성, 통속성 등을 활용하여 순수미술을 상업적 시스템에 동화시키고자 했다. 상업용 광고에서 반복은 소비자에게 정보를 주입시키기 위해 사용하는 기법이다. 광고가 정보의 전달을 최우선으로 삼는다면 순수회화는 미적 쾌감과 유일성을 중요하게 여긴다. 워홀은 기계처럼 살기를 원했고 이미지를 대량생산되는 상품처럼 복제하고 반복했다. 그러나 그의 작품은 주제가 동일하더라도 어느 것하나 완전히 똑같지 않아 결국 유일성을 담보로 하는 현대미술이 되었다. 대중의 취향, 특성을 순수미술과 결합시켰지만 그는 순수미술의 유일성, 미학적 가치를 훼손하지는 않았던 것이다.

워홀의 작품은 대량생산 시스템을 이용했을 뿐이지 결코 대량생산된 상품이 아니고, 또한 광고디자인의 특징을 미술의 요소로 받아들였을 뿐이지 유일성을 지향하는 순수미술을 포기하지는 않았다. 광고의 특성을 이용했지만 워홀은 순수예술을 추구했다. 워홀의 반복되는

이미지는 마치 폴록의 흘러내리는 물감처럼 무한대로 확장될 것 같은 올오버 공간을 창출한다. 워홀은 평범하고 통속적이며 대중적인 도상으로 대중의 속성을 드러냈지만 형식에서는 철저하게 모더니즘적 원리를 구현했다. 워홀은 대중문화의 속성을 재빠르게 파악하여 그것을 모더니즘적 형식주의로 시각화하는 직관력을 보여주었다. 다빈치에게 회화가 세상의 외형을 비추는 거울이었다면, 워홀에게 미술은 대중소비사회의 속성을 반영하는 거울이었다. 「캠벨수프 깡통」(1968), 「코카콜라」(1962) 등에서 반복적이고 단순한 디자인, 정면성, 캔버스 표면을 강조한 평면성은 색면주의 회화를 상기시킨다. 그러나 뉴먼이나 로스코와 달리 워홀의 이미지는 관람객을 숭고한 예술의 세계로 이끌지 않는다. 어느 누구도 워홀의 「코카콜라」 앞에서 명상에 빠지지 않는다. 워홀은 색면주의 화가들이 형이상학적인 사유작용의 장으로 만든 캔버스에 프레슬리, 먼로, 코카콜라 등 대중이 감각적인 쾌락을 느끼는 스타와 사물들을 배치했다. 반복은 개체의 고유한 정체성을 파괴한다. 워홀의 도상들인 캠벨수프 깡통, 전기의자, 먼로, 워홀의 자화상 등은 현실에서 분리되어 종교의 성상들처럼 회화를 위한 신성한 사물이 되었다. 이처럼 반복으로 통속적이고 일반적인 스타와 오브제는 회화라는 매체와 결합되어 친밀하면서도 개성 있는 아이콘으로 전환된다. 워홀은 단번에 알아볼 수 있는 사물들의 친근한 이미지로 현대의 정신성을 표현하고자 했다.[35]

위홀은 전통회화에 깊은 관심을 보였는데 「최후의 만찬」 「모나리자」 등을 수차례 반복해서 제작했고, 종교적 주제에도 깊은 관심을 보여 기독교 성상화의 전통을 계승하거나 재구성한 이미지를 보여주었다. 1962년에 제작한 「황금색의 마릴린 먼로」에서 황금색으로 채워져 있는 텅 빈 캔버스는 중세의 성상화를 떠올리게 한다. 황금색 캔버스 중앙의 희미한 사각형 선 안에 있는 먼로는 후광에 둘러싸인 마리아와 비교된다. 중세의 성상화들이나 르네상스 초상화들처럼 워홀의 먼로

는 정면을 보고 있고 양식화되어 있으며 배경에서 뚜렷하게 독립되어 있다. 과거에는 성모 마리아를 비롯한 종교적 인물이 '마돈나'였다면 현대에는 은막의 스타가 대중의 '마돈나'가 되었음을 알린다. 중세에는 황금색이 하늘, 천국, 종교를 상징했지만 현대에는 돈을 상징한다. 현대에 와서 스타들을 향한 대중의 열광은 종교적 숭배와 유사할 정도다. 은막의 스타는 현실이 아니라 신기루 같은 허상이고 허구다. 미디어 속의 허상을 보면서 진실이라 믿으며 열광하는 것은 여신을 숭배하는 것과 별반 다르지 않다.

워홀의 작품은 죽음과 연결된다. 워홀은 1963년에 한 인터뷰에서 죽음을 연상시키는 이미지에 심취해 있다고 밝힌 적이 있다.[36] 자동차 사고, 범죄, 죽음에 대한 그의 트라우마는 반복적인 구조와 자연스럽게 연결된다. 대중은 타인의 비극적 죽음을 스타들의 화려하고 가십거리 가득한 사생활과 똑같이 소비한다. 워홀은 재난, 사고, 살인 등의 사회적 범죄에 관한 주제를 마치 보도사진처럼 객관적이고 중립적으로 표현했다. 「전기의자」(1967), 「앰뷸런스 사고」(1963), 「재클린 삼단화」(1964) 등에서 관람객은 슬픔, 분노 같은 감정을 느끼지 않는다. 물신주의에 사로잡힌 대중은 타인의 고통과 슬픔, 비극적 사건에 대해 무감각하고 관심이 없다. 폴록이 격렬하고 본능적인 제스처로 순수한 자연인으로 되돌아가고픈 열망을 표현했다면, 워홀은 현대문명을 찬양하며 기계가 되기를 원했다. 워홀은 직접 "기계가 되고 싶다"라고 말했다.[37] 충격이 반복되면 무감각해지듯이 하나의 도상이 계속적으로 반복되면 도상이 함축하고 있는 특정한 의미가 사라지고 형식만 남게 된다. 재난이 아무리 충격적이라 할지라도 정보가 계속해서 반복되면 감정은 무감각해진다. 피카소는 「게르니카」에서 절제된 형식을 추구하면서도 자신의 내면에서 폭발하는 격렬한 분노를 담았다. 그러나 워홀의 작품에는 작가의 감정이 전혀 개입되어 있지 않다. 심지어 워홀은 죽음이 돈을 의미하며 스타처럼 보이게 할 수 있는 방법이라고

냉소하기도 했다. 죽음과 재난의 비극이 미디어를 통해 대중에게 전달될 때 그것은 정보 그 이상의 의미를 지니지 않는다. 그러나 죽음이 개인에게 다가오면 문제는 달라진다. 워홀은 사실 죽음의 문턱을 경험하기도 했다. 1968년에 팩토리의 일원이었던 밸러리 솔래너스(Valerie Solanas, 1936-88)가 워홀을 총으로 쏜 것이다. 솔래너스는 워홀이 자신을 지배하고 있어 그를 총으로 쐈다고 밝혔다. 워홀의 충격은 대단히 컸다. 워홀은 부상의 후유증으로 평생 코르셋을 착용해야 했고 암살당할지 모른다는 공포 속에서 살아야 했다. 그는 죽음의 주제를 파고들면서 1970년대 들어 본격적으로 「해골」 연작을 제작했다. 그는 실제 해골을 구입해 사진을 찍고 그다음 드로잉과 실크 스크린으로 작업하면서 그림자 등의 조형적인 요소를 첨가했다. 「해골」 연작에도 워홀이 삶과 죽음에 관한 은유와 상징을 전혀 함축시키지 않았다고 말할 수 없다. 동유럽 이민자의 아들로 태어난 워홀은 말년에 자신의 침대를 동유럽 정교회의 제단처럼 꾸며놓으며 삶과 죽음의 답을 종교에서 구하기도 했다.

워홀은 1970년대부터 아랍의 부호, 황족 그리고 정치적 영향력을 발휘하는 유명인사의 초상화를 제작하여 엄청난 부를 쌓았고, 특히 「마오」(1972) 연작은 미술계에서의 워홀의 위치를 재확인해주었다. 워홀은 자기 자신도 물신주의에 사로잡힌 대중의 모습 그 자체로 드러냈다. 그는 누군가 작품의 의미를 물으면 "돈이 되기 때문에" "돈을 벌기 위해서" 등으로 답했다. 그는 은막의 스타처럼 스스로 상품이 되기를 원했고, 또한 대중의 일원이 되어 무관심한 관조자로서 많은 자화상을 제작했다. 워홀은 죽음을 관조하며 어떤 흔적도 잔재도 남기지 않고 영원히 사라지기를 원했다. 그러나 워홀은 생전에는 대중소비사회의 아이콘이 되었고 사후에는 현대미술의 전설이 되었다.

팝아트의 다양성

팝아트는 재능 있는 다수의 미술가를 배출했다. 현대의 대중소비
사회를 바라보는 관점이 각자 다르듯이 팝아티스트들은 각자 다양한
형식과 개념을 탐구했다. 톰 웨셀만(Tom Wesselmann, 1931–2004)은
워홀이 오브제에 집착하는 것에 반대하며, 대중소비사회의 특징이 코
카콜라, 캠벨수프 깡통 등의 단편적인 상품에 있는 것이 아니라 대중
의 삶 그 자체에 있다고 주장했다.

웨셀만은 쿠퍼 유니온(Cooper Union) 대학에서 만화를 전공하며
익힌 생생함, 경쾌함, 통속적인 유머감각을 순수미술에 적용하여 성공
적인 팝아티스트가 되었다. 웨셀만의 주제는 풍경, 미국 가정, 정물 등
다양하지만 1960년대 초 제작한「위대한 미국의 누드」연작으로 굳건
한 명성을 쌓았다.「위대한 미국의 누드」연작은 미국 대중의 일상의
삶을 묘사한 것으로 여인 누드와 오브제가 함께 통합된 작품이라는 점
에서 라우션버그의 콤바인 페인팅과 연결된다.「위대한 미국의 누드
#1」(1961)의^{그림 3-21} 에로틱한 여인 누드와 그녀를 둘러싼 오브제들에
서 느껴지는 풍요로움으로 중산층 가정의 실내는 마치 연극의 한 장면
처럼 역동적이고 생생하다. 그래서「위대한 미국의 누드」연작은 해밀
턴의「오늘의 가정을 그토록 색다르고 멋지게 만드는 것은 무엇인가」
^{그림 3-16}를 떠올리게 한다. 전후 미국은 후기자본주의 시대를 맞이하여
세계 최고의 경제적 풍요로움을 구가하고 있었고 그것이 팝아트가 등
장하는 배경이 되었다. 워홀의 작품에는 코카콜라, 캠벨스프 등 식품
이 넘쳐나고, 웨셀만의 작품에는 풍요, 쾌락, 즐거움에 둘러싸여 고뇌
와 고통이라고는 전혀 없는 미국인들이 등장한다.

1960년대의 모든 대중이 이렇게 풍요와 쾌락을 구가하며 살고
있었을까. 물질적 가난, 고독 등으로 허덕거리는 개개인은 수없이 많
았겠지만 보편적 집단으로서의 대중은 홍수처럼 쏟아지는 광고와 화
려한 스타들 덕분에 물질적 풍요와 쾌락을 누리고 있었다. 광고는 반

복적으로 대중의 욕망을 자극하면서 소비로 행복을 얻을 것이라고 유혹하지만 실제로 그런 욕망을 충족할 수 있는 사람은 소수에 불과하다. 대부분 사람에게 광고는 현실이 아니라 소유할 수 있으리라는 희망에 불과하다. 팝아트 역시 광고처럼 소비의 욕망이 충족될 것 같은 거짓된 믿음을 주면서 순간 행복에 빠지게 한다. 웨셀만 작품의 물질적 풍요와 에로티시즘을 향한 대중의 내적 욕망은 결코 채워지지 않는 결핍의 욕망이다.

「위대한 미국의 누드」 연작 대부분 여인 누드 옆에 코카콜라, 직사각형 모양의 문 등 수직의 형태를 배치하고 있다. 성적 상품인 여인 누드 옆에 소비자가 있다고 상상해보면 이러한 수직의 형태는 남근으로 해석할 수 있다. 이 작품의 여인 누드들은 『플레이보이』 속 여인 누드와 포즈가 유사한데, 잡지에서 발췌한 것도 있지만 대부분 웨셀만이 실제 모델을 보고 그렸다. 그런 점에서 워홀과 차별화된다. 웨셀만은 에어브러쉬를 사용하여 매끈하게 다듬어진 부드러운 표면과 그라데이션, 뚜렷한 윤곽, 선명한 대비 등을 보여주었다. 웨셀만에게 여인 누드는 견고한 회화적 기호(signifier)다. 부드러운 윤곽선이 주는 최소한의 부피감과 우윳빛 피부는 앵그르의 여인 누드 「샘」(1856)^{그림 3-22}을 상기시키지만 웨셀만이 직접적으로 참조한 것은 마티스다. 다만 마티스의 「생의 기쁨」^{그림 2-2}에서 여인 누드와 경쾌한 곡선은 앵그르의 영향을 반영하기에 앵그르의 유산이 마티스를 거쳐 웨셀만에게 승계된 것이라 할 수 있다. 무엇보다 웨셀만이 여인 누드에 관심을 품게 된 직접적 계기는 드 쿠닝의 「여인」^{그림 3-3} 연작이다.

웨셀만은 1964년 초 비평가 진 스웬슨(Gene Swenson, 1934-69)에게 "드 쿠닝은 나에게 내용(content)과 동기(motivation)를 주었다. 나의 작업은 그의 그것에서 발전했다"³⁸라고 말했다. 드 쿠닝은 종종 담뱃갑과 잡지에 실린 광고에서 여성의 입술을 오려 붙이며 그 성적 기능을 강조했다. 이것은 웨셀만에게 큰 영향을 주었다. 웨셀만은 얼

그림 3-21 톰 웨셀만, 「위대한 미국의 누드 #1」, 1961, 혼합매체, 121.92×121.92, 클레르 웨셀만 컬렉션, 뉴욕.

그림 3-22 장 오귀스트 도미니크 앵그르, 「샘」, 1856, 캔버스에 유채, 163×80,
오르세미술관, 파리.

굴의 이목구비를 생략하고 에로티시즘을 강조하기 위해 입술만 두드러지게 표현했다. 입술을 통속화된 상업적 에로티시즘의 상징적 기호로서 사용한 대표적인 작가는 워홀이다. 그러나 워홀과 웨셀만의 방법은 다르다. 워홀이 오직 입술 하나만을 기호로 삼아 실크 스크린으로 반복했다면 웨셀만은 여인 누드를 전체적으로 보여주면서 눈과 코는 생략하고 성적 기능을 담당하는 붉은 입술과 가슴을 강조했다. 그러므로 워홀보다 웨셀만의 에로티시즘이 훨씬 자극적이다. 그뿐만 아니라 웨셀만은 오브제들에 성적 상징을 부여하기도 했다. 예를 들어 장미, 귤, 재떨이는 여성을, 담배와 코카콜라는 남근을 상징한다. 깊은 밤을 가리키는 시계, 그 옆에 놓인 장미와 귤 그리고 재떨이 위의 담배는 평범한 가정에서 행해지는 성애를 상상하게 만든다.

웨셀만의 「위대한 미국의 누드」 연작에서 여인 누드는 여신이나 비너스가 아니라 성적 욕망을 불러일으키는 세속적인 현대판 누드다. 영화와 잡지 등에서 제공하는 에로틱한 여인들은 대중의 호기심을 불러일으켰다. 「위대한 미국의 누드」 연작은 먼로가 대중의 마돈나, 뮤즈가 되어 가정집에까지 깊숙이 들어온 현상을 보여준다. 특히 「위대한 미국의 누드 #1」^{그림 3-21}에서 다리를 벌리고 성적 상품으로서 누워 있는 여인 누드는 마네의 「올랭피아」^{그림 1-13}를 떠올리게 한다. 핀업걸(pin-up girl)의 모습과 유사한 여인 누드의 상업적 에로티시즘은 분명 매춘부인 올랭피아와 연결된다. 광고 속의 상품이나 스타들의 이미지가 대중의 결코 충족되지 못하는 허구적 욕망을 자극하는 것처럼 웨셀만의 여인 누드는 상상 속의 뮤즈일 뿐이다. 뮤즈는 현실이 아니다. 웨셀만의 키치적인 성적 묘사는 모더니스트 전통에 익숙한 사람들, 특히 추상표현주의 옹호자였던 그린버그에게는 그야말로 저급한 예술이었다.

모더니스트 미술의 애호가들은 팝아티스트들이 추상표현주의자와 마찬가지로 미술사에 대한 지식이 풍부하고 미적 성취에 대한 야

망으로 가득 찬 사람들이라는 것을 초기에는 깨닫지 못했다. 웨셀만의 「위대한 미국의 누드」 연작이 르네상스에서부터 앵그르, 마티스 등에 이르기까지 에로티시즘의 미학을 구축한 서양미술사의 여인 누드를 참조하고 있다는 것을 알아차리는 데 시간이 필요했다. 웨셀만이 직접적으로 영향받은 드 쿠닝의 여인 누드 역시 티치아노, 루벤스, 앵그르, 마티스, 피카소 등에서 이어지는 서양미술사의 맥락을 이은 것이다. 웨셀만은 드 쿠닝의 거친 붓질 대신 앵그르와 마티스의 매끈하고 부드러우며 간결한 윤곽으로 표현된 감각적인 에로티시즘을 강조했다. 웨셀만은 감미롭고 감각적인 프랑스의 에로티시즘을 미국의 잡지 등에서 대중화시킨 에로티시즘과 결합시켰다. 웨셀만 작품 속의 여인 누드는 상업적 에로티시즘이 엿보이지만 기본적으로 몬드리안의 격자 구성과 마티스의 색채감각을 따른다. 그래서 웨셀만은 팝아트 최고의 모더니스트로 인정받기도 한다.[39]

웨셀만은 프랑스 모더니즘 회화의 발달에 경의를 표했다. 웨셀만은 모더니즘 미술에 대한 풍부한 지식을 지니고 있었다. 그의 작품은 당대에 급격히 부상한 미국 대중문화에 모더니스트 형식을 응용한 미적 원리를 적용시킨 것이다. 웨셀만은 「위대한 미국의 누드」 연작에서 프랑스 국기가 연상되는 빨강, 파랑, 흰색의 삼색면, 혹은 르누아르의 작품이나 마티스의 「블라우스를 입은 여인」 등을 배치하기도 했다. 웨셀만은 모더니즘 미술을 발달시킨 프랑스 현대미술에 경의를 표하고 싶었을까? 「위대한 미국의 누드」 연작에서 여인 누드의 원형이 되는 마네의 「올랭피아」는 모더니즘 회화의 출발점이다. 웨셀만이 프랑스 현대미술에 깊은 관심을 보인 것은 분명하지만 그것이 전적으로 프랑스 미술에 대한 맹목적 애정과 추종이라고 할 수는 없다. 미국의 군사력과 경제력에 자부심을 지닌 미국인으로서 웨셀만은 프랑스를 감미로운 여인 누드의 에로티시즘 미학을 발전시킨 여성적인 국가로, 미국을 경제대국과 군사대국으로서 남성적인 국가로 인식하여 두 나라를

나란히 두고 비교하고 싶었을 수도 있다. 그는 대중적 통속성에 마티스, 몬드리안 등이 보여준 내적 긴장, 통일성, 평면성, 물질성, 견고한 구성 등 모더니즘 미술의 원칙을 함축시켰다. 이것은 웨셀만뿐 아니라 팝아티스트들이 공통적으로 추구했던 것이다.

팝아티스트들은 상업미술에서 주제를 발취했다. 그중 로이 릭턴스타인(Roy Lichtenstein, 1923-97)은 싸구려 만화에 주목하여 이것을 모더니즘 미술과 결합했다. 릭턴스타인은 추상표현주의에서 출발하여 앨런 캐프로(Allan Kaprow, 1927-2006), 짐 다인(Jim Dine, 1935-), 클라스 올든버그(Claes Oldenburg, 1929-), 조지 시걸(George Segal, 1924-2000) 등을 만나면서 팝아트로 전향했다. 릭턴스타인은 1930-40년대에 방영한 만화 가운데 단편적으로 몇 개를 선택해서 서술성을 제거하고 회화적 기호로서 재탄생시켰다. 만화에서 가장 중요한 것은 이미지와 스토리이지만 릭턴스타인이 관심을 보인 것은 형식이었다. 릭턴스타인은 만화에서 차용한 장면을 캔버스에 유채로 정교하게 그렸는데, 이때 이미지를 인쇄할 때 생기는 벤데이(benday) 망점을 손으로 그림으로써 인위적으로 밝고 경쾌한 색채를 만들어 유머러스하게 표현했다. 릭턴스타인이 작품을 발표했을 때 일부 미술비평가는 그를 만화쟁이로 칭하거나 가장 저질스러운 화가로 혹평했다. 릭턴스타인이 시도한 것은 원본과 변형의 간격을 예술로서 제시하는 것이었다. 릭턴스타인이 수작업으로 캔버스에 그림을 그렸지만 만화를 차용함으로써 그의 작품은 마치 기계로 인쇄된 것처럼 감정이 전혀 개입되지 않은 건조하고 무감각한 인상을 준다.

릭턴스타인은 「이것 좀 봐 미키」(1961)^{그림 3-23}로 미술계의 주목을 받았다. 「이것 좀 봐 미키」에서 도널드 덕은 낚싯바늘에 물고기가 아니라 자신의 코트가 걸렸는데도 "큰 것을 잡았어!"(Look Mickey, I've hooked a big one)라고 기쁘게 소리치고 있고, 옆에서 미키 마우스는 어리석은 도널드 덕을 보며 터져 나오는 웃음을 억누르고 있다. 릭

그림 3-23 로이 릭턴스타인, 「이것 좀 봐 미키」, 1961, 캔버스에 유채, 121.9×175.3, 내셔널미술관,
워싱턴.

턴스타인이 "그림의 주제는 나"[40]라고 했으니, 이 회화는 자기 자신의 원대한 회화적 야망을 도널드 덕의 어리석음에 비유하고 있는 듯하다. 릭턴스타인은 만화의 말풍선을 그대로 차용하여 주제와 제목을 관람객이 직관적으로 이해하게 한다. 내적 구성과 빨강, 파랑, 노랑의 색채는 몬드리안의 영향을 반영한다. 릭턴스타인은 뽀빠이 만화의 형식을 두고 "윤곽과 색의 단순함과 명료함, 빨간색과 오렌지색 배경에 접한 파란색의 구성에 이끌린다"[41]라고 말했다. 릭턴스타인도 잡지나 신문의 일상적 이미지를 미학적 기호로 활용했다. 신문광고에서 아이디어를 얻은 「공을 잡은 소녀」(1961)에서 소녀의 부드럽고 리드미컬한 윤곽선은 앵그르를 참조한 것으로 보인다. 상업광고에서 고전적인 양식을 이끌어내는 것은 팝아트의 특징이기도 하다. 하반신은 잘려 상반신만 나오는 소녀, 화면 윗부분의 틀에 잘린 공, 강조된 윤곽선과 간결한 색채 등은 몬드리안의 긴장감 있는 구성을 연상시킨다. 「공을 잡은 소녀」에서 릭턴스타인은 상업광고와 몬드리안의 결합으로 '팝(pop)의 모더니스트 브랜드'를 만들었다.[42] 여기에는 '몬드리안의 구성'이라는 부제를 붙일 수 있을 것이다. 이미 거듭 얘기했지만 팝아트는 상업미술과 달리 형식주의적인 조형적 구성에 관심을 보였다. 릭턴스타인은 1962년부터 현대미술을 대표하는 피카소, 마티스, 폴록, 클라인 등의 회화를 팝아트로 변형시키는 작업을 시작한다. 「붓 자국」(1965)에서 보듯이 그는 추상표현주의의 격렬한 자아표현을 박제해 철저하게 형식으로 남아 있게 함으로써 인간의 기본적인 감정, 사랑, 고통에 무감각한 대중의 속성을 표현했다.

팝아티스트 가운데 구상형상을 병렬과 병치의 방법을 활용하여 추상적 미학으로 전환시킨 대표적인 작가는 제임스 로젠퀴스트(James Rosenquist, 1933-2017)다. 로젠퀴스트는 뉴욕의 아트 스튜던트 리그에서 미술을 공부한 후 1957년부터 1960년까지 영화간판을 그린 경험을 살려 팝아트에 도전했다. 그가 기량을 총동원하여 대중적인 통속

성, 상업미술의 기법, 순수미술의 미학적 원리를 결합한 대표적인 작품이 「F-111」(1964-95)이다. 이 작품은 총 51개의 패널로 구성된 초대형 작품으로 현재 뉴욕현대미술관 전시실의 벽 전체를 차지하고 있다. 일상의 평범한 여러 장면이 그려져 있고 그 가운데 거대한 F-111 폭격기의 이미지가 보인다. 로젠퀴스트의 작품에서 구상적 이미지는 영화간판을 제작할 때 사용하는 병치방식이 적용되면서 추상적 구성이 된다. 영화간판을 극장에 걸 때는 그 크기가 워낙 크기 때문에 여러 개의 판넬에 그린 다음 서로 짝을 맞춰 병치시켜야 한다. 판넬들을 병치시킬 때 하나라도 거꾸로 붙이게 되면 영화의 서술적 이미지가 전달되지 않고 매우 추상적으로 변한다. 로젠퀴스트는 이를 활용해 서술적 의미를 배제하고 추상적 형식으로 중립성과 무감각성을 보여주었다. 로젠퀴스트는 냉전의 정치적·사회적 상황도 작품에 함축시켰다. 그러나 작가의 개인적인 의견이나 비판은 절제되었고 대중의 처지에서 대중이 받아들이는 시대적 상황을 가감 없이 표현했다. 그는 「나는 너를 나의 포드 자동차와 더불어 사랑한다」(1961)에서 물질만능주의 세태를 꼬집기도 했다.

팝아트는 회화에서 조각이나 환경미술 등으로 확장되었고, 올든버그는 오브제를 대중소비사회를 상징하는 거대한 크기의 조각으로 만들었다. 올든버그는 한 명의 팝아티스트에 그치지 않고 젊은 예술가들에게 영감을 주는 현대조각의 혁신가로 평가받고 있다.[43] 스웨덴 태생이었던 올든버그는 7세에 미국으로 와 시카고에서 성장했고 예일대학에서 문학과 미술사를 배웠으며 1952년부터 1954년까지 시카고 아트 인스티튜트에서 회화와 드로잉을 배웠다. 올든버그는 회화, 조각, 연극, 해프닝, 환경미술을 대중문화와 함께 결합시켜 예술의 영역을 무한히 확장시켰다.

올든버그는 자신의 작업실을 작품화한 「상점」(1961)으로 미술계의 주목을 받았다. 올든버그는 옷과 음식물 모형을 만들어 작업실

에 전시했고 이것을 물건처럼 사고팔 수 있도록 했다. 「상점」에 진열한 오브제는 석고로 만들어져 추상표현주의 작품처럼 표면이 거칠었다. 이는 추상표현주의 또는 프랑스의 앵포르멜 작가 장 뒤뷔페(Jean Dubuffet, 1901-85)의 영향을 떠올리게 한다. 실제로 올든버그는 추상표현주의에 깊은 관심을 보였고 특히 뒤뷔페에게 경의를 표했다. 그는 추상표현주의, 앵포르멜 등에 관한 회화적 관심을 조각적 관심으로 옮겨 「상점」에 진열한 오브제 하나하나를 독립된 조각으로 만드는 계획을 세웠다. 비닐과 천을 바느질해서 '소프트 조각'으로 만든 「햄버거」 「샌드위치」 「아이스크림」 「조각 케이크」 등을 1962년 그린 화랑(Green Gallery)에서 발표하여 미술계의 주목을 받았다. 소프트 조각의 제작 과정은 이렇다. 우선 그가 재현하길 원하는 오브제의 모형을 만들고, 스텐실(stencile)로 패턴을 만든 다음 속을 채워 형상을 만들어나가는 것이다. 올든버그가 소프트 조각에서 가장 중요한 매체로서 선택한 것은 '부드러움' 그 자체다. 그의 목표는 촉각성을 강화하는 데 있었다. 올든버그는 전통규범으로 지켜져왔던 조화, 균형, 배열 등에 관심을 두기보다는 새로운 매체의 질감, 표면을 창조하는 데 관심을 두었다. 올든버그의 소프트 조각은 딱딱한 조각과 달리 중력과 시간의 흐름이 개입되어 형태가 변화하는 과정을 보여준다.

올든버그는 실제 오브제보다 수천 배, 수만 배 확대되어 낯설고 기이한 꿈속의 세계, 초현실의 세계에나 있을 법한 조각을 만들어 일상을 예술이 되게 했다. 그는 「립스틱」(1969), 「빨래집게」(Clothespin, 1976) 등에서 평범한 오브제를 수백 배, 수천 배 확대하여 일상의 기능적 가치를 조형적인 미학적 가치로 전환했다. 올든버그는 프로이트의 『꿈의 해석』을 읽었고, 일상의 사물을 거대하게 확대하여 초현실적인 환상의 세계를 표현한 마그리트의 작품들을 잘 알고 있었을 것이다. 기념비처럼 거대한 「빨래집게」는 인간을 의인화한 것 같고, 탱크와 결합한 「립스틱」은 냉전을 암시하는 듯하면서도 동시에 소프트 조

각이란 점에서 에로틱한 오브제가 발산하는 통속적인 성적 은유로도 읽힌다. 탱크와 결합된 립스틱, 기념비적인 빨래집게 등은 낯설고 기이한 초현실적 세계로 우리를 안내한다. 그는 일상의 오브제를 변형해 관람객을 예술적 유머로 때론 환상으로 이끈 대표적인 작가다. 올든버그의 조각은 어린아이의 순수함을 보여주는 원시적 토템이자 동시에 현대적 물신주의를 표현하는 현대의 토템이 되었다. 올든버그는 예술가의 총체적 환경은 도시이며 도시인의 일상이라고 생각했다.

지금까지 고찰했듯이 팝아트는 과학기술의 급진적인 발달과 대중소비사회의 확장으로 태동된 장르다. 미술가들은 대중의 생활에서 끌어낸 모티프와 대중으로서 살아가는 사람들의 정신적·심리적 갈등 등을 테마로 미술의 새로운 활로를 발견했다. 워홀, 웨셀만, 올든버그는 일상에서 미학적 가치를 발견하고자 했지만 다른 작가들은 물질의 풍요로움 속에서 대량생산된 소비품처럼 피폐해져가는 인간성 등을 테마로 다루면서 산업사회의 어두운 면을 숙고하게 했다. 주로 입체작품을 제작하고 전시한 시걸과 에드워드 킨홀츠(Edward Kienholz, 1927-94)가 대표적이다.

시걸과 킨홀츠는 회화와 조각의 기존 개념을 뒤엎으면서 조각의 인물상과 일상의 오브제를 활용해 공간에 그림을 그렸다. 그들은 아상블라주로 연극의 한 장면 같은 3차원 회화를 보여주었다. 킨홀츠는 이것을 '타블로'(Tableau)라 명명했다. 'Tableau'의 사전적 의미는 '광경'(역사적인 장면 등을 여러 명의 배우가 정지된 행동으로 재현해 보여주는 것)이다.[44] 관람객은 그림을 보는 것처럼 그들이 공간 속에 연출한 장면, 즉 3차원 회화를 감상한다. 물감과 붓으로 그리는 것 대신 실제 생활에서 사용하는 오브제와 석고로 만든 실물 크기의 인간을 공간 속에 배치하는 타블로는 한 폭의 그림보다 더 구체적으로 어떤 상황이 전개되는 듯한 현실감을 준다. 그들이 그려내는 장면은 일상을 살아가는 현대인의 솔직한 모습이다.

시걸은 프랫 인스티튜트(Pratt Institute)에서 미술을 공부하고 「롯의 전설」(1954) 등을 제작했지만 성취감을 느끼지 못하자 앨런 캐프로(Allan Kaprow, 1927-2006)와 교류하면서 해프닝에 관심을 보였다. 그러나 시걸은 해프닝의 일시적인 시간성으로는 예술의 참된 의미를 실현시킬 수 없다고 판단했다. 해프닝을 영구적인 작품으로 변환시키는 문제에 몰두한 시걸은 1961년부터 타블로를 제작했다. 시걸은 석고로 뜬 인물과 일상의 오브제를 결합시켜 생활 속의 환경, 일상의 단면을 마치 해프닝의 한 장면처럼 연출하듯이 설치했다. 시걸은 평범한 일상 속에서 익명의 사람들이 겪는 심리적 상황을 조용히 반추하고 극적인 감정의 파노라마 없이 드러내는 데 초점을 맞췄다. 웨셀만이 주목한 것이 위대한 미국의 물질적 풍요로움이었다면, 시걸은 물질만능주의 사회에서 살아가는 도시인의 고독과 권태로운 일상에 주목했다. 전통회화와 비교하자면 웨셀만이 부르주아들의 풍요와 쾌락을 표현한 앵그르, 르누아르에 가깝다면 시걸은 도덕적이라 할 만큼 검소와 절제를 보여준 샤르댕과 비슷하다.

시걸은 '일상에 지친 전철 속의 사람들' '버스를 기다리는 사람들' '정육점에서 고기를 다듬는 여인' '세탁소의 여주인' '목욕탕에서 다리털을 제거하고 있는 여인' 등을 주제 삼아 도시인이 일상에서 느끼는 외로움, 불안, 긴장 등을 드러냈다. 「주유소」(1964), 「간이식당」(1964-66) 등은 산업화된 도시에서 겪는 긴장, 불안, 고독을 다룬다. 「간이식당」에서 식당의 여주인은 심야에 방문한 남자손님과 단 둘이 있는 상황이 막연히 두렵고 불안하다. 배경의 붉은색은 여주인과 남자 손님 간의 심리적 긴장감과 불안을 극대화한다. 주유소, 침실 등에서 느끼는 적막, 불안 그리고 고독의 심리적 긴장감은 에드워드 호퍼(Edward Hopper, 1882-1967)를 상기시킨다. 호퍼는 고독과 불안을 인간의 근원적인 현상으로 다뤘다. 호퍼가 몬드리안의 영향을 받았듯이 시걸도 몬드리안의 색채와 기하학적인 형태를 활용해서 심리적인 긴장감을

극대화시켰다. 시걸은 일상을 내러티브적으로 들려주는 동시에 추상적인 조형성으로 미학적 가치를 실현하고자 했다.[45]

시걸은 미술사의 문맥을 잊지 않았다. '머리 빗는 여자' '털 깎는 여자' '무용수들' 등의 일상적인 주제와 형식은 드가의 영향을 반영한다. 드가가 근대사회에서 파리의 하류층 여인이 겪는 평범한 일들을 표현했다면 시걸은 미국인의 평범한 일상을 표현했다. 시걸이 석고로 만들어 표면이 울퉁불퉁하고 거친 인간은 매우 표현적이고 감성적인 분위기를 전달하지만 그가 특별히 관심을 보인 미술사적 맥락은 세잔과 그의 후예들이다. 세잔을 무한히 존경한 시걸은 초기에 세잔의 정물화를 입체작품으로 제작하면서 그가 주장한 내적 질서의 법칙, 조형원리를 연구했다. 특히 시걸은 몬드리안의 질서 있고 절제된 구성을 모더니즘 미술의 핵심원리로 받아들였고 자신의 작품에도 빨강, 파랑, 노랑의 삼원색과 격자구성 등을 반영하려 했다. 「주유소」「레스토랑 창문 I」(1967)에서 흰색 사각형 창틀, 원형 타이어, 노란색 사각형 테이블은 몬드리안의 화면을 연상시킬 만큼 대칭적이고 리듬 있는 기하학적 구성으로 엄격하게 배치되어 있다. 이처럼 긴장감 있는 기하학적 조형성은 석고로 만든 무기력하고 지쳐 있는 고독한 인간과 심리적 조화를 이루면서 인간의 고독과 정신적 가치를 표현한다. 시걸 작품에서 일상에 관한 내러티브적인 요소는 역설적으로 기하학적 추상, 미니멀 아트의 형식과 결합되면서 감정의 절제와 긴장감이 강화되어 일상에 대한 호소를 더욱 강하게 발산한다. 그는 「극장」(1963), 「세탁소」 등에서 미니멀리즘 미술가처럼 추상적인 공간을 정의하는 조형적 요소로서 빛을 사용하고 있다. 그러나 미니멀리스트 댄 플래빈(Dan Flavin, 1933-96)의 형광등 빛이 환상과 신비적 분위기를 연출한다면 시걸의 빛은 철저하게 일상을 내레이션한다. 그는 구상성과 추상성, 이성적인 엄격함과 감각적이고 대중적인 요소 그리고 회화적 공간과 실제 공간 등을 결합해 일상을 기념비적으로 엄숙하고 숙연하게 재창조했다.

시걸과 유사한 형식을 보여준 킨홀츠는 미국에서 벌어지는 참혹한 사건들에 관심을 보였다. 시걸이 평범한 도시인의 권태롭고 쓸쓸한 일상을 담담하게 묘사한 반면 킨홀츠는 사각지대에 놓인 사람들의 탈선과 극단적인 비참함에 초점을 맞췄다. 오늘날 인류는 물질문명의 풍요로움을 만끽하고 있다. 그러나 눈부시게 빛나는 태양이 짙은 그늘을 만들어내듯이 물질의 풍요로움은 극단적인 빈부격차에 따른 사회적 갈등과 개인의 고독, 소외를 만들어냈다. 흥청거리는 풍요로움이 만들어내는 뒷골목의 배고픔과 슬픔, 불행은 마냥 은폐할 수 없는 사회적 진실이 되었다. 킨홀츠는 비참하게 추락한 하류층에 관심을 보였고 이것을 타블로로 제작했다. 그는 한 시대의 증인이 되어 정치적·사회적 현상이 함축된 장면을 포착했다. 킨홀츠는 급진적으로 발전한 물질문명의 그늘 속에서 살아가는 소외된 사람들을 주제로 도덕의 파괴를 고발하고 불합리한 사회의 구조적 각성을 요구했다.

정식으로 미술을 배운 적 없는 킨홀츠는 자동차 매매업, 정신병원의 간호사 등을 전전하다가 독학으로 실력을 쌓았다. 그는 알코올, 마약 등에 취해 자동차 뒷좌석에 쓰러져 있는 10대 청소년들의 탈선을 재현한 작품 「38년형 닷지 자동차 뒷좌석」(1965-66)을 1966년 로스앤젤레스 시립미술관에서 전시해 엄청난 충격을 주었다. 이 작품의 혐오스러울 만큼 사실적인 묘사 때문에 정부가 전시장을 폐쇄하자 대중과 언론의 관심이 더욱 들끓었다. 이 타블로는 실제 중고 닷지 자동차를 전시장에 들여놓은 것으로 차창 안으로 바닥에 뒹굴고 있는 빈 맥주병과 쓰러져 있는 남녀의 모습이 보인다. 킨홀츠는 시걸과 달리 석고로 주물을 뜨지 않고 폐품이나 고철 등을 사용해 로봇처럼 만든 인간을 일상의 오브제와 함께 배치했다. 무관심 속에 방치된 청소년의 성적 방종과 죽음은 현대사회의 어두운 단면임을 깨닫게 해준다. 킨홀츠는 사회의 밑바닥으로 추락한 이들을 비난하고 계몽하기 위해, 또는 젊은이들의 비도덕적인 생활이나 소름 끼치는 범죄를 호기심 있게 묘

사하기 위해 작품을 제작하지 않았다. 그늘진 삶을 솔직하게 표현하면서 사회적인 문제에 대한 관심을 환기하고자 했다.

킨홀츠는 극단적으로 비참한 상황을 재현해나갔다. 누구도, 자식조차도 찾아주지 않지만 매일 누군가를 기다리는 노인의 고독을 재조명한 「기다리는 사람」(1965), 남편이 출장을 떠나 혼자 아이를 낳는 장면을 묘사한 「탄생」(1964) 등은 급진적으로 발달한 물질문명이 빚어낸 인간관계의 단절과 고독을 재조명한다. 킨홀츠는 정신병원에서 간호사로 일한 경험을 살려 그곳의 극한의 비참함을 재현했다. 「주립병원」(1964-66)은 가장 극단적인 인간성 말살의 현장을 보여준다. 이 타블로에는 실제의 오브제인 병원용 이층 침대가 있고, 주물로 만든 짓이겨진 듯한 모습의 인간이 침대에 사슬로 묶여 있다. 위 칸의 사람은 아래 칸의 사람이 꿈속에서 본 자기 자신이다. 사람이 침대에 사슬로 묶여 있는 것은 가장 극단적이고 끔찍하며 참혹한 상황인데 작품 속의 광인은 꿈에서조차 그 상황에서 벗어나지 못한다. 그는 더 이상 존엄한 존재가 아니다. 단지 더럽고 추악한 육체만 남아 있을 뿐이다. 어떤 희망도 없다.

킨홀츠는 로스앤젤레스 시립미술관에서 이 작품을 처음 전시했을 때 광인의 비참한 상황을 더욱 강조하기 위해 구토증을 일으킬 법한 병원 특유의 냄새를 풍기게 했다. 사회의 그늘에서 비참하게 삶을 영위하는 사람들은 오늘날에도 국가를 초월해서 어디에나 존재한다. 킨홀츠는 자신의 작품에 등장하는 매춘부, 살인자, 환자보다 우월한 위치에서 사회문제를 비판하지 않는다. 사회의 비논리적이고 모순된 현상에 질문을 제기할 뿐이다. 킨홀츠는 미술로 관람객에게 사회의 구조적 모순을 인지할 것을 요청하고 개선하기 위해 노력할 것을 독려한다. 그런 점에서 킨홀츠는 미국 팝아트의 주류에서 벗어나는 작가다. 미국 팝아트는 대중문화의 속성을 미술의 주제로 삼지만 정치적 비판이나 사회적 이념을 드러내는 것은 최대한 자제했다. 그러나 팝아트의

비주류에 속하는 킨홀츠는 사회문제에 적극적으로 개입하여 자본주의의 급격한 발달과 물질적 풍요의 그늘에 가려진 사람들의 고독, 고통, 고뇌, 비참한 상황 등을 재조명하면서 물신주의에서 벗어나 심리적이고 정신적 가치를 재발견할 것을 권유한다.

제2차 세계대전 이후 미국이 세계 최강국으로 부상하면서 추상표현주의와 팝아트는 미국적 정체성을 확인시켜주는 대표적인 미술운동이 되었다. 추상표현주의가 아메리카 원주민의 문화, 미국 대륙의 거대함, 서부 개척자 등 미국의 역사에서 미국적 정체성을 찾고자 했다면, 팝아트는 제2차 세계대전 이후 미국이 구가했던 경제적 풍요, 대중소비사회 그 자체를 미국적 정체성으로 여겼다.

2. 미니멀리즘과 포스트미니멀리즘

팝아트가 전개되고 있을 당시 미술계의 한쪽에서는 미니멀아트가 부상하고 있었다. 미니멀아트와 팝아트는 서로 양식이 달랐지만 여러 부분에서 공통점이 있다. 미술사학자 바바라 로즈(Barbara Rose, 1938-)는 미국의 실용주의 전통을 팝아트와 미니멀리즘의 공통된 뿌리로 보았다.[46] 실용주의에 따르면 진리란 경험을 통해 얻어지는 물리적인 사실이다.[47] 즉 실용주의는 관념이 아니라 현실적 경험을 진리로 본다. 팝아트는 대중매체의 이미지를 차용하여 사회적 현실을 경험하게 했고, 미니멀아트는 산업용 재료 그 자체를 작품화하면서 현대산업사회를 경험하게 했다.

팝아트와 미니멀아트는 동시대의 사회적 현상, 체제, 생산방식, 생산물을 총체적으로 반영하여 미술의 전통과 관습을 전복했다. 또한 사물과 미술의 경계를 모호하게 한 동시에 장르의 혼용을 시도했다. 미니멀아트는 현대산업사회의 대량생산체제를 도입해서 조수를 고용하고 기계를 사용하여 제작했는데 이것은 워홀을 비롯한 팝아티스트

들과 공유하는 작업방식이다. 도널드 저드(Donald Judd, 1928-94), 칼 안드레(Carl Andre, 1935-), 플래빈, 로버트 모리스(Robert Morris, 1931-), 솔 르윗(Sol LeWitt, 1928-2007) 등의 미니멀리스트들과 워홀, 존스 등의 팝아티스트들은 아이디어와 지시사항을 조수에게 주고 제작 과정을 감독할 뿐이었다. 그들은 작가가 직접 만든다는 개념을 완전히 무너뜨리며 현대산업사회의 대량생산체제를 적나라하게 보여주었다. 또한 일상의 사물을 닮은 작품을 만들고 관객 역시 일상의 경험으로서 예술을 접하기를 원했다.[48]

미니멀아트는 미술가가 표현하는 자전적 흔적을 제거하고, 조각과 회화의 경계를 파괴하며, 이를 융합했다는 점에서 팝아트와 그 특징을 공유한다. 그러나 팝아트는 일상의 장면을 구상형식으로 보여주고, 미니멀아트는 추상형식을 추구한다. 더구나 극단적으로 형태를 감축시켜 사물로 환원하고자 했다는 점에서 차별화된다. 미니멀아트와 팝아트의 형식적 공통점은 반복이다. 워홀이 「코카콜라」「캠벨수프 깡통」「마릴린 먼로」 등에서 하나의 도상을 계속해서 반복했듯이 저드, 플래빈, 안드레 같은 미니멀 작가들도 단위요소 하나하나를 반복하면서 단일한 전체로 하나의 작품을 완성했다. 단위요소의 반복과 전체성은 구상과 추상을 떠나 팝아트와 미니멀아트의 공통적인 형식이다. 다시 정리해보면 손보다 기계를 사용하는 명확한 '결정성' '냉정함' '즉각성' 그리고 '산업적인 색채' '단위요소의 반복' '격자구성' '탈중심성' 등은 미니멀아트와 팝아트가 공유하는 특징이다.

단위요소의 반복과 연속성은 팝아트와 미니멀아트의 주요한 특징으로 후기 자본주의적인 현대산업사회의 특징, 즉 대중소비사회의 시스템을 반영한다. 반복은 현대인의 일상과 대량생산체제를 반영하는 요소다. 반복은 어느 하나를 특징적으로 보는 것이 아니라 총체적으로 인식하는 것이다. 끼니마다 김치를 먹는 한국인이라면 접시 위에 놓인 김치를 단위로 인식해 하나하나 세어보지 않고 김치라는 전체성

으로 받아들일 것이다. 미니멀아트도 단위요소들이 모여 하나의 작품을 이룬다.

미니멀아트의 등장

로스코, 뉴먼, 라인하르트 등의 색면주의자들과 케네스 놀랜드(Kenneth Noland, 1924-2010), 엘스워스 켈리(Ellsworth Kelly, 1923-2015) 등의 후기 색면주의자도 형태를 최소한으로 감축시켰고, 이는 일군의 젊은 미술가에게 영향을 미쳤다. 미니멀아트가 본격적인 미술운동으로 시작된 것은 프랭크 스텔라(Frank Stella, 1936-), 저드, 플래빈, 안드레 등에 의해서다.

'미니멀리즘'이라는 용어는 최소한을 뜻하는 단어 '미니멀'(minimal)에서 나왔다. 어원에서 짐작할 수 있듯이 미니멀리즘은 장식적인 기교를 최소화하고, 단순하고 간결한 형식을 추구하는 예술을 의미한다. 미니멀리즘은 미술에 국한되지 않고 음악, 건축, 패션, 철학 등여러 영역으로 확대되었고, 금욕주의를 추구하는 문화에까지 영향을 미쳤다. 미니멀아트는 조직적인 그룹을 결성하거나 공통적인 선언 또는 프로그램을 발표하면서 시작된 운동이 아니었다. 따라서 최소한의 형식을 탐구하는 작가와 작품을 지칭하기 위해 여러 용어가 사용되었다. 초기에는 'ABC아트' '즉물주의'(Literalism)로 불리기도 했고, 1966년 유대인 현대미술관(Contemporary Jewis of Museum)에서 개최된 전시회에서는 '기본구조'(Primary Structure)라고 명명되기도 했다. 영국출신의 비평가인 리처드 볼하임(Richard Wolheim, 1923-2003)이 1965년에 뒤샹, 말레비치, 라인하르트, 라우션버그 등의 작품을 '미니멀아트'로 지칭한 후 주관적이고 본능적인 감성을 드러내는 표현을 극도로 억제하고 최소한의 기본요소만으로 형태를 감축한 회화와 조각을 미니멀아트로 부르게 되었다.

미니멀아트는 동시대에 전개되었던 팝아트와 밀접하게 관계된

다. 외적으로 보면 미니멀아트는 순수추상이고 팝아트는 통속적이고 흥미로운 구상형식을 보여주지만 내적 구조와 의미 등에서 공통점을 지닌다. 회화는 회화의 매체로 존재 가치를 지닌다는 모더니즘 회화원리를 극한으로 밀고 나간 스텔라가 팝아티스트 존스에게 아이디어를 얻었다는 것은 매우 흥미로운 사실이다. 스텔라는 존스의 「깃발」^{그림} ³⁻¹⁸을 보고 깊은 감명을 받았다. 스텔라가 「깃발」에서 발견한 것은 '비개성성' '무감각성' '전체성' '탈중심성' '전면성' 등이었다. 그는 이것을 발전시켜 '줄무늬 회화'로 재탄생시켰다. 줄무늬 회화에서 줄무늬는 캔버스의 틀과 조화를 이루면서 형태를 만들어나간다. 스텔라는 줄무늬 회화로 캔버스의 형태가 곧 회화의 형태가 된다는 것을 보여주었다. 그는 줄무늬를 체계적으로 반복하며 캔버스의 틀에 일치시키는 실험을 다양한 방법으로 하기 위해 변형캔버스를 사용했다. 변형캔버스는 통상적인 사각형 대신 오각형, 십자가형 등 다양한 형태로 만들어진 캔버스를 뜻한다. 스텔라는 캔버스의 표면, 물감 등의 매체를 형식으로 탐구하면서 메타포 대신 물리적인 사실 그 자체를 작품으로 제시하고자 했다. 그는 "당신이 보는 것이 보는 것이다"라고 했고 "물감통의 물감을 그대로 보여주고 싶다"라고 했다.[49] 즉 회화는 물감으로 뒤덮인 캔버스의 표면 그 자체 라는 것이다. 따라서 회화를 보면서 더 이상 아무것도 상상하지도 말고 신비와 환상을 찾지 말라는 의미다.

　　스텔라가 강조한 것은 캔버스의 표면과 물질성이었다. 그는 캔버스라는 매체의 사물성을 강조하기 위해 틀의 두께가 7센티미터나 되는 캔버스를 사용하기도 했다. 그 결과 예기치 않은 결과가 발생했다. 벽에서 툭 튀어나온 캔버스가 부조처럼 보이는 것이었다. 회화가 부조처럼 보인다는 것은 회화와 조각의 경계가 무너졌다는 것을 뜻한다. 모더니즘 회화원리는 장르의 순수성을 지키는 것이다. 모더니즘 회화원리에서 출발한 미니멀아트도 캔버스 표면의 성질, 즉 평면성과 사물성을 극단적으로 강조했고 그 결과 예기치 않게 조각처럼 보이는 역설이 일

어나게 된 것이다. 이 때문에 미니멀아트는 모더니즘 회화원리에서 이탈하게 되었다. 모더니즘 회화의 강령인 장르의 순수성을 위해 회화의 매체를 최대한으로 탐구하다가 결과적으로 회화와 조각의 경계가 와해되는 결과가 발생한 것이다. 바로 이러한 점에서 미니멀아트는 모더니즘의 정점인 동시에 포스트 모더니즘의 시작이라고 평가된다.

사물로의 환원과 연극성

오늘날 미니멀아트는 현대미술사의 매우 중요한 미술운동으로 자리매김했지만 이를 완전히 이해하기는 쉽지 않다. 벽돌, 나무토막도 예술이 될 수 있고 심지어 미술관의 흰색 벽면, 아무것도 칠하지 않은 캔버스나 종이도 미술이 될 수 있다는 미니멀리스트들의 주장에 선뜻 동의하기가 쉽지 않다. 미니멀리스트들은 사물의 본질이 미술이 된다고 주장했다. 그들은 전통적으로 미술과 전혀 관련 없는 것으로 인식되어온 산업적·공업적 재료인 함석, 스테인리스, 아연, 강철, 합판, 플라스틱, 벽돌, 알루미늄, 형광등 등의 재료로 추상적 구조를 만들었다.

사물 그 자체로 되돌아가고자 하는 미니멀아트의 성격상 대부분 작품은 조각과 같은 3차원적 형식을 보여준다. 그러나 작가들이 조각을 추구했다기보다 사물의 본질을 외적 형식으로 탐구하고자 한 결과 저절로 그렇게 된 것이다. 이처럼 미니멀아트는 회화와 조각의 경계를 해체하고 모호하게 하는 특징을 보여준다. 저드는 「특별한 사물」(1965)에서 미니멀아트를 회화도 조각도 아닌 3차원의 작품으로 제시했다. 또한 르윗은 '조각이 아니라 구조물'로, 플래빈은 '제안' (proposal)으로 표현했다. 저드와 플래빈은 회화에 뿌리를 두었고, 모리스와 안드레는 조각에 뿌리를 두었다. 그러나 미니멀아트는 대좌를 제거하고 공간과 시간을 주요 요소로 도입한다는 점에서 전통적인 조각과 차별된다. 회화와 조각의 경계가 모호해진 것은 이미 팝아티스트인 라우션버그의 콤바인 페인팅에서 엿볼 수 있다. 그러나 라우션버그

의 콤바인 페인팅이 사물로의 환원은 아니다. 미니멀아트는 사물의 본질과 관람객의 신체적 경험을 유도하는 것에 관심을 두기 때문이다.

미니멀아트가 사물의 본질을 예술의 형태로 보여준다는 점에서 1920년대의 러시아 구축주의를 떠올리게 한다. 러시아 구축주의자들은 유물론에 입각해서 사물 그 자체를 보여주고자 했다. 말레비치의 관념론을 몽상적인 것으로 본 로드첸코는 「검정 위의 검정」에서 물질은 물질일 뿐이고, 물감은 물감일 뿐이라는 것을 보여주었다. 그러나 러시아 구축주의자들은 물질성에서 출발해 산업을 위한 미술과 응용미술을 추구하고자 했고 미니멀아트는 매체를 존중함으로써 순수미술의 존재를 견고하게 했다. 미니멀리즘은 모더니즘 미술이 회화와 조각의 각 매체의 특성을 존중하면서 장르의 순수성을 지키고자 한 것을 극한으로 발전시켜 오히려 장르의 독립성을 약화시키는 예기치 않은 결과를 가져왔다. 다시 말해 캔버스의 틀, 표면, 물감 등의 매체와 재료의 사물성을 강조하다 보니 회화가 3차원적인 입체감을 지니게 되었고, 조각도 색채가 강조되면서 회화처럼 보이는 결과가 일어나게 된 것이다. 그리하여 2차원의 회화와 3차원의 조각의 경계가 허물어지고 모호해지게 되었다. 따라서 미니멀아트는 모더니즘 미술의 정점인 동시에 모더니즘 미술에서의 이탈을 보여준다. 미니멀아트에서 재료의 본질 그 자체가 작품이 되는 것은 뒤샹의 레디메이드와도 맥락이 닿는다. 그러나 뒤샹은 당장 일상에서 사용 가능한 완성된 기성품을 사용한 반면 미니멀아트는 재료의 물질적 본질을 표현형식으로 탐구했다. 뒤샹이 2차원의 회화에서 시작했지만 평면회화와 3차원의 입체작품을 구별 없이 작업하여 회화와 조각의 경계를 불필요하게 했다는 점에서는 미니멀아티스트들과 유사하다.

저드의 출발점은 추상표현주의였다. 그는 1950년경에는 레디메이드를 캔버스에 부착시키는 작업을 했고 1960년대에는 추상표현주의 화가인 폴록, 스틸, 뉴먼, 로스코 등의 영향을 받았다. 그러나 저드

는 회화가 이미지만을 강조하는 것에 회의를 느끼고, 형태, 색채, 재료, 형식 등을 전체적으로 인지할 수 있는 미술이 필요하다고 생각해 미니멀아트로 선회했다. 저드의 화가로서의 경력과 회화에 대한 애정은 색채에서 분명히 드러난다. 그는 명료한 색채의 산업용 페인트를 칠한 개방형 상자구조를 만들어 공간에 배치했다. 개방형 상자구조는 알루미늄으로 만든 속이 텅 빈 육면체로 여러 개를 만들어 벽에 부착하거나 공간에 설치한다. 상자구조가 입방체여서 벽에 부착하면 부조처럼 보일 수도 있지만 순수한 색채 때문에 회화적인 것으로 받아들여진다. 회화인지 조각인지 판단하기가 힘들다. 이 같은 장르의 해체와 혼합은 미니멀리즘의 주된 특징이 되었다. 정면에서 보면 회화 같지만 측면에서 보면 벽에서 툭 튀어나온 부조라는 것은 관람객의 신체적 경험에 따라 작품의 형식이 달라지는 것이므로 연극적 특성도 지닌다.

　　저드의 대부분 작품은 제목이 「무제」다. 사각형의 입방체 구조물을 벽에 수직으로 부착한 「무제」(1987)^{그림 3-24}는 한국의 리움 미술관과 세계의 주요 미술관에서 소장하고 있을 정도로 여러 점이 제작되었다. 「무제」는 초록색, 빨간색, 황토색 등으로 색깔만 다를 뿐 속이 텅 빈 사각형 상자가 하나의 단위요소로 벽 위에 수직으로 부착되는 것은 동일하다. 이때 단위요소들이 반복적으로 구성되며 전체성을 이룬다. 반복적 구성, 즉 '하나 다음에 또 하나'를 놓는 구성을 비관계적 구성(non-relational composition)이라 한다. '하나 위에 또 하나'의 비관계적 구성은 일상 속에서 접하는 계단과 유사하다. 우리는 계단의 단위요소인 계단 한 칸 한 칸을 인식하는 것이 아니라 계단 전체를 하나로 받아들인다. 저드의 작품도 하나하나의 단위요소가 모여 통일된 단위, 즉 전체가 되었을 때 작품으로 인식된다. 저드는 오로지 추상적 통일성으로만 미술품의 존재 가치가 성립된다고 믿었다. 저드가 보여준 하나하나의 단위요소가 모여 이루는 전체성, 관람객의 위치에 따라 회화와 부조를 넘나드는 장르의 탈경계는 미니멀아트의 공통적인 특징

그림 3-24 　도날드 저드, 「무제」, 1987, 구리와 청색 아크릴 판, 15.2×68.6×61, 다비드 즈워너 갤러리. 뉴욕.

이다.

플래빈은 회화적 뉘앙스를 보여주는 대표적인 미니멀아티스트다. 저드가 명료하고 깔끔한 색채의 산업용 페인트로 단면을 만들었다면 플래빈은 형광등 빛으로 색채를 표현했다. 플래빈의 일부 작품에서 형광등은 벽에 부착되어 빛을 발산하기 때문에 빛을 표현하고자 한 로스코, 모리스 루이스(Morris Louis, 1912-62) 등의 회화를 떠올리게 한다. 플래빈은 1963년경부터 형광등을 작품화하기 시작했다. 플래빈의 작품은 형광등의 구조와 빛을 사용한다는 점에서 현대산업사회와 연관되지만 형광등이 발산하는 빛으로 매우 신비스럽고 낭만주의적인 회화적 분위기를 풍긴다. 플래빈이 선택한 형광등은 뒤샹의 레디메이드를 떠올리게 한다. 그러나 뒤샹의 레디메이드는 하나의 오브제가 완전한 작품이 되지만 플래빈에게 형광등은 작품의 구성을 위한 하나의 단위요소에 불과하다. 플래빈은 저드와 마찬가지로 표준화된 규격품인 형광등을 기본 단위요소로 사용하면서 반복적으로 구성해 조형적 형태를 만들었다. 그러나 이것만으로 그의 작품이 완성되는 것은 아니다. 형광등 빛으로 물들여진 공간까지 그의 작품에 속한다. 플래빈의 형광등이 하나하나 반복적으로 배열되고 건축적으로 구축된다는 점에서는 조각과 건축의 결합 같지만 형광등의 빛이 미적 가치의 핵심이 된다는 점에서는 회화적이다. 즉 형광등 하나하나가 모여 전체를 이루면서 동시에 발산하는 빛이 작품의 조형성을 결정짓는다.

플래빈은 레디메이드 자체보다는 예술과 기술의 결합에 더 많이 관심을 보였다. 그는 예술과 기술을 결합시킨 러시아 구축주의에 깊은 존경을 표하며 「타틀린에 대한 경의」(1966-96)^{그림 3-25} 연작을 1964년부터 1990년까지 제작했다. 그러나 타틀린이 산업현장에서 사용하는 재료와 매체들로 유물론의 정치적 이상을 실현하고자 했다면, 플래빈은 현대산업사회를 상징하는 형광등을 사용하면서도 순수하게 예술적 이상을 지향한다. 플래빈의 작품 속에서 형광등은 빛을 발산하며

그림 3-25 댄 플래빈, 「타틀린에 대한 경의」, 1966-69, 30.54×58.4×8.9, 테이트모던미술관, 런던.

전시공간까지 작품으로 흡수하고, 관람객은 작품을 정면에서 응시하는 것이 아니라 전체 전시공간을 누비며 신체적으로 작품을 느끼고 연극성을 경험한다. 플래빈의 빛이 스며든 공간은 신비롭고 몽환적인 꿈의 공간으로서 유토피아적 환상을 제시하는 듯하고 종교적인 신비를 체험하게 하는 효과도 있다. 플래빈의 부모는 이탈리아 이민자로 아들이 가톨릭 사제가 되기를 원했다. 이런 점에서 플래빈의 작품이 종교적 신비성을 함축하고 있다는 해석은 강한 설득력을 지니지만 정작 그는 자신의 작품이 종교적인 신비체험과 전혀 관련이 없다고 강조했다. 오히려 형광등 빛이 창조하는 신비와 환상은 현대산업사회의 물신주의를 더 강화하는 측면도 있다. 과학기술의 산물인 형광등이 비물질적이고 종교적이라 할 만큼 신비의 빛으로 전환된다는 것 자체가 물신주의적 특징을 지닌다고 할 수 있다.

혹자는 플래빈의 긴 형광등이 남근을 상징하고 가부장제와 미국적 자본주의의 권위를 상징하는 것으로 해석하기도 한다. 형광등의 남근 같은 수직적 형상과 강렬한 빛이 미국의 정치적·경제적·군사적 위상을 보여준다는 것이다. 더구나 미니멀아트는 비싼 가격, 소장의 어려움, 거대한 크기 등으로 개인수집가가 구매하기는 어렵고 엄청난 자본을 지닌 대형미술관에서나 구매할 수 있다. 대형미술관의 거대한 자본으로 성장한 미니멀아트는 강대국 미국의 권위주의와 거대한 자본의 얼굴로 구체화되기도 한다. 또한 후기자본주의와 대중소비사회를 이끄는 미국의 강력한 경제력을 상징하는 미술운동으로 비춰지기도 한다. 그러나 이것은 분명 미니멀아티스트들이 의도한 것은 아니다. 플래빈도, 일부 비평가나 미술사학자가 다양하게 해석하지만, "미술은 있는 그대로 미술"이라고 말한 라인하르트처럼 "작품은 눈에 보이는 그대로일 뿐 다른 무엇도 아니다"[50]라고 주장하며 몰개성적으로 대량생산된 형광등이라는 매체 그 자체를 강조했다.

물질로의 환원, 물질 그 자체를 미술의 형식으로 보여주는 것은

미니멀리즘의 주요한 특징 가운데 하나다. 특히 안드레는 조각의 주제는 물질이라고 주장하며 물질 그 자체를 보여주고자 했다. 그는 "당신이 보는 것이 보는 것이다"라고 주장한 스텔라의 영향을 크게 받았다. 안드레는 스텔라와 1950년대 후반부터 1960년대 초반까지 뉴욕에서 함께 생활했다. 그러나 스텔라는 회화에, 안드레는 조각에 뿌리를 두었다. 안드레는 조각가인 콘스탄틴 브랑쿠시(Constantin Brancusi, 1876-1957)를 존경했고 브랑쿠시의 「무한주」(1937)^{그림 3-26}에서 받은 깊은 감동을 자신의 작품에 반영하고자 했다. 안드레는 초기에 나무를 깎아 형상을 만들던 중에 자신이 불필요한 일을 하고 있음을 깨닫고 예술은 재료의 성질을 드러내는 것이라고 확신했다. 또한 그는 조각은 왜 수직이어야만 하는지 의문을 품었고 바닥에 수평으로 누워 있는 수평조각을 탐구하기 시작했다. 안드레는 철도회사에서 일한 적이 있는데, 철로 위에 일정한 간격으로 가로놓인 목재 침목에서 조각의 가능성을 보았다. 안드레는 알루미늄, 구리, 강철 등의 재료로 수평조각을 탐구해나가며 추상성, 반복성, 간결성, 대칭성, 전체성, 균일성, 탈중심성, 반위계성 등의 모더니즘 미술원리를 추구했다. 안드레의 작품 가운데 가장 유명한 것은 벽돌이 바닥에 누워 있는 「등가」다. 「등가 VIII」(1966)^{그림 3-27}는 벽돌 하나를 단위요소로 해서 총 120개의 벽돌을 이중으로 쌓아올린 수평조각이다. 안드레는 바닥에 놓인 조각을 길(road) 같은 것으로 간주했다. 관람객은 길 위를 걸어가는 것처럼 그의 작품 위를 밟으며 걸어 다닐 수 있다. 물론 요즘 전시장에서는 허락하지 않는 경우가 대부분이지만 안드레의 원래 의도는 관람객이 이런 행위로 작품의 물리적 속성을 느끼고 예술을 신체적으로 경험하는 것이었다. 수평조각에서 관람객의 신체적 경험은 무엇보다 중요하다. 바닥에 누워 있는 작품은 건축, 조각, 회화, 환경의 경계를 와해, 통합하는 것으로 모더니즘 미술원리에서 벗어난다.

미술사학자 마이클 프리드(Michael Fried, 1939-)는 「미술과 사

그림 3-26 콘스탄틴 브랑쿠시, 「무한주」, 1937, 철, 높이 2,935, 트르구지우, 루마니아.

그림 3-27　칼 안드레, 「등가VIII」, 1966, 벽돌, 12.7×68.6×229.2, 테이트모던미술관, 런던.

물성」(Art and Objecthood, 1967)에서 미니멀아트의 특성을 사물성과 연극성으로 규정지었다. 오늘날의 시각에서 보면 미니멀아트에 대한 비판이라기보다 미니멀아트의 특징을 예리하게 고찰한 글이다. 프리드는 미니멀아트가 사물의 성질, 즉 물성만을 드러냈고 회화, 조각, 건축, 연극 등의 장르를 모호하게 했다고 판단했다. 또한 관람객의 신체적 경험을 강조하여 연극성을 보여주는 점에 주목했다. 프리드는 미술에서 연극성을 도입한 것을 퇴보로 간주했다. 왜냐하면 미술품이란 미학적 가치로서 위대한 현존성(presentness)을 띠어야 하는데, 관람객의 신체적 경험에 의존하게 되면 질적 가치를 규정하기 어려워지고 또한 일상적 경험과 미술이 구별되기 어려워지기 때문이다. 무엇보다 모더니즘 미술은 장르의 순수성을 지키는 게 핵심이다. 안드레는 사물의 본질 그 자체를 미술로 보여주기 위해 선사시대 원시인들이 돌을 쌓아올린 것처럼 나무토막을 쌓아올렸다고 밝혔는데, 이러한 '과거의 차용'은 현재 있는 그 자체를 추구하는 모더니즘 미술원리에서 이탈하는 것이다. 모더니즘 미술가들이 이 세상에 없는 유일한 것을 새롭게 창조하기 위해 필사적으로 노력했다는 사실에 비춰보면 안드레의 차용, 시간의 전복은 모더니즘의 특성이 아니다. 안드레 작품뿐만 아니라 대부분 미니멀아트가 보여준 과거의 차용, 일상의 반영, 관람객이 작품을 완결시키는 작품의 가변성, 연극성은 모두 모더니즘 미술원리에서 벗어나고 포스트모더니즘 미술로의 이행을 예고한다.

　　미니멀아트의 연극성을 가장 적나라하게 보여준 작가는 모리스다. 모리스는 『아트포럼』(Art Forum)이라는 잡지에 발표한 「조각에 관한 소고」(Notes on Sculpture, 1966)라는 글에서 미니멀아트를 조각으로 간주했고 더 나아가 조각의 우위성을 주장했다. 모리스는 저드와 플래빈의 부조 같은 형식과 단위요소들의 반복성이 특정한 이미지를 연상시키는 회화적 성격을 지니고 있다고 주장하며 조각보다 회화가 우위를 점하게 된 상황을 비판했다. 그는 저드를 겨냥해서 부조와 색

채의 사용을 강조하여 조각을 회화로 오염시켰다고 강하게 비난했다. 큐비스트들이 형태를 분해하여 공간에 재배치하면서 부피감을 준 데서 알 수 있듯이 저드의 부조 같은 형태는 큐비즘의 잔재에 불과하다는 것이 모리스의 주장이었다. 모리스는 저드, 플래빈 등이 러시아 구축주의에 영향받은 것과 달리 그것에 흥미가 없었고 대신 뒤샹에 관심을 보였다. 그는 "1960년대 초 오브제를 만들기 시작할 때 뒤샹의 영향은 분명히 존재했지만 러시아 구축주의는 나에게 부수적이었고 관심이 없었다"[51]라고 말했다.

모리스는 조각에 관심을 두었지만 전통적인 조각이 지니는 특성인 '이것을 여기에 두어야 한다. 또는 저기에 놓아야 한다'는 식의 독단적인 미학을 거부했고, 시각적인 동시에 촉각적이고 신체적으로 경험할 수 있는 조각을 탐구하려고 했다. 즉 그는 작품을 경험하는 과정에서 선험적 결정이 이루어져야 한다고 주장했다.[52] 모리스는 작품을 경험하게 하는 것 자체를 작품의 완성으로 보았다.[53] 즉 작품은 작가가 완결하는 것이 아니라 관람객이 신체적으로 작품과 교류함으로서 완결된다는 것이다. 관람객이 작품이 설치된 공간을 누비면서 빛, 시간 등을 시각과 신체적 촉각으로 인식할 때 작품은 완결된다. 이것을 미니멀아트의 현상학적 측면이라고 한다.

프랑스 철학자 모리스 메를로퐁티(Maurice Merleau-Ponty, 1908-61)는 저서 『지각의 현상학』(*The Phenomenology of Perception*)에서 공간 및 사물은 신체적 경험으로 인식된다는 이론을 발표했다. 메를로퐁티의 현상학에 따르면 공간은 사물이 놓이는 환경이 아니라 사물의 위치를 가늠하게 하는 수단이다.[54] 이것은 작품의 위치를 파악하고자 하는 관람객의 신체적 경험을 중요시하는 모리스의 예술관과 유사하다. 모리스와 저드를 비교해보면 저드는 단위요소를 반복하여 장소에 고정시켜 배치하는 방식으로 전체성을 만들었다면, 모리스는 단위요소들이 고정되어 있지 않고 언제든지 재배치될 수 있도록 공간에

놓는다. 모리스의 「무제」(1964)에서 관람객은 허리 높이의 반사면 육면체 네 개가 놓여진 공간 사이사이를 돌아다니면서 신체적으로 경험하고 인식한다. 그가 강조한 것은 작품, 공간, 관람객의 상호관계였다. 관람객의 개입으로 시각예술과 연극의 경계가 모호해졌다. 관람객의 신체적 경험이 작품이 놓인 공간에서 이루어지므로 모리스의 작품은 예술을 사물로 환원시키는 것에 끝나지 않고 공간이 형태를 결정짓는 차원으로까지 나아간다.

공간을 작품의 주요한 형태적 요소로 도입한 작가는 르윗이다. 르윗은 안과 밖의 경계를 제거하는 선적 구조물에 공간을 개입시켰다. 그는 뉴욕현대미술관의 서점 직원으로 일하던 1960년대 초에 플래빈의 작품을 접하면서 예술가가 되기로 마음먹었다. 그는 1965년에 단위요소로 이뤄진 입방체 구조물을 제작했고 1968년에 전시장 벽면에 드로잉하는 「벽 드로잉」 작품으로 건축, 회화, 조각의 탈경계를 시도했다. 르윗은 그의 대표작인 선적 구조물에서 회화와 조각을 규정해왔던 2차원과 3차원의 관계도 해체하고 사물이 공간 안에 있는 것 같기도 하고 공간이 사물 안에 있는 것 같기도 한, 부피감이나 볼륨감이 전혀 없는 사물로서 작품을 보여주었다. 르윗은 미술에서 중요한 것은 개념과 아이디어라고 주장하면서 1967년에 개념미술(Conceptual Art)이라는 용어도 만들어냈다. 미니멀아트의 주요 특징인 사물성과 연극성은 미술의 여러 방향을 제시했다. 사물성과 연극성은 장르의 해체와 혼합으로 이어지면서 다양한 결과를 보여주게 되었다.

포스트미니멀리즘, '미니멀리즘의 확장'

미니멀아트의 주요한 특징인 장르의 해체, 시간과 공간의 도입, 작품의 비완결성, 가변성은 각각 단독적인 장르로 세분화되었다. 시간은 과정미술(Process art)로, 연극성은 해프닝과 퍼포먼스로, 공간은 대지미술과 환경미술로, 아이디어는 개념미술로 더욱더 구체화되었

다. 포스트미니멀리즘에 해당하는 과정미술, 퍼포먼스, 대지미술, 개념미술은 명료하게 분리되지 않고 모두 포괄적으로 상호작용, 상호보완하는 것으로 이해하는 것이 옳다. 미술사학자 로잘린드 크라우스(Rosalind Krauss, 1941-)는 모리스의 '확장된 영역'(Expanded Field) 개념을 수용하는 미술형식이 계속적으로 탐구되면서도 적당한 용어가 없어 일반적으로 조각이라는 범주로 분류된다고 지적하면서 그것에 해당되는 것이 개념미술, 과정미술, 대지미술 등이라고 했다.[55]

포스트미니멀리즘의 가장 주요한 특징 가운데 하나는 시간의 흐름, 아이디어, 개념 등 비물질적인 것을 가시적인 미술로 표현하는 것이다. 과정미술은 씨앗이 자라는 과정이나 얼음이 녹아내리는 과정, 또는 작품이 만들어지는 과정 등을 작품으로 보여주는 것을 뜻하며 반형상(Anti-Form)미술이다. 반형상미술은 개념미술에도 적용된다. 전통적으로 미술은 위대한 현존성을 보여주기 위해 완벽한 형태를 제작하는 것으로 아이디어와 개념은 출발과 과정에서 필요한 것이었다. 그러나 팝아트와 미니멀아트가 대두되면서 미술가는 아이디어를 제시하고 감독할 뿐 실제 제작은 조수와 기술자들이 맡는 상황이 펼쳐졌다. 따라서 미술가의 역할에 대한 질문이 자연스럽게 제기될 수밖에 없었다. 개념미술은 제작 이전의 작가의 아이디어와 프로젝트가 진행되는 과정을 중요하게 여기고 언어, 텍스트, 사진 등 모든 것을 미술품으로 간주한다. 즉 개념미술가들은 완성된 형식으로서의 미술을 거부하고 예술작품을 위한 아이디어와 프로젝트, 전시, 성명서, 기획의도 등도 독립된 미술이 될 수 있다고 주장한다.

개념미술(Concept Art)이라는 용어는 1961년 헨리 플린트(Henry Flynt, 1940-)가 처음 사용했고, 2년 뒤에 킨홀츠가 개념적 미술이란 말을 만들어냈다. 그 후 르윗이 1967년『아트포럼』에「개념미술 소고」를 발표하면서 미술용어로 공식화되었다.[56] 조셉 코수스(Joseph Kosuth, 1945-), 로렌스 위너(Laurence Weiner, 1942-) 등의 개념미

술가는 장르의 위계질서를 비판하면서 유화와 조각에 비해 하위예술로 치부당했던 사진, 드로잉을 주요한 매체로 사용했다. 개념미술가들은 텍스트, 언어, 전시장도 미술이 될 수 있다는 것을 보여주고자 했고, 무엇보다 언어를 주요한 매체로 탐구했다. 그러나 언어가 지니는 서술성은 제거했다. 또한 문화비평이라는 요소도 고려하여 전시, 비평, 예술상품 등을 둘러싼 거대한 시스템을 미술화하고자 했다. 이를 알렉산더 알베로(Alexander Alberro, 1957-)는 "개념미술은 오직 그들 스스로에 대한 의미 있는 진술과 그것의 한계를 결정하는 시스템을 만들어낼 수 있다"[57]라고 정의했다.

개념미술은 정치적 문제를 다루기도 했다. 독일 미술가 한스 하케(Hans Haacke, 1936-)는 미국의 캄보디아 폭격을 비판하며 「모마 여론조사」(MoMA Poll, 1970)를 뉴욕현대미술관(MoMA)에서 전시했다. 하케의 「모마 여론조사」는 관람객을 대상으로 미국의 캄보디아 폭격에 관해 찬성과 반대를 묻는 여론조사를 실시하고 그 결과를 작품화한 것이다. 당시 뉴욕주지사이자 뉴욕현대미술관의 최대 후원자였던 넬슨 록펠러(Nelson Rockefeller, 1908-79)는 캄보디아 폭격을 찬성했고 하케의 작품에 대단히 불편한 심기를 표출했다. 이 전시는 기획자가 사임하고 잠정적으로 중단되는 등 우여곡절을 겪었다. 하케는 부동산 거래에 관한 여러 자료를 작품으로 전시하여 미술계를 어리둥절하게 했다. 하케는 소수의 부자가 부동산을 독점해 어려움을 겪는 하층민의 실상을 폭로함으로써 미술이 정치적 역할을 할 수 있다는 것을 보여주었다.

프랑스 미술가 다니엘 뷔랑(Daniel Buren, 1938-)은 미국의 개념미술을 비판하고 나름의 개념미술을 확고하게 구축해 1986년 베니스 비엔날레에서 황금사자상을 받았다. 뷔랑은 회화의 전통적 개념도 부정했지만 개념미술이란 이름으로 만들어지는 작품에도 의문을 제기했다. 그는 개념미술이 아이디어, 프로젝트, 생각 등의 비물질적인 개

넘을 미술화한다지만 결국은 드로잉, 사진, 텍스트 등을 오브제로 만들어 전시공간에서 보여주고 때로는 이것을 작품으로 판매한다며 비판했다. 뷔랑은 개념이 눈에 보이지 않는 비가시성, 비물질적인 것이므로 개념미술가들이 정보, 프로젝트 등을 자료로 만들어 미술품이란 이름으로 전시하고 판매하면서 개념미술이란 용어를 사용하는 것은 허세라고 주장한다.

　　뷔랑은 연속적인 수직선을 일관되게 배열하는 구성을 작품으로 보여주었다. 그는 이 작품이 어떠한 감정, 생각, 상징, 은유를 떠올리게 할 수 없는, 갈등이 완전히 사라진 중성적인 구성이라고 주장했다. 즉 수직선의 반복적인 배열로 감정적·일화적 의미를 제거하여 중성 상태를 지각시키는 것이다. 뷔랑은 자신의 회화를 개념미술도 아니고 전통적인 의미의 미술품도 아닌 '제안'이라고 했다. 전통적으로 미술품은 이상화된 이미지로서 관람객과 거리를 두며 보여지지만, 뷔랑의 '제안'은 관람객과 적극적인 관계를 맺는 중성적 이미지다. 다시 말해 뷔랑의 '제안'은 전통적인 미적 가치, 작가의 내적 자아를 제거하고 공간 속에서 객관적이고 중립적으로 관람객에게 제안한다는 것이다. 수직선의 단순한 반복으로 구성된 뷔랑의 '제안'은 미술품의 평가기준이 되는 미적 가치조차 부인하며 전적으로 관람객과의 관계 속에서 의미가 발생한다. 미니멀아트는 화폭과 틀이라는 물질 자체의 속성을 보여주지만 뷔랑은 화폭 자체를 일상의 공간 안에서 용해시켜 삶과 예술을 통합시키고자 했다.

　　뷔랑의 예술은 뒤샹과 관련되어 해석되기도 한다. 그러나 뷔랑은 뒤샹이 예술을 경직된 관념에서 해방시켰다고 평가하면서도 현대미술이 뒤샹의 레디메이드에서 자유로워져야 한다고 주장했다. 뷔랑은 뒤샹의 '변기'가 전통적인 미학적 가치를 전복시켰지만 그것도 결국 미술품으로서 전시장에 전시되어 전시공간의 권위를 재확인시켜주었을 뿐이라고 비판했다. 그는 뒤샹이 안티아트를 실현하지 못했고 문화계

의 기존 제도권의 위상에 순종했을 뿐이라고 공격했다.

중성적인 구조인 뷔랑의 '제안'은 전시공간에서 벗어나 시장, 광장 등 일상의 공간이나 대지의 풍경 등 어디든지 있을 수 있다. 뷔랑의 '제안'은 장소(location)와 밀접하게 관련을 맺는다. 통상적으로 회화는 벽에 걸려 관람객과 대면하는 위치에서 보여진다. 그러나 뷔랑은 요트, 기차, 버스, 심지어 미술관 큐레이터들의 옷 등에까지 수직선을 그림으로써 일상의 공간으로 완전히 용해되는 작품을 시도했다. 이 공간을 뷔랑은 'location'이라 했다. 'place' 'site' 'location'은 한국어로 모두 똑같이 '장소'로 번역되지만 의미가 약간 다르다. 뷔랑은 'place'가 막연하게 지칭된 공간인 반면 'location'은 장소와 작품이 적극적인 관계를 맺는 공간이라고 생각했다. 뷔랑의 '제안'이 용해된 공간은 'location'이다. 뷔랑은 일상의 공간으로 확장되어 사람들과 관계를 맺는 것이 미술이라고 주장했다. 뷔랑은 전시공간에 전시되어 현존성을 보여주는 예술을 거부하고 대신에 일상의 어느 장소에나 존재하는 미술을 실현하고자 했다. 뷔랑뿐만 아니라 많은 미술가가 미술관, 화랑 등의 전시공간이 왜 그렇게 존중받아야 하는지, 왜 미술품이 전시장에만 있어야 하는지에 의문을 제기했다. 일부 미술가는 미술관, 화랑으로 대변되는 전시공간을 벗어나 대지로 공간을 확장했다. 그것이 대지미술이다.

전통적 회화에서 풍경은 재현대상이었을 뿐이다. 그러나 대지미술은 자연환경을 작품의 재료이자 장(場)으로 삼는다. 대지미술가인 월터 드 마리아(Walter De Maria, 1935-2013), 마이클 하이저(Michael Heizer, 1944-), 로버트 스미스슨(Robert Smithson, 1938-73) 등은 빛, 날씨, 계절과 관련된 작업을 했다. 자연의 창조와 파괴 등 대립되는 변증법을 보여준 대표적인 작품으로 많이 거론되는 것이 스미스슨의 「나선형 방파제」(1970)다. 이것은 유타(Utah)주의 그레이트 솔트 호수(Great Salt Lake)에 만든 달팽이 모양의 거대한 방파제로 현재는 가

라앉아 가끔 호수의 물이 마를 때만 떠오른다. 자연 그 자체를 미술품으로 만드는 것은 거대한 프로젝트이고 여러 가지 문제점을 야기한다. 대지미술의 한계는 작품을 관람객에게 보여주기가 쉽지 않고 판매도 가능하지 않다는 점이다. 관람객은 대지미술의 거대한 크기 때문에 공중에서 촬영한 사진으로만 작품을 제대로 감상할 수 있다. 스미스슨도 1973년 비행기를 타고 대지미술 작품을 촬영하던 중 비행기가 추락해 사망했다.

또 다른 대지미술가 크리스토와 잔클로드(Christo and Jeanne-Claude) 부부는 캘리포니아의 대자연, 센트럴파크(Central Park) 등의 공원, 플로리다의 작은 섬 등을 방수천으로 둘러싸는 작업을 했다. 그들은 주문자의 의뢰를 받아 제작하는 것이 아니라 드로잉, 사진, 프로젝트 등을 판매한 수익금으로 제작비를 충당했다. 대지미술은 영구히 보존될 수 없는 한계가 있고, 또한 인간과 환경, 자연의 상관관계를 엿보게 하지만 대지를 미술작품으로 만든다는 것 자체에 자연에 대한 인간의 우월감이 반영된 것 아니냐는 비판도 받는다. 실제로 대지미술은 풍경을 조작하고 변형하여 자연을 훼손하기도 해서 환경보호가들의 공격을 받기도 했다.

대지미술, 개념미술, 과정미술, 퍼포먼스는 분리된 장르로 존재한다기보다 총체예술로서 발전해나갔다. 퍼포먼스, 대지미술, 과정미술, 정치미술, 개념미술 등의 여러 장르를 융합하여 자유로운 예술관과 행동을 펼쳐 보인 작가는 요셉 보이스(Joseph Beuys, 1921-86)다. 보이스는 뒤셀도르프 미술대학 출신으로 독일에서 유행한 플럭서스(Fluxus) 운동에 참여했고 퍼포먼스, 설치, 조각, 드로잉, 유화 등 장르를 불문하고 다양한 작업을 전개했다. 미국에서 퍼포먼스로 크게 알려지면서 세계적인 작가로 부상했다. 팝아트가 일상과의 소통을 시도하면서 복제, 반복 등의 방법으로 단조로운 일상의 권태, 무개성 등을 기호화했다면, 보이스는 사회적 조각이라는 개념으로 일상을 반영하는

미술을 시도하면서 문명에서 받은 상처의 치유, 죽음의 극복 그리고 부활을 표현했다.

보이스는 제2차 세계대전 당시 공군 조종사로 참전했는데 비행기가 격추되어 원주민에게 구조된 경험이 있다. 이때 원주민들이 펠트로 만든 천과 동물의 지방으로 자신의 상처를 치유해준 일이 미술을 하게 된 계기였다고 직접 밝혔다. 이 경험담이 진실인지 의심되기도 하지만 보이스가 추구하는 것이 상처의 치유이고 죽음의 극복이라는 것에 의문을 제기할 사람은 없다.

보이스는 펠트, 지방, 꿀, 밀납 등의 재료로 과정미술적인 작품을 보여주었다. 그러나 과정미술이 시간을 주요 매개체로 삼으면서 작품의 형태가 변화하는 것을 보여준다면, 보이스는 고체인 지방이 녹아 액체로 변하는 작품에서 열과 온도가 함축한 에너지에 관심을 보였다. 그는 열과 온도를 중요시하면서 따듯함과 차가움, 응고와 용해로 상처의 치유와 생명을 은유했다. 보이스의 치유개념은 일상적인 오브제의 기능을 전복시킨다. 가령 보이스가 사용하는 십자가 모티프는 기독교적 도상이 아니다. 그는 수평과 수직이 교차되는 십자가 대립적인 이원론을 규정하고 있다고 생각하고 이것을 일원론적으로 재구성해야 한다고 주장했다. 보이스는 대립의 개념을 제거하고자 십자가 모티프의 직선 하나를 자르고 대신 점선으로 표시하여 동양과 서양의 대립, 이데올로기의 대립이 해소되었음을 알린다. 그는 인간이 자연보다 우위에 있다는 서구문명에 적대적이었고 일원론적으로 화합을 강조하는 동양사상에 심취했다.

보이스는 동양의 샤머니즘에 관심이 많았다. 대립, 갈등, 상처를 가져온 서구문명에 대한 회의를 표현하며 일관되게 영혼의 치유와 인류의 형제애를 주제로 삼았다. 그는 정치적 문제에도 관심이 많아 1960년부터 1966년까지 정치단체인 '국제십자군'을 이끌면서 미술이 부패하고 오염된 정치를 치유하고 부도덕한 사회를 변화시킬 수 있다

는 믿음을 실행으로 옮기고자 했다. 그러나 보이스의 이러한 바람은 정치적 행동보다는 미술로 많은 사람에게 유토피아적 꿈을 심어주었다. 보이스는 어떤 주제를 선택하든 문명에 짓밟힌 자연을 회복하고 이데올로기와 동서양의 융합을 시도했다. 그는 샤먼의 제사장(주술가)처럼 스스로를 자연과 인간의 중개자로 인식했다. 보이스는 퍼포먼스였던 「죽은 토끼에게 어떻게 그림을 설명할 것인가」(1965)에서 머리에 꿀을 듬뿍 발라 금박을 뿌리고, 왼발에는 펠트를 감고 오른발에는 쇠로 창을 댄 신발을 신어 샤먼의 제사장처럼 분장한 뒤 무릎 위에 놓은 토끼에게 그림을 설명하는 퍼포먼스를 약 2시간 동안 진행했다.[58]

죽은 토끼에게 말을 거는 것은 합리적이고 이성적인 현실에서는 이해될 수 없는 행위다. 이것은 생명을 다시 불어넣는 행위이거나 상처를 치유하고자 하는 주술에 해당되는 신비의 세계다. 그는 예술과 삶의 경계를 허물고 인간성을 회복해 사회의 변혁을 이루고자 했다. 보이스는 동물은 자연을, 인간은 문명을 상징하는 것으로 생각했고, 궁극적으로 자연이 문명보다 우위에 있듯이 동물이 인간보다 우위에 있다고 믿었다. 「죽은 토끼에게 어떻게 그림을 설명할 것인가」의 토끼도 동일하게 해석할 수 있다. 보이스는 동물이 곧 자연이고 영적 에너지가 솟아오르는 샘이며 인간의 상처를 치유할 수 있는 권능을 지니고 있다고 믿었다. 일반적으로 토끼는 다산을 상징하고, 양은 목자를 상징하고, 벌집은 건축이나 사회의 구조를 상징한다. 벌이 꿀을 만들어가는 과정은 예술가가 예술을 창조해가는 과정과 유사하다. 보이스가 즐겨 사용하는 토끼, 양, 꿀 등은 이러한 상징적 의미를 함축하고 있다. 또한 그는 펠트, 지방 등 원시인이 사용한 오브제가 현대인의 상처를 치유해줄 수 있다고 믿었다. 1967년 보이스는 동물이 절대적인 에너지로 어떤 인간보다 정치적으로 많은 것을 이룰 수 있다고 주장하며 동물을 위한 정당을 세우기도 했다.[59]

1974년 보이스는 뉴욕에서 「코요테, 나는 미국이 좋고 미국도 나

를 좋아한다」를 공연하며 더욱더 유명해졌다. 보이스는 펠트로 몸을 감싼 채 공항에서부터 르네 블록(René Block) 갤러리까지 응급차를 타고 와서 닷새 동안 코요테와 지낸 후 다시 응급차를 타고 공항으로 실려 가는 퍼포먼스를 펼쳤다.[60] 미국은 원래 흔히 인디언이라 부르는 아메리카 원주민의 땅이었고, 코요테는 그들에게 성스러운 동물이었다. 보이스는 이 퍼포먼스로 문명화된 유럽인에게 짓밟히고 상처받은 아메리카 원주민을 위한 의식을 행하고, 잃어버린 자연을 회복하고자 했다. 「코요테, 나는 미국이 좋고 미국도 나를 좋아한다」는 당시 '인디언'들을 보호한다는 구실로 만든 '인디언 보호구역'을 풍자하기 위해 백인인 보이스가 '인디언 보호구역'의 원주민처럼 닷새 동안 코요테와 함께 미술관에 설치한 울타리 안에서 생활한 퍼포먼스다.

이것은 자연 상태의 원시에 대한 그리움과 산업시대에 대한 거부감을 드러내는 것이다. 코요테와 동거하는 것은 생존을 위협하는 위험한 행동이었지만, 보이스는 적응과 동화의 과정을 보여주었다. 보이스는 세상의 중심을 신이 아니라 인간에게 두면서 인간이 내적으로 지니고 있는 능력을 훈련하면 정신적 세계가 직관적으로 관조된다고 믿었다. 세상을 이분법적으로 물질계와 정신계로 구별하지 않고 일원화시켜 유기적으로 조화하고자 했다. 보이스의 퍼포먼스는 인간성을 회복시키고 상처를 치유하기 위한 의식과 같았다.

보이스는 삶과 예술을 합일시키고자 했고 일상의 모든 행위가 예술이 될 수 있다고 주장했다. 보이스가 강연을 위해 사용한 칠판, 즉 그가 학생들의 이해를 돕기 위해 도표, 화살표, 언어 등을 썼던 칠판은 그가 사용한 개념을 설명하는 좋은 자료로서 예술작품으로 미술관에 소장되어 있다. 보이스의 경우에서 알 수 있듯이 개념미술, 대지미술, 퍼포먼스는 미술에서 일상을 회복하기 위한 미술가들의 치열한 탐구였다. 일상의 회복은 포스트모더니즘 미술에 가서 더욱더 적극적으로 고찰되었다.

3. 하이퍼리얼리즘, '카메라의 눈과 구상회화'

1950년부터 1970년대까지 미술계는 다양한 변화를 겪었는데, 무엇보다 미니멀아트가 극단적인 사물성을 탐구하고 있을 때 일군의 미술가가 구상회복운동을 펼치고 있었다. 그것이 바로 하이퍼리얼리즘 운동이다. 팝아트, 미니멀아트, 하이퍼리얼리즘은 시기적으로 약간의 차이는 있지만 거의 동시에 진행되었고 현대산업사회를 배경으로 한다는 점에서 20세기 초에 미국에서 산업시대의 풍경을 보여주는 미술운동으로 전개된 정밀주의(精密主義, Precisionism)의 후손이라 할 수 있다. 정밀주의가 사진에 바탕을 둔 극도로 정교한 묘사를 기본으로 한다는 점에서 하이퍼리얼리즘은 가장 직접적인 후예다.

회화와 사진의 상호관계

이미 앞에서 언급했듯이 르네상스 이후 수백 년 동안 서구인은 회화를 자연을 비추는 거울에 비유하며 재현을 그 근본으로 간주했다. 그러나 19세기 들어 카메라가 등장하고 사진의 재현능력이 회화를 압도하게 되면서 회화의 목적도 모사, 재현이 아니라 인간의 시각적 경험을 표현하는 것으로 재설정되었다. 미술에 깊은 관심을 지니고 있었던 프랑스의 대문호 오노레 드 발자크(Honoré de Balzac, 1799-1850)는 "미술의 역할은 자연을 복사하는 것이 아니라 자연을 표현하는 것이다"[61]라고 선언했고, 1843년 『근대 화가들』(Modern Painters)을 출간한 존 러스킨(John Ruskin, 1819-1900)은 눈속임(Tromp-l'oeil)이란 용어를 모방(imitation)과 동일시하며 재현의 가치를 평가절하했다.[62] 산업혁명 이후 회화의 목적이 인간의 시각적 경험, 즉 주관성의 표현으로 전환되면서 추상회화가 탄생할 수 있었다. 하지만 구상회화는 삼류작가의 몫이라는 인식이 커져가는데도, 대중은 여전히 구상회화에 매력을 느꼈고 아방가르드 미술가들도 구상의 새로운 명분과 형식을

실험하며 위기를 극복해나갔다.

1920-30년대의 초현실주의와 1950년대 중엽 이후의 팝아트는 구상형상의 극복과 혁신을 매우 성공적으로 실천한 미술운동이라 할 수 있다. 그러나 초현실주의는 구상회복운동이 아니라 정신분석학과 결합하여 무의식을 파헤치고자 한 미술운동이었고, 팝아트는 형식적 근원을 전통적인 구상형상이 아니라 추상표현주의에 두었다. 무엇보다 팝아트와 비슷한 시기에 등장한 미니밀아트는 사물로의 환원을 주장하며 미술을 철학의 수준으로 극단적으로 끌어올렸다. 손으로 그리는 행위는 진부한 봉건적 관습에 불과한 것이 되어 구상회화의 위기가 초래되었다. 실물과 똑같게 그리는 정교한 기법의 눈속임은 모더니즘 미술의 팽창에 따라 영원히 무덤 속으로 들어가는 듯했고 일부 미술사학자는 20세기에는 눈속임이 사라졌다고 단정하기도 했다.[63] 그러나 점점 대중은 추상미술의 현란한 형이상학적 사유놀이에 염증을 내며 손으로 정교하게 묘사하는 전통적인 회화기법을 그리워하기 시작했다. 일부 미술가도 추상미술의 극단적인 사유놀음에 염증을 내면서 손으로 정교하게 그리는 전통적 방식으로 되돌아갔다. 1960년대 후반부터 전통적인 눈속임은 하이퍼리얼리즘으로 화려하게 변신하면서 구상회화의 건재를 확인시켜주었다.

눈속임으로 정교한 사실적 양식을 보여주며 1960년대 후반에 등장한 미술운동은 극사실주의(Hyper-Realism), 슈퍼리얼리즘(Super-Realism), 포토리얼리즘(Photo-Realism) 등 다양한 이름으로 불렸다. 포토리얼리즘이란 용어는 사진과의 관계를 지나치게 부각하고, 하이퍼리얼리즘을 한국어로 번역한 '극사실주의'는 '극'(極)이라는 접두사가 하이퍼(Hyper) 의미를 온전히 담지 못하므로 이 책에서는 하이퍼리얼리즘이란 용어를 그대로 사용하고자 한다.

하이퍼리얼리즘은 뉴욕에서 처음 시작된 것으로 알려졌지만 정확하게 언제, 어떻게 탄생했는지 규정하는 것은 쉽지 않다. 하이퍼리

얼리즘은 운동도 아니고 리더가 있었던 것도 아니다. 하이퍼리얼리즘의 첫출발은 영국 팝아트를 이끌었던 알로웨이가 1966년에 기획한 구겐하임 미술관의 '포토그래픽 이미지'(The photographic image) 전시회로 알려져 있다. 이 전시회에는 미국의 하이퍼리얼리스트들뿐 아니라 유럽의 하이퍼리얼리스트들도 초대받았고, 팝아티스트인 라우션버그와 워홀도 참여했다. 1970년에 휘트니 미술관(Whitney Museum)에서 '22명의 리얼리스트'(22 Realists) 전시회가 열렸는데, 여기에는 로버트 벡틀(Robert Bechtle, 1932-), 척 클로스(Chuck Close, 1940-), 리처드 에스테스(Richard Estes, 1932-), 오드리 플랙(Audrey Flack, 1931-), 리처드 맥린(Richard McLean, 1934-2014), 말콤 몰리(Malcom Morley, 1931-) 등이 참여했다. 에스테스는 국제적인 신성으로 떠올랐다. 1972년을 기점으로 하이퍼리얼리즘은 전 세계적으로 비상했다. 한국에서도 1974년부터 하이퍼리얼리즘이 대두되기 시작해 1980년대 초중반에 크게 유행했다.

그 후 뉴욕의 시드니 제니스 갤러리에서 '샵 포커스'(Sharp focus) 전시회가 이어졌다. 또한 1972년에 열린 독일의 카셀 도큐멘타(Kassel Documenta)에 리처드 아트슈웨거(Richard Artschwager, 1923-2013), 벡틀, 클로스, 로버트 코팅엄(Robert Cottingham , 1935-), 돈 에디(Don Eddy, 1944-), 에스테스, 랄프 고잉스(Ralph Goings , 1928-2016), 맥린, 몰리, 게르하르트 리히터(Gerhard Richter, 1932-) 등의 작품이 출품되면서 하이퍼리얼리즘은 국제적인 양식으로 주목받게 되었다.[64]

하이퍼리얼리즘은 포토리얼리즘으로 불릴 만큼 사진과 긴밀하게 관련되어 있다. 인상주의자 모네가 "나는 눈[目]일 뿐이다"[65]라고 말하며 인간의 시각체계를 분석했다면 하이퍼리얼리스트들은 카메라의 눈에 의존한다. 실재를 보면서 그리는 것이 아니라 다양한 각도에서 여러 장의 사진을 찍어 그것을 보면서 그린다. 사진에는 하나의 초점만

존재하므로 초점이 맞지 않는 곳은 흐릿하게 보이지만, 하이퍼리얼리스트들은 각도를 달리해 찍은 여러 장의 사진을 동시에 참조하여 그리기 때문에 그들의 회화에는 중심이 되는 초점이 없다. 또한 여러 장의 사진을 동시에 참조하면 인간의 시야를 벗어나는 것까지 동시적 장면으로 표현할 수 있다. 이것은 라캉의 "나는 한곳만을 바라보지만 나는 모든 방향에서 보여진다"[66]라는 응시원리와 비슷하다.

특정한 대상을 카메라와 인간이 정교하게 묘사한다면 당연히 승자는 카메라가 될 것이다. 하이퍼리얼리스트들은 여러 장의 사진을 보고 그리기도 하지만, 프로젝터로 이미지를 캔버스에 직접 투사하여 그 위에 그림을 그리기도 한다. 그러나 하이퍼리얼리스트들은 실재를 잘 재현하기 위해서가 아니라 일종의 스케치처럼 사진을 이용했다. 톰 블랙웰(Tom Blackwell, 1938 -)은 "나에게 사진은 결정된 제작물이 아니다. 나는 사진기가 아니다. 나는 출발점인 데생으로서 사진을 사용한다"[67]라고 했고 에스테스는 "사진이 스케치와 같은 것이라는 점을 기억해야 한다"[68]라고 강조했다. 사진은 밑그림, 구성, 배색을 결정하는 데 이용되기도 하고, 프랑스 화가 제라르 슐로서(Gérard Schlosser, 1931 -)가 "내 회화의 아이디어는 내가 찍은 풍경사진에서 얻는다"[69]라고 말한 것처럼 아이디어를 떠올리는 데 도움을 주기도 했다.

에스테스는 "나는 사진이 리얼리즘의 마지막 단어라고 생각하지 않는다"[70]라고 하며 리얼리즘의 완성은 인간의 몫임을 강조했다. 그들은 사진을 그대로 베끼는 것이 아니라 카메라가 포착한 장면과 캔버스의 형태, 자신들의 예술적 감각을 결합했다. 사진을 참조한다 할지라도 회화의 선, 공간, 움직임 등은 화가의 경험에서 나온다. 다시 말해 하이퍼리얼리스트들은 사진을 모사하는 것이 아니라 회화의 배열, 조화, 구성을 위해 사진을 참조했을 뿐이다. 사진은 도구에 불과하고 인간의 구성, 결정, 배치, 조화 등의 창조적 능력이 가장 중요하다. 내적 긴장감, 불안, 두려움, 호기심 등 하이퍼리얼리즘 회화가 발산하는 에

너지는 사진에서 찾아볼 수 없는 것이다.

하이퍼리얼리스트들은 엽서에 풍경을 새기는 듯한 단순한 재현이 아니라 자신만의 기억, 추억, 경험이 가득 찬 시적 세계의 표현을 원했다. 그래서 에스테스는 자신이 가보지 않은 장소를 찍은 사진을 결코 이용하지 않았다. 그는 단순히 풍경을 재현하고자 한 것이 아니라 그 풍경에 담긴 자신의 추억, 향수 등의 감성을 표현했다. 에스테스의 회화를 보면 실제의 도시와 똑같지만 뭔지 모르게 닮아 보이지 않는다.^{그림 3-28} '반대편 거리와 상점 내부를 동시에 반사하고 있는 지나치게 선명한 쇼윈도' '적막한 거리' '중심초점 없는 화면' 등은 뉴욕이 아니라 미지의 장소처럼 느껴지게 한다. 이것은 심리적 혼란을 불러일으키는 동시에 한 편의 시처럼 신비로움을 자극한다. 또 다른 작가 클로스도 "내가 사진을 좋아하는 것은 사진이 한 편의 시처럼 시간 속에서 정지된 순간을 재현하기 때문이다. 회화는 항상 정화의 순간에 관해 말한다"[71]라고 했다. 클로스는 사진을 재현 이상의 의미가 있는 시적 감성의 매개체로 받아들였다. 하이퍼리얼리스트들은 인간의 시각적 경험과 주관성으로 사진을 풍요롭게 재해석하여 르네상스가 정교하게 고안해낸 재현공간에서 이탈했다. 하이퍼리얼리스트들에게는 처음부터 르네상스 화가처럼 세상을 반사하는 거울로서 회화를 제작하고자 하는 의지가 없었다. 그들은 사진을 참조하여 현실을 모사하는 것이 아니라 재구성하고자 했다.

하이퍼리얼리스트 회화는 평면적인 사진을 재현하기 때문에 당연히 평면적이다. 에디는 "사진의 역할에 대한 질문은 환영주의에 대한 질문으로 이어진다. 회화를 환영적 공간이 아니라 사진이라고 생각할 때 그것은 평면이 된다"[72]라고 말했다. 하이퍼리얼리스트들은 가장 근본적인 평면성의 문제를 진지하게 고려했다. 하이퍼리얼리스트들은 사진의 평면을 모더니즘 원리와 결합해 르네상스식의 원근법에서 벗어나고자 했다. 몰리는 "나는 주제를 표면에서 추출된 것으로 받

그림 3-28　리처드 에스테스, 「엠파이어 호텔」, 1987, 캔버스에 유채, 37.33×87, 개인소장.

아들일 뿐이다. 이것은 고전적인 재현과 대립된다"[73]라고 했고, 클로스의 인물화가 보여주는 정면성에서는 캔버스 표면에 대한 존중이 드러난다. 하이퍼리얼리스트들이 캔버스의 평평한 표면을 존중하는 것은 그들이 전통적인 구상회화를 계승하는 것이 아니라 모더니스트 회화의 원리를 따르기 때문이다. 따라서 하이퍼리얼리티는 리얼리티를 추구하면서도 역설적으로 비현실적 리얼리티가 된다.

미술비평가 킴 레빈(Kim Levin, 1969-)이 커팅엄을 가리켜 "직접적으로 전통적인 추상적 구성을 만든다"[74]라고 평가했듯이 하이퍼리얼리즘 회화는 재현의 의지와 행위를 되살린 구상회화이지만 그 형식과 구성, 원리는 모더니즘 미술을 따른다. 하이퍼리얼리즘 회화는 캔버스의 평평한 표면을 존중하는 동시에 3차원의 입체적인 세상을 표현했다. 따라서 원근법이 맞지 않고 다시점적인 요소가 가미되어 낯설고 생경한 느낌을 줌으로써 심리적인 혼란을 야기한다. 하이퍼리얼리즘 회화는 익숙한 장소를 그려도 낯선 세계처럼 보이고 때론 두려움, 불안, 소외, 고독 등의 혼란을 불러일으키는 동시에 환상과 신비를 경험하게 한다.

하이퍼리얼리스트들이 효과적으로 활용한 사진기법은 클로즈업이다. 클로즈업은 모더니즘 회화의 평면성, 사물성, 추상성을 실현하는 데 매우 적합했다. 카메라 렌즈에 포착된 장면은 전체와 분리되는 동시에 현실에서도 분리된다. 클로즈업은 괄호를 치는 것처럼 일상적이고 평범한 것이 특별한 의미를 지니게도 한다. 하이퍼리얼리스트들은 트럭, 자동차, 껌볼 판매기, 구두 등을 클로즈업해서 그 물성을 탐구했다. 또한 그들은 사람의 얼굴이나 신체의 한 부위도 클로즈업해서 인성을 물성의 차원에서 탐구했다. 이것은 클로스의 회화에서 분명히 드러난다.

클로스는 정물화처럼 얼굴의 미세한 부분까지 디테일하게 묘사했는데 실제 모델을 보면서 그렇게 그리는 것은 불가능하다. 사진을

보면서 그릴 수밖에 없다. 클로스는 클로즈업해서 그린 얼굴을 초상화가 아니라 '머리'(head)라고 불렀다.[75] 즉 클로스의 무표정하고 지극히 중립적인 '머리'는 정물로서 선택된 사물이다. 전통적인 초상화가 그 인물이 지니는 지위, 사회적 계급, 내적 성격 등을 표현하는 것이라면, 클로스는 이에 전혀 관심이 없었다. 대신 사진을 이용해서 인간과 인간의 대면에 따른 심리적인 교환을 철저하게 배제하고 사물을 분석하듯이 사람의 얼굴을 분석, 치밀하게 묘사했다. 클로스는 모델의 얼굴 부분만 클로즈업해 캔버스 전체를 꽉 채우게 담았다. 머리카락, 모공, 솜털, 미세한 주름 등을 적나라하게 보여주어 오히려 낯설게 느껴진다. 일반적인 사람의 모습이라기보다 마치 낯선 세계의 사물을 보는 듯하다.

하이퍼리얼리스트들이 클로즈업으로 보여주고자 한 것은 사물의 현존이다. 클로즈업된 대상은 실재와 완전히 다른, 전혀 새로운 사물로 다가온다. 이때 사물은 추상으로 받아들여진다. 물성에 대한 집요한 탐구는 실용성을 비실용성으로, 실재를 비실재로, 현실을 초현실로 전환한다. 또한 클로즈업으로 무의식적으로 지나치는 일상 속의 사물을 재조명한다. 일상 속의 사물에 새로운 생기를 부여하여 평범함을 기념비적인 특성으로 전환시킨다.

일상성과 기념비성

하이퍼리얼리스트들은 회화의 주제로 도시의 삶에서 흔히 볼 수 있는 매우 평범한 사물이나 장면을 채택했다. 회화 속의 사물은 이미 누군가가 사용한 듯하고 거리는 실제로 존재하는 장소다. 그들이 묘사한 부엌의 낡은 식기나 작은 가게에서 파는 사탕 그릇, 껌볼 기계, 골목에 세워놓은 오토바이, 소상인의 트럭 그리고 텅 빈 거리 등에는 평범한 사람들의 일상이 묻어난다. 그러나 하이퍼리얼리즘 회화의 평범한 사물들은 실존하지 않는 세계 속에 있는 것 같고 실제 사물들과

의 대응, 비교를 거부하는 것처럼 보인다. 하이퍼리얼리즘 회화의 모든 장면은 멈춰진 시간 속에서 응결되어 있는 듯하다. 시간의 흐름에 대한 거부, 즉 초월성과 영원성은 전통적인 눈속임 회화의 특징이기도 하지만, 하이퍼리얼리즘의 경우는 에스테스가 "사진에 대한 관심은 그것이 순간적으로 사물을 정지시키기 때문이다"[76]라고 말한 것처럼 사진의 사용으로 자연스럽게 발생한 특징이기도 하다. 하이퍼리얼리스트들은 사진을 이용해 시간을 응결시키고, 광원(光源)을 알 수 없는 빛의 유희와 클로즈업으로 물성을 탐색해 일상성을 기념비성으로 승화시킨다.

찰스 벨(Charles Bell, 1935-95)의 「껌볼」(Gum Ball)에서 클로즈업된 평범한 유리병은 그것에 반사되는 빛이 어디에서 왔는지 알 수 없어 신비롭게 느껴진다. 벨은 유리병 안의 껌볼을 하나하나 배색을 고려하여 배치한 뒤 인공조명을 비춘 상태에서 사진을 찍었고 그 사진을 보면서 그림을 그렸다. 클로즈업된 거대한 껌볼 판매기, 유리병과 껌볼 표면에 반사되는 빛의 산란은 껌볼 판매기라는 평범한 사물의 일상성을 기념비적인 엄숙함과 신비로움으로 전환한다. 기념비성이라는 용어에는 영웅적인 위대함, 영원불멸하는 현존의 의미가 내포된다. 하이퍼리얼리즘에서 일상의 사물은 현존성을 지니고, 일상의 평범성은 기념비적으로 승화된다. 그리하여 하이퍼리얼리즘은 평범한 사람들이 살아가는 일상에 경의를 바친다.

하이퍼리얼리즘은 도시와 도시인의 삶에 주목한다. 오토바이, 자동차 등은 도시인의 삶을 대변하지만 이를 주제로 삼은 것은 현대산업사회를 찬미하기 위함이 아니다. 오늘날 대부분 사람은 도시에서 일상을 영위하고, 자연은 특별한 휴식이나 여유를 만끽할 수 있는 곳으로 여겨진다. 회화는 당대의 삶을 표현하는 것이다. 에스테스가 "나는 매우 유행에 뒤처지는 사람이다. 나는 결코 현대적이지 않다"[77]라고, 또한 클로스가 "나는 기술을 싫어한다. 나는 컴맹이고, 결코 시간을 절약

해 주는 기계를 사용하지 않는다"[78]라고 밝혔듯이 하이퍼리얼리즘은 결코 과학기술문명이나 현대성을 찬미하지 않는다. 하이퍼리얼리즘은 도시와 도시인들의 평범한 일상을 주제로 삼는 점에서 팝아트와 함께 일상성을 회복시킨 것으로 평가받는다. 그러나 하이퍼리얼리즘은 일상에 대한 경의, 숭고, 현존적 가치를 부여한다는 점에서 팝아트와 다르다.

삶은 언제나 불안을 동반한다. 하이퍼리얼리즘은 클로즈업, 광원을 알 수 없는 빛 등의 요소를 모더니즘 미술원리와 결합시켜 정신분석학적인 낯설음(uncanniness)의 효과를 극대화한다. 에스테스의 작품은 고전적 원근법의 중심초점과 소실점 대신 시선을 빨아들이는 블랙홀을 설정하여 관람객을 새롭고 낯선 세계로 끌고 간다. 그의 작품은 한낮의 대도시를 그리는데도 인기척이 없고, 하늘의 푸르름은 지나치게 청명하다. 에스테스의 과도하게 투명하고 선명한 쇼윈도, 푸르디푸른 하늘은 그 청명함이 지나쳐 오히려 낯선 장소를 맞닥뜨렸을 때와 유사한 불안을 야기한다. 공허한 무대처럼 인적 없는 거리와 상점 등은 빛의 유희 때문에 중력에서 이탈한 도시처럼 실재의 도시와 일치하지 않아 관람객에게 미지의 세계에 온 것 같은 심리적 불안, 두려움을 유발한다. 에스테스가 표현한 뉴욕은 현실의 도시를 반영하고 있지만 회화 속의 모든 사물은 서로 관계를 맺지 않으며 단독적이고 고독한 게임을 벌이는 듯해 생명체가 살고 있는 장소가 아닌 것처럼 보인다. 그는 친숙함과 낯설음을 오가는 교란으로 심리적인 혼돈을 불러일으킨다.

하이퍼리얼리즘은 도시문명을 조명하면서 자본주의의 팽배 속에 감춰져 있는 개인주의, 개인의 고독, 사회적으로 연대하지 못하는 불안을 폭로한다. 그러나 정치적·사회적으로 문제를 제기하는 것은 아니다. 하이퍼리얼리즘은 결코 비관이나 절망을 표현하지 않고 오히려 일상성을 기념비적 현존으로 전환시키며 중산층의 유토피아니즘을 표현

한다. 기념비성은 흔히 과거의 유물이나 죽은 자에게서 발견되지만 하이퍼리얼리즘의 기념비성은 평범한 사물의 현존으로 평범한 삶이 지니는 가치를 숙고하게 한다. 혹자는 하이퍼리얼리즘이 일상에 부여하는 영원한 현존성과 기념비성이 정치적·사회적 의미를 띠고 있다고 해석하기도 하지만 벡틀은 "일상성에 대한 관심"[79]일 뿐이라고 말하며 그런 해석을 차단했다. 프랑스의 슐로서 역시 "정치적인 도상으로 들어가는 것을 원하지 않는다"[80]라고 분명히 밝혔다. 그러나 1959년에 독일에서 파리로 이주해 하이퍼리얼리즘을 추구했던 피터 클라젠(Peter Klasen, 1935 -)은 견해를 달리했다.

클라젠은 "그린다는 것은, 우리의 정치적 시스템을 부패로 이끄는 현상에 관해 숙고하는 것이다. 또한 우리의 개인적 자유를 위협하는 협박에 관해 분석하는 것이고, 기술의 진보가 가져오는 위험에 대해 인식하는 것이다. ……그린다는 행위는 나에게 우선적으로 거부의 행위다. 소외의 위협에서 벗어나는 시도다"[81]라고 하며 시대가 안고 있는 정치적·경제적·사회적 문제와 회화가 분리될 수 없음을 강조했다. 그런데도 자동차 등을 클로즈업해서 정교하게 그린 그의 그림은 정치성보다 단연코 물성이 두드러진다. 클로즈업으로 사물이 지니는 성격을 강조하여 그 사물이 함축하고 있는 삶의 평범한 의미를 찾게 한다.

하이퍼리얼리즘의 궁극적인 관심은 대중이란 이름으로 살아가는 사람들의 삶이다.[82] 하이퍼리얼리즘 회화 속의 모든 사람과 사물은 익명이다. 하이퍼리얼리즘 회화는 비장하게 현실을 고발하는 영웅을 주제로 삼지 않고, 선과 악 가운데 어느 편도 들지 않는다. 단지 대중이란 집단적 존재로 살아가는 평범한 사람들의 일상을 묘사할 뿐이다. 산업사회 속의 대중, 대중문화, 도시를 주제로 삼아 모더니즘 회화원리를 따라 그린다는 점에서 팝아트와 특징을 공유한다. 또한 하이퍼리얼리스트들은 작가의 자아표출이나 개인적인 상황, 감정, 추억 등을 드러내지 않고, 현실에 대해 중립적인 태도를 견지하면서 침묵한다.

하이퍼리얼리즘이 보여주는 사물의 즉자성, 동일한 모티프의 반복성, 다시점의 적용, 건조한 무감정, 대중소비사회와 산업시대를 상징하는 주제, 중립적 익명성 등은 팝아트, 미니멀리즘과 연결되는 요소다. 그러나 하이퍼리얼리즘이 팝아트, 미니멀리즘과 다른 점은 일상을 구상형상으로 표현하면서 기념비적인 영원성으로 승화시켰다는 데 있다. 하이퍼리얼리즘은 일상을 정지된 시간 속에서 영원한 현존으로 보여주었다. 이것은 하이퍼리얼리즘이 일상에 바치는 경의다. 하이퍼리얼리즘은 평범한 것을 위대한 것으로 승화시켰다.

실재와 파생실재, "나는 너의 거울이 될 거야"

누군가가 우리에게 "나는 너의 거울이 될 거야"라고 말한다면 무슨 뜻으로 받아들일까? 우리는 매일 아침 거울을 보며 로션을 바르고 옷을 입는다. 우리는 거울 속에 비친 나를 보면서 한 치의 의문도 없이 '거울 속의 나'는 '실제의 나'와 완벽하게 일치한다고 믿는다. 거울은 과연 반영하는 도구에 불과한가? 프랑스의 사회학자이자 철학가인 장 보드리야르(Jean Baudrillard, 1929-2007)는 "'나는 너의 거울이 될 거야'는 '나는 너의 반영이 될 거야'를 의미하지 않고 '나는 너의 환상이 될 거야'를 의미한다"[83]라고 주장했다. 나르시스는 샘에 비친 자신의 이미지에 환상을 느껴 샘(거울)으로 들어가버렸다. 샘(거울)에 빠져 죽은 나르시스가 수선화로 부활했으니 샘(거울)은 하나의 실재를 전혀 관련 없는 다른 실재로 변형시키는 환상의 도구다. 루이스 캐럴(Lewis Carroll, 1832-98)의 동화 『이상한 나라의 앨리스』에서 앨리스는 거울로 들어가 새로운 신비의 나라를 탐험한다. 이처럼 거울은 환상의 세계로 우리를 안내하는 도구다. 그리고 환상은 유혹이다.

눈속임 기법으로 실재보다 더 실재같이 그려진 회화는 우리를 유혹하고 환상과 신비의 세계를 경험하게 한다. 우리가 눈속임 회화에 유혹당하는 이유는 정교하게 잘 그렸기 때문이 아니라 순간적으로 그

것이 실재라고 착각하기 때문이다. 그래서 보드리야르는 눈속임 회화를 시뮬라크르(simulacre)라 했다. 시뮬라크르를 한국어로 옮기면 '파생실재'다. 시뮬라크르가 만들어내는 리얼리티를 하이퍼리얼리티(Hyperreality)라고 한다. 보드리야르는 시뮬라크르 이론을 『시뮬라크르와 시뮬라시옹』(Simulacres et Simulation)[84]에서 체계적으로 정리했다. 실재가 파생실재, 즉 실재의 인위적인 대체물인 시뮬라크르로 전환되는 작업을 시뮬라시옹이라 한다.

시뮬라크르 개념을 처음 얘기한 사람은 플라톤(Platon, 기원전 428/427-기원전 348/347)이다. 플라톤에 따르면 현실은 이데아의 복제물이고, 회화인 시뮬라크르는 복제물(현실)의 복제물이다. 그러므로 그는 회화가 복제물의 복제물에 불과하므로 가치 없는 것으로 평가절하했다. 그러나 20세기에 와서 보드리야르는 시뮬라크르가 실재에서 파생되었지만 독립된 정체성을 갖춘 개체, 즉 원본이 되었다고 보았다. 우리는 실생활에서 원본을 복사할수록 원본에서 멀어져가는 것을 경험한다. 결국 복사본은 원본에서 멀어질수록 그 자체로 원본이 된다. 하이퍼리얼리즘은 앞에서 언급했듯이 현실을 직접 재현하는 것이 아니라 사진을 재현한다. 하이퍼리얼리즘은 현실을 복사한 사진을 참조하여 회화로 재현하는 과정을 거치면서 현실과 멀어진다. 다시 말해 하이퍼리얼리즘 미술은 사진이 재현한 것을 다시 재현하면서, 즉 재현을 반복하면서 실재와 멀어져 스스로 원본이 된 인위적 대체물, 파생실재, 즉 시뮬라크르다. 영토를 재현한 시뮬라크르인 지도가 국가와 민족의 역사적·정치적·사회적·경제적·문화적 현상을 내포하는 기호이듯이 하이퍼리얼리즘은 일상에 담겨 있는 삶의 다의적 의미를 가득 머금은 시뮬라크르다.

르네상스인들은 회화를 세상을 비추는 거울이라 하면서 실재처럼 그렸다. 그러나 하이퍼리얼리즘은 진짜 현실이 되기를 원했다. 하이퍼리얼리즘 그 자체로 현실/실재가 된다는 것은 회화가 세상을 반

사하는 거울이 아니라 스스로 거울이 된다는 의미다. 하이퍼리얼리즘 회화는 세상을 반영하는 거울이 아니라, 나르시스를 흡수한 샘처럼 관람객을 초대/흡수하는 환상의 거울이다. 그런 이유로 보드리야르는 눈속임 회화를 '반영의 거울'이 아니라 '환상의 거울'이라고 주장한다. 눈속임 회화가 환상이라면 그것은 현실에서 독립된 세계라는 의미가 된다. 미술사학자 요한나 드러커(Johanna Drucker, 1952-)는 "눈속임 회화는 그것이 회화라는 사실을 잊게 하는 회화다. 이것은 리얼리티가 되기를 열망하는 회화다"[85]라고 하며, 또한 벨은 "나의 회화는 실재의 분위기를 지닌다. 그러나 그것은 주관적 실재다"[86]라고 하며 눈속임 회화가 재현을 넘어 스스로 실재가 되고자 함을 강조했다.[87] 보드리야르는 회화가 실재를 죽이는 폭력적인 힘을 지니고 있음을 강조했다. 예를 들어 성상은 신을 죽이고 스스로 신이 된 것이다. 사람들은 성상을 신이라고 믿고 기도한다. 즉 신의 시뮬라크르인 성상의 이미지가 실재(신)를 죽인 것이다. 다시 말해 성상이 신이고, 신이 성상이다. 하이퍼리얼리즘은 실재와 닮아 현실과의 관련을 끈질기게 유지하면서도 동시에 현실을 소멸시키고 스스로 현실이 되었다. 그러므로 하이퍼리얼리즘은 현실에서 파생된 파생실재, 시뮬라크르다.

하이퍼리얼리즘 회화가 현실을 반영하는 듯하면서도 결국 회화 그 자체로서 독립된 존재임을 주장할 수 있는 것은 추상적 원리의 도입 덕분이다. 이미 위에서 언급했듯이 하이퍼리얼리스트들은 모더니즘 원리를 적용하여 평면성, 다시점, 원근법의 파괴를 실험했다. 하이퍼리얼리즘은 모더니즘 미술의 원리를 추구하면서 더욱더 실재에서 멀어졌다. 하이퍼리얼리즘 회화는 평면 위에 3차원의 환상을 표현하기 때문에 낯선 인상을 준다. 추상이 형식적으로 현실과 단절해서 새로운 회화의 세계를 보여준다면 하이퍼리얼리즘은 실재와 과도하게 닮음으로써 실재를 잊게 한다. 그리고 스스로 실재가 되어 현실과 절연한다. 너무 극단적으로 닮아서 다른 현실이 된 것이다. 몰리는 자신의 회화

적 의도를 "미술로 오점 없는 도상학을 발견하는 것이다"[88]라고 밝혔다. 하이퍼리얼리즘 회화는 '오점 없는 도상학', 즉 극단적인 정확성으로 역설적이게도 현실에서 벗어난다. 하이퍼리얼리즘 회화의 수수께끼 같은 신비감과 환상은 현실과의 관계를 거부함으로써 발생하는 것이다.

우리가 흔히 "신비스럽다"라고 말할 때 그것은 현실적이지 않다는 의미를 내포한다. 하이퍼리얼리즘 회화에서 사물은 서로 관계를 맺지 않는다. 또한 특정한 이야기를 연속해서 하지 않는다. 트럭이 주차되어 있는 공간, 간이음식점이나 슈퍼마켓 등이 있는 도로변의 풍경, 캘리포니아의 강렬한 햇빛, 반사광과 나무 그림자, 뉴욕의 풍경 등은 특정한 해석/설명의 맥락을 만들어서 제공하는 것이 아니라 관람객에게 퍼즐 조각을 끼워 맞추듯이 일상을 찾아가게 한다. 클로즈업된 물성으로 기억과 추억 그리고 감성을 자극할 뿐이다. 회화 속의 모든 것은 고립되어 있다. 그것들은 아무런 관련도 없다. 하이퍼리얼리즘 회화에서 상점 안의 '구두' '초콜릿' 등은 상점 건물과 아무런 관련도 없어 보이고, 거리의 자동차와 건물도 서로 관계를 맺지 않고 고립되어 있는 것 같다. 관람자는 이 회화를 만지고 싶은 촉각적 유혹을 느낄 뿐 결코 만지지 못한 채 거리를 두면서 소외를 경험한다. 그래서 하이퍼리얼리즘은 환상이다.

유혹과 죽음

하이퍼리얼리즘의 엄격하고 체계적인 논리, 정교한 환상, 엄격한 형태, 정돈된 조형성은 고전주의에 기본을 둔다. 하이퍼리얼리즘은 모더니즘 미술원리를 수용하면서도 고전주의적 시각을 간직한다. 에디가 "나는 고전을 염두에 둔다. 왜냐하면 형태의 문제에 관심이 있고, 또한 시각적 관점에서 특별히 앵그르를 따르기 때문이다"[89]라고 했고, 미술사학자 장뤽 샬루무(Jean-Luc Chalumeau, 1939-)는 에스테스

를 현대미술가라기보다는 위대한 고전주의자로 평가했다.[90] 게릿 헨리
(Gerrit Henry, 1950-2003)는 하이퍼리얼리즘을 '키치 아카데미즘'이
라 부르며 혹평했다.[91] 존 캐시어(John Kacere, 1920-99)의 클로즈업
된 누드는 매우 달콤하고 감미로운 에로티시즘을 제공한다. 클로즈업
된 여성 인체의 일부분은 물성으로 다루어지고 있다. 여인 누드의 매
끄러운 상아빛 피부는 현실의 사람 같지 않고 정물처럼 사물화되어 있
다. 진줏빛 피부는 감각적이고 에로틱한 몽상을 꾸게 하며 우리를 환
상과 신비로운 비현실적 공간으로 안내한다. 여인의 매끄러운 우윳빛
피부와 부드러운 선적 리듬으로 환상적 즐거움을 제공하는 것은 이미
앵그르의 누드에서 시도되었고, 캐시어는 분명 앵그르의 영향을 받았
다.

하이퍼리얼리즘은 현실을 매우 닮았지만 현실에서 느끼지 못하
는 유혹과 쾌락을 제공한다. 우리는 실재와 너무나 똑같이 그린 회화
를 볼 때 신기해하며 손으로 만지고 싶어 한다. 욕망이 개입되면 시각
은 촉각으로 확장된다. 즉 회화에 유혹당한 관람객은 회화와 거리를
두고 감상하는 것이 아니라 그 정교함에 감탄하며 촉각으로 경험해보
고 싶은 욕망을 자제하지 못하고 그림 속으로 빨려 들어 가듯이 다가
간다. 미술사학자 카두(B. Cadoux)는 이것을 "성폭력의 순간"[92]이라
했다. 만지고 싶은 본능이 깨어나면서 시각의 영역이 성적 욕망의 영
역으로 확장된 것이라 할 수 있다. 그러므로 눈속임 회화는 단지 재현
이 아니라 시각, 촉각, 감성 등이 함께 작용하는 인간 욕망의 장(場)이
다. 그런데 회화에서 촉각성은 실제의 촉각성과 아무런 상관이 없는
욕망의 투영일 뿐이다.[93]

실재로 오인되는 것 자체가 미술의 힘이고, 이 힘은 유혹에서 나
온다. 우리는 가끔 실재라고 생각했던 것이 회화나 조각임을 알았을
때 즐거움을 느낀다. 예를 들어 듀안 핸슨(Duane Hanson, 1925-96)
의 인물조각은 너무나 정교해서 많은 관람객이 실제 사람으로 착각한

다. 실제로 몇몇 관람객은 작품에 다가가 "조각은 어디에 있느냐"라고 물어보았는데, 곧 그것이 사람이 아님을 깨닫자 속았다는 사실에 즐거워했다. 관람객은 유혹당했기 때문에 즐거운 것이다. 유혹당했다는 것은 타자와 관계를 맺었다는 것을 의미한다. 미술사학자 르노 로베르(Renaud Robert)는 "이미지가 된 실재는 더 이상 실재가 아니다. 그것은 욕망을 담은 이타성이 되는 것이다"[94]라고 말했다. 즉 시각에는 욕망이 내포되어 있다. 라캉은 "단지 내가 그림을 본다고 생각하지만 그림 역시 나를 바라보고 있다. 그림에는 항상 응시가 나타난다"[95]라고 말했다. 응시란 누군가에게 보여짐을 아는 것이다. 즉 사물이 나에게 시선을 던지고(look at), 나 역시 그것들을 바라보는(see) 것이다.[96] 바라보고 보여지는 시선의 교환, 즉 응시에는 인간 욕망이 내재되어 유혹을 야기한다.

회화의 욕망이 과연 현실이 될 수 있을까? 회화는 회화일 뿐이다. 회화에서 모든 것은 부재이고 허상이다. 그림 속의 빵이 아무리 먹음직스럽다 할지라도 먹을 수 없는 것처럼 하이퍼리얼리즘의 촉각성은 환영에 불과하고 욕망은 신기루처럼 사라진다. 그림 속의 아름다운 여인이 촉각적 욕망을 충동질한다 할지라도 손가락을 대는 순간 여인은 신기루처럼 사라지고 손가락에 닿는 것은 캔버스의 표면일 뿐이다. '그림 속의 여인' '그림 속의 빵'은 덧없다. 이처럼 욕망이 덧없이 사라질 때 바니타스(Vanitas, 덧없음을 뜻하는 라틴어)의 감정을 느낀다. 전통적으로 눈속임 회화는 죽음과 밀접하게 관련되어 있다. 눈속임 회화는 대부분 정물화였다. 정물이 프랑스어로 'Nature morte'(죽은 자연)이듯이 서구미술사에서 정물을 다룬 눈속임 회화는 늘 죽음과 연결되었다. 로베르는 눈속임 이미지를 죽음의 기호라 했다.[97] 그러나 하이퍼리얼리즘은 눈속임 기법을 살아 있는 자의 일상과 연결했다. 정물을 주제로 삼을 때도 죽음이 아니라 삶의 흔적을 보여주었다.

하이퍼리얼리즘은 삶의 기호다. 에디, 벨, 플랙의 작품에서 보석,

화장품, 과일 같은 오브제는 바니타스의 감정을 완전히 배제하지 않는다. 그렇지만 바로크 정물화와 달리 부드럽고 생생한 붓터치로 생생한 느낌을 만들어 살아 있는 생명체, 또는 살아 있는 자들이 사용하는 오브제임을 자각시킨다. 특히 플랙의 과일 정물화는 바로크 눈속임 회화의 영원성, 무시간성과 달리 시간성의 가치를 느끼게 한다. 시간성이란 유한함을 의미하며 살아 있는 생명체만이 경험할 수 있는 것이다. 그러므로 알로웨이는 플랙의 작품에 대해 "예술가가 죽음의 상징으로 제시한 달콤하고 풍요로운 세계의 오브제는 죽음을 뛰어넘는 승리를 보여준다"[98]라고 평가했다.

　죽음과 삶의 차이는 무엇일까? 죽음에서의 상실, 부재, 단절은 영원하지만 삶에서의 부재, 상실은 그리움, 향수, 기억으로 되찾을 수 있다. 플랙의 정물은 향수, 그리움, 기억을 자극하며 삶의 다의성에 경의를 표하고 있는 듯하다. 하이퍼리얼리즘은 기억을 자극한다. 아리스토텔레스(Aristoteles, 기원전 384-기원전 322)는 "우리가 이미지를 보면서 즐거움을 느끼는 것은 각각의 실제 사물을 알고 있기 때문이다. 만일 우리가 원본(original)을 모를 경우, 모방은 그러한 기쁨을 주지 않는다"[99]라고 하며 미메시스(모방)가 즐거움을 주는 이유는 그림 속의 대상이 실재와 연관되기 때문이라고 주장했다. 그러나 보드리야르는 아리스토텔레스와 달리 "눈속임 회화가 불러일으키는 즐거움은 친숙한 리얼리티를 만나는 반가움이 아니라 현실적인 것을 제거한 데서 발견하는 예리하고 부정적인 즐거움이다"[100]라고 하며 눈속임 회화는 현실을 부정하기 때문에 관람객이 즐거움과 쾌락을 느낀다고 설명했다. 즐거움, 쾌락은 살아 있는 자만이 누리는 특권이다. '유혹하는 자'도 '유혹당하는 자'도 '살아 있는 자'만이 될 수 있다. 하이퍼리얼리즘에 불안이 잠재되어 있다면 잃어버린 이상을 다시 찾고자 하는 욕망 때문이다. 또한 여기에 상실의 아픔이 내포되어 있다면 지나간 것에 대한 그리움, 향수, 꿈이 녹아 있기 때문이다.

하이퍼리얼리즘은 중산층의 평범한 일상을 보여준다는 점에서 인상주의와 유사하다. 그런 이유로 프랑스 미술비평가 이브 나바르(Yves Navarre, 1940-94)는 평범한 사람들의 일상을 보여준 슐로서의 작품을 '하이퍼 인상주의'라 지칭했다.[101] 그러나 인상주의자들이 일상을 순간적으로 포착한 반면 하이퍼리얼리즘은 눈속임 기법으로 일상에 영원성을 부여하며 기념비적으로 승화시킨다. 하이퍼리얼리즘의 기념비성은 죽은 자를 위한 것이 아니라 살아 있는 자의 평범한 일상을 위한 것으로 유토피아를 꿈꾼다.

3. 포스트모더니즘 미술의 특징과 전개

1. 창조에서 차용으로

포스트모더니즘의 복제와 차용

포스트모더니즘은 모더니즘을 계승한다는 의미보다는 '탈'(脫), '극복'이라는 대립의 의미가 더 강하다. 모더니즘이 추구한 자유, 평등, 풍요가 보장된 유토피아 건설의 이상은 두 번의 세계대전을 겪으면서 허망하게 끝났다. 세계대전은 급격히 발달한 과학기술이 인류를 유토피아로 이끄는 것보다 죽이는 데 효과적임을 증명해주었다. 만인이 평등한 유토피아 건설이라는 공산주의의 실험도 1992년 소비에트연방이 무너지면서 실패로 끝났다. 모더니즘이 추구했던 도약, 진보, 발전의 거대한 야망은 더 극심한 빈부격차를 초래했고 세계질서를 강대국 중심으로 재편해 제3세계를 더욱더 위축시켰다. 따라서 장프랑수아 리오타르(Jean-François Lyotard, 1924-98)는 포스트모더니즘을 "웅장한 서사에 대한 불신"이라 정의했다.[102] 모더니즘이 새로움을 추구하며 미래를 위해 필사적으로 노력하며 도약하고자 했다면, 모더니즘의 반작용으로 탄생한 포스트모더니즘은 발전을 위해 필사적으로 노력하기보다는 과거와 전통, 일상의 소소함에 눈을 돌리며 회고와 기억의 역사적 문맥을 찾아 나선다.

포스트모더니즘 운동은 해체(Deconstruction)이론을 바탕으로 한 후기구조주의에서 촉발되었다. 사회적으로는 주류에서 소외되었던

학생, 여성, 흑인 그리고 제3세계가 주체적인 목소리를 내면서 시작되었다. 실제로 냉전이 끝나가는 1980년대 이후가 되면 국제적으로 제3세계의 목소리가 커져 포스트모더니즘과 조류를 같이 한다. 모더니즘에 대한 반성과 점검으로 시작된 포스트모더니즘은 용어의 복합성 때문에 미술 일반과 관련지어 정의하기가 무척 어렵다.

1970년대 중반에 찰스 젠크스(Charles Jencks, 1939-)가 포스트모더니즘을 건축양식으로 탐구하면서 미술로까지 확장되었다. 그러나 시차를 두고 일어난 것이 아니라 1970년대 들어 거의 동시에 시도되었다. 포스트모더니즘 미술의 특징은 TV, 비디오, 케이블 등 대중매체를 적극적으로 활용하여 미술의 장르를 해체하고 융합한다는 것이었다. 또한 위성중계로 미국, 프랑스, 한국 등에서 동시에 작품을 감상할 수 있도록 한 백남준의 시도에서 보듯이 시공간의 압축, 파편성도 포스트모더니즘 미술의 특징이다. 논리성, 이성, 합리성을 바탕으로 한 인쇄문화가 모더니즘 시대를 이끌었다면, 포스트모더니즘 시대는 미디어 발달에 힘입어 탄생한 감각적인 영상예술이 중심이 되었다. 무엇보다 모더니즘 미술이 '창조의 위대성'을 실현하고자 했다면, 포스트모더니즘 미술의 특징은 복제와 차용이다.

포스트모더니즘 예술가들은 이 세상에 전혀 없는 무엇인가를 창조해야 한다는 강박증을 갖고 있지 않고, 또한 그런 창조가 가능하다고 생각하지도 않는다. 모더니즘 예술가들은 예술의 창조를 신의 창조와 동일시하면서 자신들을 창조주로 인식했고 전통과 단절한 채 미술의 법칙과 질서 그리고 규범을 만드는 등 새로움을 창조하는 데 필사적이었다. 그러나 포스트모더니즘 예술가들은 차용과 복제를 허락하고 더 이상 창조주로서 행세하지 않는다. 모더니즘 예술가가 고독한 천재로서 신화적 인물이라면, 포스트모더니즘 예술가는 창조주가 아니라 직업인으로서의 미술가가 된 사람이다.

예술가는 직업인이 되었고 예술품은 판매를 기다리는 소비품이

되었다. 제프 월(Jeff Wall, 1946-)의 「파괴된 방」(1978)은 들라크루아의 「사르다나팔루스의 죽음」(1872)^{그림 1-2}을 차용했고, 피터 블레이크(Peter Blake, 1932-)의 「만남 또는 안녕하세요? 호크니 씨」(1981-83)^{그림 3-29}는 쿠르베의 「안녕하세요? 쿠르베 씨」^{그림 1-1}를 차용했다. 월과 블레이크의 작품이 모더니즘 시대에 발표되었다면 남의 것을 베낀 저급한 것으로 공격받았을 것이고 용인되기도 힘들었을 것이다. 과연 이런 작품들이 창조적인 미술품이 될 수 있는가? 포스트모더니즘 미술은 모더니즘의 '미래를 향한 창조'라는 거대담론을 버리고 차용과 복제를 위해 전통과 역사에 눈을 돌렸다. 포스트모더니스트들은 전통과 과거의 역사 속에서 인류의 위대함을 찾았으며 차용과 개작을 당연한 것으로 받아들였다. 모더니스트들이 하나의 양식을 창조하기 위해 규범, 질서, 법칙 등을 만들고자 했다면 포스트모더니스트들은 원본성을 거부하고 역사를 차용하여 기억을 하나의 담론으로 만들었다.

　　모더니즘 시대의 유일성, 원본성, 창조성은 포스트모더니즘 시대에 와서 차용, 복제, 패러디로 바뀌었다. 포스트모더니즘 미술의 대표적인 작가인 세리 레빈(Sherrie Levin, 1947-)은 뒤샹의 「샘」과 몬드리안의 작품 등 모더니즘 미술작품을 차용했다. 포스트모더니즘 미술은 모더니즘 미술까지 수용할 정도로 어떤 것도 배제하지 않는다. 레빈은 창조성(creativity)의 전통적인 개념에 동의하지 않고 원본의 우월성을 인정하지 않으며 원본을 차용한 자신의 작품과 원본의 차이를 인정하지 않는다. 모든 관람객이 원본을 아는 것은 아니며, 원본을 알지 못하더라도 레빈의 작품을 즐기는 데는 아무런 문제가 없다. 따라서 레빈은 "나는 그것에 조금도 개의치 않는다. 사람들은 내가 만든 그림들을 즐길 수도 있고 즐기지 않을 수도 있다"[103]라고 말했다. 레빈의 이 말은 관람객의 반응, 해석에 모든 것을 맡긴다는 뜻이다.

　　롤랑 바르트(Roland Barthes, 1915-80)는 "작가는 죽었다"라고 선언했다. 전통적으로 작가는 창조주로, 작품은 창조물로 인식되었다.

그림 3-29 피터 블레이크, 「만남 또는 안녕하세요? 호크니 씨」, 1981-83, 99.2×124.4, 캔버스에
유채, 테이트모던미술관, 런던.

그런데 작가가 죽었으니 작품과 작가의 관계가 모호해졌다. 작가가 죽었으면 누가 이 작품을 창조했는가? 포스트모더니즘 시대에 작품은 단독적인 창조물로서 존재하지 않는다. 누군가가 읽어주기를 기다리는 텍스트가 되어 관람객의 반응과 해석을 기다린다. 즉 작품의 마지막 완성은 독자(관람객)의 몫이라는 뜻이다. 작품의 주체는 관객이 되었고 작가는 이 세상 어디에도 없는 것을 창조해야 한다는 강박관념에서 해방되었다.

포스트모더니즘 미술은 모더니즘 미술과 모든 면에서 대립된다. 모더니즘 미술의 '예술을 위한 예술', 즉 순수한 형식주의에 대한 찬미는 포스트모더니즘 미술에 적용되지 않는다. 모더니즘 미술이 문학적 서술성을 거부하고 형식주의, 미술을 위한 미술을 추구했다면 포스트모더니즘 미술은 시대의 다양한 현상이 녹아든 작품의 서술성을 부활시켰다. 이성, 합리성, 의식의 명료성, 명백한 주체성을 강조하는 모더니즘 미술과 달리 포스트모더니즘 미술은 우연, 변수, 비합리성, 무의식 등의 세계를 파헤친다. 모더니즘적 사고가 데카르트의 "나는 생각한다. 고로 존재한다"라면, 포스트모더니즘적 사고는 라캉의 "나는 생각하지 않는 곳에 존재한다"이다. 이는 무의식, 비합리성, 비주체성을 강조한 것이다. 모더니즘 미술이 이성과 합리성을 바탕으로 장르의 순수성, 절대적 미적 가치 등을 강령으로서 지켜나가고자 했다면 포스트모더니즘 미술은 장르의 와해, 혼성, 다원성을 추구한다.

2. 신표현주의, '구상과 서술성의 재등장'

포스트모더니즘 미술의 가장 대표적인 특징은 표현성의 회복이다. 1980년대 들어 미국과 유럽의 미술계에는 표현적 구상형상이 크게 유행했다. 포스트모더니스트들은 추상표현주의의 거대한 크기의 캔버스, 폭력적이고 거친 붓질, 격렬한 원색 등에서 강박관념처럼 인간을

짓누르는 엘리트의 자아도취를 느꼈고 여기에 저항하고자 했다. 무엇보다 그들은 새로움의 창조라는 모더니즘의 강령 때문에 잃어버린 고대의 설화, 신화, 역사를 되찾아 풍요로운 이야기를 풀어내 감성이 다시 회복되기를 바랐다. 일반적으로 대중이 예술에 기대하는 것은 충만한 감성이지만 모더니즘 미술은 대중의 요구를 무시하고 점점 형이상학적인 사유만을 요구했다. 연장선에서 미술계도 개인수집가는 모두 떠나고, 대신 거대자본에 따라 움직이는 구조로 바뀌었다.

1980년대 들어 본능적인 감성이 폭발하는 표현적인 구상형상이 복귀해 대중과 미술계를 흥분시켰다. 이 새로운 회화는 독일에서는 신표현주의(Neo-Expressionism), 미국에서는 신표현주의 또는 뉴페인팅(New Painting), 이탈리아에서는 트랜스아방가르드(Trans Avantgarde), 프랑스에서는 자유구상(Figuration Libre)으로 불렸다. 나라마다 다르게 불린 데서 알 수 있듯이 포스트모더니즘 미술의 휘장 아래 펼쳐진 신표현주 경향을 하나의 미술운동으로 묶어내기는 어렵다. 모더니스트들이 물감의 물질성을 드러내는 것에 우선적으로 관심을 보였다면, 신표현주의자들은 물감의 풍성한 물질성이 발휘하는 감성적 표현력, 주제전달의 힘에 관심을 보였다. 대중은 이미지를 찬찬히 관찰하고 사유하는 대신 폭력적인 힘이 담긴 물감의 물질성과 붓질에 압도당하면서 손으로 그려진 회화의 본질에 만족했다. 신표현주의는 모더니즘 미술이 엄격한 격자 형식으로 담아낸 웅장한 서사보다는 인류의 신화, 역사, 국가와 민족이 당면한 문제 그리고 일상의 사소한 이야기를 표현했다.

독일 신표현주의

신표현주의가 가장 활발하게 전개된 곳은 분단국가였던 독일이었다. 독일의 신표현주의 작가들은 나치의 만행, 동서독으로의 분단 등의 시대적 아픔을 경험한 세대로서 기성세대가 겪은 도덕적 가치의

좌절, 패전의 상처를 극복하고자 몸부림친 독일의 상황을 지켜보며 성장했다. 그들은 전통의 권위에 대한 반발, 피할 수 없는 현실에 대한 좌절감을 격렬하고 감정적인 붓질, 물감의 풍요로운 물질성으로 표출했다. 그들은 대중의 감성과 소통하면서 작가의 본능적인 에너지가 듬뿍 담긴 구상형식의 존재감을 확고히 했다.

독일의 비극적인 현대사는 풍요로운 주제를 제공했다. 독일 신표현주의 작가들의 주요 관심사는 분단이었고, 대표적인 작가로는 안젤름 키퍼(Anselm Kiefer, 1945-), 리히터, 게오르그 바젤리츠(Georg Baselitz, 1938-), 외르크 임멘도르프(Jörg Immendorf, 1945-2007), 펭크(A.R. Penck, 1939-2017), 지그마르 폴케(Sigmar Polke, 1941-2010) 등이 있다. 그들은 1960년대부터 1970년대까지 꾸준히 활동했지만 1980년대 들어 포스트모더니즘이 유행하면서 전 세계적으로 알려졌다.

그들은 포스트모더니즘 미술이 즐겨 사용한 매체인 사진과 팝아트의 키치적 요소를 이용해 대중의 흥미를 불러일으켰다. 폴케는 사진작가이자 화가로서 광고에 쓰인 이미지 따위를 콜라주로 작업해 미국자본주의의 산물인 팝아트를 독일식으로 패러디했다. 그는 릭턴스타인의 영향을 받아 벤데이 망점을 이용해서 대중매체에 등장하는 저급한 이미지를 손으로 복제했다. 폴케는 대중소비사회의 다양한 매체를 활용하는 데 관심이 많아 대량생산된 패브릭을 이용하기도 하고, 2000년대 들어서는 컴퓨터로 그림을 그리기도 했다.

독일 신표현주의의 가장 큰 특징은 본능적인 거친 감성의 표현이다. 독일인들이 감성을 노골적으로 표현하는 것은 다리파의 작업에서 이미 살펴봤다. 독일 신표현주의의 특징은 솔직하게 분출시키는 감정과 숭고와 두려움이 복합적으로 결합된 낭만주의적인 성격이다. 특히 바젤리츠의 강렬한 순색, 감정의 본능적 표출, 디오니소스적이고 이교도적인 자유분방함, 황폐한 풍경 위에 우뚝 서 있는 영웅적인 인물, 색

채의 분열, 거친 붓질 등은 다리파의 주요 인물인 놀데를 떠올리게 한다. 바젤리츠의 본명은 한스게오르그 케른(Hans-Georg Kern)이지만, 놀데처럼 자신이 태어난 곳의 지명을 따서 바젤리츠로 개명했다. 바젤리츠의 거친 붓질과 정신분열증적인 색채 그리고 왜곡된 형태는 독일 현대사의 비극과 분단된 국가의 불안을 반영한다고 평가받는다. 바젤리츠는 1969년경부터 인물, 정물, 풍경 등을 거꾸로 그리면서 전통의 진복과 위기가 불러일으키는 긴상, 불안 그리고 혼돈과 다양성의 시대에 직면한 인간의 불안을 표현했다. 그는 그림을 똑바로 그린 후 이를 180도로 뒤집는 것이 아니라 처음부터 거꾸로 그리는 방법을 택했다.[104]

이것은 비합리적인 세상을 있는 그대로 비합리적으로 바라보겠다는 시각적 제스처다. 거꾸로 된 인물, 정물, 풍경은 관습적 사고를 부정하면서 무한한 상상력으로 세상을 바라보게 한다. 특히 바젤리츠는 자주 나무를 거꾸로 묘사했는데 서양에서 나무는 에덴동산의 선악과나 예수가 책형당한 십자가 등 기독교적 상징으로 쓰인다. 바젤리츠는 모든 그림을 거꾸로 그리기 시작한 1969년에 베를린의 게말드갈러리에(Gemaldegalerie)에 있는 마사초 제단화를 참조해 나무 두 개를 거꾸로 그렸다.[105] 이 그림은 예수보다 더 참혹하게 십자가에 거꾸로 매달려 죽은 베드로의 순교를 연상시킨다. 바젤리츠에게 거꾸로 된 나무는 도덕적·사회적 가치가 무너진 세계 속에서 고통으로 몸부림치는 인간 개개인의 삶을 의미한다. 특히 바젤리츠가 냉전의 이데올로기 때문에 동서로 분단된 국가 출신이라는 이유만으로 대부분 비평가와 관람객이 그의 작품에서 독일의 불안한 정치적 상황을 읽어내지만, 그는 어떤 특정한 이념이나 정치적 목적을 표현하고자 한 것이 아니라 회화 그 자체에 관심이 있을 뿐이라고 역설했다. 따라서 바젤리츠 회화의 거꾸로 된 인물과 사물은 특정하고 구체적인 의미가 있는 상징이라기보다 타성적 관습에서 벗어나고자 하는 자유로운 상상, 무한하게 해방

된 정신을 나타낸다. 이처럼 한계 없는 상상과 자유를 추구했던 바젤리츠는 자신의 작품을 신표현주의로 분류하는 것도 달가워하지 않았다.[106] 그는 "표현주의라는 현대적 개념은 1910년대와 1920년대의 특수한 작품을 지칭하기 위한 단어다. 따라서 그것을 나의 작품과 동일시하는 것은 부적절하다"라고 말했다.[107]

독일 신표현주의 작가 가운데 독일 현대사의 다양한 주제를 능수능란하게 활용한 작가는 키퍼다. 키퍼는 스승인 보이스와 더불어 독일이 배출한 가장 유명한 현대작가 가운데 한 명이다. 그의 회화는 바그너의 오페라처럼 웅장하고 거대한 서사를 보여준다고 평가받는다. 그는 히틀러, 나치, 전쟁 등의 독일 현대사를 고대 신화의 상징적 요소와 결합시켜 표현했다. 독일의 고대 신화와 설화, 현대사의 비극인 나치, 구약성서, 유대교 신비주의(카발라) 등을 연금술적으로 종합하고 상징화하여 뛰어난 표현성을 보여주었다.

키퍼는 「인넨라움」(1981)에서 암울하고 어두운 색조와 투시법을 적용해 만든 황량하면서도 웅장한 건축공간 안에 짚, 말린 꽃, 물감, 납 등의 재료를 붙이거나 발라서 홀로코스트의 희생자들을 추모했다. 그의 작품에서 거대한 건축공간은 기념비적이지만 영웅적이지 않고 오히려 황량한 폐허처럼 보인다. 또한 거대한 역사적 서사를 다룬 듯하지만 다양한 재료를 활용해 역사를 살아가는 개인의 슬픔과 암울함을 짙게 은유한다. 그는 독일 현대사의 비극인 나치가 한 시대의 역사로만 끝나지 않고 개인의 삶을 얼마나 황폐화시켰는지 시적 감성으로 표현했다. 키퍼의 작품 「당신의 금발머리 마가레트, 당신의 재와 같은 머리 술라미스」(1981)는 그 제목을 시인 파울 첼란(Paul Celan, 1920-70)의 시 「죽음의 푸가」 후렴구에서 따온 것으로 홀로코스트의 희생자들에 대한 추모를 함축하고 있다. 첼란은 루마니아 태생의 유대인이다. 첼란의 부모는 유대인 강제수용소에서 처참하게 죽었다. 나치의 유대인 학살에 대한 참혹한 기억을 담은 첫 번째 시집 『유골 항아리

에서 나온 모래』(1948)를 오스트리아 비엔나에서 발표했지만 끔찍한 트라우마를 못 이겨 결국 파리의 센강에 투신자살하여 전 유럽에 다시 한번 역사의 상처를 상기시켰다. 키퍼는 나치에 관한 역사적 기억과 망각, 분단 상황을 그 어떤 독일 신표현주의 작가보다 더욱 역동적이고 극적으로 표현했다. 키퍼 작품의 웅장하고 광활한 북유럽 풍경은 독일 낭만주의 풍경화에 근원을 두고 있지만 그는 옛 독일을 그리워하는 것이 아니라 기억하고 싶을 따름이라 말한다.[108]

19세기 낭만주의자 프리드리히의 풍경화가 자연의 신비와 숭고를 표현하고 있는 반면 키퍼의 광활한 풍경화는 옛 독일의 신비와 영웅적인 장엄함을 현대사의 절망과 결합시켜 보여준다. 그러나 키퍼는 "나는 절망을 그리지 않는다. 나는 항상 정신적인 정화를 희망하고 있다. 나는 환경 전체에서 정신적인 것과 심리적인 것의 융합을 보여주고 싶다"라고 말했다.[109]

독일의 분단을 회화로 적나라하게 다룬 대표적인 작가는 임멘도르프와 펭크다. 펭크는 억압된 사회의 망명자로 자신을 규정하며 독일의 정치적 현실을 인식했고, 임멘도르프는 1977년부터 계속해서 「카페 도이칠란드」 연작을 작업하며 분단에서 비롯된 여러 문제를 묘사했다. 「카페 도이칠란드」 연작은 연극무대와 같은 카페 공간 안에 낫, 망치, 얼음, 나치 휘장, 마르크스 등 현대사를 상징하는 인물과 사물을 배치하여 독일 현대사와 정치적 상황을 표현한 것이다. 대부분 신표현주의 작가는 동독 출신이지만 그 체제에 일방적으로 우호적이거나 적대적이지 않았고 동독과 서독이 지닌 불합리성, 부도덕성을 은유적·상징적으로 표현하고자 했다. 거친 붓터치와 색채는 역동적이고 강렬한 에너지를 전달하지만 부도덕함에 대한 저항의식과 슬픔을 함축한다.

장르와 기법의 탈경계와 혼용을 보여주며 포스트모더니즘 미술을 대표하는 작가로 성장한 사람은 동독에서 서독으로 탈출한 리히터다. 리히터는 20세기 초 다리파의 산실이 되었던 드레스덴에서 출생

하여 성장했고, 드레스덴 예술대학에서 수학했으며, 사회주의 리얼리즘 계열의 벽화를 그리면서 화가로서의 활동을 시작했다. 폴록과 루초 폰타나(Lucio Fontana, 1899-1968) 등의 아방가르드 미술가에게 영향받아 자유를 갈구하게 되면서 1961년에 삼엄한 경계를 뚫고 동독을 탈출해 서독의 뒤셀도르프에 정착했다. 뒤셀도르프에서는 아방가르드 미술이 활발하게 전개되고 있었고 리히터가 자유롭게 작업할 수 있는 분위기도 조성되어 있었다. 탈출한 해에 곧바로 뒤셀도르프 대학에 등록한 리히터는 그곳에서 3년에서 4년가량 수업을 받았다. 당시 뒤셀도르프 대학에는 보이스가 교수로 있었고 최신의 전위미술과 실험미술이 매우 자유분방하게 시도되고 있었다. 그는 뒤셀도르프 대학에서 칼 오토 괴츠(Karl Otto Götz, 1914-2017)를 사사했고, 신표현주의를 함께 개척하는 동료가 될 폴케, 콘라드 피셔루에크(Konrad Fisher-Lueg, 1939-96), 바젤리츠 등을 만나 친분을 쌓게 된다. 이 당시 독일은 전위예술의 산실로서 플럭서스 운동이 벌어지고 있었고 한국의 백남준도 전위예술가로서 입지를 다지고 있었다.

실험미술의 열풍 속에서도 리히터가 주목한 것은 여전히 회화였다. 리히터는 정치이든 예술이든 특정한 이념이나 노선을 지향하는 것을 혐오했고, 회화를 특정한 양식의 고정된 틀에서 해방시켜 장르의 폭을 무궁무진하게 넓혔다. 리히터의 양식은 다른 신표현주의 작가보다 이지적이고 차가운 분위기를 전달한다. 그는 다른 신표현주의 화가들처럼 비극적인 독일 현대사를 주로 그렸지만, 중립적·객관적으로 주제를 다뤘다. 리히터는 나치 장교였던 친척의 초상사진을 다시 그린 「루디 삼촌」(1965)^{그림 3-30}으로 역사적 사건이 개인의 삶 깊숙이 자리잡고 있음을 상기시켰다. 사진은 포스트모더니즘 미술의 가장 주요한 매체였고 그것을 리히터만큼 다양하게 활용한 작가는 찾아보기 힘들다. 「루디 삼촌」은 리히터의 정치적 노선을 애매하게 했다. 언뜻 보면 그가 나치의 지지자로 여겨질 수도 있기 때문이다. 리히터는 특정한

그림 3-30　게르하르트 리히터, 「루디 삼촌」, 1965, 캔버스에 유채, 87×50, 체
코순수미술미술관, 리디체 컬렉션, 프라하.

정치적 노선이나 역사에 대한 옳고 그름을 판단하지 않았다. 미술에서도 리히터는 주제나 장르의 경계선을 확실하게 긋지 않았다. 리히터는 불확실성을 좋아했고 어떤 목표도 지니지 않았으며 유행하는 경향을 따르지도 않았다. 그는 순간순간 그가 원하는 것을 제약 없이 탐구하고자 했을 뿐이다. 그는 추상과 구상 그리고 채색화와 단색화의 경계를 넘나들며 회화의 영역을 기존의 고정관념에서 벗어나 무한히 확장했고 현대적인 감각과 방법으로 새로운 가능성을 모색했다. 추상의 경우에도 추상표현주의나 앵포르멜과 유사한 것이 있는가 하면, 색면추상과 모노크롬, 미니멀리즘 등을 연상시키는 기하학적 추상도 있고, 팝아트와 개념미술에 가까운 게 있는가 하면, 달리나 에른스트처럼 초현실주의적 공간감을 주는 것도 있다. 또한 그는 프리드리히가 떠오를 정도의 낭만주의 풍경화도 제작했다. 이처럼 극단적인 다양성으로 작가의 자아와 정체성을 모호하게 하는 것은 포스트모더니즘 미술의 특징이다.

　　리히터만큼 구상과 추상을 완벽하게 넘나들면서 정교함과 강렬함을 동시에 표현할 수 있는 작가는 흔치 않다. 이렇게 완벽한 기법 뒤에는 사진이 있었다. 「베티」(1988)는 극단적으로 정교한 극사실주의 회화이고, 「추상회화(849-3)」(1997)는 격렬한 붓터치가 인상적인 추상표현주의 회화다. 극사실이든 추상이든 리히터는 사진을 바탕으로 작업했다. 리히터는 사진에 특정한 구성이나 양식이 없어 더 자유롭다고 생각했다. 특정한 대상을 눈으로 보고 그림을 그릴 때는 생각과 판단으로 형태가 왜곡되고 특정한 양식으로 정형화되지만 카메라는 있는 그대로 보여주는 사진을 만들기 때문에 더욱 자유롭다는 것이다. 리히터는 사진을 왜곡하거나 가공하지 않고 객관적인 이미지를 얻기 위해 사용했다. 즉 그는 설명적이고 주관적인 회화와 객관적이고 중립적인 사진 사이의 상호작용으로 회화에 긴장감과 생동감을 부여하고자 했다. 사진의 고정된 리얼리티는 표현적 추상의 순간적·본능적인

붓질과 유사하다. 리히터의 작품은 초점이 맞지 않아 흔들리는 사진처럼 뿌옇게 그려져서 그것이 사진인지 그림인지 헷갈리게 한다. 이것도 스냅사진의 특징을 표현한 것이다. 리히터는 카메라가 특정 순간을 촬영한 스냅사진의 리얼리티가 추상표현을 위해 화가가 휘두르는 붓질과 유사하다고 생각했다. 리히터는 현상소에서 잠시 일한 경험이 있어 사진의 특성에 대해 잘 파악하고 있었다. 특히 그는 중립적이고 회고적인 느낌의 흑백사진에 매력을 느꼈다. 리히터는 자신이 직접 찍은 인물, 가족, 풍경 등의 사진을 캔버스 위에 투사한 다음 그 이미지를 흐릿하게 하거나, 정지화면을 더하기도 하면서 빛의 반사까지 고려하여 물감의 질감을 드러내는 방식으로 작업했다. 리히터는 초점이 제대로 맞지 않아 흔들려 보이는 사진과 아련한 기억을 떠올리게 하는 흑백사진의 색채를 활용해 과거, 현재, 미래로 이어지는 시간의 일방통행에서 자유롭게 되기를 원했다. 사진작가에게 사진은 그 자체로 예술이지만 리히터에게 사진은 화가의 표현을 위한 하나의 도구였다. 리히터의 전혀 새로운 기법과 방식은 동적으로 살아 숨 쉬는 듯한 생동감을 관람객에게 선사한다. 리히터는 사진을 회화의 끊임없이 변하는 색채와 붓질의 움직임을 창출하는 매체로 활용했다.

리히터는 사진과 회화, 추상과 구상 등 다양한 매체와 형식을 자유분방하게 시도하여 세계적인 명성을 얻었다. 웩스너 센터(Wexner Center)의 큐레이터 도나 드 살보(Donna De Salvo)는 리히터를 20세기 말의 가장 중요한 화가 가운데 한 명으로 꼽았다.[110] 그의 작품이 수많은 질문을 던지게 하고 추상과 구상을 넘나들기 때문이다. 리히터는 여전히 1910년대 이후의 관념과 담론에 빚지고 있는 추상화의 개념도 무궁무진하게 확장했다. 드 살보는 "그는 관념에 대한 다양한 모델을 찾기 원한다. 회화는 재현의 모델이다. 그가 사진 같은 이미지나 색채 차트, 단색조의 회화, 어느 것을 선택하든 그가 찾는 것은 항상 레디메이드 이미지다. 그는 이미지를 어떻게 구성해야 할지에 대해 매

우 잘 인지하고 있고, 이러한 관념의 모델들이 그의 모든 작품을 연결하고 있다고 생각한다"[111]라고 말했다. 리히터의 작품은 회화의 미래를 제시하고 그것을 어떻게 보아야 하는지에 대해서도 새로운 대안을 제시한다.

미국 신표현주의

미국 신표현주의의 주제는 독일 신표현주의보다 더욱 폭넓다. 줄리언 슈나벨(Julian Schnabel, 1951-)은 풍부한 고대의 설화, 민속, 구약성서의 이야기 등에서 주제를 가져왔고, 로버트 롱고(Robert Longo, 1953-)와 에릭 피슬(Eric Fischl, 1948-)은 대도시에 사는 중산층 백인들의 무기력한 일상을 표현했다. 데이비드 살르(David Salle, 1952-)는 고전주의 회화에서 주제와 형식을 차용, 병치했다.

슈나벨은 구약성서, 민속, 설화 등에서 주제를 차용하여 영웅적인 웅장함을 키치적으로 표현했다. 그는 휴스턴 대학(University of Houston)에서 미술을 공부했고 택시기사, 요리사 등으로 일하다가 화가로 전향했다. 이후 1980년 베네치아비엔날레에 참가하면서 세계적인 화가의 반열에 올랐다. 그는 통상적인 캔버스 대신 벨벳이나 리놀륨 등에 사슴뿔, 소가죽, 도자기 파편 등을 붙여 박진감 있고 웅장하면서도 키치적인 뉘앙스를 표현했다. 이러한 파격적인 매체의 사용은 독일 신표현주의 작가인 폴케, 키퍼와 유사하다. 고대 신화의 영원성을 갈구하는 듯 분출하는 감정, 도전적이고 공격적인 붓질과 물감의 풍부한 질감, 화려하고 충만한 회화성으로 채워진 서사는 키퍼에 필적한다. 그러나 키퍼가 암울하고 황량한 폐허로 씻어낼 수 없는 트라우마를 표현하는 반면 슈나벨은 웅장하고 과감한 자의식을 강조한다.

슈나벨은 전통과 선배들의 영향을 외면하지 않았다. 그는 물질에서 비가시적인 에너지를 끌어내어 분출시키는 아이디어를 유럽미술에서 얻었다. 그가 비금속으로 금속을 만들어내고자 했던 중세의 연금술

사처럼 다양한 재료와 매체에서 본능적인 힘, 에너지를 끌어내는 것은 보이스에게서 얻은 아이디어다. 또한 그는 바르셀로나에 있는 구엘 공원(Parque Guell)에서 본 안토니 가우디(Antoni Gaudi, 1852-1926)의 모자이크 장식에 영향받아 캔버스에 도자기 파편을 붙이는 작업을 시작했다. 도자기 파편은 고대 신화, 구약성서의 이야기와 결합해 폭력에 가까운 본능적인 에너지와 힘, 불가사의한 신비감을 증폭시켰다. 또한 슈나벨은 반짝거리는 특성이 있는 벨벳을 면포 대신 캔버스로 사용하여 물질문명의 현란한 저속성과 불가사의한 신비감을 모두 표현했고 성스러움과 세속성, 고급과 저급의 공존 등을 삶과 죽음의 공존으로 연결했다. 죽음은 슈나벨의 지속적인 관심사였고 최후가 아니라 영원으로 들어가는 문이었다. 슈나벨은 죽음의 수호신을 해골로 표현했고, 그의 현란하고 평면적인 양식이 삶과 죽음의 윤회를 은유적으로 함축하고 있다는 점에서 구스타프 클림트(Gustav Klimt, 1862-1918)를 연상시킨다.

포스트모더니즘 작가들은 모더니즘 미술의 특징인 지나친 자아도취가 작가 자신의 굴레에 얽매이는 것이라고 비판했다. 슈나벨은 그것이 자아에 대한 집착증에 불과하다고 생각했고 자아에서 벗어나 무궁무진한 이야기들을 고고학자처럼 발굴하고자 했다. 슈나벨은 회화에 그치지 않고 조각과 영화에도 도전하면서 고대 신화와 역사 등을 절충하여 웅대하고 대담한 이미지로 재해석했다. 그는 1996년에 바스키아의 생애를 다룬 영화 「바스키아」를 발표했고 2007년에는 「잠수종과 나비」로 칸영화제에서 전 세계의 내로라하는 감독들을 물리치고 감독상을 받기도 했다.

슈나벨이 주관적·절충적·낭만주의적 감성과 영웅적인 대담성을 보여주었다면 살르는 냉소적이고 차용과 병치로 표현되는 차가운 고전주의적 감성을 보여주었다. 살르는 개념미술가인 존 발데사리(John Baldessari, 1931-)를 사사했으며 1970년 캘리포니아 아트 인스티튜

트에 입학해 추상미술, 설치미술, 비디오미술, 개념미술 등을 배웠다. 그는 팝아트에 관심이 많았고 재스퍼 존스를 진정한 미술가의 모델로 삼았다.[112] 1980년 이후 살르는 전통 고전주의 회화, 대중매체, 포르노그래피에서 차용하고 추출한 이미지 파편들을 융합, 병치, 대비시키는 방법으로 관계성에 관한 질문을 제기했다. 살르의 특징은 능숙한 붓질과 강렬하고 현란한 색채, 키치적이면서도 이지적인 은유성과 서술성의 도입이다. 서로 다른 이야기를 나란히 배치하거나 여러 이미지 파편을 열거하는 살르의 기법은 다층적이고 해석 불가능한 신비와 환상으로 관람자의 내면에 감춰져 있는 감성을 자극한다. 살르의 노골적인 포르노그래피 이미지는 단순히 키치적인 효과를 주기 위함이나 통속적 쾌락을 자극하기 위함이 아니라 다층적인 심리적 반응을 불러일으키기 위한 것이었다. 이미지 파편의 비논리적이고 비합리적인 중첩은 중심이 해체되고 강력한 리더가 상실된 포스트모더니즘 시대의 특성을 반영하는 듯하다.

포스트모더니즘이 19세기 산업혁명으로 촉발된 모더니즘의 유토피아 신화가 얼마나 허망한지 지적한 것이라면, 피슬이 다룬 중산층 백인들의 권태와 고독은 포스트모더니즘 시대를 솔직하게 보여준다고 할 수 있다. 피슬은 사춘기 소년의 비행, 고독으로 몽유병을 앓는 노인 등을 그려 사회적 갈등과 구조 그리고 그 속에서 살아가는 개인의 욕망과 결핍 등을 시각적으로 폭로했다. 피슬은 뉴욕 태생으로 캘리포니아 아트 인스티튜트에서 미술수업을 받았다. 1978년 다시 뉴욕으로 돌아온 그는 고독, 공허 등 도시인의 심리적 불안을 사실주의적인 구상양식으로 표현했다. 피슬은 노골적으로 표현된 성적 요소에서 현대인의 무력감, 권태, 고독, 상실된 도덕적 가치 등으로 촉발된 내적 갈등을 표현하고자 했다. 피슬의 「나쁜 소년」(1981)[그림 3-31]은 현대사회의 풍요 뒤에 짙게 드리워져 있는 그늘을 폭로하고 있다. 「나쁜 소년」에서 나체의 여인은 성적 유희에 몰입하고 있고 소년은 그 장면을 보면

그림 3-31　에릭 피슬, 「나쁜 소년」, 1981, 캔버스에 유채, 168×244, 개인소장.

서 조심스럽게 등 뒤의 핸드백에서 돈을 꺼내고 있다. 여인과 소년을 어머니와 아들로 본다면 오이디푸스 콤플렉스로 해석할 수 있다. 이때 여인, 즉 엄마는 소년, 즉 아들이 욕망하는 대상이다.

라캉에 따르면 아들은 엄마를 사랑하는, 즉 욕망의 대상으로 삼는 오이디푸스 콤플렉스를 겪는 시기에 아버지의 존재를 깨달으면서 그러한 욕망이 금지되어 있음을 깨닫는다. 아이는 욕망을 금지하는 아버지의 존재를 받아들이면서 사회의 도덕과 법을 받아들여 정상적인 사회인으로 성장한다. 오이디푸스 콤플렉스를 제대로 겪지 못하면 사회적·도덕적 금기를 깨닫지 못해 사회에 동화되기 쉽지 않다는 것이 라캉의 주장이었다. 「나쁜 소년」에서 아들은 엄마를 욕망의 대상으로 바라보며 지갑에서 돈을 훔치고 있다. 이것은 그러한 욕망이 도덕적 금지임을 가시적으로 보여주는 장치다.

오이디푸스 콤플렉스적인 해석을 떠나서 가정에서 일어나는 아이의 절도행각에 초점을 맞춘다면 이는 물질문명의 폐해로서 슬픔과 좌절을 느끼게 한다. 피슬의 에로틱한 장면 뒤에는 허무, 좌절, 정신적 불안, 우울한 고독이 있다. 피슬은 「몽유병자」(1979), 「늙은 예술가의 초상」(1984)에서 풍요로운 백인들이 누리는 교외생활의 한가로움, 여유로움, 평화를 보여주는 듯하지만 그가 의도한 것은 부유층의 권태, 무기력, 고독 등 여러 병적 징후의 노출이었다. 피슬의 회화에서 세계 최강의 부국인 미국의 부르주아 백인들은 권태, 무기력, 고독한 삶에 지쳐가고 있고 이 모습은 새로움과 희망을 외쳤던 모더니즘의 신화가 허망했음을 가리킨다. 피슬의 고독한 도시인은 호퍼를 연상시키고, 실내공간에서 벌거벗고 있는 백인들의 모습을 훔쳐보는 듯한 관음증적 시각으로 묘사한 것은 드가를 연상시킨다. 그러나 피슬의 회화는 호퍼와 드가보다 불안감이 더 크게 느껴져 심리적 혼란을 준다.

삭막한 대도시에서 허우적거리며 생존을 위해 겨우겨우 살아가는 도시인들의 고독과 공허의 표현은 뉴욕 브루클린 출생의 롱고가 많

이 한 작업이다. 롱고는 팝아트를 '영웅'으로 생각했다.[113] 그러나 팝아트의 양식을 답습하지 않았으며 그는 도시인들의 삶을 도시인들의 모습 속에서 찾았다. 1970년대 후반 뉴욕 미술계에 등장한 롱고는 춤추는 듯한 형상으로 인간의 고뇌를 표현한 「도시의 사람들」(1979-83) 연작으로 미술계의 주목을 받았다. 「도시의 사람들」은 롱고가 택시기사로 일하며 만난 도시의 사람들을 흑연이나 목탄을 주로 사용해서 드로잉한 것이다. 처음에는 잡지, 신문, 영화, 사진에서 이미지를 차용했지만 이후에는 친구들을 모델로 발탁하여 포즈를 취하게 하고 찍은 사진을 참조했다. 모델이 되어준 사람 가운데는 영화배우 브룩 알렉산더(Brooke Alexander, 1963-), 미술가 신디 셔먼(Cindy Sherman, 1954-) 등이 포함되어 있었다.

「도시의 사람들」에서 남자는 정장을, 여자는 드레스를 입고 있다. 여성과 남성을 정형화하는 의상이 성차별적이라는 비판을 받았지만 롱고는 그런 목적을 위해서가 아니라 남성과 여성이 주로 입는 의복의 특징을 드러내기 위해서라고 밝혔다.[114] 「도시의 사람들」에서 표현된 인물들은 특별한 개인이 아니라 보편적인 현대인의 모습이다. 그들의 비틀거리며 춤추는 자세는 흥겨워 보이지 않고 오히려 각자 고립된 채 춤에 몰두하는 모습이 부자연스럽고 경직되어 보여 불안, 분노, 긴장 등을 느끼게 한다. 현대사회에서 작용하는 보이지 않는 사회적 권력과 힘에 대한 무언의 저항 그리고 불안 등은 심리적인 긴장감이 내포되어 있는 것이다.

롱고는 라우션버그의 콤바인 페인팅처럼 회화와 조각의 장르를 융합해 정치적·사회적 참여의식을 강하게 표출했다. 그는 예술이 세계를 변화시킬 수 있다는 믿음을 품고 있었고, 현대산업사회의 문화와 생산물, 사회 구성원이 처한 상황과 문제를 담아내고자 했다. 롱고는 작품에서 사회구조와 문화에 대한 비판적 시각을 견지했고, 예술가의 역할과 사회적 책임에 대해 질문을 던졌다. 롱고의 이러한 태도와 사

고는 모더니스트와 동일하지만 롱고가 추구한 것은 새로운 사회나 문화예술의 창조가 아니라 과거, 현재, 미래의 연속성 안에서 최선의 것을 찾아나가는 일이었다. 즉 모더니스트들처럼 새로움을 창조하는 것이 아니라 과거를 받아들이며 개선책을 찾는게 롱고의 관심사였다. 그는 사회구조를 개선하고 구성원의 행복을 실현하는 데 예술이 어느 정도 역할을 할 수 있다고 믿었다. 연장선에서 롱고는 과거를 인용하거나 차용하고, 대중매체를 활용하는 등 다양한 방법론을 활용하여 모더니즘조차 해체하고자 한 포스트모더니즘의 전형적 특징을 보여주었다. 장뤽 고다르(Jean-Luc Godard, 1930-)의 영화에 열광했던 롱고는 점점 회화에서 벗어나 영화와 비디오 작업에 몰두한다.

이탈리아 트랜스아방가르드

독일의 신표현주의 작가들이 분단의 현실에서 이야기를 끌어오고, 미국의 신표현주의 작가들이 고전과 성경의 이야기를 차용하거나 무기력하고 타성에 젖은 중산층 백인의 삶에 관심을 보였다면, 이탈리아의 트랜스아방가르드 작가들은 고대 신화, 전설, 설화 등을 주제로 채택했다. 포스트모더니스트들은 개인에서 집단 그리고 문맥으로 관심을 옮겼고 과거, 현재, 미래의 시간 흐름을 전복하고 하나로 묶어서 연결했다. 과거와 전통을 차용하고 설화와 신화 등을 다시 불러내어 지역성을 강조하는 포스트모더니즘 회화가 찬란한 고대 문화와 역사에 대단한 자부심을 지니고 있는 이탈리아에서 부흥한 것은 당연한 것일지도 모른다.

이탈리아 미술사학자 올리바(Achille Bonito Oliva, 1939-)가 신표현주의적 특성을 보여주는 이탈리아의 회화를 '트랜스아방가르드'(Trans Avantgarde)라 명명했다. 이탈리아 트랜스아방가르드 미술가는 프란체스코 클레멘테(Francesco Clemente, 1952-), 엔조 쿠치(Enzo Cucchi, 1949-), 산드로 키아(Sandro Chia, 1946-), 밈모 팔라디노

(Mimmo Paladino, 1948-) 등으로 아르테 포베라(Arte povera)와 개념미술에 영향받았지만 구상형상을 활용해 이탈리아의 역사성을 서술적으로 표현했다. 그 가운데 가장 괄목할 만한 성취를 이룬 인물은 뉴델리, 로마, 뉴욕 등에 작업실을 두고 활동하면서 워홀, 장미셸 바스키아(Jean-Michel Basquiat, 1960-88) 등과 친분을 쌓으며 함께 작업하기도 한 클레멘테다.

클레멘테는 나폴리 태생으로 로마 대학에 입학하여 건축학을 전공했지만 재미를 붙이지 못하고 어린 시절부터 흥미를 느꼈던 그림을 독학으로 공부했다. 그는 여러 나라를 여행하며 동서양의 기독교적이고 토속적인 문화를 가시적으로 탐색했다. 그의 회화에는 단편적인 이념이나 주장은 없다. 그는 모더니스트들이 주장한 보편성과 절대성을 거부하고 각 나라의 지역성과 그 지역에 존재하는 개별적인 신화, 설화, 역사를 불안정한 자의식과 결합해 서술적으로 표현하고자 했다. 이탈리아는 가톨릭 전통이 강한 국가로서 미사에 매주 참석하든 않든 간에 전 국민이 가톨릭 전통과 문화에 깊이 젖어 있는 곳이다. 클레멘테는 성장하면서 무의식적으로 주입되는 가톨릭뿐만 아니라 토속적인 종교에도 관심을 보였다. 그는 인도에서 체류하면서 고대 종교와 신화를 주제로 삼아 수채화, 파스텔, 프레스코, 유화 등의 다양한 재료를 활용해 자전적인 이야기를 원초적인 이미지로 표현했다.^{그림 3-32}

클레멘테 회화의 가장 주요한 주제는 성과 속(俗)의 합일을 추구하는 인간이다. 그의 회화에서는 남성과 여성, 영혼과 육체, 서구문화와 동양문화 등 이분법적으로 분리되어 있는 모든 것이 결합하고 융합한다. 정신과 육체, 신과 인간이 기독교에서는 분리되지만 동양사상에서는 하나가 된다. 기독교에서는 성적 행위를 터부시하는 경향이 있지만 동양사상에서는 성적 행위로 경험하는 황홀경을 정신성의 정점과 동일시한다. 클레멘테는 육체의 합일을 매우 노골적으로 표현하면서 남성과 여성, 육체와 정신, 인간과 우주, 외부와 내부 등의 합일을 꿈꿨

그림 3-32　프란체스코 클레멘테, 「가위와 나비」, 1999, 캔버스에 유채, 233.7×233.7, 솔로몬구겐 하임미술관, 뉴욕.

다. 이것은 이교적인 중세 신비주의, 이탈리아의 가톨릭과 역사, 인도의 밀교, 힌두교, 불교 등의 합일이다. 밀교가 육체의 합일로 정신성의 일체감을 추구했던 것처럼 클레멘테는 신체를 매개로 하여 세상의 외부와 내부를 결합시키고자 했다. 즉 그에게 육체는 겉으로 보이는 외부와 마음으로 느끼는 내부를 연결하는 통로이자 매개다.

클레멘테는 1981년 뉴욕으로 이주한 후 로마, 뉴욕, 인도의 마드라스 등에 개인 작업실을 두고 이국적 영감을 찾아 전 세계를 여행하고 있다. 뉴욕에서는 흑인들의 문화에 깊은 관심을 보였고 바스키아, 워홀과 공동으로 작품을 제작, 발표하기도 했다.

클레멘테와 의도는 다르지만 키아도 인간 육체에 깊은 관심을 보였다. 키아는 미켈란젤로를 배출한 피렌체에서 태어났으며 피렌체 미술학교에서 전통적인 프레스코와 회화를 공부했다. 전통회화에서 출발한 키아는 현대예술에도 깊은 관심을 보였다. 특히 개념미술과 퍼포먼스, 아르테 포베라 등에 주목했는데, 인도, 터키, 유럽 등지를 여행하며 1970년대 중반부터 개념미술에서 벗어나기 시작했다. 키아도 클레멘테와 마찬가지로 1981년에 뉴욕에 작업실을 차리고 미국 신표현주의 작가들의 활동을 지켜보았다. 그는 주로 뉴욕에 체류했지만 가장 관심을 보인 것은 이탈리아 트랜스아방가르드였다. 키아는 이탈리아 미술사에 대한 방대한 지식과 자부심, 영웅들에 관한 고대 문학, 설화, 전설 등을 활용하여 과거와 현재를 상호교차시키는 듯한 풍부한 상상력으로 활력과 신비에 가득 찬 형상을 보여주었다. 비서구권의 종교와 사상은 이탈리아의 고유성과 정체성을 확립하기 위한 비교 대상이었다. 키아는 미켈란젤로처럼 회화와 조각을 모두 제작했고 특히 고통을 딛고 일어서는 영웅적 존재로서의 인간을 초현실적이고 유머러스하게 표현했다. 키아가 묘사한 육체는 미켈란젤로가 매너리즘 시기에 그린 과장된 근육질의 육체에 영향받은 것이다. 키아는 거인처럼 거대하고 육중한 인물로 인간 존재의 위대함과 영웅성을 표현하고자 했다.

팔라디노도 여타의 트랜스아방가르드 작가와 유사한 경로를 걸었다. 그는 고향 베네벤토에서 미술학교를 졸업한 후 1970년대 초까지 미니멀아트, 개념미술, 아르테 포베라 등에 관심을 보였지만 1970년대 후반부터 이탈리아의 문화, 종교, 신화, 역사 속에서 채택한 주제와 역동적인 붓질, 표현적 색채로 구현한 장엄한 구상형상으로 서술성을 회복했다. 쿠치는 클레멘테, 키아와 함께 트랜스아방가르드에 속하는 대표적인 미술가다. 그는 어린 시절 문화재 복원작업을 하며 전통예술에 관한 본능적 감각을 키웠는데, 이를 이탈리아 현대미술의 정체성으로 정립했다. 쿠치는 고향 아드리아해 근방의 문화, 역사, 신화 그리고 개인적 기억을 주제로 삼았다. 그의 회화에는 망망대해, 언덕 위의 마을 그리고 영적 계시가 강하게 느껴지는 듯한 묘지와 해골 등이 보이는데, 이 모든 것은 지역의 신화와 전설을 함축하고 있다. 묵시록적인 영감을 뿜어내는 그의 회화는 장엄하고 웅장해 표현력만큼은 트랜스아방가르드 회화 중에서도 압도적이다.

포스트모더니즘 시대에 다시 등장한 표현적 양식의 구상회화는 각 나라가 당면한 정치적·사회적 문제와 역사를 주제로 삼아 보편성을 추구한 모더니즘과 달리 개별성을 그 특성으로 보여주었다. 일부에서는 신표현주의 미술이 내적 본질에 대한 진지한 성찰 없이 야성적인 붓질과 거친 색감 그리고 조야한 형태로 대중의 취향에 맞는 통속성만을 보여줄 뿐이라고 평가절하하기도 한다. 그러나 그러한 견해 자체가 모더니즘적인 시각이다. 거칠고 조야한 구상형상의 회화, 바로 이것이 포스트모더니즘 미술이다. 모더니스트들은 보편성, 절대성, 비개별성을 강조하며 추상형식을 탐구했지만 자아를 과도하게 작품에 반영한 반면 포스트모더니스트들은 대중이 모두 함께 공유하는 역사적 감수성을 강조했다. 그리하여 보편성을 부르짖었던 모더니즘 회화보다 더 보편적이고 대중의 공감을 이끌어내는 미술이 되었다.

3. 낙서화, 페미니즘, 네오지오
'중심에서 주변부를 향하여'

낙서화

포스트모더니즘 미술의 특징은 중심의 해체, 다원화, 소외된 주변부에 관심을 두는 것이다. 타성적이고 진부하게 여겨지며 소외되었던 구상회화의 화려한 복귀는 분명히 포스트모더니즘적이지만 신표현주의 계열의 대부분 작가가 백인 남성이었다는 점은 이율배반적이라 할 수 있다. 반면 뉴욕에서 유행한 낙서화(graffiti art)는 소외되었던 주변부의 싸구려 문화와 흑인 미술가들을 미술계의 중심으로 끌어들였다는 점에서 포스트모더니즘 미술의 대표적 성과라 할 수 있다.

오늘날에는 미디어의 발달로 자신의 욕구나 정치적 견해 등을 쏟아내는 것이 용이하지만 1990년대까지만 해도 사람들은 정치적·사회적인 불만이나 본인의 견해를 벽에다 낙서하는 방식으로 배출했다. 소시민이 본능적 욕구를 표출하는 데 벽은 역사적으로 소통의 장이었고, 낙서는 시대, 국가, 인종 등을 초월해서 두루 쓰인 방법이었다. 낙서화는 익명의 사람들이 주택가의 뒷골목, 지하철 플랫폼, 지하보도 등에서 스프레이 페인트 따위로 낙서하던 행위를 제도권으로 가져온 것이다.

'graffiti'의 어원은 '긁다. 긁어서 새기다'라는 뜻의 이탈리아어 'graffito'다.[115] 낙서화의 기원은 선사시대의 동굴벽화까지 거슬러 올라갈 수 있지만 1980년경부터 본격적으로 등장한 낙서화는 대중의 삶의 터전인 뒷골목, 지하철 플랫폼 등에서 원형을 찾을 수 있다. 즉 소외되고 무시당했던 주변부의 미술이 제도권 안으로 들어온 것이다. 산업대국의 중심 도시로서 노동자 계층이 밀집해서 살고 있던 뉴욕은 낙서화의 산실이 되었다. 포스트모더니즘 미술이 본격화되기 이전부터 이미 낙서에 주목한 몇몇 미술가가 있었다. 대표적으로 뒤뷔페와 사이 톰블리(Cy Twombly, 1928-2011)가 있다. 그러나 동굴벽화에서 영감

을 받은 듯한 톰블리의 낙서처럼 휘갈겨 쓴 캘리그래피는 추상표현주의의 영향을 받은 것이지 낙서화라고 하기에는 무리가 있다. 마구 갈겨쓴 듯한 낙서형식 그리고 지중해의 역사와 신화적 이야기를 주제로삼은 것은 포스트모더니즘적이지만 그의 회화를 낙서화로 분류하기에는 지나치게 지적이고 형이상학적이다. 톰블리의 작품은 모더니즘 회화의 다양한 형식 가운데 하나다.

톰블리는 미국 버지니아 태생으로 보스턴 미술학교와 뉴욕 아트스튜던트 리그에서 미술수업을 받았고 블랙마운틴 대학에서도 공부했다. 톰블리는 팝아티스트 라우션버그, 추상표현주의자 클라인과 마더웰을 사사하며 친밀한 관계를 유지했고 블랙마운틴 대학의 교수였던 케이지를 만나 현대미술을 익혔다. 그의 갈겨쓴 낙서 같은 형태, 아메리카 원주민의 토템을 연상시키는 조각은 모더니스트들이 지닌 이국성에 대한 취미에서 온 것이다. 문자 같은 기호, 잔잔하면서도 강렬한 색채와 가냘픈 선들의 무작위적이고 헝클어진 조합의 드로잉은 초현실주의자 미로, 마타, 마송의 자동기술법을 떠올리게 하고 동시에 추상표현주의자 토비의 작업과도 관련 있어 보인다. 그러나 톰블리를 모더니스트 미술가로 명확하게 분류하기에는 애매하다. 그는 1959년 로마로 거주지를 옮기면서 고대 신화와 시, 역사 등에서 받은 영감을 작품 제목으로 종종 차용하거나 내러티브적인 요소를 도입하는 등 포스트모더니즘적 특성을 보여 주었다. 톰블리는 방대한 신화와 전설, 풍요로운 역사, 위대한 문화유적이 가득 찬 로마에 살면서 자연스럽게 과거와 전통에 관심을 보였고 그것을 회화에 차용했다.

낙서에서 주요한 영감을 발견한 미술가는 앵포르멜 미술가 뒤뷔페다. 뒤뷔페는 제2차 세계대전이 한창이던 1944년에 파리 미술계의 신성으로 떠올랐다. 그 당시 나치에서 해방된 프랑스는 부역자들을 숙청하는 등 사회정화운동에 매진하고 있었다. 점령기 동안 쌓였던 더러움과 오물을 씻어낸다는 이유로 사창가를 폐지하는 등 성적 검열까지 행해

졌다. 프랑스인들은 점령기에 독일군의 정부나 애인이 되었던 여자들의 머리를 밀고 옷을 벗긴 채 길거리에서 끌고다니기도 했다. 사회정화운동은 나치에 협력한 자들을 처벌하거나 정치적·사회적으로 과거의 잔재를 씻어내는 정도를 넘어 점령기에 쌓인 모든 오물을 배출해야 된다는 '관장'의 의미로 받아들여졌다. 이때 소시민의 욕구가 함께 분출했다. 뒤뷔페는 낙서를 주요한 형식으로 사용했다. 뒤뷔페는 「벽」(1945) 연작에서 본능적 욕구의 배출로서 낙서를 제시했다. 낙서는 인간이 자신의 존재를 각인하는 행위인 동시에 욕망을 표현하는 최대한의 자유다.

벽이 낙서로 본능적인 욕망을 분출하는 장소라면, 낙서는 욕망의 배설작용이고 분비물이라 할 수 있다. 뒤뷔페는 낙서를 미술의 형식으로 받아들여 인간 실존의 문제를 다루고자 했다. 뒤뷔페는 '아르 뷔르'(L'Art Bruit)의 창시자로서 그래피티와 아웃사이더 미술의 선구자임은 분명하지만 그의 낙서를 낙서화로 보기는 어렵다. 뒤뷔페의 시도는 모더니즘 미술형식이 추구한 다양성의 결과이지 낙서화 그 자체를 순수미술의 위상으로 격상시킨 포스트모더니즘 미술로서의 낙서화는 아니다. 뒤뷔페는 실존철학의 관점에서 낙서에 주목했다. 그는 제도권 미술의 우위를 굳건히 하면서도 낙서를 자유의 정신성을 개발하고 형식의 폭을 넓히기 위해 노력했다. 그러나 그는 후기로 갈수록 포스트모더니즘의 영향을 받아 거대한 콜라주를 제작하는 등 장르를 파괴하고 해체하면서 포스트모더니즘 미술의 가능성을 품은 절충적인 미술을 보여주었다.

낙서화가 크게 발전한 곳은 뉴욕이었다. 뒷골목의 벽이나 경기장 그리고 지하철 플랫폼 등에서 빈민가의 흑인이나 소수민족을 중심으로 스프레이 페인트를 사용한 낙서가 유행했다. 이들의 격렬한 채색과 충동적이고 표현적인 형태 그리고 에너지 넘치는 즉흥적으로 써낸 문자를 제도권 미술계가 주목하기 시작했다. 낙서화는 문자 그대로 음산한 뒷골목, 지하철 플랫폼 등의 벽 같은 곳에 낙서처럼 그린 그림이다.

다시 말해 낙서화는 실제로 낙서가 행해진 벽 그 자체로 미술사에 편입된 것이 아니라 예술가에게 낙서할 벽을 내주면서 미술사로 편입됐다. 이것이 하위문화를 대변하는 것으로 인식되면서 큰 반향을 일으켰고 1980년대 들어 하나의 장르로서 인정받았다. 낙서화는 하위계층이었던 흑인과 히스패닉계 미국인이 주도했는데, 전위적인 현대미술로 안착되는 데 가장 크게 공헌한 대표적인 미술가는 바스키아와 키스 해링(Keith Haring 1958-90)이다.

바스키아는 스프레이 페인트로 그림을 그리거나 단어와 문장을 섞거나 바꾸어 갈겨썼는데, 그의 필명인 '사모'(SAMO)로 인기를 누렸다. 빈민가 출신의 바스키아는 당연히 정식으로 미술수업을 받은 적이 없다. 그는 여러 가지 기호를 사용해 장난스럽고 즉흥적이며 충동적으로 낙서하듯이 흑인의 삶, 죽음 등의 주제를 다뤘다. 그러나 바스키아는 명성을 얻은 후 더 이상 낙서하는 사람이 아니라 낙서화가가 되었다. 단지 그림의 형식이 낙서화로 바뀐 것이다. 바스키아는 메리 분(Mary Boone, 1951-)이 소유한 갤러리의 전속화가가 되었고 작품을 고가에 판매했으며, 팝아트의 거장 워홀과 함께 작업하며 언론의 주목을 받았다.

해링은 1980년대 초반에 지하철 게시판에 붙은 포스터 위에 검은색을 칠하고 그 위에 분필로 그림을 그리는 데이글로(Day-Glo) 작업으로 인간과 동물을 기호화한 형태를 보여주었다. 해링은 팝아트의 산실이었던 뉴욕의 레오 카스텔리 화랑 등에서 전시회를 열어 미술계의 주목을 받기 시작했다. 그는 인종차별, 에이즈 같은 사회문제와 핵전쟁의 두려움 같은 정치적 메시지 등을 다양한 기호로 표현했다. 그가 기호로 만든 여러 형상은 기념품이나 포스터 등에 사용되었고 작품의 인기는 날로 치솟았다. 해링도 바스키아와 마찬가지로 명성을 얻으면서 더 이상 낙서하는 사람으로 남지 못했다. 낙서화가들은 낙서의 형식을 차용하여 음지에 있었던 낙서를 양지의 제도권으로 편입시켰

다. 이것은 낙서화의 한계였지만 낙서화라는 이름이 붙여져 제도권의 미술형식으로 인정받게 된 것은 매우 고무적인 일이었다.

낙서화는 바스키아가 약물중독으로, 해링이 에이즈로 일찍 사망하면서 함께 쇠퇴했다. 모더니즘 시대에 흑인 예술가의 활동은 전혀 주목받지 못했지만, 바스키아 등의 흑인이 미술계의 신성으로 등장했다는 사실만으로도 포스트모더니즘 시대의 특징을 확인할 수 있다.

페미니즘 미술

포스트모더니즘은 엘리트주의에서 탈피하여 무시당했던 장르에 주목했고, 특히 고독한 천재 남성 작가라는 고정된 개념에서 탈피하여 여성 작가의 활동에 관심을 기울이게 되었다.

페미니즘 운동은 미술계에서 1960년대 말부터 시작되어 1970년대 들어 본격적으로 전개되었다. 1969년 뉴욕에서 '혁명 여성 미술가 모임'(Women Artist in Revolution, WAR)이 결성되어 여성 미술가들의 권익과 활동을 증진하고자 했고, 또한 여성 미술가들의 활동을 다룬 『페미니스트 아트 저널』(*Feminist Art Journal*, 1972-77), 『위민 아티스트 뉴스레터』(*Women Artists Newsletter*, 1978년부터 *Women Artists News*로 개명), 『위민스 아트 저널』(*Women's Art Journal*, 1980년 창간) 등이 발간되어 미술계에서 페미니즘 논의가 활발해졌다. 그동안 비중 있는 전시에서 여성 미술가들이 소외받고 있었다는 것은 누구나 인정하는 사실이었다. 이 같은 것을 개선하고자 여성 미술가, 비평가, 언론 등이 힘을 모았다. 페미니즘 운동은 남성과 여성을 대립시키는 것이 아니라 여성에게 스스로를 주체로서 자각할 필요성을 인지시키는 것이다. 페미니스트들은 남성 중심의 사회적 상황을 전혀 거부감 없이 받아들이는 현실에 반기를 든다.

당시 미술관에서 기획되는 여러 전시회에서 여성 작가들이 차지하는 비중은 매우 작았고 이 같은 불평등을 개선하는 것이 페미니즘

운동의 우선적인 목적이었다. 우선 1976년에 여성 미술가들의 능력을 재발견하기 위한 '여성 미술가들 1550-1950'(Women Artists 1550-1950) 전시회가 개최되어 역사 속의 여성 미술가들을 소개했다. 또한 미술계의 남성 중심적인 분위기를 개선하기 위해 각종 토론회를 열고, 역량 있는 여성 미술가를 발굴하기 위한 전시회를 기획하기도 했다. 또한 정부의 문화예술정책에서 여성이 소외되는 문제점을 지적하고, 이런 활동을 언론을 활용해 적극적으로 홍보했다. 미술계의 페미니스트들은 우선 미술사 서술에서 드러나는 여성 작가에 대한 편견을 개선하고 그들을 재평가했다. 페미니즘 운동은 미국 동부에서는 남녀평등을 지향하는 정치적 이슈와 시위에 주력했고, 서부에서는 여성 특유의 생물학적 기능인 출산과 모성을 강조했다.

1970년대에 페미니즘은 반전운동, 소수민족운동과 더불어 사회적 약자에 대한 관심을 촉발시켰다. 페미니즘은 마르크스주의의 연장선이라 할 수 있다. 마르크스주의는 기업과 국익을 발전시키는 노동의 대가가 노동자에게 돌아가지 않고 경영진이나 소유자에게 집중되는 것을 비판한다. 오늘날에는 많이 개선되었지만 당시 기업의 경영자나 소유자는 대부분 남자들인 반면 공장에서 힘겹게 노동하는 사람은 대부분 여성과 청소년 그리고 어린아이였다. 여성의 사회적 지위는 매우 낮았고 이는 미술계에서도 마찬가지였다. 당시 여성들은 이러한 남성 우월적인 구조와 시스템을 해체하고자 했다. 페미니즘 미술가들은 마르크스주의자들처럼 모더니즘 형식주의를 반대하고 경제적·사회적·문화적 환경과 역사적 맥락을 중요시했다. 미술에 관한 페미니즘 연구 방법은 창작, 내용, 가치를 이해하는 데 젠더가 본질적인 요소라는 관점을 따랐다.[116]

미술사에서 페미니즘 논의의 시발점이 된 것은 미술사학자 린다 노클린(Linda Nochlin, 1931-2017)이 1971년에 발표한 「왜 위대한 여성 예술가는 없었는가」라는 제목의 글이었다. 노클린은 이 글에서

미술사교육에서 여성에 대한 편견이 자연스럽게 받아들여져왔다는 것을 지적했다. 예를 들어 우리는 선사시대 동굴벽화를 보면서 자연스럽게 남성이 제작했다고 생각한다. 르네상스 이후의 천재적인 거장을 꼽을 때는 모두 남성 작가를 떠올리고 또 그것을 매우 당연하게 여긴다. 노클린은 미술사교육에서 편견을 부수는 페미니즘이 필요하다고 강조했다. 서양미술사에서 여성들의 활동이 매우 미비한 것은 사실이지만 여성의 재능이 부족해서가 아니라 관습적으로 여성의 진출을 억압하는 사회적 구조와 교육체계가 수세기 동안 지속되어왔기 때문이다. 여성이 미술 아카데미에 입학해서 누드를 그리는 것은 실질적으로 불가능했다. 그러므로 여성은 역사화, 누드화 등에서 남성 미술가들과 경쟁할 수 없었고 풍경이나 정물을 그리는 데 만족할 수밖에 없었다.

페미니즘 미술가들은 여성이 미술가로서 차별받아왔다고 주장하며 미술가로서의 권리를 되찾고자 했다. 또한 기존의 미술이 여성을 남성보다 사악하게, 또는 성적 대상으로 표현하며 여성을 열등한 존재로 표현해왔다는 사실에 주목했다. 고전주의 회화는 물론이고 심지어 모더니즘 회화의 선구적인 작품으로 평가받는 「올랭피아」도 매춘부이며 여성을 성적대상으로 바라보는 남성의 시각이 개입되어 있다. 풍속화에서도 여성은 순종적이고 현명한 아내이거나 남성을 치명적인 파탄으로 몰고 가는 팜므 파탈로 표현되었다. 페미니스트들은 여성을 남성의 부차적인 존재로 표현하는 것에 반발했다. 성적 대상으로서의 여인 누드에 반발하면서 실비아 슬레이(Sylvia Sleigh, 1916-2010)는 역으로 남자 누드를 그렸다. 전통적으로 여성은 응시의 대상이었고 성적욕구의 분출 대상이었다. 그러나 그는 여성을 응시의 주체로서, 성적욕망의 주체로서 풍자적이고 유머러스하게 표현했다.

19세기와 20세기에 계급, 인종, 여자다움의 평가기준은 청결이었다. 백인은 하얗고 깨끗하고, 흑인은 검고 더러우며, 여성의 월경은 더럽다고 인식되었다. 더러움은 여성 또는 사회적으로 낮은 계급과

연결되었다.[117] 더러움과 원시는 문명과 대립된다. 주디 시카고(Judy Chicago, 1939-), 미리엄 샤피로(Miriam Schapiro, 1923-2015) 등의 페미니즘 작가는 에로틱한 몸이 아니라 신체의 더러운 생물학적 기능과 성기 등을 노골적으로 표현하여 주체적 존재로서 여성을 강조했다. 또한 아나 멘디에타(Ana Mendieta, 1948-85) 같은 신체미술가들은 여성을 대지와 직접적으로 연결했다. 전통적으로 여성은 자연과 동일시되었다. 페미니스트들은 전통적 개념을 역이용하여 이런 인식을 문화적 운동으로 격상시킴으로써 여성의 주체의식을 강조했다. 1970년대부터 활발하게 구성된 환경에 관한 담론을 미술에 적용하여 자연의 상징인 여성을 사회문화운동의 주체로 전면에 내세운 것이다. 페미니스트들은 여성 고유의 생물학적 특성인 출산과 모성에 주목했다.

프랑스의 여성 문학가이자 철학가인 시몬느 드 보부아르(Simone de Beauvoir, 1908-86)는 여성들의 생식기, 가슴, 자궁, 생리, 임신 등은 여성 스스로를 위한 것이 아니라 다른 이들의 이익을 위한 것이라고 말한 바 있다.[118] 즉 여성이 남성에게 자식을 낳아주기 위해 출산한다는 전통적인 개념을 비판한 것이다. 시카고와 메리 켈리(Mary Kelly, 1941-) 등은 여성의 생물학적 의무는 부성과 동일하지 않다고 주장하며 본인들의 작업에서 모성을 강조했다. 여성을 주체로 한 것만 빼면 이러한 시도는 여성과 자연을 동일시한 남성 모더니스트들의 사고와 동일하게 보이지만 페미니스트들은 여성을 주체로 인식한다는 점에서 남성 모더니스트들과 차별화된다. 고갱, 놀데, 피카소, 드 쿠닝 등의 남성 미술가들은 여성의 원시성을 강조했다. 그들은 원시주의와 여성을 동일시하고 문명과 남성을 동일시하면서 원시사회가 문명화된 유럽에 정복당했듯이 여성도 남성의 정복 대상이라는 것을 은연중에 드러냈다. 다른 측면에서 페미니스트 미술가들은 원시주의가 여성의 본질성을 표현하는 방법이라고 생각했고, 무엇보다 원시사회가 출산, 육아 등 여성의 생물학적 기능에 따라 모계사회였다는 것에 주목했다.

그들은 출산과 육아가 남성을 위한 것이 아니라 여성의 본성적 권리라는 것을 보여주고자 했다. 그러므로 여성의 성기, 자궁, 생리현상 등은 감춰야 할 열등한 것이 아니라 드러내야 할 자랑스러운 것이 된다.

페미니스트들은 여성의 가사활동에도 주목했다. 여성의 가사활동은 남성보다 열등해서 맡은 일이 아니라 여성의 천부적인 능력을 발휘하는 것이라고 주장했다. 시카고는 1970년에 프레스노 주립대학(Fresno State University)에서 페미니스트 예술 프로그램(a feminist art program)을 개설했다. 이 프로그램의 목적은 여성의 의식을 고양하고, 여성의 환경을 바람직하게 정립하며, 여성으로서의 경험을 예술로 표현하는 데 있었다.[119] 페미니스트 예술 프로그램의 가장 큰 업적은 여성들이 본인의 노동환경에 대해 나누고, 서로 협력해서 작업하는 예술 그룹에 참여하며, 궁극적으로 페미니스트로 활동할 수 있는 스튜디오를 설립한 것이었다. 시카고는 그녀의 프로그램과 비전을 이어가기 위해 캘리포니아 아트스쿨로 자리를 옮겼다.

이때 제작한 「디너 파티」(1974-79)[그림 3-33]는 페미니즘 미술의 대표적인 작품으로 거론된다. 「디너 파티」는 각 변의 길이가 46피트(1,402.08센티미터)인 삼각형 모양의 식탁에 서양미술사와 역사에서 위대한 발자취를 남긴 39명의 여성을 둘러 앉힌 작품이다. 이 작품을 위해 39벌의 식탁보와 제각기 독특하게 디자인된 접시, 받침 달린 잔 등의 식기세트를 제작했다. 5년 동안 400여 명의 사람이 동원되어 완성한 「디너 파티」는 1979년 3월 샌프란시스코 현대미술관에서 처음으로 소개되었다. 「디너 파티」에 초대된 여성들이 활동한 시기는 고대부터 현대까지 다양하다.

시카고는 우선 크레타의 뱀의 여신을 초대해서 인류 역사가 모계사회에서 시작되었다는 것을 환기시킨다. 그 외 고대 이집트의 여왕으로 남편 투트모세 2세 사망 후 직접 왕위에 올라 중요한 의식을 수행한 하트셉수트(Hatshepsut, 기원전 1508-기원전 1458), 남편 유스티

그림 3-33 주디 시카고, 「디너 파티」, 1974-79. 혼합매체, 1,463×1,463, 브루클린미술관, 뉴욕.

아누스(Justianus I, 483-565) 황제와 함께 비잔틴을 다스린 테오도라 (Theodora, 497/500-548) 등의 정치적 인물들을 초대했다. 미술가로는 17세기에 활동한 아르테미지아 젠틸레스키(Artemisia Gentileschi, 1593-1653), 20세기에 활동한 조지아 오키프(Georgia O'Keeffe, 1887-1986) 등을 초대했다. 각 자리에는 여성의 얼굴 대신 음부 모양의 도자기를 놓았다. 삼각형 식탁은 여성의 음부를 떠올리게 하는 동시에 삼위일체를 상기시킨다.

이는 자연스럽게 '최후의 만찬'과 이어지는데, 사실 성경의 묘사대로라면 최후의 만찬에 초대된 자 가운데 여성은 한 명도 없었다. 전통적으로 여성은 식탁에 앉아 중요한 얘기를 나누기보다는 음식을 준비하는 역할을 맡아왔다. 만찬의 주빈은 남성이었다. 시카고는 「디너 파티」에서 여성의 역할에 관한 관습을 전복하고자 했다. 시카고는 부계사회의 관습을 거부한다는 의미로 아버지의 성을 버리고 대신 출생지인 시카고로 개명하여 미술계에서 활동했다. 시카고는 여성이 서구 사회의 가부장적 체제에 희생되어왔고 미술계는 남성에게 지배당한다고 주장하며 이러한 관습에 도전장을 내밀었다. 「디너 파티」에서 각 좌석에 놓은 도자기로 만들어진 여성의 성기는 여성의 몸에 대한 편견에 정면으로 대항하는 것이었다. 즉 삼각형은 기독교 문화 속에 자리한 가부장적인 사고와 여성성으로 남성중심주의에 맞서고자 하는 여성의 의지를 동시에 표현한다. 「디너 파티」는 사회 각 분야에 그리고 미술사에 깊게 자리한 편견을 지적하고 더 나아가 편견에 따른 오류를 시정하고자 하는 의도를 내포하고 있다.

시카고에게 초대받은 오키프는 일찍이 1920년대에 진보적 단체인 전미 여성당(National Women's Party)에 가입하여 정치적으로도 여성문제에 목소리를 낸 작가다. 그러나 자연과 여성을 동일시하며 여성의 성적 특성을 꽃에 비유했다는 점에서 페미니즘적인 시각보다는 연약한 여성의 감성을 강조하는 듯하다. 실제로 그녀가 미술계에

서 유명해진 데는 유명한 사진작가 남편 알프레드 스티글리츠(Alfred Stieglitz, 1864-1946)의 도움이 컸다. 오키프의 「뉴욕 도시, 밤」(1929) 같은 작품에서는 남근숭배가 느껴지지만, 꽃을 다룬 작품에서는 최대치의 여성성이 만개한다. 오키프의 꽃 그림이 풍기는 감미로운 서정성은 너무나 유혹적이어서 관람객에게 에로틱한 여성을 향한 남성의 응시와 비슷한 시선을 유도한다. 오키프의 서정성, 시적 감수성은 초기부터 일관적으로 나타난 특성이다. 그가 1917년 스티글리츠의 스튜디오 291에서 첫 개인전을 열었을 때 마이클 브렌슨(Michael Brenson)은 "자연세계와 인간 몸의 신비로운 결합은 우리가 느끼는 생의 웅대함과 숭고의 감수성에 호소한다"[120]라고 말했다.

오키프가 과연 페미니스트일까? 그는 전미 여성당에 가입하여 활동했지만 1943년과 1977년에는 여성미술전시회 참여를 거부했고, 노클린이 자신의 꽃 그림을 페미니즘적으로 해석한 것에 관심이 없었으며 심지어 1973년에는 "나를 도와준 사람은 남자들뿐이었다"라고 말하기도 했다.[121] 오키프는 페미니즘 활동보다는 회화의 형태와 색채에 더 애착을 느꼈다. 그녀는 1923년에 "나는 내가 원하는 곳에 살 수 없고 내가 원하는 곳에 갈 수 없고 내가 원하는 것을 말할 수조차 없다.⋯⋯나는 적어도 그림을 그리면서 내가 원하는 것을 말하고 내가 원하는 것을 표현하며 바보가 아니라고 생각한다. 내가 다른 방법으로 말할 수 없는 것을 색채와 형태로 말할 수 있다"[122]라고 말했다.

샤피로는 모더니즘 미술의 가부장적인 권위주의에 반발하며 여성의 취미생활 정도로 치부된 뜨개질, 퀼트 등을 순수미술로서 다뤘다. 그러나 샤피로 같은 순수미술가들은 공예가나 일반 여성의 작업을 순수미술과 대등하게 인정하지 않고 다만 염색, 자수 등의 기법을 활용하는 것에 그쳐 약간 모순되기도 한다. 샤피로는 여성 특유의 감각과 수공예적 섬세함을 강조했다. 마티스도 평면성을 강조하는 모더니즘의 관점에서 섬유의 장식적 패턴을 회화에 활용했다. 그러나 샤피로

는 마티스처럼 소재 본래의 특질을 없애거나 변용하지 않고 수공예가 지닌 미적 가치와 표현력을 강조하며 가부장적인 모더니즘 미술에 도전하고자 했다는 점에서 의의가 있다.

초창기 페미니즘 작가들은 여성의 생물학적 특징과 가사활동에 초점을 맞췄지만 점차 개념미술에 주목하며 여러 매체를 사용하는 작업을 보여주었다. 그중 중요한 작가로는 마사 로슬러(Martha Rosler, 1943-), 에이드리언 파이퍼(Adrian Piper, 1948-), 엘리노어 안틴(Eleanor Antin, 1935-), 마사 윌슨(Martha Wilson, 1947-) 등이 있다. 다음 세대의 페미니즘 작가들은 여성의 지위상승, 권익향상에 관한 주제에서 벗어나 포스트모더니즘적인 사고, 개념, 철학 등을 반영하여 다양한 형식을 탐구하게 된다. 프랑스 철학자 기 드보르(Guy Debord, 1931-94)는 포스트모더니즘 사회를 스펙터클 사회로 정의했다. 스펙터클 사회는 이미지와 복제물이 지배한다. 페미니즘 미술도 포스트모더니즘이 본격적으로 논의되면서 더욱 활성화되었다. 차용, 복제가 활용되고 여성의 다양한 경험이 작품에 녹아들면서 페미니즘 미술의 형식과 개념은 더욱더 확장되었다. 특히 사진을 활용해 다양한 시각을 연출한 독보적인 여성 작가들이 등장했다. 대표적인 작가는 셔먼이다.

셔먼은 사진, 영화, 퍼포먼스 등을 활용해서 1975년부터 1980년대 초까지 「무제 영화 스틸」(1978) 연작을 작업했다. 이 연작은 영화의 한 장면을 정한 다음 그녀가 직접 배우로 분해 연기하는 모습을 사진으로 촬영한 것이다. 이때 셔먼은 잔 모로(Jeanne Moreau, 1928-2017), 소피아 로렌(Sophia Loren, 1934-) 등이 연기한 가정부, 요염한 매춘부, 현숙한 주부 등으로 변장하여 흑백사진 69점을 찍었다. 이처럼 셔먼은 창작의 주체인 예술가와 창작의 대상인 모델, 두 가지 역할을 모두 담당하여 전통적인 예술가와 모델의 개념을 전복시켰다. 셔먼은 낯익은 영화의 한 장면을 차용했지만 그의 작품은 영화와 관련이 없고 허구일 뿐이다.

셔먼은 과거의 여러 작품을 차용함으로써 자신만의 독창적인 작품을 만들었다. 셔먼은 사실과 허구, 진짜와 가짜, 부재와 존재 등의 경계를 허물며 관람객에게 끊임없이 진실을 찾게 했다. 모더니즘 시대가 명백함과 정확함을 추구했다면 포스트모더니즘 시대는 진실과 거짓, 통속성과 고급성의 경계가 뒤섞이는 애매함을 추구한다. 동시대의 사회적·문화적 특징을 셔먼은 작품의 성격으로 구축했다. 셔먼의 작품을 보는 순간 관람객은 이것이 실제 영화의 한 장면인지 허구인지 명확하게 구분할 수 없고, 셔먼의 진짜 모습도 알 수 없어 혼란을 겪는다. 셔먼의 작품 속 인물은 셔먼이지만 결코 자화상이 아니다. 작품만으로는 셔먼의 정체성을 알 수 없다. 셔먼은 끊임없이 정체성을 바꾼다. 셔먼의 흑백사진은 영화의 한 장면을 닮았기에 관객은 그것을 보면서 내러티브를 만들지만 사실 내러티브는 존재하지 않으며 심리적 혼돈만 야기될 뿐이다.

셔먼은 여성의 자의식과 주체성에 관해 질문을 던지며 계속해서 여성의 몸과 신체를 탐구했다. 셔먼은 1980년대 중반 이후 혈흔, 오줌, 토사물 등 생리현상으로 배출되는 것을 재료로 작업하는 아브젝트 아트(Abject Art)에 집중하다가 1990년대 후반부터는 영화, 비디오, 설치미술 등이 협업하는 작업을 전개하고 있다. 페미니즘 미술은 여성의 권익문제만을 다루는 데 그치지 않고, 회화, 조각 등의 경계를 무너뜨리며, 뉴미디어, 비디오, 퍼포먼스, 영화, 개념미술 등과 결합함으로써 예술의 개념이 무한히 확장하는 데 이바지했다.

페미니즘의 첫 세대 미술가들은 백인 여성이었기에 신체와 섹슈얼리티를 사용하여 가부장적 사회에 저항하는 것에 초점을 맞췄다. 이후 흑인 여성들이 페미니즘에 관심을 보이면서 페미니즘 미술의 전개양상은 매우 복잡해지는데, 그녀들은 신체문제보다는 인종문제에 쟁점을 두었다. 가령 엘리자베스 캐틀릿(Elizabeth Catlett, 1915-2012)은 "나에게 중요한 것은 첫째, 나는 흑인이고, 둘째, 나는 여자이

고, 셋째, 나는 조각가다"¹²³라고 말하기도 했다.

네오지오(Neo Geo), '창조품에서 소비상품으로'

미술품은 판매를 기다린다. 모더니스트들의 웅장한 서사 뒤에 미술시장이 도사리고 있다는 것을 모르는 사람은 없었지만 표면적으로 미술품은 위대한 창조물로 포장되었다. 그러나 어떤 미학적 의미로 포장한다 해도 미술품이 팔리기를 기다리는 상품이라는 것은 모두 알고 있는 사실이다. 포스트모더니즘 시대에 들어와 일군의 미술가가 미술품의 고귀하고 미학적 가치는 단지 환상에 불과하고 궁극적으로 판매를 기다리는 상품이라는 것을 솔직히 인정했다. 사실상 미술시장이 존재하지 않으면 어떤 미술품도 가치를 발휘할 수 없다. 미술가가 미적 물품(회화, 조각 등)을 생산하면 수집가가 미적 물품을 소비한다. 이 단순한 사실이 수백 년 동안 미적 가치라는 포장지로 감춰져왔다. '네오지오'(Neo-Geo) 작가들은 미학적인 의미가 어떻든지 간에 소비되지 않은 미술품은 컴컴한 창고에서 썩을 수밖에 없다는 엄연한 사실을 솔직히 인정하고 상업적인 미술 시스템을 활용해 작품을 보여주고자 했다. 네오지오 작가의 공통점은 대량생산품을 있는 그대로 전시하면서 형식적으로 기하학적 양식을 추구한다는 것이다. 그들은 모더니즘 미술에서 형이상학적 사유를 상징한 격자형식을 응용하여 소비사회의 현실을 보여주었다.

이것은 새로운 현실로서의 복제라는 의미에서 '시뮬레이션 아트'(Simulation Art) 또는 '새로운 기하학적 개념주의'(Neo-Geometric Conceptualism)로 불리게 된다. 이러한 경향의 대표적인 작가로는 하임 스타인바흐(Haim Steinbach, 1944-), 애슐리 비커턴(Ashley Bickerton, 1959-), 피터 핼리(Peter Halley, 1953-), 제프 쿤스(Jeff Koons, 1955-) 등이 있다. 이들의 작품은 형식이 서로 너무나 달라 하나의 사조로 엮는 게 불가능해 보이지만 모더니즘 미술의 숭고한 영웅

성이 더 이상 유효하지 않다는 것을 증명해냈다는 데 공통점이 있다.

네오지오는 1980년대 뉴욕에서 탄생한 미술경향 가운데 하나지만 보드리야르와 푸코의 철학을 기반으로 한다. 네오지오 작가들은 현실은 이미 어떤 것을 복사한 것이고, 대중소비사회는 재생산, 복제에 기반을 둔다고 주장하며 모더니스트들의 독창성, 창조성을 부정한다. 그들은 신표현주의의 거칠고 싸구려 같은 구상회화에 회의를 느낀 대중에게 미디어, 전자제품, 광고 등을 다양하게 활용하여 첨단과학기술이 지배하는 사회에 적합한 예술양식을 선보임으로써 각광받았다. 차갑고 이지적·기하학적 양식 뒤에 자리한 복제라는 요소는 진보적인 미술비평가와 큐레이터에게 매우 신선하게 받아들여졌다. 예를 들어 스타인바흐는 상품진열대의 상품처럼 작품을 전시했다. 그는 선반 위에 운동화, 스탠드 등 실제로 판매되는 상품들을 색채, 형태, 질감 등을 고려하여 가지런히 진열했다. 이 작품은 예술이 상품이며 상품도 예술이 될 수 있다는 것을 보여준다. 이러한 개념은 공기총을 나란히 정렬해서 진열장 안에 넣어둔 아트슈웨거의 작품에서도 드러난다.

네오지오 작가들의 기하학적 구성은 몬드리안, 말레비치 등을 떠올리게 하지만 모더니즘 미술의 웅장한 서사, 유토피아에 대한 거창한 야망보다는 기하학적으로 꾸며진 환경에 둘러싸여 살아가는 모습을 가시화한다. 모더니스트들에게 격자형태는 이성과 합리성, 도래할 유토피아에 대한 벅찬 기대감을 의미했다. 그러나 이러한 희망이 허망한 꿈이었다는 것을 깨달은 포스트모더니즘 시대에는 기하학적 형태도 현실로 인식되었다.

네오지오의 대표적인 작가는 그 이론을 정립한 핼리다. 그는 예일 대학에서 미술사를 전공했고 팝아트, 미니멀리즘, 개념미술 등에 관심을 보였다. 미니멀아트가 산업시대의 현대적 풍경을 다룬다고 생각한 그는 기하학적인 단순한 도형을 선택해서 현대사회의 생활을 나타내는 기호로 만들었다. 핼리의 기하학적 추상회화는 그가 감명 깊

게 읽은 푸코의 『감시와 처벌』(*Discipline and Punish*)의 내용이 반영된 것으로 기하학적 형태의 감옥을 표현한다. 푸코는 이 책에서 기하학적 형태에 둘러싸인 현대문명을 감옥에 비유했다. 푸코는 기능이 강조됨에 따라 통로, 도로, 건축물 등이 기하학적 형태를 띠게 되고 이러한 형태에 근거한 산업사회의 질서정연한 체계가 일종의 억압적 모형이라고 주장한다. 건축물이나 도로 등의 기하학적 형태는 산업이 발전할수록 통신망 등을 따라 확장되고 있다. 병원, 기업 등에서 사업전략을 짤 때도 기하학적 그래프를 활용한다. 핼리는 모더니즘 미술의 기하학적 전통을 산업사회, 정보화사회와 연결시켜 패러디했다.

우리 주변을 둘러보자. 기하학적 형태가 아닌 것이 있는가. 책상, 의자, 형광등, 창문, 수도관, 컴퓨터, TV 등 대부분 기하학적 형태다. 핼리는 기하학적 형태가 현대인을 옭아매는 억압적인 구조가 된 것에 주목했다. 그가 그린 기하학적 형태는 네트워크의 기호이자 감옥과 같은 밀폐된 사각형 공간의 기호다. 우리는 아파트, 공장, 사무실, 가구 등 기하학적 형태에 둘러싸인 채 총체적인 감시와 통제를 받고 있다고 해도 과언이 아니다. 그의 회화에서 화면 중앙의 큰 사각형에 연결된 선들은 전화선, 수도관, 전기선, 난방배관 등을 의미한다. 정보통신기술의 급진적 발전으로 우리는 눈에 보이지 않는 엄청난 통신망에 둘러싸여 살고 있다.

그는 자신의 작품이 전혀 추상적이지 않다고 주장하고 추상적이라는 단어 대신 항상 도형적(diagrammic)이라는 단어를 사용했다.[124] 핼리의 작품에서 화면 하단에 있는 배선은 지하에 묻혀 있는 수도관 등이 될 것이다. 핼리는 현실이 기하학적 형태로 이루어져 있다는 것을 우연히 발견했다. 그는 "무의식적인 상황에서 영감을 받았다. 나는 7번가의 한 건물에서 살았다. 지하층에는 술집이나 음식점이 있었으며 거기에는 치장벽토로 된 입구와 창살이 달린 창문이 있었다"[125]라고 말했다. 핼리는 뉴먼의 추상형식을 형광안료를 사용, 평준화된 후

기자본주의 사회의 도상으로 전환해 허망하게 끝난 모더니스트들의 시도를 비판했다. 핼리의 기하학적 추상은 뉴먼의 숭고를 향한 메타포가 아니라 현대문명을 풍자하는 구조적 이미지다. 즉 핼리의 회화는 초월적 관념이나 예술적 이상을 함축한 모더니즘의 기하학적 추상과 달리 컴퓨터 게임의 디지털필드처럼 현실을 모조한 가상공간이다. 또한 과학기술문명의 시뮬라크르로서 당대 사회의 생산과 소비의 속성과 경험의 표현이다.

사각형의 컴퓨터 앞에서 외부세계와 접속하는 현대인은 사각형의 감옥에 갇힌 것과 같다. 몬드리안 같은 모더니스트들이 격자 유토피아의 공간으로 받아들였다면, 포스트모더니스트들은 단순한 격자형태를 숭상하며 거창한 서사를 외친 모더니스트를 비판하기 위해, 또한 현대산업사회에서 현대인의 생활구조와 사고를 지배하는 감옥 같은 기호로서 격자를 사용했다. 당연하게도 포스트모더니스트인 핼리는 숭고한 회화적 공간에 관심이 없었다. 그는 "나는 감옥과 강압적인 상황을 상징하는 기하학으로 시작했다. 그 후 나는 오히려 형광색, 수도관의 체계들 그리고 일종의 비디오 게임의 공간으로 상징되는 더욱 매력적인 기하학으로 이동했다. 그것은 주로 산업주의의 강압적인 기하학에 관해 이야기하는 푸코에게서 매혹적인 기하학에 관심을 좀더 보이는 보드리야르로의 이동과 일치한다"[126]라고 말했다.

핼리는 보르리야르의 시뮬라시옹 이론에 깊은 관심을 보였다. 보드리야르는 현실에서 파생된 시뮬라크르가 실재를 지배한다고 주장했다. 보드리야르에 따르면 모든 사물은 기호로 대체되고 우리는 그 기호로 세상을 인식한다. 예를 들어 지도는 영토에서 파생된 시뮬라크르이지만 우리는 영토를 지도로서 이해한다. 지도가 영토를 대체하고 더 큰 지배력을 지니는 것이다. 뉴먼의 추상형식을 차용한 핼리의 기하학적 형식은 형이상학적 관념이 아니라 기하학적 형태에 지배받으며 살아가는 현대적 삶의 시뮬라크르다. 푸코가 감옥으로 현대사회의 구조

를 설명했다면 보드리야르는 현대사회의 생산과 소비의 순환구조 등을 시뮬라크르로 설명한다. 핼리는 일상의 삶과 사물에 지대한 관심을 보이면서 생산과 소비의 순환 과정을 표현하고자 한다.

네오지오 작가들이 가장 관심을 보인 것은 아트 시스템이다. 네오지오 작가 가운데 미술품을 소비상품으로 철저하게 인식하고 전시와 판매 시스템을 공급과 수요 법칙에 따른 소비상품 시스템으로 인식한 대표적인 작가는 쿤스다. 쿤스는 시카고 미술학교(Art Institute of Chicago)와 메릴랜드 미술대학(Maryland College of Art)에서 회화를 전공했지만 졸업 후 뉴욕의 선물거래소에서 증권 브로커로 일했다. 즉 쿤스는 예술의 숭고함, 예술가의 고독과 자유를 경험하기 전에 자본주의의 속성을 먼저 배운 것이다. 어린 시절에도 인테리어 업자였던 아버지가 고객에게 어린 아들의 작품을 판매해주었다고 한다. 이런 경험으로 쿤스는 미술품을 둘러싼 상업적 시스템을 자연스럽게 받아들이게 되었다. 그는 미학적 가치에만 몰입하는 상품성 없는 예술에는 아예 관심이 없었고 철저히 판매를 목적으로 했다. 그는 제작에서 판매까지 공급과 수요 법칙을 적용했다. 조각, 설치, 회화, 사진 등 여러 장르를 넘나들고 통합한 쿤스는 워홀처럼 여러 명의 기술자와 조수를 고용했고 공장 같은 작업실에서 상품을 생산하듯이 그들을 관리, 감독하며 미술품을 제작했다.

쿤스의 예술적 전략은 뒤샹처럼 레디메이드를 직접적으로 차용하는 것과 워홀, 존스 같은 팝아티스트들처럼 레디메이드를 복사하는 것이었다. 쿤스는 1980년대부터 미국의 대중소비사회의 상징들을 작품의 주제와 소재로 다루면서 미국의 자본주의 문화를 완벽하게 표현했다. 특히 전기청소기와 슬럼가의 흑인 청소년들의 놀이문화를 상징하는 농구공을 주로 다뤘다. 그는 뒤샹의 레디메이드와 대중소비사회의 유통원리를 결합한 「새로운 것」(1980-83) 연작으로 미술계의 주목을 받기 시작했다. 백화점의 가전제품 코너에서 판매되는 전기청소기

를 아크릴 박스 안에 진열한 작품(1981)도 반응이 뜨거웠다. 그다음에는 「평형 탱크」(1985) 연작을 발표했다. 이것은 수족관을 채운 소금물에 농구공을 띄워 평형을 이루며 둥둥 떠 있는 모습을 보여주는 작품이다. 한 치의 오차도 없이 완벽한 균형을 이루는 물과 농구공으로 작품은 정연한 기하학적 추상형식을 보여준다. 이 작품은 몬드리안이나 말레비치가 지향했던 인종차별이나 빈부격차 없는 완전한 평등에 관한 열망 따위를 함축하고 있는 듯하지만 사실 쿤스에게 이처럼 거창하고 웅대한 야망은 허망한 것에 불과하다.

농구공은 일상용품으로, 후기자본주의의 상품 시스템과 예술의 가치를 접목시키는 것이 쿤스의 의도다. 진공청소기, 농구공, 수족관 등 일상의 사물을 예술화한다는 점에서 쿤스는 뒤샹이나 워홀과 연결되지만 농구공과 수족관의 전혀 어울리지 않는 결합 등은 초현실주의적이다. 실제로 쿤스는 초현실주의에 관심이 많았다. 그는 달리를 우상으로 여길 정도로 존경했고 1970년대 초반 달리가 뉴욕에 왔을 때 호텔로 찾아가 격려받았다고 알려져 있다. 쿤스의 작품 안에는 팝아트, 미니멀리즘, 초현실주의적인 요소가 결합, 함축되어 있다.

쿤스의 작품은 철저하게 통속적이었고, 그는 미술계의 비즈니스맨이었다. 그는 대중의 욕구를 쉽사리 간파하는 천부적 재능을 타고난 사람이었다. 쿤스의 작품은 일단 관객에게 쉽게 다가간다. 누구도 어려워하거나 지루해하지 않는다. 심지어 관람객의 시각과 촉각까지 자극하며 매료시킨다. 쿤스는 1980년대 중엽부터 토끼, 풍선, 강아지, 마이클 잭슨(Michael Jackson, 1958-2009) 등을 재현한 장난감이나 싸구려 공예품 같은 것들을 스테인리스, 도자기 등을 재료로 거대하게 만든 「토끼」(1986), 「마이클 잭슨과 버블즈」(1988) 등을 제작했다. 이 작품은 쿤스가 직접 제작한 것이 아니라 기술자들에게 의뢰하여 만든 것이다. 「마이클 잭슨과 버블즈」는 당대 최고의 스타인 잭슨이 두껍게 화장을 하고 화려한 금색 옷을 입은 채 장미가 깔린 바닥에 앉아 무릎

위에 원숭이를 올려놓고 있는 실물 크기의 도자기다. 쿤스는 점점 더 대담하게 저급한 수준의 통속성을 도입하여 미술계에 스캔들을 불러 일으켰다.

그는 포르노까지 키치적 요소로 수용했는데, 1991년 이탈리아 출신의 포르노 배우 치치올리나(Cicciolina, 1951- , 본명 일로나 스탈레르Ilona Staller)와 결혼해서 그녀와 관계하는 장면을 사진과 조각으로 보여준「메이드 인 헤븐」(1990-91) 연작을 발표했다. 포르노까지 순수미술로 포장하는 쿤스의 작업은 미술계를 경악시키며 거센 비판을 받았지만, 오히려 쿤스의 명성은 높아져만 갔다. 전통적인 누드화가 에로티시즘과 외설의 아슬아슬한 경계를 지키면서 고급스러운 미술로 승화되었다면 쿤스는 에로티시즘을 외설로서 즐기는 대중의 취향을 노골적으로 드러내며 통속성을 감추고 고급스러운 척하는 전통회화를 조롱했다. 치치올리나와의 성관계를 노골적으로 표현한 회화와 조각은 미술계에서 포르노 해프닝으로 취급당했고 쿤스는 버려지는 듯했다. 그러나 쿤스는 자신이 키우던 강아지를 모델로 삼아 만든 조각물「강아지」(1992)^{그림 3-34}로 화려하게 복귀했다. 높이 12미터가량의 대형 조각물인「강아지」는 1년생 꽃과 잔디로 뒤덮인 사랑스러운 모습으로 동심을 자극해 호평을 받았다. 빌바오 구겐하임 미술관이 이 작품을 구입함으로써 쿤스는 미술계의 중심으로 돌아왔다.

쿤스의 아이디어는 무궁무진하다. 스테인리스로 만든 풍선과 리본, 위스키병 등 싸구려의 통속적인 사물들이 보여주는 경쾌함과 단순함에 초현실적인 유머감각, 개념미술적인 특징이 결합되어 미술시장을 흔들었다. 그가 만든 초대형 리본은 어디에서나 볼 수 있는 키치적인 모양이지만 단순하고 경쾌하며 호기심을 자아내 대중과 수집가의 사랑을 받고 있다. 스테인리스로 제작된 풍선, 토끼, 리본 등은 거울같이 반짝거리는 표면에 관람객을 투영하면서 그들이 촉각적·신체적으로 작품을 지각하게 한다. 이 점은 미니멀아트와 공유하는 특징이

그림 3-34 제프 쿤스, 「강아지」, 1992, 혼합매체, 1,240×1,240×820, 구겐하임미술관, 빌바오.

다. 차가운 스테인리스 재질은 미니멀아트를 반영하고, 키치적이면서 실제 사물을 거대하게 확대하여 낯선 느낌을 유도하는 것은 올든버그 같은 팝아티스트의 작품을 연상시킨다. 쿤스의 조잡한, 어린아이의 인형 같은 거대한 조각은 거울을 통과해 이상한 나라로 들어가는 앨리스가 된 것처럼 관람객이 어린 시절의 기억, 추억의 세계에 빠져들게 한다. 노점상 등에서 파는 싸구려 인형이나 공예품은 크기가 작다. 쿤스는 이것을 거대하게 확대하여 새롭고 독창적인 것으로 탈바꿈시켰다. 이때 야기되는 낯선 느낌은 마그리트를 비롯한 초현실주의자들이 시도한 것으로 쿤스의 작품은 초현실적인 새로운 실재가 되어 매우 신선한 느낌을 준다. 그의 작품은 모방(복제)에서 벗어나 새로운 실재, 즉 시뮬라크르가 된다.

쿤스는 키치적 요소를 적극적으로 수용한 팝아트와 아이디어를 강조한 개념미술을 결합해 점점 커져가는 미술시장에 재빠르게 대응했다. 그는 키치적이고 팝아트적인 작품을 엄청난 고가에 판매했다. 오늘날 어떤 직업을 갖든 최종목표는 결국 많은 돈을 버는 것이다. 쿤스 역시 예술적 재능을 이용해서 막대한 돈을 벌고자 했고, 실제로 벌고 있다. 쿤스의 작품은 전 세계로 팔려나간다. 모더니즘 시대에는 엘리트주의를 표방했던 칸딘스키, 몬드리안 등이 대중을 이끄는 리더였다면, 쿤스는 대중의 취향을 재빠르게 간파하는 천재적 능력으로 대중의 친구가 되었다. 비록 그의 작품은 엄청난 고가라 감히 만져볼 수 없지만 말이다. 저급한 모양의 토끼와 곰돌이 인형, 대형 스테인리스 리본과 풍선 그리고 통속적인 에로틱한 여인 누드상 같은 것들이 과연 예술작품이 될 수 있는지 여전히 질문이 제기되고 있다. 모더니즘 시대였다면 이렇게 속물적인 태도를 보여준 쿤스는 비판할 가치도 없는 삼류 예술가로 치부되었겠지만 포스트모더니즘 시대의 그는 예술계의 영웅이다.

지은이주

제1부 리얼리즘의 태동과 자포니즘

1) Patricia Mainardi, *The End of Salon*, Cambridge University Press, 1993, p.12.

2) Colette Caubisens-Lasfargues, "Le Salon de peinture pendant la Révolution", *Annales Historiques de la Révolution Français*, April-june 1961, p.194.

3) Patricia Mainardi, 앞의 책, p.16.

4) Henri Loyrette, "Le Salon de 1859", *Impressionnisme-Les origines 1859-1869*, Editions de la Réunion des musée nationaux, 1994, p.10.

5) 존 리월드, 정진국 옮김, 『인상주의의 역사』, 까치, 2006, p.40.

6) Henri Loyette, "La peinture d'histoire", 앞의 책, p.30.

7) 우리나라에서는 흔히 'Le Salon des Refusés'를 '낙선자 전람회'로 번역해서 부르고 있지만 이 책에서는 '살롱'에서 낙선했다는 것을 분명히 할 필요가 있기 때문에 '낙선자 살롱'전으로 칭하고자 한다.

8) Henri Loyrette, "Le Salon de 1859", 앞의 책, p.7.

9) Gérard Monnier, *Des Beaux-Arts aux Arts Plastiques*, Paris: editions la Manufacture, 1991, p.63.

10) Patricia Mainardi, 앞의 책, 1993, p.85.

11) Gary Tinterow, "Le Paysage réaliste", *Impressionnisme-Les origines 1859-1869*, 1994, p.57.

12) Gary Tinterow, 위의 글, p.92.

13) Genevié Lacambre, "Les institutions du second empire et le salon des refusés", *In francis Haskell, ed. salon, Gallerie, Musei eloro Influenza Sullo Sviluppodell*, Arts, 1981, p.163.

14) Genevié Lacambre, 위의 글, p.163.

15) Henri Loyette, "La peinture d'histoire", *Impressionnisme-Les origines 1859-1869*, p.52.

16) Gary Tinterow, "Figures dans un paysage", *Impressionnisme-Les origines 1859-1869*, p.52.

17) Gary Tinterow, 위의 글, p.137.

18) http://terms.naver.com/entry.nhn?docId=1093391&cid=40942&categoryId=40464

19) Richard R. Brettell, "Monet's Haystacks Reconsidered", Art Institute of Chicago Museum Studies, Vol. 11, No. 1, Autumn, 1984, p. 6.

20) http://krdic.naver.com/search.nhn?kind=all&query=%EC%9D%B8%EC%83%81,

21) 존 리월드, 정진국 옮김, 앞의 책, p.175.

22) 제임스 루빈, 김석희 옮김, 『인상주의』, 한길아트, 2001, p.40.

23) 제임스 루빈, 김석희 옮김, 위의 책, p.279.

24) 제임스 루빈, 김석희 옮김, 위의 책, pp.277-278.

25) 제임스 루빈, 김석희 옮김, 위의 책, p.332.

26) Anthea Callen, "Monet makes the world go around: art history and the 'The Triumph of Impressionism'", *Art History* vol. 22, no. 5 December 1999, p.757.

27) 존 리월드, 정진국 옮김, 앞의 책, p.385.

28) 제임스 루빈, 김석희 옮김, 앞의 책, p.347.

29) http://terms.naver.com/entry.nhn?docId=894378&cid=42642&categoryId=42642

30) John C. Gilmour, "Improvisation in Cézanne's Late Landscapes" *The Journal of Aesthetics and Art Criticism*, Vol. 58, No.2, p.191.

31) John C. Gilmour, "Improvisation in Cézanne's Late Landscapes", *The Journal of Aesthetics and Art Criticism*, Vol. 58, No.2, p.194.

32) John C. Gilmour, 위의 글, p.194.

33) *Vincent van Gogh, The Complete Letters of vincent van Gogh*, Greenwich, 1979, Lette, p.610을 진휘연, 『오페라 거리의 화가들』, p.288에서 재인용.

34) Eisenman, *Nineteenth Century Art*, London, 1994, p.290을 진휘연, 위의 책, p.288에서 재인용.

35) Siegfried Wichmann, *Japonisme- The Japonisme Influence on Western Art since 1858*, London: Thames & Hudson, 1981, p.12.

36) William Leonard Schartz, "The Priority of the Goncourts' discovery of Japanese Art", *PMLA* vol. 42(1927), p.798.

37) 마부치 아키코, 최유경 옮김, 『자포니슴』, 제이앤씨, 2004, p.9.

38) William Leonardo Schartz, 앞의 글, p.798.

39) 장 카르팡티에 외, 주명철 옮김, 『프랑스인의 역사』, 소나무, 1992, p.247.

40) 잡지 「가제트 데 보자르(*Gazette des Beaux-Arts*)」의 편집장이었던 루이 곤스(Louis Gonse)는 1883년에 출판한 『일본미술』에서 호쿠사이를 렘브란트, 코로, 고야, 동 시대의 도미에와 비교했다. Shigemi Inaga, "The Making of Hokusai's Reputation in the context of Japonisme", *Japan Review* vol. 15, 2003, p.77.

41) Siegfried Wichmann, 앞의 책, p.10.

42) 일본 미술사학자 시게미 이나가(Shigemi Inaga)는 호쿠사이가 유럽인들의 미학적 개혁에 세 가지 역할을 했다고 주장했다. 그것은 구성(composition)혹은 구성의 결핍, 붓질과 드로잉 기술 그리고 색채의 생동감 등이다. Inaga Shigemi, 앞의 글, p.83.

43) Rosanne H. Lighstone, "Gustave Gaillebott's Oblique Perspective: A New Source for 'Le Pont de I'", *The Burlington Magazine*, vol. 136, 1994, p.759.

44) Rosanne H. Lighstone, 위의 글, p.759.

45) 파스칼 보나푸, 정진국&장희숙 옮김 『VAN GOIGH(빈센트 반 고흐)』, 열화당, 1990, p.74.

46) Inaga Shigemi, 앞의 글, p.90.

47) 존 리월드, 정진국 옮김, 앞의 책, p.147.

48) Tanaka Hidemiche, "Cézanne and Japonisme", *Artibus et Historiae* vol. 44, 2001, p.218.

49) 마부치 아키코, 최유경 옮김, 앞의 책, p.248.

50) Tanaka Hidemiche, 앞의 글, p.201.

51) Hidemiche Tanaka, "Cézanne and Japonisme", *Artibus et Historiae* vol. 44, 2001, p.206.

52) 제임스 루빈, 김석희 옮김, 앞의 책, p.369.

53) Hidemichi Tanaka, 앞의 글, 2001, p.212.

54) Hidemichi Tanaka, 위의 글, pp. 210-211.

55) 마부치 아키코, 최유경 옮김, 앞의 책, pp.37-38.

56) Richard Schiff, "Cézanne in the wild", *The Burlington Magazine* vol. 148, 2006, p.605.

57) 제임스 루빈, 김석희 옮김, 앞의 책, p.389.

58) Robert Morris, "Cézanne's Mountains", *Critical Inquiry* vol. 24, 1998, p.817.

제2부 표현주의에서 초현실주의

1) http://terms.naver.com/entry.nhn?docId=894745&cid=42642&category Id=42642,

2) 보들레르의 「여행에의 초대」(L'Invitation au Voyage)의 전문은 다음과 같다. "나의 사랑, 나의 누이여 꿈꾸어 보세 거기 가 함께 사는 감미로움을! 한가로 이 사랑하고 사랑하다 죽으리 그대 닮은 그 나라에서! 그 뿌연 하늘의 젖은 태양은 나의 마음엔 신비로운 매력 눈물 속에서 반짝이는 알 수 없는 그대 눈동자처럼 거기에는 모두가 질서와 아름다움 사치, 고요, 쾌락
세월에 씻겨 반들거리는 가구들이 우리 방을 장식해 주리라 은은한 향료의 향기에 제 향기 배어드는 희귀한 꽃들이며 화려한 천장 그윽한 거울 동양 의 현란한 문화가 모두 거기서 속삭이리, 마음도 모르게 상냥한 저희 나라 언어로 거기에는 모두가 질서와 아름다움 사치, 고요, 쾌락", http://terms. naver.com/entry.nhn?docId

3) Jack D. Flam, "Matisse's Backs and the Development of His Painting", *Art Journal*, Vol. 30, No. 4, Summer 1971, p.361.

4) Frank Anderson Trapp, "Art Nouveau Aspects Early Matisse", *Art Journal*, Vol. 26, No. 1, Autumn 1996, p.3.

5) Jack D. Flam, "Matisse's Backs and the Development of His Painting", p.353.

6) Jack D. Flam, 위의 글, p.357.

7) Frank Anderson Trapp, 앞의 글, p.2.

8) Jack D. Flam, "Matisse and Ingres", *Apollo*, Vol. 152, No. 464, Oct. 2002, p.22.

9) Jack D. Flam, "Matisse's Backs and the Development of His Painting", p.355.

10) Jack D. Flam, "Matisse's Backs and the Development of His Painting", p. 357.

11) Frank Anderson Trapp, 앞의 글, p. 4.

12) Rémi Labruss & Jacqueline Munck, "André Derain in London(1906-07): Letters and a Sketchbook", *The Burlington Magazine*, Vol. 146, No. 1213, Apr., 2004, p.248.

13) Rémi Labruss & Jacqueline Munck, 위의 글, p.85.

14) Rémi Labruss & Jacqueline Munck, 위의 글, p.86.

15) Susan L. Ball, "The Early Paintings of André Derain, 1905-1910. A Re-Evaluation", *Zeitschrift für Kunstgeschichte*, 43 Bd., H. 1, 1980, p.82.

16) Susan L. Ball, 위의 글, p.82.

17) Soo Yun Kang, *The Iconography of Georges Rouault*, University of California Santa Barbara, Ph. D, 1994, p.56.

18) 피에르 쿠르티옹, 「다져진 길을 따라」, 『Georges Rouault』, 대전시립미술관 전시도록, 대전시립미술관, 2006, p.27.

19) 앙드레 말로, 「존재의 인간」, 『Georges Rouault』, 대전시립미술관 도록, 2006, p.40.

20) Angela Lampe, 「형태, 색채, 조화: 퐁피두 미술관에 있는 조르주 루오의 미완성 작품들(On the Georges Rouault's unfinished works from the collection of Centre G. Pompidou)」, 『루오전 기념 학술 심포지움 발제집』, 대전시립미술관, 2006, p.31.

21) Angela Lampe, 위의 글, p.35.

22) Angela Lampe, 위의 글, p.35.

23) Angela Lampe, 「형태, 색채, 조화: 퐁피두 미술관에 있는 조르주 루오의 미완성 작품들(On the Georges Rouault's unfinished works from the collection of Centre G. Pompidou)」, 『루오전 기념 학술 심포지움 발제집』, 대전시립미술관, 2006, p.34.

24) Angela Lampe, 위의 글, p.30.

25) 장 루이 페리에, 『20세기 미술의 모험』, 김정화 옮김, API, 1990, p.548.

26) William. B. Sieger, "Emil Nolde's Biblical Paintings of 1909", *Zeitschrift für Kunstgeschichte*, Deutscher Kunstverlag Gmbh Munchen Berlin, 2010, pp.259-260.

27) William. B. Sieger, 위의 글, p.263.

28) William. B. Sieger 위의 글, p.259.

29) http://terms.naver.com/entry.nhn?docId=894941&cid=42642&categoryId=42642

30) Britta Martensen-Larsen, "When Did Picasso Complete" Les Demoiselles d'Avignon?", *Zeitschrift für Kunstgeschichte*, 1985, p.256.

31) Britta Martensen-Larsen, 위의 글, p.263.

32) 장 뤽 다발, 홍승혜 옮김, 『추상미술의 역사』, 미진사, 1994, p.25.

33) Pierre Francastel, *Art et Technique aux XIXe et XXe siècle*, Paris: Denöell, 1988, pp.54-55.

34) 장-루이 페리에, 김정화 옮김, 앞의 책, p.133.

35) Mark Antliff, The Fourth Dimension and Futurism: A Politicized Space, *The Art Bulletin*, Dec. 2000, p.722.

36) Mark Antliff, 위의 글, p.722.

37) Mark Antliff, 위의 글, p.721.

38) Mark Antliff, 위의 글, p.722.

39) Mark Antliff, 위의 글, p.721.

40) Mark Antliff, 위의 글, p.723.

41) Mark Antliff, 위의 글, p.720.

42) Mark Antliff, 위의 글, p.724.

43) Mark Antliff, 위의 글, p.731.

44) Mark Antliff, 위의 글, p.721.

45) Mark Antliff, 위의 글, p.730.

46) Mark Antliff, 위의 글, p.731.

47) Mark Antliff, 위의 글, p.727.

48) Frederick S. Levine, "The Iconography of Franz Marc's Fate of the Animals", *The Art Bulletin*, Vol. 58, No. 2, Jun., 1976, p.273.

49) Frederick S. Levine, 위의 글, p.273.

50) Herbert Read, *A Concise History of Modern Painting*, London: Thames and Hudson, 1985, p.182.

51) 장 루이 페리에, 김정화 옮김, 앞의 책, p.122.

52) 로버트 휴즈, 『새로움의 충격-모더니즘의 도전과 환상』, 최기득 옮김, 미진사, 1995, p.288.

53) Rose-Carol Washton Long, "Kandinsky's Vision of Utopia as a Garden of Love", *Art Journal*, Vol. 43, No. 1, Spring 1983, p.58.

54) Jerome Ashmore, "Sound in Kandinsky's Painting", *The Journal of Aesthetics and Art Criticism*, Vol. 35, No. 3, Spring, 1977, p.333.

55) Jerome Ashmore, 위의 글, p.330.

56) Jerome Ashmore, 위의 글, p.333.

57) Rose-Carol Washton Long, 앞의 글, p.51.

58) Rose-Carol Washton Long, 위의 글, p.52.

59) Hans K. Roethel, *Kandinsky*, New York: Hudson Hills Press, 1979, p.100.

60) Michel Conil Lascoste, *Kandinsky*, New York: Crown Publishers, 1979, p.53.

61) Kenneth C. Lindsay & Peter Vergo, "Reflection on Abstract Art 1931",

Kandinsky Complete Writing on Art, p.759.

62) Edward B. Henning, "A Classic Painting by Piet Mondrian", *The Bulletin of the Cleveland Museum of Art*, Vol. 55, No. 8, Oct. 1968, p.242.

63) Edward B. Henning, 위의 글, p.244.

64) Elgar Frank, *Piet Mondrian*, New York: Frederick A. Praeger Publishers, 1968, p.105.

65) Alfred H. Barr, *Cubism and Abstract Art*, New York: The Museum of modern Art, 1993, pp.122-123.

66) Dora Vaillier, *L'Art Abstrait*, p.169.

67) Benjamin H. H. Buchloh, "The Primary for the Second Time: A Paradigm Repetition of the Neo-Avant-Garde", *October*, Vol. 37, Summer, 1986, pp.44.

68) 윌 곰퍼츠, 김세진 옮김, 『발칙한 현대미술사』, RHK, 2014. p.30.

69) 핼 포스터 외, 『1900년 이후의 미술』, 세미콜론, 2007, pp. 135-136,

70) 윌 곰퍼츠, 김세진 옮김, 앞의 책 p.318.

71) 진휘연, 『아방가르드란 무엇인가?』, 민음사, 2002, p.75.

72) Peggy Elaine Schrock, "Man Ray's 'Le Cadeau': The Unnatural Woman and the De-Sexing of Modern Man", *Woman's Art Journal*, Vol. 17, No. 2, Autumn, 1996- Winter, 1997, p.26.

73) Peggy Elaine Schrock, 위의 글, p.28.

74) Ilene Susan Fort, "American Social Surrealism", *Archives of American Art Journal*, Vol. 22, No. 3, 1982, p.11.

75) 윌 곰퍼츠, 김세진 옮김, 앞의 책, p.333.

76) Randa Dubnick, "Visible Poertry: Metaphor and Metonymy in the Paintings of Rene Magritt", *Contemporary Literature*, Vol. 21, No. 3, Summer 1980, p.413.

77) Randa Dubnick, 위의 글, p.407.

78) Evan Maurer, "The Kerosene Lamp and the Development of Miro's Poetic Imagery", *Art Institute of Chicago Museum Studies*, Vol. 12, No. 1, Autumn, 1985, p.66.

79) Evan Maurer, 위의 글, p.69.

80) Deborah Rosenthal, "The Breach of His Own flesh", *Modern Painters*, No. 2, Summer 2004, p.92.

81) Deborah Rosenthal, 위의 글, p.94.

82) 윌 곰퍼츠, 김세진 옮김, 앞의 책, p.358.

83) Roger Rothman, "Dali's Inauthenticity", *Modernism/ Modernity*, Vol. 14, No. 3, p.490.

84) Milly Heyd, "Metamorphosis of Narcissus", *Artibus et Historiae*, Vol. 5, No. 10, 1984, p.122.

85) Milly Heyd, 위의 글, p.122.

86) O. Louis Guglielmi는 말하길, "The creative artist cannot escape his period…", Ilene Susan Fort, "American Social Surrealism", *Archives of American Art Journal*, Vol. 22, No. 3, 1982, p.8.

87) 프랑스 초현실주의자들이 예술이 결코 현실의 세계를 바꿀 수는 없다는 이유로 1927년에 공산당에 입당했다. 공산당이 초현실주의자들에게 사회를 변화시키기 위해 정책을 따를 것을 강요하자 자유를 추구하는 초현실주의자들은 그것을 거부하면서 1933년에 초현실주의자들은 공산당에서 추방되었다. 그럼에도 초현실주의자들은 정치적 혁명을 꿈꿨다. 1935년에 브르통은 「Position politique Surrealisme」을 발표하여 더 나은 세계의 창조를 위한 예술가의 중요성을 강조했다. Ilene Susan Fort, 위의 글, pp.9-11.

88) Ilene Susan Fort, 위의 글, p.8.

제3부 추상표현주의에서 포스트모더니즘

1) Martin Ries. "De Kooning's "Asheville" and Zelda's Immolation", *Art Criticism*, Vol 20, No. 1, 2005, p.22.

2) Nancy Princenthal, "Line Readings: Arshile Gorky's drawings", *Art in America*, May 2004, p.134.

3) Nancy Princenthal, 위의 글, p.136.

4) Judith Zilezer, "Identifying Willem de Kooning's 'Reclining Man'", *American Art*, Vol. 12, No. 2 Summer, 1998, p.30.

5) Judith Zilezer, 위의 글, pp. 27-35.

6) Judith Zilezer, 위의 글, p. 33.

7) Zilezer, Judith. 위의 글, 1998, p.33.

8) Martin Ries. 앞의 글, p.22.

9) Peter Fuller, "Mark Rothko, 1903-1970", *The Burlington Magazine*, Vol. 129, No. 1013, Aug. 1987, p.545.

10) Peter Fuller, 위의 글, p.546.

11) Peter Fuller, "Mark Rothko, 1903-1970", *The Burlington Magazine*, Vol.

129, No. 1013, Aug. 1987, p.546.

12) Martin Gayford, "Being in a Field", *Modern Painters*, No. 3, Aut. 2002, p.62.

13) Natalie Kosoi, "Nothingness Made Visible: The Case of Rothko's Paintings", *Art Journal*, Vol. 64, No. 2, Summer, 2005, p.21.

14) Matthew Baigell, "Barnett Newman's Stripe Paintings and Kabbalah: A Jewish Take", *American Art*, Vol. 8, No.2, Spring 1994, p.33.

15) Matthew Baigell, 위의 글, p.33.

16) Paul Crowther, "Barnett Newman and the Sublime", *Oxford Art Journal*, Vol. 7, No. 2, 1984, p.56.

17) Yve Alain Bois, "On Two Paintings by Barnett Newman", *October*, Vol. 108, Spring, 2004, p.19.

18) Martin Gayford, "Being in a Field", *Modern Painters*, No. 3, Aut. 2002, p.62.

19) Martin Gayford, 위의 글, pp. 62-64.

20) Yve-Alain Bois, "On Two Paintings by Barnett Newman", 앞의 잡지, p.7.

21) 마이클 아처, 오진경&이주은 옮김, 『1960년 이후의 현대미술』, 시공아트, 2007, p.93.

22) Sam Hunter, "Ad Reinhardt: Sacred and Profane", *Record of the Art Museum, Princeton University*, Vol. 50, No. 2, 1991, p.31.

23) Sam Hunter, 위의 글, p.30.

24) 윌 곰퍼츠, 김세린 옮김, 앞의 책, p.406.

25) Krauss, Rosalind. "The Functions of Irony", *October*, Vol. 2, Summer 1976, p.91.

26) 라우션버그는 말하길, "이 두 그림 중 하나가 다른 하나를 모방한 것은 아니다"라고 말했다., Branden W. Joseph, "A Duplication Containing Duplications: Robert Rausenberg's Split Screens", *October*, Vol. 95, Winter, 2001, p.15.

27) Branden W. Joseph, 위의 글, p.16.

28) 카네기 공과대학은 1967년에 멜론연구소와 병합하여 카네기멜론대학으로 개칭되었다.

29) 진 시겔, 양현미 옮김, 『현대미술의 변명』, 시각과 언어, 1996, p.32.

30) Paul Bergin, "Andy Warhol: The Artist as Machine", *Art Journal*, Vol. 26, No. 4, Summer 1967, p.359.

31) 마이클 아처, 오진경·이주은 옮김, 앞의 책, p.65.

32) Jennifer Dyer, "The Metaphysics of the Mundane: Understanding Andy

Warhol's Serial Imagery", *Artibus et Historiae*, Vol. 25, No. 49, 2004, p.35.

33) Paul Mattick, "The Andy Warhol of Philosophy and the Philosophy of Andy Warhol", *Critical Inquiry*, Vol. 24, No.4, Summer, 1998, p.965.

34) Paul Mattick, 위의 글, p. 970.

35) 워홀은 말하길, "브로드웨이를 걸어가면서 단번에 알아볼 수 있는 이미지들, 추상표현주의자들이 너무 어렵게 가리켜서 아무도 주목하지 않았던 위대한 현대의 사물들을 만들고자 한다"라고 말했다. Jennifer Dyer, 앞의 글, p. 6.

36) 마아클 아처, 오진경·이주은 옮김, 앞의 책, p.19.

37) Jennifer Dyer, 앞의 글, p.33.

38) David McCarthy, "Tom Wesselmann and the Americanization of the Nude, 1961-1963", *Smithsonian Studies in American Art*, Vol. 4, No. 3/4, Summer-Autumn, 1990, p.107.

39) Richard Kaline, "Pop's high modernist: two recent exhibitions, bracketing Wesselmann's long career, celebrated a sometimes overlooked Pop painter whose sensuous but disciplined work owes as much to Matisse as to mass-media imagery", *Art in America*, Dec. 2006, p.122.

40) Bradford R. Collins, "Lichtenstein's Comic Book Paintings", *American Art*, Vol. 17, No. 2, Summer, 2003, pp.64-65.

41) Bradford R. Collins, 위의 글, p.65.

42) Bradford R. Collins, 위의 글, p.66.

43) Barbara Rose, "Claes Oldenburg's Soft Machines", *Artforum, Summer*, 1967, p.30.

44) http://endic.naver.com/search.nhn?sLn=kr&dicQuery=tableau&query=tableau&target=endic&ie=utf8&query_utf=&isOnlyViewEE=N&x=30&y=17.

45) 시걸은 "나는 오브제와 함께 나의 생활을 기억한다. 나는 또한 조형적으로 미학적으로 오브제를 바라본다."라고 말했다. Phyllis Tuchman, *George Segal*, New York: Abbeville Press, 1983, p.24.

46) 마이클 아처, 오진경·이주은 옮김, 앞의 책, p.59.

47) 마이클 아처, 오진경·이주은 옮김, 위의 책, p.60.

48) 마이클 아처, 오진경·이주은 옮김, 위의 책p.67.

49) 마이클 아처, 오진경·이주은 옮김, 위의 책, p.61.

50) 윌 곰퍼츠, 김세진 옮김, 앞의 책, p.475.

51) Benjamin H. D. Buchloh, "Three Conversations in 1985: Claes Oldenburg,

Andy Warhol, Robert Morris", *October*, Vol. 70, Autumn, 994, p.47.

52) Benjamin H. D. Buchloh, 위의 글, p.51.

53) 진휘연, 『아방가르드란 무엇인가』, p.170.

54) 마이클 아처, 오진경·이주은 옮김, 앞의 책, p.68.

55) 마이클 아처, 오진경·이주은 옮김, 앞의 책, p.114.

56) 진휘연, 앞의 책, p.206.

57) Jayne Wark, "Conceptual Art and Feminism", *Woman's Art Journal*, Vol. 22, No. 1, Spr/Summer, 2001, p.44.

58) http://terms.naver.com/entry.nhn?docId=1198781&cid=40942&category Id=40507.

59) 마이클 아처, 오진경·이주은 옮김, 앞의 책, p. 129.

60) 마이클 아처, 오진경·이주은 옮김, 위의 책, p. 130.

61) Adrien Goetz, "Le siècle de l'illusion perdue XIXe siècle", *Le Trompe-l'oeil*, Paris: Gallimard, 1996, p.251.

62) Caroline Levine, "Seductive Reflexivity: Ruskin's Dreaded Tromp l'oeil", *The Journal of Aesthetics and Art Criticism* Vol. 56, No. 4, Fall 1998, p.367.

63) Patrick Mauriès, "Le trompe-l'oeil disparu XXe siècle", *Le Trompe-l'oeil*, Paris: Gallimard, 1996, p.287.

64) Jean-Luc Chalumeau, *Peinture et Photographie*, Paris: Chêne, 2007, p.76.

65) Alain Jouffroy, *Gérard Schlosser*, Paris: Editions Frédéric Loeb, 1993, p.96.

66) Jacques Lacan, "The eye and the gaze", *The four fundamental concepts of psycho-analysis*, Translated by Alan Sheridan, London: Penguin Books, 1994, p.72.

67) Jean-Luc Chalumeau, 앞의 책, p.10.

68) Edward Lucie Smith. "Photorealism", *American Realism*, London: Thames and Hudson, 1994, p.199.

69) Alain Jouffroy, 앞의 책, p.124.

70) Jean-Luc Chalumeau, 앞의 책, p.142.

71) Jean-Luc Chalumeau, 위의 책, pp.127-128.

72) Jean-Luc Chalumeau, 위의 책, p.88.

73) Jean-Luc Chalumeau, 위의 책, p.10.

74) Jean-Luc Chalumeau, 위의 책, p.108.

75) 『사실과 환영: 극사실 회화의 세계』, 삼성미술관 전시도록, 2001, p.60.

76) Jean-Luc Chalumeau, 앞의 책, p.139.

77) Jean-Luc Chalumeau, 위의 책, p.139.

78) Jean-Luc Chalumeau, 위의 책, p.127.

79) 『사실과 환영: 극사실 회화의 세계』, p.50.

80) Alain Jouffroy, 앞의 책, p.88.

81) Jean-Luc Chalumeau, 앞의 책, p. 52.

82) '평범한 삶'은 프랑스인들이 절대적인 행복개념으로 생각하는 것이다. Alain Jouffroy, 앞의 책, p. 142.

83) '난 너의 거울이 될거야'는 장 보드리야르가 저서 『유혹에 대하여』에서 사용한 문구다. 장 보드리야르, 『유혹에 대하여』, 배영달 옮김, 백의, 1996, p.96.

84) Jean Baudrillard, *Simulacres et simulation*, Paris: Editions Galilée, 1981.

85) Johanna Drucker, "Harnett, Haberle, and Peto: Visuality and Artifice among the Proto-Modern Americans", *The Art Bulletin*, March 1992, p.39.

86) Jean-Luc Chalumeau, 앞의 책, p.116.

87) 보드리야르에 의하면 "비잔틴 시대의 聖像(icon)이 신의 동질성, 즉 신성을 살해하는 살상력을 갖는다." Jean Baudriallard, 앞의 책(1981), p.16.

88) Edward Lucie Smith, "Photorealism", 앞의 책, p.192.

89) Jean-Luc Chalumeau, 앞의 책, p.130.

90) Jean-Luc Chalumeau, 위의 책, p.139.

91) Jean-Luc Chalumeau, 위의 책, p.76.

92) B. Cadoux, *L'Effet Trompe-l'oeil dans l'Art et la Psychanalyse*, Paris: Dunod, 1988, p. 3.

93) 보드리야르에는 의하면 "촉각적인 현존의 환영은 우리의 실제 촉감과는 아무런 관계가 없다. 그것은 재현장면과 재현공간의 소멸에서 비롯되는 '사로잡힘'이라는 은유일 뿐이다"라고 말했다., 장 보드리야르, 앞의 책, p.189.

94) Renaud Robert, "Une théorie sans image? Le trompe-l'oeil dans l'antiquité classique", Le Trompe-l'oeil Paris: Gallimard, 1996,, p.59.

95) Jacque Lacan, "What is a picture?", 앞의 책, pp.105-119.

96) Jacque Lacan, 위의 책, p.109.

97) Renaud Robert, 앞의 책, p.53.

98) Edward Lucie Smith, "Photorealism", 앞의 책, pp.200-201.

99) Renaud Robert, 앞의 책, p.57.

100) 장 보드리야르, 앞의 책(1996), p.185.

101) Alain Jouffroy, 앞의 책, p.117.

102) 윌 곰퍼츠, 김세진 옮김, 앞의 책(2004), p.482.

103) 진 시겔, 양현미 옮김, 앞의 책, p.301.

104) 마이클 아처, 오진경&이주은 옮김, 앞의 책, p.177.

105) Richard Calvocoressi, "A Source for the Inverted Imagery in Georg Baselitz's Painting", *The Burlington Magazine*, Vol. 127, No. 993, Dec., 1985, p.899.

106) Richard Calvocoressi, 위의 책, p.894.

107) 진 시겔, 양현미 옮김, 앞의 책, p 121.

108) 진 시겔, 양현미 옮김, 위의 책, p.115.

109) 진 시겔, 양현민 옮김, 위의 책, p.115.

110) 리히터는 Wexner Center에서 개최한 Wexner Prize의 여섯 번째 수상자가 되었다. Wexner Center의 큐레이터 Donna DeSalvo는 "리히터가 Wexner Prize를 수상했다는 것은 그가 20세기 말 현존하는 가장 중요한 화가 중 한 명이라는 것을 증명한다"라고 말했다. Curt Schieber, "Slipping off the canvas: Gerhard Richter's language of painting", Dialogue, Mar/Apr 1998, p.25.

111) Curt Schieber, 위의 글, pp.26.

112) 진 시겔, 양현미 옮김, 앞의 책, p.197.

113) 진 시겔, 양현미 옮김, 앞의 책, p.238.

114) 롱고는 결코 바지를 입은 여자를 그리지 않았는데 그 이유를 성별에 차별을 두기 위해서가 아니라 여자의 특징을 드러내기 위해서라고 말했다. 진 시겔, 위의 책, p.239.

115) http://terms.naver.com/entry.nhn?docId=1198764&cid=40942&category Id=33050,

116) 로리 슈나이더 애덤스, 『미술사방법론』, 박은영 옮김, 조형교육, 1999, p.103.

117) Ann Bronwyn Paulk, "Femi-primitivism", Art Criticism, Vol. 17, No. 2, 2002, p. 45.

118) Ann Bronwyn Paulk, 위의 글, p. 44.

119) Janis. L. Edwards, "Womanhouse: Making the Personal Story Political in Visual Form", Women and Language, Vol. 19, No. 1, p.42.

120) Anna C. Chave, "O'Keeffe and the Masculine Gaze", *Art in America*, Vol.78, No. 1, Jan. 1990, p.116.

121) 로리 슈나이더 애덤스, 박은영 옮김, 앞의 책, p.125.

122) Anna C. Chave, 앞의 글, p.116.

123) Ann Bronwyn Paulk, 앞의 글, p.49.

124) 진 시겔, 양현미 옮김, 앞의 책, p.282.

125) 진 시겔, 양현미 옮김, 위의 책, p.284.

126) 진 시겔, 양현미 옮김, 위의 책, pp.283-284.

참고문헌

김현화, 『20세기 미술사』, 한길아트, 1999.

김현화, 「19세기 '르 살롱'(Le Salon)과 현대미술의 태동」, 『서양미술사학회논문집』 제13집, 2000, 서양미술사학회, pp.35-73.

김현화, 「루오: 인간의 조건」, 『현대미술사연구』, 제23집, 2008, 현대미술사학회, pp.73-109.

김현화, 「파리 근대사회, 근대미술, 호쿠사이와의 만남: 자연에 대한 경의」, 『미술사연구』, 제23호, 2009, 미술사연구회, pp.141-169.

김현화, 「하이퍼리얼리즘, 20세기의 눈속임(Trompe-l'oeil): '나는 너의 거울이 될 거야'」, 『미술사와 시각문화』, 제11집, 2012, 미술사와 시각문화학회, pp.141-169.

린다 노클린, 권원순 옮김, 『리얼리즘』, 미진사, 1992.

로리 슈나이더 애덤스, 박은영 옮김, 『미술사방법론』, 조형교육, 1999.

로버트 휴즈, 최기득 옮김, 『새로움의 충격-모더니즘의 도전과 환상』, 미진사, 1995.

마아클 아처, 오진경&이주은 옮김, 『1960년 이후의 현대미술』, 시공아트, 2007.

마부치 아키코, 최유경 옮김, 『자포니즘』, 제이앤씨, 2004.

윌 곰퍼츠, 김세진 옮김, 『발칙한 현대미술사』, RHK, 2014.

장 뤽 다발, 홍승혜 옮김, 『추상미술의 역사』, 미진사, 1994.

장-루이 페리에, 김정화 옮김, 『20세기 미술의 모험』, API, 1990.

장 보드리야르, 배영달 옮김, 『유혹에 대하여』, 백의, 1996.

노만 브라이슨, 김융희 옮김, 『기호학과 시각예술』, 시각과 언어, 1995.

장 보드리야르, 배영달 옮김, 『사물의 체계』, 백의, 1999.

장 카르팡티에, 주명철 옮김, 『프랑스인의 역사』, 소나무, 1992.

제임스 루빈, 김석희 옮김, 『인상주의』, 한길아트, 2001.

진 시겔, 양현미 옮김, 『현대미술의 변명』, 시각과 언어, 1996.

진휘연, 『아방가르드란 무엇인가』, 민음사, 2002.

진휘연, 『오페라 거리의 화가들』, 효형출판, 2002.

삼성미술관 엮음, 『사실과 환영: 극사실 회화의 세계』, 삼성미술관 전시도록, 2001.

파스칼 보나푸, 정진국 옮김, 『VAN GOGH (빈센트 반 고흐)』, 열화당, 1990.

존 리월드, 정진국 옮김, 『인상주의의 역사』, 까치, 2006.

피에르 쿠르티옹, 『Georges Rouault』, 대전시립미술관 전시도록, 2006.

핼 포스터 외, 배수희 외 옮김, 『1900년 이후의 미술사』, 세미콜론, 2007.

Adams, Laurie Schneider, *Art and Psychoanalysis*, New York: Harpercollins Publishers, 1993.

Anthea Callen, "'Monet makes the world go around': art history and 'The Triumph of Impressionism'", *Art History*, Vol. 22, No.5, December 1999, pp.756-760.

Antliff Mark, "The Fourth Dimension and Futurism: A Politicized Space", *The Art Bulletin*, Dec. 2000, pp.720-733.

Ashmore, Jerome, "Sound in Kandinsky's Painting", *The Journal of Aesthetics and Art Criticism*, Vol. 35, No. 3, spring 1977, pp.329-336.

Baigell, Matthew, "Barnett Newman's Stripe Paintings and Kabbalah: A Jewish Take", *American Art*, Vol. 8, No.2, Spring 1994, pp.32-43.

Ball, Susan L., "The Early Paintings of André Derain, 1905-1910. A Re-Evaluation", *Zeitschrif für Kunstgeschichte*, 43 Bd., H. 1, 1980, pp.79-86.

Barr Jr, Alfred H., *Cubism and Abstract Art*, Belknap Press, 1986.

Baudrillard, Jean, *Simulacres et simulation*, Paris: Editions Galilée, 1981.

Bergin, Paul, "Andy Warhol: The Artist as Machine", *Art Journal*, Vol. 26, No.4, Summer 1967, pp.359-363.

Bock, Catherin C., "「Woman before an Aquarium」and「Woman on a Rose Divan」: Matisse in the Helen Birch Bartlett Memorial Collection", *Art Institute of Chicago Museum Studies*, Vol. 12, No. 2, 1986, pp.200-221.

Boime, Albert, "Roy Lichtenstein and the Comic Strip", *Art Journal*, Winter 1968-1969, pp.155-159.

Bois, Yve-Alain, "On Two Paintings by Barnett Newman", *October*, Vol. 108,

Spring 2004, pp.3-34.

Bois, Yve-Alain & Reiter-McIntosh, Amy, "Piet Mondrian, 'New York City'", *Critical Inquiry*, Vol. 14, No. 2, Winter 1988, pp.244-277.

Brach, Paul, "De Kooning's Changes of Climate", *Art in America*, Vol 8, No. 1, January 1995, pp.70-77.

Brettell, Richard R., "Monet's Haystacks Reconsidered", *Art Institute of Chicago Museum Studies*, Vol. 11, No. 1, Autumn, 1984, pp.4-21.

Buchloh, Benjamin H.D., "The Primary for the Second Time: A Paradigm Repetition of the Neo-Avant-Garde", *October*, Vol. 37, Summer 1986, pp. 41-52.

Buchloh, Benjamin H.D., "Three Conversations in 1985: Claes Oldenburg, Andy Warhol, Robert Morris", *October*, Vol. 70, Autumn 1994, pp.33-54.

Cadoux, B., "L'Effet Trompe-l'oeil", *L'Effet Trompe-l'oeil dans l'Art et la Psychanalyse*, Paris: Dunod, 1988, pp.1-3.

Calvocoressi, Richard, "A Source for the Inverted Imagery in Georg Baselitz's Painting", *The Burlington Magazine*, Vol. 127, No. 993, Dec., 1985, pp.894-899.

Carpenter, Joan, "The Infra-Iconography of Jasper Johns", *Art Journal*, Vol. 36, No. 3, Spring 1977, pp.221-227.

Caubisens-Lasfargues, Colette, "Le Salon de peinture pendant la Révolution", *Annales historiques de la Révolution française*, No. 164, April-June 1961, pp.193-214.

Chalumeau, Jean-Luc, *Peinture et Photographie-Pop art, figuration narrative, hyperréalisme, nouveaux pop*, Paris: Chêne, 2007.

Chave, Anna C., "O'Keeffe and the Masculine Gaze", *Art in America*, Vol.78, No. 1, January 1990, pp.114-125.

Collins, Bradford, R., "Modern Romance: Lichtenstein's Comic Book Paintings", *American Art*, Vol. 17, No. 2, Summer 2003, pp.60-85.

Court, R., "Le trompe-l'oeil, l'art et la psychanalyse", *L'Effet Trompe-l'oeil dans l'art et la psychanalyse*, Paris: Dunod, 1988, pp.7-23.

Crowther, Paul, "Barnett Newman and the Sublime", *Oxford Art Journal*, Vol. 7, No. 2, 1984, pp.52-59.

Dennis, James, M., "Modrian and the Object Art of the Sixties", *Art Journal*,

Vol. 29, No. 3, Spring 1970, pp.297-302.

Drucker, Johanna, "Harnett, Haberle, and Peto: Visuality and Artifice among the Proto-Modern Americans", *The Art Bulletin 74*, Vol. LXXIV, No. 1 March 1992, pp.37-50.

Dubnick, Randa, "Visible Poertry: Metaphor and Metonymy in the Paintings of Rene Magritt", *Contemporary Litegorature*, Vol. 21, No. 3, Summer 1980, pp.407-419.

Dyer, Jennifer, "The Metaphysics of the Mundane: Understanding Andy Warhol's Serial Imagery", *Artibus et Historiae*, Vol. 25, No. 49, 2004, pp.33-47.

Edwards, Janis. L., "Womanhouse: Making the Personal Story Political in Visual Form", *Women and Language*, Vol. 19, No.1, Spring 1996, pp.42-46.

Elgar, Frank, *Piet Mondrian*, New York: Frederick A. Praeger Publishers 1968.

Flam, Jack, "Matisse and Ingres", *Apollo*, Vol. 152, No. 464, Oct. 2002, pp.20-25.

Flam, Jack D., "Matisse's Backs and the Development of His Painting", *Art Journal*, Vol. 30, No. 4, Summer 1971, pp.352-361.

Fort, Ilene Susan, "American Social Surrealism", *Archives of American ArtJournal*, Vol. 22, No. 3, 1982, pp.8-20.

Francastel, Pierre, *Art et Technique aux XIXe et XXe siècle*, Paris: Denöell, 1988.

Fuller, Peter, "Mark Rothko, 1903-1970", *The Burlington Magazine*, Vol. 129, No. 1013, August 1987, pp.545-547.

Gayford, Martin, "Being in a Field", *Modern Painters*, No. 3, Autumn 2002, pp.60-65.

Gilmour, John C., "Improvisation in Cézanne's Late Landscapes", *The Journal of Aesthetics and Art Criticism*, Vol. 58, No. 2, spring, 2000, pp.191-204.

Goetz, Adrien, "Le siècle de l'illusion perdue XIX siècle", *Le Trompe-l'oeil*, Paris: Gallimard, 1996, pp.251-285.

Greenberg, Clement, *Modernist Painting*, Arts Yearbook 4, 1961.

Haxthausen, Charles W., "The World, the Book, and Anselm Kiefer", *The Burlington Magazine*, Vol. 133, No. 1065, December 1991, pp.846-851.

Henning, Edward B., "A Classic Painting by Piet Mondrian", *The Bulletin of the Cleveland Museum of Art*, Vol. 55, No. 8, Oct., 1968, pp.243-249.

Herbert Read, *A Concise History of Modern Painting*, London: Thames and Hudson, 1985.

Heyd, Milly, "Metamorphosis of Narcissus Reconsidered", *Artibus et Historiae*, Vol. 5, No. 10, 1984, pp.121-131.

Hunter, Sam. "Ad Reinhardt: Sacred and Profane", *Record of the Art Museum, Princeton University*, Vol. 50, No. 2, 1991, pp.26-38.

Inaga, Shigemi, "The Making of Hokusai's Reputation in the context of Japonisme", *Japan Review*, No. 15, 2003, pp.77-100.

Joseph, Branden W., "A Duplication Containing Duplications: Robert Rauchenberg's Split Screens". *October*, Vol. 95, Winter 2001, pp. 3-27.

Jouffroy, Alain, *Gérard Schlosser*, Paris: Editions Frédéric Loeb, 1993.

Kaline, Richard, "Pop's high modernist", *Art in America*, December 2006, pp.124-129.

Kosoi, Natalie. "Nothingness Made Visible: The Case of Rothko's Paintings", *Art Journal*, Vol. 64, No. 2, Summer 2005, pp.20-31.

Krauss, Rosalind, "Jasper Johns: The Functions of Irony", *October*, Vol. 2, Summer 1976, pp.91-99.

Kang, Soo Yun, *The Iconography of Georges Rouault*, Ph. D, dissertation, University of California Santa Barbara, 1994.

Labruss, Rémi, & Munck, Jacqueline, "André Derain in London(1906-07): Letters and a Sketchbook", *The Burlington Magazine*, Vol. 146, No. 1213, Apr., 2004, pp.243-260.

Lacambre, Geneviève, "Les institutions du Second Empire et le Salon des Refusés", *Saloni, gallerie, musei e loro influenza sullo sviluppo dell'arte dei secoli XIX e XX, Bologna, CLUEB*, 1981, pp.163-175.

Lacan, Jacques, *The four fundamental concepts of psycho-analysis*, Translated by Alan Sheridan, London: Penguin Books, 1994.

Leonard Schartz, William, "The Priority of the Goncourts' discovery of Japanese Art", *PMLA* vol. 42, No.3, 1927, pp.798-806.

Levine, Frederick S., "The Iconography of Franz Marc's Fate of the Animals", *The Art Bulletin*, Vol. 58, No. 2, Jun., 1976, pp.269-277.

Levine, Caroline, "Seductive Reflexivity: Ruskin's Dreaded Trompe l'oeil", *The Journal of Aesthetics and Art Criticism* Vol. 56, No. 4, Autumn 1998, pp.366-375.

Lighstone, Rosanne H., "Gustave Caillebotte's Oblique Perspective: A New

Source for 'Le Pont de I'", *The Burlington Magazine*, vol. 136, 1994.

Lighstone, Rosanne H., "Gustave Caillebotte's Oblique Perspective: A New Source for 'Le Pont de I'", *The Burlington Magazine*, vol. 136, 1994.

Lippard, Lucy R., "Max: Ernst: Passed and Pressing Tensions", *Art Journal*, Vol. 33, No. 1, Autumn 1973, pp.12-17.

Lindsay, Kenneth C., and Peter Vergo, *Kandinsky: Complete Writings On Art*, Da Capo Press, 1904.

Long, Rose-Carol Washton, "Kandinsky's Vision of Utopia as a Garden of Love", *Art Journal*, Vol. 43, No. 1, Spring 1983, pp.50-60.

Long, Rose-Carol Washton, "Kandinsky's Abstract Style: The Veiling of Apocalyptic Folk Imagery", *Art Journal*, Vol. 34, No. 3, Spring 1975, pp.217-228.

Loyrette, Henri, *Impressionnisme-Les origines 1859-1869*, Editions de la Réunion des Musée nationaux, 1994.

Mainardi, Patricia, *The End of Salon: Art and the State in the Early Third Republic*, Cambridge University Press, 1994.

Martensen-Larsen, Britta, "When Did Picasso Complete 'Les Demoiselles d'Avignon?'", *Zeitschrift für Kunstgeschichte*, 1985, pp.256-264.

Mattick, Paul, "The Andy Warhol of Philosophy and the Philosophy of Andy Warhol", *Critical Inquiry*, Vol. 24, No.4, Summer 1998, pp.965-987.

Maurer, Evan, "The Kerosene Lamp and the Development of Miro's Poetic Imagery", *Art Institute of Chicago Museum Studies*, Vol. 12, No. 1, Autumn 1985, pp.60-75.

Mauriès, Patrick, *Le trompe-l'oeil : de l'antiquité au XXe siècle*, Paris: Gallimard, 1996.

McCarthy, David, "Tom Wesselmann and the Americanization of the Nude, 1961-1963", *Smithsonian Studies in American Art*, Vol. 4, No. 3/4, Summer-Autumn 1990, pp.102-127.

Monnier, Gérard, *Des Beaux-Arts aux Arts Plastiques, Une histoire sociale de l'art, Besançon, La Manufacture*, Paris: editions la Manufacture, 1991.

Morris, Robert, "Cézanne's Mountains". *Critical Inquiry* vol. 24, No.3, 1998, pp.814-829.

Moster, Charlotte, "Burning Bridges", *Art in America*, Nov. 1, pp.64-68.

Nettleton, Taro, "White-on-White: The Overbearing Whiteness of Warhol Being", *Art Journal*, Vol. 62, No. 1, Spring 2003, pp.15-23.

Paulk, Ann Bronwyn, "Femi-primitivism", *Art Criticism*, Vol. 17, No. 2, 2002, pp.41-54.

Pradel, Jean-Louis, *La figuration narrative*, Paris: Editions Hazn, 2000.

Princenthal, Nancy, "Line Readings: Arshile Gorky's drawings", *Art in America*, May 2004, pp.134-139.

Ries, Martin, "De Kooning's "Asheville" and Zelda's Immolation", *Art Criticism*, Vol 20, No. 1, 2005, pp.22-30.

Roethel, Hans K and Jean K. Benjamin, *Kandinsky*, New York: Hudson Hills Press, 1979.

Rosenthal, Deborah, "The Breach of His Own flesh", *Modern Painters*, No. 2, Summer 2004, pp.92-95.

Rothman, Roger, Dali's Inauthenticity, *Modernism/Modernity*, Vol. 14, No.3, September 2007, pp.489-497.

Robert, Renaud, "Une théorie sans image? Le trompe-l'oeil dans l'antiquité classique", *Le Trompe-l'oeil* Paris: Gallimard, 1996.

Rose, Barbara, "Claes Oldenburg's Soft Machines", *Artforum*, Summer 1967, pp.30-35.

Schieber, Curt, "Slipping off the canvas: Gerhard Richter's language of painting", Dialogue, Mar/Apr 1998, pp.24-27.

Schiff, Richard, "Cézanne in the wild", *The Burlington Magazine* vol. 148 (2006), pp.605-611.

Schrock, Peggy Elaine, "Man Ray's 'Le Cadeau': The Unnatural Woman and the De-Sexing of Modern Man", *Woman's Art Journal*, Vol. 17, No. 2, Autumn 1996-Winter 1997, pp.26-29.

Sieger, William. B., "Emil Nolde's Biblical Paintings of 1909", *Zeitschrift für Kunstgeschichte*, 73 Bd., H. 2, 2010, pp.255-272.

Siegfried, Susan L., "Boilly and the Frame-up of Tromp l'oeil", *The Oxford Art Journal*, Vol. 15, No. 2, 1992, pp.27-37.

Simmons, Sherwin, "Ernst Kirchner's Streetwalkers: Art, Luxury, and Immorality in Berlin, 1913-1916", *The Art Bulletin*, Vol. 82, No. 1, March 2000, pp.117-134.

Smith, Edward Lucie, "Hyper realism", *Late modern: The visual Arts since 1945*, New York: Prveger Publishers, Inc. 1975, pp.250-259.

Smith, Edward Lucie, *American Realism*, London: Thames and Hudson, 1994.

Snyder, Carol, "Reading the Language of The Dinner Party", *Woman's Art Journal*, Vol. 1, No. 2, Autumn 1980-Winter 1981, pp.30-34.

Tillim, Sidney, "A Variety of Realisms", *Looking Critically: 21 years of Artforum Magazine*, Michigan: UMI Research Press, 1984, pp.83-87.

Trapp, Frank Anderson. "Art Nouveau Aspects Early Matisse", *Art Journal*, Vol. 26, No. 1, Autumn 1996. pp.2-8.

Tanaka, Hidemiche. "Cézanne and Japonisme", *Artibus et Historiae* vol. 22, No. 44, 2001, pp.201-210.

Vaillier, Dora, *L'Art Abstrait*, Hachette Litterature, 1998.

Wark, Jayne, "Conceptual Art and Feminism: Martha Rosler, Adrian Piper, Eleanor Antin, and Martha Wilson", *Woman's Art Journal*, Vol. 22, No. 1, Spring-Summer 2001, pp.44-50.

Wichmann, Siegfried, *Japonisme - The Japonisme Influence on Western Art since 1858*, London: Thames & Hudson, 1981.

Zilezer, Judith, "Identifying Willem de Kooning's 'Reclining Man'"., *American Art*, Vol. 12, No. 2, Summer 1998, pp.27-35.

http://endic.naver.com/search.nhn?sLn=kr&dicQuery=tableau&query=tableau&target=endic&ie=utf8&query_utf=&isOnlyViewEE=N&x=30&y=17

http://terms.naver.com/entry.nhn?docId=1093391&cid=40942&categoryld=40464

http://terms.naver.com/entry.nhn?docId=71661&cid=43667&categoryId=43667

http://terms.naver.com/entry.nhn?docId=894745&cid=42642&categoryId=42642,

http://terms.naver.com/entry.nhn?docId=1198781&cid=40942&categoryId=40507

http://terms.naver.com/entry.nhn?docId

http://terms.naver.com/entry.nhn?docId=894941&cid=42642&categoryId=42642

http://terms.naver.com/entry.nhn?docId=894378&cid=42642&category
Id=42642

http://krdic.naver.com/search.nhn?kind=all&query=%EC%9D%B8%
EC%83%81

http://terms.naver.com/entry.nhn?docId=1198764&cid=40942&category
Id=33050

도판목록

1-12 에두아르 마네, 「튈르리 공원의 음악회」(Music in the Tuileries), 1862, 캔버스에 유채, 118×76, 내셔널갤러리, 런던.

1-13 ＿＿＿, 「올랭피아」(Olympia), 1863, 캔버스에 유채, 130×190, 오르세미술관, 파리

1-14 알렉상드르 카바넬, 「비너스의 탄생」(The Birth of Venus), 1863, 캔버스에 유채, 130×225, 오르세미술관, 파리.

1-15 티치아노 베첼리오, 「우르비노의 비너스」(Venus of Urbino), 1538, 캔버스에 유채, 119×165, 우피치미술관, 피렌체.

1-16 에두아르 마네, 「그리스도 무덤에 있는 천사들」(The Dead Christ with Angels), 1864. 캔버스에 유채, 179.4×149.9, 메트로폴리탄미술관, 뉴욕.

1-17 ＿＿＿, 「피리 부는 소년」(The Fifer), 1866, 캔버스에 유채, 161×97, 오르세미술관, 파리.

1-18 ＿＿＿, 「에밀 졸라의 초상화」(Portrait of Emile Zola), 1868, 캔버스에 유채, 146.5×114, 오르세미술관, 파리.

1-19 ＿＿＿, 「발코니」(The Balcony), 1868-69, 캔버스에 유채, 170×125, 오르세미술관, 파리.

1-20 클로드 모네, 「인상, 해돋이」(Impression, Sunrise), 1872, 캔버스에 유채, 48×63, 마르모탕미술관, 파리.

1-21 ＿＿＿, 「풀밭 위의 점심식사」(Lunch on the Grass), 1866, 캔버스에 유채, 130×181, 푸쉬킨미술관, 모스크바.

1-22 ＿＿＿, 「정원의 여인들」(Women in the Garden), 1867, 캔버스에 유채, 255×205, 오르세미술관, 파리.

1-23 에드가 드가, 「벨렐리 일가의 초상」(The Bellelli Family), 1858-67, 캔버스에 유채, 200×250, 오르세미술관, 파리.

1-24 ＿＿＿, 「국화와 여인」(A woman with Chrysanthemums), 1865, 캔버스에 유채, 73.7×92.7, 메트로폴리탄미술관, 뉴욕.

1-25 ＿＿＿, 「오페라의 오케스트라」(The Orchestra of the Opera), 1870, 캔버스에 유채, 56.5×45, 오르세미술관, 파리.

1-26 ＿＿＿, 「다림질하는 여인들」(Women Ironing), 1884-86, 캔버스에 유채, 76×81.5, 오르세미술관, 파리.

1-27 ＿＿＿, 「압생트」(The Absinthe Drinker), 1875-76, 캔버스에 유채, 92×68.5, 오르세미술관, 파리.

1-28 ＿＿＿, 「대야」(The Tub), 1886, 종이에 파스텔, 60×83, 오르세미술관, 파리.

1-29 카미유 피사로, 「막대기를 든 소녀」(Young Girl with a walking stick), 1881, 캔버스에 유채, 81×65, 오르세미술관, 파리.

1-30 에두아르 마네, 「막시밀리안 황제의 처형」(The Execution of Emperor Maximilian), 1868, 캔버스에 유채, 252×305, 쿤스트할레, 만하임.

1-31 프란시스코 고야, 「1808년 5월 3일」(The Third of May 1808), 1873, 캔버스에 유채, 268×347, 프라도미술관, 마드리드.

1-32 폴 세잔, 「목을 맨 사람의 집」(The House of the Hanged Man), 1873, 캔버스에 유채, 55×66, 오르세미술관, 파리.

1-33 조르주 쇠라, 「그랑자트섬의 일요일 오후」(A Sunday Afternoon on the lsland of La Grande Jatte), 1884-86, 캔버스에 유채, 207.5×308, 아트 인스티튜트, 시카고.

1-34 에두아르 마네, 「폴리 베르제르의 주점」(A Bar at the Folies-Bergère), 1881-82, 캔버스에 유채, 96×130, 코톨드미술관, 런던.

1-35 조르주 쇠라, 「아니에르에서의 물놀이」(Bathers at Asnières), 1884, 캔버스에 유채, 201×300, 내셔널갤러리, 런던.

1-36 퓌비 드 샤반, 「온화한 나라」(The Happy Land), 1882, 캔버스에 유채, 원본소실.

1-37 조르주 쇠라, 「서커스 퍼레이드」(Circus Sideshow), 1887-88, 캔버스에 유채, 99.7×149.9, 메트로폴리탄미술관, 뉴욕.

1-38 폴 세잔, 「신문을 읽는 아버지」(The Artist's Father Reading his Newspaper), 1866, 캔버스에 유채, 198.5×119.3, 국립미술관(폴 메론 부부 컬렉션), 워싱턴.

1-39 _____, 「현대적 올랭피아」(A Modern Olympia), 1873-74, 캔버스에 유채, 46×55, 오르세미술관, 파리.

1-40 _____, 「목욕하는 남자」(Bather), 1885, 캔버스에 유채, 127×97, 현대미술관, 뉴욕.

1-41 _____, 「빨간 조끼를 입은 소년」(The Boy in the Red Vest), 1890-90, 캔버스에 유채, 89.5×72.4, 국립미술관, 워싱턴.

1-42 _____, 「생빅투아르산과 아크 리버 밸리의 육교」(Mont Sainte-Victorie and the Viaduct of the Arc River Valley), 1882-85, 캔버스에 유채, 65.4x81.6, 메트로폴리탄미술관, 뉴욕.

1-43 _____, 「소나무가 있는 생빅투아르산」(Mont Sainte-Victoire with Large Pine), 1886-87, 캔버스에 유채, 66.8×92.3, 코톨드미술관, 런던.

1-44 _____, 「수욕도」(The Bathers), 1900-1906, 캔버스에 유채, 210×251, 필라델피아미술관, 필라델피아.

1-45 _____, 「카드놀이 하는 사람들」(The Card Players), 1890-92, 캔버스에 유채, 65.4×81.9, 메트로폴리탄미술관, 뉴욕.

1-46 폴 고갱, 「설교 후의 환영」(Vision after the sermon), 1888, 캔버스에 유채, 72.2×91, 스코틀랜드국립미술관, 에든버러.

1-47 _____, 「후광을 쓴 자화상」(self portrait with Halo), 1889, 나무에 유채, 79.2×51.3, 내셔널미술관, 워싱턴.

1-48 _____, 「겟세마네에서의 고뇌」(The Agony in the Garden), 1889, 72.4×91.4, 캔버스에 유채, 노턴미술관, 플로리다.

1-49 _____, 「황색 그리스도」(The Yellow Christ), 1889, 캔버스에 유채, 92×73, 올브라이트녹스미술관, 버팔로.

1-50 _____, 「마리아를 경배하며」(la Orana Maria[Hail Mary]), 1891, 캔버스에 유채, 113.7×87.6, 메트로폴리탄미술관, 뉴욕.

1-51 _____, 「죽음의 혼이 보고 있다」(Spirit of Dead Watching), 1892, 캔버스에 유채, 72.5 x92.5, 올브라이트녹스미술관, 버팔로.

1-52 _____, 「우리는 어디서 왔는가? 우리는 누구인가? 우리는 어디로 갈 것인가?」(Where Do We Come From? What Are We? Where Are We Going?), 1897-98, 캔버스에 유채, 139×375, 보스턴미술관, 보스턴.

1-53 반 고흐, 「감자 먹는 사람들」(The Potato Eaters), 1885, 캔버스에 유채, 82×114, 반고흐미술관, 암스테르담.

1-54 _____, 「성경이 있는 정물」(Still Life with Bible), 1885, 캔버스에 유채, 65×78, 반고흐미술관, 암스테르담.

1-55 _____, 「탕기 영감의 초상」(Portrait of Père Tanguy), 1887, 캔버스에 유채, 92×75, 로댕미술관, 파리.

1-56 _____, 「노란 집」(The Yellow House), 1888, 캔버스에 유채, 72×91.5, 반고흐미술관, 암스테르담.

1-57 _____, 「별이 빛나는 밤」(The Starry Night), 1889, 캔버스에 유채, 73.7×92.1, 현대미술관, 뉴욕.

1-58 _____, 「피에타」(Pieta), 1889, 캔버스에 유채, 73×60.5, 반고흐미술관, 암스테르담.

1-59 외젠 들라크루아, 「피에타」(Pieta), 1850, 캔버스에 유채, 35×27, 국립미술관, 오슬로.

『후지산 36경』, 1830-32, 목판화, 24.8×37.5, 메트로폴리탄미술관, 뉴욕.

1-75 _____, 「시나노 지방의 수와 호수」(lake suwa in the shinano province), 『후지산 36경』, 1830-32, 목판화, 26.0×38.4, 메트로폴리탄미술관, 뉴욕.

제2부 표현주의에서 초현실주의

2-1 앙리 마티스, 「모자를 쓴 여인」(Woman with a Hat), 1905, 캔버스에 유채, 80.6×59.7, 현대미술관, 샌프란시스코.

2-2 _____, 「생의 기쁨」(Joy of Life), 1905-1906, 캔버스에 유채, 176.5×240.7, 반스재단, 필라델피아.

2-3 _____, 「스튜디오의 누드」(Nude in the Studio), 1899, 캔버스에 유채, 65.4×49.9, 이시바시 재단 브리지스톤미술관, 도쿄.

2-4 _____, 「사치, 고요, 쾌락」(Luxury, Calm and Pleasure), 1904, 캔버스에 유채, 98.5×118.5, 오르세미술관, 파리.

2-5 _____, 「드랭의 초상화」(Portrait of Andre Derain), 1905, 캔버스에 유채, 39.5×29, 테이트모던미술관, 런던.

2-6 _____, 「마티스의 부인-녹색 띠」(Portrait of Madame Matisse. The Green Line), 1905, 캔버스에 유채, 40.5×32.5, 국립미술관, 코펜하겐.

2-7 장 오귀스트 도미니크 앵그르, 「황금시대」(L'Age d'or), 1862, 캔버스에 유채, 46.4×61.9, 하버드대학미술관, 매사추세츠 케임브리지.

2-8 앙리 마티스, 「붉은색의 조화」(Harmony in Red), 1908, 캔버스에 유채, 180.5×221, 에르미타쥬미술관, 상트페테르부르크.

2-9 _____, 「춤」(Dance), 1909-10, 캔버스에 유채, 260x391, 에르미타쥬미술관, 상트페테르부르크.

2-10 _____, 「음악」(Music), 1910, 캔버스에 유채, 260×391, 에르미타쥬미술관, 상트페테르부르크.

2-11 _____, 「금붕어가 있는 실내」(The Goldfish), 1912, 캔버스에 유채, 140×98, 푸쉬킨미술관, 모스크바.

2-12 _____, 「로사리오 성당」(내부, The Rosary Chapel), 1948-51, 방스.

2-13 앙드레 드랭, 「마티스의 초상화」(Portrait of Matisse), 1905, 캔버스에 유채, 46×34.9, 테이트모던미술관, 런던.

2-14 _____, 「콜리우르의 나무」(Arbres à Collioure), 1905, 캔버스에 유채, 65×81, 개인소장.

2-15 _____, 「웨스트민스터 사원」(The Palace of Westminster), 1906, 캔버스에

유채, 81.4×100, 아농시아드미술관, 생트로페.

2-16 _____, 「춤」(Dance), 1906-1907, 캔버스에 유채, 175×225, 개인소장.

2-17 _____, 「목욕하는 여자」(The Bathers), 1907, 캔버스에 유채, 132.1×195, 현대미술관, 뉴욕.

2-18 모리스 블라맹크「드랭의 초상」(Portrait of Derain), 1906, 카드보드에 유채, 27×22.2, 메트로폴리탄미술관, 뉴욕.

2-19 _____, 「샤투의 집들」(Houses at Chatou), 1905, 캔버스에 유채, 81.3×101.6, 아트 인스티튜트, 시카고.

2-20 _____, 「붉은 나무가 있는 풍경」(Landscape with Red Trees), 1906, 캔버스에 유채, 65×81, 국립현대미술관, 퐁피두센터, 파리.

2-21 라울 뒤피, 「트루빌의 포스터」(Posters at Trouville), 1906, 캔버스에 유채, 65×81, 국립현대미술관, 퐁피두센터, 파리.

2-22 _____, 「전기 요정」(The Spirit of Electricity), 1937, 합판에 유채, 1,000×6,000, 시립현대미술관, 파리.

2-23 조르주 루오, 「거울 앞의 매춘부」(Prostitute By The Mirror), 1906, 종이에 수채, 70.0×55.5, 국립현대미술관, 퐁피두센터, 파리.

2-24 에드가 드가, 「목을 닦는 여자」(After the Bath, Woman Drying Her Nape), 1898, 카드보드에 파스텔, 62.2×65.0, 오르세미술관, 파리.

2-25 조르주 루오, 「피고」(The Accused), 1907, 종이에 유채, 76×106, 시립현대미술관, 파리.

2-26 오노레 도미에, 「법정의 한 모퉁이」(Staircase of the Palace of Justice), 1864, 종이에 흑색 크레용, 펜, 수채, 과슈, 35.9×26.7, 볼티모어미술관, 볼티모어.

2-27 조르주 루오, 「반도네온을 든 광대」(Clown au bandonéon), 1906, 수채화와 파스텔, 73×46, 조르주 루오 재단.

2-28 에른스트 키르히너, 「해바라기와 여인의 얼굴」(Head of Woman in Front of Sunflowers), 1906, 하드보드에 유채, 70×50, 버다 컬렉션, 오펜브르크.

2-29 _____, 「거리」(Street), 1908, 캔버스에 유채, 150.5×200.4, 현대미술관, 뉴욕.

2-30 _____, 「일본 양산 아래의 소녀」(Girl under a Japanese Umbrella), 1909, 캔버스에 유채, 92×80, 노르트라인베스트팔렌미술관, 뒤셀도르프.

2-31 _____, 「모델과 자화상」(Self Portrait with a model), 1910, 캔버스에 유채, 150.4×100, 쿤스트할레, 함부르크.

2-32 _____, 「모리츠부르크의 목욕하는 사람들」(Bathers at Moritzburg), 1909, 캔버스에 유채, 151×199, 테이트모던미술관, 런던.

2-33 _____, 「베를린의 거리 풍경」(Berlin Street Scene), 1913, 121×95, 개인 소장.

2-34 _____, 「군인으로서의 자화상」(Self-Portrait as a Solider), 1915, 캔버스에 유채, 69.2×61, 앨런메모리얼미술관, 오벌린.

2-35 에밀 놀데, 「최후의 만찬」(The Last Supper), 1909, 캔버스에 유채, 86×107, 국립미술관, 코펜하겐.

2-36 레오나르도 다빈치, 「최후의 만찬」(The Last Supper), 1495-97, 회벽에 유채와 템페라, 460×880, 산타마리아 델레 그라치에 성당, 밀라노.

2-37 에밀 놀데, 「성령강림절」(Pentecost), 1909, 캔버스에 유채, 87×107, 베를린 구 국립미술관, 베를린.

2-38 _____, 「예수의 생애」(The life of Jesus), 1912, 다폭 제단화, 캔버스에 유채, 220x579, 에밀 놀데 재단, 놀데미술관, 뉘키르첸.
　　 _____, 「예수의 생애」(The life of Jesus) 중 가운데 패널 「십자가 책형」(The crucifixion), 1912, 캔버스에 유채, 220x193.5, 에밀 놀데 재단, 놀데미술관, 뉘키르첸.

2-39 _____, 「황금송아지 둘레에서의 춤」(Dance Around the Golden Calf), 1910, 캔버스에 유채, 87.5×105, 피나코텍 데어 모데르네, 뮌헨.

2-40 파블로 피카소, 「아비뇽의 처녀들」(The Girls of Avignon), 1907, 캔버스에 유채, 233.7×243.9, 현대미술관, 뉴욕.

2-41 아프리카 가봉의 팡부족 가면(Fang tribe mask), 국립현대미술관, 퐁피두 센터, 파리.

2-42 조르주 브라크, 「에스타크의 집」(Houses at Estaque), 1908, 캔버스에 유채, 73×59.5, 시립미술관, 베른.

2-43 _____, 「포르투갈인」(Le Portugais), 1911, 캔버스에 유채, 81×116. 8, 쿤스트뮤지움, 바젤.

2-44 후안 그리스, 「피카소의 초상화」(Portrait of Pablo Picasso) 1912, 캔버스에 유채, 93×74, 아트 인스티튜트, 시카고.

2-45 로베르 들로네, 「생세브렝 성당」(La cathédrale de St Séverin), 1909, 캔버스에 유채, 117×83, 개인소장.

2-46 _____, 「샹 드 마르: 붉은 탑」(Champs de Mars: the Red Tower), 1911-23, 캔버스에 유채, 160.7x128.6, 아트 인스티튜트, 시카고.

2-47 _____, 「도시의 창」(Window of city), 1912, 나무틀에 유채, 40×46, 쿤스트할레, 함부르크.

2-48 _____, 「첫 번째 원」(First Disc), 1912, 캔버스에 수제양모, 지름 134, 개인소장.

2-49 페르낭 레제, 「숲속의 나체들」(Nudes in the forest), 1909-10, 캔버스에 유채, 120×170, 크뢸러뮐러미술관, 오테를로.

2-50 _____, 「푸른 옷을 입은 여인」(The Woman in Blue), 1912, 캔버스에 유채, 193×129.9, 페르낭 레제 국립미술관, 비오.

2-51 _____, 「형태의 대비」(Contrast of Forms), 1913, 캔버스에 유채, 81×65, 개인소장.

2-52 _____, 「원반들」(Discs), 1918, 캔버스에 유채, 236×178, 시립현대미술관, 파리.

2-53 _____, 「카드놀이 하는 사람들」(The Card Players), 1917, 캔버스에 유채, 129×193, 크뢸러뮐러미술관, 오테를로.

2-54 _____, 「세 여인(위대한 식사)」(Three Women), 1921-22, 캔버스에 유채, 184×252, 현대미술관, 뉴욕.

2-55 _____, 「건설자들」(Les constructeurs), 1950, 캔버스에 유채, 300×200, 페르낭 레제 국립 미술관, 비오.

2-56 _____, 「자크루이 다비드에 대한 경의」(Homage to Louis David), 1948-49, 캔버스에 유채, 154×185, 국립현대미술관, 퐁피두센터, 파리.

2-57 _____, 「시골 야유회」(The Country Outing), 1953, 캔버스 유채, 130x160, 국립현대미술관, 퐁피두센터, 파리.

2-58 자코모 발라, 「줄에 매인 개의 움직임」(Dynamism of a Dog on a Leash), 1912, 캔버스에 유채, 89.9×109.9, 올브라이트녹스미술관, 버팔로.

2-59 _____, 「발코니를 뛰어가는 소녀」(Girl Running on a Balcony), 1912, 캔버스에 유채, 125×125, 시립현대미술관, 밀라노.

2-60 움베르토 보초니, 「일어나는 도시」(The City Rises), 1910, 캔버스에 유채, 199.3×301, 현대미술관, 뉴욕.

2-61 _____, 「대회랑의 폭동」(Riot in the Galleria), 1910, 캔버스에 유채, 76×64, 피나코테카 디 브레라, 밀라노.

2-62 _____, 「집으로 밀려드는 거리」(The Street Enters the House), 1911, 캔버스에 유채, 100×100.6, 슈프렝겔박물관, 하노버.

2-63 「사모트라케의 니케」(La Victoire de Samothrace), 기원전 191-기원전

190, 대리석, 높이 328, 루브르박물관, 파리.

2-64 움베르토 보초니, 「심리상태 Ⅰ : 이별」(States of Mind Ⅰ : The Farewells), 1911, 캔버스에 유채, 70.5×96.2, 현대미술관, 뉴욕.

2-65 ＿＿＿, 「심리상태 Ⅱ : 떠나는 사람들」(States of Mind Ⅱ : Those who go), 1911, 캔버스에 유채, 70.8×95.9, 현대미술관, 뉴욕.

2-66 ＿＿＿, 「공간 속에서의 연속적인 단일 형태들」(Unique Forms of Continuity in Space), 1913, 청동, 111.2×88.5×40, 현대미술관, 뉴욕.

2-67 바실리 칸딘스키, 「청기사」(The Blue Rider), 1903, 캔버스에 유채, 65×55, 개인소장.

2-68 ＿＿＿, 『청기사연감』(cover of Der Blaue Reiter almanac), 표지화, 1912.

2-69 프란츠 마르크, 「붉은 말」(The Red Horses), 1910-11, 182.88×120.97, 개인소장.

2-70 ＿＿＿, 「푸른 말」(The Blue Horse), 1911, 캔버스에 유채, 105.7×181.2, 워커아트센터, 미니애폴리스.

2-71 ＿＿＿, 「티롤」(Tyrol), 1914, 캔버스에 유채, 144.5×135.7, 알테피나코테크, 뮌헨.

2-72 ＿＿＿, 「싸우는 형태들」(Fighting Forms), 1914, 131×91, 캔버스에 유채, 알테피나코테크, 뮌헨.

2-73 ＿＿＿, 「동물들의 운명」(Animal Destinies), 1913, 캔버스에 유채, 194×263.5, 쿤스트뮤지엄, 바젤.

2-74 바실리 칸딘스키, 「최초의 추상화」, 1910, 종이에 수채와 먹, 49.6×64.8, 국립현대미술관, 퐁피두센터, 파리.

2-75 ＿＿＿, 「노아의 홍수와 최후의 심판」(On the theme of the Last Judgment), 1913, 캔버스에 유채 및 혼합재료, 47.3×52.2, 개인소장.

2-76 ＿＿＿, 「빨간 타원형」(Red Oval), 1920, 캔버스에 유채, 71.5×71.5, 구겐하임미술관, 뉴욕.

2-77 카지미르 말레비치, 「검은 사각형」(Black Square), 1915, 캔버스에 유채, 79.5×79.5, 트레차코프국립미술관, 모스크바.

2-78 바실리 칸딘스키, 「검은 사각형 안에서」(In the Black Square), 1923, 캔버스에 유채, 97.5×93.3, 구겐하임미술관, 뉴욕.

2-79 ＿＿＿, 「원 안의 원」(Circles in a Circle), 1923, 캔버스에 유채, 98.7×95.6, 필라델피아미술관, 필라델피아.

2-80 라슬로 모호이너지, 「A2」(Construction A2), 1924, 캔버스에 오일과 흑연,

115.8×136.5, 구겐하임미술관, 뉴욕.

2-81 바실리 칸딘스키, 「접촉」(Contact), 1924, 79×54, 캔버스에 유채, 개인소
장.

2-82 엘 리시츠키, 「붉은색 쐐기로 백색을 공격하라」(Beat the Whites with the
Red Wedge), 1920, 다색 석판화, 51×62, 보스턴미술관, 보스턴.

2-83 바실리 칸딘스키 「노랑, 빨강, 파랑」(Yellow, Red, Blue), 1925, 캔버스에
유채, 201.5×128, 국립현대미술관, 퐁피두센터, 파리.

2-84 ____, 「푸른 하늘」(Sky Blue), 1940, 캔버스에 유채, 100.0×73, 국립현
대미술관, 퐁피두센터, 파리.

2-85 피트 몬드리안 「회색나무」(The Gray Tree), 1911, 캔버스에 유채, 79.7×
109.1, 시립현대미술관, 헤이그.

2-86 ____, 「검정과 흰색의 구성 No.10」(Composition 10 in black and white),
1915, 85×110, 크뢸러뮐러미술관, 오테를로.

2-87 ____, 「빨강, 파랑, 노랑의 구성」(red blue and yellow composition),
1930, 캔버스에 유채, 45×45, 취리히미술관, 취리히.

2-88 ____, 「색면의 구성」(Composition in Color), 1917, 캔버스에 유채, 50×
44, 크뢸러뮐러미술관, 오테를로.

2-89 게리트 리트벨트, 「슈뢰더 하우스」(Schroder House), 1923-24, 벽돌, 강
철, 유리, 우트레히트, 네덜란드.

2-90 0.10 전시회 장면, 1915, 페트로그라드.

2-91 카지미르 말레비치, 「흰색 위의 흰색 사각형」(White on White Painting),
1918, 캔버스에 유채, 79×79, 현대미술관, 뉴욕.

2-92 알렉산더 로드첸코, 「검정 위의 검정」(Black on Black), 1918, 캔버스에 유
채, 105×70.5, 루트비히박물관, 쾰른.

2-93 ____, 「빨강, 노랑, 파랑」(Red, Yellow and Blue), 1921, 캔버스에 유채,
62.5×52.5, 개인소장.

2-94 블라디미르 타틀린, 「역부조」(Corner Counter-Relief), 1914, 철, 구리, 나
무, 밧줄, 71×118, 국립러시아미술관, 상트페테르부르크.

2-95 ____, 「제3인터내셔널 기념탑을 위한 시안」, 1919-20, 나무, 철, 유리, 높
이 670, 파손됨.

2-96 쿠르트 슈비터스, 「체리 그림」(Merz Picture 32 A. The Cherry Picture),
1921, 혼합매체, 91.8×70.5, 현대미술관, 뉴욕.

2-97 마르셀 뒤샹, 「샘」(Fountaine), 1917, 혼합재료, 63×48×38, 국립현대미

술관, 퐁피두센터, 파리.

2-98 _____, 「L.H.O.O.Q」, 1919, 레오나르도 다빈치의 모나리자 복사판 위에 연필, 19.7×12.4, 개인소장.

2-99 프란시스 피카비아, 「사랑하는 퍼레이드」(Parade Amoureuse[Love Parade]), 1917, 카드보드에 유채, 96.5×73.7, 개인소장.

2-100 만 레이, 「선물」(le Cadeau), 1921, 철, 못, 17.8×9.4×12.6, 테이트모 던미술관, 런던.

2-101 막스 에른스트, 「셀레베스」(The elephant Celebes), 1921, 캔버스에 유 채, 125.4×107.9, 테이트모던미술관, 런던.

2-102 르네 마그리트, 「강간」(Rape), 1934, 캔버스에 유채, 54.6×73.3, 메닐 컬렉션, 텍사스.

2-103 살바도르 달리, 「나르시스의 변용」(Metamorphosis of Narcissus), 1937, 캔버스에 유채, 51. 2×78.1, 테이트모던미술관, 런던.

2-104 미켈란젤로 카라바조, 「나르시스」(Narcissus), 1597-99, 캔버스에 유 채, 113.3×94, 국립고전회화관, 로마.

제3부 추상표현주의에서 포스트모더니즘

3-1 아실 고키, 「간은 수탉의 볏이다」(The Liver is the Cocks Comb), 1944, 캔버스에 유채, 186×249, 올브라이트녹스미술관, 버팔로.

3-2 프란츠 클라인, 「회화 No.3」(Painting No.3), 1952, 메이소나이트에 유채, 96.2×78.4, 개인소장

3-3 윌렘 드 쿠닝, 「여인I」(Woman1), 1950-52, 캔버스에 유채, 193×147.5, 현대미술관, 뉴욕.

3-4 페테르 파울 루벤스, 「밀짚모자」(The Straw Hat), 1622-25, 목판에 유채, 79×55, 내셔널갤러리, 런던.

3-5 「빌렌도르프의 비너스」(Nude Woman[Venus of Willendorf]), 기원전 25000-기원전 20000년경, 조각, 높이 11.1, 자연사박물관, 비엔나.

3-6 에드바르 뭉크, 「마돈나」(Madonna), 1894-95, 캔버스에 유채, 90.5× 70.5, 국립미술관, 오슬로.

3-7 잭슨 폴록, 「남과 여」(Male and Female), 1942-43, 캔버스에 유채, 186.1×124.3, 필라델피아미술관, 필라델피아.

3-8 _____, 「암늑대」(The She Wolf), 1943, 캔버스에 과슈, 오일, 파스텔, 석고, 170.2×106.4, 현대미술관, 뉴욕.

3-9 _____, 「더위 속의 눈」(Eyes in the Heat), 1946, 캔버스에 유채, 109.2×137.2, 구겐하임미술관, 베네치아.

3-10 _____, 「No.1」, 1948, 캔버스에 유채와 에나멜, 172.7×264.2, 현대미술관, 뉴욕.

3-11 _____, 「No.5」, 1948, 섬유판에 유채와 에나멜, 244×122, 개인소장.

3-12 _____, 「초상화와 꿈」(Portrait and a Dream), 1953, 캔버스에 유채, 148.5×342.2, 달라스미술관, 달라스.

3-13 마크 로스코, 「무제」(Untitled, No.24), 1951, 캔버스에 유채, 236.9×120.7, 텔아비브미술관, 텔아비브

3-14 카르파르 다비드 프리드리히, 「해변의 수도사」(Monk by the Sea), 1808-10, 캔버스에 유채, 110×172, 베를린 구 국립미술관, 베를린.

3-15 바넷 뉴먼, 「위대한 숭고를 향하여」(Vir Heroicus Sublimis), 1950-51, 캔버스에 유채, 242×541.7, 현대미술관, 뉴욕.

3-16 리처드 해밀턴, 「오늘의 가정을 그토록 색다르고 멋지게 만드는 것은 무엇인가」(Just What is that makes today's homes so different, so appealing), 1956, 콜라주, 26×25, 쿤스트할레, 튀빙겐.

3-17 얀 페르메이르, 「와인글라스」(The Wine Glass), 1661, 캔버스에 유채, 67.7×79.6, 게말드갈레리에, 베를린.

3-18 재스퍼 존스, 「세 개의 깃발」(Three Flags), 1958, 캔버스에 납, 77.8×115.6×11.7, 휘트니미술관, 뉴욕.

3-19 로버트 라우션버그, 「모노그램」(Monogram), 1955-59, 혼합매체, 106.7×106.7×164, 현대미술관, 스톡홀름.

3-20 앤디 워홀, 「마릴린 먼로」(Marilyn Monroe), 1967, 실크스크린, 91.5×91.5, 테이트모던미술관, 런던.

3-21 톰 웨셀만, 「위대한 미국의 누드 #1」(Great American Nude #1), 1961, 혼합매체, 121.92×121.92, 클레르 웨셀만 컬렉션, 뉴욕.

3-22 장 오귀스트 도미니크 앵그르, 「샘」(La Source), 1856, 캔버스에 유채, 163×80, 오르세미술관, 파리.

3-23 로이 릭턴스타인, 「이것 좀 봐 미키」(Look Mickey), 1961, 캔버스에 유채, 121.9×175.3, 내셔널미술관, 워싱턴.

3-24 도널드 저드, 「무제」(Untitled), 1987, 구리와 청색 아크릴판, 15.2×68.6×61, 다비드즈 워너 갤러리, 뉴욕.

3-25 댄 플래빈, 「타틀린에 대한 경의」(Monument for V. Tatlin), 1966-69,

30.54×58.4×8.9, 테이트모던미술관, 런던.

3-26 콘스탄틴 브랑쿠시, 「무한주」(Endless Column), 1937, 철, 높이 2,935, 트르구지우, 루마니아.

3-27 칼 안드레, 「등가VIII」(Equivalent VIII), 1966, 벽돌, 12.7×68.6×229.2, 테이트모던미술관, 런던.

3-28 리처드 에스테스, 「엠파이어 호텔」(Hotel Empire), 1987, 캔버스에 유채, 37.33×87, 개인소장.

3-29 피터 블레이크, 「만남 또는 안녕하세요? 호크니 씨」(The Meeting or Have a Nice Day, Mr. Hockney), 1981-83, 99.2×124.4, 캔버스에 유채, 테이트 모던미술관, 런던.

3-30 게르하르 리히터, 「루디 삼촌」(Uncle Rudi), 1965, 캔버스에 유채, 87×50, 체코순수미술박물관, 리디체 컬렉션, 프라하.

3-31 에릭 피슬, 「나쁜 소년」(Bad Boy), 1981, 캔버스에 유채, 168×244, 개인소장.

3-32 프란체스코 클레멘테, 「가위와 나비」(Scissors and Butterflies), 1999, 캔버스에 유채, 233.7×233.7, 솔로몬구겐하임미술관, 뉴욕.

3-33 주디 시카고, 「디너 파티」(The Dinner Party), 1974-79, 혼합매체, 1,463×1,463, 브루클린미술관, 뉴욕

3-34 제프 쿤스, 「강아지」(Puppy), 1992, 혼합매체, 1240×1240×820, 구겐하임미술관, 빌바오.

찾아보기

현대미술의 여정

지은이 김현화
펴낸이 김언호

펴낸곳 (주)도서출판 한길사
등록 1976년 12월 24일 제74호
주소 10881 경기도 파주시 광인사길 37
홈페이지 www.hangilsa.co.kr
전자우편 hangilsa@hangilsa.co.kr
전화 031-955-2000~3 **팩스** 031-955-2005

부사장 박관순 **총괄이사** 김서영 **관리이사** 곽명호
영업이사 이경호 **경영이사** 김관영 **편집주간** 백은숙
편집 박희진 노유연 이한민 박홍민 김영길
관리 이주환 문주상 이희문 원선아 이진아 **마케팅** 정아린
디자인 창포 031-955-2097
CTP출력 및 인쇄 예림 **제본** 경일제책사

제1판 제1쇄 2019년 3월 31일
제1판 제4쇄 2023년 5월 15일

값 33,000원
ISBN 978-89-356-6808-3 (03600)